한국 근대가수 열전

한국 근대가수 열전

초판인쇄 2022년 7월 14일 초판발행 2022년 7월 25일
지은이 이동순 펴낸이 박성모 펴낸곳 소명출판 출판등록 제13-522호
주소 서울시 서초구 사임당로14길 15 서광빌딩 2층
전화 02-585-7840 팩스 02-585-7848
전자우편 somyungbooks@daum.net 홈페이지 www.somyong.co.kr

값 48,000원 ⓒ 이동순, 2022
ISBN 979-11-5905-708-3 03600

이 도서는 한국출판문화산업진흥원의 '2022년 우수출판콘텐츠 제작 지원' 사업 선정작입니다.

한국 근대가수 열전

이동순 지음

A series of biographies of Korea modern talk singer

채규엽 박부용 이정숙 전옥 박향림
강홍석 유선원 서금영 이경숙 최승희
강석연 김선초 황금심 고복수 김연실
최병호 강남주 선우일선 복혜숙 이애리수
용환 김정구 왕수복 진방남 백난아
신카나리아 최남용 계수남 김복 현인
강남향 노벅화 남인수 이해연 김영춘
설도식 백년설 장옥조 송달협 남일연
김안라 차홍련 탁성록 김해송 이난영
이인권 고운봉 이복본 박단마 이규남

가수는 누구인가.

그것은 직업성, 전문성, 기능성 따위의 활동 범주와 관련하여 발생하는 호칭이다. 일단은 노래를 부르는 것이 자신의 직업으로 간주되는 예능인을 가수라고 부른다. 그러므로 가수는 대중문화계의 인기인이자 당대 가치관을 표상하는 아이콘으로 떠오른다. 뿐만 아니라 유명인사로서 부각되면서 동시에 팬덤fandom의 대상이 되기도 한다. 팬덤이란 말은 팬fan이란 말에다 '영지領地, 나라' 등을 뜻하는 접미사 '덤-dom'이 합성된 말이다. 특정한 인물이나 분야를 열성적으로 좋아하는 사람들, 또는 그러한 문화현상을 팬덤이라 부르는데, 가수는 팬덤의 주요목표대상으로 부각된다. 우리가 흔히 팬fan이라고 부르는 이 말은 fanatic광신자, 열광자이 줄어서 된 말이다. 이러한 배경 때문에 가수는 광고모델로서도 이상적 존재로 다루어진다. 가수는 그들의 팬, 이를테면 맹목적 추종자에게 강한 영향력을 가질 수 있으므로 대중들을 겨냥하는 여러 상품의 광고모델로 빈번히 출연하기도 한다. 하지만 가수의 인기는 워낙 부침浮沈이 심해서 거의 조변석개朝變夕改 수준이라 할 수 있다. 썩 드물게는 이러한 격변을 겪지 않고 안정된 인기와 지지를 지속적으로 이어가는 가수도 더러 있다.

한국의 근현대사를 배경으로 활동했던 가수들은 어떤 부류들인가.

그들은 격동과 파란이 많았던 한국의 근현대사와 어떤 관계성을 지니고 있는가? 제국주의 침탈, 자본주의와의 접촉, 민족해방운동, 식민지체제의 고착, 사회경제사적 변동, 전쟁의 고통과 대파란, 근대사회 건설을 위한 노력, 민족해방운동, 변혁운동, 반제 자주독립 등 근현대와 관련된

막중한 문제들과 가요, 혹은 가수의 역할, 작용은 어떤 것이었던가에 대한 관심과 탐색은 중요성을 지닌다. 봉건시대의 대중문화가 지닌 여러 양식들, 이를테면 판소리, 시조, 민요, 잡가, 서사무가 따위의 장르들이 제국주의침탈기의 격변 속에서 해체와 소멸을 겪으며 망실된 일부 잔영들이 식민지 대중문화 속으로 흘러들어 이질적인 요소들과의 융합과 상충을 발생시키는 양상으로 오늘에까지 이르렀다. 식민지시대 가수들은 이러한 격변을 몸으로 직접 겪었던 세대들이다. 그들이 불러서 음반으로 발표했던 가요작품들과 그들이 가수로서 딛고 간 생애의 발자취를 추적 정리하는 일은 자못 의미롭다. 한국의 근현대와 관련된 문제의 구체성이 가수들의 활동궤적 속에 일정부분 반영되어 있기 때문이다.

가령 남인수南仁樹, 1918~1962라는 가수의 생애가 제국주의 식민통치와 더불어 펼쳐지고 마감되었다는 사실이 이를 반증해준다. 백년설白年雪, 1914~1980이라는 가수도 희곡을 습작하던 문학청년으로 대중음악계에 발을 들여놓고 가수의 길을 걷게 되었지만 역시 더없이 험난했던 일제 말 가혹한 환경의 굴레에 압도당하고 말았던 아픈 기억을 가감 없이 보여준다. 가수 이난영李蘭暎, 1916~1965의 경우도 식민지침탈 초기의 빈곤과 고난, 그로 인한 가족의 이산과 붕괴, 식민지 대중문화적 틀 속에서 축적된 잠재적 역량을 일본으로 송출했던 경과들, 6·25전쟁을 겪으며 또 다시 가족의 이산, 가정의 붕괴와 해체를 겪다가 마침내 생의 파멸에 이르는 참혹한 과정 등이 그것을 말해준다. 식민지시대의 어느 가수를 막론하고 그를 둘러싼 시대와 환경에서 자유로울 수 있었던 사람은 아무도 없다.

그리하여 이번에 펴내는『한국 근대가수 열전』이란 책은 한국의 대중문화사를 통틀어 식민지시대 옛 가수 53명의 존재와 궤적을 낱낱이 밝히

는 최초의 성과로 기록될 것이라 자평한다. 대체로 한국 근대가수를 거론할 때에 그 명성이 부각되는 몇몇 소수의 가수들만 상투적으로 떠올릴 뿐 동일한 시기에 여러 레코드사를 통해서 음반을 발표하고 무대에 섰던 가수들의 면면은 매우 다양하고 숫자도 풍부하다. 여러 제약과 관심의 소홀로 말미암아 그들의 존재가 그동안 우리 앞에 모습을 제대로 나타내지 못했기 때문에 우리가 잘 모르는 것이다. 그런 점에서 이 책은 처음으로 대하는 가수, 낯설고 생소한 이름들을 많이 접하게 되리라 여긴다. 이 책에 거론된 가수들 이외에도 더 많은 가수들이 활동하였다. 그리하여 독자 여러분은 앞으로 이 책의 후속편을 기대해도 좋을 것이다.

우리들의 어린 시절, 다수의 한국인들은 함께 모여서 노래를 부르고 흥을 돋우며 상호동질감, 상호유대감을 드높이며 결속을 강화하였다. 구식혼례로 치르던 집안의 잔치, 설과 한가위를 보내면서 일가친척들이 함께 모여 앉은 아름답던 모꼬지, 회갑과 고희古稀 등 각종 장수연長壽宴에서의 뒤풀이, 집들이, 동창회, 각종 계모임 등등. 이런 자리에서 노래는 결코 빠져서는 아니 될 필수품이었다. 험난한 시절, 모처럼 다정한 사람들이 한 자리에 모여 가슴에 쌓였던 심리적 억압과 스트레스를 시원하게 풀고 해소하는 최고의 위락도구란 바로 노래였던 것이다.

언제부터인가 우리 가요는 트로트란 이름으로 정형화되어 대중문화의 중심으로 자리하게 되었다. 거의 모든 TV프로그램에서 가요 프로그램은 중심 대세를 이룬다. 우리는 지난 시절, TV 영상시대가 개막되면서 브라운관 앞에 모여 앉아 가수 얼굴을 화면으로 보며 대중적 흥취를 한층 키우고 발산할 수 있었다. 이제 가수의 생애, 활동, 신곡의 발표, 결혼과 이혼, 염문 등 각종 스캔들 따위는 대중들의 지대한 관심사가 되었고, 그들

의 표정, 창법, 의상, 동작과 몸짓 등은 낱낱이 대중들에게 밝혀졌다. 풍각쟁이, 딴따라 등의 모멸적 언사로 호칭하던 가수란 직업은 이제 선망의 대상이 되었으며 가수를 양성하는 전문 학원, 기획사 등에 의해 재능 있는 가수 선발의 과정까지 공개적으로 거치게 되니 세상의 인식은 완전히 달라진 것이다.

과거 식민지 시절의 가수들이 낡은 트럭의 짐칸에 공연도구들과 함께 짐짝처럼 실려서 전국을 방랑해 다니며 공연하던 악극단 추억은 이제 까마득한 옛 기억이자 전설이 되어버린 것이다. 우리가 신문, 잡지 등 옛 기록들에 나타난 옛 가수들의 생애를 다시금 정리하려는 뜻을 갖게 된 취지가 바로 여기에 있다. 폐허에 방치된 낡은 편린片鱗들을 하나 둘씩 찾아내어 깁고 짜 맞추어 생애사를 회복시키며 여러 가수들의 삶을 열전列傳, a series of biographies이라는 이름으로 복원하는 까닭이 바로 여기에 있다.

이 책에 실린 원고들은 대개 여러 신문 지면에 연재되었던 글을 모아서 다시 정리하고 체계를 잡아서 엮은 것이다. 원고의 문장들을 전반적으로 다시 다듬고 보다 완전에 가까운 글로 정리할 계획을 갖고 있었으나 공연히 시간만 끌었고, 원래 계획을 제대로 반영하지 못하였다. 이 책에서 사용된 연도, 이름, 사건 등 곳곳에서 부정확한 부분들이 있으리라 여긴다. 독자 여러분께서 잘못 서술된 부분을 찾아 질정叱正해주시기를 기대해마지 않는다. 틀린 곳과 부족한 부분은 두고두고 깁고 보완해갈 것임을 독자 여러분께 약속하는 바이다. 2017년에 시작한 조판이 벌써 몇 년째인가. 이토록 출판이 늦어진 것은 순전히 저자의 방심 때문이다. 이 책이 완성되기까지 오랜 기간 인내와 묵언默言으로 참아주신 소명출판 박성모 대표와 관계자 여러분께 이 자리를 빌어서 깊은 유감의 뜻을 전해 드리

고자 한다. 어떤 경우에도 이 세상에서 흠결欠缺이 없는 완전한 구성체를 이루기란 불가능에 가까운 일이 아닐까 한다. 아쉬움으로 몇 자 적는다.

2022년 7월

이 동 순

차례

책머리에 / 3

채규엽, 최초의 직업가수

한국대중음악사에서 최초의 유행가수는 누구일까요. 이런 궁금증에 대한 분명한 해답으로 떠오르는 사람이 바로 채규엽蔡奎燁입니다.

식민지라는 우울한 시대사를 배경으로 가요계의 위상이 점차 구체적 형상을 이루어가던 1930년, 채규엽은 두 곡의 노래를 발표했습니다. 콜럼비아레코드사에서 발매한 〈유랑인의 노래〉채규엽 작사·작곡와 〈봄노래 부르자〉서수미례 작사. 김영환 작곡가 바로 그것입니다. 이 한 장의 음반으로 채규엽은

가수 채규엽

노래에 대한 갈증을 갖고 있던 식민지 대중들에게 최초 직업가수로서 강렬한 이미지를 심어주었습니다. 이 음반의 라벨을 자세히 살펴보면 가수의 이름 앞에 '성악가'란 표시가 붙어 있습니다. 왜 그럴까요? 그것은 당시 대중가요와 성악의 구분이 아직 명확히 구분되어 있지 않았던 시절이었기 때문입니다.

채규엽은 1906년 함흥 출생으로 원산중학을 다녔는데 재학시절 독일인 교사에게 음악을 배웠습니다. 1927년 일본으로 건너가 음악을 공부하고 1년 뒤에 돌아와 귀국독창회를 열었습니다. 이때 채규엽은 바리톤

으로 무대에 섰습니다. 그로부터 본격적 가수로 활동을 시작하여 극단 토월회土月會와 취성좌聚星座의 공연에서 막간가수로 출연하기도 했습니다.

강한 억양의 함경도 사투리에 완강한 이미지로 느껴지는 용모. 신장은 비교적 작은 편이었습니다. 누구나 부러워하던 일본유학을 다녀왔고, 음악학교 교사경력을 가졌으며, 가창력 또한 뛰어나 많은 사람들에게 찬탄을 받았습니다. 그리고 채규엽에게는 무엇보다도 흥행사로서의 남다른 자질이 있었던 듯합니다. 하지만 그는 자신의 출생담과 관련된 이야기를 결코 화제로 삼지 않았습니다. 이것은 차마 말하기 힘든 개인사적 열등감 때문으로 짐작됩니다.

전성기 시절의 가수 채규엽

당시 식민지 민중들은 제국주의 통치하에서 하고 싶은 말도 제대로 하지 못하고 날이면 날마다 괴롭고 숨 막히는 심정을 가슴속에 안은 채 대책 없이 살아가고 있었습니다. 이럴 때 채규엽이 불렀던 〈봄노래 부르자〉는 빼앗긴 강산에 봄이 오는 것을 꿈에 가만히 그려보는 설렘과 아련함을 담고 있었습니다. 가늘고 잔잔한 미성으로 듣는 이의 가슴을 촉촉이 적셔주는 여운 효과를 지니고 있었습니다. 인기가 워낙 높아가자 이 곡은 곧 수상한 곡으로 낙인찍혔고 발매금지가 되었습니다.

오너라 동무야 강산에 다시 때 돌아 꽃은 피고
새우는 이봄을 노래하자 강산에 동모들아
모도 다 몰려라 춤을 추며 봄노래 부르자

—〈봄노래 부르자〉 1절

이 밖에도 채규엽은 〈서울노래〉, 〈눈물의 부두〉, 〈북국 오천키로〉 등의 대표곡을 비롯하여 80여 곡이 넘는 작품을 발표했습니다. 당대 최고의 작사가가 노랫말을 쓴 〈서울노래〉조명암 작사, 안일파 작곡는 지금 읽어도 유구한 민족사에 대한 자부심과 그것이 직면하고 있는 고통, 번민이 잔잔하게 깔려 있음을 느끼게 합니다.

〈눈물의 부두〉조명암 작사, 김준영 작곡도 채규엽의 노래를 통하여 매우 특별한 반응으로 대중들의 심금을 크게 울렸던 명곡입니다. 이 곡을 반복해서 듣

채규엽의 〈서울노래〉 가사지

노라면 한국인의 민족정서와 그 고유성이 떠올리게 하는 묘한 반응으로 가슴은 젖어듭니다. 그것은 슬픔과 애절함의 빛깔로 우리를 사무치게 합니다.

①
한양성 옛터에 종소리 스며들어
나그네 가슴에도 노래가 서립니다.

한강물 푸른 줄기 말없이 흘러가네
천만년 두고 흐를 서울의 꿈이런가

밤거리 서울거리 네온이 아름답네
가로수 푸른 잎에 노래도 아리랑

꽃 피는 한양성 잎 트는 서울거리
앞 남산 피는 구름 서울의 넋이런가

— 〈서울노래〉 전문

②

비에 젖은 해당화 붉은 마음에
맑은 모래 십리 벌 추억은 이네

한 옛날에 가신 님 행여 오실까
비 나리는 부두에 기다립니다

저녁 바다 갈매기 꿈같은 울음
뱃사공의 노래에 눈물집니다

— 〈눈물의 부두〉 전문

③

눈길은 오천 킬로 청노새는 달린다
이국의 하늘가엔 임자도 없이 흐드겨 우는 칸데라
페치카 둘러싸고 울고 갈린 사람아
잊어야 옳으냐 잊어야 옳으냐

꿈도 슬픈 타국 길

채쭉에 묻혀지는 눈보라가 섧구려
연지빛 황혼 속에 지향도 없이 울면서 도는 청노새
심장도 타고 남은 속절없다 첫사랑
잊어야 옳으냐 잊어야 옳으냐
달도 운다 타국길

잔 들어 나눈 사랑 지평선은 구슬퍼
거리가 가까웠다 모스도와야 기타야스카 좋구나
달뜨는 쎈도라루 펄럭이는 옷자락
잊어야 옳으냐 잊어야 옳으냐
별도 뜬다 타국 길

— 〈북국 오천키로〉 전문

③은 〈북국 오천키로〉박영호 작사, 이재호 작곡의 노랫말입니다. 조상 대대로 살아오던 집과 논밭을 잃어버린 식민지백성들을 대거 만주 벌판으로 내몰기 위하여 일제는 이른바 농업이민이란 명분을 내세웠습니다. 얼마나 많은 이 땅의 백성들이 손등으로 눈물을 닦으며 두만강과 압록강을 건너갔었던 것일까요. 그 수는 당시 자료를 통해 보더라도 무려 200만 명이 넘었다는 사실을 쉽게 확인할 수 있습니다. 그들은 사실상 등을 떠밀려 고향에서 쫓겨 갔던 것입니다. 이 노래 3절 가사에서는 북만주 하얼빈의 낯선 러시아풍 지명들이 등장하고 있음을 봅니다. '모스도와야', '기타야스카(야)'는

하얼빈의 거리 이름입니다. '쎈도라루'는 센트럴의 일본식 발음입니다. 일제 말로 접어들수록 유랑민의 숫자는 점점 늘어만 갔습니다. 〈북국 오천키로〉란 노래는 당시의 이런 슬픈 사연을 고스란히 함축하고 있습니다.

눈보라 휘몰아치는 고통의 길은 당시 식민지백성들의 험난한 여정을 암시하게 해줍니다. 낯선 땅 거친 바람 속에서 꺼질 듯 꺼질 듯 아슬아슬한 모습으로 서 있는 칸데라 등불은 고달픈 유랑민의 행색을 고스란히 드러내고 있습니다. 과연 어디로 가야 할 것인지, 누가 그들을 반겨 맞아줄 것인지…… 과연 그들의 앞날은 가사의 한 대목처럼 '꿈도 슬픈 타국길'이었던 것입니다.

이런 노래를 채규엽이 불렀던 것입니다. 대중들은 〈북국 오천키로〉를 너무도 처연하게 불렀던 가수를 마음속으로 사모하고 존경심마저 품었습니다. 남인수, 백년설, 이인권 등의 후배가수들도 그들이 가수가 되기 전 채규엽의 인기곡을 교본으로 연습했다는 사실을 회고한 적이 있습니다. 이처럼 채규엽은 한국가요사 여명기의 확실한 대표가수로서 자리매김을 할 수 있었습니다. 앞서서 우리는 가수 채규엽의 두 얼굴 중 선한 마스크에 대해서만 이야기했습니다.

하지만 바로 그 다음 행적行蹟이 문제입니다. 채규엽은 대중들의 높은 지지와 사랑을 받으면 받을수록 이상하게도 일그러진 인격으로 변모해갔습니다. 그 과정을 과연 무엇으로 설명해 낼 수 있을까요? 자신에게 엄청난 성원을 보내준 대중들에게 애정 어린 보답을 하는 것이 진정한 예술인의 모습이 아닐까요. 그러나 채규엽의 경우 사뭇 광기가 서린 우쭐거림과 자기도취, 자기과시로 변질되어 갔습니다.

1935년 『매일신보』에서 실시한 인기투표에서 단연 1위를 차지할 정

도로 가요계의 왕좌에 올랐으나 인간 채규엽의 처세는 점차 교만하고 방자한 꼴로 바뀌었습니다. 식민지 종주국인 일본의 권위에 지나치게 의탁하여 자신의 이권과 지위를 더욱 살찌우는 추한 삶을 살아갔던 것입니다. 유창한 일본어 구사 능력은 그의 이러한 삶에 한층 친일적 관록을 보태었습니다.

일제 말 창씨개명이 실시되기 이전에 채규엽은 이미 하세가와 이치로長谷川一郎, 혹은 사에키란 일본 이름으로 음반을 취입하였습니다. 심지어는 일본의 전통음악인 나니와부시낭화절. 浪花節를 맹렬히 연습하여 발표하기도 했습니다. 그의 일본 의탁은 점차 병적인 징후로 드러났습니다. 일본군 장교 복장으로 공석에 나타나서 좌중을 놀라게 한 적이 있었고, 또 당시 막강한 친일단체이던 '대정익찬회大政翼贊會' 소속의 명함을 돌리며 자신을 뽐내기도 했습니다. 일제 말에는 기어이 일본군 비행기 헌납 모금운동의 선두에서 활동했습니다. 이 무렵 채규엽이 일본 귀족의 딸과 결혼한다는 소식이 보도되자 언론에서는 내선일체內鮮一體의 훌륭한 본보기라는 칭송이 쏟아졌습니다. 참으로 얼빠진 행적이 아닐 수 없습니다.

채규엽이 남긴 음반들을 살펴보면 일본 엔카풍 노래가 유난히 많다는 사실에 우리는 새삼 놀라게 됩니다. 유명 일본인 작사가, 작곡가들이 채규엽의 발매음반에 솔선해서 작품을 제공했습니다.

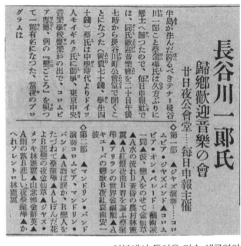

일본에서 돌아온 가수 채규엽의
귀향음악회 소식을 보도한 『매일신보』

어떻게 보면 이런 과정들이 단순히 채규엽의 친일적 변모로만 읽어내기에는 어딘지 모르게 부족함이 느껴집니다. 일본 엔카를 통하여 일본문화를 식민지 땅에 강제 이식시키려던 식민통치자들의 정략적 기도는 매우 치밀하고 용의주도했습니다. 채규엽은 혹시 그러한 식민지 문화정책의 희생물로서 선택된 것이 아니었을까요. 이런 내막도 모르고 줄곧 우쭐거리며 환상에 도취되었던 채규엽은 가련한 종이인형에 불과했던 것입니다.

채규엽이 취입한 〈술은 눈물일까 한숨이랄까〉, 〈님 자최 찾아서〉 따위의 노래들은 모두 일본인 작사가와 작곡가에 의해 만들어진 전형적 일본 엔카를 그대로 한국어판으로 옮긴 것에 다름 아닙니다. 〈술은 눈물일까 한숨이랄까〉다카하시 타로 작사, 고가 마사오 작곡란 노래는 일본의 인기가수였던 후지야마 이치로藤山一郎가 불러서 히트했던 곡입니다. 그런데 이 노래가 채규엽에 의해서 그대로 직수입되어 식민지 땅으로 날개 돋친 듯 공급되었던 것입니다.

술이야 눈물일까 한숨이런가
이 마음의 답답을 버릴 곳장이

오래인 그 옛적에 그 사람으로
밤이면은 꿈에서 간절했어라

이 술은 눈물이냐 긴 한숨이냐
구슬프다 사랑의 버릴 곳이여

기억도 사라진 듯 그이로 하여

못 잊겠단 마음을 어쩌면 좋을까

<div align="right">—⟨술은 눈물일까 한숨이랄까⟩ 전문</div>

이 노래의 가사와 곡조를 유심히 들어보면 듣는 이의 마음을 비탄과 허무, 좌절 속으로 침몰시켜버리는 기묘한 중심의 해체, 혹은 파괴 작용을 느끼게 됩니다. 자기 앞에 놓인 생의 난관을 스스로의 힘으로 해결하지 못하고 오로지 술에 의탁하여 눈물과 한숨으로 일관하는 비겁한 패배주의자의 어설픈 모습만이 나타나 있을 뿐입니다. 식민지백성들이 혹시라도 가질 수 있는 체제와 현실에 대한 불만을 그들은 두려워했던 것입니다. 이런 엔카를 통해서라도 힘의 분산과 약화를 이룰 수 있기를 기대했을지도 모릅니다.

드디어 채규엽은 식민지적 광기에 오히려 편승하여 대중들의 실망과 분노를 자아냅니다.

채규엽의 방만한 여성편력과 사기행각이 신문에 자주 보도되자 가수의 명예는 완전히 땅에 떨어지고 말았습니다. 반성을 모르는 그의 방자함과 교만함은 극에 달하여 후배가수들의 가슴에 심한 상처를 주었습니다. 후배들의 연습곡을 귀 기울여 듣다가 자기 마음에 들면 마구 빼앗아 자기 곡으로 만들었습니다.

해방 이후 채규엽은 한동안 가요계의 표면에서 사라져 간 곳을 알 수 없었습니다. 그는 충남 논산의 시골 마을에서 정미소를 운영하면서 숨어 살았습니다. 이것은 식민지 시절, 일제와 야합했던 친일파를 척결 응징하는 반민특위의 집요한 추적을 피하기 위한 방법이었을지도 모릅니다. 이

콜럼비아레코드 대표가수로 소개된 채규엽

후 흥행사로 서울에 모습을 드러내었지만 방만한 운영과 사기행각으로 말미암아 기어이 구속 수감되기에 이르렀습니다. 채규엽의 정신적 파산에 대해서도 가요계의 의리는 뜻밖에도 관대했습니다. 후배가수 남인수, 백년설, 최남용 등이 중심이 되어 공연을 열고 무료 출연으로 가요계의 1세대 선배인 채규엽 돕기 운동을 펼쳤습니다. 하지만 채규엽은 끝내 후배들 앞에서 모범적 선배로서의 자세를 회복하지 못했습니다.

끝을 모르는 세속적 욕망과 현실 사이에서 자주 내적 갈등과 충돌을 겪게 되자 불만족으로 인한 채규엽의 고통은 심한 탈모로 나타났습니다. 이 대머리를 채규엽은 몹시 수치스럽게 생각했습니다. 무대에 오를 때마다 숯가루를 물에 개어서 이마에 발랐습니다. 그런 상태로 시간이 경과하게 되면 얼굴에는 온통 땀과 함께 흘러내린 숯가루로 괴기한 용모가 되곤 했습니다.

한국가요사에서 최초의 직업가수였던 채규엽. 분단은 그의 기회주의적 처신을 기어이 파멸의 길로 빠뜨리고 말았습니다. 1949년 채규엽은 어린 딸과 가족을 서울에 버려둔 채 홀로 삼팔선을 넘어 북으로 갔습니다. 당시 북조선문예총 음악동맹위원장 직함을 갖고 있던 작곡가 이면상

과 가수 이규남이 옛 친구였기 때문입니다. 정치적 거물이 된 옛 친구에게 어떤 기대를 가진 계산된 월북이었을지도 모릅니다. 하지만 그의 황폐한 삶과 행적이 과연 북에서도 통했을지는 의문입니다. 채규엽은 바로 그해 말, 함흥에서 세상을 떠났습니다.

강홍식, 영화와 가요를 넘나든 가수

1920년대의 배우 강홍식

가수 강홍식姜弘植, 1902~1971의 삶은 맨 처음 배우로서 출발했습니다. 식민지조선에 영화산업이 갓 들어왔을 때 평양갑부의 아들이었던, 명석한 청년 강홍식의 가슴속은 이미 새로운 세계에 대한 호기심과 열정으로 두근거리고 있었습니다.

예나 제나 그렇겠지만 어떤 일에 뚜렷한 발자취를 남기는 인물들은 거의 하나같이 부지런하며 적극적인 마인드를 가졌던 듯합니다. 이런 점에서는 강홍식도 예외가 아니어서 고등보통학교 재학 중 무단가출을 했고, 바로 일본으로 도망치듯 떠나가서 오페라극단의 견습생, 배우생활 등 영화 동네에서의 밑바닥을 체험했습니다. 마치 환한 불빛을 보고 멀리서 나방이 홀린 듯이 빨려 들어가듯 영화라는 신문물에 대한 활화산처럼 끓어오르는 호기심을 억누를 길이 없었던 것입니다.

무엇이 이토록 강홍식의 피와 가슴을 격정 속에 빠트린 것일까요?

그가 태어난 1902년은 우리 민족이 봉건적 굴레에서 벗어나려는 안간힘을 제대로 쓰지도 못한 채 식민지 제국주의자들의 조직적 유린과 수탈에 모든 것을 송두리째 내맡기고 있던 시대였습니다. 무엇이든 배워야 살

고, 무엇이든 벌어야 끼니를 이을 수 있던 위기감이 팽배하던 시절, 이러한 때 강홍식에겐 영화야말로 위기를 돌파하게 해줄 수 있는 진정한 통로라는 신념이 들었던지도 모릅니다.

이러한 그에게 여러 대중 예술장르 중 가장 잘 어울리고 기질과 취향에 잘 들어맞는 역할이 생겼으니 그것이 곧 무대에서 노래를 부르는 가수였습니다. 공연 중 막과 막 사이의 빈 여백을 '막간幕間'이라 하는데, 이때 관객들은 무료했습니다. 이 무료함을 즐거움으로 바꾸어주는 역할이 바로 '막간가수'였습니다. 굵은 남저음男低音 바리톤으로 막간에서 구성지게 엮어가는 강홍식의 노래에 대하여 관객들의 반응은 가히 폭발적이었습니다. 그만큼 강홍식의 음색에는 묘한 여운이 들어있었습니다. 잃어버린 정겨움에 대한 아련한 그리움이랄까. +본질에 대한 애착을 환기시켜주면서 동시에 회복에 대한 강렬한 염원으로 끓어오르게 만드는 작용력을 지니고 있었습니다. 그것이 강홍식 창법의 비결이었던 것입니다.

강홍식이 가수로서 본격적인 취입과 활동을 하게 된 것은 물론 일본의 유수한 레코드회사들이 서울에 지점을 열기 시작한 그 직후의 일입니다. 강홍식은 1933년 4월 포리도루 레코드사에서 유행가 〈만월대의 밤〉왕평 작사, 김탄포 작곡, 포리도루 19060을 첫 작품으로 발표하면서 정식가수로 데뷔했습니다. 이어서 빅타레코드사로 옮기면서 그의 가수생활은 더욱 날개를 달기 시작했습니다. 1933년 9월 유행가

강홍식과 채규엽의 신보를 소개하는 콜럼비아레코드 광고

〈삼수갑산三水甲山〉김안서 작사, 김교성 작곡, 강홍식 노래, 빅타 49233이 뜻밖에 히트하면서 가수로서 강홍식의 주가는 한층 높아졌습니다. 이때 콜럼비아레코드사에서 이적을 제의해 왔고, 1933년부터 1936년까지 세상은 온통 강홍식을 위해 마련된 무대였습니다.

> 삼수갑산 보고지고 삼수갑산 가고 싶다
> 삼수갑산 아득타
> 아 산은 첩첩 흰 구름만 쌓였네
>
> 삼수갑산 가고지고 삼수갑산 내 못가네
> 삼수갑산 길 몰라
> 아 배로 사흘 물로 사흘 길 멀고
>
> 삼수갑산 어드메냐 삼수갑산 내 못가네
> 불귀불귀 이 내 맘
> 아 나는 새는 날아날아 가련만
>
> 삼수갑산 내 고향을 내 못가네 내 못가네
> 오락가락 무심다
> 아 삼수갑산 그립다고 가는고
>
> ―〈삼수갑산〉 전문

특히 구성진 전통적 색조의 가락과 유장한 느낌으로 실실이 이어져가

는 독특한 여운 및 그러한 정서를 재치 있게 활용한 노래 〈처녀총각〉은 당시 피로한 식민지백성들에게 크나큰 위안과 격려와 용기를 주었습니다. 전국 어디를 가든 강홍식이 부른 〈처녀총각〉을 흥얼거리는 사람들로 가득했습니다.

1934년 2월에 발매되었던 유행가 〈처녀총각〉범오 작사, 김준영 작곡, 콜럼비아 40489. 이 한 곡으로 강홍식의 위상은 배우경력을 가진 인기레코드가수로 확고하게 자리를 잡았습니다. 이 노래는 당시 극단 '단성사團成社'의 음악 담당이었던 김준영의 남다른 센스와 솜씨로 만들어졌습니다. 서울 국일 관 뒤의 어느 여관에서 극단 단원들이 술을 마시며 시간을 즐길 때 술에 취해 거나해진 강홍식이 콧노래로 '흥타령'을 불렀습니다. 이를 너무나 재미있게 들었던 김준영이 즉시 악보에 옮겨서 〈처녀총각〉이 탄생하게 된 것입니다.

봄은 왔네 봄이 와 숫처녀의 가슴에도
나물 캐러 간다고 아장아장 들로 가네
산들산들 부는 바람 아리랑 타령이 절로 난다 흥

호미 들고 밭가는 저 총각의 가슴에도
봄은 찾아 왔다고 피는 끓어 울렁울렁
콧노래도 구성지다 멋들어지게 들려오네 흥

봄 아가씨 긴 한숨 꽃바구니 내던지고
버들가지 꺾더니 양지쪽에 반만 누워

장도든 손 싹둑싹둑 피리 만들어 부는구나 흥

노래 실은 봄바람 은은하게 불어오네

늙은 총각 기막혀 호미자루 내던지고

피리소리 맞춰 가며 신세타령을 하는구나 흥

—〈처녀총각〉 전문

강흥식의 노래 〈처녀총각〉 가사지

새싹이 돋고 훈풍이 볼을 간질이는 삼사월 봄날, 은근하고 구수한 전통적 색조가 물씬 느껴지는 이 구성진 노래를 듣거나 부르면 그 봄이 더욱 흥겹고 즐거워지는 효과가 풍겨납니다. 이 음반은 무려 십만 장 넘게 팔려나갔다고 하니 참으로 엄청난 매상이 아닐 수 없습니다. 옛 가요 〈처녀총각〉은 현재 남북한 모두 즐겨 부르는 노래로 분단을 뛰어넘은 몇 안 되는 가요작품 중 하나입니다. 당시 어느 잡지사에서 조사한 인기투표에서 강흥식은 서열 3위에 올랐습니다.

1934년 이후 강흥식의 대표곡으로는 〈이 잔을 들고〉김안서 작사, 신진 작곡, 콜럼비아 40491, 〈청춘타령〉유도순 작사, 김준영 작곡, 콜럼비아 40610, 〈조선타령〉유도순 작사, 전기현 작곡, 콜럼비아 40565, 〈풍년마지〉유도순 작사, 전기현 작곡, 콜럼비아 40565, 〈육대도 타령〉고마부 작사, 홍수일 작곡, 콜럼비아 40786, 〈압록강 뱃사공〉유도순 작사, 김준영 작

곡, 콜럼비아 40605 등 10여 곡이 넘습니다. 강홍식이 남기고 있는 노래들 중 타령조의 신민요 계열이 상당수였습니다. 신민요 〈청춘타령〉은 대중들에게 크게 사랑을 받았던 노래였습니다. 강홍식의 구성진 창법과 이 노래는 서로 배합이 절묘하게 이루어졌고, 바로 이 부분이 식민지백성들의 고달픈 일상에 크게 기운을 북돋위주었습니다.

에헤 색보고 오는 호접 네가 막질 말아라

꽃지고 잎이 피면 찾아올 일 없구나
에헤 에헤 청춘아 이 날을 즐거웁게 맞아라
칠선녀 그 사랑 몸에 감고 놀세나
얼씨구나 절씨구 노래하고 춤을 추어라
두리둥기둥실 청춘이로다

에헤 고목에 육화분분 송이송이 피어도
꺾으면 떨어지는 향기 없는 꽃일세
에헤 에헤 청춘아 이날을 즐거웁게 맞아라
그 님을 불러서 술을 익혀 마시자
얼씨구나 절씨구 노래하고 춤을 추어라
두리둥기둥실 청춘이로다

에헤 깊은 밤 종이 울어 연신 호걸 보내니
흰 머리 베개 위에 눈물방울 짓누나

에헤 에헤 청춘아 이 날을 즐거웁게 맞아라

꽃밭에 물 주어 가기 전에 피어라

얼씨구나 절씨구 노래하고 춤을 추어라

두리둥기둥실 청춘이로다

— 〈청춘타령〉 전문

이천 리 압록강에 노를 저으며

외로이 사는 늙은 뱃사공이요

물 우에 기약 두고 떠나간 사람

눈물로 옷 적시며 건너 주었소

강가에 빨래하는 처녀를 보고

뗏목꾼 하소노래 흘러 넘을 때

설운 소식도 강을 건너며

뱃노래 목이 메는 사공이라오

— 〈압록강 뱃사공〉 전문

대중들은 강홍식의 구수한 타령조에 흠뻑 빠졌습니다. 작사가로서는 '범오凡吾'란 예명을 썼던 시인 유도순劉道順, 1904~1938, 시인 김안서金岸曙, 1895~? 등과 주요콤비였습니다. 작곡가로서는 주로 김준영金駿永, 1907~1961과 단짝을 이루었습니다.

참으로 씩씩한 곡조와 경쾌한 테마로 구성된 〈먼동이 터 온다〉범오 작사, 김준영 작곡, 콜럼비아는 대표곡 목록에서 결코 빠뜨릴 수 없습니다. 이 노래는

동해안 작은 어촌의 아침풍경을 민요풍으로 만든 네 박자로 만들어졌습니다. 만선의 기쁨을 안고 돌아오는 남정네와 그들을 기다리는 포구의 여인네들을 다룬 아름다운 한 폭의 서정적 풍경 같습니다.

에 먼동이 터온다네 닻 감어라 사공들
씩씩한 목소리로 뱃노래 부르면은
바닷가 처녀들이 음 손짓을 한다

에 잡았다 잡았구나 집채 같은 고래를
기어이 잡으려고 애쓰던 그놈을야
바닷가 처녀들의 음 사랑도 내 것

에 어기야 어기여차 노를 저라 사공들
이까짓 물결쯤을 두려워 하며는야
바닷가 처녀들이 흉을 본다네

— 〈먼동이 터온다〉 전문

1930년대 후반으로 접어들면서 강홍식의 노래는 차츰 대중들의 관심에서 멀어지게 됩니다. 전문 가수들의 활동이 뚜렷하게 강화되면서 연극, 영화 등과 장르를 넘나드는 가수들은 현저히 설 자리를 잃어가게 됩니다. 게다가 트로트 음악이 전체 가

영화배우로 출연중인 강홍식

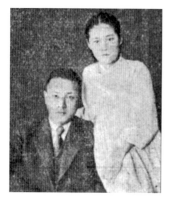

부부로 함께 살았던 전옥 · 강홍식

요계를 휩쓰는 풍토 속에서 강홍식의 실실이 휘감겨 늘어지는 듯한 타령조와 전통적 색조가 느껴지는 창법은 비정하게도 주변부로 곧 밀려나고 말았던 것입니다. 세월에 떠밀리게 되면 그 대세를 어찌할 수 없이 받아들이고 울며 겨자 먹기로 감당하는 것이 인생의 과정이 아니겠습니까.

인기의 중심에서 멀어진 가수 강홍식은 연극 영화계로 다시 복귀를 시도하지만 그곳도 이미 자신이 설 자리는 없었습니다. 남북이 분단된 직후 고향인 평양으로 떠나간 강홍식은 당시 아무런 콘텐츠도 갖추지 못한 궁벽한 북한영화계의 개척자로서 새로운 꿈과 열정을 펼치게 되었습니다. 그는 북한영화의 기초를 닦아놓고 1971년 세상을 떠났습니다.

역시 영화배우이자 가수였던 전옥全玉, 1911~1969과의 사이에서 두 딸을 두었는데 맏딸은 남한의 강효실姜孝實, 1930~1996, 그 아우는 북한의 강효선姜孝仙입니다. 모두 배우로 활동했습니다. 강효실은 배우 최무룡崔戊龍, 1928~1999과 결혼하여 최민수崔民秀, 1962~를 낳았는데, 외손자 최유성도 배우의 길을 선택했지요. 이렇게 해서 4대째 대중연예인의 집안이 되었습니다. 가계와 혈통이란 이렇게 엄정한 것인가 봅니다. 평양의 애국열사릉에 강홍식의 무덤이 있다고 합니다.

북한 영화에 출연중인 만년의 강홍식

복혜숙, 최초의 재즈가수였던 배우

한국의 대중문화사 초창기에 활동했던 분들은 대개 연극, 영화, 음악, 무용 등 적어도 두세 개 이상의 장르에 참가했던 경력들이 보입니다. 그 까닭은 당시 대중예술에 참가했던 인원이 적었던 탓도 있겠지만 장르 간 분할과 독립이 확고하게 갖추어져 있지 않았기 때문에 여기저기 일손이 필요해서 부르면 즉시 달려가야 했을 것입니다. 연극배우가 영화에 자연스럽게 출연했었고, 또 배우 출신 가수로서 음반제작에 동원되는 경우도 많았습니다.

김서정, 강홍식, 전옥, 신카나리아, 최승희, 강석연, 김선초, 이경설, 이애리수, 왕평 등이 바로 그러한 표본적 사례라 할 수 있습니다. 자신의 전문분야가 뚜렷하게 있었지만 가수로서 음반을 발매하기도 했고, 또 영화와 만담, 스켓취, 넌센스 등에 출연하는 경우도 많았습니다. 우리가 오늘 가요이야기에서 다루고자 하는 복혜숙卜惠淑, 1904~1982에 관한 내용도 바로 이와 같습니다. 누가 뭐래도 그녀의 활동영역은

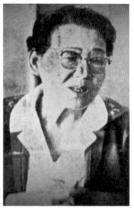

만년의 복혜숙

영화배우가 중심이었지요. 그녀는 개척기 한국 근대영화사에서 빛나는 공적을 쌓았던 대중문화계의 선구자였습니다.

배우시절의 복혜숙

복혜숙이 배우가 된 과정은 가히 운명적이라 할 만합니다. 1904년 충남 보령에서 기독교 전도사를 하던 복기업卜箕業의 딸로 출생한 복혜숙은 어머니가 전도사업 때문에 오해를 받고 체포되어 옥중에서 고생을 할 때 어머니의 뱃속에서 함께 고생을 겪던 끝에 미숙아未熟兒로 태어났다고 합니다. 이름도 성서에 등장하는 마리아의 이름을 따서 아버지가 지어준 이름이 복마리卜馬利였습니다. 나중에 목사가 되었던 아버지는 논산으로 이사를 했고, 병약하던 어머니가 세상을 떠난 뒤 복혜숙은 계모가 차지하게 된 가정이 점점 싫어졌습니다. 이런 배경 속에 그녀는 혼자 서울로 올라가서 이화학당을 다녔는데 재학 중에는 학교공부보다도 뜨개질을 비롯한 수예가 더욱 좋아서 수예학원을 다녔습니다. 그 학원에서 주선을 해준 일본의 요코하마수예학원으로 유학길을 떠나게 되었지요. 이것이 복혜숙의 첫번째 탈출입니다.

일본에서 복혜숙은 새로 익힌 수예작품을 팔아 그 용돈으로 줄곧 영화관을 찾아서 구경 다녔다고 합니다. 심지어는 연극공연에서부터 뮤지컬공연에 이르기까지 각종 공연이란 공연은 모조리 찾아다니며 관람했는데 이것이 복혜숙으로 하여금 배우의 길을 선택하도록 이끌었던 가장 커다란 힘으로 작용했을 것입니다. 한번은 무용공연을 보고 너무 심취한 나머지 무용연구소에서 열심히 수련하고 있던 중 고국에서 딸을 찾아온 아버

지가 그 광경을 보고 격노해서 곧장 집으로 데려갔습니다.

이후 부친은 강원도 김화교회의 목사가 되어서 임지로 떠나게 되었습니다. 딸 혜숙은 아버지 교회에서 일본어를 가르치며 세월을 보내게 되었습니다. 강원도 산골에서의 단조롭고 무료한 생활이 너무도 싫었던 복혜숙은 어느 날 아버지 몰래 짐을 챙겨 서울로 무작정 올라오게 됩니다. 이것이 복혜숙의 두 번째 탈출입니다.

서울에서는 당시 대표적인 극장이었던 단성사를 찾아가서 인기변사 김덕경을 만나 배우가 되고 싶었던 자신의 마음속 포부를 밝혔습니다. 김덕경은 복혜숙을 신극좌新劇座의 김도산金陶山, 1891~1921에게 연결시켜 주었고, 거기서 그녀는 여러 편의 신파극에 출연하게 되었습니다. 하지만 생활이 점점 곤궁해진 복혜숙은 다시 집으로 돌아가 조용히 지내겠다는 뜻을 밝히고 살아갔지만 가슴속 저 밑바닥에서 끓어오르는 무대 활동의 충동을 억제하기 어려웠습니다. 그리하여 또 새로운 목적지를 찾은 곳이 중국의 다롄항입니다. 이것이 복혜숙의 세 번째 탈출입니다. 하지만 그녀는 중국에 도착하자마자 미리 연락해둔 아버지의 신고로 말미암아 현지경찰에게 붙들려 조선으로 즉시 압송되고 말았습니다.

1921년 복혜숙은 현철玄哲, 1891~1965이 조선배우학교를 세웠다는 소식을 듣고 기쁜 마음으로 찾아가 입학했습니다. 이것이 복혜숙의 네 번째 탈출입니다. 이 무렵 아버지는 배우가 되고 싶은 딸의 끓어오르는 열정을 더 이상 가로막을 방도가 없었습니다. 당시 조선배우학교의 동기생들이 노래 〈황성옛터〉의 작사자이자 배우였던 왕평과 함경북도 청진 출생의 배우 이경설 등입니다. 한번은 극작가 이서구가 찾아와서 토월회의 여배우 자리가 갑자기 비게 되었는데 보충할만한 배우 하나를 급히 찾는다고

말했습니다. 복혜숙은 바로 여기에 지원했고, 토월회의 배우로 열심히 무대 활동을 하게 됩니다. 여기까지는 연극배우로서의 복혜숙의 삶과 그 경과입니다.

1926년은 복혜숙이 영화인으로서의 새로운 삶을 시작하게 된 기념비적인 해입니다. 감독 이규설李圭卨이 제작하고 단성사團成社에서 개봉한 영화 〈농중조籠中鳥〉에 복혜숙은 배우로서 첫 출연을 했습니다. 이 '농중조'는 일본말로 '가고노도리かごのとり', 즉 '새장 속에 갇힌 새'라는 뜻입니다. 이 영화의 제작자는 충무로에서 모자장수를 하던 '요도よど'라는 일본인이었습니다. 1927년에는 이구영李龜永, 1901~1973 감독의 〈낙화유수〉, 1928년에는 〈세 동무〉, 〈지나가支那街의 비밀〉 등의 작품에 연이어 출연함으로써 영화배우로서의 입지를 단단하게 다졌습니다.

복혜숙의 생애를 돌이켜보노라면 만약 그녀가 완고한 아버지의 반대를 받아들여서 고분고분 순종적 삶으로 평범한 현모양처나 학교교사로서만 살아갔다면 결코 이후에 펼쳐간 배우로서의 삶은 불가능했을 것입니다. 집을 나간 딸이 여러 차례 이상 아버지의 강압적인 뜻에 의해 끌려 돌아오게 되지만 복혜숙은 기어이 자신의 포부를 실현하기 위해 부친의 뜻에 거역하고 과감한 일탈을 감행합니다. 바로 이 부분에서 우리는 선각자 복혜숙의 위대했던 판단과 결

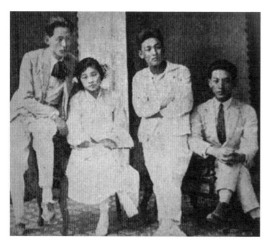
동료배우들과 함께 있는 복혜숙

복혜숙의 새음반이 소개된 콜럼비아레코드 광고

연한 선택을 확인할 수 있습니다.

　영화배우 복혜숙이 첫 음반을 낸 것은 1929년입니다. 하지만 이 음반은 가요가 아니라 영화극이란 장르를 달고 있는 〈장한몽長恨夢〉1~4이었습니다. 말하자면 신파적新派的 성격의 영화대본을 대중적 명성이 높은 배우로 하여금 직접 연기로 녹음하도록 해서 음반을 대중들에게 보급하려는 의도를 가진 전달체계였었지요. 이 음반에 이어서 〈쌍옥루〉1~4를 취입했고, 〈부활〉, 〈낙화유수〉상·하, 〈숙영낭자전〉1~4 등을 발표했습니다. 영화극 음반으로는 이후에도 〈불여귀〉, 〈심청전〉상·하과 〈하느님 잃은 동리〉, 그리고 〈춘희〉1~4 등을 줄기차게 내놓았습니다.

　배우로서의 대중적 명성이 제법 알려지기 시작하던 1930년 콜럼비아레코드사에서는 복혜숙의 가요음반 〈그대 그립다〉와 〈종로행진곡〉을 발매했습니다. 이어서 〈목장의 노래〉, 〈애愛의 광光〉 등을 발표하게 됩니다. 콜럼비아레코드사에서 이 음반들을 발매할 때 '시대 요구의 째즈'란 이채로운 문구를 사용하고 있습니다. 사실 '째즈'란 표현을 쓰고 있지만 우

리가 알고 있는 미국식 정통재즈라기보다는 그저 새로운 특성의 가요를 뜻하는 의미로 해석이 됩니다. 복혜숙 노래의 반주를 맡았던 악단도 '콜럼비아쩨즈밴드'라는 명칭을 사용하고 있습니다. 이 음반의 종류 가운데 '쩨즈쏭'이란 꼬리표가 붙은 것이 이채롭습니다. 다시 말해서 복혜숙은 한국의 대중음악사에서 기록으로 확인할 수 있는 최초의 재즈가수였던 셈이지요.

새벽녘이 되어 오면 이 내 번민 끝이 없네
산란해진 마음 속에 비취는 것 뉘 그림자
그대 그립다 입술은 타는구나
눈물은 흘러서 오늘밤도 새어가네

노래 소리 지나가고 발자취 들리지만
어디에서 찾아볼까 마음 속의 그림자를
그대 그립다 이 내 생각 산란하야
괴로운 며칠 밤을 누굴 위해 참으리

—재즈 〈그대 그립다〉 전문

이 노래를 음반으로 들어보면 어디선가 들어본 기억이 나는 곡임을 알 수 있습니다. 무엇이냐고요. 그것은 바로 일본가수 후랑크 나가이가 불렀던 〈키미고이시君恋し〉입니다. 이 노래는 1929년 일본에서 이미 크게 히트했던 노래입니다. 이것을 번안해서 복혜숙이 불렀는데, 사실 원래는 콜럼비아레코드사에서 윤심덕尹心惪, 1897~1926에게 부탁을 했었지만 거절당

하고 이어서 복혜숙에게 취입제의를 해서 성사가 된 것이라고 합니다.

복혜숙이 부른 노래를 들어보면 미숙한 아마추어 가수의 느낌이 물씬 풍겨납니다. 음정도 불안하고 박자도 갈팡질팡 불안하기 짝이 없습니다. 복혜숙이 생존했을 때 가요평론가 황문평에게 증언했던 내용에 의하면 그녀는 이화학당 시절, 합창단에서 알토파트를 맡았다고 하네요. 그런데 가창의 수준은 매우 어설프고 불안정한 느낌으로 가득 차 있습니다. 콜럼비아레코드사는 어찌하여 이런 복혜숙에게 재즈음반 취입을 제의했던 것일까요. 그것은 그녀가 이름난 배우로서 진작 일정한 대중적 명성을 확보하고 있었기 때문입니다. 레코드회사는 복혜숙이 비록 가창능력은 부족하지만 배우로서의 대중적 명성을 지니고 있었으므로 거기에 의탁해서 일본레코드자본의 식민지조선 연착륙軟着陸을 기대했을 것입니다.

같은 음반의 다른 면에 수록된 〈종로행진곡〉도 앞의 곡과 마찬가지로 일본번안곡입니다.

붉은 등불 파란 등불 사월 파일 밤에
거리거리 흩어진 사랑의 붉은 등
등불 타는 등불 좀이나 좋으냐

마음대로 주정해라 고운 이 만나면
음전한 맵시 보소 선술집 각시
종로 네거리를 어떻다 이르료

안타깝다 우리 님이 거의 오실 이 때

흐늘거려 놀잔다 노래도 부르고

서울 밤 그리운 밤 종로의 네거리

<div align="right">—〈종로행진곡〉 전문</div>

이 노래의 원래 제목은 〈도톤보리 행진곡道頓堀 行進曲〉입니다. 일본 오사
카 중심가에 있는 명소 도톤보리와 그 일대를 예찬하고 있는 작품입니다.
이 노래는 이후 도쿄의 번화가 아사쿠사를 예찬하는 〈아사쿠사 행진곡〉
으로 개사되어 불렸는데, 식민지조선에서 음반을 낼 때 〈종로행진곡〉으
로 바뀐 것입니다. 악곡의 전개방식도 전형적인 일본음계 미야코부시都節
였습니다. 가요평론가 황문평도 이 음반에 대해서 1930년대 초기 레코
드를 통한 왜색가요倭色歌謠 침투의 첫 번째 희생양이라고 설명합니다. 이
음반을 발매한 뒤에 복혜숙은 경성방송국 조선어방송이 본격화되었을 때
방송드라마에 연속으로 출연해서 여주인공 역할을 담당합니다.

또 다른 가요음반 〈목장의 노래〉는 전형적 세 박자 왈츠풍의 노래입니
다. 이 노래도 틀림없이 일본가요 번안곡으로 추정이 됩니다. 자연친화적
이고 건강한 생태환경 묘사가 배경으로 깔려 있습니다.

보리나무 숲 그림 그늘 푸르고

찔레꽃 봉오리에 이슬 맺힐 때에

아가씨의 노니는 사랑을 따라

오늘에도 어느 뉘 찾아오려나

뽀풀나무 숲 그늘 끝없는 저쪽

불그레한 저녁놀 넘어갈 때에

아가씨의 즐기는 바다 푸르니

오늘에도 어느 뉘 찾아오려나

— 〈목장의 노래〉 전문

　　복혜숙의 활동과 관련해서 한 가지 흥미로운 것은 1928년 그녀가 서울의 종로 인사동 입구에 '비너스VENUS'라는 다방을 열어서 8년 동안이나 직접 운영했다는 사실입니다. 드나드는 손님들은 대부분 영화인 중심이었는데, 연극인, 언론인, 문단 인사들까지도 단골로 출입했다고 합니다. 다방운영으로 얻은 수입은 모조리 영화인들을 위한 일에 썼다고 하니 복혜숙의 포부와 과단성은 대단한 바가 있습니다.

　　복혜숙의 비너스다방을 자주 찾아오던 경성의과대학 출신의 김성진이 복혜숙을 몹시 사랑했습니다. 하지만 그는 이미 처자가 있는 몸이었던 지라 두 사람의 사랑은 불륜으로 무려 5년 동안이나 계속되었습니다. 뜨거운 밀회는 기어이 비밀스러운 신접살림으로 이어졌고, 마침내 세월이 흘러서 두 사람은 여러 곡절 끝에 정식 부부로 살아갈 수 있었습니다.

　　1962년 영화계의 원로가 된 복혜숙은 사단법인 한국영화인협회 연기분과 위원장직에 선출되어 10년 동안 한국영화발전을 위해서 열정적으로 일했습니다. 일평생 300여 편이 훨씬 넘는 영화에 출연했던 한국영화사의 개척자 복혜숙! 그녀가 배우로서 출연했던 마지막 작품은 1973년 〈서울의 연가〉란 제목의 영화입니다. 복혜숙의 나이 고희가 되던 그해에 방송인, 영화인들은 정성을 모아서 조촐한 칠순잔치를 차려주었습니다. 복혜숙은 말년에 자신이 살아온 삶을 회고하면서 후배들이 차려준 이날의

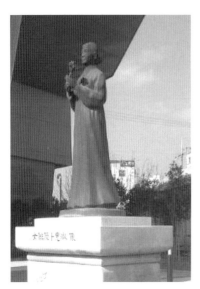
보령 문화의 전당 마당에 세워진 복혜숙 동상

잔치가 가장 행복했다고 말했습니다. 그 시절, 복혜숙의 노년기 삶에서 가장 즐겁고 흐뭇한 일은 영친왕비 이방자李方子 여사가 기거하던 낙선재樂善齋로 가서 칠보장식으로 공예품을 만드는 일이었습니다. 두 할머니는 각자 살아온 삶을 흐뭇하게 회고하며 친구처럼 다정하게 지냈습니다. 1982년 배우 복혜숙은 서울에서 78세를 일기로 이승에서의 장엄했던 삶을 마감했습니다.

2013년 12월, 복혜숙의 고향 충남 보령시에는 '보령 문화의 전당'이 건립 개관되었습니다. 이곳은 보령지역의 역사와 문화를 살펴볼 수 있는 온갖 유물들이 보존 전시되어 있습니다. 이 전당 앞마당에는 이곳 출신 대중예술인 복혜숙 여사의 동상이 세워져 있습니다. 보령을 찾는 나그네들은 꼭 복혜숙 여사의 동상을 찾아가서 발을 쓰다듬어 보시기 바랍니다. 장엄하고도 신산했던 삶, 가슴 속에 간직한 내밀한 꿈을 반드시 성취하기 위해 불철주야 노력했던 여사의 선구적先驅的 발자취를 더듬어 추억해보는 것도 무척 뜻 깊은 일이라 하겠습니다.

이경설, 원조 '눈물의 여왕'

한국영화사에서 관객들로 하여금 줄줄 눈물을
쏟게 만들었던 가장 대표적인 비극배우는 누구였을
까요. 사람들은 입을 모아 함경도 함흥 출신의 배우
전옥全玉, 본명 전덕례이라 대답할 것입니다. 전옥도 〈항
구의 일야〉, 〈눈 나리는 밤〉 등 비롯한 여러 악극과
영화에서 최루성催淚性 연기를 펼쳐 '눈물의 여왕'이
라 이르기에 부족함이 없습니다. 하지만 전옥 이전
에 이미 원조격 눈물의 여왕이 있었으니 그가 바로

전성기 시절의 이경설

이경설李景雪, 1912~1934입니다. 그러니까 전옥은 이경설 사후에 그녀의 역
할을 대신해서 '눈물의 여왕' 자리를 이어받은 것
이라 볼 수 있지요.

이경설은 불과 열다섯의 나이에 은막銀幕에 데뷔
해서 각종 영화와 악극에 출연하며 대중들의 최고
인기를 한 몸에 모으고 활동하다가 갑자기 얻게
된 몹쓸 병으로 방년 22세의 한창 꽃다운 나이에
세상을 떠난 기막힌 사연을 갖고 있습니다. 이경
설의 이런 안타까운 생애를 생각하면 벌써 가슴이

눈물의 여왕으로 불린 가수이자
배우였던 이경설

비통한 슬픔으로 꽉 메어옵니다.

　이경설은 일찍이 1912년 강원도에서 출생한 뒤 곧 아버지를 따라 함경북도 청진으로 옮겨가서 살았습니다. 거기서 보통학교를 다녔고, 배우가 되기 위해 집을 떠날 때까지 살았습니다. 나중에 병이 들어 1934년 서울에서 낙향해 세상을 떠난 곳도 청진의 신암동이었으니 청진은 이경설의 진정한 고향이라 하겠습니다. 부친은 그곳 청년회 회장을 맡아했고, 이경설은 어려서 아버지의 인도로 아동들의 무대에 출연했던 경험을 기억하고 있습니다.

　소녀시절, 이경설의 이웃에는 아주 단짝으로 지내던 친구가 있었는데 일찍 시집을 갔다가 한 해 만에 친정으로 쫓겨 와 고독하게 살다가 자살을 했다고 합니다. 이경설은 친구의 죽음을 지켜보며 마음속으로 큰 충격을 느꼈고, 여성에게 극히 불리한 세상의 혼인제도에 대해 부정적 관점을 갖게 되었습니다. 이런 과정이 영향을 주었던지 배우가 되고 난 뒤에도 이경설의 표정과 연기는 항시 슬픔으로 가득한 얼굴에다 가녀린 인상, 여기에 처연한 액션까지 보태어서 부녀자 관객들은 이경설의 연기에 온통 울음바다가 되었다고 합니다. 걸핏하면 소외된 처지에서 마구 희생당하는 조선여성의 삶에 대하여 이경설은 그 누구보다도 연민과 애정을 갖고 그것을 연기에 투영시켰다고 할 수 있겠습니다. 이러한 이경설의 연기를 떠올리면 오로지 '눈물과 한탄' 두 가지입니다.

　이경설은 청진에서 보통학교를 마치고 서울로 와서 예술학교에 들어갔으나 곧 문을 닫았고, 고려영화제작소에 입사했지만 그 회사마저 해체되고 말았습니다. 극작가 현철이 운영하던 조선배우학교란 곳을 들어가서 작사가 왕평王平, 본명 이응호과 동기생이 되었고, 이후 두 사람은 김용환

과 더불어 막역한 친구가 되었지요. 이경설은 여러 악극단에 단원으로 들어가 전국을 떠돌이로 유랑했습니다. 이 무렵에 굶기를 밥 먹듯이 했고, 몸이 아파도 누구 하나 돌보는 이 없이 무대에 올라야만 했던 서럽고 슬픈 시절이었지요.

1924년 이경설이 참가했던 동반예술단東半藝術團도 흩어진 악극단 중의 하나입니다. 당시 악극단 공연은 신파극을 중심으로 무술, 기계체조를 곁들여서 공연을 했는데 이경설은 여기서 가수이자 배우였던 신일선申一仙과 함께 노래, 연기를 계속하며 대중예술가로서의 경력을 조금씩 쌓아갔습니다. 이경설의 나이 16세 되던 1928년 그 예술단도 덧없이 해체되어버렸고, 이후 정착하게 된 곳은 김소랑金小浪이 이끌던 극단 취성좌聚星座입니다. 여기서 이애리수李愛利秀, 신은봉申銀鳳 등과 함께 당대 최고의 여배우 트리오로 연기와 가창歌唱 두 분야에서 눈부신 활동을 펼쳤습니다.

1929년 이경설은 조선연극사朝鮮研劇舍, 연극시장, 신무대 등으로 대중예술의 활동터전을 빈번히 옮겨 다녔습니다. 이경설이 세상을 하직하던 마지막 순간까지 그녀는 신무대 소속의 단원이었지요. 1920년대 후반 공연장 무대에는 연극의 막과 막 사이의 시간적 공백을 메워주던 막간가수幕間歌手가 있었습니다. 무대장치를 변경시키기 위해 일단 막을 내리고 나면 그 빈 시간의 공백을 메우기 위해 커튼 앞에 나와서 노래를 들려주던 가수가 바로 막간가수입니다. 그 막간가수는 가창력이 뛰어난 배우를 골라서 관객 앞에 내보냈던 것입니다. 이애리수, 이경설, 강석연, 신은봉, 김선초 등은 모두 초창기 막간가수 출신들입니다.

1928년 무렵, 당시 언론은 이경설을 이미 주목받는 배우로 지면에 널리 소개를 하고 있습니다. 〈화차생활火車生活〉, 〈무언無言의 회오悔悟〉, 〈가거

신문에 소개된 이경설 인터뷰 기사

라 아버지에게로〉, 〈신 칼멘〉, 〈카추샤〉, 〈청춘의 반생半生〉, 〈짠발짠〉, 〈눈 오는 밤〉 등의 연극에서 배우 이경설의 명성은 드높아만 갔습니다. 이경설의 연기가 지닌 특징은 매우 똑똑한 세리프와 박력이 느껴지는 연기였다고 합니다. 함경도 출신의 억양이 느껴지는 독특한 화법이 관객들에게 신선한 충격을 주었던 것으로 보입니다. 연극시장 시절, 이경설은 그녀 한 몸에게만 집중되는 극단에서의 과도한 출연요청을 단 하나도 거절하지 않고 모두 받아들여 무대에 오르느라 온몸이 거의 파김치가 되다시피 했었고, 이렇게 누적된 피로와 제대로 먹지 못한 영양실조 때문에 결국 폐결핵에 걸린 것으로 추정이 됩니다.

배우 이경설이 정식으로 가수가 되어서 음반을 발표한 것은 1931년 봄입니다. 그녀의 생애를 통틀어 도합 44종의 음반을 내었는데, 돔보레코드에서 10편, 시에론레코드에서 6편, 폴리돌레코드에서 28편을 발표했습니다. 종류로는 유행소곡, 유행가, 유행소패, 서정소곡, 민요 등의 이름을 달고 있는 가요작품이 33편으로 가장 많으며, 기타 넌센스, 스켓취, 극 등이 11편입니다. 돔보와 시에론에서는 가요만 발표했고, 폴리돌레코드사 전속이 되어서는 가요와 극을 함께 발표했습니다. 돔보에서 발표한 음반은 〈그리운 그대여강남제비〉, 〈아 요것이 사랑이란다〉, 〈아리랑〉, 〈온양온천 노래〉, 〈울지를 마서요〉, 〈콘도라〉, 〈피식은 젊은이방랑가〉, 〈허영

의 꿈〉, 〈무정한 세상〉, 〈양춘가〉 등입니다.

시에론에서 발표한 음반은 〈봄의 혼魂〉, 〈강남제비〉, 〈방랑가〉, 〈온양온천 노래〉, 〈인생은 초로草露같다〉, 〈하리우드 행진곡〉 등입니다. 포리도루에서 발표한 음반은 〈국경의 애곡哀曲〉, 〈방아타령〉, 〈세기말의 노래〉, 〈그대여 그리워〉, 〈얼간망둥이〉, 〈조선행진곡〉, 〈경성京城은 좋은 곳〉, 〈천리원정〉, 〈서울 가두풍경〉, 〈이역정조곡異域情調曲〉, 〈사막의 옛 자취〉, 〈오로라의 처녀〉, 〈월야月夜〉, 〈고성古城의 밤〉, 〈옛 고향터〉, 〈도회의 밤거리〉, 〈패수비가浿水悲歌〉, 〈폐허에서〉, 〈옛터를 찾아서〉, 〈아리랑 한숨고개〉, 〈울고 웃는 인생〉, 〈청춘일기〉, 〈멍텅구리 학창생활〉, 〈춘희椿姬〉, 〈고도孤島에 지는 꽃〉, 〈망향비곡〉, 〈피식은 젊은이〉 등입니다.

위의 취입앨범 가운데 출연진들의 연기로 엮어가는 극 음반이나 스켓취, 넌센스 등은 주로 동료였던 왕평, 김용환, 신은봉, 심영 등이 함께 활동하고 있습니다. 가요의 경우는 왕평, 박영호, 추야월, 김광 등의 노랫말에 김탄포김용환, 에구치 요시江口夜詩 등이 곡을 붙인 작품들이 대부분입니다.

알려진 바에 의하면 이경설이 배우로서 한창 인기가 드높던 시절에 폴리돌레코드사에서는 그녀에게 문예부장직을 맡아달라는 제의를 해왔습니다. 이때 이경설은 친구 왕평과 함께 일할 수 있다면 기꺼이 맡겠노라고 했고 이에 대하여 폴리돌 측에서는 내부논의를 거쳐 결국 그 조건을 받아들였다고 합니다. 이렇게 해서 당대 대중문화계의 걸출한 두 젊은 스타가 레코드회사의 문예부장 업무를 공동으로 맡아보는 초유初有의 일이 생기게 된 것입니다. 하지만 이후 이경설의 건강이 점차 나빠지면서 모든 업무는 주로 왕평 혼자서 보았을 테지요.

배우 이경설이 가수로서 발표한 최고의 히트작은 단연 〈세기말의 노

래)를 손꼽을 수 있습니다. 1932년 10월에 발
표된 이 가요작품은 박영호 작사, 김탄포김용환
작곡으로 만들었는데 식민통치에 시달리는 국
토와 민족의 아픔과 불안감을 매우 상징적으
로 다루고 있는 과감한 표현들이 오늘의 우리
들로 하여금 놀라움마저 느끼게 합니다. 이러
한 정황은 일제가 축음기음반에 대한 본격적
감시와 취체取締 및 단속에 들어가기 직전이라
가능했던 것으로 보입니다.

거미줄로 한허리를 얽고 거문고에 오르니

일만 설움 푸른 궁창 아래 궂은비만 나려라

시들퍼라 거문고야 내 사랑 거문고

까다로운 이 거리가 언제나 밝아지려 하는가

가랑잎이 동남풍을 실어 술렁술렁 떠나면

달 떨어진 만경창파 위에 가마귀만 우짖어

괴로워라 이 바다야 내 사랑 바다야

뒤숭숭한 이 바다가 언제나 밝아지려 하는가

청산벽계 저문 날을 찾아 목탁을 울리면서

돌아가신 어버이들 앞에 무릎을 꿇고 비오니

답답해라 이 마을아 내 사랑 마을아

어두워진 이 마을이 언제나 밝아지려 하는가

—〈세기말의 노래〉 전문

각 소절의 마무리 부분에서 표현하고 있는 '까다로운 이 거리', '뒤숭숭한 이 바다', '어두워진 이 마을' 등은 모두 일본의 제국주의 식민통치 때문에 빚어진 우리 국토의 고통스런 현실과 환경을 빗대어 말하는 표현들입니다. 작가는 이 가요시를 통해서 진심에 찬 어조로 고통과 불안현실에서 벗어나고 싶은 갈망을 '언제나 밝아지려 하는가'라는 대목으로 나타내고 있습니다.

같은 해 12월에 이경설은 유행가 〈경성은 좋은 곳〉을 발표합니다. 일제는 조선을 식민지로 경영하면서 서울의 명칭부터 먼저 경성京城, けいじょう으로 고쳤습니다. 도시계획조차 모두 일제의 기획과 의도 하에 정리했습니다. 거리이름도 명치정明治町, 명동, 장곡천정長谷川町, 소공동, 죽첨정竹添町, 충정로, 고시정古市町, 용산구 동자동, 대도정大島町, 용산구 용문동 등 그들의 침략전쟁에서 공을 세운 일본의 사무라이, 정치인, 외교관, 장군의 이름을 딴 일본식 지명과 번지로 바꾸고, 서울을 일본의 변방도시 형태로 재정비하려는 뜻을 실행에 옮겼습니다.

이경설의 노래 〈경성은 좋은 곳〉 가사에는 식민지시대 서울시내 곳곳에서 요란하게 들려오던 일본군경들의 불안한 사이

〈경성은 조흔 곳〉 이경설 노래의 가사지

렌 경보음이 실감나게 들려옵니다. 어둡고 우울한 시대였지만 청년기세대들은 제한된 공간속에서나마 청춘의 밝은 감성을 구가하려는 모습이 사랑스럽게 느껴지기도 했습니다. 그들에게 노래와 웃음이 마음껏 펼쳐져야 함에도 불구하고, 도심의 분위기는 쓸쓸한 비애와 삶의 긴장이 감돌았을 터이지요. 가사의 표면에서는 경성이 살기 좋은 곳이라며 슬쩍 꾸몄지만 문맥 속에 감춘 실체는 삶의 불안감, 위기의식 따위가 실루엣으로 감지되기도 합니다.

> 서울의 새벽 요란히 들리는 저 사이렌
> 힘 있는 젊은이 씩씩한 걸음 굳세인 팔
> 서울은 좋아요 힘으로 밝히며
> 해 지면 한양은 청춘의 밤
>
> 종로네거리 밤이면 피는 꽃 처녀의 얼굴
> 청춘아 서로서로 손을 잡고 뛰어라
> 불러라 마음대로 씩씩하게
> 노래와 웃음의 서울거리로
>
> 고요한 밤 멀리서 들리는 바람도 잠든
> 한강물 위에 들리는 소리 구슬픈 뱃노래
> 서울은 좋은 곳 언제든지요
> 밤이나 낮이나 노래의 서울
>
> ─ 〈경성은 좋은 곳〉 전문

이듬해인 1933년, 이경설의 안색은 표시가 나도록 창백해지고 기침과 각혈의 횟수가 점점 심해지기만 했습니다. 이런 가운데서도 이애리수가 불러서 히트를 했던 〈황성의 적〉을 가사와 제목만 바꾸어서 〈고성古城의 밤〉이란 음반으로 발표하기도 했습니다. 그리하여 〈고성古城의 밤〉은 매우 특이하게도 당시 널리 알려진 노래 〈황성의 적황성옛터〉의 이경설판입니다. 이애리수, 윤백단 등이 이 노래를 불렀는데, 필자가 들어본 감상에 의하면 이경설 음반이 가장 처연한 울림을 지니고 있는 듯합니다. 죽음을 목전에 두었던 이경설의 처연한 목소리로 들어보는 이 노래는 특히 가을비가 처마 끝에 또드락또드락 소리를 내는 깊은 밤 자정 무렵에 들을 때 삶의 황혼녘에 다다른 이경설의 슬픔을 머금은 목소리는 명치끝을 따갑게 도려내는 듯 사뭇 가슴을 저밉니다. 이 때문인지 일제는 이경설이 부른 노래 〈고성의 밤〉을 발매 즉시 금지곡 명단으로 발표합니다.

극작가 이서구李瑞求 선생은 1930년대 중반, 이경설이 평양에서 잠시 결혼생활을 했던 것으로 증언하지만 그것은 그리 오래가지는 못했던 것으로 보입니다. 1933년 이경설은 지병이었던 결핵이 점점 악화되어 일본 오사카, 북간도 용정 등지로 요양을 다녀오지만 병세는 호전되지 않았습니다. 결국 이경설은 1934년 8월 28일 청진 신암동 자택으로 돌아가서 불과 22년의 짧았던 생애를 마감했습니다. 아무리 요절夭折로 애달픈 삶을 마감했다 하더라도 방년 22세의 생애는 짧아도 너무나 짧은 것이 아닐 수 없습니다. 어찌 이렇게 단명운短命運을 타고난 것인지요.

비운의 배우 이경설이 우리 곁을 떠난 지도 어언 110년 세월이 흘러가고 있습니다. 오로지 무대를 집과 터전으로 삼고 가난과 굶주림을 악으로 견디며 청춘을 불살랐던 대중연예인 이경설! 우리는 그녀가 남긴 여러

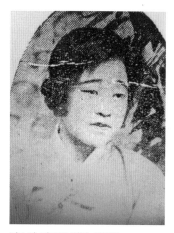

가수와 배우를 겸한 이경설

사진 속의 표정과 생김새를 새삼스럽게 음미하며 응시해봅니다. 연기자로서의 이경설은 비극적 삶을 살아가는 가난한 가정의 부인 역할이나 장부 역할에 능했다고 합니다. 이와 더불어 모든 출연작품에서 늘 과장된 연기가 그녀의 흠결欠缺로 지적된다는 기사도 찾아볼 수 있습니다. 이것은 배우 이경설의 의욕과 열정을 말해주는 것이기도 하겠지요. 만약 이경설이 대중연예인의 길을 선택하지 않았더라면 그저 이름 없이 초야草野에 묻혀 평범하게 살다가 세상을 떠난 여염집 여인에 불과했을 것입니다. 하지만 짧아도 강렬하게 타오르는 한 줄기 불꽃이나 섬광처럼 번뜩이는 삶을 결연히 선택했으므로 이경설의 이름은 아직도 한국의 근대 대중문화사에서 빛나는 이름으로 남아있는지 모릅니다.

그녀가 사망한 다음 달 폴리돌레코드사에서는 이응호 극본 〈춘희〉를 '일대 여배우 이경설 양 추모발매' 유작遺作 음반으로 발표했습니다. 이 음반에는 동료 왕평, 신은봉 등과 함께 또랑또랑한 발음으로 연기하는 이경설의 생생한 목소리가 담겨져 있습니다. 다소 억세게 느껴지는 함경도 억양으로 혼신의 힘을 다해서 감동적인 연기를 펼치며 배우와 가수로 한 시대를 풍미했던 당대 최고의 스타 이경설!

말 그대로 '눈물의 여왕' 원조였던 이경설의 애틋한 영혼은 지금도 전체 한국인들의 가슴속으로 스며들어 슬픈 울림이 있는 목소리로 여전히 우리 가슴을 적시고 있을 것입니다.

전옥, 민족의 슬픔을 걸러준 곡비哭婢

1950년대 대구에는 제법 이름 있는 극장들이 있었습니다. 1903년 일본인이 세운 금좌錦座를 필두로 해서 유일하게 민족자본으로 건립되었다는 만경관萬頃館, 1921, 나중에 대구극장이 되었던 조선관朝鮮館, 1922, 향촌동의 대경관大慶館, 송죽극장이 된 신흥관新興館, 자유극장으로 이름이 바뀐 영락관領樂館, 한일극장으로 바뀐 키네마1938 등 유명한 극장들이 많았습니다.

1950년대 휴전 직후 10세 미만의 소년이었던 저는 아버지를 따라서 극장 구경을 더러 다녔습니다. 이재필이라는 한국인에 의해 세워졌다는 극장인 만경관萬鏡館도 갔었고, 대구극장에도 갔었습니다. 아버지가 즐겨 찾

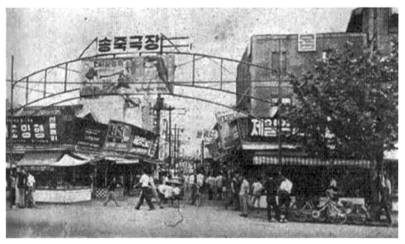

대구의 중심가에 있었던 송죽극장 입구 중앙로 거리

아버지의 손을 잡고 영화 〈목포의 눈물〉을
보러가던 길에(1956)

던 극장의 프로그램은 주로 비극을 테마로 하
는 영화였습니다. 전쟁 직후의 고달픈 시절이
워낙 삶의 고통을 겪게 하였고, 아무런 희망이
없던 슬픔의 세월이라 무엇보다도 비극이 주
류를 이루었던 것 같습니다. 그때만 하더라도
영화 제작기법이나 기술이 크게 발전된 시기
가 아니어서 권선징악이나 벽사진경辟邪進慶으
로 귀결되는 판에 박힌 줄거리가 거의 대부분
이었습니다.

하지만 살아가는 것이 워낙 고난과 역경의
과정이라 비극영화를 한편 관람하는 시간은 그때만큼이라도 자신의 가슴
속에 쌓인 한과 슬픔을 어느 정도나마 덜어내는 유일한 카타르시스의 시
간이었습니다. 이 때문에 비극영화를 상영하는 극장 앞은 항상 인산인해
로 넘쳐났습니다. 〈목포의 눈물〉, 〈눈 나리는 밤〉, 〈가는 봄 오는 봄〉 따

위의 영화작품들이 그 대표적인 타이틀로 기억됩
니다. 흑백으로 만들어진 이 비극영화의 대부분
에서 단골배역을 도맡았던 한 배우가 있었으니,
그가 바로 전옥全玉, 1911~1969입니다.

여러분은 혹시 곡비哭婢란 역할을 아시는지요.

예전 양반가문에서 초상이 났을 때 상주喪主를 대
신해서 슬픈 목소리로 구성지게도 울어대는 역할
을 도맡아 하던 여인을 일컫는 말입니다. 그러니까
이 곡비는 유난히 곡哭을 잘 해서 문상객들은 이 곡

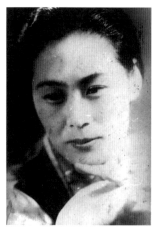

데뷔 시절의 전옥

비의 슬픈 울음만 듣고도 저절로 슬프게 따라 우는 효과를 자아내었다고 합니다. 남의 죽음을 대신 울어주며 문상객들의 울음을 이끌어내는 극적인 역할을 맡은 여인이었지요. 그러므로 곡비는 바로 배우였던 것입니다. 시인 문정희文貞姬의 시작품 중에 곡비의 슬픈 존재성을 다룬 것이 있습니다.

> 사시사철 엉겅퀴처럼 푸르죽죽하던 옥례 엄마는
> 곡哭을 팔고 다니는 곡비哭婢였다
> 이 세상 가장 슬픈 사람들의 울음
> 천지가 진동하게 대신 울어 주고
> 그네 울음에 꺼져 버린 땅 밑으로
> 떨어지는 무수한 별똥 주워 먹고 살았다
>
> 그네의 허기 위로 쏟아지는 별똥 주워 먹으며
> 까무러칠 듯 울어 대는 곡哭소리에
> 이승에서는 눈 못 감고 떠도는 죽음 하나도 없었다
>
> ─문정희의 시 「곡비(哭婢)」 부분

영화배우 전옥은 1911년 함경북도 함흥에서 태어났습니다. 본명은 전덕례全德禮이지요. 함흥 영생중학교 2학년 때 가세가 기울게 되자 부모는 그녀를 시집보내려 했습니다. 하지만 배우가 되고 싶어 극단을 기웃거렸던 그는 도리어 부모님을 설득해서 오빠 전두옥全斗玉과 함께 서울로 내려갔습니다. 전옥은 복혜숙과 석금성이 스타로 있던 극단 토월회土月會의 문을 두드려 그곳에서 잔심부름을 하며 배우의 꿈을 키웠습니다. 겨우 16

세의 전옥은 사슴 같은 눈에 콧날이 오뚝하여 이목구비가 뚜렷한 용모를 지니고 있었습니다. 나이는 어렸지만 일찍 발탁되어 토월회 무대에 섰고 〈낙원을 찾는 무리들〉황운 연출, 1927에서 주연을 맡은 경험도 있었습니다. 여기서 한 가지 특기할 만한 사실은 배우 전덕례가 어느 날부터 오빠의 이름에서 가운데 글자를 뺀 '전옥'이란 이름을 예명으로 쓰게 된 것입니다. 이것은 배우의 이미지를 더욱 여성의 느낌으로 만들었고, 게다가 다소 촌티가 느껴지는 것도 극복할 수 있게 되었습니다.

1925년 토월회 창립 2주년 기념공연으로 작품 '여직공 정옥'이 광무대에서 상연되던 어느 날 '여직공 정옥'에서 주인공으로 연기를 하던 석금성이 관객이 던진 사과에 배를 맞았습니다. 마침 임신 중이던 석금성은 무대 위에서 쓰러졌고, 황급히 전옥이 대역으로 무대에 오르게 되었습니다. 전옥의 역할로 공연은 성공적 마무리가 되었습니다.

그날 공연 이후 전옥은 토월회 무대에서 안정된 자리를 잡아가게 되었습니다. 하지만 극단이 경영난으로 해산하게 되자 영화 일을 하고 있는 오빠를 따라 연극무대를 떠나 영화 쪽으로 활동터전을 옮겼습니다. 사람에겐 누구나 성공의 기회가 꼭 한번은 찾아오게 마련입니다. 전옥에게도 드디어 그러한 기회가 찾아왔습니다. 그것이 바로 영화 장르였던가 봅니다. 전옥의 성공은 불세출의 대배우 나운규와의 인연으로 시작되었습니다.

나운규가 대본을 쓰고 각색과 감독, 주연까지 맡았던 영화 〈잘 있거라〉에 출연한 전옥은 돈에 팔려 부호에 시집가는 주인공 황순녀 배역을 능숙하게 잘 해냈습니다. 이 일로 전옥은 나운규에게 절대적 신임을 받게 되었고, 선배 신일선을 대신해 나운규 프로덕션의 간판격 화형花形이 되었습니다. 연이어 〈옥녀〉1928, 〈사랑을 찾아서〉1928에서 주연을 꿰어 차며

본격적 스타의 길을 걷게 됩니다.

1928년 전옥은 오빠의 전문학교 시절 친구이자 가수, 배우를 겸하고 있었던 강홍식과 결혼하게 됩니다. 이때 전옥의 나이는 불과 17세였습니다. 전옥은 남편 강홍식과 함께 일본이 식민지조선의 서울에 처음으로 건립한 경성방송국JODK에 나가 생방송으로 노래를 불렀고, 방송극에도 출연했습니다. 그만큼 대중적 인기가 높았음을 말해줍니다. 1929년에는 다시 문을 연 토월회의 무대에 섰으나 이내 토월회가 문을 닫자 지두환池斗煥이 세운 조선연극사의 무대로 옮겨갔습니다. 그녀는 극중에서 관객으로 하여금 눈물을 뚝뚝 흘리게 만드는 슬픈 독백으로 갑자기 명성이 높아졌습니다. 그렇게 되자 극단에서는 비극의 적임자로는 전옥뿐이라고 확신하며 모든 비극작품의 주역으로는 당연히 전옥을 등장시켰습니다. 워낙 비극배우 역을 잘 소화시켜서 그 무렵부터 '비극의 여왕', '눈물의 여왕'이라는 별명으로 불리게 됩니다.

1930년대 전옥은 남편 강홍식과 함께 많은 음반을 발표했습니다. 이때 발매된 그녀의 음반은 남편 강홍식과 함께 발표한 여러 노래들과 〈항구港口의 일야一夜〉로 대표되는, 자신이 출연한 인정비극을 레코드에 담은 것이 대부분이었습니다. 이런 가운데 1934년 남편 강홍식이 발표한 노래 〈처녀총각〉은 무려 10만 장이라는 엄청난 분량이 팔리는 인기곡이 되었습니다. 하지만 평범하던 일상인이 돌연 일확천금을 하게 되는 것은 별로 좋지 않은 일입니다. 거기엔 반드시 악운惡運이 따르게 되지요. 벼락부자가 된 강홍식은 일본여자와 바람이 나서 기어이 가정을 박차고 떠나버렸습니다. 남편과 관련된 이야기는 흉흉한 소문만 되돌아올 뿐이었습니다. 강홍식은 결국 아내를 버리고 8·15해방 후 자기 고향인 평양으로 돌

아갔습니다.

하지만 전옥은 실의에 빠지지 않고 아이들을 키우며 꿋꿋하게 살아갔습니다. 라미라가극단에서 나운규의 영화 〈아리랑〉을 각색한 뮤지컬 〈아리랑〉1943을 비롯해 많은 뮤지컬을 공연했습니다. 뮤지컬 무대에서 인기를 얻게 되자 그녀는 다시 예전처럼 영화에 출연해달라는 요청을 받았습니다. 하지만 불운하게도 이 무렵 영화계는 조선총독부의 강압적 문화정책으로 말미암아 친일적 성향의 군국영화軍國映畫만 제작할 수밖에 없었습니다. 〈복지만리〉1941, 〈망루의 결사대〉1943, 〈병정님〉1944이 당시 그녀가 출연한 친일영화입니다. 제목만으로도 어떤 성향의 영화인지 단박에 짐작이 되지요.

1945년 8월 해방이 되자 전옥은 일제 말 전국순회공연을 해오던 남해위문대를 백조가극단이라 이름을 바꾸고 해방시기의 분위기에 적합한 새로운 뮤지컬을 만들어 무대에 올렸습니다. 배우로서의 삶보다 극단경영자로서의 새로운 재능이 놀랍게 꽃피어나던 시기였습니다. 당시 백조가극단의 공연은 1부에 전옥이 나오는 인정비극 〈항구의 일야〉가 공연되었고, 2부 버라이어티쇼에는 고복수, 황금심 같은 인기가수들의 무대로 구성되었습니다. 수많은 악극단이 명멸했던 그 당시, 전옥의 백조악극단은 모든 면에서 으뜸의 자리를 지켰습니다. 모두 전옥의 탁월한 경영능력과 감각, 재능 덕분이었지요. 백조가극단의 공연은 전쟁 중에도 여전히 계속되었습니다.

이즈음 전옥은 극단의 살림을 맡던 일본 유학생 출신 최일崔─과 재혼했습니다. 50년대 중반 영화가 인기를 끌면서 전옥은 다시 가극을 떠나 영화 쪽으로 다시 관심을 바꾸게 됩니다. 자신이 출연한 인정비극 〈항구

의 일야〉1957, 〈눈 나리는 밤〉1958, 〈목포의 눈물〉1958 등을 영화로 만듭니다. 60년대 이후 전옥은 무대와 다른 모습으로 영화에 출연했습니다. 비극을 유난히 좋아하시던 아버지를 따라서 저는 1950년대 중반, 이 세 편의 영화를 대구극장에서 모두 보았습니다. 하지만 내용은 별로 떠오르지 않고 다만 주변관객들이 줄곧 흐느껴 울면서 코를 훌쩍이던 광경만 아련히 떠오를 뿐입니다.

1969년 10월 배우 전옥은 고혈압과 뇌혈전 폐쇄증으로 세상을 떠나게 됩니다. 이때가 불과 58세였습니다. 시대비극을 다룬 영화에 출연하여 수많은 관객들을 울리고 그들의 가슴속 막힌 구멍을 뚫어주던 비극배우 전옥. 그녀의 삶은 이렇게 장엄한 최후를 맞이했습니다. 하지만 그의 후손들은 부모의 피와 재능을 이어받아 또다시 남과 북의 영화계를 대표하는 스타가 되었습니다.

자, 어디 한번 보십시오. 남쪽의 배우 강효실과 북쪽의 배우 강효선은 바로 전옥과 강홍식 사이에서 태어난 자매입니다. 불운하게도 자매는 분단 때문에 두 지역으로 갈라져서 살다가 결국 서로 얼굴도 못보고 세상을 떠나고 말았네요. 이 또한 비극이 아닐 수 없습니다. 배우 강효실은 인기배우 최무룡과 결혼했고, 둘 사이에서는 아들 최민수가 태어나서 배우가문의 대를 이어갔습니다. 그러니까 최민수는 강홍식, 전옥의 외손자입니다. 하지만 강효실은 남편 최무룡과 이혼합니다. 전옥의 외손자 최민수는 강주은과 결혼해서 아들 최유성을 낳았는데, 이 아이가 자라서 또 배우가 됩니다. 이렇게 해서 무려 4대째

만년의 전옥

영화배우 집안의 명성과 가문을 충실히 이어가고 있으니 이 얼마나 놀라운 일입니까? 이런 일이 누가 일부러 시켜서 될 일은 분명 아닐 것입니다.

다시 전옥의 이야기로 돌아가 봅니다.

식민지시절 전옥은 영화의 선전 효과를 높이기 위해 주제가나 관련되는 곡들을 가수로서 직접 부른 경우가 많습니다. 〈실연의 노래〉범오 작사, 김준영 작곡, 천지방웅 편곡, 1934는 1930년대 초반 당시 유행하던 풍조 중의 하나인 자유연애 사상을 한껏 고취시켜 주었습니다.

> 말 못할 이 사정을 뉘게 말하며
> 안타까운 이 가슴 뉘게 보이나
> 넘어가는 저 달도 원망스러워
> 몸부림 이 한밤을 눈물로 새네
>
> 풀 언덕 마주앉아 부르던 노래
> 어스름한 달 아래 속살거린다
> 잊어야 할 눈물의 기억이던가
> 한때의 한나절에 낮꿈이런가
>
> 상처진 옛 기억을 잊으려 하나
> 잠 못 자는 밤만이 깊어가누나
> 귀뚜라미 울음이 문틈에 드니
> 창포밭 옛 노래가 다시 그립다
>
> ─유행가 〈실연의 노래〉 전문

전옥의 가요창법은 듣는 이의 가슴 속 깊은 곳에 가라앉은 슬픔을 다시 불러일으켜서 그것을 결코 과장하지 않고, 스스로 조절하고 정리하여 심리적 안정감으로 다시 재조정시키는 효과를 지니고 있습니다. 이러한 특징은 전옥이 출연했던 다른 영화에서 시도된 방법과도 일치됩니다. 위에 인용한 〈실연의 노래〉만 하더라도 누구에게나 있을 수 있는 일상적 삶에서의 로맨스를 중심 테마로 다루고 있습니다. 그러면서도 그 실연이라는 테마를 일반적이고 상투적인 좌절과 비탄으로 빠져들지 않게 하고, 저급한 감상주의로 떨어지는 것도 극히 경계합니다.

전옥이 부른 또 다른 노래 〈피지 못한 꿈〉도 청년기 특유의 애잔한 심정을 잘 담아낸 노래입니다. 특히 2절 가사는 '네온사인 불 밑이라 피지 못한 꿈 피지 못한 꿈'이란 대목을 통해 식민지적 근대와 갈등과 충돌을 일으키고 있는 당시 청년기세대의 내적 고뇌를 적극적으로 끌어안고 있다는 점에서 주목할 만합니다. 범오 유도순이 작사하고 외국 곡에 의탁하여 취입했던 노래 〈가을에 보는 달〉은 한숨, 서러움, 쌀쌀함 따위의 내면 풍경을 담아내고 있습니다. 전옥 특유의 낭랑하고도 슬픔이 느껴지는 페이소스와 그것이 충만된 음색과 창법을 효과적으로 배합함으로써 1930년대 초반 좌절과 방황심리에 빠져들고 있었던 젊은이들의 심정을 일단 울리며 격려했던 것입니다.

원조 '눈물의 여왕'으로 불리던 이경설李景雪이 너무도 급작스럽게 세상을 떠나게 돼 바로 그 뒤를 이어서 제2대 '눈물의 여왕'이라는 별명이 붙었습니다. 이러한 별명답게 전옥이 불렀던 대부분의 노래들은 거의 슬픔, 괴로움, 고달픔, 실연, 그리움, 고독, 비통함, 분노, 상처, 응어리 따위와 관련된 주제들이 많습니다. 〈울음의 벗〉이하윤 작사. 전기현 작곡이란 가요작품이

지닌 내면적 총체성은 제목에서 풍기는 느낌만으로도 전옥이 대중문화 쪽에서 지향해오던 방향성을 자연스럽게 환기시켜줍니다.

아, 나는 서러운 몸 폐허 위에서
떠오르는 옛 생각에 아 오늘도 우네

아, 나는 꿈을 따라 헤매이는 몸
상한 가삼 부여안고 아 이 밤을 새네

아 나는 외로운 몸 치밀어 오는
향수일내 한숨 지며 아 오늘도 우네

아 나는 울음의 벗 젊은 가슴에
눈물의 비 받으면서 아 이 밤을 새네

—〈울음의 벗〉 전문

전옥이 남기고 있는 상당수의 가요작품들은 시인 유도순이 노랫말을 만든 곡들입니다. 작곡가로는 김준영과 호흡을 가장 잘 맞추었습니다. 작사가, 작곡가 두 사람은 전옥의 감성과 표현능력을 민감하게 포착하고 그 효과에 잘 배합되는 작품을 능숙하게 만들어 주었습니다. 아리따운 처녀의 고운 자태를 묘사한 〈첫사랑〉범오 작사, 김준영 작곡과 〈수양버들〉유도순 작사, 전기현 작곡, 1936의 가사에서 마치 혜원 신윤복이 그린 한 폭의 한국화를 보는 듯한 전통적 감각과 색조가 느껴지는 어휘구사도 돋보입니다. 이러한

세계를 전옥의 창법이 잘 소화시켜 내고 있는 것입니다.

전옥의 특징을 가장 잘 살려낸 최고의 걸작은 역시 악극 대본으로 구성한 〈항구의 일야〉가 아닌가 합니다. 영화와 뮤지컬 배우로서의 오랜 경험, 그리고 가수로서의 노련한 경력이 이런 걸작을 가능하도록 만들었을 것입니다. 이 작품의 여주인공으로는 사랑에 깊은 배신을 겪고 삶의 좌절로 이어지는 고통에 빠진 '탄심彈心'이란 인물입니다. 바로 이 배역을 전옥이 맡아서 크나큰 효과를 거두었습니다.

비극 배우로 유명했던
가수 전옥의 노래 가사지 〈울음의 벗〉

세상이 덧없으니 믿을 곳 없어
마음속 감춘 정을 그 누가 아랴 그 누가 아랴

— 〈항구의 일야〉 삽입곡

탄심의 연인이었던 상대역으로는 이철이란 인물이 설정되었고, 탄심의 친구로 영숙과 의형제를 맺었던 박민이란 인물이 좌절 속에 빠진 탄심을 위기에서 구출해줍니다. 이 악극의 삽입곡을 원래 남일연이 취입했었는데, 해방 후 후배가수 이미자에 의해 재취입되어 LP음반으로 발매된 적이 있습니다. 이 음반을 통해서 듣는 전옥의 대사는 온갖 산전수전과

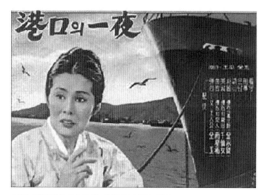

악극 〈항구의 일야〉에 출연한 배우 전옥

세상의 풍파를 다 겪은 노배우의 관록과 역량을 물씬 느끼게 하는 감동적 효과로 다가옵니다. 전옥 이외의 다른 배역들로는 성우로 활동하던 남성우, 천선녀, 김영준 등이 맡았습니다.

세월은 많이도 흘러서 이젠 제1대 '눈물의 여왕'이었던 이경설은 물론이거니와, 제2대 '눈물의 여왕'으로 바위처럼 자리 잡고 있었던 전설적인 대배우 전옥의 이름을 기억하는 사람은 그리 많지 않습니다. 배우 전옥은 식민지의 억압과 유린에 시달릴 대로 시달려 상처와 고통에 신음하던 당시 민중들의 가슴을 비통한 울음으로 쓰다듬고 위로하며, 민중들의 슬픔에 선뜻 동참하여 함께 공감하고 격려해주던 곡비哭婢의 역할을 충실히 담당했던 것입니다. 이 점이 배우 전옥의 위대성이라고 규정할 수 있을 것입니다. 비록 세월이 많이 흘러갔지만 우리가 지난 시기 우리의 대중문화사를 다시 더듬어 공부해야 하는 까닭은 바로 이런 망각의 안타까움 때문이 아닐까요.

이정숙과 서금영, 누가 최고의 동요가수였을까

동요童謠는 어린이의 생각과 표현을 담아서 만든 가사와 노래의 조화로운 혼합적 구조물이지요. 거기에는 이 세상 그 어느 것보다도 가장 깨끗하고 순진 무구한 영혼이 그 속에 깃들어 있을 것입니다. 우리 민족이 제국주의 침탈로 말미암은 시련과 고통에 허덕일 때에 당시 아동문학가들은 숱한 동요를 만들어서 따뜻한 위로와 격려를 주었습니다. 그 이름도 고결한 소파 방정환方定煥, 1899~1931 선생을 비롯하여, 홍

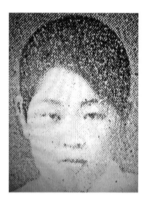

한국 근대 최고의 동요가수 이정숙

난파, 윤극영, 정순철, 윤복진, 박태준, 윤석중 등 당대 최고의 아동문학가 및 작곡가들이 색동회를 조직하고 동요보급과 확장에 노력했던 일들은 이제 아득한 신화처럼 여겨집니다. 봉건시대에는 어린이란 말조차 없었지요. 그저 개똥이, 돼지, 강아지 따위의 동물명으로 부르고 인권조차 부여되지 않았던 아동들에게 어린이란 이름을 만들어 부르며, 그들의 존재를 하늘처럼 소중하게 생각했던 선각자들의 거룩했던 꿈과 포부를 가만히 생각해봅니다.

동요는 1920년대 중반부터 대중들 앞에 그 모습을 나타내기 시작했습니다. 기록상으로 보면 1926년 9월에 발표된 홍재유의 동요음반 〈할미

꽃〉, 〈춤추세〉가 첫 음반으로 보입니다. 그로부터 1939년 5월까지 약 13년 동안 약 230여 종이 넘는 동요음반이 10개의 음반회사에서 제작발매가 되었습니다.

동요라는 부문을 가장 중요하게 생각하며 왕성하게 음반을 발매했던 회사는 단연 리갈레코드사였습니다. 여기서 활동했던 동요가수들은 이정숙, 서금영, 이경숙, 최선숙, 원치승, 강한일, 녹성동요합창단 등입니다. 김복진은 동화 구연 음반을 주로 발표했지요. 리갈에서 활동했던 작사 작곡가로는 윤석중, 선우만년, 송무익, 이정구, 신고송, 윤복진, 홍난파, 원유각, 유기흥, 김성도, 박종선, 강석홍, 박소농, 고호봉, 임원호, 이인숙, 민영성, 손정봉, 원치승, 송찬일, 지상하, 현증순, 정윤희, 한만금, 송완순, 김정임, 지상하, 박천룡, 유기흥, 남궁인, 김여수 등입니다.

두 번째로 동요음반을 많이 제작발매한 곳은 빅타레코드사입니다. 빅타에서 활동했던 가수들은 김연실, 김순임, 윤현향, 강석연, 김정임, 전명희, 송보선, 정경남, 진정희, 계혜련, 신흥동인회 등입니다. 윤백남은 동화구연 음반제작에 참가했습니다. 빅타 소속 작사 작곡가로는 이정구, 모령, 정인섭, 정순철, 최순애, 박태준, 엄흥섭, 안기영, 윤석중, 홍난파와 일본인 중산진평입니다.

세 번째로는 콜럼비아레코드사였고 여기서 활동한 가수로는 이정숙, 채동원, 서금영, 최명숙, 이경숙, 이삼홍 등입니다. 작사 작곡가로는 윤석중, 홍난파, 박태현, 이원수, 방정환, 정순철, 유지영, 윤극영, 한정동, 윤백남 등입니다.

오케레코드사에서도 아동물 음반을 발매했었는데 동요가수로는 김숙이, 정경남, 고천명, 조현운, 김소희, 전병희, 송보선 등이며, 작사 작곡가

로는 박세영, 염석정, 김태오, 원유각, 목일신, 김성칠, 조현운 등이 활동했습니다.

닙본노홍과 같은 일본음반사에서는 홍재유洪載厚, 임건순, 이정숙, 서금영, 이경숙, 최명숙 등이 음반을 발표했고, 작사 작곡가로는 홍난파와 박태준이 전담했습니다. 이글레코드사에서는 서금영, 이경숙, 최명숙이 음반을 내었고, 그들을 위해 김태오, 김신명, 박노춘, 김수경尹福鎭, 박수순, 홍난파 등이 작사 작곡을 맡았습니다. 시에론레코드사에서는 강금자, 신카나리아, 임수금의 음반이 보이고, 닛토레코드에서는 이종옥과 이정숙의 음반이 확인이 됩니다. 디어레코드에서는 강금자와 신카나리아의 동요음반도 보입니다. 태평레코드사는 동요음반 제작발매에 가장 소극적이었던 것 같습니다. 전체목록을 샅샅이 살펴보아도 길귀송의 동요음반 하나만 겨우 확인이 됩니다. 여러 음반사마다 발간했던 동요 곡들의 제작에 참여한 가수와 작사 작곡자 명단을 살펴보면 이름이 겹치는 경우가 자주 발견이 되지요. 그것은 그들의 활동이 보여주는 인기척도나 활동의 적극성을 말해주는 것이라 하겠습니다.

취입동요음반들을 가수별로 집계를 해보면 누가 가장 최고의 동요가수였었던가를 곧바로 확인할 수 있습니다. 최다취입가수는 단연코 50여 곡 이상을 음반으로 취입한 이정숙李貞淑입니다. 그녀는 피아노연주 2곡과 작사 1편까지 포함해서 가장 적극적인 활동을 펼친 한국근대 최고 동요가수였습니다. 이정숙이 활동했던 음반사로는 주된 터전이었던 콜럼비아, 리갈사를 비롯하여 닙본노홍, 이글, 리갈레코드사 등 여러 곳입니다. 그만큼 이정숙은 한국 근대동요사에서 동요음악을 유성기음반으로 취입하여 전국적인 동요보급 확산에 크게 기여했던 인물입니다.

뜸북 뜸북 뜸북새 논에서 울고

뻐꾹 뻐꾹 뻐꾹새 숲에서 울 제

우리 오빠 말 타고 서울 가시며

비단구두 사가지고 오신다더니

기럭 기럭 기러기 북에서 오고

귀뚤 귀뚤 귀뚜라미 슬피 울건만

서울 가신 오빠는 소식도 없고

나뭇잎만 우수수 떨어집니다

— 이정숙의 대표곡 〈오빠생각〉 전문

이정숙에 이어서 그 다음 위치를 차지하는 2위 동요가수로는 서금영이 16곡, 김숙이가 15곡, 그리고 녹성동요합창단이 12곡, 최선숙이 11곡, 진정희와 이경숙이 9곡, 김순임와 계혜련이 8곡, 강금자가 6곡, 신카나리아와 최명숙이 각각 5곡, 전명희, 이삼흥, 송보선, 신흥동인회가 각각 4곡씩 발표하고 있습니다. 김정임, 고천명, 임수금, 홍재유홍재후는 3곡씩, 강석연, 양재익, 이정옥, 길귀송, 정경남, 윤현향이 2곡씩의 동요를 발표했습니다.

이정숙은 리갈과 콜럼비아레코드사의 대표적인 동요가수였고, 그 밖에 닙본노홍과 이글, 리갈레코드사에서도 동요곡을 발표했습니다.

동요 〈오빠생각〉 가사지

한국 근대 최고의 동요가수 이정숙은 서울에서 태어나 성장했고 중앙보육학교를 졸업했습니다. 금강키네마와 조선배우학교를 설립했던 유명 영화감독 이구영李龜永, 1901~1973의 누이동생이었지요. 무성영화 〈낙화유수落花流水〉를 김영환과 함께 제작했습니다. 이때 삽입곡 주제가〈강남 달〉를 유경에게 부르도록 했는데 이게 관객들의 뜨거운 반응을 얻게 되자 1929년 7월, 이미 동요가수로 장안에 이름이 널리 알려져 있던 이정숙에게 이 노래를 정식으로 취입시키고 무대 위에서 직접 부르도록 했습니다. 이 과정에서 물론 오빠의 도움도 있었겠지만 이정숙은 1927년 5월 닙폰노홍 음반사에서 〈이 동리 저 동리〉란 동요곡을 발표했던 어엿한 동요가수였습니다. 윤극

이정숙

이정숙의 〈낙화유수〉 음반

영이 조직한 최초의 어린이합창단 '다알리아회'가 일본의 닛토레코드 초청으로 우리 동요 17곡을 취입할 때 가장 많은 곡을 취입했던 인기 높은 동요가수이기도 했습니다.

이정숙은 유명작곡가 홍난파로부터 동요창법에 대한 특별지도를 받았습니다. 1926년 7월 15일, 경성라디오방송국이 체신국 방송소를 이용해서 전파를 송출할 때 여기에 최승일과 함께 출연해서 유행가 〈곤돌라〉, 〈푸른 별〉, 〈뱃노래〉 등을 불렀습니다. 배우 신일선은 나운규의 영화 〈아리랑〉 주제곡도 이정숙이 처음 부른 것으로 증언합니다. 1927년 9월에

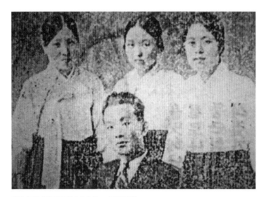
홍난파 제자들(이정숙, 서금영)

는 장충단에서 열린 시민위안 추석놀이 음악영화대회에 단성사 멤버들과 함께 출연하기도 합니다. 하지만 동요가수 이정숙의 생몰연도를 확인할 자료는 그 어디에도 없습니다. 오빠 이구영의 출생이 1901년이니 막내여동생인 이정숙의 나이를 대충 어림잡아 짐작해볼 수는 있겠습니다.

이정숙의 마지막 취입음반은 1934년 6월, 리갈에서 내었던 동요 〈참새 춤〉까지 확인이 됩니다. 1937년 여름, 중앙무대에서 막을 올린 연극 〈예수나 안 믿엇더면〉채만식 작 공연에 아역배우로 출연했던 이름이 보이고, 광복 이후에도 활동을 한 것으로 보입니다. 1956년 서울방송국 어린이프로에 세 차례 출연해서 동요를 부르거나 피아노연주를 했다는 기사만 확인할 수 있을 뿐입니다. 아마도 결혼한 뒤로는 더 이상 노래를 부르지 않고 가정생활에만 충실했던 것으로 여겨집니다.

다음으로 손꼽을 수 있는 동요가수는 서금영徐錦榮, 1910~1934입니다. 그녀는 황해도 황주에서 태어났고, 일찍이 전당포를 운영하던 부모를 따라 서울로 옮겨와서 살았습니다. 1925년 『동아일보』 신년호에는 서울의 보통학교 재학생 중 장래가 촉망되는 아동 140명을 선발해서 특집을 꾸몄는데, '장래의 문학가'에는 교동보통학교의 설정식과 윤석중이 여기에 뽑혔습니다. 그들은 나중에 자라서 예측대로 명망 높은 시인과 아동문학가가 되었습니다. '장래의 음악가'에는 동덕여자보통학교의 재학생 서금영이 선발

되었지요. 뿐만 아니라 수재아동의 가정을 소개할 때 '창가 잘 하는 아가씨'로 서금영에 대한 취재기사가 실렸습니다.

보통학교 졸업 후에는 이정숙이 다녔던 중앙보육학교로 진학했는데 재학시절 이미 이름난 동요가수로 여러 무대에 올랐습니다. 1931년 중앙보육학교 졸업생 명단에 서금영의 이름이 보입니다. 같은 해 이화여전 졸업생 명단에 시인 모윤숙毛允淑, 1909~1990의 이름이 보이는 것을 보면 그와 동년배쯤 될 것입니다. 서금영도 이정숙과 마찬가지로 홍난파로부터 각별한 사랑을 받으며 창법지도를 받았던 제자였습니다. 1931년 1월 〈바닷가에서〉, 〈무명초〉 등이 취입된 첫 음반을 콜럼비아에서 발표한 뒤 1934년 6월 〈해바래기〉, 〈봉사꼿〉까지 내리닫이로 10여 곡 이상을 취입하면서 명성을 얻었습니다. 높은 인기를 반영하듯 콜럼비아를 주무대로 하면서 리갈, 이글, 닙본노홍 등 여러 레코드사에서 초빙을 받아 다양한 음반들을 발표했지만 그해 여름 장티푸스로 갑자기 세상을 떠났다고 하네요. 당시 서금영의 나이는 불과 23세였습니다.

홍난파는 서금영의 사망소식을 접하고 큰 충격을 받았다고 합니다. 1931년 홍난파의 조카딸 홍옥임이 친구 김용주와 동성애에 빠져서 파트너와 함께 열차에 투신자살한 충격적인 사건이 있었는데, 그 충격이 채 가시기도 전에 아끼던 제자 서금영의 사망소식을 접했으니 그 심정이 어떠했을까 미루어 짐작이 됩니다. 이런 과정에서 '울밑에선 봉선화야 네 모양이 처량하다'로 시작되는 절창 〈봉선화〉가 빚어졌다고 하는군요. 노래 속의 봉선화는 조카딸 홍옥임이기도 했

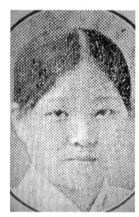

이정숙과 쌍벽을 이루었던
동요가수 서금영

고, 요절한 제자 서금영이기도 했을 것입니다.

> 아가야 나오너라 달마중 가자
> 앵두 따다 실에 꿰어 목에다 걸고
> 검둥개야 너도 가자 냇가로 가자
>
> 비단물결 남실남실 어깨춤 추고
> 머리감은 수양버들 거문고 타면
> 달밤에 소금쟁이 맴을 돈단다
>
> 아가야 나오너라 냇가로 가자
> 달밤에 딸각딸각 나막신 신고
> 도랑물 쫄랑쫄랑 달마중 가자
>
> — 서금영의 대표곡 〈달마중〉 전문

　우리들의 어린 시절, 아련한 옛 추억을 떠올리게 하는 이정숙과 서금영을 비롯한 옛 동요가수들의 노래는 한 세기의 세월을 껑충 뛰어넘어서 21세기에도 여전히 우리 심금을 울리게 합니다. 두 사람의 음색과 창법을 비교해보면 이정숙은 서금영에 비해 한층 낭랑하고 또랑또랑한 울림으로 펼쳐집니다. 가련함과 애처로운 느낌이 듬뿍 풍겨나는 애수의 정서가 서금영에 비해 더욱 가슴을 아리게 합니다. 이에 대조적으로 서금영의 음색과 창법은 나직하고 은은함이 느껴지는 편안한 분위기가 온몸을 부드럽게 감싸줍니다.

다른 동요가수들의 경우도 두 소녀의 창법과 크게 다르지 않으며 대체로 유사한 경우라 할 것입니다. 이것은 일찍이 이정숙과 서금영이 닦아놓은 동요창법을 그대로 이어받은 과정을 보여주는 것이라 하겠습니다. 한 가지 흥미로운 사실은 한국어의 억양과 발음법이 100년 가까운 세월이 흐르는 동안 이정숙, 서금영의 시대와 비교할 때 엄청난 변화의 양상을 나타내고 있다는 점입니다. 어떤 이는 초창기 동요를 들으며 마치 북한가요를 듣는 느낌이 있다는 소감을 말하기도 합니다. 폭풍 속에 파들파들 떠는 풀잎처럼 애달프고 가녀린 소녀의 창법은 주권상실과 식민지 압제의 뼈아픈 고통을 어금니를 깨물며 지그시 이겨내는 듯한 연민을 느끼게 합니다. 뿐만 아니라 노래를 들노라면 두 눈에 눈물이 그렁그렁 고인 슬프고 처연한 소녀의 얼굴이 보이는 듯합니다.

한국의 근대시기 가장 대표적인 동요전문작사가로는 윤석중, 김수경윤복진, 유기흥, 원유각, 윤극영, 김성도, 박세영, 이정구, 유지영, 송완순, 엄흥섭, 한정동, 김태오, 방정환, 최순애, 이원수, 이주홍, 권태응 등을 들수 있습니다. 동요전문작곡가로는 홍난파를 위시하여 윤극영, 박태준, 박태현, 정순철, 김영환, 김신명, 안기영, 원치승, 조현운, 염석정 등과 일본인 중산진평을 손꼽을 수 있습니다.

식민지시대에서 동요음반은 이처럼 가슴속에 쌓인 상처와 울분으로 고통스러워하던 민족의 삶에 마치 어머니의 손길과도 같은 부드럽고 아늑한 사랑과 평화의 분위기로 고단한 마음을 한결 안정시켜주었던 것입니다. 이러한 활동 속에 이정숙과 서금영, 그리고 이름이 아주 묻혀버린 소녀 동요가수들의 애달픈 노력이 있었다는 사실을 우리는 기억해야만 합니다.

김연실, 넌센스 음반으로 이름 높던 배우

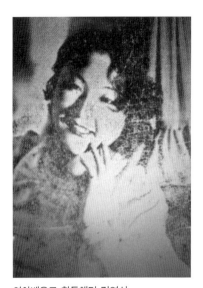
영화배우로 활동했던 김연실

1930년대 음반자료의 목록을 보노라면 넌센스, 스켓취란 장르의 음반들이 자주 눈에 들어옵니다. 지금은 낯선 이 음반의 제목들을 살펴보면 대개 웃음을 유발시키는 코믹한 것들이 많습니다. 삶에 풍부하게 넘실거려야 할 웃음이 수탈과 유린의 식민통치 속에서 현저히 사라져버린 세월, 당시 주민들은 가족과 고향의 주변 환경을 돌아다보면 그저 눈물과 탄식, 한숨밖에 나오지 않았을 것입니다. 현실에 대한 불만과 그로 인한 우울증의 확산은 지식층으로 하여금 점점 강한 자극과 감각으로 무디어져 갔습니다.

이러한 때에 음반제작과 발매에 종사하던 담당층들은 반드시 가요음반만이 아니더라도 또 다른 즐거움을 줄 수 있는 음반도구가 없을까 고민했습니다. 이 과정에서 나오게 된 것이 바로 넌센스, 스켓취 등속의 음반입니다. 이 음반들이 다루고 있는 대상은 주로 식자층, 지배층의 모순된 삶과 부조리에 관한 것입니다. 가뜩이나 일본의 퇴폐적인 성 풍속과

향락산업이 식민지조선으로 흘러 들어와서 세상을 더더욱 혼탁하게 휘몰아갈 때에 민중들은 그들에 대한 풍자와 냉소와 더불어 비판까지 다룬 음반인 넌센스와 스켓취 따위를 들으며 시원한 통쾌감과 카타르시스를 느꼈을 것입니다. 그리하여 우리는 이런 음반의 출현을 외래적인 것과 전통적인 것의 충돌과 굴절 속에서 나타난 역사적 의미와 가치가 있는 자료로 새롭게 해석하고자 합니다.

이 종류의 음반에는 당대의 풍속과 문화가 일정하게 반영되어 있습니다. 소회笑話, 혹은 막간극이 무대에서 인기를 얻어가자 음반사들은 재빨리 이에 대응하여 넌센스, 스켓취류의 음반을 제작 생산했습니다. 웃음이라곤 찾아볼 수 없던 음산한 시절에 이처럼 해학적이고 풍자적인 웃음을 잠시나마 경험할 수 있게 하였으니 그 얼마나 값진 도구인지 모릅니다. 유명한 인류학자 노드롭 프라이 교수는 웃음이란 것이 맹목적인 비난과 풍자의 세계를 구분하는 경계지점이라는 의미 있는 말을 했습니다. 넌센스, 스켓취가 유발하는 웃음의 세계에 빠져있는 동안 현실의 모순이나 부조리에 대한 비난이나 풍자의 선택은 감상자 스스로가 현명하게 선택할 수 있었기 때문입니다.

한국음반사에서 넌센스 음반의 최초는 언제부터일까요? 그것은 아마도 1932년 2월경으로 보입니다. 당시 콜럼비아레코드사에서 〈레코드부부〉란 제목의 넌센스 음반을 2매로 발매했는데, 여기에 참여한 사람은 김영환와 김선초, 강석연 등입니다. 이 음반이 기록으로 확인해보는 최초의 넌센스 음반입니다. 1932년 한 해 동안에만 무려 21편의 넌센스 음반이 나왔습니다. 콜럼비아사에서 13편, 빅타와 시에론에서 각 4편씩입니다. 반드시 넌센스란 이름이 아니더라도 스켓취, 코메딕, 풍자극, 촌극 등

의 표시를 달고 있는 음반들은 모두 넌센스류에 속했습니다. 내용은 대개 기생의 사랑과 이별, 생활고, 황금만능주의 및 그러한 결혼관, 남성중심적 사고로 가득한 가정생활 등이었고, 구성방법은 작고 가벼운 웃음거리인데 가령 등장인물들끼리 서로 말꼬리를 잡는다거나 익살스런 말장난, 재치문답식의 대결, 반복적인 실수 등입니다. SP음반 한 장이 다 돌아가는데 불과 3분밖에 되지 않으니 앞뒷면 합해서 6분 안에 많은 이야기를 압축해서 빠른 말과 수다 떨기로 쏟아냅니다. 구성지고 구수한 넉살을 들어가노라면 입가에 저절로 웃음이 피어납니다. 조선 중엽 이후에 서민들에게 큰 인기를 모았던 이야기꾼이나 판소리꾼의 전통을 느끼게 합니다.

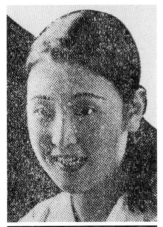
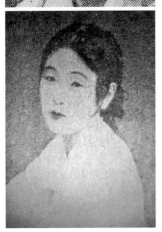

가수와 배우를 겸했던 김연실

우리가 오늘 다루고자 하는 대중연예인은 배우로서 가수를 겸했고, 아울러 1930년대 넌센스 장르를 개척했던 김연실金蓮實, 1910~1997에 관한 흥미로운 이야기입니다. 1927년 김연실의 나이 18세에 오빠의 소개로 나운규프로덕션 영화 〈잘 잇거라〉에 시골소녀로 출연한 뒤 이후 1935년까지 다수의 영화에 활발하게 출연했던 유명배우였습니다. 당시 레코드회사들은 배우의 인기를 음반제작과 보급에 이용해보려는 의도에서 그들의 목소리로 취입된 음반을 속속 발표했습니다. 이애리수, 김선초, 강석연, 복혜숙, 신카나리아 등이 모두 그러한 경우입니다.

김연실은 1930년에 8편의 음반을 발표하는데 영화소패, 유행창가, 민요, 동화 등입니다. 1932년에는 유행소곡 7편을 비롯해서 넌센스 2편, 영화극과 풍자극을 각 1편씩 발표합니다. 1933년부터는 넌센스 취입이 부쩍 늘어납니다. 풍자희극과 폭소극 등을 포함해서 넌센스류는 무려 11편이나 됩니다. 이 해에 유행가 취입은 3편밖에 되지 않습니다. 1934년에도 넌센스류는 11편인데, 유행가는 1편에 지나지 않네요. 이듬해에도 넌센스류만 2편 발표합니다. 이 사실은 당시 대중들의 넌센스류에 대한 기호와 갈망을 말해줍니다. 김연실이 발표한 음반은 도합 53편인데, 그 가운데서 넌센스류만 29편이니 절반이 넘습니다. 김연실이 발표한 넌센스류의 제목은 다음과 같습니다.

〈신가정생활〉상·하, 〈서양장한몽〉상·하, 〈항구의 에레지〉, 〈택시시대〉상·하, 〈사랑의 나그네〉, 〈속신가정생활〉상·하, 〈익살마진 대머리〉, 〈여천하〉, 〈적을 사랑하리〉, 〈수수꺽기〉, 〈이 세상 망할 세상〉상·하, 〈엉터리방송국〉, 〈모던춘향전〉제왕편. 상·하, 〈금강밀월〉, 〈파계〉, 〈제3신가정〉상·하, 〈빨내군, 숫장사〉, 〈공설카페〉상·하, 〈애련비련〉, 〈따로 따로 노자〉, 〈입힘대회〉, 〈천국행 특급〉상·하, 〈달님과 개구리〉상·하, 〈창살가도〉, 〈태자대회〉, 〈텁석부리만세〉, 〈유자코〉, 〈맹꽁이이야기〉상·하, 〈벽창호전보〉 등이 그 목록들입니다.

김연실의 넌센스 음반에 같이 출연한 사람은 대표적인 만담가 신불출이 6회로 가장 많고, 배우 신은봉이 3회, 서월영이 2회, 이대근과 김영환 각 1회씩입니다. 김연실이 취입한 가요종류는 24편입니다. 유행가, 유행소곡, 유행창가, 민요 등의 종류로 24편인데 그 제목은 다음과 같습니다. 〈아르렁〉, 〈암로暗路〉, 〈적조赤鳥〉, 〈주舟의 가歌〉, 〈낙화유수〉, 〈세 동무〉,

〈쌍옥루〉, 〈야자수의 음陰〉, 〈아버지〉, 〈북국별판〉, 〈우는 아가씨〉, 〈잘 잇거라 동무들〉, 〈사랑의 노래〉, 〈아버지〉, 〈그대여 서러말아〉, 〈내 마음도 나룻배〉, 〈아리랑고개 너머가자〉, 〈거리에서 주은 사랑〉, 〈님의 눈물을 믯을소냐〉, 〈달마지 가세〉, 〈섬섬간장〉, 〈이슬갓튼 청춘〉, 〈도라라 물박휘〉, 〈화성의 봄물〉 등이 모두입니다.

김연실의 노래를 들어보면 어딘지 모르게 미숙하고 앳된 소녀의 처량하고도 가냘픈 느낌이 듭니다. 카랑카랑한 느낌은 들지만 정확성과 부드러움, 세련미는 찾아보기 어렵습니다. 이런 불편함은 복혜숙이나 최승희 노래 음반에서도 느껴볼 수 있지요. 그만큼 그들은 애당초 가수로 발탁된 것이 아니라 배우로서 레코드회사의 상업적 이윤추구와 연결되어 있었으므로 기획의도의 결과물로서 다소 어설픈 느낌이 들 수밖에 없었을 것입니다. 노래 〈낙화유수〉는 자신이 출연한 영화였으므로 일정한 관심을 얻을 수 있었지 가창능력으로서는 김연실보다 먼저 음반을 내었던 이정숙에 비해 수용력이 다소 떨어집니다. '아르렁'은 민요 〈아리랑〉의 당시표기입니다. 그 시대에는 명칭이 정형화되지 않은 상태라 〈아라렁〉 혹은 〈아라랑〉으로 불리기도 했습니다.

배우로서 가수를 겸했던 김연실은 1910년 경기도 수원군 고장면 매탄리에서 출생했습니다. 부친은 평안도 성천과 황해도 해주에서 군수를 지낸 김연식金蓮植이었고, 그의 셋째 딸로 태어났습니다. 수원 화성의 삼일여학교를 다니던 13세 무렵에 부친이 세상을 떠나고 두 해 뒤에는 모친마저 먼저 사망했습니다. 졸지에 고아가 된 김연실은 주위사람의 권유로 결혼을 하게 되지만 그 혼인은 실패로 돌아가고 다니던 학교도 중퇴했습니다. 졸지에 소년가장이 된 오빠 학근은 어린 동생들을 데리고 서울로 올

라와 극장 단성사에서 청년변사를 하며 힘겨운 삶을 이어갔습니다. 오빠의 추천으로 김연실은 17세에 무성영화 〈아리랑〉의 주제가인 〈신조아리랑〉을 영화 필름이 돌아갈 때 단성사에서 육성으로 불렀습니다. 이때 오빠는 나운규에게 여동생을 소개했고, 그 인연으로 김연실은 영화 〈잘 잇거라〉에 배우로 출연할 수 있었습니다. 이것이 김연실의 첫 출연작품입니다. 1926년, 고학으로 서울 근화여학교를 마쳤지만 오빠마저 세상을 떠나고 소녀가장으로 남동생을 돌보며 살

최초의 창작가요 〈낙화유수〉 가사집

아야 했습니다. 동생은 나운규프로덕션에서 촬영기술을 배워 기사가 되었습니다. 훨씬 뒤의 이야기이지만 김연실의 남동생 김학성은 배우 최은희崔銀姬와 결혼했던 첫 남편입니다.

1928년 『동아일보』 기사는 신진배우 김연실의 외모를 '해맑은 얼굴이 동글납작하게 귀엽고 살바탕이 맑고 하얗고 비단옷을 입어도 항상 모시 적삼만치 투명하게 보이는 것'으로 좋게 평했습니다. 하지만 영화감독과 작가를 겸했던 심훈沈熏은 '곡선, 더구나 각선미가 없어서 모던껄로서 아깝다'고 하면서 김연실을 부정적으로 평했습니다. 나운규도 김연실의 외모를 크게 마음에 들지 않아하면서도 마땅한 배역이 없어서 늘 자신의 영화에 출연시켰습니다. 김연실이 출연했던 영화는 1928년의 〈옥녀〉, 〈삼걸인〉, 〈철인도〉, 〈낙화유수〉, 〈세 동무〉 등입니다. 1929년에는 금강

키네마로 이적해서 영화 〈종소리〉에 여주인공 애경 역을 맡아 출연합니다. 영화출연도 많았지만 이 무렵 김연실의 생활은 몹시 곤궁하고 힘들었던 것으로 보입니다. 1929년 11월『중외일보』기사에 의하면 서울 수하동 5번지에서 김연실은 김소영과 동거생활을 하면서 자신이 출연했던 영화 〈아리랑〉, 〈낙화유수〉, 〈세 동무〉 등을 상연할 때 극장의 어두컴컴한 구석에서 배우가 직접 노래를 부르고 약간의 돈을 받아서 생활비로 썼다고 합니다. 참으로 눈물겨운 이야기가 아닐 수 없습니다.

그해 말 극단 토월회의 〈아리랑고개〉 무대에 올랐는데 이 시기에는 자신과 비슷하게 살아가던 강석연姜石燕과 가장 친밀하게 지냈습니다. 1930년까지 토월회 멤버로 석금성, 전옥, 복혜숙 등과 고생을 함께 하며 남선순회공연, 평양공연 등에 참가했습니다. 1930년에 찍은 영화작품은 최독견崔獨鵑 작 〈승방비곡僧房悲曲〉입니다. 이 작품은 단성사에서 개봉되었고, 이어서 영화 〈화륜〉, 〈바다와 싸우는 사람들〉과 연극 〈모란등기牧丹燈記〉에 출연했습니다. 〈모란등기〉는 신흥극장 창립멤버로 참여했던 시절의 첫 작품이었지요.

이 시기에 김연실은 이기승李基升이란 청년과 사랑에 깊이 빠졌습니다. 하지만 두 사람의 연애를 이기승의 부모가 격렬히 반대하자 기승은 미국 유학의 길을 떠나게 됩니다. 유학 후 그는 김연실과 태평양을 오가는 무려 330여 통이 넘는 러브레터를 주고받습니다. 이런 가운데서도 김연실은 1931년부터 1935년까지 5년 동안 영화 〈명일의 여성〉, 〈어머니〉, 〈싸구료박사〉, 〈승방에 지는 꽃〉, 〈임자 없는 나룻배〉, 〈아름다운 희생〉, 〈홍길동전〉, 〈전과자〉 등과 연극 〈수일과 순애〉, 〈아리랑고개〉, 〈대도전〉, 〈심청전〉, 〈춘향전〉 등에 분주히 출연하였습니다. 배우로서의 입지

도 탄탄해졌습니다. 1932년에는 배우 석일량을 사이에 두고 가장 가깝던 배우 강석연과 삼각관계로 스캔들에 휘말려 언론의 비판을 받습니다. 이 사건 때문에 강석연의 음독자살시도까지 발생하게 되었지요. 이런 곡절은 이기승과의 연애 중에 일어난 일이라 도무지 이해가 되지 않습니다. 여기에다 〈춘향전〉은 아마도 배우 김연실의 정점이었던 것 같습니다. 그작품 이후 김연실의 명성은 차츰 퇴조했고, 새로 등장한 후배 문예봉文藝峯과 노재신盧載信에게 완전히 밀려나게 되었습니다.

신문에 보도된 김연실의 결혼소식

　1935년 김연실은 극단창립공연에서 유행가가수로서 노래를 부르거나 막간의 적임자, 혹은 무대극 출연자로서 영화극만담이나 넌센스 프로에 단골로 출연했습니다. 1935년 김연실은 연인 미국에서 유학을 마치고 돌아온 이기승과 드디어 결혼식을 올리며 영화계 은퇴를 선언합니다. 1936년부터는 서울 충무로의 다방 '낙랑파라'를 인수해서 '낙랑樂浪'으로 이름을 바꾸고 주인마담이 되어서 운영을 합니다. 서울의 많은 문인, 화가, 영화인 등 문화계 인사들이 '낙랑'을 그들의 아지트처럼 드나들었습니다. 김연실은 연주회와 레코드감상회 등을 자주 열었습니다. 하지만 일제 말로 접어들면서 다방에 대한 총독부의 감시와 규제는 더욱 심해졌고, 이에 답답해진 김연실은 다방을 폐쇄한 뒤 가족들과 만주 신경으로 떠나게 됩니다. 1938년 남편은 일본군에 입대하게 되었고, 만주에서 홀로 아이를 키우며 고생스럽게 살아가다가 1940년 영화 〈복지만리福地萬里〉 촬영 팀과

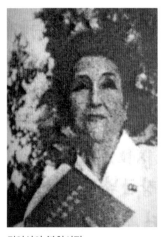
김연실의 북한시절

합류하게 되면서 그들을 따라 서울로 되돌아옵니다. 이 무렵 만영滿映에서 활동하던 일본인 배우 이향란李香蘭과도 교제를 갖습니다. 일제 말 김연실의 삶은 고협高協의 멤버로 활동하는 친일영화인의 면모를 나타냅니다. 소녀가극단을 꾸며 북경과 신경 등지의 일본군위문공연도 다녔습니다. 1942년 창씨개명 시기에 김연실의 이름은 가네이金井實千代라는 일본식 이름으로 바뀌어져 있었습니다. 장세정은 장전세정張田世貞, 전옥은 송원예자松原禮子, 김해송은 소림구남小林久男이 된 것처럼 말이지요.

8·15해방이 되자 다시 영화인으로서의 면모를 회복해서 〈노도怒濤〉, 〈사랑의 맹서〉 등 여러 연극무대에 출연했습니다. 김연실의 마지막 영화 출연은 1949년 〈돌아온 어머니〉입니다. 6·25가 일어나자 김연실은 당시의 남편 김혜일金惠一과 함께 월북합니다. 김혜일은 화가이자 좌익언론인이었습니다. 북에서 김혜일은 〈피바다〉, 〈유격대 5형제〉 등의 영화미술을 담당했고, 김연실은 영화 〈정찰병〉, 〈유격대 오형제〉, 〈청년전위〉 등 40여 편의 영화에 출연했습니다. 김연실의 딸 김계자金桂子는 외삼촌의 손에 성장하여 재즈가수가 되었습니다. 북에서 김일성의 칭찬을 받으며 인민배우의 자리에까지 올랐던 김연실은 1997년 87세로 사망했습니다.

김연실의 생애를 정리차원에서 다시 더듬어보면 영화사 초기에 신일선의 뒤를 이어서 은막의 중심자리를 차지한 김연실은 1935년을 정점으로 문예봉과 노재신 등 두 신진후배에게 밀려나 급격히 빛을 잃었습니다. 극단 토월회에서 기량을 쌓아 태양극장과 청춘좌를 거친 김연실은 일제

말 고협 시절에 결국 친일親日의 수치스런 오점을 남기고 말았지요. 그러다가 분단 이후 북으로 가서 그토록 찍고 싶던 영화에 마음껏 출연했으니 과연 자신의 소망을 충분히 이룬 것이라 할 수 있을까요? 하지만 김연실의 작품성은 영화, 가요, 넌센스 부문에서 그리 뚜렷하고도 강렬한 성과를 남기지는 못한 것으로 평가됩니다. 어떤 장르에서도 역사적 의미가 있는 대표작품이 없었으니까요. 이런 김연실의 존재성을 한국대중문화사에서는 과연 어떤 위상으로 정리해가야 할까요.

강석연, 슬픈 유랑의 사연을 들려준 가수

피가 뜨거워야 할 젊은이의 몸에서 피는 식었습니다.

그리고 두 눈에는 홍건한 눈물이 괴어 있습니다. 엎친 데 덮친 격으로 젊은이의 마음은 낙망과 설움으로 가득 차 있고, 온몸에는 병도 깊었군요. 이런 몸으로 과연 어디를 어떻게 여행할 수 있다는 말입니까.

그런데도 가수 강석연姜石燕, 1914~2001이 불렀던 노래 〈방랑가〉의 한 대목은 차디찬 북국 눈보라 퍼붓는 광막한 벌판을 혼자 의지가지없이 떠나갑니다. 이 노래 가사에 담겨 있는 내용은 그야말로 비극적 세계관의 절정입니다. 그 어떤 곳에서도 희망의 싹을 찾아볼 길이 없습니다. 실제로 1920년대 초반 당시 우리 민족의 마음속 풍경은 이 〈방랑가〉의 극단적 측면과 조금도 다를 바가 없었을 것입니다.

이런 좌절과 낙담 속에서 우리는 기어이 1919년 독립만세 시위운동을 펼쳤고, 죽음을 무릅쓴 채 불렀던 만세소리는 한반도 전역에 울려 퍼졌습니다. 그러나 이도 잠시 우리의 주권 회복 운동은 잔인무도한 일본군경의 총칼에 진압이 되고 말았지요. 그 후의 처절 참담한 심경

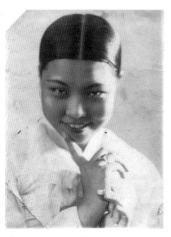

가수 강석연의 요염한 포즈

은 말로 형언할 길이 없었을 것입니다. 1920년대의 시작품도 몽롱함, 까닭모를 슬픔, 허무와 퇴폐성 따위의 국적을 알 수 없는 부정적 기류가 들어와 대부분의 식민지 지식인들은 그 독한 마약과도 같은 미궁 속으로 빠져들었습니다.

강석연의 노래 〈방랑가〉의 가사지

그런데 1931년 이런 시대적 분위기를 잘 담아낸 노래 한 편이 발표되어 식민지 청년들의 울분과 애환을 대변해 주었습니다. 그것이 바로 〈방랑가〉였습니다. 한잔 술에 취하여 이 노래를 부르면 그나마 답답하던 숨통이 조금이나마 트이는 듯했습니다. 줄곧 명치끝을 조여오던 해묵은 체증 같은 것이 다소나마 씻겨 내려가는 듯했습니다.

 피 식은 젊은이 눈물에 젖어
 낙망과 설음에 병든 몸으로
 북국한설 오로라로 끝없이 가는
 애달픈 이내 가슴 누가 알거나

 돋는 달 지는 해 바라보면서
 산 곱고 물 맑은 고향 그리며
 외로운 나그네 홀로 눈물 지울 때
 방랑의 하루해도 저물어가네

춘풍추우 덧없이 가는 세월

그동안 나의 마음 늙어 가고요

어여쁘던 내 사랑도 시들었으니

몸도 늙고 맘도 늙어 절로 시드네

— 〈방랑가〉 전문

강석연은 1914년 제주도 제주면 삼도리三徒里에서 출생했지만, 일찍이 부모를 따라 서울로 올라와 자랐습니다. 언니 강석제와 오빠 강석우는 토월회에서 활동하는 배우였고, 특히 언니의 영향을 받아서 무대 활동을 펼쳤습니다. 예능방면으로 천부적 재능이 있어서 연극, 라디오드라마 출연, 노래 등으로 이름이 차츰 알려지기 시작했지요. 제주 출신가수로서는 한림읍 명월리에서 태어난 백난아보다 강석연이 훨씬 먼저였다는 사실을 처음 확인하게 되었습니다.

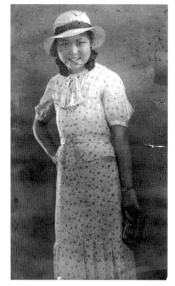

가수와 배우를 겸했던 강석연

당시 서울에 진출해 있던 일본 콜럼비아레코드사 서울지점에서 노래 잘 부르는 강석연을 뽑아서 전속으로 편입했습니다. 그만큼 당시로서는 가수를 구하기가 하늘의 별따기보다 어렵던 시절이었지요. 기생, 영화배우, 연극배우 등이 가장 만만한 가수 발탁의 대상이었습니다.

소설가이자 유명작사가였던 박노홍의 증언에 의하면 강석연의 외모는 '다소 통통하게 생겼으며 모든 행동에 야무진 구석이 많았고, 노래 부르는 모습과 창법도 야무졌다'고 말합니

다. 드디어 1931년 2월 강석연은 〈방랑가〉와 〈오동나무〉 등 두 곡을 콜럼비아레코드사에서 발표하였는데, 이 작품은 강석연의 위상을 가수로 심어주는 일에 크나큰 기여를 했지요.

토월회 배우 시절의 강석연(오빠 강석우와 함께)

혼히들 〈방랑가〉를 평가하면서 이 노래가 식민지시대에 많이도 발표되었던 유성기음반 중 이른바 '방랑물放浪物' 가요의 기점역할을 하였다고 합니다. 대중들의 반응이 워낙 드높아서 여러 레코드회사에서는 여타 인기곡들이 그러했던 것처럼 이 노래를 이애리수를 비롯한 다른 가수의 판으로 취입하여 발매하기도

가수 강석연의 신문 인터뷰 기사

했었던 것입니다. 광복 후에는 고운봉, 명국환 등이 재취입하기도 했습니다.

하지만 그 가운데서도 유독 강석연이 부른 노래는 타의 추종을 허락하지 않는 우뚝한 창법으로 시대적 분위기와 색깔을 잘 담아서 들려줍니다. 강석연의 방랑가를 다시금 귀 기울여 들어보면 넋을 놓고 휘청거리는 걸음으로 아득한 눈보라 벌판을 걸어가는 한 사내의 모습이 보입니다. 하지만 이 노래는 가파른 세월 앞에서 속수무책으로 살아가는 한 지식인의 반성을 이끌어내고 있습니다. 말하자면 그렇게 대책 없이

강석연의 노래 〈오동나무〉

강석연의 SP음반 〈오동나무〉

살아서는 안 된다는 강렬한 경고와 메시지를 작품의 바탕에 깔고 있는 것이지요.

유튜브www.youtube.com에서 '방랑가'를 검색해 보면 뜻밖에도 일본과 타이완에서 이 노래가 지금도 여전히 활발하게 연주되고 있는 것을 볼 수 있습니다. 일본에서는 〈放浪の唄〉란 제목으로 1932년 고가 마사오古賀政男 작곡, 사토 보노스케佐藤惣之助 작사 표시가 된 음반이 일본 콜럼비아레코드사에서 발매가 되었습니다. 고가 마사오 작곡이라고 하지만 실은 그가 조선에서 전래해오던 옛 가락을 다시 다듬어서 이 작품을 만들었다고 설명합니다. 가사는 원곡의 분위기와 전혀 다릅니다. 노래는 1932년 하세가와 이치로長谷川一郎가 불렀다고 기록되어 있습니다.

이 하세가와가 누구냐 하면 바로 일본에서도 데뷔했던 가수 채규엽蔡奎燁으로 그가 일본에서 가수생활을 할 때 쓰던 일본식 이름입니다. 1962년 일본에서는 가수 고바야시 아키라小林旭가 다시 이 노래를 편곡해서 부르기도 했습니다.

> 船は港に 日は西に いつも日暮れにゃ 帰るのに
> 枯れた我が身は 野に山に 何か恋しうて 寝るのやら
> 배는 항구에 잠들고 해는 저물어 서쪽으로 잦아드는데
> 지친 이내 몸 들로 산으로 무엇이 그리워 잠이 들소냐

捨てた故郷は 惜しまねど 風にさらされ 雨にぬれ

泣けどかえらぬ 青春の 熱い涙を 何としよう

떠나온 고향은 그립지 않건만 바람에 부대끼고 비에 젖어

이내 몸 울어본들 다시금 청춘의 뜨거웠던 눈물 다시 흘릴소냐

路もあるけば 南北 いつも太陽は あるけれど

春は束の間 秋がくる 若い命の 悲しさよ

길을 걸으면 남 아니면 북 태양은 언제나 그 자리건만8

봄날은 잠시요 가을날 찾아오는 철모르는 인생의 슬픔이여

―〈방랑가〉의 일본판 〈放浪の唄〉 전문

한편 타이완에서는 〈유랑지가流浪之歌〉란 제목으로 진분란陳芬蘭이란 가수
가 부르는 노래를 들을 수 있습니다. 이 노래는 타이완에서 〈우야화雨夜花〉
란 제목의 본토민요로 아예 자리를 잡았다고 합니다. 〈유랑가〉의 일본판
이나 타이완판이 모두 뱃노래를 방불케 하는 쓸쓸한 울림의 내용입니다.

船也要叫反來 日落黃昏時

去處也無定時 阮要叨位去

拖磨的阮身命 有時在山野

爲何來流目屎 爲何會悲傷

배도 돌아오려 하네 해 저무는 황혼녘

갈 곳도 정해지지 않은 때에 나는 어디로 가려 하나?

힘겨운 내 목숨 때로는 산야에 있기도 하지

눈물은 왜 흘리나? 왜 슬퍼하는가?

—〈방랑가〉의 타이완판 〈流浪之歌〉의 1절(홍상훈 역)

식민지조선에서 시작된 노래 〈방랑가〉는 이렇게 일본과 중국에서 여
전히 청년세대들에 의해 즐겨 불려왔고 기타 연주곡으로 사랑을 받고 있
는 작품입니다. 동북아시아 일대의 음악적 영향관계는 이처럼 결코 간단
하게 규정할 수 없는 긴밀한 상호성을 지니고 있습니다. 뿐만 아니라 옛
노래는 가사의 표면에 나타난 내용을 문맥 그대로 읽어서는 안 됩니다.
그 주변에 서려있는 울림과 내적인 반향을 반드시 짚고 넘어가야 제대로
된 맛을 읽어낼 수가 있습니다.

〈방랑가〉와 같은 음반의 앞뒷면에 수록된 신민요 〈오동나무〉는 또 어
떠합니까. 당시에도 검열의 매서운 눈초리는 삼엄했을 터이지만 이 노래
의 효과는 전반적으로 눈물, 이별, 설움, 원한 따위에 대하여 그 원인을
따져서 묻고 비통한 현실을 탄식하고 있습니다.

특히 마지막 5절 가사에서 '금수강산은 다 어데 가고요 / 황막한 황야
가 웬일인가'란 대목을 읽으며 우리의 억
장은 일제 식민통치와 압제에 대한 분노와
서러움으로 무너지는 듯합니다. 그 아름답
고 평화롭던 금수강산의 현실이 이제는 제
국주의 식민지의 황막한 황야로 변모해버
린 정황에 대하여 개탄을 표시합니다. 이
것은 단순한 노래가사가 아니라 거의 민족
의 가슴을 세차게 후려치는 웅변적 효과와

강석연의 노래 〈방랑가〉

위력을 지니고 있습니다. 이런 뜻이 담긴 대목을 가수 강석연은 처연하게
도 불러냅니다. 후렴구에서의 여운은 이런 비통한 심정을 한층 고조시킵
니다.

오동나무 열두 대 속에
신선 선녀가 하강을 하네
에라 이것이 이별이란다
에라 이것이 설움이라오

산신령 까마귀는 까욱까욱 하는데
정든 님 병환은 점점 깊어가네
에라 이것이 눈물이란다
에라 이것이 설움이라오

홍도 백도 우거진 곳에
처녀 총각이 넘나드네
에라 이것이 사랑이란다
에라 이것이 서러움이라오

아가 가자 우지를 마라
백두산 허리에 해 저물어 가네
에라 이것이 이별이란다
에라 이것이 설움이라오

금수강산은 다 어데 가고요

황막한 황야가 웬일인가

에라 이것이 원한이란다

에라 이것이 설움이라오

— 신민요 〈오동나무〉 전문

이미 여러 해전의 일입니다. 어느 신문에 기고했던 강석연 여사에 대한 기사를 보았다며 한 독자가 전화를 걸어왔습니다. 글 내용을 보고 감격했다는 그 독자는 바로 강석연의 아들 방열方烈 씨였습니다. 지난날 국가대표 농구선수와 감독으로 이름을 날렸으며 어느 대학의 총장을 거쳐 대한농구협회 회장까지 지냈지요. 방열 씨는 자신의 어머니가 가수였다는 사실을 전혀 몰랐다고 합니다. 일제 말 언론인이었던 부친 방태영方台榮, 1885~? 선생이 전쟁의 소용돌이 속에서 북으로 납치되어 끌려가고 그 험난했던 시기를 거치는 동안 강석연 여사는 오로지 가족부양과 자녀양육에만 전심전력을 쏟은 것으로 보입니다. 피난생활 중에는 임시수도 부산 영도구에서 미용사로 일했었고, 엄격하고도 자애로운 어머니로서의 역할에만 충실했었습니다.

방열 씨의 회고에 의하면 소년시절 다락방에서 물건을 뒤지다가 붉은 보자기에 싸인 물건 하나를 발견했었는데요. 아들이 이것을 보고 궁금해서 풀어보려 했을 때 어머니 강 여사는 깜짝 놀라 그 물건을 아주 깊은 곳으로 감추어버렸다고 합니다. 보자기 안에는 과거 가수와 배우시절에 활동했던 사진과 포스타 등 여러 자료들이 보관되어 있었던 것으로 짐작되는데 아들은 끝내 그 내용물을 확인할 길이 없었다고 합니다. 이런 경과들은 가수 이

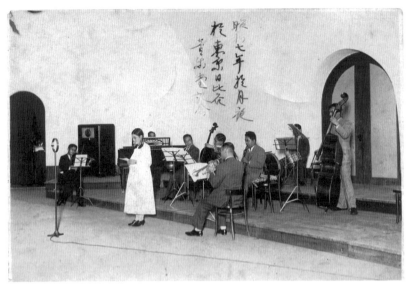

일본 도쿄 히비야 공회당 무대에서의 강석연

애리수의 모습과도 매우 흡사한 점이 있습니다. 아들 배두영씨는 어머니가 가수였다는 사실을 나이 마흔이 될 때까지도 전혀 몰랐다고 하지요. 옛 가수들은 이처럼 자신의 대중연예활동을 수치스럽게 여기고 이것이 자녀들의 학업과 성장에 결코 도움이 되지 않는다는 엄격한 판단을 했던 것 같습니다. 남들에게 '풍각쟁이의 자식'이라는 시각을 갖게 하는 것을 몹시 싫어하고 두려워했던 것으로 보입니다.

1930년대 초반 강석연은 일본의 빅타레코드사 본사 초청으로 이애리수, 김복희 등과 함께 일본을 방문합니다. 일본에 머무는 동안 빅타레코드사에서 음반을 취입했고, 도쿄의 유명한 히비야日比谷 공회당 무대에서 콘서트를 갖기도 합니다. 뿐만 아니라 일본의 어느 대중잡지사 기획으로 조선의 대표가수 4인 중 하나로 선발되어 '근하신년謹賀新年'이라 쓴 글자판 하나씩 들고 찍은 기념사진이 지금까지 남아있습니다. 이애리수, 김복

강석연의 일본음반 〈이도시키게무리〉

빅타레코드사에서 발매된 강석연의 노래
〈사랑의 남대문〉

금지곡이 되었던 강석연의 노래 〈피눈물〉

희, 김선초 등과 함께 강석연은 1930년대 '조선의 아이돌가수' 쯤으로 인식되었던 것 같습니다.

강석연이 가수로서, 혹은 대중연예인으로 남긴 SP음반은 꽤 그 분량이 많은 편입니다. 가요작품과 넌센스, 스켓취, 영화설명 등 다양한 장르로 확장이 되어 있습니다. 그 가운데서 가요작품이 가장 다수입니다. 현재 작품의 목록은 거의 확인 정리가 되었으나 아직도 음반의 실물을 확인하지 못한 개체들이 상당수 있습니다. 그것들은 대개가 험한 세월 속에서 부서지고 마멸되어 그 모습을 감추어버린 것이지요. 그러한 음반자료들은 아주 희귀한 아카이브로서 언젠가는 밝은 별처럼 우리 앞에 하나둘씩 나타날 것이라 확신합니다.

유성기음반자료는 식민지시대 주민들의 내면풍경을 고스란히 알게 해주는 매우 소중한 우리의 문화유산입니다. 많은 음반자료들이 여전히 먼지를 덮어쓴 채 우리 앞에 그 전체의 실체를 나타내지 않고 있는 현실은 참으로 안타까운 일입니다. 그동안 가파른 세월의 파도가 드세게 휘몰아쳐가는 경과 속에서 많은 음반들이 파괴되어 사라지고 설사 남아있는

것이라도 그 귀한 모습을 꼭꼭 감추어버린 것일 터이지요. 하지만 남아있는 음반이라도 더욱 소중하게 여기고 수집하며 갈무리하는 마음가짐과 자세가 정성스럽게 갖추어졌으면 하는 바람을 가져봅니다.

이애리수, 민족의 연인이었던 막간가수

　자신의 몸속에 갈무리된 이른바 '끼'라는 것은 아무리 튀어나오지 못하도록 억누르고 제압하려고 해도 뜻대로 되지 않는 특성을 갖고 있지요. '끼'는 아마도 氣氣에서 유래된 말로 여겨지는데 남달리 두드러진 성향이나 성격을 가리키는 말입니다. 줄곧 무대 위에서 활동하는 배우나 가수들이야말로 이 타고난 끼를 마음껏 발산하고 그 재주를 뽐내어야 비로소 대중적 스타로서의 성공을 기대할 수 있을 것입니다. 오늘 우리가 이야기하려는 가수 이애리수李愛利秀는 타고난 끼에 자신의 모든 운명이 휘둘려서 생의 한 구간을 살아갔던 인물입니다.

　순회극단인 연극사硏劇舍 소속의 이애리수는 여러 단원들과 함께 관서지방 일대를 돌며 공연을 펼쳤습니다. 그 악극단이 마침내 경기도 개성 공연을 마치던 날, 극단의 중요 멤버인 왕평王平, 1907~1940과 전수린全壽麟, 1907~1984 두 사람은 멸망한 고려의 옛 도읍지 송도의 만월대滿月臺를 산책하게 되었습니다. 마침 휘영청 보름달이 뜬 가을밤이었는데, 더부룩한 잡초더미와 폐허가 된 궁궐의 잔해는 망국의 비애와 떠돌이 악극단원으로서의 서글픔을 자아내기에 충분했습니다. 비감한 심정에 흠뻑 젖은 두 사람은 눈물을 글썽이며 돌아와 그날 떠오른 악상을 곧바로 오선지에 옮겼고, 가사를 만들었습니다. 이름도 특이한 이애리수1910~2009는 1930년

〈황성荒城의 적跡〉〈황성옛터〉의 원래 이름 한 곡으로 우리 대중음악사에서 그 살뜰한 이름을 결코 잊을 수 없는 고운 사람이 되었습니다. 그 경과를 살펴보면 한 사람의 가수로서 많은 곡을 남기는 것도 중요하지만, 어떻게 민족의 심금을 울려주는 단 한 편의 절창絶唱을 남길 수 있는가의 문제는 더욱 소중한 것이 아닌가 합니다.

이애리수는 1911년 경기도 개성에서 출생했습니다. 부모가 누구인지, 어떤 집안에서 태어났는지 자세하게 밝혀져 있지 않습니다. 다만 어렸을 때의 이름이 음전音全으로 예능의 끼가 펄펄 넘치는 소녀였던 것만은 분명해 보입니다. 하지만 이런 모습은 완고한 집안어른들에게 그리 달갑지 않았을 것입니다. 하지만 외가 쪽으로 대중연예인 기질을 가진 사람이 더러

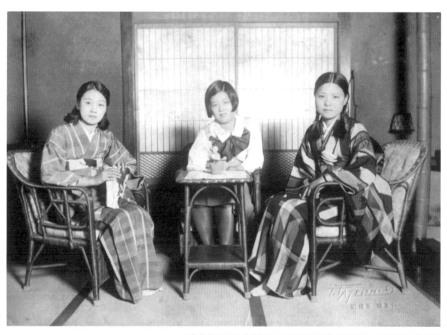

빅타레코드사 초청으로 일본에 갔던 이애리수, 김복희, 강석연

있었지요. 외삼촌 희극배우 전경희, 외할머니는 개성에서 여관을 운영하며 여러 악극단의 편의를 배려해주었습니다. 한국 신파연극계의 선구자였던 김도산도 외가쪽 인물입니다. 이애리수는 그런 영향 속에서 성장했습니다.

그해 늦가을 서울 단성사에서 공연의 막을 올릴 때 이 노래를 배우 신일선申一仙, 1907~1990에게 연습시켜 연극공연의 막간幕間에 부르도록 했습니다. 신일선은 나운규羅雲奎, 1902~1937가 만든 무성영화 〈아리랑〉에서 주인공 영희 역을 맡았던 어여쁜 배우였습니다. 이 곡을 듣는 관객들의 볼에는 저절로 눈물이 볼을 타고 흘러내렸습니다. 여기저기서 탄식의 깊은 한숨까지 들렸습니다. 모든 청중들의 가슴에는 망국의 서러움과 가슴 저 밑바닥에서 비분강개한 심정이 끓어올랐습니다. 하지만 이후 무대에서는 신일선 대신 주로 이애리수가 이 곡을 막간가수로 불렀고, 1932년 봄 마침내 빅타레코드사에서 정식으로 음반을 취입하기에 이르렀습니다.

황성옛터에 밤이 되니 월색만 고요해
폐허에 서른 회포를 말하여 주노나
아 외로운 저 나그네 홀로 잠 못 이뤄
구슬픈 버레 소래에 말없이 눈물져요

성은 허물어져 빈터인데 방초만 푸르러
세상의 허무한 것을 말하여 주노나
아 가엾다 이 내 몸은 그 무엇 찾으려고
덧없난 꿈의 거리를 헤매여 있노라

나는 가리라 끝이 없이 이 발길 닿는 곳

산을 넘고 물을 건너 정처가 없이도

아 한없난 이 심사를 가삼 속 깊이 품고

이 몸은 흘러서 가노니 넷터야 잘 있거라

<div align="right">— 〈황성옛터(황성의 적)〉 전문</div>

전국의 가요팬들은 이 〈황성의 적〉 음
반을 구입하기 위해 레코드판매점 앞에 길
게 줄을 섰고, 축음기 판매량도 늘어났습
니다. 주로 악극단 공연이나 무대를 통해
서만 보급되던 유행창가나 영화주제가들
이 드디어 음반을 통해 정식으로 보급되는
계기를 맞이한 것입니다.

이애리수의 대표곡 〈황성의 적〉 음반레이블

이 음반이 나오자마자 불과 1개월 사이에 5만 장이나 팔려나갔다고 하
니 그 인기의 정도를 짐작하고도 남음이 있습니다. 워낙 인기가 높아가자
일본 경찰 당국에서는 바짝 긴장의 털을 곤두세웠습니다. 혹시라도 이 노
래의 가사 속에 민족주의 사상이나 불온한 내용이 없는지 뒤지고 두리번
거렸지요. 극장에서도 반드시 임석 순사가 입회하여 흥분한 관중들 앞에
서 가수가 이 노래를 여러 번 반복해서 부르는 것을 금지했고, 나중에는
기어이 트집을 잡아서 발매금지까지 시키고 말았지요. 이 노래를 만든 작
사가 왕평과 작곡가 전수린은 경찰서에 불려갔습니다.

1920년대 프롤레타리아계급주의 문학운동에 열정을 쏟던 카프KAPF
계열의 청년들은 밤마다 토론을 마치고 술집에 모여 마신 술이 거나하게

이애리수의 〈황성의 적〉 가사지

오를 때면 일제히 일어서서 어깨동무를 하고 〈황성옛터〉의 3절 가사를 비장하게 합창을 했다고 합니다. 노래를 부르다 끓어오르는 감개에 북받쳐 흐느끼던 청년문학인들도 필시 여러 명 있었을 것입니다.

그야말로 하늘을 찌를 것 같았던 이애리수의 인기는 1935년을 기점으로 서서히 기울기 시작합니다. 왜냐하면 왕수복과 선우일선을 비롯한 기생가수의 출현, 이난영, 전옥 등 새롭고 모던한 창법과 감각을 지닌 후배가수들에게 가요팬들의 시선이 쏠리게 된 것이지요. 창가풍의 단조로운 음색에 익숙한 이애리수의 노래는 인기 반열에서 급격히 퇴조하게 됩니다. 묵은 것을 정리하고 새로운 시간의 질서를 구축하는 변화의 거친 물결은 그 자체가 너무나 비정하고 막을 수 없는 세월의 이치일 테지요. 한 잡지사가 조사한 레코드가수 인기투표 결선에서도 이애리수의 노래는 앞 순위에 오르지 못하고 점점 그녀의 이름은 대중들의 관심권에서 멀어져갔습니다.

이러한 때 이애리수는 그녀의 노래를 몹시 사랑하던 한 대학생과 우연히 만난 이후 사랑에 빠지게 됩니다. 연희전문 졸업반 학생이던 배동필裵東弼! 하지만 이미 배동필에게는 부모가 맺어준 처자가 있었던 것이지요. 이애리수에게도 지난날 그녀의 노래를 사랑하던 이광재란 자산가청년과 진작 정분을 맺어 세 살배기 아기가 하나 있었던 처지였습니다. 그러니까 사회적 지명도가 높은 젊은 유부남 유부녀가 불륜으로 만나 사랑을 키워

98 한국 근대가수 열전

음독기사에 등장하는 이애리수와 배동필

간 것은 실로 놀라운 일이 었습니다. 뿐만 아니라 대학생과 가수라는 현격한 신분의 차이를 극복하지 못하고 두 사람 사이에는 불행한 난관이 수렁처럼 자꾸만 앞을 가로막습니다.

만날 기회조차 잃어버린 그들은 이승에서 이룰 수 없는 사랑을 저승에서라도 이루겠다는 일념으로 깊은 밤 몰래 만나 칼모친이라는 수면제를 다량 삼키고, 그것으로도 모자라 손목을 면도칼로 그어 유혈이 낭자한 모습으로 정사를 시도합니다. 이런 아슬아슬한 정황이 여관집 주인에게 발견되어 경성제국대학병원으로 긴급 입원을 하게되지요.

몇 차례나 위험한 고비를 넘기고 간신히 기력을 회복한 두 사람은 당시 언론과 사회로부터 엄청난 비난을 받게 됩니다. 하지만 두 사람은 기어이 동거생활을 시작하며 집념의 사랑을 이어갑니다. 배동필은 두 아내를 처첩으로 거느린 청년으로 주위의 손가락질을 받으며 살아

이애리수 음독기사

갔습니다. 처첩 간의 갈등이 왜 없었겠습니까. 이러한 갈등 속에서 이애리수는 또 다시 자살을 시도하고 당시 언론의 화제로 오르는데 두 번째의 자살시도에 대해서도 사회에서 싸늘한 반응을 나타내었습니다.

이애리수는 자신의 처연한 심정을 담아낸 듯한 노래 〈버리지 말아 주세요〉이고범 작사, 전수린 작곡를 마지막 곡으로 취입하게 됩니다. 그 애처로운 음색은 듣는 이의 가슴을 서러움으로 빠뜨렸고, 눈물까지 뚝뚝 흘리도록 만들었습니다.

하늘에 구름지면 꽃잎도 움추리고
님께서 눈물지면 내 맘도 섧습니다.
우실 때 같이 우는 마음이 약한 나를
버리지 말아주세요 버리지 말아요

가물어 물 마르면 꽃잎도 시들시들
님께서 성내시면 내 맘도 조입니다
성낼 때 떨고 있는 마음이 약한 나를
버리지 말아주세요 버리지 말아요

광풍이 불어오면 꽃잎도 나불나불
님께서 뿌리치면 내 맘도 아득해요
가시는 옷깃 잡는 마음이 약한 나를
버리지 말아주세요 버리지 말아요

— 〈버리지 말아주세요〉 전문

그토록 완고하던 배동필 부모는 이 노래를 듣고서 결국 두 사람의 부부로서의 사랑을 승낙하게 됩니다. 두 사람 사이에는 2남 7녀의 자녀가 태어났고, 이애리수는 무대를 아주 떠나서 현모양처로만 살아갔습니다.

20대 초반의 이애리수 　　　100살이 된 이애리수

그런데 지난 2008년, 뜻밖의 기사 하나가 세상을 깜짝 놀라게 했습니다. 그것은 왕년의 가수 이애리수가 경기도 일산의 한 노인병원에 입원해 있다는 놀라운 사실이 보도가 되었기 때문입니다. 무대를 떠나 종적을 감춘 지 어언 80여 년! 세월이 흘러서 가수는 호호백발 할머니의 모습으로 우리 앞에 그 모습을 나타내었습니다. 20대 시절의 사진과 현재의 얼굴 모습을 찍은 두 장의 사진은 오랜 세월이 흘러갔으나 그 선과 윤곽이 또렷하게 닮아있었습니다. 언론에서는 특집을 준비하고 인터뷰 프로그램을 제작할 준비를 하고 있었는데, 2009년 3월 31일 99세를 일기로 한 많은 세상을 떠나고 말았지요.

여러 해 전 민권변호사 홍성우 선생의 안내로 이애리수 여사의 장남 배두영 선생을 만날 수가 있었습니다. 두 분은 경기고 동창이었습니다. 유명기업체의 대표이사로 일하다가 은퇴했다는 배두영 선생은 부친 배동필 선생이 졸업한 같은 연세대학교 출신입니다. 나이 마흔 살이 될 때까지 어머니가 가수였다는 사실을 전혀 몰랐다고 하니 참 놀라운 일입니다. 예전 가수 출신 어머니들은 자신의 과거경력을 일절 비밀에 붙여두었는

데 그 까닭은 자녀교육에 부정적 영향을 끼칠 수 있다는 조심스러운 판단 때문으로 보입니다.

한편 이 노래의 작사가 왕평본명 이응호은 1940년 폴리돌레코드 악극단을 이끌고 전국순회공연 중 평북 강계에서 무대공연을 하게 되었습니다. 신파극 '남매'를 공연하게 되는데 홀아버지와 함께 살아가는 남매의 이야기를 다룬 내용입니다. 하지만 오빠 역을 맡은 주연배우가 배탈이 나서 무대에 오를 수가 없었습니다. 이때 왕평이 대역으로 출연하여 열정적 연기를 펼쳤는데 가출한 지 삼 년 만에 집에 돌아온 여동생을 꾸중하는 오빠 연기를 너무 적극적으로 쏟아놓게 되었지요. 그러던 중 왕평은 돌연 심장에 통증을 느끼며 가슴을 부여안은 채 무대 위에 쓰러졌습니다. 사람들이 황급히 달려왔지만 왕평은 의식을 회복하지 못하고 그 길로 곧장 세상을 떠났습니다. 왕평이라는 대중연예인은 이처럼 무대 위에서 공연 중에 생을 마감한 대중연예인으로 특별한 사례가 되었지요. 당시 왕평의 나이는 불과 33세였습니다.

왕평의 사망기사는 평북 강계에서의 특급전신으로 보내온 『매일신보』의 기사로 사진과 함께 보도가 되었습니다. 워낙 애달픈 요절夭折이라 1941년 12월, 오케레코드사에서는 〈오호라 왕평〉조명암 작사, 김해송 작곡, 남인수 노래, 오케 31080이라는 추모 가요곡을 만들어 음반으로 발매하기도 했습니다.

임자는 무대에서 울기도 했소
그대는 레코드에 웃기도 했소
아 팔도강산 안 간데 없으련만
어델 가서 찾아보랴 서러운 사람아

세상길 넘는 고개 섧기도 했소

밤늦은 정거장에 졸기도 했소

아 임자 없는 창살에 지나치다

어델 가서 불러보나 떠나간 사람아

인정도 참사랑도 끓어올랐소

현해탄 오고가며 히도리 컸소

아 항구일야 목 맺힌 목소리를

어델 가서 들어보랴 서러운 사람아

—가요곡 〈오호라 왕평〉 전문

결혼식은 올리지 않았지만 함께 동거하던 만담가 나품심羅品心이 머리를 풀고 극진한 장례를 준비했습니다. 나품심은 왕평의 유골을 안고 경북 청송군 파천면 송강리로 내려갔습니다. 서울 대중연예계의 여러 벗들이 왕평의 마지막 길을 함께 동반해서 따라갔지요. 왕평의 부친 이권조 선생은 일제의 준동이 싫어서 고향 영천을 떠나 청송으로 거처를 옮기고, 수정사水晶寺란 사찰의 승려로 살아가고 있었습니다. 아버지는 아들의 유골상자를 안고 깊은 슬픔에 잠겼습니다. 수정사 앞산에 무덤을 쓰러 하였으나 일제 경찰당국은 불령선인不逞鮮人이란 이유로 줄곧 매장허가를 내어주지 않았습니다. 어쩔 수 없이 왕평 부친은 아들의 유골을 개울물에 띄워 보냈다는 거짓말로 형사를 따돌리고 밤에 몰래 산기슭에 묻었습니다. 봉분이 없는 가매장假埋葬 상태로 묻힌 왕평의 무덤은 오늘까지 그대로 방치된 채 너무도 초라하고 처연한 유택이 되고 말았지요. 왕평의 동거녀 나품심

은 해방이 되고 열성적 사회주의자가 되어 북으로 올라갔고, 북한 만담계의 개척자로 활동했다고 합니다.

어느 해 가을, 왕평의 아우 이응린 옹의 안내를 받아서 왕평 무덤을 감격적으로 참배할 수 있었습니다. 때는 가을이라 상수리나무, 떡갈나무의 잎들이 뚝뚝 떨어져 선생의 초라한 무덤을 덮고 있었습니다. 노래가사 그대로 〈황성옛터〉를 방불하게 했고, 〈폐허의 쓰라린 회포〉를 고스란히 말해주고 있었습니다. 미리 준비해간 소박한 제물을 차려놓고 술잔을 올린 뒤 두 번 절 드렸습니다. 갖고 간 아코디언을 품에 안고 왕평 무덤을 여러 바퀴 돌면서 〈황성옛터〉를 연주하는데 너무도 비감한 현장의 분위기에 저의 두 볼에는 눈물이 하염없이 흘러내렸습니다.

그로부터 얼마 뒤 여러 친구들의 도움을 받아서 왕평 무덤 앞에 조촐한 묘비를 하나 세우고, 그나마 작은 정성을 갖추었는데 이것이 계기가 되어 청송군에서는 무덤으로 오르는 길에 돌계단을 만들고 입구에는 안내판까지 세웠지요. 안내판 문장을 제가 작성했습니다. 이것은 참 다행스런 일이자 지금까지 아름다운 추억으로 남아있습니다.

이애리수 이후로 많은 후배가수들이 이 〈황성옛터〉를 불러서 음반으로 발표했습니다. 고복수, 신카나리아, 남인수, 최병호, 원방현, 김용만, 손시향, 오기택, 남상규, 김희갑, 은방울자매, 박일남, 최숙자, 최정자, 정원, 배호, 이미자, 나훈아, 남진, 패티김, 문주란, 봉봉사중창단, 이수미, 조영남, 최헌, 김태곤, 김정호, 한영애, 조용필, 신중현, 이생강 등등 다수의 가수와 연주자들이 '황성옛터'를 가창이나 연주로 음미하고 재해석했습니다. 이 가운데 최고의 가창歌唱은 단연 조용필이었습니다. 그가 불렀던 〈황성옛터〉를 들으면 가슴을 후벼 파고 사무치게 하는 절규의 창법이

소름을 돋게 했습니다. 김소희 선생으로부터 국악 판소리 창법의 수련을 받은 터라 득음得音 후에 비로소 이런 경지가 가능했을 것입니다. 대구 MBC에서는 왕평의 생애와 〈황성옛터〉를 재조명하는 다큐멘터리 〈왕평, 조선의 세레나데〉를 제작해서 방송했습니다. 〈황성옛터〉는 한국인뿐만 아니라 1930년대 초반 일본인들까지도 〈조선의 세레나데〉라 부르며 즐겨 불렀다고 합니다.

일본의 작곡가 타키렌타로滝廉太郎의 가요작품 〈고조노쓰키荒城の月〉1901의 영향 속에서 〈황성옛터황성의 적〉가 제작 발표되었다는 설이 있지만 이는 전혀 사실무근입니다. 곡의 분위기와 창법상의 특징이 전혀 판이하고 유사성을 별반 지니지 않습니다. 다만 제목 스타일이 비슷한 점은 있겠지요.

해마다 가을이 깊어지면 처량한 귀뚜라미 소리를 배음으로 해서 들려오는 곡조가 있습니다. 라디오나 TV를 통해서 듣게 되는 그 가락은 슬프고 애잔하기 그지없습니다. 바로 이애리수의 〈황성옛터황성의 적〉입니다. 줄곧 떨어지는 낙숫물이 바위를 뚫듯 노래 한 곡이 지닌 위력은 그토록 완강하던 식민지의 어둠을 조금씩 깨어 부수는 힘으로 움직였고, 전체 한국인들이 험한 세월을 살아오는 과정에서 크나큰 위로와 용기를 주는 저력으로 작용했던 것입니다. 가요황제로 불렸던 남인수가 〈황성옛터〉를 부르는 흑백필름의 동영상이 전하고 있는데, 들으면 곧 눈물이 쏟아질 것만 같습니다. 불멸의 가요곡 〈황성옛터〉는 시대의 고난 속에서 태어나 고통과 시련의 세월 속에서 엄청난 위로와 격려로 겨레의 가슴을 부드럽게 쓸어주었습니다. 그 노래는 이제 영원불멸의 민족가요로서 하나의 기념비적 존재로 우리 앞에 자리하고 있습니다.

김선초, 북으로 간 여성가수

서핑surfing이란 스포츠가 있지요. 타원형 널빤지를 타고 해안으로 밀려오는 높은 파도의 위나 안을 아슬아슬하게 빠져나가는 즐기는 운동입니다. 가수 김선초金仙草, 1910~?가 살아갔던 삶의 발자취를 따라가 보면 바로 그녀의 삶 자체가 파도타기의 연속이었던 것 같은 느낌을 받습니다. 그것도 민족사의 참으로 거친 대파란大波瀾의 연속을 온몸으로 받으면서도 엄청난 충격을 요리조리 운수 좋게 피해가다가 기어이 그 격류에 휘말려 깊은 바다 속 어딘가로 가뭇없이 사라져버린 한 인간의 불행한 결말을 보는 듯합니다.

가수 김선초는 동해의 파도소리가 들리는 함경남도 원산元山에서 장사를 하던 아버지의 6남매 중 장녀로 태어났습니다. 고향에서 보통학교를 다닐 때 원산기독교예배당을 다니며 독창과 찬양대원으로 활동했습니다. 이때부터 주변에서 이미 손색없는 성악가란 소리를 들었지요. 그 말에 의기가 오른 김선초는 음악가가 되기 위해 서울로 가려는 뜻을 밝혔지만 부모는 한사코 거절하며 만류했습니다. 특히 완고한 어머니는 '그저 여자는 평범한 가정주부

가수 김선초

로 살아가는 것이 제일이란다'라며 대문 밖을 못 나가게 했습니다. 그리하여 김선초는 16세에 보통학교를 졸업한 뒤로 여러 해 동안 너무 갑갑했던 나머지 바깥바람이라도 쐬고 싶어서 아버지를 졸라 원산의 루씨여고樓氏女高에 진학했습니다.

재학 중에도 여전히 음악가의 꿈을 포기하지 않았지만 아버지가 하던 사업이 돌연히 망하게 되자 김선초는 학업을 중단할 수밖에 없었습니다. 김선초는 어느 날 보따리를 싸서 무작정 가출을 감행했습니다. 그녀가 찾아간 곳은 서울이었고, 극작가 홍해성洪海星, 1893~1957 선생이 주도하던 극예술연구회의 신무대였습니다. 신무대에서 배우로 입단하여 연기수업에 전념했습니다. 신흥극단에 연구생으로 들어갈 때는 배우 김선영金鮮英과 함께 입단했지요. 1930년 11월 11일 저녁 7시, 서울 단성사에서 공연된 신흥극장 창단작품으로 발표된 영화 〈모란등기牧丹登記〉에 당시의 유명배

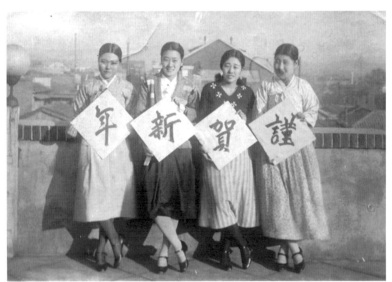

일본에서 촬영한 1930년대의 아이돌 가수들(맨 오른쪽이 김선초)

데뷔 시절의 김선초

우 심영, 박제행, 석금성, 강석연, 강석제, 김연실 등과 함께 출연했습니다.

이어서 임서방任曙昉이 이끌던 극단 예술좌藝術座에 들어가 전국을 순회공연하면서 연기자로서의 꿈을 키워갔습니다. 나중에 김선초는 이 무렵을 떠올리면서 자신의 생애에서 결코 잊을 수 없는 은인은 오직 홍해성과 임서방 두 분이라고 회고했습니다. 김선초는 연기수업에 전념하는 틈틈이 극단의 기악부 연주자들로부터 음악수업을 받는 것도 게을리 하지 않았습니다. 이러한 노력은 자연스럽게 무대메뉴로 이어져 연극공연 사이사이의 빈 시간에 출연하는 막간가수로서 인기와 명성을 얻어가게 됩니다.

하지만 당시의 극단운영과 현실은 참으로 영세했고 생명 또한 짧았던 것 같습니다. 새로 극단이 꾸려졌다는 소식이 들렸는데 어느 틈에 바람처럼 사라져버린 경우가 비일비재했습니다. 김선초가 참가했던 극단 신무대, 예술좌, 토월회, 신흥극장, 명일극장, 태양극장, 동양극장, 아랑, 중외극장의 미나토좌 등도 예외가 아니었습니다. 이 극단들에서 김선초가 맡은 역할은 연극작품의 배역과 막간가수幕間歌手로서 무대에 오르는 일이었지요.

배우보다도 막간가수로서의 인기가 차츰 드높아가던 무렵에 콜럼비아 레코드사로부터 전속 제의가 왔고 김선초는 이를 기쁘게 받아들였습니다. 그것이 바로 김선초가 정식가수로서 데뷔음반을 발표한 1931년입니다. 그 음반에 수록된 작품은 유행소곡 〈애달픈 밤〉과 〈안해의 무덤〉 등 두 곡입니다. 유명변사이자 대중연예인이었던 경남 진주 출생의 김서정金

曙汀, 본명 김영환, 1898~1936이 작사 작곡을 맡았습니다. 드디어 당당하게 인정받는 레코드사의 본격 전속가수가 된 것입니다.

그로부터 콜럼비아레코드사를 통해서 김선초는 무려 68편이 넘는 가요 작품을 발매하게 됩니다. 김선초가 전 생애를 통해 남기고 있는 작품은 77곡 가량입니다. 콜럼비아 이외에는 이글, 시에론, 빅타사에서 소수의 음반을 내고 있지만 오로지 콜럼비아사가 김선초의 주된 터전임을 알 수 있습니다. 김선초 음반을 자세히 분석해보면 가요곡이 56편으로 가장 많고 다음으로는 넌센스 등이 21편입니다. 가요의 종류로는 유행소곡, 유행가, 민요, 유행만곡, 가요곡으로 붙은 명칭들이 모두 포함됩니다. 유행소곡이란 이름은 1933년 4월까지만 사용됩니다. 김선초의 대표곡은 데뷔곡을 포함하여 〈님 그리운 밤〉, 〈꼴불견〉, 〈울산 큰 애기〉, 〈긴 한숨〉, 〈수집은 꿈〉, 〈진달래의 애심곡哀心曲〉 등입니다.

1930년대의 대표가수 김선초 음반제작에 함께 했던 작사가로는 김서정, 홍로작, 학수봉, 이고범, 춘오일, 박한, 유파, 유도순, 이일해, 이백수, 금잔듸, 김안서, 이하윤, 전기현 등입니다. 작곡가로는 김서정, 고가 마사오, 스기타 료조杉田良造, 니키 다키오仁木他喜雄, 학수봉, 이광덕, 서영덕, 송정, 일호, 광원, 유파, 유일, 김준영, 전기현, 김홍산, 이면상, 안일파, 콜럼비아문예부 등입니다. 당대 최고의 작사가, 작곡가들이 김선초 음반발매를 위해 도왔습니다. 김선초와 함께 혼성듀엣을 부른 가수로는 역시 당대 최고란 평을 받았던 채규엽과 김문규가 있습니다.

대중예술가 김선초는 애당초 출발이 배우였던 만큼 그녀의 음반 중에는 역시 연극, 영화와 관련된 작품들이 많았습니다. 가극, 희극, 희가극, 화류애화, 아동비극, 아동비화가 각 1편씩이요, 오늘날의 개그나 만담,

코미디에 해당하는 넌센스 장르가 11편입니다. 이것은 이애리수, 강석연, 이경설, 김연실 등과 마찬가지로 배우출신 경력이 적극 활용된 결과입니다. 이 계열에 속하는 음반으로는 〈레코드카페〉, 〈꼴불견전집〉, 〈멍텅구리 서울구경〉 등이 있습니다.

인기가수로서, 그리고 방송국 라디오프로의 단골출연 등으로 대중적 인기가 한껏 높아진 김선초는 전국 어딜 가나 관람객들의 뜨거운 박수갈채와 환호세례를 받았습니다. 서울에서 열리는 각종 대형무대를 비롯하여 부산, 인천, 평양, 대구, 청주, 진주, 광주, 신의주 등 지방공연 무대에서 김선초가 출연하면 관객 일천 명이 넘는 장내 분위기가 박수와 함성으로 거의 떠나갈 듯했다고 합니다. 워낙 인기가 높아서 시에론레코드사에서는 김선초 음반을 내고 싶은 욕심에 몰래 가수와 협약을 맺어 본명을 감추고 '미스 조선'이란 예명으로 두 장의 앨범을 발매했지요. 이 때문에 한 가수의 두 레코드사 동시 음반발매를 둘러싸고 시에론측과 콜럼비아사는 심각한 분쟁으로까지 비화된 적이 있었습니다.

김선초 노래 가운데서 특히 우리의 시선을 끄는 작품은 유행만곡流行漫曲으로 만들어진 〈꼴불견〉이 아닌가 합니다. 이 작품은 1930년대 초반 식민지사회의 무관심과 비인간적인 세태 및 현실을 풍자하고 비판하는 내용이 담겨 있습니다. 유행만곡은 바로 만요漫謠를 가리키는 말입니다. 콜럼비아 문예부에서 작곡을 맡았고, 채규엽과 김문규 두 남성가수와 함께 혼성으로 김선초의 목소리가 들립니다. 방갓 쓰고 자전거탄 꼴불견, 쪽진 머리에 일본식 게다를 신

〈도라지타령〉(채규엽 · 김선초 듀엣)

은 꼴불견, 갓망건을 친 머리에 일본식 지까다비じかたび, 노동자용 작업화 신발을 신은 꼴불견 등등 당대의 온갖 비정상적 망신사례들이 속속 적출摘出이 됩니다. 식민지적 근대의 속성과 허위위식에 대한 작가의 고발정신이 그대로 느껴져 옵니다. 한 가지 흥미로운 사실은 1930년대 초반에도 머리에 쪽진 부유층 여인이 골프채를 들고 다니는 광경입니다. 그러고 보니 한반도에서 골프열풍이 불기 시작한 것이 꽤 오래되었군요.

꼴불견 꼴불견 꼴불견 꼴불견
가지각색 이상야릇 꼴불견
여 : 어쨌든지 꼴불견은 남자에게 많구요
남 : 천만에 꼴불견은 여자에게도 많지

방갓 쓰고 자전거 타야 꼴불견인가
쪽진 머리 게다를 신어야 꼴불견인가
갓망건 아래 지까다비 신어야 격인가
선도부인 단장입고 다녀야 이쁜가
꼴불견 꼴불견 꼴불견 꼴불견
가지각색 이상야릇 꼴불견

양산허리 놔두고 묶어야 꼴불견인가
양복쟁이 바지에 다님을 써야 실순가
밤중에 양산 받쳐 들고 다녀야 실순가
중산모 쓰고 모자 집에 들어야 실순가

꼴불견 꼴불견 꼴불견 꼴불견

가지각색 이상야릇 꼴불견

가슴 짝짝 카페로 가야만 꼴불견인가

쪽진 여자 골프채 들어야 꼴불견인가

연미복입고 당나귀를 타야만 격인가

아서라 고만 둬라 너도 꼴불견 왜 하나

꼴불견 꼴불견 꼴불견 꼴불견

가지각색 이상야릇 꼴불견

―〈꼴불견〉 전문

 최고 인기가수로서 명성이 높았던 1933년 10월 5일, 김선초는 서울 장곡천정 경성부 사회관에서 윤백남尹白南, 1888~1954의 주례로 당시 유명한 프로문사이자 영화제작에 관계하던 서광제徐光霽, 1906~?와 결혼에 골인하게 됩니다. 1935년에는 시인 김동환金東煥, 1901~?이 운영하던 잡지『삼천리』사에서 실시한 레코드가수 인기투표에서 김선초는 8위에 올랐습니다. 비록 순위가 상위에 오르진 못했지만 당시 김선초 음반에 대한 대중적 인기의 정도와 그 수준을 말해주는 생생한 자료입니다.

 이후 김선초는 각종 대표적인 음악회 공연과 경성방송국의 여러 라디오프로, 이따금 펼쳐지는 극단의 연극공연, 영화 따위에 열정적이고도 화려한 출연을 계속 이어갑니다. 1938년에는 영화 〈사랑에 속고 돈에 울고〉에 차홍녀, 황철, 김동규 등과 함께 출연해서 시어머니 역을 맡았습니다. 홍도 역에는 그 유명한 차홍녀, 남편 역에는 김동규가 배정되었지요.

김선초 가요공연의 밤

하지만 이 영화는 녹음이 실패하는 바람에 결국 연속흥행을 이어가지 못한 채 이후 동양극장이 문을 닫는 계기로 이어지고 말았습니다. 일제 말에는 국민연극경연대회, 전선全鮮가요무용경연대회, 조선연극협회 주최 연극경연대회, 군국영화 〈조선해협朝鮮海峽〉 출연 등으로 다수의 상을 받거나 군국체제를 위해 적극 활동하게 되는데, 이는 김선초의 생애에서 가장 커다란 오점이자 얼룩이 되었습니다.

드디어 1945년 8월, 해방이 되자 김선초는 과거의 극단동료들과 함께 발 빠르게 조선연극동맹서울지부를 결성하고 그 좌파조직의 중앙집행위원에 선출됩니다. 뿐만 아니라 남로당결성을 축하하는 연극작품 〈하곡夏穀〉함세덕 작, 안일영 연출을 공연하고, 문화공작단 간부로 충청남북도 일대를 순회하며 〈태백산맥〉, 〈미스터 방〉 등 좌파적 성향의 연극공연 활동에 집중하게 됩니다. 이러한 공로로 김선초는 1948년 8월 25일 남조선최고

김선초 출연 영화 〈조선해협〉 광고

인민회의 대의원선거에서 대의원으로 선출됩니다. 이것이 그녀의 나이 불과 30대 후반의 일입니다.

김선초가 불렀던 가요작품들을 살펴보면 현실에 대한 풍자성이 강한 노래가 많습니다. 그 중에서도 다음에 소개하는 〈무심〉은 봉건적 굴레와 속박에서 여전히 자유롭지 않은 여성성에 대한 탄식과 불만을 다룬 노래로 자못 의미심장합니다. 김선초는 이 땅에서 여성들이 처한 불리한 조건과 환경에 대해서 자주 비판하고 노여워했습니다. 이런 여건과 분위기 속에서 계급주의와 사회주의적 변혁의식이 점차 확장되어간 것인지도 모르겠습니다.

나고 보니 움막은 내 살림이라
열여덟은 꿈속에 해가 저물고
울긋불긋 봄꽃도 모두 지건만
중매 녀석 이렇단 말도 없구려

바람이라 구름을 따라 들으랴
서방이라 잡놈을 따라 갔더니
매일 장취 서방은 술만 처먹고
손길 잡고 가는 곳 내 집이구려

오다가다 새들은 남게서 자고

높은 영은 구름도 쉬어 넘건만

맑은 하늘 푸른 물 이 넓은 땅에

이 내 몸은 쉴 곳이 하나 없구려

<div align="right">─〈무심〉 전문</div>

남한에서 공산당활동이 금지되자 김선초는 1949년 이면상, 채규엽 등과 함께 38선을 넘어서 북으로 올라갔습니다. 부부가 같이 월북했지만 북에서 두 사람의 운명은 갈라지는 것으로 보입니다. 월북 이후에도 김선초는 김일성정권 초기에 모범적 공산주의연기자로서 열정적으로 활동했고, 당시 북한의 인민들도 "영화는 문예봉文藝峰, 무용은 최승희崔承姬, 연극은 김선초"란 말을 즐겨 썼다고 합니다.

6·25가 발발하고 인민군이 남침했을 때 김선초는 점령지 서울에 느닷없이 서슬 푸른 인민군 복장으로 나타나 시공관에서 연극공연에 참가했습니다. 여기서 고향 아우이자 예술좌 후배였던 신카나리아본명 신경녀, 1912~2006를 만나 북으로 함께 가자고 제의했습니다. 신카나리아는 이 제의를 거절했는데 김선초는 후배에게 모질고도 혹독한 보복을 안겼습니다. 신카나리아는 인민군에게 납치되어 북으로 끌려가다가 폭격의 외중에서 극적으로 탈출하여 목숨을 건졌습니다.

1950년대 중반, 김선초는 평양에서 기독교 감리교 계열의 목사였던 홍기주洪箕疇의 후처로 들어갔습니다. 그러나 이것이 김선초 생애의 마지막 선택이었고, 그것이 곧 불행의 나락으로 이어질 줄을 그 누가 알았으리오. 홍기주는 목사 신분으로 김일성정권수립을 위해 불철주야 혈안이

가수 김선초

된 사람이었는데, 최고인민회의 부위원장이라는 고위직까지 오른 그는 연안파를 냉혹하게 청산하고 정리할 때 남로당계열로 월북해온 자신의 아내마저도 가차 없이 정적으로 몰아 숙청시켜버리고 말았습니다. 그로부터 가련한 김선초의 이름 석 자는 불행하게도 북한의 어떤 자료에서든 도무지 찾아볼 길이 없습니다. 몰락과 파멸은 이처럼 한순간에 밀물처럼 닥쳐드는가 봅니다. 자신이 불렀던 노래가사 〈무심無心〉의 마지막 대목처럼 이 넓은 땅에서 그녀가 진정 심신을 기대고 쉴 터전은 아무데도 없었나 봅니다.

한국의 근현대사에서 식민지와 분단의 모진 쓰나미가 질풍노도의 기세로 밀려들 때 그 격랑의 흐름을 요리조리 타면서 위기를 아슬아슬 모면하고 기회주의적 반등을 노리다 침몰했던 인물이 어디 김선초 하나뿐이겠습니까. 이처럼 김선초의 생애는 분단 초기 좌左와 우右의 경직된 환경 속에서 선택을 강요받았던 격동기의 삶과 그 서글픈 내면을 하나의 우화적 상징으로 보여주고 있습니다.

왕수복, 대학교수가 된 평양기생

왕수복王壽福이란 가수의 이름을 들어보셨는지요.

일찍이 1930년대 서울에는 평양기생 출신의 가수 하나가 장안의 인기를 독차지하고 있었습니다. 통통하고 해맑은 얼굴에 다소 커다란 눈망울을 지녔던 그녀의 대표곡은 〈고도孤島의 정한情恨〉과 〈인생의 봄〉 두 곡입니다.

가수 왕수복은 1917년 평남 강동에서 화전민의 딸로 태어났습니다. 어릴 때 이름은 성실입니다. 그런데 할머니가 수명장수하고 다복을 기원하는 뜻에서 수복으로 고쳐 불렀습니다. 모든 성공한 사람의 유년시절이 불우하듯 왕수복의 집안도 무척이나 가난하고 불우했습니다. 대부분의 기생들이 그러하듯 수복은 11살 어린 나이에 평양 기성권번箕城券番으로 들어갔습니다.

기성箕城은 평양의 옛 이름이지요. 평양은 예로부터 부루나, 버들 숲이 우거진 아름다운 곳이라고 유경柳京, 혹은 서경西京으로도 불렀습니다.

이제부터 왕수복의 재주는 날개를 달고 둥실 떠오를 기회를 얻게 되었습니다. 훌륭한 선

기성권번 시절의 왕수복

왕수복의 젊은 시절

생님들로부터 가곡과 가사, 시조 등의 소리지도를 받았고, 거문고를 비롯한 각종 악기를 두루 배웠습니다. 드디어 왕수복이 열일곱 살 되던 해, 1933년은 서울로 가서 본격적으로 가수활동을 시작하는 벅찬 해였습니다. 그동안 열심히 갈고 닦은 서도소리 가락의 느낌이 살아나는 바탕에 유행가 가락을 얹어서 엮어가는 왕수복만의 독창적 창법을 구사했던 것입니다.

1933년 여름 왕수복은 콜럼비아레코드사에서 〈울지 말아요〉와 〈한탄〉 등 2곡이 수록된 유성기 음반을 취입했습니다. 이 음반은 우리 민족의 전통적 가락을 애타게 그리워하던 식민지백성들에게 엄청난 감동을 안겨주었고, 이런 왕수복에게는 '최초의 민요조 가수', '최초의 기생가수' 등의 칭찬이 쏟아졌습니다. 하지만 왕수복의 명성이 본격적으로 전 조선에 울려 퍼지게 된 것은 1933년 가을, 포리도루레코드사로 옮긴 뒤 유행소곡이란 이름의 노래 〈고도孤島의 정한情恨〉청해 작사, 전기현 작곡, 포리도루 19086과 〈인생의 봄〉주대명 작사, 박용수 작곡, 포리도루 19086을 발표한 뒤였습니다.

칠석날 떠나던 배 소식 없더니
바닷가 저쪽에선 돌아오는 배
뱃사공 노래 소리 가까웁건만
한번 간 그 옛님은 소식없구나

어린 맘 머리 풀어 맹세하더니

시악씨 가슴 속에 맺히었건만

잔잔한 파도소리 님의 노랜가

잠들은 바다의 밤 쓸쓸도 하다

— 〈고도의 정한〉 전문

유성기 음반 앞뒷면에 실린 이 노래는 당대 최고의 레코드 판매량을 기록했다고 합니다. 당시 포리도루레코드회사에서 왕수복이 취입한 음반을 선전하는 광고 문구를 함께 읽어보실까요.

평양의 명화名花, 왕수복 입사 제1성, 신유행가의 호화, 금수강산 평양이 나혼 포리도루 전속 예술미성의 가희歌姬 왕수복 양의 독창 레코드 〈고도의 정한〉과 〈인생의 봄〉은 과연 정적한 가을에 우리를 얼마나 위로하여 줄까! 드르라 이 호평의 소리반을! 왕수복 취입집 반도半島 제1인기 화형花形가수!

이때 '화형가수'란 말은 가장 훌륭한 최고의 가수란 뜻입니다. 왕수복은 1933년부터 1936년까지 최고의 인기를 누리는 대표적인 여성 가수로 확실하게 자리를 잡았습니다. 이 무렵에 그녀가 발표한 대표곡들은 너무도 많아서 일일이 여기에 옮겨 적지 못합니다. 하지만 그 많은 곡들 가운데서 왕

포리도루레코드사 전속가수 시절의 왕수복 명함

수복의 목소리로 들어볼 수 있는 〈그리운 강남〉이란 노래는 우리의 귀에
아직도 여전히 익은 작품입니다.

정이월 다 가고 삼월이라네
강남 갔던 제비가 돌아오면은
이 땅에도 또 다시 봄이 온다네
아리랑 아리랑 아라리요
아리랑 강남에 어서 가세

하늘이 푸르면 나가 일하고
별 아래 모이면 노래 부르니
이 나라 이름이 강남이라네
아리랑 아리랑 아라리요
아리랑 강남에 어서 가세

그리운 저 강남 두고 못 가는
삼천리 물길이 어려움인가
이 발목 상한 지 오래이라네
아리랑 아리랑 아라리요
아리랑 강남에 어서 가세

그리운 저 강남 건너가려면
제비떼 뭉치듯 서로 뭉치세

상해도 발이니 가면 간다네

아리랑 아리랑 아라리요

아리랑 강남에 어서 가세

— 〈그리운 강남〉 전문

왕수복의 음반은 한 장에 1원 50전이었다고 합니다. 1935년, 당시 최고의 인기잡지였던 『삼천리』에서 레코드가수 인기투표를 실시했었는데, 총 여덟 차례나 실시했던 이 투표에서 왕수복은 1,903표를 얻어서 단연 1위를 기록했습니다. 왕수복이 무대에 오

'유행가의 여왕'으로 불린 왕수복의 신보 소개

르면 대중들의 함성은 그야말로 하늘을 찌를 듯했습니다.

이렇듯 최고의 인기를 짐작하게 해주는 사례가 있습니다. 왕수복은 낮 시간 평양의 기성권번에서 귀빈들을 접대하는 일을 하다가 저녁이면 서울의 극장무대에 출연하는 스케줄이 예정되어 있었습니다. 하지만 교통편이 좋지 않던 시절, 평양에서 서울까지 신속하게 당도할 수 있는 여건이라곤 전혀 마련되어 있지 않았습니다. 이러한 왕수복을 위해 일본군 경비행기가 평양을 출발해서 서울 여의도비행장까지 냉큼 이동시켜주었다고 하니 과연 식민지 가요계의 특급 대중연예인이 틀림없다고 하겠습니다.

어딜 가나 왕수복은 항상 화제의 중심인물이었고, 노래 또한 사랑을 받았습니다.

'만인 절찬', '유행가의 여왕'이란 칭호와 함께 엄청난 인기를 한 몸에

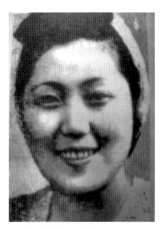

인기높던 시절의 왕수복

받으며 가수 왕수복의 삶은 마냥 행복하기만 했을까요. 안타깝게도 그렇지 못했던 것 같습니다. 그녀의 가슴 속은 항상 자신을 따라다니는 '기생 출신'이란 꼬리표가 짙은 그늘로 드리워져 있었습니다. 오랜 고민 끝에 왕수복은 그동안 마음속에서 은밀하게 궁리해오던 어떤 과감한 결정을 내리게 됩니다. 그것은 첫째로 기생 신분의 소속을 평양권번에 반납하는 일이었고, 둘째로는 그토록 하고 싶었던 서양음악을 제대로 수련하기 위해 일본유학을 떠나는 것이었습니다. 왕수복의 나이 23살, 그때까지도 서울의 레코드 회사들은 여전히 왕수복에게 끈질긴 취입 제의를 해왔지요. 그러나 왕수복은 1936년 그 모든 제의와 권유를 냉정하게 거절하고, 일본의 음악대학으로 유학생활을 떠나게 됩니다. 이탈리아성악을 체계적으로 공부하여 그것을 조선의 음악적 전통과 어떻게 결합시킬 수 있을까 이것만 항상 모색하고 고민했습니다.

메조소프라노 성악가로 다시 태어난 왕수복은 드디어 유학생활을 마치고 일본 도쿄에서 '무용 음악의 밤' 공연이 열렸을 때 우리 겨레의 민요 〈아리랑〉을 서양식 창법으로 노래하여 단숨에 화제가 되었습니다. 이것은 우리 민요를 성악발성으로 부른 최초의 시도입니다. 1939년 왕수복은 한 일본신문과의 인터뷰에서 이렇게 말합니다.

최승희 씨가 조선무용을 살린 것처럼 나는 조선의 민요를 많이 노래하고 싶습니다.

우리 민요의 세계화를 위해 왕수복은 자신이 화형가수로서 누리던 모든 인기와 자기 앞의 보장된 길을 과감하게 버리고 매우 힘들며 고독한 경로를 선택한 것입니다.

이런 왕수복의 삶에서 그녀의 포부를 진심으로 이해하고 사랑하는 연인이 나타났습니다. 그는 바로 소설 「메밀꽃 필 무렵」의 작가 이효석李孝石입니다. 유학생활을 정리하고 평양에 돌아와 언니가 운영하던 찻집에서 일을 돕고 있을 때 만나게 된 사람이 바로 이효석입니다. 이효석은 당시 중증결핵으로 평양의 요양원에 입원해서 치료를 받고 있던 중이었습니다. 커피를 너무 좋아했던 이효석은 왕수복 언니가 운영하던 다방으로 가끔 차를 마시러 찾아오곤 했었는데, 이런 과정에서 왕수복과 인연이 닿게 된 것입니다. 평소 지식인 남성과 멋진 사랑을 나누고 싶은 갈망을 가졌던 왕수복은 이효석과 만나자마자 깊은 사랑으로 몸이 달아올랐습니다. 하지만 유부남 작가와 기생 출신 가수의 사랑은 너무나 짧고 덧없는 봄눈과도 같

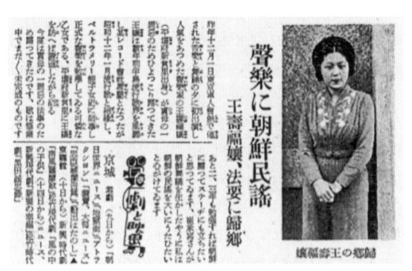

일본유학을 마치고 귀국길에 오른 가수 왕수복 관련 기사

있습니다. 1942년 두 사람의 사랑이 채 여물기도 전 이효석은 홀연히 이 세상을 떠나게 됩니다. 사랑하던 사람이 임종하는 머리맡에서 왕수복은 깊은 슬픔으로 흐느껴 울었습니다.

다시 음악세계에 몰두하여 비통한 가슴을 달래려 했지만 당시는 이미 조선민요까지도 일본어로 부르라고 강요받던 일제 말, 왕수복은 친일음악인이 되지 않으려고 단호하게 음악예술계와 작별합니다. 이런 결정은 결코 쉬운 일이 아닙니다. 왕수복의 단호하고도 엄정한 삶은 모든 희망의 빛이 꺼져버린 암흑기에서 특히 밤하늘의 별처럼 슬픈 아름다움으로 그 광채가 돋보입니다.

해방 되던 해에 왕수복의 나이는 스물아홉, 그녀의 앞길에 다시 새로운 연인이 나타났습니다. 평양 출신의 사회주의경제학자 김광진金光鎭, 1903~1981. 서울 보성전문 교수였던 그는 본처와 이혼한 뒤 신문기자였던 시인 노천명과 약혼까지 한 처지였습니다. 하지만 김광진은 왕수복과의 사랑에 몸이 달아 노천명과의 언약도 저버리고 말았습니다. 노천명은 여기에 몹시 충격을 받아서 두 번 다시 혼인의 뜻을 갖지 않고 고독 속에서 자폐적 삶을 살다가 세상을 떠났습니다. 아마도 남녀 간 사랑의 인연에는 어떤 불가사의한 힘과 작용이 서려있는 듯합니다.

노천명은 「사슴」의 시인 백석을 너무 짝사랑해서 「사슴」이라는 대표시를 쓰기까지 했지만 전혀 백석의 반향을 얻지 못했습니다. 모더니스트 김기림이 노천명을 사모해서 그토록 구애의 편지를 보냈건만 노천명이 오히려 이를 거절했습니다. 뜻밖에도 김광진과 사랑에 빠져 애인으로 하여금 본처와 이혼까지 하도록 만들었지만 정작 그 애인은 기생 출신 가수와 사랑에 빠져 자신을 홀연히 배신하고 떠나버립니다. 모든 것이 뜻대

로 되지 않는 허탈감과 남성에 대한 혐오, 생의 환멸이나 모멸감 따위가 노천명의 후반기 삶을 황폐함으로 가득 채웠던 것으로 추정이 됩니다.

많은 화제를 뿌렸던 왕수복과 김광진 두 사람은 드디어 고향인 평양에서 결혼식을 올리게 됩니다. 분단 직후 김광진은 평양에서 고무공장을 운영하며 김일성정권 초기의 기틀을 잡는데 크게 기여했습니다. 이 공로로 김광진은 김일성대학 경제

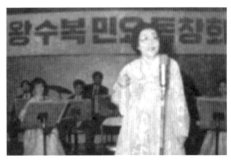
북한에서 무대 공연에 출연한 만년의 왕수복

학부 교수가 되었습니다. 이러한 남편의 후광 속에서 왕수복은 평양음악대학 교수로 화려하게 자리를 잡습니다. 분단 이후 왕수복은 북한 음악계에서 의미 있는 활동을 펼칩니다. 일본유학시절부터 그토록 가슴에 담았던 꿈이요 벅찬 포부였던 조선민요의 현대화와 보급을 위해 마음껏 노력하며 제자양성에 힘을 기울입니다. 1955년 왕수복은 북한의 국립교향악단 성악가수로 활동을 펼쳐갑니다. 이러한 여러 공로가 쌓여서 1959년에는 조선민주주의인민공화국 최고의 공훈배우 칭호를 받게 됩니다.

원로음악인 왕수복의 활동을 김일성이 몹시 칭찬하며 적극적인 지원을 해주었다고 합니다. 그녀가 회갑을 맞이하게 되었을 때 김일성이 직접 회갑연까지 열어주었고, 김일성 사후 칠순을 맞이했을 때 아들 김정일이 또 잔치와 특별공연을 마련해 주었습니다. 왕수복은 팔순 무렵에도 제자들과 함께 나란히 무대와 올라 노래를 불렀다고 북한의 보도는 전하고 있습니다.

결혼과 관련해서 온갖 화제를 뿌리던 가수 왕수복의 노년은 이렇듯 고

향으로 돌아가서 그토록 하고 싶었던 꿈과 포부를 실현하며 매우 행복하고 안락한 삶을 살았던 듯합니다. 1955년 가을, 왕수복을 비롯해서 최승희의 딸 안성희 등이 포함된 북한 공연예술단 일행이 중앙아시아의 카자흐스탄 알마티 오페라극장에서 현지 고려인 동포들을 위한 위문공연을 펼쳤다는 소식이 TV 화면에 오르기도 했었지요. 이 공연에서 왕수복은 특유의 맑고 고운 목소리로 민요 〈아리랑〉을 불러 큰 박수갈채를 받았다고 합니다. 1965년 어느 날, 왕수복 김광진 부부는 뜻밖에도 판문점 휴전회담장 부근에 나타나 외신기자의 카메라에 포착이 되기도 했습니다. 옛 친구 이난영의 소식을 묻고 그녀의 사망 소식을 접하자 몹시 슬퍼하기도 했다고 하네요.

오로지 가요 하나로 우리 민족의 긍지와 자부심을 살리고 전통적 정서를 꽃피우려 무진 애를 썼던 가수 왕수복의 삶은 분단시대 북한에서도 여전히 그 빛이 퇴색하지 아니합니다. 2003년 6월, 왕수복은 86세로 세상을 떠났고 평양 근교의 애국열사릉에 묻혔습니다.

선우일선, 민족정체성을 일깨워준 가수

기생을 다른 말로 해어화解語花라 부르는 것을 아십니까.

데뷔 직후의 가수 선우일선

말귀를 잘 알아듣는 꽃이란 뜻입니다. 이 해어화들은 조선의 전통 궁중가무 개척자들이요, 선구자였습니다. 1930년대 식민지 조선의 전역에는 권번이 개설 운영되고 있었는데, 그 가운데서도 평양권번의 명성은 드높았습니다. 우리가 오늘 다시 떠올려 보고자 하려는 기생 출신 가수 선우일선鮮于一扇도 왕수복과 마찬가지로 평양 기성권번箕城券番 출신입니다. 최창선이란 본명이 있었다고는 하지만 확실치는 않습니다. 1919년 평남 대동군 룡성면에서 태어난 선우일선은 온화한 성격에 비단결처럼 부드럽고, 윤기가 자르르 느껴지는 목소리로 널리 알려졌습니다. 마치 옥을 굴리는 듯 고운 선우일선의 어여쁜 성음에 반한 남정네들이 많았다고 합니다.

지금은 누렇게 변색된 당시 가사지歌詞紙와 유성기음반의 상표를 통해 선우일선의 생김새를

전성기 시절의 가수 선우일선

선우일선의 음반 〈조선팔경가〉 음반

선우일선의 노래 〈꽃을 잡고〉 음반

선우일선의 음반 〈능수버들〉

짚어봅니다. 얼굴은 동그스름한 계란형에 머리는 쪽을 쪄서 한쪽으로 단정하게 빗어 넘겼군요. 눈썹은 제법 숱이 많고 검습니다. 그 밑으로 가장자리가 아래로 드리운 눈매는 선량한 성격을 말해줍니다. 그리고 그 눈은 방긋 미소를 머금고 있습니다. 마치 봄비에 젖은 복사꽃 잎처럼 말입니다.

아담하게 얼굴의 중간에 자리 잡은 코는 얼굴 전체의 윤곽에서 안정과 중심을 유지하면서 분위기를 살려줍니다. 인중은 다소 짧아 보이는데, 그 입술의 선은 얼마나 어여쁜지 모릅니다. 아래위 입술은 부드럽게 다물려 있습니다만 그것이 결연한 함구緘口가 아니라는 사실을 압니다. 전반적으로 은은한 느낌을 주는 선우일선의 용모는 보면 볼수록 가슴 설레고 서늘해집니다. 하얀 깃 동정을 곱게 달아 여민 목선이 아름답고, 저고리는 부드러운 흑공단으로 지은 듯합니다.

자, 이만하면 1930년대의 기생가수 선우일선의 어여쁜 용모가 충실하게 전달이 된 것 같습니다만 아무리 생각해도 직접 만날 수 없는 아쉬움은 미련처럼 가슴에 오래 오래 남아 있습니다. 그래서 우리는 오늘 선우일선의 그 은쟁반에 옥구슬 굴리는 듯한 노랫소리를 한번 들어보아야겠습니다.

독일 계열의 레코드사였던 포리도루는 1931년 서울에 영업소를 설치합니다. 그리고 1932년 9월부터 조선의 음반을 만들게 됩니다. 당연히 한국인 가수가 필요했지요. 〈황성옛터〉의 노랫말을 지은 왕평王平, 1908~1941과 여배우 이경설李景雪, 1912~1934이 문예부장

선우일선의 노래 〈꽃을 잡고〉 신보소개

을 맡았습니다. 당시 포리도루에서는 조선 전역을 돌아다니며 가수를 모집했습니다. 평양기생 출신의 선우일선도 이 무렵 발탁이 된 것입니다. 선우일선은 1934년 포리도루레코드사를 통해 가수로 정식 데뷔했습니다. 이때 데뷔곡은 시인 김안서金岸曙, 1896~? 선생의 시작품에 작곡가 이면상李冕相, 1908~1989이 곡을 붙인 〈꽃을 잡고〉였습니다. 국악기 반주에 맞추어 높은 톤으로 엮어가는 선우일선의 이 노래는 이제 신민요의 고전으로 기록될 만한 작품이란 평판을 받습니다.

하늘하늘 봄바람이 꽃이 피면

다시 못 잊을 지난 그 옛날

지난 세월 구름이라 잊자건만

잊을 길 없는 설운 이 내 맘

꽃을 따며 놀던 것이 어제런만

그 님은 가고 나만 외로이

<p style="text-align:right">—〈꽃을 잡고〉 전문</p>

작사가이자 뮤지컬 작가였던 이부풍李扶風, 1914~1982 선생의 증언에 의하면 선우일선의 목소리는 "마치 하늘나라에서 옥퉁소 소리를 듣는 듯했다. 그녀의 아름답고 청아한 음색은 신민요라는 경지를 한층 더 밝혀주었다"고 했습니다. 북한에서 발간된 자료 『계몽기 가요선곡집』2001에 의하면 왕수복의 부드럽고 독특한 가창력을 "설레는 바다"에 견줄 수 있다면 선우일선의 가창력을 "노을 비낀 호수"로 비견하고 있습니다.

왕수복의 다소 동적動的인 특성에 비해 선우일선의 노래가 지닌 깊고도 오묘하며 정적靜的인 느낌을 불러일으키는 요소를 지적한 듯합니다. 은은

선우일선의 노래 〈꽃을 잡고〉 가사지

한 울림이나 아련함이 설레는 음색을 이렇게 멋진 비교로 표현한 듯합니다. 노래의 형상이 은근하면서도 운치가 있고, 마치 비단결처럼 부드러우며 아름답다고 해서 생겨난 비유적 표현이지요.

선우일선은 줄곧 서도민요의 구성지고도 애수에 젖은 분위기가 느껴지는 신민요 창법으로 불렀는데, 이 때문에 포리도루레코드사는 왕수복王壽福을 포함하여 세간에서 '민요의 왕국'이란 평을 들었습니다. 당시 취입한 대표적인 신민요곡으로는 〈숲 사이 물방아〉, 〈원포귀범〉, 〈영춘부〉, 〈원앙가〉, 〈느리게 타령〉, 〈청춘도 저요〉, 〈지경 다지는 노래〉, 〈가을의 황혼〉, 〈별한〉, 〈압록강 뱃노래〉, 〈남포의 추억〉, 〈무정세월〉, 〈그리운 아리랑〉 등이 있습니다. 하지만 선우일선의 노래를 단연 대표하는 노래로는 그녀의 출세작이기도 했던 〈조선팔경가朝鮮八景歌〉1936.1일 것입니다.

> 에 금강산 일만 이천 봉마다 기암이요
> 한라산 높아 높아 속세를 떠났구나
>
> 에 석굴암 아침 경은 못 보면 한이 되고
> 해운대 저녁달은 볼수록 유정해라
>
> 에 캠프의 부전고원 여름의 낙원이요
> 평양은 금수강산 청춘의 왕국이라
>
> 에 백두산 천지 가엔 선녀의 꿈이 짙고
> 압록강 여울에는 뗏목이 경이로다

(후렴)

에헤라 좋구나 좋다 지화자 좋구나 좋다

명승의 이 강산아 자랑이로구나

<div align="right">─〈조선팔경가〉 전문</div>

선우일선의 노래 〈조선팔경가〉 가사지

〈조선팔경가〉를 창작한 작곡가 형석기邢奭基, 1911~1994는 1911년에 태어나 20대 초 일본 동양음악학교에서 피아노와 작곡을 배웠고, 해방 후에는 민요편곡에 정성을 기울였습니다. 이 노래는 1939년 〈조선팔경가〉란 제목으로 바꾸어서 재발매했는데, 첫 발표 후 3년이 지난 세월에도 여전히 대중들의 크나큰 반향을 얻었습니다. 나라의 주권을 잃었던 식민지시대에 내 나라 내 땅의 아름다움과 그 민족적 긍지에 대하여 높이 평가하고 아름다움을 되새기는 노래를 만들었으니 얼마나 가슴이 찡했겠습니까. 당시 식민지백성들은 삼삼오오 모이는 기회가 있을 적마다 이 〈조선팔경가〉를 덩실덩실 춤을 추면서 목이 메도록 부르고 또 불렀습니다. 〈조선팔경가〉편월 작시, 형석기 작곡는 2박자의 밝고 씩씩한 곡으로 신민요의 고전에 해당되는 명작입니다. 이 작품의 창작 모티브는 석굴암의 아침 경관이 보여주는 감동이었다고 합니다. 작사가 편월片月은 왕평 이응호의 또 다른 예명입니다.

新民謠　片

歲　月　歌

作詞 月 • 李冕相 作曲

A…상버들가지치며　가는세월매여두고
동원에지는봄을　송이송이잡어보랴
에헤루야벗님네야세월이무정터라

B…不老酒잔속에다
추억에달을보며　옛설음에취해보랴
에헤루야벗님네야세월이무정터라

C…무궁한신세월에　초로갓흔人生이요
허무한듯세상에　움결갓흔영화로다
에헤루야벗님네야세월이무정터라

（一九三五）
一九三五年을보내며
民謠의公主
鮮于一扇의노래

선우일선의 신민요 〈세월가〉 가사지

新民謠

朝　鮮　의　밤

金雲灘 作詞 • 李冕相 作曲

A…白頭山은잡들어
鴨綠江은움즉니
南北한을數千里에　銀河水만흐르네
아—朝鮮의밤이여　고요한밤이여

B…東海물설치는데
밤노래가슴으닛
港口마다잠이깁허　등대불이외롭네
아—朝鮮의밤이여　고요한밤이여

C…밤안개가흐르
밤이슬이날이네
산에둘에거리우네　鍾소래가그립네
아—朝鮮의밤이여　고요한밤이여

（一九三二）
主唱—鮮于一扇
오리엔탈合唱團

선우일선의 신민요 〈조선의 밤〉 가사지

선우일선의 신민요 음반 출시

선우일선의 신민요 신보소개

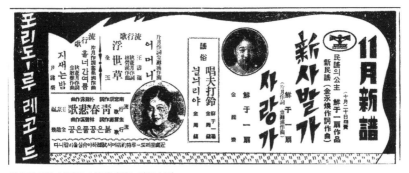

선우일선의 신민요 〈신사랑가〉 신보소개

　해방 후 북한에서도 이 노래는 계속 불렸는데, 이 사실은 참 놀라운 바가 있습니다. 북한에서는 〈조선팔경가〉란 원래의 제목을 그대로 유지하되 여덟 군데의 명소를 모조리 북한지역으로만 개사해서 한정하고 있다는 점이 남한의 것과 다릅니다. 한편 이 노래는 남한에서도 본래의 제목

〈조선팔경가〉를 〈대한팔경가〉로 바뀐 모습으로 등록이 되었습니다. '조선'이란 북한의 국명이 불편했던 것이지요. 남북한이 다 같이 함께 부르는 곡조지만 분단의 독소는 이렇게 노래에까지 스며들어 제목과 가사를 남북한판으로 제각기 분리시켜 놓았습니다.

고향 평양으로 돌아간 선우일선

신민요풍의 가수 선우일선의 노래는 하나같이 중심과 터전을 잃어버린 당시 식민지민중의 서러움과 슬픔, 청춘의 탄식, 고달픔, 삶의 애환 따위를 너무도 애처롭고도 유장한 가락으로 실실이 풀어갑니다. 선우일선의 음색에는 두 볼을 타고 흘러내리다가 제 풀에 말라버린 눈물자국이 느껴집니다.

선우일선은 한반도가 남북으로 분단될 때 고향인 평양으로 되돌아갔습니다. 그에겐 특별히 사상이나 이념이 따로 있을 리 없었고, 다만 고향의 가족과 친척들 곁으로 돌아가는 것이 좋았습니다. 선우일선은 해방 후에도 많은 노래를 불렀으며, 평양음악무용대학 전신인 평양음악대학 성악과의 교수가 되어서 민족성악 전공으로 연구와 후진양성에 노력하며 민요에 재능을 지닌 후학들을 열심히 가르쳤습니다. 은퇴 후에도 민요발전을 위한 노력에 힘을 쏟던 선우일선은 1990년 곡절도 많았던 이승을 조용히 하직했습니다.

김복희, 망각의 민요가수

인기popularity란 말 그대로 어떤 대상에 쏠리는 대중의 높은 관심이나 좋아하는 기운입니다. 인기에만 의존해서 오로지 인기를 먹고 살아가는 사람들이 있으니 그들은 바로 가수와 배우들입니다. 아무리 대중들에게 인기가 높았던 스타라 하더라도 흐르는 세월 앞에서는 덧없는 실바람이나 물거품과도 같습니다.

우리가 줄기차게 다루고 있는 한국근대의 대표적인 가수들이 살아갔던 삶의 경과를 살펴보노라면 이러한 인기의 본체를 실감하게 됩니다. '인기의 상승은 독毒이요, 인기의 하강은 조바심'이란 말이 있습니다. 실제로 하늘을 찌를 듯한 인기가 하루아침에 안개처럼 사라지고 난 뒤 그 허탈감을 견디지 못해서 삶을 비관하거나 절망, 혹은 우울증에 빠지고 결국은 마약이나 자살의 방법으로 비극적 최후를 맞이하는 경우를 허다하게 볼 수 있지요.

이를 통해 보더라도 인기란 품에 비수를 감추고 있는 여인과 같다는 생각이 들 때가 있습니다. 인기가 높았건 낮았건 간에 비정한 세월은 모든 내용을 허무와 망각의 세계로 완전히 매몰시켜버립니다. 오늘 우리가 다루고자 하는 1930년대 빅타레코드사가 간판 격으로 자랑하던 가수 김복희金福姬, 1917~?의 경우도 바로 이 망각의 기슭에 매몰된 대중음악인으

로 여겨집니다.

김복희의 생애는 베일에 가려져 있어서 구체적
자료를 확인할 수 없습니다. 다만 가수 자신의 인
터뷰와 구술을 토대로 재구성해보면 1917년 평남
안주 입석동에서 출생한 것으로 보입니다. 12세
에 부친이 위암으로 세상을 떠나고 가정형편이
몹시 곤궁해지자 김복희의 어머니는 가족들과 평
양으로 거처를 옮기게 됩니다. 어린 복희는 동생

가수 김복희

의 학비를 조달하기 위해 평양의 그 유명한 기성권번箕城券番으로 들어가
기생수업을 받고 해어화解語花가 되어서 살아갑니다.

평양에는 연광정練光亭이라는 유명한 정자가 있습니다. 대동문 근처에 위
치하고 대동강이 한눈에 내려다보이는 절벽 위에 지어진 연광정은 예로부
터 관서팔경關西八景의 하나로 손꼽히는 경승지입니다. 이 연광정 부근의 채
관리釵貫里라는 곳에는 평양기생학교가 있었습니다. 그곳에는 화초병풍을
두른 방안에서 약 200여 명가량의 어린 기생아씨들이 승무와 검무, 국악
기 연주, 가창을 연습하는 소리가 담 밖으로 낭랑하게 울려 퍼졌습니다.

당시 김복희가 다니던 평양기생학교에는 선우일선이 동갑나기 친구로
둘이 다정하게 지냈습니다. 선배 왕수복이 이미 가요계로 데뷔해서 이름
을 날리고 있었고, 친구 선우일선도 폴리돌레코드사로 뽑혀가 인기가요
를 발표하던 시절이라 김복희의 경우도 은근히 그런 기대와 부러움을 가
슴속에 품지 않은 것은 아니었겠지요. 김복희의 나이 17세가 되던 1934
년, 서울의 빅타레코드사 문예부장 이기세李基世, 1889~1945의 집에 가 있던
평양기생 곽향란郭香蘭이 이기세에게 김복희의 뛰어난 가창능력을 은근히

빅타에서 발매된 김복희 음원

추천했고, 이기세는 직원을 보내어 김복희를 곧장 서울로 불러왔습니다.

이기세가 테스트해 본 김복희의 가창능력은 과연 그 솜씨가 말 그대로 부족함이 없었을 뿐더러 파르르 떠는 특유의 발성과 울림에서 기묘하게도 애달픈 여운을 느끼게 하였습니다. 이기세는 시인 이하윤異河潤, 1906~1974과 작곡가 전수린全壽麟, 1907~1984에게 특별히 부탁해서 어린 기생 김복희의 첫 음반이 반드시 성공리듬을 탈 수 있도록 신신당부했습니다. 이런 전후 사정이 1935년 잡지 『삼천리』지에 실린 글「거리의 꾀꼬리인 십대가수를 내보낸 작사 작곡가의 고심기苦心記」에 잘 그려져 있습니다. 전수린이 김복희의 첫 작품 〈애상곡哀傷曲〉에 대한 작곡을 먼저 했고, 가사는 작곡을 완료한 뒤에 시인 이하윤에게 의뢰했던 것 같습니다. 먼저 작곡가 전수린의 회고를 들어보실까요.

김복희의 〈애상곡〉은 실로 나의 고심을 짜낸 것입니다. 처음에 김복희가 노래를 우리 회사에 와서 부르는데 그 노래를 들음에 그 몸집같이 휘청휘청 마치 능라도 수양버들 같아서 그만 그 목청조차 몸 스타일에 따른 듯 하겠지요. 그래서 그 성대를 들음에 간드러지고 늘어지고 흔들리는 것이 애상적이었어요. 그래서 돌아가서 이 멜로디에 맞는 곡조를 지어본 것입니다. 그래서 다시 김복희의 노래와 맞춰보니 아주 적당하다고 보아서 내가 처음 뜻을 발표해 보았으나 되지 않고 해서 마침 이하윤 씨에게 작사를 청한 것입니다. 그 늘어진 곡은 조선의 정조를 나타낸 것이었습니다. 이 〈애상곡〉에 있어 그 처분처분

넘어가는 것을 대중이 퍽 좋아한 모양입니다마는 나로서는 나의 힘이 부족했더라도 장차 김복희가 불러낼 노래에는 더욱 그 묘한 점을 완전히 발표할 날이 올 줄로 믿습니다.

김복희의 첫 작품인 〈애상곡〉 가사를 맡았던 시인 이하윤은 김복희의 가창에 대하여 또 다음과 같이 이야기합니다.

　순서인즉 작사도 먼저 되고 그 다음 작곡이 되고 그 후에 노래를 불러 주어야 옳을 터인데 이 〈애상곡〉은 아주 거꾸로 되었지요. 김복희의 목청을 듣고 거기에 맞을 곡을 지어주면서 이러이러한 의미에서 했으면 좋을듯하다고 하기에 내 생각해보아야 아무래도 잘 나오지 않습니다. 첫째 김복희가 입사해서 세상에 처음 알리는 것인 만큼 독특한 것을 내려고 애를 쓴 것입니다. 그래서 구슬프게 가장 애상적인 그 목소리를 배합해서 짓노라고 매우 힘이 든 것이외다. 그 목소리는 보통의 목청이 아니고 갈피갈피의 눈물과 한숨이 섞인 듯 연약한 여자가 달빛아래 홀로 서서 검푸른 못을 들여다보는 그 미묘 신비한 것을 발견하게 됩니다. 그래서 몇 날을 두고두고 생각하면서 작사한 것이나, 이것을 김복희의 목에 맞춰 몇 번이나 수정했던지 사실 나로서 힘든 작사의 하나이외다. 그래서 연습을 마치고 취입해서 테스트 판을 듣고 좋다고 해서 거리거리 악기점에서 구슬프게 빼는 〈애상곡〉은 듣는 이로 하여금 눈물 짓게 만듭니다. 여기에서 김복희는 자기의 묘성妙聲을 완전히 아직은 발해보지 못한 줄로 압니다. 그 목소리에 알지 못할 깊은 점은 언제나 풀릴런지 앞으로 나올 것을 주목치 않을 수 없습니다.

평양기생 출신 가수 김복희의 첫 데뷔 작품 〈애상곡〉의 노래는 이런 과정을 거쳐서 만들어졌습니다. 김복희의 음색을 가만히 음미해보면 내지르는 가운뎃소리를 중심으로 그 중심소리를 한 맺힌 슬픔으로 비비며 껴안는 또 다른 소리가 있습니다. 그것은 마치 바람에 나부끼는 버들가지 같기도 하고, 가을날 숲에서 혼자 지저귀는 꾀꼬리의 하염없는 흐느낌 같기도 합니다.

날 저무는 바닷가에 희미한 저별
외로움 꿈 모다 잃고 따라서 가리
노래 불러 밤을 새던 정든 포구여
사랑하는 님을 두고 홀로 떠나네
별을 따라 나는 가네 내 사랑아
잘 있거라 나는 가네 님을 두고 가네

가는 나를 잡지마라 다시 올 것을
젖은 손에 뿌리치는 가슴만 쓰려
인제 가면 언제 오나 막지도 마라
몸은 가도 사랑만은 두고 떠나네
별을 따라 나는 가네 이 사랑아
잘 있거라 나는 가네 님을 두고 가네

—〈애상곡〉 전문

어린 기생의 가창歌唱에서 어찌 이렇듯 한과 슬픔과 삶의 고뇌가 함께

어우러진 깊은 배합의 울림이 빚어져 나오는 것일까요? 당시 언론에서는 김복희 가창의 특색을 '북국적인 침착과 풍부한 성량'으로 손꼽았습니다. 빅타레코드사에서는 인기가 높고 음반판매량이 많은 김복희를 '금간판'이란 별명으로 불렀다고 합니다. 이처럼 김복희의 노래는 출반되자마자 장안의 큰 화제와 인기를 집중시켰습니다. 특히 지식인 계층에서 김복희의 노래에 깊이 몰입된 가요팬들이 많이 생겨났습니다. 김해송과 혼성 듀엣으로 불렀던 노래 〈명랑한 양주兩主〉란 노래는 단연코 장안의 화제를 모았습니다.

김복희의 노래 〈내 고향 칠백 리〉 가사지

얼굴이 고와서 계집입디까
조밥에 된장을 먹으면 어때
아들 딸 잘 낳고 바느질 잘 하는
그러한 여자가 실상 좋더군

덩치만 크다고 사내랍디까
땅딸보 몸집에 곰보면 어때
소리나 잘 하고 마음도 구수한
그러한 사나이가 한결 좋더군

입성을 잘 입어 마누랍디까

속세배 치마를 입으면 어때

봉자질 잘 하고 마전질 잘 하는

그러한 여인네가 마냥 좋더군

<div align="right">― 〈명랑한 양주〉 전문</div>

 배우와 가수를 겸했던 복혜숙卜惠淑, 1904~1982의 평에 의하면 김복희는 미인형에 속하는 인물은 아니었다고 합니다. 하지만 사진으로 보는 김복희는 재색을 겸비하고 성음이 뛰어난 기생 출신 가수로서 인기와 명성을 한꺼번에 얻었습니다. 1934년에 빅타레코드사 전속가수가 되어서 이후 5년 가까운 세월동안 무려 87편의 가요곡을 발표합니다. 그러다가 김복희의 나이 22세가 되던 해인 1939년 4월에 포리도루레코드사로 전속을 옮기었고, 포리도루에서는 5개월 동안 11편의 가요곡을 발표하다가 가요계를 완전히 떠나면서 잊힌 가수가 되었습니다. 가수로서 마지막 발표곡은 포리도루에서 1939년 10월에 발표한 〈엇저면 그럿탐〉으로 확인이 됩니다. 가요계에서 가수로 활동했던 시간은 도합 5년가량입니다.

김복희의 노래 〈울리고 울던 때가 행복한 시절〉 신보 소개

김복희 노래의 특색은 〈하로밤 매진 정〉, 〈날 다려가오〉, 〈탄식하는 술잔〉, 〈연지의 그늘〉, 〈籠籠 속에 든 새〉 따위에서도 느껴지는 바와 같이 삶의 고통 속에서 헤매는 기생의 하소연과 탄식을 주로 다루고 있습니다. 음정이 환하고 성량이 크게 느껴지지만 한편 부드러운 맛이 있어서 그에게는 무슨 곡조를 주든지 실패가 적다는 평을 들었습니다.

　　김복희 노래를 장르로 분류해 보면 신민요(민요)가 21편, 속요 1편, 주제가 1편, 재즈송 1편, 기타 모두는 유행가 장르에 속합니다. 기생학교 시절에 갈고 닦은 성음인지라 역시 신민요 장르에서 두각을 나타내었습니다. 다음 노래는 김복희가 발표한 신민요 〈함경도 아가씨〉입니다.

　　명사십리 단두바위에 석굴 따는 아가씨야
　　신고산이 우루 우루루 멋들어진 콧노래에
　　갈매기도 흥에 겨워 널리리야 춤추누나
　　해당화는 시들지라도 아가씨는 늙지 마오

　　길주명천 두메산골에 베를 짜는 아가씨야
　　치마춤에 멀구 다래는 누굴 주러 감췄느냐
　　싱글싱글 웃음 주는 떠꺼머리 총각에게
　　물그릇은 줄 지라도 손목을랑 조심하오

　　삼수갑산 주막거리에 그네 뛰는 아가씨야
　　치렁치렁 드린 머리채 갑사댕기 풀어질라
　　민머느리 삼년 석 달 울고 오던 큰 애기도

아리아리 살금 내 주리 스르스리 바람났소

<p align="right">―〈함경도 아가씨〉 전문</p>

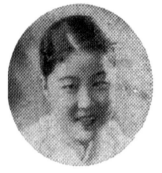

가수 김복희의 전성기 시절

박화산 작시, 이기영 작곡으로 1939년에 발표된 이 노래는 북관지역北關地域의 여러 장소를 배경으로 바닷가에서 굴 따는 처녀, 산촌에서 길쌈하는 처녀, 농촌마을에서 그네 뛰는 아가씨를 표상으로 하여 한국인의 전통적 삶과 아름다운 생활풍속을 인정과 사랑이 듬뿍 느껴지는 필치의 분위기로 그려내고 있습니다. 너무도 생기로운 북방정서北方情緒를 이 노래에서 경험해볼 수 있지요. 이보다 4년 앞서 발표되었던 신민요〈제주아가씨〉도〈함경도 아가씨〉와 유사한 내용입니다. 제주도를 테마로 한 노래로서는 매우 희귀한 초창기 작품으로 기록이 됩니다.

김복희 노래에 가사를 보내준 작사가는 당대 최고의 전문인들이었습니다. 그들의 명단을 보면 이하윤, 김벽호, 이고범, 조영출, 전수린, 김동운, 유도순, 이현경, 강남월, 오관자, 고파영, 김팔련김동환, 고마부, 홍희명, 박화산, 유춘수, 김포몽, 이부풍, 조벽운, 김송파, 강해인 등입니다. 이 가운데서 고마부의 노랫말이 9편, 박화산, 고파영이 각 4편입니다. 함께 활동했던 작곡가로는 전수린, 김교성, 김준영, 나소운홍난파, 탁성록, 김저석, 김면균, 형석기, 문호월, 이기영, 최상근, 고창근 등과 일본인 호소다 요시카쓰細田義勝,

김복희 음반 〈황혼의 옛강변〉

사사키 순이치佐佐木俊一 등이 확인이 됩니다. 이 가운데서 전수린이 15편으로 가장 많고, 나소운, 즉 홍난파의 작품이 7편, 일본인 작곡가 사사키 순이치가 5편입니다. 듀엣으로 함께 노래를 불렀던 가수로는 이규남, 김교성, 손금홍, 이복본, 김해송, 이훈식 등으로 도합 11곡의 듀엣곡 중 이규남과 4편, 이복본과 2편을 불렀습니다. 특이한 것은 작곡가 김교성과 듀엣곡을 취입한 음반도 보입니다.

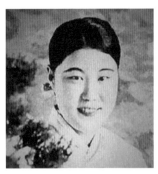

가수 김복희의 30대 시절

김복희가 가수로 활동하던 전성기에 세간의 평은 대체로 양호합니다. 1936년 7월 5일 자『매일신보』에도 김복희 특집 인터뷰 기사가 발표되었고, 대중잡지『삼천리』에는 김복희 관련 기사가 여러 차례 발표되었습니다. 흥미로운 사실은 김복희가 가수활동을 하면서 평양의 기성권번 소속

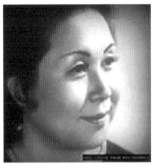

가수 김복희의 만년시절

기생을 겸했다는 사실입니다.『삼천리』기사에 의하면 김복희는 평양 경재리 18번지에 하얀 사기로 제작한 '김복희' 문패까지 붙어있는 고급주택에 살면서 단골고객들을 받았던 것 같습니다.

김복희의 특별한 인기를 짐작할 수 있는 것은 여러 대중적 무대에 단골로 초청을 받았던 경과를 볼 수 있습니다. 1935년 3월 5일 평양 금천대좌金千代座에서 열린 평양축구단후원회주최 '각 레코드사 연합 유행가 실연實演의 밤'에 30명 가수가 한 무대에 출연할 때 김복희는 빅타레코드사를 대표하는 가수로 유일하게 참가했습니다. 김복희가 출연하는 한 무대의 안내문에는 "레코드로만 듣고 그 미성에 취하든 김복희 팬들에게는 이번이야말로

스테지 우에서 부르는 그 득의得意의 〈애상곡〉을 들을 기회가 될 것"이라고 하면서 분위기를 고조시켰습니다.

경성방송국JODK 라디오 프로에도 자주 출연해서 자신의 대표곡들을 불렀던 신문기사가 확인이 됩니다. 이처럼 평양에서 서울로 자주 왕래할 때에는 비행기를 타고 다닐 정도로 위세가 대단했던 것 같습니다. 김복희도 왕수복의 경우와 마찬가지로 평양에서 일본군 공군이 제공하는 군용비행기를 타고 서울로 오고가는 특별배려가 있었던 것으로 보입니다. 1935년 『삼천리』지가 실시한 레코드가수 인기투표에서 김복희는 왕수복, 선우일선, 이난영, 전옥에 이어서 5위의 자리에 오릅니다. 발표레코드의 양은 점점 늘고 그 품질과 수준은 떨어진다는 비판을 들을 때에도 김복희의 노래가 지닌 품격만큼은 예외로 칭찬을 듣습니다.

순정을 노래하는 북국의 가인歌人, 비행기 원정遠征의 김복희

이처럼 성대한 소개문구로 존재를 과시하던 시절이 있었으나 가수 김복희는 포리도루레코드사에서 불과 5개월 동안만 활동한 뒤 젊은 후배가수들에게 존재가 가려져서 이후 빛을 보지 못하고 가요계를 떠났습니다. 은퇴한 뒤로는 호젓이 노후를 보낸 것으로 추정이 되지만 구체적 행적은 확인할 길이 없습니다. 1960년대에는 동아방송에 잠시 출연했던 기록이 보이고, 1990년대 초반에는 서울에서 가톨릭교회 신자로 여생을 보낸다는 증언을 듣기도 했으나 이제는 1930년대 빅타레코드사 대표가수였던 김복희의 이름마저도 제대로 기억조차 하는 이도 전혀 없이 바람 부는 망각과 폐허의 언덕에 쓸쓸히 묻혀 있는 것입니다.

고복수, 식민지백성의 서러움을 전해준 가수

　때로 한 편의 시작품보다 유행가 가사가 더욱 절실한 느낌으로 가슴속에 다가올 때가 있습니다. 그 까닭은 무엇에 기인한 것일까요? 좀 더 나은 삶을 향해 오늘도 안간힘을 쓰며 땀 흘리는 인간의 삶은 온갖 힘겨운 부담과 피로가 덧쌓여서 한날한시도 마음 편할 날이 없습니다.

　우리의 지난 시절은 험난했습니다. 봉건왕조의 우울한 속박으로부터 벗어나려던 시점에서 우리 겨레는 제국주의 침탈이라는 새로운 질곡에 신음해야만 했습니다. 그 제국주의는 고무신과 안경, 혹은 석유와 스스로 시간을 알려주는 자명종自鳴鐘의 얼굴로 우리 앞에 다가왔습니다. 하지만 그것은 끝없는 유혹이자 바닥 모를 늪이었습니다. 알게 모르게 슬금슬금 불안의 밑바닥으로 빨려 들어가는 것도 모르고 우리는 삶의 중심과 갈피를 모조리 잃었습니다. 어떻게 살아가는 것이 과연 올바른 삶인가에 대한 진지한 성찰을 하기도 전에 가혹한 수탈과 모진 유린이 시작되었지요. 자고 나면 밝은 아침이 와야 마땅한데 광명은 그 어디에서도 찾을 길 없고, 눈앞엔 여전히 고달픈 암흑천지였습니다.

　고복수高福壽, 1911~1972가 처연한 성음으로 불렀

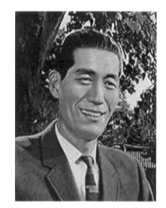

가수 고복수

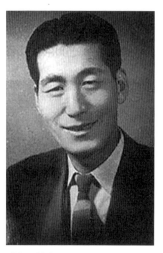
가수 고복수

던 〈타향살이〉와 〈사막의 한〉은 바로 이러한 세월의 암담함을 상징적으로 빗대어 표현했던 노래였습니다. 두 곡 모두 뛰어난 작사가 김능인 선생과 작곡가 손목인 선생의 손으로 만들어진 작품이었지요. 세상에서는 이 대단한 가요작품을 만들어 식민지백성의 서러움을 달래주었던 훌륭한 작사가, 작곡가, 가수 셋을 일컬어 '손금고孫金高 트리오'라고 불렀습니다.

가수 고복수는 1911년 경남 울산에서 출생했습니다. 부친은 잡화상을 경영하는 영세한 상인이었습니다. 유달리 음악을 좋아했던 고복수는 교회 합창단에 들어가 각종 악기를 익혔고, 뒷동산에 올라가 저물도록 노래를 불렀습니다. 선교사들로부터 드럼과 클라리넷을 배웠습니다. 이 솜씨를 인정받아서 울산실업중학교에 특별장학생으로 입학하게 되었지요. 1930년대 중반 고복수는 경남 울산에서 전국가요콩쿨 예선에 뽑히긴 했지만 서울로 갈 여비가 없었습니다. 가수로서 출세를 꿈꾸던 청년 고복수에겐 이것저것 물불을 가릴 틈이 없었지요. 마침내 아버지가 잠들었을 때 금고에서 60원을 몰래 꺼내어 달아났고, 1933년 콜럼비아레코드사가 주최한 서울 본선에서 기어이 1등으로 뽑혔습니다. 이때 고복수의 나이 22세였습니다.

1934년 오케레코드사로 옮겨간 고복수는 자신의 최고 출세작이자 우리 민족의 노래라 할 수 있는 〈타향살이〉로 엄청난 히트를 했고, 잇따라 〈사막의 한〉이 또 대박을 터뜨렸습니다.

〈사막의 한〉은 경쾌한 템포의 노래이지만 〈타향〉처럼 망국의 설움을

사막에서 방황하는 나그네에 실어서 표현했습니다. 〈타향살이〉의 원제목은 〈타향〉이었는데, 이 음반의 또 다른 면에 수록된 노래는 〈이원애곡梨園哀曲〉입니다. 떠돌이 유랑극단 배우의 신세를 슬프게 노래한 내용이었지요. 이 두 곡이 수록된 음반은 발매 1개월 만에 무려 5만 장이나 팔렸고 단번에 만인의 애창곡이 되었습니다.

타향살이 몇 해런가 손꼽아 헤여보니
고향 떠나 십여 년에 청춘만 늙고

부평 같은 내 신세가 혼자도 기막혀서
창문 열고 바라보니 하늘은 저쪽

고향 앞에 버드나무 올봄도 푸르련만
호들기를 꺾어 불던 그때는 옛날

타향이라 정이 들면 내 고향 되는 것을
가도 그만 와도 그만 언제나 타향

— 〈타향살이〉 전문

나날이 인기가 쇄도하자 레코드사에서는 제목을 〈타향살이〉로 바꾸고 위치도 B면에서 A면으로 옮겨 다시 찍었습니다. 쓸쓸한 애조를 머금은 소박한 목소리, 기교를 전혀 섞지 않는 창법이 고복수 성음의 특징이었습니다. 〈타향살이〉는 한국가요의 본격적 황금기를 개막시킨 첫 번째 작품

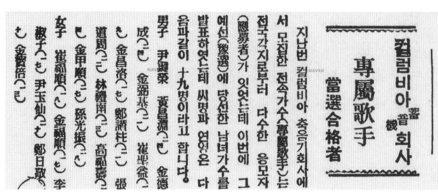

고복수 데뷔 기사 (1933)

이라 하겠습니다. 만주 하얼빈 공연이나 북간도 용정 공연에서는 가수와 청중이 함께 이 노래를 부르다 기어이 통곡으로 눈물바다를 이루었다고 합니다. 공연 전에 이 노래에 대한 자료를 결코 알려준 적이 없었지만 관객들은 이미 다 알고 조용히 따라 부르고 있었습니다. 청중들의 요청에 의해 4절이나 되는 노래를 몇 차례나 반복해서 불렀다고 하니 그날 극장의 뜨거웠던 분위기를 충분히 짐작하고도 남음이 있습니다.

용정 공연이 끝난 뒤에 무대 뒤로 고복수를 찾아온 30대 중반의 한 여인이 있었습니다. 부산이 고향이라며 자신을 소개한 그 여인은 고향집의 주소를 적어주면서 혹시라도 부산 쪽 공연을 갈 일이 있을 때 고향집에 자기 안부를 전해달라는 부탁을 했습니다. 고복수에게 타향살이의 신세한탄을 하던 그 여인은 격해진 감정을 억제하지 못하고 마침내 그날 밤 스스로 목숨을 끊어버리고 말았습니다. 이 소식을 들은 고복수는 자신이 마치 그 여인을 죽음으로 몰아넣은 듯한 죄책감에 빠져서 고통스러워했습니다. 작곡가 손목인 선생이 옆에서 고복수의 어깨를 안고 위로해 주었습니다. 세상을 떠난 그녀를 위해서 가수가 해줄 수 있는 것은 성심성의껏 〈타향

살이〉를 부르는 것이라고 달래주었습니다. 그날의 공연은 가수와 관객들이 하나가 되어서 눈물로 이 노래를 불렀다고 합니다.

SP음반으로 제작 발매된
고복수의 노래 〈짝사랑〉

이철 사장은 무려 2천 원이란 거금을 전속 축하 격려금으로 지급했습니다. 당시 소학교 교사의 월급이 42원이었으니 참 대단한 액수라 하겠습니다. 고복수는 이 돈을 들고 고향집으로 돌아가 아버지 무릎 앞에 엎드려 울면서 죄를 빌었습니다. 하지만 고복수의 부친은 돈을 훔쳐 달아난 아들에게 괘씸한 마음을 참을 길이 없었지만 가수로 크게 성공해서 돌아온 아들이 속으로 너무나 흐뭇했습니다. 광대가 되려면 부자간의 인연을 끊어버리자고 노여움을 표시했던 부친은 아들의 모든 잘못을 용서하고 송아지를 잡아서 동네잔치를 열었습니다. 얼마나 자랑스럽고 흥겨웠던 모꼬지였을까요?

고복수의 대표곡들로는 〈휘파람〉, 〈그리운 옛날〉, 〈불망곡不忘曲〉, 〈꿈길천리〉, 〈짝사랑〉, 〈풍년송豊年頌〉, 〈고향은 눈물이냐〉 등입니다. 거의 대부분 잃어버린 민족의 근원을 다룬 내용들입니다. 손목인이 곡을 붙인 〈목포의 눈물〉도 원래는 〈갈매기 항구〉란 제목으로 고복수 취입이 예정되어 있었는데, 이를 이난영에게 양보를 해서 만들어진 가요곡입니다. 〈짝사랑〉에 등장하는 노랫말 '으악새'는 억새라는 식물인지 와새라는 이름의 조류인지 논란을 불러일으키기도 했습니다.

아 으악새 슬피우니 가을인가요
지나친 그 세월이 나를 울립니다

여울에 아롱 젖은 이즈러진 조각달
강물도 출렁출렁 목이 멥니다

아 뜸북새 슬피우니 가을인가요
잃어진 그 사랑이 나를 울립니다
들녘에 떨고 섰는 임자 없는 들국화
바람도 살랑살랑 맴을 돕니다

아 단풍이 휘날리오니 가을인가요
무너진 젊은 날이 나를 울립니다
궁창을 헤매이는 서리 맞은 짝사랑
안개도 후유 후유 한숨집니다

— 〈짝사랑〉 전문

1957년 서울시 공관에서 열린 가수 고복수 은퇴공연

가수 고복수의 삶은 비교적 순탄했던 편이지만 불운이 끊이지 않았습니다. 6·25전쟁이 일어나고 북한군에 납치되어 끌려가다가 구사일생으로 탈출했던 일, 악극단 경영과 영화제작, 운수회사의 잇따른 실패는 늙은 가수의 몸과 마음을 극도로 지치게 했습니다. 기어이 저급한 전집물全集物을 들고

서울 시내 다방을 떠돌며 "저 왕년에 〈타향살이〉의 가수 고복수입니다"라
면서 눈물 섞인 목소리로 애걸하며 서적외판원 노릇을 하던 슬픈 장면을
되새겨 봅니다. 그는 자신의 은퇴공연 무대에서 이렇게 말했습니다.

가수생활 26년 만에 얻은 것은 눈물이요, 받은 것은 설움이외다.

당시 우리의 문화적 토양과 환경은 이처럼 훌륭했던 민족가수 한 사람
을 제대로 관리하고 지켜내지 못했던 것입니다.

선배가수 고복수 선생이 가요계를 아주 떠나던 날 서울 시공관에서 열
린 고별공연에는 무려 100여 명의 동료, 후배 대중연예인들이 작별을 아
쉬워하면서 우정출연으로 무대에 올랐습니다. 가수 이난영은 자신의 대표
곡 〈목포의 눈물〉을 울먹이는 목소리로 불러서 관객들의 슬픔과 서러움
을 자아내기도 했습니다. 이난영이 곧 울음이 터질 듯한 애처로운 목소리

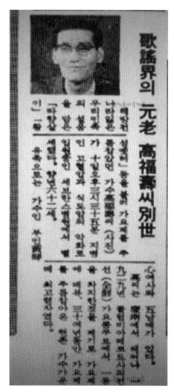

고복수 사망 기사

로 아슬아슬 노래를 이어갈 때 마지막 마무리를 후배가수가 제대로 마칠 수 있도록 고복수 선생이 마이크 앞으로 다가와서 끝까지 보조하는 아름답고 흐뭇한 모습을 보여주었습니다.

손목인 작곡으로 대표가수가 된 고복수는 연하의 작곡가 손목인에게 평생 '선생님'으로 호칭하며 깍듯한 예의를 갖추었습니다. 세상을 떠나기 1년 전 병상으로 문병을 갔던 손목인에게 고복수는 "보고 싶었습니다. 선생님!" 하고 흐느끼며 손목인을 안고 놓아주지 않았습니다. 가수 고복수는 1972년 서울에서 세상을 떠났습니다. 1987년부터 가수의 고향 울산에서는 고복수가요제를 열어 지금까지 이어오고 있는데 1991년 제4회 고복수가요제가 열렸을 때 울산시 중구 북정동 동헌 앞에 대표곡 〈타향살이〉가 새겨진 고복수 노래비가 세워진 것은 참 반갑고 다행스런 일입니다. 가수가 태어난 울산시 병영동에는 '고복수 마을', '고복수 길'도 지정되었고, 이후 서울 노원구 상계동 당현천에는 고복수·황금심 부부를 추모하는 부부가수 노래비도 세워졌습니다.

한국가요사에서 이젠 민족의 노래이자 불후의 명곡이 된 〈타향살이〉의 애잔한 곡조를 나직이 흥얼거려 봅니다. 1927년까지 만주로 쫓겨 간 이 땅의 농민들은 무려 백만 명이 넘었습니다. 관서 관북지역의 험준한 산악에서 화전민으로 살아가던 사람들은 120만 명이나 되었다고 합니다.

후배가수 한영애는 뒷날 옛 가요 리바이벌
음반을 발표했는데 그때 〈타향살이〉녹음을
매우 특별한 환경에서 실시하여 화제를 모았
습니다. 하루해가 지고 캄캄한 시간, 개구리
소리 요란히 들리는 오뉴월 무논에 들어가
가슴에 고성능 녹음기를 차고 노래를 불렀습
니다. 처음엔 개구리소리가 조용하다가 조금
뒤 합창으로 시끄럽게 들릴 즈음 한과 청승
이 듬뿍 느껴지는 창법으로 가수가 〈타향살
이〉를 노래했지요. 그날의 녹음이 담긴 노래

가수의 고향 울산에 세워진 **고복수 노래비**

를 들어보면 그야말로 개구리울음이 배음반주로 깔리는 환경에서 한영애
가 부르는 노래는 최고의 절창이었습니다. 절묘한 녹음을 고안해낸 가수

서울 도봉구 상계동 당현천변에 세워진 **고복수 황금심 부부 노래비**

의 기획과 노력이 크게 돋보이는 부분이 아닐 수 없습니다.

　오늘은 이 노래의 다양한 역사적 사연과 아픔을 생각하면서 〈타향살이〉를 잔잔히 불러보면 어떨까 합니다. 더불어 옛 노래는 가사에 나타난 그 시대를 음미하며 마치 읊조리듯 불러야 한다는 사실을 꼭 가슴에 담아두시기 바랍니다.

이은파, 신민요의 터를 닦은 가수

　지난 시기 민족사의 험한 세월은 사랑하는 가족이 함께 한곳에서 편안히 살아갈 수 없도록 만들었습니다. 식민지가 그러했고, 좌우익 이념갈등 시기도 그러했습니다.

　여러 해 전 쫓기듯 도망치듯 집을 나간 낭군이 어느 날 밤 불현듯 돌아온 정황을 짐짓 떠올려봅니다. 독립운동이나 사상운동 따위로 해외나 객지를 떠돌았겠지요. 몇 해 만에 돌아온 집이지만 이웃에게 알려지는 것이 두려운 낭군은 주변을 흘끔

1930년대의 대표 신민요가수 이은파

거리며 불안한 기색이 역력합니다. 위낙 수상한 시절이라 아내는 먼저 대문부터 꼭꼭 닫아걸고 이웃이 전혀 눈치 채지 못하도록 주변을 빈틈없이 단속합니다. 오후부터 잔뜩 찌푸리던 하늘이 기어이 밤비를 뿌릴 무렵, 아내는 그제야 조용히 방안에 들어와 낭군 앞에 앉아봅니다.

　그윽한 눈으로 살펴보고 볼을 쓰다듬으며 서로를 어루만지는 그 기막힌 상봉의 시간을 과연 어떤 필설筆舌로 표현할 수 있으리오. 젊은 낭군은 말없이 아내를 으스러지도록 가슴에 지그시 껴안았다가 희미한 불빛에 다시 몇 번이고 각시 얼굴을 들여다보며 손바닥으로 볼을 쓰다듬습니다.

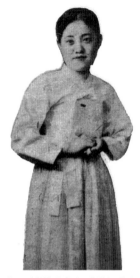

가수 이은파의 곱고 귀여운 자태

그러다가 드디어 가슴 속에 쌓였던 깊은 한이 봄을 맞은 빙하처럼 하염없이 주르르 흘러내립니다. 가시버시는 속절없이 흘러가는 시간이 야속하기만 합니다.

밤은 점점 깊어가지만 부부는 상봉의 시간이 아까워서 도무지 잠자리에 들 수가 없습니다. 새벽닭이 울기 전, 낭군은 다시 먼 길을 서둘러 떠나야만 했기 때문이지요. 아내는 낭군께 잠시라도 눈을 붙이라고 권해봅니다. 하지만 낭군은 몇 해 만에 만난 사랑하는 아내를 옆에 두고 어찌 잠을 잘 수가 있었을까요. 굴곡도 사연도 많았던 우리 현대사에서 이 같은 극적인 장면은 얼마나 많이 빚어졌던 것일까요.

바로 이런 기막힌 아픔과 서러움을 애타는 절창으로 담아낸 노래 하나가 있으니 그것이 바로 민요가수 이은파李銀波, 1917~?의 〈앞 강물 흘러 흘러〉입니다. 그 노래는 마치 가슴을 애잔하게 적시는 가을달밤의 창백한 느낌으로 우리 귓전에 아련히 다가옵니다. 가수의 이름 '은파'처럼 달빛의 은물결이 파도처럼 밀려왔다가 다시 스르르 쓸려나가는 그런 고적하고 애달픈 느낌이 들기도 합니다.

앞 강물 흘러 흘러 넘치는 물로도
떠나는 당신 길을 막을 수 없거늘
이 내 몸 흘리는 두 줄기 눈물이
어떻게 당신을 막으리오

굿은비 흐득이니 내 눈물방울

밤빛은 적막하다 당신의 슬픔

한 많은 이 밤을 새우지 마오

날 새면 이별을 어이하리

홍상을 거듬거듬 님 앞에 와서

불빛에 당신 얼굴 보고 또 보면서

영화로 오실 날을 비옵는 내 마음

대장부 어떻게 믿으리까

<div align="right">— 〈앞 강물 흘러 흘러〉 전문</div>

　밤새 비가 많이 내려 앞강물이 엄청나게 많은 수량으로 불어나서 길 떠날 낭군의 발걸음을 막을 수가 있다면 얼마나 좋을까. 아내는 혼자 이런 상상을 해봅니다. 그런데 다시 가사의 첫 대목을 찬찬히 음미해보노라면 그 넘치는 앞 강물은 단지 평범한 강물이 아니라 두 사람의 오랜 이별 동안 가슴에 켜켜이 쌓이고 쌓인 사랑과 그리움, 고독과 한탄, 원망과 눈물 따위의 혼합적 구조물로 여겨집니다. 기막힌 상봉의 자리에서 흘리는 눈물의 분량은 앞 강물이나 홍수보다도 한층 더 많은 물난리였음을 은근히 전해주고 있습니다. 새벽에 떠나고 나면

이은파의 대표곡 〈앞 강물 흘러 흘러〉 가사지

다시 기약 없는 오랜 이별의 시간으로 이어집니다. 아내는 그것이 애가 타서 견딜 수가 없습니다. 주저하는 걸음으로 멈칫멈칫 낭군 앞에 다가와서 희미한 호롱불빛에 드러나는 낭군의 얼굴을 손바닥으로 쓸어보며 흥건한 눈물에 젖어서 보고 또 보곤 합니다.

이 절절한 페이소스가 담긴 노랫말을 만든 이는 황해도 금천 출신의 작사가 김능인金陵人, 1911~1937입니다. 작곡은 진주 출신의 작곡가 문호월 文湖月, 1908~1952이 맡았지요. 두 분 모두 전국을 다니며 민요발굴과 채록 및 정리에 오랜 경험을 가진 분이었고, 그러한 활동을 바탕으로 민족적 가락에 대한 남다른 애착을 가지며 신민요 장르의 정착과 발전에 헌신했던 시간들은 참으로 고귀합니다. 이 〈앞 강물 흘러 흘러〉는 오케레코드 사에서 제작 발표된 가수 이은파의 가장 우뚝한 대표곡일 뿐만 아니라, 1930년대 중반을 대표하는 노래이기도 했습니다.

가수 이은파가 이 노래를 부르게 된 계기는 무엇보다도 작곡가 문호월 과의 특별한 인연 때문입니다. 문호월이 관서지방을 돌며 민요수집을 하다가 진남포 지역의 여관에서 잠시 머물던 날, 그곳 권번의 한 기생이 찾아와 가수가 되고 싶다는 고백을 털어놓았습니다. 문호월은 즉석에서 오디션을 보았는데 소리의 여운과 울림이 꽤나 좋게 느껴졌던 것 같습니다. 그래서 나중에 서울로 한번 찾아오라며 주소를 적어주었는데, 그로부터 얼마 뒤 그 기생은 과연 문호월을 찾아왔습니다. 그녀가 바로 이은파였다고 합니다. 문호월은 이은파를 위해 여러 곡의 신민요 작품을 작곡해서 열심히 연습을 시키고 음반을 취입하도록 주선했었는데, 이 과정에서 둘은 기어이 사랑에 빠져 동거를 시작했다고 합니다. 이 과정을 유추해보면 원래 기생으로서의 이름이 따로 있었을 터이지만 가요계에 데뷔하게 되

면서 '은파'라는 예명을 애인 문호월이 지어주었을 것이라는 짐작을 해 보게 됩니다.

이은파의 출생은 정확하게 알려진 자료가 없습니다. 그러나 1939년 잡지『삼천리』기사에서 방년 스물둘이라 했고, 오케에 데뷔한 지 4년이라 한 것으로 짐작해보면 1917년생으로 추정이 됩니다. 극작가이자 작사가였던 이서구李瑞求, 1899~1981 선생의 글에서 평안남도 진남포鎭南浦에서 권번기생으로 활동하다가 빅타레코드사 직원에게 발탁되어 가수의 길을 걷게 되었고, 빅타에서 오케레코드로 소속을 옮긴 것으로 확인됩니다. 평양기생학교에서 수업을 받아서 진남포권번으로 진출한 것을 보면 이은파의 출생지도 필시 관서지방의 어느 한 곳이 아닐까 합니다.

1930년대 초반, 서울에 설립된 여러 레코드회사에서는 무엇보다도 여성가수를 구할 길이 막연했습니다. 그 누구도 가수되기를 꺼려했기 때문이지요. 그만큼 가수를 풍각쟁이라며 천시했기 때문입니다. 이런 여건 속에서 가장 만만하게 찾아가 가수후보를 물색했던 곳이 바로 기생들의 합숙소인 권번이었습니다. 이런 과정으로 선발된 가수가 왕수복, 선우일선, 이은파, 박부용, 김복희, 김인숙, 한정옥, 미스코리아모란봉, 김운선, 왕조선, 김연월, 김춘홍, 이화자 등입니다. 신분이 기생이었던지라 당연히 춤과 민요가창에 익숙했을 터이고, 이를 바탕으로 전통적 가락을 십분 활용하는 노래를 창작해서 부르게 했으니 그게 바로 신민요였던 것입니다.

여러 가수들이 신민요를 취입했지만 모두 성공한 것은 아니었습니다. 그들 중에서도 특히 발군의 실력으로 대중들의 폭발적 반응을 이끌어낸 가수가 있었으니 그들은 왕수복, 선우일선, 이은파 등 세 사람이었습니다. 세상에서는 이들 3인을 '신민요의 트리오'라 불렀습니다. 듣는 사람

일제 말 가요계의 동료들과 함께(중앙이 나선교)

마다 가수에 대한 취향이 다를 수 있겠지만 이은파의 노래는 가히 신민요의 여왕이라 부를 수가 있을 정도로 당시 대중들의 뜨거운 환호를 받았습니다.

1934년 5월, 빅타레코드사에서 〈봄거리〉, 〈야속한 꿈길〉 두 곡을 발표하며 데뷔한 이래로 이은파는 약 100여 곡가량의 가요작품을 발표했습니다. 빅타레코드와의 인연은 전체적으로 1년 7개월 정도이며 이 기간 동안 도합 13곡을 발표했습니다. 빅타레코드를 떠나던

무렵 태평레코드, 밀리온레코드 등에서도 몇 장의 음반을 발표했습니다. 밀리온레코드사와 관계를 갖게 된 것은 이은파의 단짝 후원자였던 작곡가 문호월의 도움이 있었기 때문입니다. 문호월은 밀리온레코드에 자신의 애인 이은파를 적극 소개한 것으로 보입니다. 하지만 가수 이은파의 가장 중심적인 활동터전은 오로지 오케레코드입니다. 이곳에서 이은파는 1935년 7월부터 1939년 8월까지 무려 70여 곡이 훨씬 넘는 노래를 집중적으로 발표했습니다. 그 작품 중에서도 문호월의 작곡이 단연 으뜸으로 많았습니다.

1935년 『삼천리』 8월호의 「삼천리 기밀실機密室」이란 기사에는 이은파의 당시 근황이 등장합니다. 거기엔 '약혼 도중'이라는 글귀가 눈에 띄지만 구체적인 경과나 내용은 확인할 길 없습니다. 약혼의 상대가 누구인지, 또 그 결혼이 과연 성사가 되었는지는 전혀 확인할 길 없습니다. 하

지만 세상에서는 이은파와 문호월의 염문艷聞에 대하여 아는 사람은 대개 알고 있었다고 합니다. 잡지사에서 공연히 두 사람의 염문을 떠올려 세인의 관심을 이끌어내려는 저의가 은연중에 느껴지기도 합니다.

1935년 10월 1일 대중잡지 『삼천리』가 주최한 레코드가수 인기투표에서 이은파는 10위권 내에 들지 못하고 나선교羅仙嬌, 강남향江南香, 최연연崔姸姸 등과 함께 등외로 입선하지만 이 입선은 상당한 수준의 인기를 말해주는 것입니다.

1935년 10월 19일부터 이틀간, 강원도 철원의 철원극장에서는 그곳 정화당축음기 후원으로 오케대연주회가 개최되었습니다. 이 공연의 출연진은 이난영, 고복수, 이은파, 김해송, 강남향, 김연월, 한정옥 등입니다. 연극배우 임생원, 신일선, 차홍녀, 나품심, 김진문, 신은봉도 함께 무대에 올랐습니다. 그야말로 화려한 출연진들이었네요.

1936년 『삼천리』 1월호에 실린 '인기가수 좌담회'가 열렸을 때 이은파는 그 좌담회에 참석하여 오직 한 마디 말만 하고 있습니다. 잡지운영자인 시인 김동환金東煥, 1901~?이 가수들에게 취입 전 대체로 어떤 것을 먹는 습관이 있느냐고 물었을 때 이은파는 "홍차紅茶 한 잔쯤 먹는 것도 좋아요"라고 말하면서 뜻밖에도 홍차 음료에 대한 특별한 기호를 나타냅니다.

같은 책에 실린 「유행가집」에는 〈앞 강물 흘러 흘러〉의 가사가 수록되었습니다. 1936년 『삼천리』 2월호의 특집기사 「신춘에는 어떤 노래가 유행할까」에서 작사가 문호월은 신민요가 대중들의 특별한 사랑을 받은 사실을 소개하며 이은파의 〈앞 강물 흘러 흘러〉와 박부용의 〈노들강변〉이 당분간 계속 인기를 유지해갈 것이라고 확신에 찬 전망을 하고 있습니다.

인기가수로서 이은파는 1936년 8월 15일 밤 8시 30분 경성방송국

JODK 라디오프로에 출연해서 고복수와 함께 노래를 부릅니다. 1937년 1월 30일부터 이틀 동안 『매일신보』 주최 '재즈와 무용의 밤'에도 출연해서 노래를 부릅니다. 이날 신문에 소개된 이은파 관련 기사는 "민요를 노래할 때 첫손을 꼽게 하는 리은파 양"이라 했고, 그녀의 "곱고 부드러운 합창에는 장내가 사뭇 혼란하기까지 하였다"고 하면서 "재청삼청再請三請이 요란하게 물결쳤다"고 매우 특별한 평가로 소개를 하고 있습니다.

당시 『동아일보』는 "이은파의 노래가 조선의 전국을 물결치고 있다"고 하면서 "도화桃花빛 두 볼에는 믿음성, 귀염성을 갖추고 있으며 염심染心부인의 태가 꼭 백였다"는 표현으로 가수 이은파의 외모를 그립니다. 그러면서 신문기사는 이은파를 "유일무이唯一無二한 조선의 민요가희民謠歌姬"라고까지 드높은 평가를 아끼지 않았습니다.

이은파가 남긴 작품 중 가장 절정의 대표곡이라 할 수 있는 것은 〈관서천리關西千里〉, 〈앞 강물 흘러 흘러〉, 〈요 펑계 조 펑계〉, 〈돈바람 분다〉,

1937년 1월에 서울 부민관에서 공연된 '재즈와 무용의 밤'

〈정한情恨의 밤차〉, 〈청실홍실〉, 〈새날이 밝아오네〉, 〈천리춘색千里春色〉, 〈풍년송豊年頌〉, 〈덩덕궁타령〉 등입니다.

이 가운데에서 〈관서천리〉는 1930년대 중반의 관서 지방, 즉 평안남북도 일대의 유적지와 산촌 풍경이 그림처럼 잘 담겨져 있습니다. 강원도의 해발 677m의 높은 고개인 철령관鐵嶺關을 중심으로 동서남북의 방향을 설정해서 관동, 관서, 관남, 관북 등으로 불렀지요. 그 관서지역의 산골에는 떠돌이 행상, 겹겹이 둘러쳐진 험산준령이 보입니다. 슬픈 멸망의 역사를 머금고 있는 낙랑 유적지와 평양 대동강의 서늘한 가을풍경도 등장합니다. 황해와 용당포까지도 특별한 애착으로 껴안고 있네요. 그 깊은 관서지역 산골로 지나가는 화물차 소리도 들리고 목화밭에서 힘겹게 구부리고 일하는 산골처녀의 한숨도 담겨져 있습니다. 모든 것이 황폐화되어가고 참혹한 붕괴 속으로 떨어져가는 식민지의 애잔한 정경이 고스란히 반영되어 있는 한 폭의 비극적 회화작품이라 하겠습니다. 1930년대의 시작품들이 감당하지 못했던 지역정서 담아내고 갈무리하는 일에 오히려 신민요 작품이 그것을 성공시키며 감동적인 여운으로 승화시키고 있는 모습은 우리의 가슴을 뜨겁게 적셔줍니다.

이은파가 가요계에서 홀연히 사라진 뒤에는 황금심黃琴心, 1922~2001이 이은파를 대신하여 그녀의 노래를 여러 곡 불렀고, LP음반으로 취입해서 대중들에게 많이 알려졌습니다. 그 때문에 많은 사람들은 〈관서천리〉를 비롯한 여러 노래가 황금심의 고유노래인 것으로 잘못 생각하는 경우가 많은데 원곡가수는 이은파요, 황금심은 이 노래를 세상에 더욱 널리 알린 리바이벌 가수였다는 분명한 사실을 알고 있어야 합니다.

관서천리 두메산골 장사차로 떠난 님
이 가을 낙엽 져도 소식이 감감해
산 넘고 구름 넘어 물과 산이 겹치고
떠난 님 옛 양자만 눈앞에 암암

관서천리 낙랑 옛터 대동강은 가을빛
나그네 모란대에 눈물은 집니다
황해는 푸른 바다 뱃길은 끝이 없고
용당포 여울터에 황혼이 짙으오

관서천리 살진 벌판 지나는 차 소리에
목화밭 축등에는 처녀의 한숨
한양이 어데런가 물과 산이 겹치고
떠난 님 옛 양자만 눈앞에 암암

—〈관서천리〉 전문

이은파의 대표곡 〈정한의 밤차〉 음반

한편 1935년 5월 태평레코드사에서 발매된 〈정한의 밤차〉박영호 작사, 이기영 작곡는 시극詩劇 음반으로도 제작되어 발매되었는데 이 음반에 들어있는 이은파의 삽입곡이 대중들의 심금을 울렸습니다. 배우 박세명朴世明과 신은봉申銀鳳이 격정적으로 엮어가는 대사 틈에서 이은파의 이

노래가 울려 퍼질 즈음 청중들은 식민지백성의 슬프고 서러운 심정을 이기지 못하고 기어이 흐느끼도록 만들었습니다.

노래 : 여

기차는 떠나간다 보슬비를 헤치며
정든 땅 뒤에 두고 떠나는 님이여

대사 : 여

님이여 가지마오 가지마오.
당신 없는 세상은 회오리바람 불어가는 어두운 사막이외다.
그리고 피라도 얼어 떨린다는 모질고 사나운 눈보라 속이외다.
차라리 차라리 가시려면 정은 두어 무엇하오.
정두고 몸만 가시다니 이 아니 서러운가요

노래 : 남

간다고 아주 가며 아주 간들 잊으랴
밤마다 꿈길 속에 울면서 살아요

대사 : 남

기차는 가자고 목메어 우는데, 어찌타 님은 옷소매를 잡고 이리도 슬피 우느뇨.
낭자여 잘 있으소, 마음이 천리 오면 지척도 천리요.
마음이 지척이면 천리도 지척이라오.

달뜨는 밤, 꽃 지는 저녁, 멍마구리 소리 처량한 황혼에
만학천봉 굽이굽이 서린 새빨간 안개를 타고 꿈길에서 만나지이다. 오! 낭자.

대사 : 여

거짓말, 새빨간 거짓말.
당신은 천하의 왼갖 꽃동산을 헤엄쳐 다니는 호랑나비외다.
달디단 말과 슬기 있는 눈빛으로 오늘은 흰 꽃 내일은 붉은 꽃으로
사랑과 맹세를 옮아가는 뜬세상 호랑나비가 아닙니까?
원망스럽소, 밉살머리스럽소, 한번보고 내어버릴 꽃이라면
무슨 억하심정으로 꺾어 놓았단 말이요.

노래 : 남

님이여 술을 들어 아픈 맘을 달래자
공수래공수거가 인생이 아니냐

　이은파가 음반을 발표할 때 함께 활동했던 작사가로는 이춘풍, 이하윤, 고마부, 두견화이상 빅타, 김능인, 염일화, 차몽암, 김연수, 남풍월, 박영호, 민정식, 이노홍, 조명암, 을파소(이상 오케), 박영호, 이품향(이상 태평), 최상기, 춘호, 강성복, 최상수(이상 밀리온) 등입니다. 작곡가로는 전수린, 김교성(이상 빅타), 문호월, 손목인, 고가 마사오, 김송규, 손희선, 박시춘, 김준영, 김영파(이상 오케), 이기영, 남궁월(이상 태평), 이용준, 문호월(이상 밀리온) 등입니다. 가장 가까운 콤비로 활동한 작사가는 박영호와 김능인이며, 작곡가로는 단연 문호월과 손목인입니다.

어떤 기사는 가수 이은파가 1939년에 세상을 떠난 것으로 쓰고 있지만 이는 분명히 착오인 것 같습니다. 왜냐하면 1940년 2월 2일 밤 8시 40분에 가수 송낙천과 함께 당시 방송프로에 출연하여 〈청실홍실〉, 〈돈 바람 분다〉 등을 경성방송관현단 연주에 맞춰 노래한다는 기사가 확인되고 있기 때문입니다. 1940년 3월 13일에는 김용환이 주재하는 반도악극座半島樂劇座 연기부에 참여해서 한 달간 북조선 일대를 두루 순회하고 돌아옵니다. 그리고 5월 초순에는 서울에서 중앙공연무대를 갖기도 했습니다. 이은파는 1949년까지 몇 차례 무대에 오른 기사가 확인됩니다만 활동은 차츰 뜸해졌고, 1960년 무렵에는 서울 영등포에 은거해서 살고 있다는 소식이 가요계에 알려지기도 했습니다.

이애리수, 강석연 등 가요사 1세대 가수들이 대개 그러했던 것처럼 이은파도 뒷날 배필을 만나 가정을 꾸린 후 자신의 과거신분을 철저히 감추고 오직 자녀양육과 가정생활에만 충실하며 호젓하게 살아간 것으로 보입니다. 이은파가 땀 흘려 닦아놓은 식민지시절 근대 신민요의 전통은 이후 황금심, 황정자, 최정자, 김세레나, 하춘화 등으로 그 명맥을 꾸준히 이어갔습니다.

김용환, 서민적 창법의 원조가수

가수이자 작곡가였던 김용환

하늘은 인간에게 많은 재주를 베풀어주었지만 대개 한 가지 부문에만 특별한 솜씨를 주셨지요. 그런데 이 음악 판에서 혼자 각양각색의 다양한 재능을 한 몸에 지니고 종횡무진 바람찬 세월을 앞장서 헤쳐 갔던 대중음악인이 있었습니다. 한국 대중음악사 전체를 통틀어 작사와 작곡과 노래를 겸했던 만능 대중음악인은 그리 흔하지 않습니다. 우선 당장 손꼽을 수 있는 인물로는 천재음악가 김해송金海松, 1910~1950 정도가 있겠지요.

여기에다 한 사람을 더 들라면 우리는 주저하지 않고 김용환金龍煥, 1909~1949의 이름을 떠올릴 수 있습니다. 그들의 공통적인 면은 하나같이 작곡과 가창을 겸하는 싱어송라이터로서의 뛰어난 독보성獨步性을 지녔다는 점입니다. 우리는 오늘 한국대중음악사에서 매우 희귀한 천재음악가였던 김용환에 관한 이야기를 나누고자 합니다.

뛰어난 가수이자, 작곡가이자 만능 대중음악인으로서의 재주를 유감없이 발휘했던 김용환은 함경남도 원산에서 출생했습니다. 원래 기독교 집안이었으므로 예수의 제자인 세례자 요한John the Baptist의 이름을 따서 용

(좌로부터) 김정구, 김안라, 김용환 남매

환이 되었습니다. 그의 다른 형제들로는 가수로 출세했던 아우 김정구金貞九, 1916~1998, 피아니스트였던 아우 김정현金貞賢, 1920~1987, 소프라노 가수였던 누이동생 김안라金安羅, 1914~1974 등 원산의 출중한 음악가 집안이었습니다. 여기에다 김용환의 아내 정재덕鄭載德, ?~1950 또한 원산 출생으로 가수가 되었으므로 가히 명문 음악가 집안이라 할 만 하지요. 4남매와 형수가 원산 시절, 가족연주단을 조직해서 동해안 길로 남쪽으로 내려와서 금강산 온정리 마을까지 두루 다녀가며 마을마다 공연을 했다는 아름다운 이야기가 전해져오기도 합니다.

그들 형제는 교회음악을 통해서 음악적 재능을 키워간 것으로 보입니다. 어려서부터 노래를 잘 불러 마을과 교회에서 칭찬이 자자했다고 합니다. 작곡과 가창은 물론이요, 연극배우로서의 재능을 뽐내기도 했고, 온갖 악기 연주에 통하지 못하는 것이 없었다고 하지요. 그야말로 무불통지無不通知. 노래는 언제나 툭 트인 목소리로 걸쭉하고도 능청스러우며 시원시원한 서민적 창법으로 불렀습니다. 체격은 남성적 풍모에 눈이 부리부리하며 완강한 느낌을 주었습니다. 원래 김용환은 원산지역의 소규모 연

극조직이었던 '동방예술단일명 조선연극공장'에서 연극배우 겸 가수로 출발했습니다. 작곡가로서 맨 처음 데뷔한 것은 『조선일보』의 가사모집에서 신민요 〈두만강 뱃사공〉이 당선되고부터입니다. 이 경력이 바탕이 되어 1932년 근대식 레코드회사들의 조선 진출에 따라 서울의 포리도루레코드사에서 전속작곡가 겸 가수로 활동하게 되었습니다. 초창기에는 〈숨쉬는 부두〉, 〈낙동강〉, 〈젊은이의 봄〉 등으로 급격히 인기를 얻어갔는데 주로 신민요풍 노래를 능숙하게 잘 불러서 대중적 각인을 얻었습니다.

오늘날 노래 이름만 들어도 그 시절이 기억되는 〈구십리 고개〉, 〈노다지 타령〉, 〈모던 관상쟁이〉, 〈낙화유수 호텔〉, 〈이 꼴 저 꼴〉, 〈장모님전 항의〉 등의 노래가 바로 김용환이 히트시킨 작품들입니다. 김용환의 노래를 귀 기울여 가만히 듣노라면 마치 판소리를 부르는 소리꾼의 소탈하고도 호방한 창법에 서민적 삶의 정겹고 구수한 향취마저 느껴집니다. 뭐랄까, 민중적 넉살이랄까요? 그 넉살도 노래의 바탕에 따뜻한 슬픔과 연민이 살포시 깔려 있는 여유로움의 과시이지요. 나라의 주권이 이민족에게 빼앗겨 유린과 압박을 당하던 시기에서 이러한 창법의 효과는 우리 민족의 고유한 전통성을 지켜가는 일에 매우 커다란 성과를 거두었습니다.

김용환의 또 다른 재능으로는 뛰어난 신진가수를 발굴하는 남다른 재주와 안목을 갖추었다는 점입니다. 그 대표적인 성과가 가수 이화자李花子, 1918~1950, 본명 李願載의 발굴입니다. 1935년 여름, 김용환은 경기도 부평의 어느 술집에 노래 잘 부르는 여자가 있다는 이야기를 전해 듣고 곧바로 달려가서 실력을 테스트했습니다. 요즘말로 오디션이지요. 창밖에 부슬비가 주룩주룩 내려 낙숫물 소리가 들리는 깊은 밤, 술집에서 이화자가 부르는 기막힌 '노랫가락'을 듣고 탄복한 김용환은 일단 그녀를 발탁하

여 일정기간 연습을 시킨 다음, 마침내 오케레코드사를 통해 〈꼴망태 목동〉과 〈님전 화풀이〉를 발표시키며 기록적인 성공을 거두게 합니다. 물론 김용환이 김영파金鈴波란 예명으로 곡을 만들어 이화자에게 주었지요, 1939년은 김용환에게 있어서 가히 최고의 해였습니다. 〈어머님전 상백〉 조명암 작사, 김영파 작곡, 이화자 노래이 발표되어 엄청난 인기 반열에 올랐기 때문입니다.

> 어머님 어머님 기체후 일향만강 하옵나이까
> 복모구구 무임하성지지로소이다
> 하서를 받자오니 눈물이 앞을 가려
> 연분홍 치마폭에 얼굴을 파묻고
> 하염없이 울었나이다
>
> 어머님 어머님 기체후 일향만강 하옵나이까
> 피눈물로 먹을 갈어 하소연합니다
> 전생에 무슨 죄로 어머님 이별하고
> 꽃피는 아침이나 새 우는 저녁에
> 가슴 치며 탄식하나요
>
> ─ 〈어머님전 상백(上白)〉 1·2절

 험한 세월의 칼바람과 거친 눈보라 앞에서 사랑하는 부모님과 가족들 곁을 떠나 멀리 남양군도로, 중국 땅으로, 혹은 시베리아로 끌려가야만 했던 식민지 압제하의 청년들은 피눈물로 이 노래를 부르고 또 불렀습니

다. 특히 조선여자정신대朝鮮女子挺身隊란 이름으로 강압 속에 끌려가서 일본 군 위안부 노릇을 강요당했던 이 땅의 처녀들, 지원병志願兵이란 이름으로 붙들려간 청년학생들, 징용徵用과 보국대報國隊란 이름으로 끌려갔던 모든 한국인들이 바로 그 주인공들입니다. 순박하게 살아온 그들이 왜 그런 기막힌 형벌을 뒤집어써야만 했던 것입니까? 누가 그들의 삶을 파멸의 구렁텅이로 몰아넣었던 것인지요.

조명암趙鳴岩, 1913~1993의 여러 가요시도 절창이 많지만 김용환의 이 구슬픈 페이소스의 작품은 이 노래를 듣고 부르는 전체 한국인들의 가슴을 마구 도려내고 눈에서는 사뭇 뜨거운 눈물을 저절로 쏟게 만들었습니다. 오케레코드사에서 작곡가로 활동할 때의 김용환은 김영파, 김탄포金灘浦, 조자룡趙子龍이란 예명을 함께 번갈아가며 사용했습니다.

김용환이 가수로서의 재주를 듬뿍 뽐내고 있는 작품으로는 〈낙화유수 호텔〉을 비롯한 〈모던 관상쟁이〉, 〈술 취한 진서방〉, 〈눈깔 먼 노다지〉, 〈복덕장사〉, 〈장모님전 항의〉 등과 같은 만요풍漫謠風의 노래들입니다. 그 밖에도 〈님 전 화풀이〉, 〈꼴망태 목동〉, 〈세기말의 노래〉, 〈구십 리 고개〉, 〈노다지 타령〉, 〈아주까리 선창〉 등 작곡 솜씨가 두드러진 작품들도 들을 만합니다. 〈장기타령〉, 〈정어리타령〉, 〈홍야라타령〉 등의 노래는 김용환의 이미지를 신민요의 달인으로 확정시켜 주었습니다. 1935년 잡지 『삼천리』가 실시했던 '레코드가수 인기투표 결선'에서 김용환은 채규엽蔡奎燁, 1906~1949의 뒤를 위어 당당히 2위의 자리에 올랐습니다. 그 뒤로는 고복수高福壽, 1911~1972, 강홍식姜弘植, 1902~1971, 최남용崔南鏞, 1910~1970 등이 3~5위를 차지했으니 당시 김용환의 대중적 인기가 어느 정도였던지 짐작하고도 남음이 있습니다.

레코드 가수 인기투표에서 2위를 기록한 김용환

김용환이 일찍 세상을 떠난 뒤에는 아우 김정구가 형님의 노래를 그대로 이어받아 음반을 내거나 무대에서 즐겨 부르는 경우가 많았는데, 유심히 들어보면 형제간의 창법이나 음색에서 상당한 유사성을 발견할 수가 있습니다. 대중들은 구분하지 못하는 경우마저 있었다고 합니다. 하지만 짙은 서민적 감성과 체취는 아우가 형을 따르지 못했던 것 같습니다.

잘 알려져 있는 바처럼 만요漫謠란 우스꽝스럽고 익살스런 분위기의 노래를 말합니다. 하지만 표면에 드러나는 웃음 뒤에는 대개 눈물의 현실, 모순과 부조리의 세태를 고발하고 풍자하려는 의도가 감추어져 있지요. 슬프고도 아름다운 가요작품 〈낙화유수 호텔〉은 한국의 만요 중에서도 매우 수준 높은 작품에 속합니다.

우리 옆방 음악가 신구잡가 음악가

머리는 상고머리 알록달록 주근깨

으스름 가스불에 바요링을 맞추어

(대사)

자 창부타령 노랫가락 개성난봉가

자 뭐든지 없는 거 빼놓곤 다 있습니다

에 또 눈물 콧물 막 쏟아지는 '낙화유수' '세 동무'

자 십 전입니다 단돈 십 전 십 전

싸구려 싸구려 창가 책이 싸구려

창가 책이 싸구려

우리 웃방 변사님 무성영화 변사님

철 늦은 맥고모에 카라 없는 와이샤쓰

캄캄한 스테지에 노랑목을 뽑아서

(대사)

아침부터 나리는 눈이 저녁이 되어서는 함박꽃이 쏟아진다.

산다손으로 말미암아 거짓결혼에 희생이 되어 생의 파멸을 당한 안나는

주인 파드레드로부터 나가라는 선고를 받았다

싸구려 싸구려 무성영화 싸구려

무성영화 싸구려

우리 앞방 대학생 밤엿장수 대학생

쭈그렁 금단추에 울퉁불퉁 여드름

쓸쓸한 밤거리에 엿목판을 메고서

(대사)

싸구려 싸구려 밤엿이 싸구려

수수엿 깨엿 콩엿 개성인삼엿 북청검은엿

시어머니 몰래 이불 속에서 둘이 먹다 하나가 죽어도 모를

후추양념에 밤엿 어으아 밤엿

싸구려 싸구려 대추엿이 싸구려

대추엿이 싸구려

　　　　　　　　　　　　　　　　—만요 〈낙화유수 호텔〉 전문

　밤 깊은 길거리에서 카바이트 불빛을 밝혀놓고 노래책을 팔고 있는 밤거리 서적상의 광경이 그림처럼 1절에 그려져 있습니다. 그 노점상 청년의 외모는 모발을 3cm 정도로 짧게 깎고 얼굴에는 온통 주근깨투성이인데 별명이 음악가로 불립니다. 조명은 타들어가는 소리가 쏴하고 요란스럽게 들리는 카바이트 불을 환히 밝히고 있네요. 청년은 바이올린 연주를 하다가 악기를 내려놓고 혼자서 외칩니다. 단돈 십 전짜리 창가 책 『신구잡가新舊雜歌』를 목청 높여 판촉販促해보지만 지나는 행인들은 별반 거들떠보지 않습니다. 〈낙화유수〉, 〈세 동무〉 같은 1920년대 무성영화 주제가들의 제목도 보입니다.

　2절의 주인공은 낡은 무성영화 필름을 들고 다니며 그것으로 마을주민의 호기심을 자극하며 틀어주고 약간의 입장료를 받는 무명변사입니다. 그의 초라한 외모를 어디 한번 보실까요? 찬바람은 불어오는데 이 무명변사는 보기에도 썰렁해 보이는 철지난 보릿짚 모자를 쓰고, 깃이 아예

없는 얇은 여름용 와이셔츠를 그대로 입고 있습니다. 관객도 몇 되지 않는 노천극장에서 변사는 저 혼자 쓸쓸하고도 외로운 반향의 울림으로 구성진 소리를 주저리주저리 넉살좋게 엮어갑니다. 그런데 그것이 작품 전반에서 거의 절규나 악다구니의 애달픈 음색으로 들려옵니다.

3절에서의 주인공은 깊은 밤 뒷골목을 굽이굽이 헤매 다니며 엿을 팔아 학비를 스스로 보조하는 가련한 고학생입니다. 낡은 금빛 단추가 달려 있는 대학생 교복을 입고 있지만 얼굴은 아직 여드름투성이입니다. 그 학생은 엿목판을 가슴에 둘러메고 혼자 외칩니다. 그 외침 속에는 당시 서민들이 간식으로 즐기던 온갖 엿의 종류들이 다양하게 떠올려집니다. 후추를 가미해서 약간 매콤한 맛이 나는 밤엿, 깨엿, 개성인삼엿, 북청검은엿, 달콤한 대추엿 따위가 그 품목들입니다. 특히 밤엿을 해설하면서 고학생은 신혼부부가 이불을 머리 위까지 둘러쓴 채로 같이 정답게 나누어 먹는데, 안방의 시어머니가 혹시 알아차릴까봐 숨을 죽이며 몰래 먹는 광경을 엮어가는 대목에서 코믹하면서도 웃음을 자아내게 합니다.

하지만 각 절에 등장하는 주인공들의 외침에는 반향이 없습니다. 그들은 모두 찬바람 부는 밤 길거리의 뜨내기들입니다. 이윽고 밤이 깊어지면 땅바닥에 펼쳐놓았던 소품들을 일제히 걷고 정리한 뒤 터벅터벅 걸어서 숙소로 돌아오는데, 그 숙소란 것이 아주 허름하기 짝이 없는 싸구려 여인숙입니다. 거리의 음악가로 불리는 노천 서적상, 무성영화를 틀어주는 무명변사, 엿을 팔러 다니는 고학생 등 식민지시대의 밑바닥 인생 셋이 모이는 여인숙에서 그들은 각각 앞방, 윗방, 옆방으로 나누어 들어갑니다. 이미 며칠째 장기투숙 중입니다. 장사 실적이 별반 좋지 않으니 당장 숙박비를 지불하기에도 벅찹니다. 이튿날 끼니마저도 걱정입니다. 하지

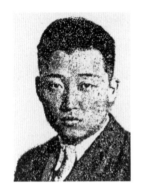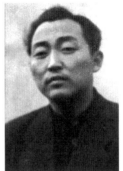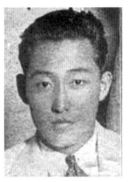

가수 김용환의 사진

만 작품의 전면에는 그들 특유의 민중적 낙천성이 느껴집니다. 어떤 절박한 위기 속에서도 좌절하거나 절망에 빠지지 않고 묵묵히 앞만 보고 터벅터벅 걸어가는 황소처럼 하루하루를 안간힘으로 버티며 살아갑니다. 아주 값싼 여인숙에 불과하지만 그들은 자신들의 숙소를 '낙화유수 호텔'이라고 부릅니다. 〈낙화유수〉는 무성영화 제목이기도 하지만 식민지 사회의 밑바닥을 전전하는 떠돌이 유랑자의 신세를 상징합니다. 비록 여인숙이지만 그곳을 호텔이라고 부르는 삶의 넉살과 여유에 대해서 우리는 새삼 눈여겨 보아야겠습니다.

　작품 전체에서는 1930년대 후반, 식민지사회 하층민들의 구체적 삶이 실감나게 느껴질 뿐만 아니라 바람 찬 밤거리에서 외치는 그들의 생생한 소리가 그대로 들려오는 듯합니다. 그 시대와 사회적 환경의 전형적 풍물을 이보다 더 생생하게 담아낸 노래나 문학작품이 어디 있으리오. 이 작품의 진정한 가치는 바로 이런 점에서 확인이 됩니다. 이 노래의 가창과 대사 일체를 김용환은 자신만이 지닌 특유의 독보적 재능으로 너끈히 소화시켜 내었습니다. 이후 김용환은 〈가거라 초립동〉을 또 한 차례 크게

히트시킨 다음, 1949년 40세를 일기로 홀연히 세상을 떠났습니다. 더욱 많은 일을 할 수 있었던 아까운 나이에 너무도 일찍 서둘러 저세상으로 떠나버린 한 천재적 대중음악인의 우뚝했던 존재와 그 이름이 새삼 그리워집니다.

김정구, '두만강' 하면 떠오르는 가수

두만강 푸른 물에 노젓는 뱃사공

흘러간 그 옛날에 내 님을 싣고

떠나간 그 배는 어디로 갔소

그리운 내 님이여 그리운 내 님이여

언제나 오려나

—〈눈물 젖은 두만강〉 1절

이 노래는 가수 김정구金貞九, 1916~1998의 대표곡 〈눈물 젖은 두만강〉김용
호 작사, 이시우 작곡, 김정구 노래, 오케 12094의 가사 전문입니다. 젊은 가수 강산에
1963~가 불렀던 노래 〈라구요〉의 도입부가 바로
이 노래가사를 대뜸 활용한 작품인지라 더욱 친근
감을 가지게 됩니다. 그래서 옛 노래에 무관심한
젊은 세대들까지도 이 노래 한 소절쯤은 대개 곡
조를 흥얼거릴 줄 알지요. 대학재학 중 입대해서
군복무를 마친 복학생들이 뜻밖에도 이 노래를
MT에서 부르는 모습을 본 적이 있습니다. 어떻게
이 노래를 아느냐고 물었더니 차츰 나이가 들면서

김용환의 아우 가수 김정구

이 노래가 저절로 좋아지더라는 이야기를 해서 함께 웃은 적이 있습니다. 비단 이런 경우가 아니더라도 이 〈눈물 젖은 두만강〉 노래의 가사를 소절마다 음미해가며 부르노라면 우리가 왜 지금까지도 애타게 이 두만강 노래를 목 놓아 부르고 있는지 그 역사적 배경을 저절로 자연스럽게 깨닫고 이해하게 됩니다.

또한 이 노래를 친구들과 어울려 목청 높여 합창으로 부르다 보면 간악한 일제의 폭압적 정책에 못 이겨 기어이 피눈물 쏟으며 강을 건너가야만 했던 식민지시대 주민들의 삶과 애환이 눈앞에 어렴풋한 실루엣으로 보이는 듯합니다. 남북으로 두 동강난 국토의 애달픔과 그 속사정도 귀에 쟁쟁 들리는 듯합니다. 뿐만 아니라 지금 이 시간에도 고통스러운 북녘에서의 생존을 견디지 못한 채 목숨을 걸고 두만강을 헤엄쳐 위험천만한 탈북행렬에 돌진하는 북한인민들의 슬프고도 처절한 삶을 떠올리게 됩니다.

그로부터 반세기가 넘는 세월이 흘러가도록 두만강은 여전히 한숨과 비탄의 공간으로 우리에게 다가오고 있음을 소스라쳐 깨닫게 됩니다. 노래 한 곡이 이토록 우리의 가슴을 슬픔과 탄식으로 적시게 하고, 매운 정신이 번쩍 들도록 이끄는 경우는 그리 흔하지 않습니다.

두만강豆滿江은 백두산 천지의 남동쪽에서 발원하여 한반도와 중국, 러시아의 국경을 두루 거쳐서 흘러갑니다. 전체 길이가 무려 500km가 훨씬 넘는다고 하지요. 1930년대 이 두만강 연안에는 일본군 국경수비대가 삼엄한 눈빛으로 대검大劍을 꽂은 장총을 들고서 오가는 나그네들을 샅샅이 검

청년기 시절의 가수 김정구

색했습니다. 이런 분위기 속에서도 독립단 소속 열혈청년들과 민족운동가들은 두만강을 넘어 다니며 피 뜨거운 활동을 펼치곤 했습니다. 그래서 두만강은 예로부터 삶의 고통을 이기지 못하고 도망치듯 고국을 떠나는 사람들의 피눈물이 흐르는 강이라 하여 일명 '도망강'이라 불리기도 했습니다. 1930년대 당시 레코드회사에서 조직한 악극단 단원들은 만주 지역의 동포들에게 노래와 새 음반을 소개하기 위해 순회공연을 떠났는데 반드시 이 두만강을 넘어가야만 했었지요. 작곡가 이시우李時雨, 1913~1975가 소속된 신파극단 '예원좌藝苑座'도 이런 이동악극단 중의 하나였습니다.

만주의 투먼圖們에서 공연을 마치고 두만강 부근 어느 여관에 머물고 있던 밤, 여인의 처절한 통곡이 들렸습니다. 이윽고 날이 밝은 뒤 이시우는 그 통곡의 사연을 물었고, 여관집 주인으로부터 독립군으로 떠난 여인의 남편이 불과 1년 전 일본군 수비대의 총을 맞고 세상을 떠난 내력을 전해 들었습니다. 이 사연을 조선족 시인 한명천韓鳴川에게 들려주었더니 즉석에서 가사 1절을 만들었고, 여기에 이시우가 두만강 물소리를 들으면서 작곡을 했습니다. 그것이 바로 〈눈물 젖은 두만강〉이었지요. 며칠 후 예원좌 무대공연에서 장월성張月成이라는 소녀배우에게 이 노래를 연습시켜 부르게 했는데, 관중들의 반응은 가히 폭발적이었습니다.

김정구의 대표곡 〈눈물 젖은 두만강〉 음반

순회공연을 마친 뒤 이시우는 뉴코리아레코드사 소속의 가수 김정구를 찾아가 이 노래의 취입을 제의했고 김정구는 이 제의를 흔쾌히 받아

들였습니다. 당시 한명천이 쓴 가사는 1절뿐이었는데, 작사가 김용호金用浩, 1908~1967가 여기에 2절과 3절 가사를 새로 붙이고 전체의 균형을 조화롭게 다듬었습니다. 그러니까 이 노래의 1절의 원작은 한명천이고, 이를 완성시킨 작사가는 김용호라 할 수 있겠습니다. 이런 과정을 거쳐서 막상 음반으로 찍어내기는 했지만 발매 초기의 판매량은 그리 흡족하지 못했습니다. 게다가 설상가상으로 조선총독부 경무국에서는 이 음반의 제작경위와 가사에 대하여 줄곧 시비를 걸어왔고 기어이 발매금지 조치까지 내려서 이후론 거의 묻힌 곡이 되어버렸습니다.

그로부터 수십 년 세월이 흘러간 1970년대, 이미 원로가수가 된 김정구가 무대에서 부를 노래는 별로 없었습니다. 왜냐하면 그가 취입한 대부분의 노래가 조명암趙鳴岩, 1913~1993, 박영호朴英鎬, 1911~1953 등 월북 작사가의 작품이었기 때문입니다. 그런 가운데서 〈눈물 젖은 두만강〉만큼은 온전하게 어떤 금지에도 걸리지 않았고, 분단과 더불어 북에서 월남해 내려온 실향민들의 향수를 크게 자극하는 유일한 노래로 뒤늦게 유행을 타게 되었습니다. 여기에다 한 방송국에서 제작한 라디오 반공드라마 〈김삿갓 북한방랑기〉라는 짧은 프로의 시그널 음악으로 선택되면서 이 노래는 더더욱 유명세를 타게 되었던 것이지요. 그로부터 가수 김정구는 무대에 오를 적마다 이 노래를 단골곡목으로 열창했습니다.

김정구는 원산의 광명보통학교를 졸업하고, 상점에서 점원생활을 하다가 마침내 20세 되던 1936년 서울로 가서 가수가 되려는 계획을 실천에 옮기게 됩니다. 형 김용환은 처음 여러 가지 이유를 들어서 가수가 되려는 아우의 뜻에 제동을 걸고 반대했습니다만, 결국 그 뜻을 꺾지 못했습니다. 형은 아우가 그저 평범한 삶을 살아가기를 바랐던 것 같습니다.

가수 김정구는 1915년 함경남도 원산에서 태어났습니다. 5남매 중 셋째였는데, 모든 형제가 음악적 재능이 뛰어난 집안이었다고 합니다. 맏형은 가수와 작곡가를 겸했던 김용환, 김정구의 형수이자 형 용환의 아내 정재덕도 가수로 활동했지요. 나머지 누나, 아우들도 모두 가수, 연주자로 활동했습니다. 김정구의 가계에 대해서는 가수 김용환 편에서 이미 설명을 드린 바 있습니다.

김정구의 첫 데뷔 터전은 뉴코리아레코드사입니다. 〈어머님 품으로〉, 〈청춘 란데뷰〉 등의 음반을 발표하고, 단번에 인기가수 명단에 오르게 되었지요. 하지만 영세한 뉴코리아레코드사는 경영난으로 1년이 채 안되어 문을 닫게 되었고, 김정구는 오케레코드사 창설의 숨은 주역인 김성흠 金星欽, 1908~1986의 제의를 받아서 오케로 소속을 옮기게 되었습니다.

1937년 오케레코드사에서 발표한 첫 작품은 〈항구의 선술집〉박영호 작사, 박시춘 작곡, 오케 1960입니다.

부어라 마시어라 이별의 술잔
잔 위에 찰랑찰랑 부서진 하소

사나이 우는 마음 누가 아느냐
울다가 다시 웃는 사나이 가슴

연기처럼 흐르는 신세
내일은 어느 항구 선술집에서

— 〈항구의 선술집〉 전문

무대 공연에 출연 중인 가수 김정구

이 노래는 마음의 갈피를 잡지 못하고 방황하던 당시 청년들의 심정을 완전히 매료시켰다고 합니다. 말 그대로 오케레코드사의 간판 격 가수이자 인기가수로 등극한 김정구는 1937년 한 해 동안 무려 18곡이 넘는 가요를 폭발적으로 발표합니다.

당시 부른 노래들은 〈황금송아지〉, 〈눈깔 나온다〉, 〈뽐내지 마쇼〉, 〈광란의 서울〉, 〈백만 원이 생긴다면〉, 〈앵화폭풍〉 등으로 곡목만 보더라도 모순과 부조리로 일그러진 식민지 현실에 대한 통렬한 냉소와 풍자가 발산되고 있습니다. 이런 노래를 만요풍漫謠風의 노래라고 합니다.

여기도 사꾸라 저기도 사꾸라

창경원 사꾸라가 막 피어났네

늙은이 젊은이 우글우글 우글우글

얼씨구 좋다 웅웅 꽃 시절일세 헤헤이

처녀 댕기는 갑사나 댕기

총각 조끼는 인조견 조끼

밀어라 당겨라 잡아라 놓아라

두둥실 응흥 꽃이로구나

일천간장 다 녹이는 꽃이로구나

낮에도 사꾸라 밤에도 사꾸라

창경원 사꾸라가 막 피어났네

혼 나간 범나비 너울너울 너울너울

얼씨구 좋다 응응 꽃 시절일세 헤헤이

영감 상투는 삐뚤어지고

마누라 신발은 도망을 쳤네

영감 마누라 꼴 좀 보소

어힐싸 응흥 꽃이로구나

싱긋벙긋 껄껄 웃는 꽃이로구나

홀애비 사꾸라 쌍둥이 사꾸라

창경원 사꾸라가 막 피어났네

동물원 친구들 웅성웅성 웅성웅성

얼씨구 좋다 응응 꽃 시절일세 헤헤이

신사 모자는 찌부러지고

아가씨 치마는 쪽 찢어졌네

저 거동 좀 봐요

정당정 응흥 꽃이로구나

어헐씨구 창경원에 꽃이로구나

—〈앵화폭풍(櫻花暴風)〉 전문

이 노래에서 앵화櫻花, 즉 사쿠라가 뜻하는 것은 일본제국주의와 한반도에 와 있는 일본인 전체, 혹은 그 일본을 위해서 앞장서는 얼빠진 한국인들을 상징하는 것은 물론입니다. 일제가 기획하고 주도했던 창경원 '야앵놀이'밤벚꽃놀이에 동원되어 분별을 잃고 술에 취해 비틀비틀 갈팡질팡 꼴불견으로 몰려다니는 몽매한 식민지 대중들의 천박한 광경을 은근히 풍자하는 노래입니다.

김정구가 무대에서 이런 만요풍 노래를 부를 때는 반드시 코믹한 제스처를 사용해서 관객들의 열렬한 호응을 받았습니다. 당시 김정구 노래의 가사는 주로 박영호, 작곡은 손목인孫牧人, 1913~1999과 박시춘朴是春, 1913~1996 등 가요계 중진들이 각각 전담하다시피 했습니다.

이후로 크게 히트했던 김정구의 노래들은 〈왕서방 연서〉, 〈총각진정서〉, 〈바다의 교향시〉, 〈철나자 망녕〉, 〈월급날 정보〉, 〈모던 관상쟁이〉, 〈세상은 요지경〉, 〈수박행상〉, 〈낙화삼천落花三千〉, 〈뒤져본 사진첩〉, 〈장모님전 상서〉 등입니다. 일제 말 오케레코드가 조선악극단을 꾸려서 일본 도쿄 공연을 하게 되었을 때 김정구의 인기는 그야말로 하늘을 찌를 듯했습니다.

1945년 광복이 되면서 김정구는 형 김

김정구의 음반 〈낙화삼천〉

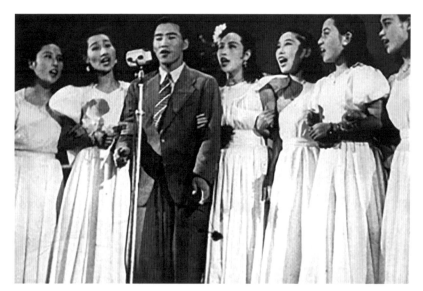
조선악극단의 대표가수로 일본무대에 출연중인 김정구

용환이 운영하던 '태평양악극단'에 들어가 활동했습니다. 하지만 국토의 불안정국이 계속되더니 기어이 통한의 6·25가 일어나고 말았습니다. 김정구는 가족을 이끌고 부산으로 피란 내려와 떠돌이 빵장수, 지게꾼, 무대 출연 등으로 몹시 고달픈 실향민의 생존을 이어갔습니다. 그 힘겨운 과정 속에서도 김정구는 레코드사에서 몇 곡의 노래를 취입했습니다. 피란 시절과 그 이후에 발표한 노래들은 〈오월의 청춘〉, 〈밤거리 스냅〉, 〈차이나 맘보〉, 〈코리안 맘보〉 등의 경쾌하고 발랄한 무도곡 스타일의 가요작품들입니다.

　1975년 가수 김정구는 회갑을 맞아 성대한 기념무대를 마련합니다. 1980년에는 정부가 수여하는 보관문화훈장도 가수로서 맨 처음 받았지요. 가는 곳마다 오로지 〈눈물 젖은 두만강〉만을 불러달라는 요청이 쇄도했고, 이제 이 노래는 김정구 고유의 상징이자 단골 레퍼토리였습니다.

청주공설운동장에서 〈눈물 젖은 두만강〉을 열창 중인 가수 김정구

'두만강' 하면 먼저 떠오르는 가수로 확고하게 자리매김했을 뿐 아니라 김
정구란 가수의 이름 뒤에는 반드시 이 노래가 필수적으로 뒤따랐습니다.

1982년은 가수 김정구의 생애에서 매우 뜻 깊은 한 해였습니다. 왜냐
하면 떠나온 고향 북녘 땅에서 열리는 고향방문단 특별공연에 출연하여
〈눈물 젖은 두만강〉을 평양의 북한동포들 앞에서 목이 터져라 열창했기
때문입니다. 바로 그날 함경남도 원산 출생의 실향민 가수 김정구의 가슴
속 심정이 과연 어떠했을지는 미루어 짐작하고도 남음이 있습니다.

강물도 달밤이면 목메어 우는데
님 잃은 이 사람도 한숨을 지니
추억에 목 메인 애달픈 하소
그리운 내 님이여

그리운 내 님이여 언제나 오려나

님 가신 강 언덕에 단풍이 물들고
눈물진 두만강에 밤새가 우니
떠나간 그님이 보고 싶구려
그리운 내 님이여
그리운 내 님이여 언제나 오려나

—〈눈물 젖은 두만강〉 2, 3절

　모든 원로가수들이 하나 둘 세상을 떠나 무대에서 사라질 때 김정구는 칠순이 넘은 나이로 노익장을 과시하며 여전히 왕성한 무대 활동을 계속했습니다. 하지만 일부에서는 이런 모습을 곱지 않게 바라보는 시선도 있었지요. 마침내 1992년 김정구는 노환으로 모든 활동을 중단하고, 미국으로 떠나갑니다. 진작 이민을 간 가족들 곁으로 갔습니다.

　1998년 가을, 가수 김정구는 향년 82세로 미국 땅에서 쓸쓸히 세상을 하직합니다. 그토록 가고 싶었던 한반도의 북녘 땅, 고향 하늘로 이승의 모든 속박과 부자유에서 풀려난 김정구의 애타는 영혼은 산새처럼 훨훨 날개를 저어 찾아갔을 것입니다. 무대 위에서 한쪽 손을 독특하게 휘젓는 제스처로 〈눈물 젖은 두만강〉을 열창하던 원로가수 김정구의 구수한 창법과 성음이 귀에 쟁쟁 들리는 듯합니다.

70대 시절의 김정구

김안라, '반도半島의 가희歌姬'로 불린 가수

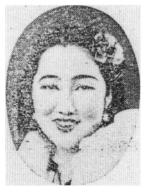

가수 김안라

콩 심은 데 콩 나고, 팥 심은 데 팥 난다種瓜得瓜 種豆得豆라는 말이 있듯이 어떤 특정한 재주를 남다르게 지닌 가문이나 혈통이 분명히 있다는 생각을 할 때가 있습니다. 가수 김안라金安羅, 1914~1974의 가계를 살펴보면 그런 생각이 많이 듭니다.

김안라는 1914년 함경남도 원산의 한 기독교 집안에서 태어났습니다. 4남매 중의 둘째로 출생했는데, 맏오빠는 초창기 가요계의 중진이었던 김용환金龍煥, 1909~1949, 바로 밑의 아우는 〈눈물 젖은 두만강〉의 가수 김정구金貞九, 1916~1998, 막내가 피아니스트 김정현金貞賢, 1920~1987이었지요. 여기에다 김안라의 올케언니, 즉 김용환의 아내는 가수 정재덕鄭載德이었으니 그야말로 온 식구가 음악가족이라 할만했습니다.

김안라는 원산에서 광명보통학교를 졸업하고 진성여학교를 다녔습니다. 1930년 1월 28일 아침, 김안라의 나이 16세 때 원산의 공사립학교 재학생들이 일제히 만세시위운동을 계획하다가 경찰에 검거된 사건이 『중외일보』 기사로 보도된 적이 있었습니다. 당시 원산 진성여학교 생도

의 주동자가 바로 김안라였는데, 필시 가수 김안라
와 동일인물로 보입니다.

집안에서는 그해 4월, 안라를 일본 도쿄로 서둘
러 유학 보냈습니다. 김안라는 일본에서 무사시노
음악학교와 닛본 음악학교를 다니다가 결국 분위기
가 가장 안정되어 있던 도쿄의 중앙음악학교를 선
택했습니다. 여기서는 성악과와 중등과를 다녔는데
재학시절 유명성악가 교수였던 히라이 미나코平井美
奈子 선생으로부터 사랑을 받았습니다. 학비를 벌기
위해 식당일도 했고, 또 무대에서 조선유행가를 부
르기도 했습니다.

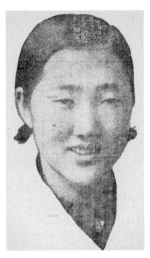

데뷔 시절의 가수 김안라

이 무렵에 김안라의 활동소문을 접한 시에론레코드사에서 재빨리 취
입제의를 해왔고, 이때 〈낙화〉와 〈월하月下의 유선遊船〉 등 두 곡을 불러
음반으로 발매하게 되었는데, 이것이 1932년 음악학교 재학시절에 나온
가수 김안라의 첫 데뷔앨범입니다. 비록 유행노래로 음반을 내긴 했지만
김안라의 가슴속에는 언제나 예술성과 대
중성이 서로 갈등하고 있었으며, 장차 훌
륭한 최고 소프라노 가수가 되고자 하는
꿈이 몰래 간직되어 있었습니다.

〈낙화〉 음반

그런데 시에론 발매음반에 대한 대중
들의 반응이 점차 뜨거워지자 레코드사에
서는 몇 곡 더 취입해주기를 요청했고, 김
안라는 향후 8개월 동안 위의 두 곡을 포

함하여 〈흰 돛대 간다〉, 〈조선 매기행진곡〉, 〈스무 하로 밤〉 등 도합 5곡의 가요작품을 더 발표하게 됩니다.

시에론 음반이 장안의 화제가 되자 이번에는 포리도루레코드사에서 취입제의가 들어왔습니다. 포리도루레코드사와는 전속계약을 맺었고 여기서는 1933년 3월부터 역시 시에론과 마찬가지로 8개월 동안 〈청춘은 괴로워〉를 비롯하여 〈사랑의 옛터에서〉, 〈종로비가〉, 〈칠성기 날리는데〉, 〈콘도라의 노래〉, 〈그대여 보고 싶다〉 등 5곡을 발표합니다. 그런데 특이한 것은 시에론 발매음반과의 혼동을 피하기 위해 본명을 감추고 김활라金活羅란 이름을 사용하고 있다는 점입니다.

김안라는 포리도루레코드사 전속가수 자격으로 1933년 8월 8일 도쿄양악연구회가 주최한 한반도 북선北鮮지역 일대 순회공연에 이승학, 오우현, 이광엽 등과 참가하게 됩니다. 다닌 지역은 웅기, 회령, 청진, 나남, 명천 등지의 북관北關지역이었습니다. 이듬해인 1934년 8월에는 한반도의 남쪽지역 일대에 막대한 태풍피해가 발생했습니다. 도합 787명이 죽고, 침수 붕괴된 가옥이 34,380채나 되었습니다. 선박피해는 375척이었지요.

그해 8월 19일부터 일본에서는 도쿄의 유일한 조선인 극단 삼일극장 주최로 경교공회당에서 남조선 수해구제 구원공연이 열렸습니다. 김안라는 이 공연무대에 박경희, 신병균, 주성일 등과 함께 출연했습니다. 뿐만 아니라 그해 9월 4일부터 양일간 도쿄의 본소공회당에서 열린 남조선수재민구제 동정 영화, 무용, 음악, '조선가요의 밤'에도 출연해서 공연수익금을 모두 수재민 동포들에게 보냈습니다. 이

일본 빅타사에서 발매된
김안라의 〈아리랑 이야기〉 음반

날 공연에는 일본에서 활동하는 유명한 예술인들, 이를테면 임헌익, 박경희, 안영자, 윤태섭, 최승희, 한성기 등이 모두 출연해서 재일동포 1,500명 관중의 열광적 환호를 받았다고 합니다.

졸업을 앞두고 김안라는 오랜만에 고향 원산으로 잠시 방문하게 됩니다. 이때 오빠 김용환1909~1949의 제의로 여동생 안라와 남동생 정구, 정현1920~1987, 올케언니 정재덕까지 모두 다섯 명이 함께 형제악단을 조직해서 동해안의 교회를 다니며 순회연주의 길을 떠났습니다. 그들 형제악단은 금강산의 온정리溫井里 마을까지 내려갔다가 원산으로 돌아왔는데, 김용환의 다정한 친구 김소동이 그들의 활동을 뒤에서 전폭적으로 도왔습니다. 당시 원산 형제악단에 대한 동해안 주민들의 칭송은 입소문을 타고 널리 퍼졌습니다.

마침내 1935년 3월, 김안라는 중앙음악학교 성악과와 중등과를 졸업하게 됩니다.

그녀가 졸업하던 1935년 한 해는 가수 김안라에게 무척이나 바쁜 시간이 되었습니다.

졸업 직후 김안라는 일본의 도쿄 중화기독교청년회관에서 열린 신진음악인 소개연주회 무대에 올라 노래를 부릅니다. 그리고 졸업하던 해 5월 초순에는 도쿄의 그 유명한 히비야日比谷 공회당 무대에서 제6회 전일본 신인연주회가 열렸을 때 무대에 등장하여 소프라노 가수로서 그동안 연마해온 성악가의 실력으로 오페라 〈라트라비아타춘희〉 가운데 아리아를 열창해서 큰 박수를 받았습니다.

이 시기에도 포리도루레코드사 전속가수의 신분을 여전히 유지하고 있었던 상태라 김안라는 1935년 5월 17일부터 이틀 동안 도쿄의 본소공

회당에서 열린 '조선유행가의 밤'에 동료였던 왕수복, 전옥, 김용환, 윤건영, 왕평 등과 함께 특별출연으로 무대에 올랐습니다. 하지만 성악가수로서의 생활은 표면적으로는 화려했으나 생활은 곤궁해서 도쿄 신주쿠의 야간무대 물랭루즈와 니치게끼日劇에서 가수로 일하며 생활비를 벌었습니다. 니치게끼에서는 〈반도의 봄〉 주인공으로 활약하기도 했습니다. 이 공연은 나중에 서울까지 그 세트를 가져와서 공연했습니다.

같은 해 7월에는 『조선일보』 주최 음악회에 초청받아 김영일, 장비, 윤건혁, 임헌익이규남 등 일본유학파 성악가들이 김안라와 함께 무대에서 노래를 불렀습니다.

1935년 8월 22일 김안라는 자신이 태어난 원산으로 돌아와 고향무대에서 독창회를 열었습니다. 그날 『조선중앙일보』 기사는 다음과 같이 공연소식을 보도하고 있습니다.

> 원산이 낳은 천재 성악가 김안라金安羅 양의 독창회는 오는 24일 오후 8시 반부터 삼성 원산관에서 동업 조선일보원산지국 주최로 본보조선중앙일보 원산지국 후원하에 수삼 인사의 찬조 조연과 안라 양의 옵바 김용환金龍煥 군의 총지휘하에 개최한다는데 일반은 만히 내청하기를 바란다 하며 안라양은 천재적 성악가의 풍부한 소질을 가지고 소학교 시대로부터 발성법과 음조音調 융합融合에 치중하여 오다가 일즉 동경에 건너가서 동경음악학교에 입학하야 성악과를 마치고 다시 동경중앙음악학교 중등과를 금년 3월에 우수한 성적으로 졸업하얏스며 그 후 금춘 『독패신문』 주최로 전일본 신인소개음악회에 출연하야 관중의 대환호리에 재삼의 박새를 바든 쏘푸라노의 명가수 그 일홈이 혁혁하다 한다.

1937년 7월 15일에는 도쿄에서 영화, 연극, 음악, 무용계에서 활약하고 있는 한국인예술가를 총망라한 도쿄조선영화협회가 조직되었는데 이때 김안라는 주영섭, 이해랑, 서두성, 김영길, 임호권 등과 함께 멤버로 활동했습니다. 그해 9월 5일 『동아일보』 지상에 "예원인 언파레드"란 제목으로 대표적 양악 음악인들을 소개하는 기사에서 김안라는 이인범, 장비, 김형구 등 성악가들과 함께 이 시대를 대표하는 소프라노 가수로 명단에 오릅니다.

1940년 봄에는 오빠 김용환이 반도악극좌半島樂劇座를 조직했을 때 연기부 단원으로 고복수, 송달협, 박단마 등과 함께 활동하면서 '왕년 니치게끼日劇의 가수' 특별출연으로 소개되기도 했습니다. 그런데 놀랍게도 김안라가 1940년이 저물어가던 이 시점부터 일본군국주의 체제를 위한 적극적 협력의 자세로 변신을 하는 광경이 보입니다. 그녀는 11월 7일 오후 4시 50분 무용가 김민자와 함께 중국 북만주

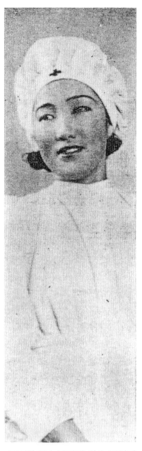

종군간호부 복장의 가수 김안라

지역에 주둔하는 일본군위문을 위해 약 1개월 예정으로 하얼빈 일대를 향해서 경성역을 떠납니다. 아마도 이런 무대에서는 〈종군간호부의 노래〉김억 작사, 이면상 작곡를 비롯한 군국가요를 열창했겠지요.

대포는 쾅 우뢰로 튀고
총알은 탕 빗발로 난다

흰옷 입은 이 몸은 붉은 십자의

자애에 피가 뛰는 간호부로다

전화에 흐트러진 엉성한 들꽃

바람에 헤뜩헤뜩 넘노는 벌판

야전병원 천막에 해가 넘으면

삭북천리 낯선 곳 버레가 우네

대포는 쾅 우뢰로 튀고

총알은 탕 빗발로 난다

흰옷 입은 이 몸은 붉은 십자의

자애에 피가 뛰는 간호부로다

쓸쓸한 갈바람은 천막을 돌고

신음하던 용사들도 소리 없을 제

하늘에는 반갑다 예전 보던 달

둥그러히 이 한 밤을 밝혀를 주네

— 〈종군간호부의 노래〉 전문

작곡가 이면상이 행진곡풍으로 곡조를 붙이고, 시인 김억이 가사를 붙였는데 일본군가라든가 군국가요의 전형적인 특성과 분위기를 그대로 연상케 합니다. 소월을 문단에 발굴했던 안서 김억 시인이 이런 가사를 썼다니 참 뜻밖입니다. 김안라 또한 소프라노가수로서 왜 이런 방향으로 동원이 되었을까요? 그것이 자발적 동원이라는 것에 문제의 근원이 있는데, 이는 참 안타까운 모습입니다.

1945년 일본이 항복하던 해에도 김안라는 그해 2월 14일 중국의 서주西州지역 그곳 아세아가극단 초청으로 일본군 위문공연을 위해 약 6개월 예정으로 순회공연 길을 떠납니다. 돌아오게 되면 조선고전을 연구하면서 새로운 삶을 살아갈 것이라고 언론에 장래 포부를 밝히기도 했습니다.

8·15해방 후 김안라는 오빠 김용환이 주도하는 태평양악극단에서 오빠 김정구와 함께 활동하기도 했지만 이후 뜻밖의 교통사고로 머리를 크게 다쳤지요. 이 때문에 가요계를 아주 떠나 조용히 숨어서 살다가 1974년 60세로 사망했습니다.

일제 말 김안라의 대표곡 〈종군간호부의 노래〉 가사지

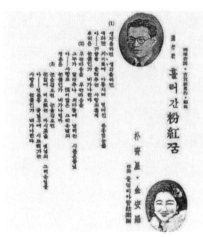

김안라가 박소정과 혼성듀엣으로 부른
〈흘러간 분홍 꿈〉 가사지

가수 김안라가 음반으로 남긴 작품은 도합 23편가량으로 숫자가 그리 많지는 않습니다. 이 가운데 동일한 노래가 두 번 음반으로 나온 경우를 제하면 22곡입니다. 대표곡으로는 〈동무의 추억〉, 〈종군간호부의 노래〉, 〈국경아가씨〉, 〈흘러간 분홍 꿈〉 등입니다. 악곡의 종류는 유행가, 유행노래, 유행

김안라의 음반 〈국경아가씨〉

소곡, 시국가時局歌, 일본가요 등입니다. 활동음반사는 시에론5편, 콜럼비아5편, 포리도루6편, 빅타4편, 닛토1편입니다. 함께 했던 작사가로는 이하윤, 유도순, 김억, 산호암과 일본인 후지타 마사토藤田雅登입니다. 작곡가로는 이면상, 모리 기하치로, 에구치 요시, 핫토리 료이치, 고가 마사오, T.W. 가든의 곡조와 함께 했습니다. 김안라와 함께했던 혼성듀엣가수로는 박소성朴宵成을 들 수 있습니다.

정통성악가의 꿈을 꾸다가 대중가수의 길로 바꾸었던 사례는 윤심덕尹心德의 경로와 흡사해 보입니다. 하지만 기생 출신으로 대중가수의 길을 걷다가 아주 정통성악가로 변신했던 왕수복王壽福처럼 매우 특별한 경우도 있었던 것입니다. 양악 가수든 대중가수든 장르에 구애받을 필요는 전혀 없습니다. 다만 한 대중예술가로 자리 잡아 활동하면서 시대의 조류에 무작정 아무런 대책 없이 편승하는 기회주의적 삶과 처신은 크게 잘못된 선택이 아닐 수 없습니다. 그가 세상을 떠난 뒤에도 정신의 남루한 얼룩은 결코 지워지지 않은 채 후대사람들에게 고스란히 알려지는 것입니다. 가수 김안라의 삶은 이런 점에서 오늘의 우리들에게 교훈과 시사점을 일깨워주고 있습니다.

신카나리아, 억압과 고통을 노래한 가수

한국가요사의 중심적 역할을 담당했던 가수들로서 나이 여든이 넘도록 장수한 인물은 그리 많지 않습니다. 2019년 봄, 98세로 작고한 작사가 유호 선생이 있네요. 같은 해 11월에는 작곡가 손석우 선생도 98세로 작고했습니다. 2012년 봄에 타계한 작사가 반야월진방남 선생은 96세까지 사셨습니다. 작곡가 이병주 선생도 93세까지 사셨으니 장수를 누리신 분입니다. 여성가수로는 2006년에 94세로 세상을 떠난 가수 신카나리아본명 申景女, 1912~2006를 떠올릴 수 있습니다. 예명이 예뻤던 가수이지요. 귀여운 소리로 밝고 경쾌하게 지저귀는 새장 속의 카나리아를 떠올리게 하는 특이한 이름입니다.

가요계의 원로들 중에 여든을 넘긴 분들도 그리 흔하지는 않습니다. 작고한 손인호, 금사향 여사를 비롯하여 안다성, 명국환, 한명숙 등이 모두 여든을 훨씬 넘겼습니다. 반야월 선생은 말년에 청력이 현저히 떨어져서 방송 출연을 아예 사절하고 있는 형편이었습니다만 신카나리아는 나이 아흔까지 무대에 섰던 놀라운 기록의 보유자로 기억이 됩니다. 하지만 시청자들은

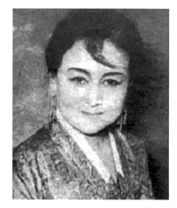

신카나리아

당시 TV를 보면서 너무 노쇠한 가수 신카나리아의 애달픈 모습에 놀라움보다는 탄식과 비감한 반응을 나타내기도 했었지요.

오늘은 신카나리아, 즉 신경녀에 대하여 알아보고자 합니다. 그녀는 1912년 함경남도 원산에서 태어났습니다. 원산은 한국음악사에서 대표적 거장들을 배출한 유명한 고장입니다. 김용환, 김정구, 김정현, 김안라, 정재덕 등 대중음악계의 뛰어난 음악인 가족들도 모두 원산 출생입니다. 유명한 성악가 이인범, 이인근, 이옥현 남매들을 비롯하여 작곡가 이흥렬도 원산이 고향입니다. 강원도 통천 출생의 작사가 박영호는 청소년 시절, 거의 원산에서 머물며 학교를 다녔습니다.

어릴 적 신경녀의 집안은 몹시 가난했습니다. 막내로 태어나 부모사랑을 독차지했건만 원산의 루씨여자고보樓氏女子高普를 1학년까지 다니다 결국 가난 때문에 학업을 중단하고 말았습니다. 그러나 몸속에서 끓어오르는 음악적 재능을 달랠 길 없어 교회에 나가게 되었고, 그곳에서 테너 이인근의 누이동생 이옥현에게 성악의 기초를 지도받았습니다.

신경녀의 나이 16세 되던 해, 극작가 임서방任曙昉이 이끌던 이동악극단 성격의 조선예술좌朝鮮藝術座가 함흥 지역에서의 순회공연을 마치고 원산의 유일한 극장시설이었던 원산관元山館으로 들어왔습니다. 신경녀는 날마다 조선예술좌 배우와 가수들의 공연을 보러 다녔고, 그들의 연기와 노래에 깊이 도취되었습니다.

신경녀는 기어이 무대 뒤로 용기를 내어 임서방을 찾아가 대중예술인이 되고 싶은 자신의 뜻을 밝혔습니다. 신경녀의 자질을 테스트 해본 단장 임서방은 맑고 깨끗한 음색과 귀염성스러운 자태에 호감이 느껴졌습니다. 신경녀의 노래는 그야말로 새장 속에서 들려오는 한 마리 어여쁜

카나리아가 들려주는 환상적 아름다움으로 들렸습니다. 그리하여 조선예술좌 합류를 흔쾌히 수락하고, 이후 맹렬히 연습을 시켰습니다. 이 발탁의 과정에는 임서방 개인의 취향과 특별 배려가 작용했음은 물론입니다.

데뷔시절의 신카나리아

이로부터 신경녀는 무대 위에서 임서방이 지어준 예명 신카나리아로 불리었고, 조선예술단과 신무대악극단의 무대에서 연기하는 배우, 혹은 막간 가수로 떠오르게 되었습니다.

신카나리아의 첫 데뷔곡은 17세에 취입한 〈뻐꾹새〉와 〈연락선〉이란 노래입니다. 그러나 이 작품은 대중들의 반향을 크게 얻지 못했습니다. 하지만 이정숙이 불렀던 〈낙화유수〉〈강남달〉의 원래 제목, 〈강남제비〉 등을 악극단의 막간幕間 무대에서 신카나리아가 너무도 애절한 음색으로 불러 오히려 원곡을 부른 가수보다 더욱 인기를 얻게 되었습니다.

신카나리아는 나이 20세가 되기까지 노래와 연기를 동시에 겸하는 활동을 펼치고 있었던 듯합니다. 1932년 『동아일보』의 기사 한 토막은 이러한 사정을 잘 말해줍니다.

연극시장에서 아직까지도 아모 지장이 없이 곱게 피고 있는 방년 십칠 세의 귀여운 존재 (…중략…) 신카나리아 양은 산골짝에서 졸졸졸 흐르는 냇물소래의 리듬처럼 청아한 목소리를 가졌다. (…중략…) 연기에 있어서는 세련되지 못하였으나 대리석으로 깎아낸 듯 곱고도 정돈된 그의 얼굴이 스테지에 나타날 때에는 관객의 시선은 그의 연기보다도 미모에 집중되는 경향이 잇다

신카나리아의 노래 〈님 생각〉의 가사지

19세 이후로 신카나리아가 가수로서 발표한 작품의 제목들은 〈한숨 고개〉, 〈사랑아 곡절업서라〉, 〈무궁화 강산〉, 〈웅대한 이상〉, 〈공허에 지친 몸〉, 〈눈물 흘니며〉, 〈녯터를 차저서〉, 〈돌녀주서요 그 마음〉, 〈사랑이여 굽히자 마소〉, 〈월야의 탄식〉, 〈원수의 고개〉, 〈밤엿장사〉, 〈꽃이 피면〉, 〈님 생각〉, 〈선창의 부루스〉, 〈상해 여수〉 등입니다.

이 가운데서 〈무궁화 강산〉전수린 작사, 전수린 작곡이란 노래는 광복 이후 〈삼천리강산 에헤라 좋구나〉로 제목이 바뀌었고, 신카나리아가 무대 위에서 항시 즐겨 부르던 자신의 애창곡이었습니다. 일제강점 체제에서 〈봄〉, 〈무궁화〉, 〈삼천리강산〉 등속의 단어들이 결코 사용해서는 안 되는 금기어禁忌語였던 점을 생각하면 이 노래의 의미는 새롭게 부각된다 할 것입니다.

세월아 네월아 가지를 말아라
아까운 이 내 청춘 다 늙어 가누나
삼천리강산에 새봄이 와요
무궁화 강산 절게 좋다 에라 좋구나

강산에 새봄은 다시 돌아와도

내 가슴에 새봄은 왜 아니 오나요

삼천리강산에 새봄이 와요

무궁화 강산 절계 좋다 에라 좋구나

세월은 한해 두해 흘러만 가는데

우리나라 남북통일 언제나 오려나

삼천리강산에 새봄이 와요

무궁화 강산 절계 좋다 에라 좋구나

— 〈삼천리강산 에헤라 좋구나〉 전문

　낭랑하고도 구슬픈 음색으로 들려오는 〈밤엿장수〉도 한번 들어볼 만
한 노래입니다.

　1930년대의 몹시 추운 한 겨울 깊은 밤, 골목에서 들려오는 밤엿장수
의 쓸쓸하고도 처량한 외침소리가 그대로 들려오는 듯합니다. 식민지시
대 밑바닥 삶으로 전락한 당시 민초들의 서글픔과 전형적인 애수가 물씬
풍겨나는 〈밤엿장수〉의 정서와 가락에 한번 귀 기울여 들어보십시오.

밤엿 사려 밤엿 사려

후추양념 밤엿장수 눈보라 치는 밤

허덕 허덕 기운 없이 떨며

걸어서 나오네

밤엿 사려 밤엿 사려

후추양념 밤엿장수 쓸쓸한 이 밤에

거리 거리 에우면서 끝없이

걸어서 다니네

<div align="right">―〈밤엿장수〉 전문</div>

신카나리아가 주로 음반을 발표했던 레코드회사는 시에론레코드였습니다. 가수 신카나리아에게 노랫말을 주었던 작사가는 천우학, 김희규, 전임천, 임창인, 유일, 임서방, 유도순, 노자영 등입니다. 이 가운데 유도순과 노자영노춘성은 식민지 조선시단에서 활동하던 낭만주의 계열의 현역시인들입니다. 임서방은 줄곧 신카나리아의 매니저 겸 후견인으로 도움을 주던 끝에 결국 부부로 인연을 맺었습니다. 신카나리아 노래의 작곡을 담당하던 대중음악인은 유일, 전수린, 안영애, 이재호 등입니다.

시에론레코드에서 활동하던 시절, 신카나리아는 신은봉과 더불어 시에론 최고의 음반판매수를 자랑하는 대표가수로서의 위상을 차지했습니다. 당시 12인치 음반 한 장의 가격이 1원이었음에도 불구하고 신카나리아의 음반은 불티나게 팔려나갔다고 합니다. 대중들의 인기를 집중시킨 음반을 당시 용어로는 '절가반絕佳盤'이라 부릅니다. 이 용어는 실제로 음반 상표에 표시되기도 했는데, 신카나리아의 음반 중에는 이 '절가반'이

김화랑과 부부로 살던 시절의 신카나리아

여러 장이나 있었습니다. 이러한 대중적 인기를 업고 신카나리아는 요즘의 만담과 비슷한 스켓취, 혹은 넌센스 종류의 음반도 가끔 취입하다가 1934년 리갈레코드사로 소속을 옮겼습니다. 리갈은 보급판 스타일의 저렴한 민요 음반을 집중적으로 발매하던 콜럼비아의 계열회사였습니다.

1938년 이후 신카나리아는 음반 발표보다 악극단 공연에 더욱 열정을 쏟았습니다. 빅타레코드사의 악극단, 중국 천진의 악극단, 신태양악극단, 포리도루실연단, 라미라악극단 등에서 활동하였고, 광복 후에는 김해송이 주도하던 KPK악극단 멤버로 활동하며 많은 인기를 모았습니다. 이 과정에서 과거의 후견인이었던 임서방과 이별하고, 이익예명 김화랑과 재혼했습니다. 신카나리아 부부는 새별악극단을 창립하여 전국을 순회하였습니다. 6·25전쟁이 일어나자 신카나리아는 미처 피난을 떠나지 못하고 서울에 남아 있다가 북에서 내려온 가수 김선초에게 몹시 고통을 겪었습니다. 김선초는 고향 후배 신카나리아에게 월북을 제의했지만 그녀는 응하지 않았습니다. 화가 난 김선초는 신카나리아로 하여금 강제로 북송하는 대열에 들어가 끌려가도록 했습니다. 어느 지점에 이르렀을 때 미군전투기의 공습을 받아 다수의 인명이 현장에서 사망하고 행렬은 흩어지게 되었습니다. 이 혼란을 틈타 신카나리아는 재빨리 남쪽을 향해 탈출의 뜀박질을 했고, 마침내 기적적으로 목숨을 보전할 수 있었습니다. 그야말로 극적인 회생이라 아니할 수 없습니다. 이후 신카나리아는 국방부 정훈국 소속 장병위문단의 멤버로 군부대 위문공연에 열중했습니다.

30대 시절 신카나리아와
그녀의 필적

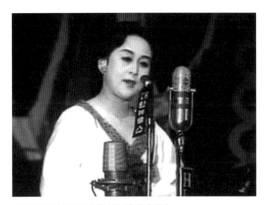

1950년대 무대공연에서의 신카나리아

1972년 회갑을 넘긴 신카나리아는 서울 중구 충무로에서 '카나리아 다방'을 열고 옛 동료 선후배가수들과 어울려 추억담을 즐기며 소일하게 됩니다. 한국가요사에서 처음으로 본명이 아닌 예명을 썼다는 가수! 소녀 같은 단발머리에 한복 차림이던 신카나리아! 그 특유의 간드러진 음색으로 90세까지 기꺼이 무대에 오르던 직업적 천품天稟의 가수는 마침내 94세를 일기로 하늘나라 여행을 떠났습니다. 그녀가 남긴 노래들은 거의 대부분 식민지라는 거대 감옥에 갇힌 백성들의 슬픈 삶과 사연을 다룬 것이었습니다.

탁성록, 살인마로 변신한 작곡가 출신 가수

오늘은 평범한 대중음악인의 삶을 살다가 아편 중독을 거쳐 살인마로 변신했던 한 괴기적 인물에 대한 이야기를 들려드리고자 합니다.

인류의 역사에서 영혼을 악마에게 팔아버린 불가해한 인물의 사례는 참 많고도 많겠지만, 진작 영혼과 인간성이 무참하게 망가져버린 탁성록卓聲祿, 1916~?이라는 비루한 인물에 관한 이야기는 우리로 하여금 새삼 등골이 서늘해지는 공포와 숨 막히는 고통마저 느끼게 합니다. 역사는 그 건강성을 유지하도록 늘 관리해야만 합니다. 이를 망각하고 우리가 방심할 때 어떤 무서운 환난이 발생할 수 있는지 오늘 이야기는 우리에게 일러줍니다.

탁성록은 20세기 초반, 경남 진주에서 출생했습니다. 진주는 일찍이 대중문화의 산실이며, 명망 높은 대중문화인들을 다수 배출했습니다. 무성영화 〈낙화유수〉의 제작자이자 주제가를 만들었으며 당대 최고의 유명 변사로 영화감독이었던 김영환김서정, 〈타향살이〉의 작곡가 손목인, 〈노들강변〉의 작곡가 문호월, '가요황제'로 불렸던 가수 남인수, '조선의 슈벨트'로 불렸던 작곡가 이재호, 또 그의 제자였던 작곡가 이봉조, 가수 이한

탁성록이 작곡한 〈낙동강의 애상곡〉(유종섭)

필위키리 등이 모두 진주 출신이거나 진주에서 성장한 인물들입니다. 이 명단의 끝에 우리는 탁성록이라는 이름을 조심스럽게 덧붙이지 않을 수 없습니다. 그도 위의 사람들과 마찬가지로 식민지시대 대중문화인의 한 사람이었습니다. 아마도 성장기에 지역 선배들의 빛나는 활동과 업적으로 크게 고무되고 자극을 받았을 것임에 분명합니다.

식민지조선에서 SP음반문화의 발달로 말미암아 형성된 대중음악사의 성세가 한창 보편화되고 있던 무렵, 탁성록도 이 기류에 편승하여 일정한 성과를 나타내기 시작했습니다. 그에게는 타고난 음악적 재질이 있었던 것으로 보입니다. 제대로 된 음악공부의 과정을 전혀 거치지 않았지만 유난히 뛰어난 음감音感에다 기타를 비롯한 여러 악기를 능숙하게 다루는 솜씨까지 곁들여져 탁성록은 자연스럽게 지역 대중문화인들과 어울렸고, 나중에는 서울로 진출하여 콜럼비아레코드사의 안정된 전속작곡가로 자리를 잡아 성장할 수 있었을 것입니다.

먼저 음악인으로서의 탁성록의 활동을 살펴보고자 합니다. 그의 궤적은 주로 작곡 쪽이었는데, 음반의 기획과 제작에 참여하다 보니 간혹 작사에도 관여했을 뿐 아니라 드물게 가창歌唱으로 음반취입까지도 과감하게 시도했던 흔적이 보입니다.

콜럼비아레코드사 전속작곡가로 활동하던 시절에 발표한 가요작품들의 목록은 다음과 같습니다. 이 음반들은 콜럼비아레코드와 그 자회사였던 리갈레코드사 상표를 달고 발표된 것입니다.

〈광야의 달밤〉 이하윤 작사, 탁성록 작곡, 유종섭 노래, 1936

〈포구의 회포〉 이하윤 작사, 탁성록 작곡, 채규엽 노래, 1936

〈내 갈길 어디메냐〉 김백오 작사, 탁성록 작곡, 유종섭 노래, 1936

〈정든 포구〉 천우학 작사, 탁성록 작곡, 박윤선 노래, 1937

〈낙동강의 애상곡〉 이하윤 작사, 탁성록 작곡, 유종섭 노래, 1937

〈네온의 파라다이스〉 현우 작사, 탁성록 작곡, 유종섭 노래, 1937

〈애수의 포구〉 이하윤 작사, 탁성록 작곡, 김인숙 노래, 1937

〈애원의 외쪽길〉 박영호 작사, 탁성록 작곡, 유종섭 노래, 1938

〈유랑의 곡예사〉 이하윤 작사, 탁성록 작곡, 유종섭 노래, 1938

〈눈물의 항구〉, 〈제주도 아가씨〉 부평초 작사, 탁성록 작곡, 남일연 노래, 1941

몇 곡 더 목록에 추가될 가능성이 있겠지만 탁성록 작곡의 작품은 그 숫자가 그리 많지 않습니다. 그 가운데 단 한 편도 히트한 곡이 없다는 점이 눈에 띕니다. 전체 작품들의 목록을 두루 살펴보면 1930년대 중후반 당시 대중음악계 특유의 일반적 분위기였던 애상조, 비탄조의 흐름으로 일관된 특징을 보입니다. 하지만 그 마저도 일본 엔카 요나누키풍의 색조가 유난히 두드러져 대중들의 기호를 그리 만족시켜주지 못했던 것 같습니다. 그나마 탁성록과 자주 어울렸던 작사가로는 시인 이하윤이 있고 가수로는 함북 회령 출신의 신인가수 유종섭이 눈에 띕니다. 당시 탁

탁성록이 작곡한 〈제주도 아가씨〉

성록과 함께 활동했던 비중 높은 유명 가수로는 채규엽과 남일연이 보이지만 그들과도 히트곡을 내지 못했습니다. 기타 가수들은 박윤선, 김인숙 등 거의 존재감이 없는 신인들입니다.

이를 통해 유추해보면 탁성록은 작곡가로서 콜럼비아레코드사에 전속이 되긴 했지만 히트곡을 단 한

곡도 내지 못해서 2군 그룹에 속했던 것으로 보입니다. 여기에다 김준영, 홍난파, 임헌익 등 일본유학을 다녀온 정규코스 출신의 대중음악인들에게도 밀려 이렇다 할 뚜렷한 학력을 갖지 못한 탁성록은 항시 열등감으로 주눅이 들었을 것입니다. 당시 대중음악계에서 탁성록과 그래도 원만한 관계를 유지했던 선배 작곡가로는 밀양 출신 박시춘이 유일합니다. 탁성록이 대중음악계에 끼친 유일한 공적으로 평가되는 것은 고향후배였던 강문수남인수의 재능을 일찍부터 발견하고 1935년 시에론레코드사의 전속작곡가 박시춘에게 추천해서 데뷔곡 〈눈물의 해협〉을 발표하게 이끈 일입니다. 남인수도 생전 어느 라디오 공개방송 무대에서 탁성록의 인도로 가수가 되었던 경과를 밝힌 바가 있습니다. 비록 그 곡은 히트를 하지 못했지만 동일한 노래의 악보에서 가사만 다시 바꾼 〈애수의 소야곡〉으로 오케레코드사에서 크게 히트시킬 수 있었던 단초端初를 탁성록이 제공했던 것이지요.

주된 활동영역이 오로지 작곡 쪽이었던 탁성록은 1937년, 뜬금없이 자

신의 목소리로 취입된 음반을 하나 발표를 합니다. 제목은 〈어두운 세상〉^팽환주 작사, 문예부 작곡, 탁성록 노래, 리갈 재즈송, 1937입니다. 이 노래의 원곡인 〈글루미 선데이Gloomy Sunday〉 발표가 1933년이니 불과 4년 뒤 식민지 조선에서 번안가요가 출현하게 된 것입니다. 하지만 이후에 일어난 여러 일들을 떠올리면 그것은 그다지 축복할 만한 일이 되지 못했습니다. 리갈레코드 C-412번으로 발표된 이 음반의 가사는 다음과 같습니다.

꿈같이 그리던 그 얼굴 더듬고
봄 하루 외로이 지내는 내 설움
언제나 또 다시 네 이름 새겨서
다 묵은 추억에 이 밤을 새울까
마음에 내 고향 가버린 옛날을
노래에 취하여 잊어나 버릴까
내 노래 찾아

사랑도 떠나고 봄꽃도 저버려
밤마다 맺히는 눈물의 곡절에
마음의 장식도 쓸쓸히 마쳐서
이 세상 뱃길을 내 홀로 떠나리
이슬에 깊은 잠 네 모양 사모해
풀잎을 헤매어 내 노래 찾으리
내 노래 찾아

─ 〈어두운 세상〉 전문

탁성록이 부른 재즈송 〈어두운 세상〉 가사지

작곡가 탁성록이 어떻게 해서 직접 자신의 목소리로 취입한 음반을 발표하게 되었던 것일까. 일본을 통해서 유입된 〈글루미 선데이〉의 음원을 처음 들어본 탁성록으로서는 자신의 낙망, 열패감, 상실감을 이해하고 위로해주는 탁월한 효과를 느끼면서 단번에 몰입되고 심취해버린 듯합니다. 그 이해를 돕기 위해 우리는 〈글루미 선데이〉의 출현배경과 이후의 경과에 대해 알아볼 필요가 있습니다. 이 노래에는 우선 '저주의 노래, 죽음의 노래'란 불길한 명명이 항시 따라다닙니다.

1999년에 제작 개봉된 영화 〈글루미 선데이〉는 1933년에 발표된 한 옛 가요 〈글루미 선데이〉를 모티브로 해서 만들어진 영화이지요. 원곡 가요는 시인과 피아니스트의 합작으로 만들어졌습니다. 노래에 내재된 어떤 허무주의적, 퇴폐주의적 음울한 기운 때문에 전 세계 수백 명의 청년들로 하여금 자살로 빠지도록 이끈, 몹시 무섭고 뒤숭숭한 전설이 따라 다닙니다. 구체적으로는 무려 187명이 이 노래 때문에 자신의 삶을 죽음의 수렁으로 몰고 갔다고 하네요. 이른바 베르테르효과로 납득할 수는 있겠습니다.

원곡이 발표된 지 3년 뒤인 1936년 4월, 프랑스 파리의 한 콘서트 현장에서는 저주의 기운이 가득 담긴 노래 〈글루미 선데이〉가 연주되고 있었

습니다. 그런데 콘서트가 한창 진행되던 중 드럼 연주자가 돌연히 권총을 꺼내어 자신의 관자놀이에 겨누고 발사했습니다. 무대 위에서 펼쳐진 충격적인 사태로 공연장은 완전 아수라장이 되었겠지요. 보나마나 역사상 가장 소름끼치는 콘서트였을 것입니다. 발표된 뒤 여러 해 동안 별반 대중들의 관심을 끌지 못하던 이 노래가 그날 콘서트 중 발생한 자살사건으로 말미암아 단연 화제의 중심으로 떠올랐습니다.

이 노래의 작곡가 레조 세레즈는 당시 연인을 잃은 처절한 아픔 속에서 작품을 만들었다고 합니다. 온갖 비극적 경험을 두루 겪은 작곡가마저 이 작품이 발표된 지 30년 세월이 흐른 뒤인 1968년 겨울, 자신의 작품 〈글루미 선데이〉를 틀어놓고 고층빌딩에서 몸을 던지고 말았습니다. 이 원곡을 실마리로 해서 만든 영화작품에는 남녀의 엇갈린 사랑, 치열한 복수가 펼쳐지지요. 몹시 을씨년스럽습니다. 헝가리 정부에서는 이 노래를 금지곡으로 지정했습니다. 『뉴욕타임스』는 노래 〈글루미 선데이〉에 대하여 '수백 명을 자살하게 한 노래'라는 헤드라인으로 특집기사를 실었습니다. 영화는 롤프 슈벨 감독이 제작했습니다. 아무튼 이 노래에는 그 어떤 불가해한 저주의 기운, 죽음의 기운과 같은 불길한 기운이 서려있는 것은 틀림없는 듯합니다.

탁성록이 부른 〈글루미 선데이〉의 번안가요 〈어두운 세상〉을 반복해서 몇 차례 들어봅니다. 도입부의 분위기는 무겁고 둔중합니다. 전주곡과 간주곡 부분의 느낌은 무언가 쿵! 하고 불쾌한 일이 일어날 듯한 예감이 전해져 옵니다. 이 노래를 부르는 탁성록의 전반적 정서는 몹시 불안정하게 다가옵니다. 발음도 어딘가 불분명하고 군데군데 혀가 꼬여있는 듯합니다. 작곡가라지만 음감도 미숙하게 느껴집니다. 2절이 시작되기 직전

에는 발성마저 겨우 뽑혀 나올 뿐 아니라 감정의 안정된 배분이 흔들리고 있네요. 표준어발음이 다소 거북한 경남 진주 출신임을 감안하더라도 어딘지 모르게 편안한 느낌이 부족합니다. 각 소절마다 일정한 곳에 규칙적으로 호흡의 휴지休止를 두는 것은 가창의 기본일 터인데도 탁성록은 이런 기본도 지키지 않을 뿐 아니라 호흡을 주지 말아야 할 부분에서 돌발적 호흡을 하고 있습니다.

거두절미하고 이 음반에 담긴 노래는 음악성의 기본적 조화로움과 생명력을 상실한 몹시 부실한 가창으로 일관되고 있습니다. 콜럼비아레코드사의 자회사인 리갈레코드사에서 음반을 발매하는 일은 그리 쉬운 일이 아니었을 터인데도 탁성록은 어떻게 취입 관계자를 꼬드겨서 이처럼 수준미달의 음반을 발매했던 것일까요? 이런 배경을 지닌 음반이니 당연히 대중들의 외면과 무관심 속에서 쉽게 잊어지고 말았겠지요.

탁성록의 노래 〈어두운 세상〉 취입과정이 보여주는 불안하고 석연치 않은 배경을 곰곰이 생각해 봅니다. 이 시기에 탁성록은 필시 모르핀중독 상태였던 것으로 보입니다. 마약의 기운이 떨어진 불안한 상태에서 그는 녹음실 마이크 앞에 섰을 것입니다. 일설에 의하면 대중음악인들이 모르핀이나 필로폰, 대마초를 몰래 흡입하는 까닭이 무대공포증을 이기고 정확한 음감을 획득하기 위한 것이라는 어설픈 변명을 우리가 처음 접하는 바는 아니지만, 탁성록 음반을 통해 듣는 가창은 아무리 인내심을 갖고 들어도 차마 편안한 마음을 갖기가 힘이 듭니다.

결국 탁성록은 비전문가로서 내지 말았어야 할 음반을 무리하게 취입 발매하였고, 이 불길한 감성과 병적인 기운으로 가득 찬 음반은 식민지시대 후반기 고통의 시대를 살아가던 대중들의 지치고 곤비한 심신을 한층

힘들고 고달프게 억압하는 파행跛行과 둔주遁走의 효과로 작용하도록 만들었습니다. 원래 가창은 자신의 전문분야가 아니었음에도 무리수를 두어서 이다지 어설프고 미숙한 창법으로 고유번호까지 달고 있는 음반을 버젓이 발매했으니 이 얼마나 겸손과 분별을 잃은 뻔뻔한 처사인지요.

이것은 마치 일제 말 시인이었던 미당 서정주가 자신의 고유영역인 시 장르뿐만 아니라 소설, 산문 등 여러 장르로 불필요한 확장을 시도해가면서 군국주의 체제의 옹호와 강화에 열과 성을 다했던 반민족적 행위와 버금가는 무분별한 일탈이 아닌가 합니다.

진짜 괴롭고 힘든 일들은 음반 〈어두운 세상〉 발표 이후에 본격적으로 발생하기 시작합니다. 탁성록이 콜럼비아레코드사 전속작곡가로서 이렇다 할 히트곡을 전혀 생산해내지 못한 채 전혀 주목받지 못하는 미미한 존재로 전락하고 말았는데, 이 시기 탁성록은 그 열등감을 이기지 못하고 아편에 급격히 빠져들기 시작했던 것으로 보입니다. 마약이란 것은 일단 발을 들여놓기는 쉽지만 그 미혹迷惑의 세계와 인연을 끊기란 죽음보다도 더 어려운 것이라고 합니다.

처음엔 몰래 숨어서 비밀리에 주사를 맞던 아편이 차츰 중독 상태가 깊어지면서 주변의 비난과 손가락질에도 전혀 아랑곳하지 않게 됩니다. 이런 모욕에도 개의치 않을 정도로 아편쟁이 탁성록은 점점 무감각해져 갔고, 이에 따라 대중음악인으로서의 그의 존재감도 희박해져 갔지요. 당시 아편으로 인한 만성중독으로 폐인이 된 사례는 부지기수입니다. 가수 이화자,

중국 근대 시기의 아편 중독자들

송달협, 윤부길 등 유명 대중음악인들의 상당수가 아편중독으로 고통을 겪다가 세상을 떠났습니다.

숨 가쁜 일제 말 흉물스런 작태가 여러 해 동안 이어지던 시기에 탁성록은 마약중독자로서 아주 비천한 밑바닥 삶을 전전했을 것으로 추정이 됩니다. 그 와중에서 다시 갱생의 길을 찾으려고 여러 차례 안간힘으로 마약을 끊어보려는 시도를 더러 했을 터이지만 그에 관한 기록은 찾아볼 도리가 없습니다.

다만, 우리는 여기서 아편중독에 대한 몇 가지의 지식을 확인해보고자 합니다. 아편阿片은 양귀비라는 식물의 유액에서 추출되며, 약물의 종류는 모르핀 등 20여 가지가 넘습니다. 합성하여 다양한 마약을 만들기도 하는데, 무엇보다도 헤로인이 가장 위험물질이라 하겠습니다. 일단 아편 종류의 약물을 살펴보고자 합니다. 가장 대표적인 것으로는 모르핀, 헤로인, 메타돈, 메페리딘, 코데인, 펜타닐 등이 있습니다. 아편 계열의 약물을 투여했을 때 나타나는 증상은 먼저 불안 감소를 들 수 있습니다. 이어서 무감정, 의식혼탁, 진정, 행복감, 기분고양, 자존심 증가 등을 찾아볼 수 있지요. 헤로인을 투여했을 때는 짧은 시간 동안 극대화되는 만족감은 형언할 수 없는 도취의 세계로 이끌어 들입니다. 이것 때문에 마약을 자꾸 반복적으로 찾게 되지요. 그리고 순간적으로 경험되는 야릇한 쾌감, 성적인 절정의 느낌, 화끈거리는 느낌 등등 다양한 반응은 마약을 잊을 수 없도록 만들어버립니다.

아편이나 헤로인을 반복적으로 사용하게 되면 약물에 대한 내성으로 효과는 현저히 감소하게 됩니다. 이어서 심각한 중독 증상과 부작용으로 말미암아 견딜 수 없는 고통에 시달리게 됩니다. 가장 대표적 부작용은

동공이 축소되고, 혼수상태가 지속되며 급기야 호흡곤란으로 이어집니다. 저혈압이 유발될 뿐만 아니라 급격히 체온이 저하되며 심할 경우 온몸을 와들와들 떨게 되는 경련현상이 일어납니다. 변비가 지속적으로 발생하고, 피부 청색증이 나타나며 폐부종으로 위험을 겪기도 합니다. 마약중독자의 얼굴이 푸르스름한 까닭은 바로 이것 때문입니다. 정상인에게서 나타나는 반사작용이 현저히 감퇴되며, 맥박이 몹시 느려지고 심할 경우 호흡장애와 혼수상태에 이르기도 합니다. 마침내 극심한 쇼크로 사망에 다다르기도 한다지요. 너무나 무시무시하고 상상조차 하고 싶지 않은 흉측한 경우라 할 것입니다.

중독자에게 헤로인 공급이 중지된 상태로 한참 시간이 흘러 나타나는 금단증으로는 다음과 같은 사례가 보고되고 있습니다. 공급이 6시간 정도 중단되었을 경우 처음으로 찾아오는 느낌은 불쾌감입니다. 괴로움으로 찡그리게 되겠지요. 과민, 불면, 불안, 눈물, 콧물이 저절로 흐르는 증상마저 나타납니다. 12시간 경과하게 되면 동공이 확대되고, 몹시 한기를 느끼며 온몸을 벌벌 떨게 됩니다. 연속으로 수반되는 증상으로는 근육통, 복통, 식욕감퇴, 피부에 소름이 돋고 몸이 떨리는 경련현상이 발생합니다. 24시간이 경과하면 갑자기 체온이 오르며, 호흡수가 늘고 혈압과 맥박도 상승합니다. 이어서 장 경련과 근육경직으로 극심한 고통을 겪으며 구토, 설사 등의 증상이 일주일 정도 지속되어 완전 무기력과 탈진상태에 빠집니다. 모든 마약중독자들의 금단증은 대체로 이런 과정들과 유사하다고 하겠습니다. 마약에 대한 극심한 갈망은 보통 수 주일에서 수개월간 지속되는데 이 고비를 악전고투로 극복해내기만 한다면 다시 재생의 길을 갈 수 있지만 대개의 경우 실패하고 종전처럼 다시 마약에 빠져

들게 되지요.

탁성록은 일제 말의 그 엄혹한 시기를 이러한 만성적 아편중독에 빠져서 폐인처럼 살았습니다. 저주의 노래, 죽음의 노래였던 〈어두운 세상〉에 너무 심취했고, 또 취입까지 했던 후과後果였을까요. 노래의 나쁜 기운이 그의 삶 전체를 후려쳐버린 것으로 느껴집니다.

드디어 1945년 8월 15일 민족해방이 이루어졌습니다. 온 세상이 조선민족해방을 외치며 감격을 구가하는 시기에 탁성록은 오랜 기간의 아편중독증에서 조금씩 벗어나보려는 자기변화의 몸부림을 나타내 보였습니다. 극심한 금단증을 이겨가며 재활의 몸부림을 경험했습니다. 이러한 노력이 조금씩 효과를 나타내고 여러 가지 정황이 나아지자 오래도록 방치했던 기타를 비롯한 악기들을 꺼내어 모처럼 조율을 하며 연주를 해보기 시작했습니다.

이것은 새로운 삶에 대한 의욕과 생기의 회복으로 이어질 수 있었으니 그 자체가 크나큰 변혁이 아닐 수 없었습니다. 예전의 동료 후배 연주자들과도 자주 교류를 가지며 작지만 소박한 악단까지 꾸려서 대중들 앞에 나아가 연주활동을 펼쳤습니다. 이러한 노력으로 해방정국에 부합되는 활동에 대한 욕구도 생겨났습니다. 말하자면 삶의 활력이 생겨난 것이지요.

그가 꾸린 조직의 이름은 '탁성록경음악단'. 탁성록은 1946년 이 악단을 이끌고 진주 등지에서 콩쿨대회가 열릴 때마다 출연하여 연주와 심사를 겸했습니다. 지금도 남아있는 자료에 의하면 1946년 1월 20일부터 이틀 동안, 경남 진주의 동명극장일제 때의 명칭 '삼포관'에서 진주영사기술자동맹이 개최한 남선南鮮 남녀 콩쿨대회의 심사원으로 활동했습니다.

이 무렵 탁성록에게 뜻밖에도 놀라운 제의가 찾아오게 됩니다. 그것은

1945년 조선해안경비대의 군악대를 새로 조직해서 이끌어달라는 것이었습니다. 진주 출신의 항해사 윤지창이 손원일과 협력하여 조선해안경비대의 책임적 일꾼으로 일을 돌보게 되었는데, 군악대 조직이 절실하게 필요했던 것입니다. 윤지창은 먼저 고향 후배인 작곡가 탁성록을 떠올렸습니다. 이러한 인연으로 탁성록은 자신이 꾸렸던 경음악단 멤버들을 이끌고 조선해안경비대 군악대로 특채되어 들어갔습니다.

여기서 우리는 조선해안경비대에 대해 알아볼 필요가 있습니다. 조선해안경비대는 대한민국 해군의 전신으로 1945년 11월 창설된 해방병단과 미군정청 산하의 남조선해안경비국 후계 조직입니다. 조선경비대 예하에 있었던 해상 전력이지요. 1948년 대한민국 건국 후 해군이 창설되면서 그대로 흡수 통합되었습니다. 이 조직이 한반도의 도서지역과 해안의 경비를 맡았습니다.

탁성록은 조선해안경비대 군악대 창설에 참여한 경력을 바탕으로 이후 국방경비대 장교로 특채가 되었고, 군악대장으로 승진하여 활동을 하다가 이어서 국방경비대 제9연대 정보참모로까지 승진을 거듭했습니다. 1930년대 중후반 콜럼비아레코드사 전속작곡가 중에서 전혀 성과를 나타내지 못하고 조직에서 소외되었던 탁성록이 만성적 아편중독자로 거의 폐인처럼 살다가 다시 재활의 기회를 얻어서 이처럼 완전한 신분상승으로 새로운 인물이 되어 거듭나게 된 것입니다. 격변기에 일어나는 여러 일들은 참으로 놀라운 바가 있습니다.

우리는 이 대목에서 인간 탁성록이 그냥 조선해안경비대 군악대장으로 계속 남아 아무런 군사적 권한 없이 오로지 군악 관련 업무만 했다면 얼마나 좋았을까 하는 상상을 해보게 됩니다. 왜냐하면 이 신분상승이 게

제주도 9연대참모로
악명 높던 시절의 탁성록

기가 되어 이후 탁성록은 완전히 이성을 잃은 악마로 돌변하여 엄청나게 많은 동족을 살상하는 잔혹한 야수가 되었기 때문이지요.

지금부터는 탁성록이 어떤 악마의 길을 걸어가게 되었는지 알아보고자 합니다.

우리는 4·3사건 진상조사보고서와 각종 기록에서 탁성록 관련 자료들을 두루 살펴보고자 합니다. 조선해안경비대 군악대 창설과 군악대장을 지낸 경력으로 국방경비대 대위로 임관되었고, 이후 악명 높은 국방경비대 제9연대 정보참모가 되어서 제주도로 파견되었습니다.

이때 탁성록의 나이는 불과 30대 후반입니다. 피비린내 나는 살육현장으로 들어가서 악마의 본색을 드러내게 된 것입니다. 당시 9연대 정보참모는 악명 높던 진압책임자 송요찬의 직속으로 실로 막강한 권력을 휘두르는 핵심적 요직이었다고 합니다. 원성이 자자했던 제주도 파견 국방경비대 제9연대의 조직과 구성을 보면 알만한 이름들이 많습니다. 연대장 송요찬, 부연대장 서종철, 인사주임 최세인, 정보주임 탁성록, 작전주임 한영주, 군수주임 김정무, 헌병대장 송효순 등입니다. 송요찬의 이 참모들이 합세하여 경쟁적으로 저지른 악행은 서북청년단보다 결코 부족하지 않습니다. 이제 막강한 권력의 실세가 된 탁성록은 세상에 두려운 것이 하나도 없었습니다. 누구든지 호령만 하면 즉시 달려와 무릎을 꿇고 살려달라며 애걸했습니다. 불순분자로 지목하면 그 가족들이 돈 보따리를 바리바리 싸들고 와서 울며 애원했습니다. 당시 탁성록을 가까이에서 겪으며 지켜본 사람들의 증언을 들어보기로 합니다.

증언 1 : 9연대 보급과 선임하사 윤태준

연대 정보참모가 탁성록인데 그 사람 말 한마디에 다 죽었습니다. 그때 "헌병에게 잡혀가면 살고, 탁 대위에게 잡혀가면 민간인이고 군인이고 가릴 것 없이 다 죽는다"는 말이 있었습니다.

증언 2 : 총무과 직원 최길두

탁성록은 인간이라고 할 수 없습니다. 예쁜 여자들만 여러 번 바꿔가며 살았는데 나중에 제주를 떠나게 되자 동거하던 여인을 사라봉으로 끌고 가서 죽였습니다. 그는 제주도민에 대한 생사여탈권을 마음대로 가진 악마였습니다.

증언 3 : 제주도립 제주의원 경리주임 하두용

탁성록은 제주에 도착하자마자 먼저 병원으로 허겁지겁 달려와 아편주사를 요구했습니다. 그러나 마약은 함부로 취급할 수 없는 것이라 약재과장을 불러와 결재를 받고 주사를 놔 주었습니다. 그의 팔은 이미 주사바늘이 들어가지 않을 정도로 많이 피부가 굳어 있었습니다. 지독한 아편쟁이였지요. 안정숙 간호원이 팔뚝에 주사를 놓으려 했지만 계속 실패하고 바늘이 들어가지 않자 겨드랑이에 꽂으라고 하더군요. 그는 재임기간 내내 주사를 맞으러(약기운이 떨어지면) 그때마다 병원으로 달려왔습니다.

증언 4 : 의사 장시영

내가 오창혼 씨와 함께 부산에서 소아과 병원을 운영하고 있을 때, 탁성록이 자주 오창혼 씨를 찾아와 아편주사 놓아주기를 요구했지요.

증언 5 : 9연대 군수참모 김정무

수감자 중에 얼굴이 하얀 사람이 눈에 띄는 게 아닙니까? 이상하다 싶어 물어 보았지요. 오창흔이라는 의사였는데 그가 하는 말인 즉, '탁성록 연대 정보참모가 아편주사를 놓아달라기에 거절했더니 나를 잡아넣었다'는 겁니다. 나도 이북에서 공산당이 싫어 월남해 군대에 들어온 사람이지만 이런 놈은 결코 가만 둘 수 없다고 생각했습니다. 권총을 뽑아들고 대뜸 탁성록을 찾아가 '야, 너 왜 공산당 아닌 사람을 공산당으로 만드느냐. 이 따위 짓을 해대면 바로 죽여버리겠다'고 하니까 그때서야 오창흔 씨를 석방시켰습니다. 탁성록은 마흔이 다 된 사람인데 정보참모의 자격도 없는 놈입니다. 군악대에서 나팔 불던 놈이 어떻게 특채가 됐는지 나보다도 먼저 대위를 달았어요. 그놈은 이런 저런 구실을 앞세워 얼굴이 반반한 제주여자들을 골라 못된 강간이나 성폭행을 참 많이도 했어요.

이상의 여러 증언들을 종합해보면 탁성록은 해방 직후 끊었던 아편을 국방경비대 장교로 특채가 되기 전 다시 시작했다는 사실을 발견합니다. 제주도민에 생사여탈권을 쥐고 있던 막강한 권력을 폭력적으로 남용하여 무수한 양민들이 탁성록이라는 못된 악마에 의해 죽임을 당했던 것입니다. 이 살인적 악행이 모두 마약중독과 관련되어 있었던 것으로 추정이 됩니다. 아편을 맞아서 기분이 몹시 고양되어 있을 때에는 주로 눈에 띄는 젊은 여성을 마음대로 끌어다가 강간을 했습니다. 반대로 아편의 약기운이 떨어지기 시작하면 그때 몰려오는 불안감, 불쾌감을 억제하지 못하고 완전히 이성을 상실한 상태에서 제주도민들을 마구 총살하고 시신을 불태웠던 것이지요.

우리는 이 무렵 악마 탁성록의 잠재의식 속에 자리하고 있었던 어떤 불길한 저주의 기운, 죽음의 기운을 발견하게 됩니다. 여기서 우리는 그가 그토록 심취하고 몰입해서 번안가요까지 만들었던 〈글루미 선데이〉, 즉 〈어두운 세상〉의 귀기鬼氣와 살기殺氣를 느끼게 됩니다. 등골이 오싹해져 옵니다. 〈글루미 선데이〉 한 곡의 출현으로 다수의 사람이 죽음으로 떨어져버렸는데, 식민지 조선의 한 대중음악인이 또 이 노래에 깊이 빠져서 불길한 죽음과 저주의 기운으로 자신의 영혼을 죽이고, 타인의 많은 목숨을 죽음터로 휘몰아 넣은 것입니다.

이러한 과정에서 살인마 탁성록의 잔혹성, 간교성, 타락성이 아편중독으로 말미암아 한층 불타는 기세로 확장된 사실을 확인해 볼 수 있습니다.

해마다 4월이면 우리는 제주도에서 빨갱이라는 누명을 쓰고 죽어간 너무도 원통한 혼령들이 떠오릅니다. '제주도는 빨갱이 섬'이라는 인식을 갖고 제주도에 파견된 북한의 관서 관북 지역, 즉 서청西靑 출신 반공청년단원들은 제주도민에게 반인간적/반역사적인 폭력과 학살을 자행했습니다. 미군정과 이승만 정권이 서청의 잔혹한 활동을 뒤에서 공공연히 보장해주고 있었습니다. 그들은 공적으로 투입된 유격대 진압 이외에도 사적인 이해와 원한 혹은 재산약탈을 위해 주민들을 마구 학살했습니다.

당시 제주도에서 살인마 탁성록의 악행은 서청 일당들이 저지른 어떤 악행보다 더했으면 더했지 부족하지 않았다는 세간의 평이 있을 정도였습니다. 1949년 제주농업학교 천막수용소에 수용됐던 사람들의 증언에 따르면 탁성록의 말 한마디에 사람들은 무더기로 죽어나갔다고 합니다. 밤중에 그에게 호명되어 나간 사람은 두번 다시 돌아오지 못했습니다. 탁성록이 만약 수용소 천막 안으로 들어오게 되면 사람들은 황급히 무릎을

꿇고 엎드린 채 두 손바닥을 모아 싹싹 빌었습니다. 이 무렵 탁성록은 완전히 이성을 마비된 저승차사였습니다. 그가 누군가를 지목해 발길질을 하면 그것은 그의 목숨이 오늘로 끝이라는 사실을 말하는 것이었습니다. 탁성록의 부하들은 즉시 해당 인물을 끌고 나가서 총살했습니다. 칠흑 같은 어둠 속에서 총소리가 들리면 그걸로 끝이었지요. 아침 점호를 위해 천막 앞에 줄지어 서면 수용소 부근 무덤 앞엔 피에 젖은 새로운 시신이 또 나뒹굴었다고 합니다.

1948년 11월 어느 날, 제주도 유지의 아내와 딸들이 굴비처럼 포승줄로 묶여서 헌병대로 끌려 들어왔습니다. 대개 20대 후반에서 40대 초반의 나이였습니다. 탁성록은 맹목적 분노에 차서 그들 대부분을 처형했습니다. 그들 중에는 일제 때 제주도 출신으로 유명한 사회주의자 강상유의 누이동생이 있었습니다. 그 여인은 얼굴이 예뻤는데, 탁성록이 자신의 숙소로 끌고 가서 여러 차례 강간한 뒤 직접 총살했다고 합니다. 탁성록과 관련한 여러 증언들의 공통된 점은 '자신의 비위에 거슬리면 빨갱이라고 몰아서 죽였다'거나 혹은 '여러 여성을 겁탈했다'는 내용이 대부분입니다. 탁성록은 1948년 6월부터 12월까지 불과 6개월 동안 제주도에 머물렀지만 그 짧은 기간에 제주도민에 대한 즉결총살, 혹은 산 채로 바다에 빠뜨려 죽이는 수장水葬 등 말로 형언할 수 없는 참혹한 행위를 저질렀습니다.

제주도민들이 4·3사건을 겪은 뒤 격동기의 가장 흉포한 세 악당을 손꼽았는데요. 그중의 하나가 바로 탁성록입니다. 서북청년단 단장 김재능, 계엄군 제9연대 정보참모 탁성록 대위, 제주비상계엄령사령부 정보과장 신인철 대위가 그 주인공들입니다. 지난 2013년, 제주도 4·3사건을 다

룬 영화 한 편이 개봉되었습니다. 제목은 〈지슬〉인데요. 이 영화에는 살인마 탁성록을 모델로 한 '마약쟁이 김 상사'가 등장합니다. 영화에서 김상사는 시종일관 칼을 갈며 주민들을 난도질하고, 마을 여성 '순덕이'를 사로잡아 칼로 위협하고 겁탈하는 잔인한 인물로 그려지고 있는데, 탁성록의 제주 시절 궤적과 완전히 일치합니다.

아무리 생각해도 이해할 수 없는 것은 제주도에서 그렇게 많은 주민을 학살한 살인마 탁성록이 1941년 가요 〈제주도 아가씨〉라는 아름다운 노래를 만든 작곡가였다는 사실입니다. 왜 하필 제주도 테마 노래였는지 이해가 되질 않습니다.

> 동백꽃 피는 달빛에 잠든 섬
> 물결에 자라난 제주도 아가씨들
> 뒷모양 긴 댕기 초록치마에 콧노래 부르면
> 고깃배 돛 우에 물새가 우네
>
> 동백꽃 피는 안개에 잠든 섬
> 물결에 떠도는 제주도 아가씨들
> 업수건 옥색 깃 분홍저고리 섬 속의 긴긴 밤
> 달 아래 모여서 그물을 짜네
>
> 동백꽃 피는 노래에 잠든 섬
> 물결에 깃들인 제주도 아가씨들
> 저우새 저 멀리 시집간다면

뱃머리 붙잡고 상산과 이별을 섧다고 우네

　　　— 〈제주 아가씨〉(부평초 작사, 탁성록 작곡, 남일연 노래) 전문

　맑고 고요한 제주의 바다 물결에서 출생하고 성장한 제주아가씨의 순결한 삶과 사랑을 그리고 있는 이 노래를 작곡할 때 탁성록의 마음속은 과연 어떤 정서로 가득 차 있었던 것일까요. 노랫말을 만든 부평초는 시인 유도순의 또 다른 필명입니다. 이 노래를 작곡한 지 불과 7년 뒤 탁성록은 살인마로 변신하여 제주도로 들어와 마구 주민들을 무 베듯 도륙하고 제주도 뭇 여성들을 강간하며 반인륜적 죄악을 수없이 저질렀던 것입니다.

　1941년 가요 〈제주 아가씨〉를 작곡한 탁성록과 1948년 토벌대로 제주에 들어가 마구 주민들을 도륙했던 육군 대위 탁성록 등 두 탁성록의 현저한 거리와 위상의 차이를 과연 무엇으로 설명할 수가 있을 것인지요. 단지 '야누스', 혹은 '지킬 박사와 하이드 씨'의 양면성만으로 단순하게 풀이할 수 없는 기묘한 악마적 곡절이 분명 숨어있는 것만 같습니다. 분명히 〈어두운 세상〉에 서린 죽음의 기운, 저주의 기운이 광란을 부린 효과나 작용은 아닐까 합니다.

　희대의 살인마 탁성록은 전혀 반성을 하지 않은 채 피에 젖은 손을 씻을 틈도 없이 제주 생활을 마치고 대위에서 소령으로 승진하여 1950년 자신의 고향인 진주로 돌아오게 됩니다. 당시 탁성록의 신분은 육군 CIC 특무대장이라는 막강한 지위와 권력자였지요. 말하자면 금의환향을 한 것입니다. 그는 진주에서도 제주시절 못지않은 향락적이고 퇴폐적인 생활로 일관했다고 합니다.

　탁성록은 진주에 도착해서 맨 먼저 보도연맹원에 대한 공포의 학살극

을 기획합니다. 1950년 7월 15일경부터 진주지역 보도연맹원들은 돌연 진주경찰서 유치장과 진주형무소로 끌려가 분산 수감됩니다. 이들은 진주가 인민군에게 곧 함락되기 직전인 7월 21일부터 7월 26일까지 진주 명석면 관지리, 용산리, 우수리 등지와 문산읍 상문리, 마산 진전면 여양리 등지에서 모조리 학살되었습니다. 여기서 억울하게 죽은 사람은 약 2천 명으로 추정합니다. 이 천인공노할 학살극의 가장 핵심적인 주범은 물론 진주 특무대장 탁성록 소령입니다. 여섯 달 동안 제주에서 양민학살을 충분히 시험한 뒤 자신의 고향으로 돌아온 이 살인마는 더욱 잔혹한 저승차사로 돌변한 것입니다.

탁성록의 이런 행적에도 불구하고 진주시가 운영하는 '논개사이버박물관'에는 희대의 살인마가 작사하고 작곡까지 겸했던 노래 하나를 불과 얼마 전까지도 버젓이 사이버 게시판에 소개하고 있었습니다. 제목은 〈논개의 노래〉입니다. 이것이 얼마나 잘못된 처사인가를 누군가가 진주시 당국에 항의해서 뒤늦게 이 노래가 삭제되었지요. 참으로 기이한 것은 이 살인마의 손과 머리로 논개의 우국충정을 다룬 노래가 만들어졌다는 코믹한 사실입니다. 누가 이 살인마에게 논개 노래의 제작을 위촉했던 것인지 자못 소름이 끼칩니다.

수양버들 피리에 봄도 늙는데
가야금 줄에 하소하던 논개의 죽은 넋이
칠백 리 남강 물결 속에 목메어 우는 듯
촉석루 무슨 말 할 듯 야속해 웁니다

수양버들 피리에 봄도 늙는 듯

허물어진 서장대 달빛만 밝게 비치네

칠백 리 남강 물결 위에 그림자 지우며

천만 년 풀지 못한 설움에 젖었네

— 〈논개의 노래〉(탁성록 작사, 작곡) 전문

단지 얄팍하기만 한 표피적 감성으로 분칠되고 덧씌워진 이 노래의 작사 작곡이 동족을 무수히 학살했던 아편중독자이자 살인마였던 탁성록에 의해 만들어졌다는 사실만으로 우리는 놀란 가슴을 진정할 길이 없습니다. 완벽한 자의식 상실, 반역사적인 위선과 철저한 무감각, 무분별 속에

살인마 탁성록이 작사 작곡한 〈논개의 노래〉 악보

서 이 노래가 제작되었으니 진주시민들의 애향심과 자부심을 고취시키기 위한 이 노래를 하필이면 희대의 살인마에게 제작을 위촉했던 당시 몰지각한 관계자들에게 그 준엄한 책임을 묻지 않을 수 없습니다.

살인마 탁성록이 언제 어디서 어떻게 죽었는지 우리는 전혀 확인할 길이 없습니다. 그는 진주 특무대장 시절을 끝으로 어떤 부정과 부조리사건의 주모자로 헌병대의 조사를 받았다고 합니다. 자승자박自繩自

縄自縛이란 말도 떠오르고, 자신이 뿌린 죄악의 씨를 그대로 거둔다는 말도 떠오릅니다. 아무튼 살인마 탁성록은 그 일로 강제전역을 당한 뒤 세상에서 홀연히 종적을 감췄습니다. 어느 누구도 이 살인마의 후일담後日譚을 전해주는 이가 없습니다. 제대로 혼인을 한 적 없으니 가족인들 따로 있었을 리 없고, 어디를 찾아간들 그를 인간으로 여기는 이가 없었을 터이니 짐작컨대 어딘가에 숨어서 살인마가 그토록 즐기던 아편이나 실컷 맞다가 돈도 떨어지고 처량한 알거지 신세로 떠돌다 이승의 비루한 삶을 마감한 것이 아닐까 상상해 떠올려 봅니다.

노래 한 곡이 사람을 살리기도 하고, 때로는 죽이기도 한다는 말에 이제는 실감을 하시는지요. 〈글루미 선데이〉, 즉 번안가요 〈어두운 세상〉의 부정적이고도 음울한 효과가 얼마나 민족사에 깊고 흉한 상처를 남겼는지 우리는 이제야 조금 알 것만 같습니다. 희대의 살인마 탁성록은 결코 태어나지 말았어야 할 이매망량魑魅魍魎과 같은 목숨이었습니다. 인간성의 기본조차 갖추지 못한 채 다만 흉한 마약에 의지하며 자신의 악마적 역량을 키워나간 탁성록.

역사적 분별과 정당성을 잃었던 부도덕한 정치권력의 비호를 받으며 탁성록이라는 독버섯은 인간의 세상에서 자신의 불칼을 마음껏 휘두르고 인명을 도륙하다가 한순간 덧없는 재로 사라지고 말았군요. 굴곡 많았던 한국현대사의 전개과정에서 이 탁성록과 비슷한 악마의 사례가 너무도 많았다는 사실을 우리는 절대 잊지 말아야 할 것입니다. 악마의 역사가 반복되지 않도록 늘 우리 주변을 관리하며 살아야 할 것입니다. 제주와 진주에서 악마 탁성록으로 말미암아 억울한 죽임을 당했던 영령들께 깊은 위로를 드리며 한 줄기 향불을 피워 조화弔花를 바칩니다.

남인수, '가요황제'로 불린 가수

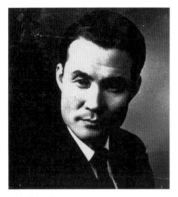
가수 남인수

우는 소리가 마치 피를 토하듯 처절한 느낌으로 들린다고 해서 자규子規란 이름으로 불리던 새가 있었지요. 자규는 두견새, 접동새란 이름으로도 불리던 소쩍새의 또 다른 이름입니다. 옛 선비들은 멸망한 왕조의 슬픔을 이렇게 새 울음소리에 견주어 표현했던 것입니다.

그렇다면 우리 한국의 근대 가수들 가운데서 두견새의 흐느낌처럼 거의 절규와 통곡에 가까운 음색으로 노래를 불렀던 가수는 과연 누구였을까요. 우리 민족사에서 가장 험난했던 시기인 20세기 초반에 태어나 온몸으로 역사의 눈보라를 고스란히 맞으며 그 고난의 시기를 피눈물로 절규했던 가수 남인수南仁樹, 1918~1962가 바로 그 주인공입니다. 여러분께서는 혹시 〈산유화山有花〉란 노래의 한 소절을 기억하시는지 모르겠습니다.

산에 산에 꽃이 피네 들에 들에 꽃이 피네
봄이 오면 새가 울면 님이 잠든 무덤가에
너는 다시 피련마는 님은 어이 못 오시는가

산유화야 산유화야 너를 잡고 내가 운다

산에 산에 꽃이 피네 들에 들에 꽃이 지네
꽃은 지면 피련마는 내 마음은 언제 피나
가는 봄이 무심하냐 지는 꽃이 무심하려뇨
산유화야 산유화야 너를 잡고 내가 운다

—〈산유화〉 전문

이 노래의 창법은 거의 통곡과 절규처럼 들립니다. 김소월의 시작품 「산유화」를 연상케 하는 이 가요작품은 어떤 우여곡절로 인하여 주어진 수명을 다 누리지 못하고 비명에 세상을 떠난 모든 생령들을 흐느낌으로 위로하고 애틋했던 존재를 더듬는 분위기로 가득 차 있습니다. 식민지와 분단으로 인하여 사연도 곡절도 많았던 우리 근대사에는 그러한 중음신中陰身들이 참으로 많았겠지요.

언제였던가, 다정한 벗과 더불어 어느 해 늦가을 지리산 세석평전에 올라 어둑한 저녁에 텐트를 쳐놓고 앉아서 반합 뚜껑에 소주를 부어 서로 권하며 이 노래를 밤새도록 부르고 또 부르던 기억이 납니다. 험난했던 역사의 언저리에서 자신도 모르게 이념의 포로가 되어 지리산 음습한 골짜기로 내몰렸던 가엾은 빨치산 청년들의 짧았던 생애를 더듬으며 그날 밤 우리는 이 노래를 절규로 불러서 그들에게 헌정했던 것입니다.

가수 남인수는 40여 년 가까운 생애를 통하여 무려 1천 곡가량의 노래를 불렀습니다. 그 많고 많은 노래 중에서 공연 중 앙코르를 요청받을 때 반드시 이 〈산유화〉로 팬들에게 보답했다고 합니다. 그만큼 이 노래는 남

인수 자신이 정작 가장 사랑했던 작품이었던가 봅니다. 낡은 유성기 음반으로 들어보는 〈산유화〉는 그것이 단지 한 편의 대중가요가 아니라 매우 격조 높은 성악곡을 듣는 듯 놀라운 예술성으로 새롭게 다가옵니다. 이 무렵, 실제로 남인수는 작곡가 김순남金順男, 1917~1983에게 찾아가 가곡의 창법과 발성지도를 받았다고 합니다.

한국 대중음악사를 통틀어 유일하게 팬들에 의해 '가요황제'로 추앙되고 그 전설적 명성이 높이 일컬어졌던 가수 남인수는 원래 진주가 아니라 경남 하동에서 출생했습니다. 첫 이름은 최창수崔昌洙였으나 부친 사망 후 개가한 어머니를 따라 진주의 강씨 문중으로 들어가 호적 명이 강문수姜文秀로 바뀐 것이라고 합니다. 그러다가 가수로 데뷔한 뒤에 작사가 강사랑이 새로 붙여준 예명 남인수를 본격적으로 쓰게 된 것입니다. 경남 하동 출신 작사가 정두수 선생의 증언에 의하면 남인수의 모친 장하방 여사가 의령에서 하동으로 넘어가는 고갯길에서 주막집을 운영했었는데, 이때 주막의 단골손님이던 최 씨와 강 씨 두 사람과 매우 가까웠다고 합니다. 남인수의 출생배경도 이런 복잡한 사정과 관련이 있다고 하네요. 소리를 유난히 잘 하던 어머니의 예술적 끼가 아들 강문수의 삶에 그대로 무르녹아 있는지도 모를 일입니다. 아무튼 강문수는 너무나 소설적이고도 수수께끼 같은 유소년기를 보낸 듯합니다.

북한 자료에 의하면 인민배우였던 최삼숙이 자신의 부친 최창도와 최창수남인수가 형제간이었다고 증언했으니 남인수는 최삼숙의 삼촌입니다. 최창호, 『민족수난기의 가요들을 더듬어』, 평양출판사, 2003 어린 시절 강문수는 어려운 환경을 벗어나보려는 마음으로 무작정 일본 사이타마埼玉현으로 건너가 전구공장혹은 제철공장에 소년 노동자로 일을 했다고 합니다. 한편 일본의 동해

상업학교를 다녔다는 설도 있지요. 당시 일본의 생산 공장들의 작업 현실은 노동자들에게 너무도 가혹하고 힘겨운 악조건이었는데, 강문수는 여러 곳을 옮겨 다니며 노동자 생활을 이어나갔습니다.

10대 후반에는 어느 제철공장 노동자로 취업하여 한동안 쇠를 다루는 일을 하는데 쇳물을 다루는 중노동 중에서도 강문수는 타고난 예인의 '끼'를 유감없이 발휘했습니다. 학력도 없었고, 음악교육도 전혀 받지 못했으나 천성의 미성에다 노래에 대한 센스가 뛰어났지요. 그리하여 일본 가수들의 엔카를 솜씨 있게 따라 불러서 주변 노동자들로부터 진작 가수 칭호를 들었습니다.

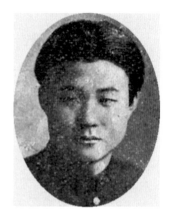

강문수로 데뷔하던 시절의 남인수

이런 배경의 얼개를 통해서 보더라도 경남 진주는 가수 남인수의 제2의 고향이자 성장지였습니다. 이 지역은 이미 대중예술가 김영환김서정, 손목인, 이재호, 이봉조 등을 비롯하여 예능 방면에서 활동하는 다수의 명인들이 배출된 곳이기도 합니다. 남인수, 즉 강문수가 본격 가수로 데뷔하게 된 것은 시에론레코드 사무실이었고, 작곡가 박시춘, 작사가이던 문예부장 박영호처녀림와의 운명적 만남 직후였습니다. 1936년, 강문수는 18세의 나이로 〈눈물의 해협〉김상화 작사. 박시춘 작곡을 최초곡으로 취입하게 됩니다.

현해탄 초록 물에 밤이 나리면
님 잃고 고향 잃고 헤매는 배야
서글픈 파도 소래 꿈을 깨우는

외로운 수평선에 짙어 가는 밤

님 찾아 고향 찾아 흐른 이십년

몸이야 시들어도 꿈은 새롭다

아득한 그 옛날이 차마 그리워

물 우에 아롱아롱 님 생각이다

꿈길을 울며 도는 파랑새 하나

님 그려 헤매이는 짝사랑인가

내일을 묻지 말고 흘러만 가면

님 없는 이 세상에 기약 풀어라

— 〈눈물의 해협〉 전문

비극적 한일관계와 한반도의 슬픔을 상징적으로 담고 있는 노래였지만 대중들의 반응은 별반 탐탁지 못했습니다. 경영난으로 문을 닫은 시에론을 떠나 이철 사장이 운영하던 오케레코드사에서 다시 만난 두 사람은 동일한 노래의 악보 〈눈물의 해협〉에서 가사만 바꾼 〈애수의 소야곡〉이부풍 작사, 박시춘 작곡을 발표했습니다. 흰 플란넬 양복에 검정색 나비넥타이를 맨 박시춘이 직접 기타를 치고, 그 매력적 반주에 맞춰 남인수가 무대에서 열정적으로 〈애수의 소야곡〉을 부르는 광경은 당시 대중들의 가슴을 크게 설레게 하고 사뭇 격동으로 이끌었습니다. 이 무대에 열광하여 기타를 배우겠다는 청년들이 수없이 박시춘을 찾아왔으나 자기에게는 선생도 제자도 없다며 모두 물리쳤습니다.

운다고 옛사랑이 오리오마는
눈물로 달래보는 구슬픈 이 밤
고요히 창을 열고 별빛을 보면
그 누가 불어주나 휘파람 소리

차라리 잊으리라 맹세하건만
못생긴 미련인가 생각하는 밤
가슴에 손을 얹고 눈을 감으면
애타는 숨결마저 싸늘하구나

무엇이 사랑이고 청춘이던고
모두 다 흘러가면 덧없건마는
외로이 느끼면서 우는 이 밤은
바람도 문풍지에 애달프구나

— 〈애수의 소야곡〉 전문

〈애수의 소야곡〉은 발표되자마자 엄청난 인기를 얻어서 남인수는 곧장 최고 가수의 지위에 올랐습니다. 이른바 공전空前의 대히트였지요. 음반은 줄곧 날개 돋친 듯 팔려나갔고, 음반 판매점에서는 가게 앞에 유성기를 내다 놓은 채 달콤하면서도 애절한 음색으로 불러 넘기는 남인수의 기막힌 그 노래를 날마다 연속으로 틀고 또 틀었습니다. 이미 매진된 이 레코드를 구하기 위해 레코드 회사 앞 여관에는 전국에서 모여든 레코드 상인들로 초만원을 이루었다고 합니다. 당시 언론들은 남인수에 대해 '백

년에 한번 나올까 말까한 미성의 가수 탄생'이라고 연일 보도하며 가수 남인수의 출현에 대한 찬탄을 아끼지 않았습니다. 이 음반을 주문하려는 전국의 레코드 소매상들이 서울로 구름같이 몰려들었을 정도였습니다.

식민지조선 최고의 인기곡 〈애수의 소야곡〉은 일본 데이치쿠레코드사에서 일본어로도 취입이 되었는데. 남인수는 이 노래를 당시 일본의 여가수 도도로키 유키코轟夕起子와 함께 듀엣으로 불러 크게 호평을 받았습니다. 이 노래의 일본판 제목은 〈애수의 세레나데〉였습니다. 박시춘과 남인수, 이 두 사람의 만남은 바로 한국가요사의 흐름을 바꾸게 된 중요한 계기가 되었습니다. 절묘한 명콤비의 실력을 과시한 두 사람은 '조선의 고가 (마사오), 후지야마 (이치로) 콤비'라는 캐치프레이즈로 널리 선전이 되었습니다.

이후로 발표한 남인수의 대표곡이 얼마나 많은지 그 정황과 경과를 알고 나면 아마 독자 여러분께서는 깜짝 놀라실 것입니다. 〈범벅 서울〉, 〈돈도 싫소 사랑도 싫소〉, 〈서귀포 칠십 리〉, 〈이별의 부산정거장〉, 〈가거라 삼팔선〉, 〈고향은 내 사랑〉, 〈고향의 그림자〉, 〈기다리겠어요〉, 〈꼬집힌 풋사랑〉, 〈낙화유수〉, 〈남매〉, 〈남아일생〉, 〈눈 오는 네온가〉, 〈달도 하나 해도 하나〉, 〈무너진 사랑탑〉, 〈무정열차〉, 〈물방아 사랑〉, 〈어린 결심〉, 〈어머님 안심하소서〉, 〈울리는 경부선〉, 〈인생선〉, 〈청년고향〉, 〈청노새 탄식〉, 〈청춘고백〉, 〈추억의 소야곡〉 등등. 우선 사례를 떠올려 보더라도 이렇게 스무 곡을 당장에 넘길 만큼 주옥같은 노래들이 있지요. 하나같이 아름다운 절창으로 여러분의 흘러간 시절, 가슴 속에 한과 눈물과 사연도 많았던 그 시절의 추억들이 마치 흑백사진의 실루엣처럼 어렴풋이 떠오를 듯합니다.

이 가운데 〈범벅서울〉은 〈애수의 소야곡〉 이후 첫 취입곡으로 1930년 대 서울 장안의 대중적 풍경을 그린 것입니다. 네온싸인, 룸바, 탱고, 재즈, 왈츠, 인조견, 랑데부 등 온통 서구 외래문화의 범람 속에서 당시 청춘 남녀들이 갈피를 잡지 못하는 정황을 담고 있습니다.

당시에는 신인가수 고복수가 한창 상승세를 타고 있었는데 남인수의 혜성과 같은 등장으로 고복수의 인기는 하루아침에 퇴조하게 되는 계기를 만들기도 했습니다. 1938년은 오로지 가요황제 남인수의 해라도 해도 과언이 아닙니다.

『동아일보』 1938년 4월 21일 자 기사에는 다음과 같이 가수 남인수에 대한 소개가 보입니다.

> 금년 22세, 오케에 입사한 지 3년. 〈범벅 서울〉이 처녀작이며 〈물방아 사랑〉으로 단연 유행가요계의 기린아가 된 일세의 행운아로서 바야흐로 도원경에 잠겨 있습니다.

남인수는 화류계 여성의 덧없는 운명을 노래한 〈꼬집힌 풋사랑〉조명암 작사. 박시춘 작곡을 히트시키며 불행한 처지에서 고통 받는 여성들의 눈물을 자아내게 했습니다. 이 레코드는 〈애수의 소야곡〉 판매량을 훨씬 능가했다고 합니다. 이 노래 때문에 서울 청진동 어느 기생이 음독자살을 했다는 기사가 신문에 보도되기도 했습니다. 그녀의 머리맡 축음기 위에는 〈꼬집힌 풋사랑〉 음반이 얹혀 있었다고 합니다. 아무튼 〈애수의 소야곡〉, 〈꼬집힌 풋사랑〉 두 곡은 오케레코드 최고의 인기곡으로 선전되었고, 남인수는 이난영과 더불어 가요계의 정상에 우뚝 올라앉았습니다. 작곡가

박시춘과 가수 남인수의 절묘한 콤비 활동은 오케레코드사의 자랑이자 자존심이었는데, 이에 위협을 느낀 태평레코드사에서는 이재호, 백년설 콤비를 내세워 두 레코드사는 치열한 경합을 펼치기도 했습니다.

1940년은 일제의 발악이 극단으로 치달아가던 해였습니다. 이 시기에 남인수는 기막힌 노래 하나를 발표하게 됩니다. 바로 〈울며 헤진 부산항〉 조명암 작사, 박시춘 작곡이란 걸작입니다. 당시 모든 사람들이 이 노래에 흠뻑 취했었지만 특히 정신대에 끌려가던 여성들, 징용과 지원병으로 고향을 떠나가던 청년들은 부산항을 떠나가는 뱃전에서 멀어지는 고국 땅을 바라보다가 기어이 눈물을 흘리며 이 노래를 통곡으로 불렀다고 합니다. 이 가요곡은 남인수 성음의 특징과 창법의 장점이 고스란히 되살아나는 작품으로 가수 자신이 무대에서 앙콜 요청을 받게 되면 반드시 이 곡만 불

고향 친구들과 함께(앞줄 오른쪽이 남인수)

렀다고 합니다. 그해 가을로 접어들면서 오케레코드사에서는 최고가수 남인수에 대한 특별한 환대의 하나로 〈남인수 걸작집〉이란 이름의 음반을 제작 발매합니다. 일본 닛카츠日活의 스타인 여성가수 도도로키 유키코가 일본어로 대사를 맡았습니다. 제국주의자들의 억압과 단속이 가중되는 시대현실 속에서도 남인수는 〈진주의 달밤〉1940, 〈눈 오는 부두〉1940, 〈불어라 쌍고동〉1940, 〈눈 오는 네온가〉1940, 〈분바른 청조〉1940 등을 잇달

아 발표했습니다.

당대 최고의 인기가수도 그 인기 때문에 기어이 조선총독부의 동원령에 휘말려들게 되었습니다. 1941년 11월, 조선청년을 전선으로 끌어가기 위한 영화 〈그대와 나君と僕〉가 개봉되었는데, 이 영화는 가네코金子英助란 이름으로 창씨개명한 지원병훈련소의 조선청년과 아사노淺野美津技란 일본처녀의 사랑이야기를 다루고 있습니다. 이른바 내선內鮮 통혼풍조를 은근히 조장하려는 정치적 의도가 깔려 있습니다. 조선청년의 고향을 보고싶어 하는 일본처녀의 소원을 받아들여 둘은 함께 청년의 고향을 찾아갑니다. 처녀는 일본 왕을 위해 전선에 나가는 청년을 격려한다는 줄거리로 일본의 조선군보도부가 제작한 이른바 국책영화라 하겠습니다. 감독은 히나쓰란 이름의 조선청년 허영이었지요. 출연자는 고스기, 오니찌, 미야께, 마루야마, 가와즈, 아사기리, 그리고 리꼬랑이향란, 김소영, 문예봉, 성악가 나가다 겐지로 등입니다. 바로 이 영화의 주제가를 부르는 가수로 당시 최고의 인기가수였던 오케의 남인수, 장세정이 동원되었던 것입니다. 1943년은 가요황제 남인수에게 최악의 한 해였습니다. 〈혈서지원〉, 〈이천오백만 감격〉 따위와 같은 소름끼치는 군국가요를 부르게 되는 일에 강제동원이 되었던 것입니다.

하지만 같은 해에 발표한 절창 〈서귀포 칠십 리〉가 있어서 가슴 속의 답답함은 어느 정도 해소될 수 있었습니다. 최고의 작사가 조명암은 분단 이후 북한에서 발표한 회고록에서 이 노래에 대해 다음과 같이 말했습니다.

〈서귀포 칠십 리〉는 나라를 잃은 식민지 생활 속에서 잃어버린 모든 것에 대한 총체적인 그리운 심정, 빼앗긴 나라도, 헤어진 부모형제도, 사랑도, 그리

움에 목 메이는 심정을 서귀포의 자연과 바다가 아가씨에 의탁하여 노래한 가요이다.

—『계몽기가요선곡집』(황룡욱 편), 평양 : 문화예술종합출판사, 2001, 267쪽

일제 말 오케레코드사에서는 '오케그랜드쇼'일명 '조선악극단'를 구성해서 남만주, 중국 일대를 누비며 순회공연을 했습니다. 오케 계열의 신생 악단 단장 격으로 장세정, 고운봉과 만담의 손일평, 지일련 부부, '조선의 바스터 키튼'으로 불려졌던 이방 등을 주축으로 공연을 했는데, 남인수는 항상 무대의 중심으로 자리를 확고히 지켰습니다.

이 오케그랜드쇼가 평양의 긴찌오자金千代座에 출연했을 때 무대 뒤로 조선인 형사가 찾아와 박시춘, 남인수 두 사람을 체포해갔습니다. 경찰서에서 형사가 주임에게 보고하자 주임은 "이 조센징 거지새끼야! 네놈들이 기타를 치며 부른 노래를 여기서 한 번 더 해봐!"라고 호통쳤습니다. 이때 남인수가 어쩔 수 없이 굴욕을 참고 불렀던 노래는 바로 〈인생출발〉조명암 작사, 박시춘 작곡이었습니다.

가사의 일본어 번역을 종이에 쓰고 난 주임은 "운명의 쇠사슬이 대체 무슨 뜻이냐? 무엇을 울면서 보냈다는 거냐? 바른대로 말해!"라고 호통을 쳤습니다.

"운명의 쇠사슬이라고? 일본제국주의에 묶여 꼼짝할 수 없다는 뜻인가? 천황폐하를 받드는 네놈들이 황공하게도 불순한 노래를 부를 수 있단 말이냐? 네놈들의 사상을 철저히 조사해 보아야겠다"라고 고함을 지르며 주임은 두 사람을 하룻밤 유치장에 가두었습니다.

그 무렵 남인수는 오케그랜드쇼 무대에서 노래뿐만 아니라 가수 이화

자와 함께 이도령 역을 맡아 뮤지컬 〈대춘향전〉이서구 작에 출연하고 있었습니다. 다음날 저녁이 되어서야 겨우 유치장에서 풀려난 두 사람은 아슬아슬하게 공연시간에 당도할 수 있었지요. 막이 오르고 이도령 역의 남인수가 첫 대목에서 방자역의 이종철과 함께 멀리 그네를 타고 노는 춘향역의 이화자를 보고 막 대사를 시작했을 때였습니다.

남인수의 입에서 갑자기 피가 솟구쳐 나와 무대는 아수라장이 되었습니다. 지병인 폐결핵이 차디찬 유치장 구금으로 악화되어 결국 각혈로 이어졌고, 남인수는 무대에서 부축을 받아 내려가야만 했습니다. 하지만 몸이 회복되면서 남인수는 다시 무대 위로 올라갔습니다. 지쳐서 또 병이도지면 약을 마셔가면서 그 자리를 버티어나갔다고 합니다. 참으로 눈물겨운 장면이 아닐 수 없습니다.

1945년 드디어 제국주의의 사슬에서 풀려난 뒤 남인수는 건강이 다소회복되어 〈희망 삼천리〉란 새로운 가요를 발표하게 됩니다. 이후 작곡가박시춘과 함께 '제7천국', '은방울 쇼' 등을 조직해서 운영하기도 하고,

제주 모슬포 육군 군예대 가수 시절의 남인수(앞줄 왼쪽 끝)

직접 아세아레코드사라는 음반사를 설립해서 운영하기도 합니다. 가수와 흥행사의 두 가지 일을 동시에 하면서 동분서주하다보니 과로 때문에 지병인 결핵은 더욱 악화되고 말았습니다.

이런 악조건 속에서도 남인수는 1947년 〈가거라 삼팔선〉, 〈달도 하나 해도 하나〉 등을 발표하면서 점차 분열로 치달아가는 민족의 아픔을 비판하고 동질성을 절절히 호소했습니다. 시대상을 잘 반영하는 이 노래들의 특징은 대중들에게 크게 부각이 되었습니다.

1950년 6·25전쟁이 발발하자 남인수는 국방부 해군 정훈국의 제2소대장이 된 작곡가 박시춘을 따라 선전과 직속 문예 중대 제2소대 소속 문관으로 종군했습니다. 당시 이 부대조직에서 현인, 강준희, 신카나리아, 심연옥, 송민도, 금사향, 영화배우 장동휘, 발레리나 최미선 등의 대중연예인들과 함께 일선장병 위문활동을 활발히 펼쳤습니다.

1953년 가요황제 남인수는 자신의 명성에 걸맞는 최대의 히트곡 하나를 발표하게 됩니다. 그것이 바로 〈이별의 부산정거장〉입니다. 이 노래 가사와 창법에는 오랜 전쟁 속에서 겪었던 피난살이에 드디어 종지부를 찍고 환도還都와 환고향還故鄕, 이별의 희비가 교차하는 시대의 전형적 분위기가 담겨있습니다. 전쟁 직후의 어수선한 분위기 속에서도 이 노래는 음반 판매고 10만여 장을 훌쩍 넘기는 대기록을 세우며 건재를 과시했습니다.

보슬비가 소리도 없이 이별 슬픈 부산정거장
잘 가세요 잘 있어요 눈물의 기적이 운다
한 많은 피난살이 설움도 많아
그래도 잊지 못할 판잣집이여

경상도 사투리의 아가씨가 슬피 우네

이별의 부산정거장

서울 가는 십이 열차에 기대앉은 젊은 나그네

시름없이 내다보는 창밖에 등불이 존다

쓰라린 피난살이 지나고 보니

그래도 끊지 못할 순정 때문에

기적도 목이 메여 소리 높이 우는구나

이별의 부산정거장

가기 전에 떠나기 전에 하고 싶은 말 한마디를

유리창에 그려 보는 그 마음 안타까워라

고향에 가시거든 잊지를 말고

한두 자 봄소식을 전해 주소서

몸부림치는 몸을 뿌리치고 떠나가는

이별의 부산정거장

─〈이별의 부산정거장〉 전문

당시에는 대중가요에 대한 서양음악 전공자들의 편견과 멸시가 짙게 깔려있을 때입니다. 이 시절에 남인수는 앞서 말한 〈산유화〉를 발표합니다. 그야말로 격조 높은 대중가요로서 크게 히트를 했는데 유행가를 저속하게 보는 지식층을 의식한 작품이라는 말도 있습니다. '자, 어디 한번 보아라. 이래도 우리 대중가요를 천시하겠다는 거냐'라고 기염을 토한 회심

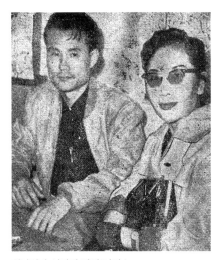
이난영과 사랑에 빠진 남인수

의 작품이었던 것입니다. 1957년 무렵의 남인수를 증언하는 가요팬들은 당시 가요황제가 자전거를 타고 서울 시내의 여러 극장을 바쁘게 다니는 광경을 전해주기도 합니다. 전성기의 겹치기 출연에서 시간을 절약하느라 자전거를 타고 여러 극장을 이동해 다니는 광경은 상상만으로도 웃음이 터져 나옵니다. 1950년대 말, 남인수의 건강은 점점 더 나빠져서 무대에 스스로 오르기조차 힘

들어졌습니다. 이 시기에 남인수 노래의 모창가수들이 출현하게 되는데, 남강수, 김광남, 고대원 등이 가요황제 대역으로 무대에 올라 인기를 유지시켜 갑니다. 뿐만 아니라 옛 오케레코드사 동료가수였던 이난영과의 사랑에 빠지게 된 것도 이 무렵의 일입니다.

고복수의 은퇴기념공연으로 전국을 순회한 직후 두 사람의 감정은 급격히 연애관계로 발전하여 동거에 들어가게 됩니다. 결핵환자 남인수에 대한 이난영의 헌신적 간호는 참으로 각별했다고 합니다.

민족의 수난시대를 살아오면서 울분으로 응어리진 문화예술인들 사이에 폐결핵은 유행처럼 만연되었습니다. 이 고질적 질병을 시대와 역사의 짐인 양 온몸으로 안은 채 버티어 오다 남인수는 세상을 떠나기 석 달 전까지 병약한

남인수 최고의 절창 〈이별의 부산정거장〉

몸을 이끌고 무대에 올랐을 정도로 가수로서의 자신의 직분에 충실했습니다. 1960년 4·19혁명이 일어나자 독재정권의 총탄에 쓰러져간 어린 학생을 추모하는 노래 〈사월의 깃발〉을 취입합니다. 1961년, 그의 몸은 이미 모든 기력이 소진되었습니다. 이런 와중에도 불구하고 가요황제 남인수는 마지막 숨을 헐떡이며 특별히 제작한 병실 침대 마이크 앞에 앉았습니다. 노래 〈무너진 사랑탑〉은 이렇게 해서 세상에 나온 것입니다. 몹시 힘들고 어려운 과정을 거쳐 취입한 이 곡은 사실상 가요황제 남인수의 마지막 히트곡이 되었습니다. 작곡가 오민우는 그날의 처절한 최후 녹음장면을 이렇게 전해줍니다.

> 작고하시기 직전 모 레코드사의 장충 스튜디오 유리창 너머로 뵙던 마지막 모습을 잊을 수가 없습니다. 백지장같이 하얀 얼굴로 연신 각혈을 하셨지요. 사신死神의 그림자가 덮쳐오고 있었지만 레코드회사에서는 선생님의 명이 다한 줄 알고 오히려 강행을 시켰어요. 어쨌든 의자에 앉은 채로 가쁜 숨을 몰아쉬며 취입한 〈무너진 사랑탑〉은 마지막 불꽃으로 타올라 크게 히트를 했지요. 그야말로 선생님의 생명과 바꾼 노래였습니다

세상을 떠나기 불과 석 달 전까지도 무대에 섰으며, 병으로 고통 받을 때 앉아서 취입을 하면서도 오히려 더욱 깊이 있는 창법으로 열창해서 주변사람들을 숙연하게 했습니다. 가요황제 남인수의 진정한 프로정신은 후배들에게 강한 인상을 심어주었고, 그를 오랜 세월 흔들림 없는 당대 최정상의 가수로 흠모하도록 이끌었습니다.

1962년 6월 26일 오후 2시, 서울 충무로 자택에서 '가요황제'로 불린

가수 남인수는 향년 44세를 일기로 사망했습니다. 6월 30일, 가요계 최초로 연예인협회장이 엄수되었습니다. 충무로 상가喪家에서부터 조계사 앞은 물론, 홍제동 고개 너머까지 인산인해를 이루었다고 합니다. 이날 장례식장에는 팔도에서 운집한 추모인파가 종로통을 가득 메워서 마치 국민장을 방불케 했다고 합니다. 남인수의 출세작인 〈애수의 소야곡〉이 장송곡 대신 은은히 연주되었는데, 이 구슬픈 선율이 참석자의 슬픔을 더욱 고조시켰으며, 소복한 여인들의 흐느낌은 저녁이 될 때까지 흩어지지 않았다고 하네요.

수년 전 제가 이끌고 있는 전국적 규모의 옛가요사랑모임 '유정천리회장 이동순'에서는 도합 12장의 CD로 제작한 가요황제 남인수의 전집을 발간해서 장안의 놀라운 화제가 된 적이 있습니다. 여기에는 무려 270곡이 넘는 남인수의 지금까지 확인된 모든 노래들이 전집이라는 명칭에 걸맞게 가지런히 정리가 되어 있습니다. 조용한 시간, 한 곡 한 곡 들을 때마다 가슴을 쥐어짜는 남인수 특유의 애잔함이 사무칩니다.

그는 가요뿐만 아니라 음악의 전 영역을 통틀어 유일하게 잡티 하나 섞이지 않은 순수한 소리를 가지고 있습니다. 모든 잡음이 배제된 단일한 대역帶域에서 순수한 소리를 뿜어내는 그의 미성은 저음과 고음을 넘나드는 자유를 맘껏 발산하고 있습니다. 그의 노래를 들으면 자신감으로 충만한 여유와 생에 대한 진정으로 몸을 떨게 되는데, 아마도 3옥타브를 넘나드는 음역에서 뿜어내는 자유로운 성음 때문이 아닌가 합니다. 그의 성음과 관련하여 풍부한 성량을 자랑하는 정통 성악가들도 그와 함께 무대에 서길 꺼려했다는 말이 전해집니다. 고음에서는 쇳소리가 울리듯 쟁쟁하고 날카롭게 듣는 이의 폐부를 파고 드는가 하면, 저음에서는 속삭이듯

흐느끼듯 하면서 부드러움과 감미로움을 안겨주는 매혹적인 미성美聲, 폭발적이고 정열적이며 순발력이 뛰어난 창법, 무려 세 옥타브까지 거침없이 넘나드는 자유자재한 발성 능력, 정확한 가사 전달력發音 등은 거의 완벽성을 갖추고 있는 것으로 평가됩니다. 절망과 실의에 빠졌거나 현실생활에 지친 민중에게 활력을 실어 주는 마력을 발휘함으로써, 일제강점기부터 그의 인기는 거의 절대적이었다는 말로 표현되고 있습니다.

가요황제 남인수의 노래가 우리 가슴에 가장 절절하게 사무치도록 다가오는 시간은 우리네 삶이 어딘가에 시달려 심신이 몹시 피로하거나 곤비한 시간입니다. 아니면 고달픈 나그네 길에서 돌아오는 경우라도 잘 어울립니다. 이러한 저녁 시간, 버스나 기차의 붐비는 공간이라면 더욱 좋습니다. 바로 그때 성능이 시원치 않은 스피커, 혹은 이어폰에서 뿌지직거리는 잡음과 함께 들려오는 정겹고 카랑카랑한 목소리가 있습니다. 자세히 귀 기울여 들어보면 그것은 틀림없이 남인수의 노래이지요. 이처럼 우리에게 친숙한 남인수의 노래는 대개 유랑과 향수, 청춘의 애틋한 사랑과 과거의 회상, 인생의 애달픔 따위를 담고 있습니다.

민족사의 가장 어려운 시기에 태어나 노래 한 가지로 민족의 고통을 쓰다듬고 위로해 주었던 가수 남인수! 그의 특징을 한 마디로 요약하기란 어려운 일이나 우울하고 암담한 시간의 저 밑바닥 심연에 가라앉아서도 결코 희망을 잃어버리지 않으려는 한 인간의 다부지고 결연한 목소리. 단단하지만 딱딱하지 않고, 카랑카랑하지만 애수와 정감으로 둘러싸인 목소리. 바로 그것이 남인수 성음의 핵심이 아닐까 합니다.

이난영, 목포노래로 한과 저항을 담아낸 가수

숲을 거닐 때 새소리가 들리지 않는다면 그 숲은 얼마나 쓸쓸할까요. 인간 세상에서 숲의 새소리에 해당하는 것은 바로 가수가 부르는 절절한 노래가 아닐까 합니다. 새소리가 있어서 숲이 더욱 아름다운 것처럼 가수들의 좋은 노래가 있어서 세상살이의 고달픔은 한결 반감되고 위로를 느끼게 되는지도 모릅니다. 나라의 주권을 일본에게 강탈당하고 갖은 유린을 겪던 시절, 입이 있어도 제대로 말하지 못하고 눈이 있어도 볼 것을 제대로 보지 못하던 때에 이난영이 불렀던 노래 한 곡은 우리 강토를 깊은 슬픔과 격동 속에 잠기도록 하였습니다.

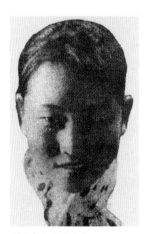

데뷔시절의 이난영

대체 깊은 슬픔이란 무엇일까요. 다만 슬픔의 늪 속에 빠져서 헤어나지 못하는 것은 깊은 슬픔이 아닙니다. 깊은 슬픔은 슬픔을 불러오게 한 근원을 찾아내어 그것을 파헤치고, 모순과 부조리에 대한 올바른 분별과 깨달음을 불러일으키게 하는 힘을 가졌습니다. 식민지시대 가요계에는 슬픔에 잠긴 우리 겨레의 가슴을 쓰다듬고 위로해주던 많은 가수들이 있었으나 이난영 만큼 생기롭고 발랄하며 상큼하면서도 깊은 슬픔을 느끼게 해주었던 가수는 그리 혼

하지 않았습니다.

　가수 이난영으로 하여금 깊은 슬픔의 성음을 자아낼 수 있도록 해준 원동력은 무엇이었을까요. 그것은 거의 모진 핍박에 가까운 고난과 역경이 바로 그 힘이었을 것입니다. 인생의 그 어떤 신산한 지경에 허덕일지라도 이난영은 결코 무릎을 꿇거나 비굴하지 않는 자세로 그 고난의 시간을 이겨내었습니다. 지금 우리에게 당장 필요한 것은 바로 이러한 지혜와 자세가 아닌가 합니다.

　1916년 전남 목포에서 태어난 이난영은 어릴 때 이름이 옥순玉順입니다. 항상 병을 앓고 있던 아버지, 지독한 가난 속에서 가족 모두는 고달픈 삶을 이어갔습니다. 지금 사진으로 남아있는 목포시 양동 이난영의 옛집 전경을 보면 너무도 작고 남루하기 짝이 없습니다(지금 이곳은 이난영 소공원으로 조성되어 있습니다). 목포공립여자보통학교에 다니던 옥순은 학교도 가다말다 하던 중 4학년 재학시절에 기어이 퇴학원서를 나카무라 교장에게 제출하게 됩니다. 삼촌댁에서 더부살이 아이로, 혹은 어머니와 함께 제주도의 일본인 가정에 들어가서 아이보개와 식모살이로, 혹은 떠돌이 유랑극단에서 무명의 막간가수로…… 이것이 목포의 가련한 소녀 이옥순이 겪었던 눈물의 시간이었습니다.

　1930년대 초반 박승희가 운영하던 이동극단 태양극장의 이름 없는 막간가수로 일본공연에 참가하게 됩니다. 이 무렵 단장 박승희가 옥순의 예명을 이난영이라 지어주었습니다. 하지만 일본에서의 활동도 고달픈 역경의 한 과정일 뿐입니다. 밥도 굶고 생활비도 떨어져 거의 죽음의 문턱까지 다다랐을 때 이난영은 마침내 오케레코드라는 멋진 활동무대와 만나게 됩니다. 일본 방문 중이던 이철 사장과의 운명적 만남이 그녀를 기

다리고 있었던 것이지요.

　1933년은 이난영의 나이 17세로 새로운 인생이 펼쳐지던 화려한 무대의 시간이었습니다. 첫 데뷔곡 〈불사조不死鳥〉김능인 작사, 문호월 작곡, 오케 1587, 〈고적孤寂〉김능인 작사, 문호월 작곡, 1587 등을 필두로 〈지나간 옛 꿈〉김파영 작사, 김기방 작곡, 태평 8068, 〈향수〉김능인 작사, 염석정 작곡, 오케 1580 등을 잇달아 발표하게 됩니다.

　　　　능라적삼 옷깃을 여미고 여미면서
　　　　구슬 같은 눈물방울 소매를 적실 때
　　　　장부의 철석간장이 녹고 또 녹아도
　　　　한양 가는 청노새 발걸음이 바쁘다

　　　　때는 흘러 풍상은 몇 번이나 바뀌어도
　　　　일편단심 푸른 한이 천추에 끝이 없어
　　　　백골은 진토 되어 넋은 사라졌건만
　　　　죽지 않는 새가되어 뼈아프게 울음 우네

　　　　이내 몸이 왔을 때는 그대 몸은 무덤 속
　　　　적막강산 뻐꾹새도 무정함을 호소하니
　　　　영화도 소용없고 부귀는 무엇하나
　　　　황성낙일 옛터에 낙화조차 나리네

　　　　　　　　　　　　　　　　　　　　　　　　—〈불사조〉전문

〈불사조〉 노래는 고전 춘향전의 내용을 바탕으로 옥중에 갇혀 고생하는 춘향이의 애달픈 심정을 나타낸 처연한 노래입니다. 전 조선의 가요팬들은 애교를 머금고 때로는 대목대목 앓는 듯한 느낌의 독특한 코맹맹이 창법에 흠뻑 빠져들었습니다. 가슴 속에 켜켜이 쌓여 전혀 녹을 기색조차 없던 슬픔과 한이 이난영의 노래를 듣는 순간 스르르 녹아내려 눈시울을 흥건히 적시곤 했던 것입니다. 이난영의 두 번째 히트곡으로는 〈봄맞이〉 윤석중 작시, 문호월 작곡, 오케 1618를 손꼽을 수 있습니다. 모진 겨울에서 슬금슬금 풀려나는 이른 봄, 이 노래의 구성진 가락을 듣노라면 가슴 속 차디찬 빙하가 녹아내리는 기적을 경험하곤 했었습니다. 여기저기서 들리느니 온통 이난영의 노래요, 그 창법과 음색의 흉내였습니다.

얼음이 풀려서 물 우에 흐르니
흐르는 물 우에 겨울이 간다
어허야하 어어야 어허으리
노를 저어라 음 봄맞이 가자

냇가에 수양버들 실실이 늘어져
흐르는 물 우에 봄 편지 쓴다
어허야하 어어야 어허으리
돛을 감어라 음 봄맞이 가자

제비 한 쌍이 물차고 날아와
어서 가보란다 님 계신 곳에

어허야하 어어야 어허으리

노를 저어라 음 봄맞이 가자

<div align="right">—〈봄맞이〉 전문</div>

아동문학가 윤석중이 작사한 이 노래는 이난영 특유의 애조를 타고 한반도 전역에 구성지게 울려 퍼졌습니다. 아름다운 봄날, 이 노래의 가락과 가사는 어찌 그리도 처연하고 구슬픈 느낌이 들던지요.

이난영의 노래에 가사를 많이 제공했던 작사가로는 조명암, 박영호, 이규희, 남풍월, 김능인, 윤석중, 차몽암, 박팔양, 신불출, 양우정, 강해인 등입니다. 주로 시인들이 많은 작품을 주었습니다. 작곡가로는 문호월, 염석정, 홍난파, 이면상, 손목인, 박시춘, 김해송, 이봉룡 등 당대 최고의 대가급이었습니다. 이난영 노래의 특색이라면 밝고 생기로운 느낌이 드는 청년기 세대들의 생기롭고 발랄한 삶에서 테마를 선택한 작품들이 많았고, 이난영이 이를 잘 소화시켰습니다. 그 때문에 경쾌하고 깜찍하며 산뜻한 정서가 듬뿍 느껴지는 작품들이 많았습니다. 김해송과 함께 만든 작품 중에는 재즈 스타일의 노래들도 많았습니다. 더불어 이난영의 노래에서 많은 비중을 차지하고 있는 것은 신민요풍의 곡입니다. 〈오대강 타령〉, 〈이어도〉, 〈녹슬은 거문고〉 등이 이에 해당합니다. 작사가 김능인과 작곡가 문호월 콤비에다 이난영의 창법이 조화를 이루면 더할 나위없는 멋진 트리오를 이루었던 것입니다.

드디어 이난영의 생애에서 최고의 해가 찾아왔습니다. 1935년, 그녀의 나이 19세 되던 해에 한국가요사에서 불후의 명작으로 일컬어지는 〈목포의 눈물〉문일석 작사, 손목인 작곡이 오케레코드사에서 발표되었습니다.

이 음반은 무려 5만 장이나 팔려나가는 엄청난 반향을 불러일으켰습니다. 이 노래 한 곡으로 이난영은 단번에 가요계의 여왕 자리에 올랐습니다. 한 곡의 유행가는 식민지 땅을 온통 흐느낌으로 잠기게 하였고, 항구 도시 목포를 애틋한 추억의 장소로 되살아나게 했습니다.

> 사공의 뱃노래 가물거리며
> 삼학도 파도 깊이 스며드는데
> 부두의 새악씨 아롱 젖은 옷자락
> 이별의 눈물이냐 목포의 설움
>
> 삼백 년 원한품은 노적봉 밑에
> 임 자취 완연하다 애달픈 정조
> 유달산 바람도 영산강을 안으니
> 임 그려 우는 마음 목포의 노래
>
> 깊은 밤 조각달은 흘러가는데
> 어찌타 옛 상처가 새로워진가
> 못 오는 임이면 이 마음도 보낼 것을
> 항구에 맺은 절개 목포의 사랑

—〈목포의 눈물〉 전문

마치 비염을 앓는 듯한 이난영 특유의 콧소리에다 흐느끼는 듯 잔잔하게 애간장을 토막토막 끊어내는 느낌의 창법이 고스란히 살아있는 노래

였습니다. 모두들 입을 모아 이난영의 창법에는 남도 판소리 가락의 오묘한 효과가 그대로 배어난다며 무릎을 쳤습니다. 가슴에 깊은 슬픔이 자리잡고 떠나지 않는 독자들이 계시다면 이 노래를 혼자 나직이 홍얼거려보십시오. 그런 다음에 어떤 반응이 내부에서 일어나고 있는지 가만히 지켜보시기를 권하는 바입니다. 사실 이 노래는 가사에도 반영되어 있듯 일제에 대한 한과 저항의 혼이 표현된 민족의 노래였습니다.

이 노래는 오케레코드사에서 『조선일보』와 더불어 제1회 향토노래 현상모집조선 10대도시 찬가모집 기획으로 가사를 공모했었는데, 여기에 목포에 거주하고 있던 청년시인 문일석본명 윤재희이 응모하여 최고상을 받은 작품입니다. 당시 10대 도시란 경성, 평양, 개성, 부산, 대구, 목포, 군산, 원산, 함흥, 청진 등입니다. 이를 살펴보면 북한지역과 남한지역이 각각 반반으로 나뉘어져 있습니다. 〈목포의 눈물〉의 원래 제목은 〈목포의 사랑〉입니다. 이철 사장은 처음 울산 출생으로 이미 〈타향살이〉 등을 히트시켰던 오케 대표가수 고복수가 부르도록 낙점해두었으나 손목인의 이의제기로 이난영이 취입할 수 있었습니다. 손목인은 가사에 나오는 지역의 정

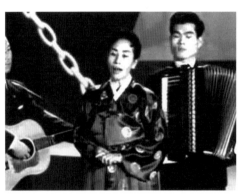
수심에 찬 얼굴로 〈목포의 눈물〉을 부르는 이난영

서를 가장 잘 체득하고 있는 가수에게 그 노래를 부르도록 해야 최고의 가창효과를 기대할 수 있다는 주장이었지요.

노래 〈목포의 눈물〉을 유심히 들어보노라면 독특한 효과가 가슴 속으로 전해져 옵니다. 울음인가 하면 그 울음을 기어이 뛰어넘

는 어떤 결연한 끈기가 느껴지고, 하소연인가
하면 그 하소연을 성큼 뛰어넘는 우뚝한 걸음
걸이가 실감이 됩니다. 노래 속에 눅진하게
배어나오는 남도 특유의 육자배기, 진도씻김
굿 등의 음악적 파장이 가슴을 파고듭니다.
그리하여 절창이자 민족의 가요가 된 〈목포
의 눈물〉은 식민지에서 분단으로 이어지는
한국근대사의 고단한 세월과 맞물리면서 한

일본 데이치쿠사에서 발매된
〈아리랑이야기〉

국인의 정서 밑바닥에 다부지게 자리 잡게 된 무형문화유산으로 영원한
생명력을 얻게 되었습니다.

〈목포의 눈물〉 한 곡으로 최고의 여가수로 등극한 이난영은 이제 화려
한 위상으로 자리를 잡았을 뿐만 아니라 일본 데이지쿠레코드사에서는
그녀를 일본으로 정식 초청하여 순회공연을 하고, 또 일본 음반을 취입하
도록 이끌었습니다. 당시 일본에서 발매된 이난영의 음반에서는 이름을
오카 란코岡蘭子로 썼습니다. 일본인 작사가 시마다島田가 한국의 민요 〈아
리랑〉을 새롭게 다듬고, 작곡가 스키다杉田가 편곡을 해서 취입을 했는데,
이난영은 당시 한국의 민요만 여러 곡 취입을 했습니다.

대중잡지 『삼천리』가 주최했던 레코드가수 인기투표에서 이난영은 왕수
복, 선우일선 등 기생 출신 가수 다음으로 3위의 자리에 올랐습니다. 4위는
전옥, 5위는 김복희였습니다.

비록 천신만고 끝에 인기가수가 되었지만 이난영에게 시련과 역경은
끝이 아니었습니다. 작곡가 겸 가수로 오케레코드사 악극단이 전국순회
공연을 다니던 시절, 이난영은 불세출의 대중음악인 김해송과 사랑에 빠

단란하던 시절의 이난영·김해송 부부

지게 됩니다. 결혼도 하기 전 임신한 사실을 알게 된 이철 사장은 서둘러 결혼식을 올리도록 주선해줍니다. 성탄절 이브에 경성의 유명했던 요릿집 식도원食道園에서 이기세李基世의 주례로 두 사람은 혼례식을 올립니다. 그날 식장에는 오케레코드사 전속악단이 결혼행진곡과 흥겨운 재즈 음악을 연주했고, 신랑 김해송이 노래를 독창으로 불렀으며 무척 흥겨운 분위기로 예식과 피로연을 마쳤다고 합니다. 부부가 모두 대중음악인이라 엄청 바쁜 공연스케줄이 있었을 터인데도 그것을 모두 소화해가며 무려 12남매의 자녀들을 출산했습니다. 모두가 부러워하는 부부로 항시 세인들의 관심에 오르내렸습니다. 하지만 행복한 시절은 봄눈처럼 너무도 짧기만 했습니다.

1937년에는 오빠 이봉룡과 함께 〈고향은 부른다〉박영호 작사, 김송규 작곡를 오누이 합창으로 불러서 음반을 발매합니다. 이 음반은 그들이 떠난 고향 목포를 생각하며 추억을 되새기는 작품인데, 이봉룡의 매부 김해송이 곡을 붙여서 더욱 이채로운 작품이라 하겠습니다. 이난영은 고향 목포를 추억하는 노래를 여러 곡 발표했는데, 〈목포는 항구〉, 〈해조곡〉 등이 그것입니다. 1938년에는 오케레코드사를 대표하는 가수 이난영을 위해 〈이난영걸작집〉 음반을 발매하기도 했는데, 이 앨범에는 그녀의 대표곡 〈알아달라우요〉, 〈아 글쎄 어쩌면〉 등 여러 곡이 연극배우의 해설과 더불어 흥

미롭게 엮어져 있습니다.

일제 말로 치달아가던 1941년 이
난영은 오케레코드사 대중음악인들
로 구성된 조선악극단 대표멤버로
일본순회공연에 참가해서 동포들의
뜨거운 환호와 반응을 불러일으켰습
니다. 특히 오케 소속 여성 전속가수
로 구성된 '저고리시스터즈'의 대표
멤버로 이난영의 활동은 매우 두드
러졌습니다.

K.P.K. 이난영 악단

1945년 8월, 해방이 되자 남편 김해송은 발빠르게 악극단을 조직했고,
그 명칭은 K.P.K.였습니다. 그것은 연주자 백은선을 비롯한 조직 멤버들
의 이니셜 알파벳을 따서 지은 즉흥적이고도 무의미한 이름입니다. 김해
송이 워낙 재즈, 블루스 등 미국음악에 능숙했던 터라 당시 한반도에 진
주한 미군들을 위한 위문공연에 자발적으로 참여해서 뜨거운 반응을 얻
게 되었습니다. 하지만 이것이 이후 김해송의 납북으로 이어지는 비극의
빌미가 될 줄 누가 알았으리오. 악극단이 무수히 난립해서 운영되던 시
절, K.P.K.악단은 당시 최고의 멤버들로 조직되어 대단한 인기를 얻었습
니다. 전국순회공연 중 한번은 춘천에서 머물던 무렵인데, 이난영이 밤
깊은 소양강 가에 신발과 유서를 남겨놓고 투신자살을 시도하는 놀라운
일이 벌어졌고, 이것이 신문에 보도되기도 했습니다. 그 유서에는 남편
김해송에 대한 원망으로 가득 차 있었습니다. 김해송의 여성편력이 문제
가 되어 부부간에는 자주 분쟁이 있었는데 결국 이런 사태로까지 발전된

李蘭影自殺未遂

악극단 「KPK」 여주인
공이난영 (李蘭影) 의자
삼미수사건—
지난十八일밤十一시경달
빛일인 소앙강 (昭陽江)
에서한때는 유행가수노이
틈을 날리고 지금 KPK의
여주인공으로 극단과함께
당지에 공연을하러온 이난
영씨는 백사장에 나는 갑
니다 김해송이란 유서
를 남기고 루신자살을 도모
하다가 순행경관에게구출
되였다 (春川發朝通)

이난영 자살미수 기사

것입니다.

하지만 두 사람은 1947년 조국의 분단을 크게 염려하고 통합을 갈망하는 노래 〈흩어온 남매〉, 〈남남북녀〉 등을 발표할 정도로 정분이 깊고 사랑은 지극했던 것으로 보입니다.

이 아비는 너희들이 한없이 그리워도
가로막힌 운명선이 천추의 한이로구나
삼천리강산에 삼팔이란 웬 말이냐
목을 놓고 울어봐도 시원치 않다

너희들은 남쪽에서 끝까지 참아다오
이 아비는 북쪽에서 힘차게 싸우겠다
다 같은 혈족이요 우리나라 민족이다

붉은 피 한 방울을 아낄손가

—〈흘러온 남매〉 부분

1950년 6·25전쟁의 세찬 풍파는 이 사연 많은 부부의 거리를 영원한 분단과 이별로 갈라놓고 말았습니다. 전쟁 발발 직후 김해송은 남쪽으로 피난을 내려가지 못하고 서울에 숨어 있었는데, 결국 체포되어 인민군보안대로 잡혀갔고, 서대문형무소에 투옥되었습니다. 해방 직후 미군을 위한 위문공연을 했다며 이를 밀고한 사람은 다름 아닌 K.P.K. 소속의 직속 후배였습니다. 그 후배는 평소 좌파사상을 가졌는데, 전쟁 직후 이를 바로 고발해서 선배가 잡혀가도록 했던 것입니다. 남편을 만나기 위해 이난영은 남장男裝을 하고, 얼굴엔 숯검정을 칠해 서대문형무소 주변을 수없이 빙빙 돌았다고 합니다. 그러한 노력도 수포로 돌아가고 김해송은 다른 숱한 반공포로들과 함께 한 많은 '단장의 미아리고개'를 넘어서 북으로 끌려갔습니다.

일설에는 동두천 부근에서 폭격으로 사망했다고 전해지기도 하지만 북한 측 자료에는 결핵이 발병하여 원산의 요양원에서 1950년대 중반에 사망했던 것으로 알려지기도 합니다. 1920년대 미국의 재즈음악을 받아들여 즉시 자기 것으로 소화시키며 대중음악 작곡에 적극적으로 반영하고 수용했던 천재적이고 전설적인 대중음악인 김해송의 삶은 이렇게 마감이 됩니다. 제자 손석우가 스승의 음악적 명맥을 유일하게 이어나갔던 것으로 보입니다. K.P.K.악단에서의 부부의 활동은 전쟁이 발발했던 1950년 4월 초순까지도 적극적으로 펼쳐지고 있었습니다. 서울 시공관에서 9일 동안 절찬리에 펼쳐진 양춘대공연 오페레타 〈로미오와 줄리엣〉

'혁신적 혹성의 클럽'으로 소개된 이난영악단(1955)

에는 영화배우 복혜숙을 비롯한 여러 유명배우와 대중예술인들이 총출연하는 큰 공연이었습니다. 이 공연은 전2부 14경景으로 구성된 꽤 중량감 있는 무대작품이었습니다.

남편이 납북 당한 뒤 이난영은 K.P.K.악극단 운영을 자신이 계속 꾸려가기로 결심합니다. 명칭도 '이난영악단'으로 바꾸고 혁신대공연을 무대 위에 올렸으나 뚜렷한 반응을 얻지 못한 채 이후 한 해를 채 넘기지 못하고 파산에 이르게 됩니다. 연약한 여성의 몸으로 이끌어간다는 일이 결코 쉬운 것이 아니었을 것입니다. 이 무렵 이난영은 음악에 재능을 타고난 자녀에게 종아리를 때려가며 노래를 가르쳤습니다. 자신의 두 딸과 오빠인 작곡가 이봉룡의 딸 하나를 엮어서 김 시스터즈를 발족시켰습니다. 아버지를 빼어 닮아서 악기연주와 가창에 능한 세 아들도 이런 과정으로 가르쳐 김 보이스로 발족시켜 모두 미국으로 진출시켰습니다. 특히 김 시스터즈는 미국생활에 잘 적응하며 활동의 터전을 마련하고 음반을 취입하며 인기를 얻었습니다. 하지만 서울에 홀로 남은 어머니 이난영은 늘 고독했습니다. 하루빨리 미국으로 와달라는 자녀들의 성화에 못 이겨 태평양을 건너간 어머니는 잠시 자녀들의 뒷바라지를 해주며, 때로는 1960년대 미국의 유명한 대중음악 무대인 설리번 쇼에 김 시스터즈와 함께

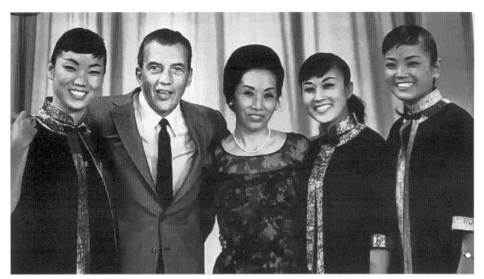
미국 설리번쇼에 출연했던 이난영과 김시스터즈

출연하기도 했습니다. 그러나 이난영에게 미국생활은 전혀 맞지 않았던 것 같습니다.

자녀들이 그렇게 만류했건만 어머니는 기어이 서울로 돌아와 회현동 옛집에서 혼자 살아갑니다. 신카나리아가 운영하는 명동 카나리아다방에 가면 가요계의 옛 동료들을 늘 만날 수가 있었는데, 그것이 그녀의 유일한 즐거움이었습니다. 1957년 선배가수 고복수가 드디어 무대를 떠나는 고별공연을 서울 시공관에서 개최하게 되었을 때 가요계 동료 후배들 100여 명은 우정출연으로 무대 위에 올라서 원로가수와의 작별을 서러워했습니다. '팬이여 안녕! 무대여 안녕!'이란 캐치프레이즈를 내걸고 열린 이날 공연에서 이난영은 역시 자신의 대표곡 〈목포의 눈물〉 1, 3절을 불렀습니다. 바이올린으로 연주하는 슬픈 간주곡의 여운이 관객들의 애간장을 더욱 애달픈 분위기로 이끌고 갔습니다. 이난영은 노래 1절을 부

르고 간주가 이어진 다음 2절을 부르는데, '어찌타 옛 상처가 새로워진다 / 못 오실 님이면 이 마음도 보낼 것을'이란 대목에서 기어이 가슴 속 저 밑바닥에 켜켜이 쌓였던 한과 슬픔과 서러움이 한꺼번에 쏟아져 나와서 울음 절반, 흐느낌 절반으로 노래를 불렀습니다. 그간 겪었던 삶의 파란곡절과 가파른 운명에 대한 애달픔 따위가 일시에 혼합이 되어서 자연스럽게 조성된 창법으로 이루어졌을 것입니다. 마무리 대목에서는 그날의 주인공 고복수가 함께 이난영 옆으로 와서 합창으로 도와주어 겨우 아슬아슬하게 노래를 마칠 수가 있었지요. 방송국에 실황녹음 테이프로 남아있는 그날의 노래를 듣노라면 그 누구라도 함께 북받치는 심정으로 눈시울이 촉촉이 젖어들게 됩니다.

이난영은 자신의 대표곡 〈목포의 눈물〉을 아마도 수천 번 이상 무대에

조선악극단 일본공연 소개책자의 표지에 실린 이난영

서 불렀을 터이나 울먹이며 부르는 그날의 노래가 단연 최고의 절창으로 기록이 되었을 것입니다.

고독과 적막 속에서 이난영의 삶은 점점 더 황폐해져만 갔습니다. 술과 담배, 때로는 아편을 맞기도 했지만 전혀 도움이 되지 못했습니다. 재기의 몸부림을 쳤지만 곧 고통과 절망의 수렁으로 빠져들고 말았습니다. 1961년 이난영은 무대 위에서 역시 〈목포의 눈물〉을 부르게 되었는데 가수가 1절을 부르고 난 뒤 뒤로 물러서면 측근

에 대기하고 있던 성우가 마이크 앞으로 다가가 상품 광고 멘트를 넣었습니다. 지금도 남아있는 어느 테이프 속에는 동산유지라는 회사에서 만든 가루비누 '원더풀' 선전광고가 들어있는 우스꽝스런 무대분위기와 대면하게 됩니다. 말하자면 간주곡 대신 CM광고를 넣는, 그것도 성우가 직접 출연해서 광고 문구를 삽입하는 방식으로 무대공연이 진행되었던 것입니다. 이것은 한국의 근대광고사에서도 흥미로운 기록물이 아닐 수 없습니다.

원더풀 원더풀 무엇이 그렇게 원더풀일까요?
다름 아닌 동산유지의 가루비누 코티 원더풀이 바로 원더풀입니다.

이 광고 문구를 직접 발성으로 내보내고 난 뒤 성우가 뒤로 빠지면 다시 가수 이난영이 마이크 앞으로 천천히 다가가 노래의 나머지 소절을 이어가는 것입니다. 이 무렵 결핵으로 투병하던 가수 남인수를 만나 측은한 마음에서 병 수발을 이따금 들어주곤 하다가 두 사람은 급격히 가까워지게 됩니다. 기어이 살림을 차리고 동거생활까지 하면서 두 사람은 마치 불나비 같은 사랑을 활활 태우게 됩니다. 이 시기에 남아있는 사진을 보면 파자마를 입은 남인수에게 차를 끓여서 이난영이 정성스럽게 바치는 단란하고도 극진한 장면을 볼 수 있습니다. 이 무렵 부산에서 열린 공개방송에 두 사람이 함께 출연한 적이 있는데, 이때 가족사항을 묻는 아나운서의 짓궂은 질문에 남인수는 양쪽 합쳐서 모두 몇 남매라고 껄껄 웃으며 태연하게 대답합니다.

결핵 3기를 훨씬 넘긴 남인수는 이난영의 무릎을 베고 마지막 가쁜 숨

을 몰아쉬었습니다. 임종 무렵의 남인수는 애인 이난영에게 노래를 불러
달라고 했습니다. 이난영은 흐느껴 울면서 〈애수의 소야곡〉을 불렀고,
그녀의 두 눈에서 떨어지는 뜨거운 눈물은 생명이 꺼져가는 남인수의 이
마와 얼굴로 방울방울 떨어졌을 것입니다. 참으로 기막힌 이별 장면이 아
닐 수 없습니다. 짧았지만 한껏 정이 들었던 애인을 먼저 떠나보내고 이
난영은 또 다시 깊은 슬픔의 나락으로 빠져들게 됩니다. 심한 우울증으로
고생을 하던 이난영은 1965년, 결국 49세의 나이로 빈 방 안에서 혼자
쓸쓸하게 최후를 맞습니다. 자살로 삶을 마감했다는 처연한 소식이 전해
지기도 했습니다. 비통하게 세상을 떠나긴 했지만 이난영의 장례식은 마
치 국장을 연상케 하듯 많은 인파가 몰려 들어서 가수의 죽음을 슬퍼했
습니다. 1969년, 이난영이 세상을 떠난 4년 뒤에 목포 유달산 자락에는
이난영노래비가 세워졌습니다. 이 노래는 아난영 노래를 너무도 사랑하

목포시 양동에 있던 이난영의 옛집

는 한 독지가의 노력으로 건립되었다고 하니 갸륵한 일입니다.

경기도 파주의 어느 산중턱 공동묘지에 아무도 돌보는 이 없이 묻혀 있던 이난영의 무덤은 찾는 이도, 벌초하는 사람도 없이 잡초로 더부룩 우거져 있었습니다. 세월이 흘러 지방자치제가 실시된 이후 목포시에서는 자기지역이 배출한 한국문화사의 걸출한 위인 이난영의 위상을 다시금 떠올리게 되었습니다. 무덤이 방치되어 있다는 사실을 알게 된 목포시와 가요팬들은 마침내 파주 공동묘지에서 고향 목포로 이장할 계획을 세우고 이를 실행에 옮겼습니다. 드디어 지난 2006년 어느 따뜻한 날, 이난영은 목포 삼학도 자락, 그녀의 어린 시절에 뛰놀던 고향 언덕으로 되돌아왔습니다. 비록 세상을 한참 떠난 뒤이긴 하지만 감격적 귀향이 아닐 수 없었습니다. 구름처럼 고향을 떠난 지 몇 해만입니까? 수목장樹木葬으로 조성된 그녀의 무덤은 이난영공원이란 이름을 달고, 편안하게 삼학도 앞바다를 내려다보고 있습니다. 이난영 무덤 앞으로 다가가면 가수의 대표곡 〈목포의 눈물〉, 〈목포는 항구다〉, 〈해조곡〉 등 세 곡이 연속으로 들려옵니다. 무덤에서 노랫소리가 들리는 곳은 이난영 묘소가 유일합니다. 이제 가수 이난영의 영혼은 삼학도와 유달산 자락의 정겨운 바람결로 항시 자리 잡고 있을 것입니다. 그 바람결은 지금도 남도의 거리거리에서 〈목포의 눈물〉을 도란도란 부르고 다닙니다.

2016년 봄, 옛가요사랑모임 유정천리회장 이동순에서는 이난영 탄생 100주년을 기념하는 특별사업으로 〈이난영 전집〉CD 10매 분량을 발간했습니다. 이 전집에는 국내외 음반수집가들이 소장하고 있는 이난영의 모든 음반을 수집 정리한 음원이 담겨져 있습니다. 이 뜻 깊은 사업과 더불어 목포가 배출한 위대한 가수를 추억하는 전시회, 감상회 등 다양한 행사들을

목포 삼학도 언덕에 조성된 이난영의 수목장 무덤

서울과 전국의 여러 지역에서 펼쳐 가요팬들의 뜨거운 호응과 격려를 받았습니다. 우리가 이난영의 노래를 지금도 아끼고 사랑을 느끼면서 부르는 까닭은 고달팠던 지난 세월의 내력을 떠올리며 오늘의 우리 삶을 겸손하게 되새기고 평정을 회복하려는 내적 갈망 때문일 것입니다.

김해송, 재즈와 블루스음악에 능했던 가수

김해송金海松이란 이름을 들어보셨는지요. 한국
가요사에서 싱어송라이터, 즉 작곡과 노래를 함께
겸했던 특이한 사람이 이따금 나타나곤 했었는데,
이 김해송이란 분이 바로 그런 인물 중의 하나입
니다. 한 나라의 문화사에서 걸출한 업적을 남긴
문화인들은 그 나라 국민들 기억 속에 오래 오래
기억이 되며 사랑을 받아야 함에도 불구하고, 우
리의 경우는 식민지와 분단의 엄청난 격동과 혼란

천재작곡가 김해송

속에서 험한 세월의 풍파에 그 존재가 망실되어버린 인물들이 하나 둘이
아닙니다. 김해송이란 이름이 여러분께 낯설게 느껴지는 까닭도 바로 6·
25전쟁 때문이라 하겠습니다.

김해송! 그는 너무도 뛰어난 가요작곡가이면서 동시에 가수로 활동했었
고, 또한 한국의 뮤지컬 역사에서 선구적 위치에 있었습니다. 그의 품성은
항상 재기발랄함 그 자체였다고 해도 과언이 아닙니다. 1911년 평남 개천
에서 태어난 김해송은 본명이 김송규金松奎입니다. 소년시절 평양 숭실전문
을 다니다가 집안의 연고에 따라 충남 공주로 내려와 공주고보를 졸업했습
니다. 재학시절부터 기타 연주에 뛰어난 재능을 보였고, 날이면 날마다 기

타만 끌어안고 살았습니다. 전문적 기타연주자가 되고 싶은 꿈에 부풀어 김해송은 조선악극단의 지휘를 맡고 있던 작곡가 손목인을 찾아가 오케레코드사 전속연주자로 발탁이 되었던 것이지요.

1935년은 김해송이 가수로 무대에 처음 데뷔한 해입니다. 당시 24세였던 김해송은 이난영, 신일선, 고복수 등 오케레코드 전속가수들과 함께 당당히 무대 위에 올랐습니다. 레코드로 만들어진 첫 작품 〈항구의 서정〉남풍월 작사, 김송규 작곡, 김해송 노래, 오케 1920이 발표된 것은 그해 10월의 일이지요. 이 노래도 김해송이 작곡과 노래를 직접 맡았습니다. 이후로도 〈우리들은 젊은이〉, 〈청춘은 물결인가〉, 〈청춘해협〉, 〈청춘쌍곡선〉 등의 노래를 작곡하고 노래를 직접 불렀습니다. 틈틈이 '김해송 신작 발표회'를 열어서 자신의 존재를 과시했던 것은 물론이지요.

1937년 2월에는 최고의 음악가를 지향하는 청년 김해송에게 있어서 드디어 출세의 기회가 다가왔습니다. 가요곡 〈연락선은 떠난다〉박영호 작사, 김송규 작곡, 장세정 노래, 오케 1959를 작곡하여, 평양 출신 가수 장세정으로 하여금 애달프고 눈물겨운 음색으로 취입하도록 했던 것이 바로 그 기회였습니다. 이 노래에 대한 반향은 실로 대단했던 것 같습니다. 당시에는 유명 가수들의 대표작품을 추려서 '걸작집'이란 이름을 달아 발매하곤 했었는데, 가수 장세정의 최고 출세작이 되기도 했던 이 노래는 〈장세정걸작집〉이란 타이틀의 맨 첫 곡으로 수록되었습니다. 당시 유

작곡가 김해송의 전성기 시절

명 변사였던 서상필이 넉살좋게 엮어가는 사설이 듣기에 구수했습니다. 그 대사는 이렇게 시작됩니다.

여기는 항구, 추억의 보금자리

진정코 사랑하는 까닭에 떠나가는 그대여

오! 내 얼굴엔 눈물이 퍼붓소이다

잘 가시오, 안녕히 계세요

그리고 이것은 선물이오니

변변치 못한 손수건이오나

이것으로 눈물을 씻어 주세요

언제나 잊지 마시고 영원히 영원히

고맙소이다

안타까운 이별에 주고받는 선물이

내 장부의 가슴을 쥐어뜯는구려

그대 성공하시어

조선의 디아나더빈이 되기를 바라오

구성지게 엮어진 변사의 이런 대사가 한 바탕 쏟아지고 나면, 곧 이어서 전주곡과 함께 장세정의 애조 띤 음색이 흘러나옵니다. 뿌웅 하는 슬픈 뱃고동 소리도 잔잔한 배음으로 들려오는군요.

쌍고동 울어 울어 연락선은 떠난다

잘 가소 잘 있소 눈물 젖은 손수건

진정코 당신만을 진정코 당신만을

사랑하는 까닭에 눈물을 샘키면서

떠나갑니다 (아이 울지 마세요)

울지를 말아요

<div align="right">─〈연락선은 떠난다〉1절</div>

여러분께서 너무도 잘 아시는 이 노래의 작곡자가 바로 김해송이란 사실은 모르셨지요. 1930년대 중반으로 접어들면서 식민지 백성들의 처지는 그야말로 가련함 그 자체였습니다. 그저 시키는 대로 이리 저리 휘몰리고 우르르 내쫓기면서 중심을 잃은 조각배처럼 위태로운 삶을 살았습니다. 고향집에서 가족과 더불어 편하게 배불리 먹고 오순도순 살아가는 것은 꿈도 꾸지 못했습니다. 쉬느니 한숨이요, 내뱉느니 탄식이었습니다.

이러한 때에 일본으로 떠나는 사람들의 발길이 종일토록 서성대는 부산항 부두에는 이별의 눈물과 쓰라린 애환으로 가득했던 것입니다. 그 애환의 광경을 이 노래만큼 잘 표현한 노래는 그리 많지 아니합니다. 당대 1급의 작사가 박영호 선생이 노랫말을 붙였고, 곡조의 예술성을 김해송이 다듬었습니다. 이렇게 만든 노래는 삼천리 반도를 완전히 뒤덮을 정도로 폭발적 인기를 모았습니다. 사람들은 이 노래를 부르며 가슴속의 억울함과 답답함을 쓸어내렸습니다. 한잔 술에 취하여 이 노래를 흥얼거리다 보면 내일의 삶에 대한 염려가 새로 솟구치곤 했던 것입니다.

오케레코드사에서 활동하던 김해송이 콜럼비아사로 소속을 옮긴 것은 1938년도의 일입니다. 이 한 해 동안 무려 32곡이 넘는 작품을 작곡하거나 불렀습니다. 그 가운데서 특히 우리의 눈길을 끄는 작품은 김해송이

만요漫謠 장르에 대한 각별한 관심과 애착을 갖기 시작했다는 점입니다. 〈개고기 주사〉, 〈모던기생점고〉, 〈전화일기〉, 〈청춘뻘딩〉 등의 다양한 만요 작품에 나타난 익살과 풍자는 식민지 현실의 모순과 부조리, 일그러진 근대풍경의 묘사와 반영이 눈물겹게 그려져 있습니다.

이후로 발표했던 김해송의 대표곡 제목을 한번 들어보시겠습니까. 〈옵빠는 풍각쟁이〉, 〈팔도장타령〉, 〈나무아미타불〉, 〈다방의 푸른 꿈〉, 〈코스모스 탄식〉, 〈우러라 문풍지〉, 〈화류춘몽〉, 〈잘 잇거라 단발령〉, 〈어머님 안심하소서〉, 〈요즈음 찻집〉, 〈경기 나그네〉, 〈고향설〉 등 유명곡들이 참으로 많기도 많습니다. 이 노래들은 모두 크게 히트를 했던 가요곡들입니다.

이 시기 김해송의 삶에서 또 하나의 놀라운 소식은 가수 이난영과의 결혼입니다. 김해송은 아내를 위해 재즈풍의 노래 〈다방의 푸른 꿈〉조명암 작사, 김해송 작곡, 이난영 노래, 오케 12282을 만들어줍니다. 그러면서 처남 이봉룡에게 작곡기법을 가르쳐 작곡가로 성공을 시켰습니다.

이난영·김해송 부부의 결혼을 알리는 신문기사

내뿜는 담배연기 끝에

흐미한 옛 추억이 풀린다

고요한 찻집에서 커피를 마시면

가만히 부른다

그리운 옛날을 부르누나 부르누나

흘러간 꿈은 찾을 길 없어

연기를 따라 헤매는 마음

사랑은 가고 추억은 슬퍼

블루스에 나는 운다

내뿜는 담배연기 끝에

흐미한 옛 추억이 풀린다

조으는 푸른 등불 아래

흘러간 그날 밤이 새롭다

조그만 찻집에서 만나던 그날 밤

목메어 부른다

그리운 그 밤을 부르누나 부르누나

서리에 시든 장미화러냐

시들은 사랑 쓰러진 그 밤

그대는 가고 나 혼자 슬퍼

블루스에 나는 운다

조우는 푸른 등불 아래

흘러간 그날 밤이 새롭다

—〈다방의 푸른 꿈〉 전문

1930년대 후반, 다방 내부의 풍경이 그림처럼 보이는 듯합니다. 이 노래는 김해송이 자신의 아내 이난영에게 생일축하곡으로 헌정한 작품이라고 합니다. 특유의 자유분방하고도 흐느적거리는 가락에서 느낄 수 있듯

이 김해송은 미국식 재즈, 혹은 블루스 스타일의 작곡에 매우 능숙한 재능을 지녔던 것 같습니다. 찰리 채플린의 무성영화 〈황금광시대〉 시리즈에 보면 아련하고도 비감한 재즈 선율이 흘러나오는데, 이것을 식민지조선의 1930년대 대중음악에서 완벽하게 정착된 재즈음악으로 경험해볼수가 있는 것이지요.

1945년 해방과 더불어 김해송은 K.P.K.악단을 조직하여 새롭게 변화된 세상에 기민하게 대응합니다. 해방기념가요 〈울어라 은방울〉도 발표해서 대중들에게 깊은 감동을 주었습니다. 하지만 6·25전쟁의 발발과더불어 김해송은 북으로 끌려올라가 영영 소식을 알 수 없게 되었지요. 이처럼 전쟁은 모든 현재성을 소멸과 망각의 구렁텅이로 매몰차게 던져버리고 말았던 것입니다. 김해송이 북으로 끌려가게 된 사연은 K.P.K.악단의 직속후배가 해방 직후 미8군 위문공연을 선도했던 악단장 김해송을인민군보안대에 찾아가 반동으로 밀고했던 것이 그 주된 배경이라고 합니다. 안타까운 일이 아닐 수 없습니다.

아내 이난영이 서대문형무소에 갇혔던 남편의 행방을 탐문하려고 얼굴에 숯검정을 칠한 채 남복으로 변장하고 수없이 철조망담장 밖을 배회했건만 기어이 부부는 상면하지 못하고 영원한이별이 되고 말았지요. 북에서나온 자료「민족수난기의 가요들을 더듬어」최창호, 1997, 평양에 의하면 납북 이후 열악한

해방직후 K.P.K.악단에서 지휘하는 김해송

김해송 첫 번째 작곡집 김해송 두 번째 작곡집 김해송 세 번째 작곡집

환경 속에서 결핵이 발병하고, 또 폭격으로 심한 부상까지 입었다고 합니다. 전쟁 중에 원산으로 후송되어 병원 치료 중 사망했다는 소식이 전해지기도 합니다.

백년설, 부드러움 속에 강인함을 감춘 가수

한국의 근현대사는 지난 20세기를 거쳐 오며
엄청난 격동의 시기를 통과하였습니다. 식민지 지
배와 그 후유증, 이념의 선택, 파괴적인 전쟁 등으
로 대표되는 격동과 파란은 그 시기의 문화를 제
작 생산하는 담당층들로 하여금 심신의 절대적
안정을 보장해 주지 못했습니다. 심신의 안정은커
녕 절박한 생존의 기로에서 허덕여야만 했던 것

20대의 백년설

이지요. 결과적으로 친일에 관한 논란, 분단시대의 이른바 매몰에 관한
논의 등이 줄곧 문화인들의 평가에 심대한 영향을 끼치게 되었습니다. 일
정한 시간이 경과한 다음 한국의 문화인들은 이민족 통치 시절에 발표한
작품과 삶에 대한 반민족적 행위의 평가, 전쟁시기의 개인적 대응방식 등
등 문화인으로서의 삶의 가치 선택과 위상에 대한 매서운 문책과 비판이
뒤따랐습니다. 문학사에서 육당 최남선과 춘원 이광수를 바라보는 시각
에도 이러한 질책성 눈길을 줄곧 느끼게 됩니다.

대중연예인들의 경우에도 예외가 아니어서 수년 전부터 우리는 줄곧
가요계에서의 친일행적 논란에 휩싸인 경우가 한둘이 아닙니다. 가요작
품이란 것은 항시 그 시대 대중들과 더불어 숨쉬고, 감정을 조절하는 기

능을 갖고 있기 때문에 통치자들이 가요작품을 체제의 선전을 위한 도구나 나팔수로 교묘히 이용하는 경우가 많습니다. 식민지 후반기에 집중적으로 만들어졌던 이른바 군국가요란 것이 그러했고, 70년대 유신통치시절 후반기의 이른바 시국가요 제작의 강요가 그러한 표본이라 할 수 있습니다. 그리하여 가요 작품의 제작에 직접 참여하는 대표적인 작곡가, 작사가, 가수들의 존재성은 항시 지배체제의 통치수단으로 악용될 소지가 있는 것이 사실입니다. 우리가 오늘 이야기하고자 하는 가수 백년설白年雪도 바로 그러한 경우입니다.

수년 전 여름, 『친일인명사전』에 수록된 명단 발표로 온 나라의 여론이 뒤숭숭하던 때에 나는 벗들과 더불어 경북 성주군 성주읍 예산리의 백년설 선생 생가를 찾아본 적이 있습니다. 그날따라 유난히 높은 습도에 등과 가슴은 땀으로 흥건했습니다. 백년설 생가로 들어가는 입구에는 어떤 표지판조차 없었고, 엊그제 내린 비로 좁은 골목은 질척거렸습니다. 대문 앞에 서서 바라보는 생가의 광경은 영광과 오욕, 좌절과 허무의식으로 일관되었던 가수 백년설의 삶을 고스란히 들여다보는 듯 쓸쓸하고 적막하였습니다.

아주 사람이 살지 않는 것은 아니었으나 전혀 인기척이 없었고, 오로지 한쪽 모퉁이에 묶인 강아지 한 마리가 악을 써서 낯선 방문객의 발길에 경계심을 드러내고 있을 뿐. 지붕과 서까래의 틈으로는 비가 샌 흔적이 보였고, 오랫동안 수리를 하지 않은 건물은 거의 냉담과 거부 속에서 철저히 방치된 기색이 뚜렷했습니다.

그 누가 이 낡은 건물을 험한 시대에 남겨진 민족의 절창 〈나그네 설움〉과 〈번지 없는 주막〉 단 두 곡으로 한 시대를 감동적으로 풍미했던 가

수 백년설의 생가라고 인정할 것인 가. 거의 다 쓰러져 가는 백년설 생가의 마당을 서성이며 나의 가슴은 너무나 비감한 심정에 젖어 들었습니다. 바로 이러한 광경이 상처와 유린으로 얼룩진 한국현대사의 처참한 얼굴이자 본모습이라는 생각에 다다르자 기어이 발끝에 눈물방울이 떨어졌습니다.

1915년 경북 성주읍 예산리에서 태어난 가수 백년설의 본명은 이갑룡李甲龍입니다. 부친 이형순李瀅淳 선생과 모친 김차악金且岳 여사의 셋째 아들로 태어났습니다. 갑룡이란 이름이 마음에 들지 않았던 백

가수 백년설의 호적등본

년설은 49세 때 이창민李昌珉으로 개명하게 됩니다. 성주농업보습학교현재의 성주고등학교를 마치고, 서울로 올라가 한양부기학교를 다녔고, 이후 은행과 신문사 등에서 잠시 일을 했다고 합니다. 그러나 백년설의 마음속에는 오직 한 가지 목표, 즉 작가가 되려는 꿈으로 가득하였습니다. 하지만 그 꿈은 한 시골청년에게 너무나 벅차고 힘겨운 것이었던지도 모릅니다.

하지만 뜻밖에도 자신이 전혀 예측하지도 못했던 가수로서의 재능이 꽃필 수 있는 계기가 다가왔으니 그것은 1930년대 태평레코드 문예부장 박영호 선생과의 운명적 만남이 바로 그것입니다. 태평레코드사가 일본

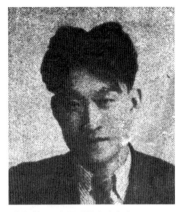

태평레코드사 문예부장이었던
작사가 박영호(처녀림)

으로 레코드 취입차 떠나게 되었을 때 친구 박영호의 제의를 받고 객원으로 함께 일본을 향해 떠납니다. 태평 소속 전속가수들이 취입을 할 때 이갑룡의 가수적 재질을 진작 눈치 채고 있었던 박영호는 이갑룡에게 은근히 취입을 제의하게 됩니다. 거기에 스스럼없이 부응했었고, 첫 취입곡이 바로 〈유랑극단〉박영호 작사, 전기현 작곡, 백년설 노래, 태평 8602입니다.

가사가 마음에 들지 않는 대목은 이갑룡이 직접 마음에 들 때까지 고쳤고, 3절 가사는 거의 혼자서 써넣다시피 손질했습니다. 가수로서의 예명도 백년설白年雪이라 스스로 지었습니다. 다정한 친구의 제의로 장난삼아 취입한 이 노래가 뜻밖에도 반응이 매우 좋았습니다. 이 노래 한 곡으로 백년설은 단번에 인기가수 반열로 껑충 뛰어오르게 됩니다. 이 작품은 식민통치의 압제를 이기지 못하고 유랑민의 신세로 전락한 1930년대 당시 한국인의 처지와 슬픈 존재성을 상징적으로 잘 담아낸 명작입니다. 하지만 백년설의 가요계 데뷔시기는 1939년으로 군국주의 체제의 광기가 점차 극에 달하던 때였으니 가수 자신에게 활동의 분위기나 환경이 몹시 불리하고 나빴습니다.

한 많은 군악소리 우리들은 흐른다
쓸쓸한 가설극장 울고 새는 화톳불
낯설은 타국 땅에 뻐꾹새도 울기 전
가리라 지향 없이 가리라 가리라

밤 깊은 무대 뒤에 분을 씻는 아가씨

제 팔잔 남을 주고 남의 팔잔 배우나

오늘은 카추샤요 내일 밤엔 춘향이

가리라 정처 없이 가리라 가리라

흐르는 거리마다 아가씨도 많건만

이 가슴 넘는 정을 바칠 곳이 없구나

차디 찬 타국 달을 마차 우에 실고서

가리라 향방 없이 가리라 가리라

<div align="right">─ 〈유랑극단〉 전문</div>

이후로 가수 백년설은 태평레코드사의 간판급 가수로 자리를 잡고 잇따라 많은 히트곡을 발표하게 됩니다. 우선 떠오르는 백년설의 대표곡 목록을 손꼽아 보더라도 다음 작품들이 당장 떠오릅니다. 하나같이 슬픈 아름다움을 지닌 주옥같은 가요작품들이지요.

〈두건화 사랑〉, 〈나그네 설움〉, 〈번지 없는 주막〉, 〈일자일루〉, 〈눈물의 수박 등〉, 〈대지의 항구〉, 〈만포선 길손〉, 〈복지 만리〉, 〈삼각산 손님〉, 〈고향 길 부모길〉, 〈고향설〉, 〈어머님 사랑〉, 〈아주까리 수첩〉, 〈남포불 역사〉, 〈눈물의 백년화〉, 〈두건화 사랑〉, 〈북방여로〉, 〈비오는 해관〉, 〈산 팔자 물 팔자〉, 〈마음의 고향〉, 〈상사相思의 월야〉, 〈석유등 길손〉, 〈신라제 길손〉, 〈해인사 나그네〉

'오늘도 걷는다마는 정처 없는 이 발길~'로 시작되는 〈나그네 설움〉에

백년설의 데뷔음반 〈유랑극단〉

서 우리는 내 나라 내 땅이 있었음에도 불구하고 침략자 일본의 종살이로 전락해버렸던 식민지시대 한국인의 처연한 내면풍경을 감지합니다. '문패도 번지수도 없는 주막에~'로 시작되는 〈번지 없는 주막〉도 마찬가지로 나라의 주권을 잃어버린 한국인의 적막한 처지와 상실감, 방황심리를 고스란히 담아내고 있습니다. 그야말로 외유내강의 노래입니다. 실제로 조선총독부 소속의 일본인 검열당국자와 경찰 관계자들도 '주막에 번지가 없다고 말한 속뜻이 과연 무엇인가'를 따지며 생트집을 잡았다고 합니다.

바람에 하늘하늘 나부끼는 버들가지처럼 한없이 부드럽고 은은한 성음을 지녔지만 위기와 역경 앞에서 결코 지치지 않고 끈질긴 의지로 힘든 시간을 극복해내는 한국인의 삶을 백년설의 노래는 잘 반영해내고 있습니다. 봄비가 온종일 추적추적 내리는 날, 이윽고 날은 저물어 처마 끝 양철물받이에 투닥투닥 떨어지는 낙숫물소리를 들으며 다정한 친구와 더불어 한잔 술 앞에 놓고 서로의 얼굴을 들여다보면서 나직하게 부르기 좋은 노래가 바로 〈번지 없는 주막〉이 아닌가 합니다.

문패도 번지수도 없는 주막에

궂은비 나리던 그 밤이 애절쿠려

능수버들 태질하는 창살에 기대어

어느 날짜 오시겠소 울던 사람아

아주까리 초롱 밑에 마주 앉아서
따르는 이별주는 불같은 정이었소
귀밑머리 쓰다듬어 맹세는 길어도
못 믿겠소 못 믿겠소 울던 사람아

깨무는 입살에는 피가 터졌소
풍지를 악물며 밤비도 우는구려
흘러가는 타관길이 여기만 아닌데
번지 없는 그 술집을 왜 못 잊느냐

— 〈번지 없는 주막〉 전문

위의 목록에 모두 담아내지 못했지만 백년설은 유난히 고향과 어머니를 다룬 노래들을 많이 불렀습니다. 그리고 시인이 되고자 했던 자신의 문학적 재능을 살려 가사 제작에 백년설이 직접 관여하는 경우가 많았습니다.

1941년 백년설은 자신이 몸담아오던 태평레코드사를 떠나서 오케레코드사로 소속을 옮겼습니다. 당대 최고의 가수의 전속을 이동시켜가는 이적移籍의 과정에서 태평레코드사와 오케레코드사는 각종 의견의 대립과 갈등으로 잠시 소란스러웠습니다.

해방이 되고, 전 국토는 또 다시 분단과 전쟁의 불안한 기류에 휘말리기 시작했습니다. 당시는 악극단이 성세를 이루던 시절이라 백년설 선생은 태평太平악극단, 악단 제일선第一線, 무궁화악극단 등의 여러 공연단체 소속으로 전국을 옮겨 다니며 무대 활동을 펼쳤습니다. 하지만 그런 활동

이 계속 이어지면 질수록 살길을 찾아 쫓기듯 휘몰려 다니는 극도의 피로를 느끼게 되었습니다. 이 과정에서 백년설의 마음속은 항시 좌절과 허무의식으로 휩싸였습니다. 과연 무엇이 진정한 삶이며, 무엇이 올바르게 살아가는 것일까? 전쟁 직후 백년설 선생은 대구에서 목재소와 고아원을 경영해 보기도 했고, 친한 벗들과 더불어 레코드회사를 운영하기도 했습니다만 그 어느 것에서도 마음의 충족을 얻지 못했습니다.

그 레코드 회사는 바로 서라벌레코드사라는 이름의 회사입니다. 본격적 체제와 규모를 갖추지 못한 영세한 회사였습니다만 진주 출신의 작곡가 이재호, 마산 출신의 가수이자 작사가인 반야월이 그를 가까이에서 극진히 도와서 여러 장의 음반을 제작 발표했습니다. 그들 셋은 과거 태평레코드사의 전속으로 험한 시절의 영욕을 함께 겪은 가족이나 육친과도 같은 친구들입니다. 이 무렵 자신이 운영하던 서라벌레코드사에서 여러 음반들을 발표했는데 백년설은 가요 곡의 작사도 여러 편 맡았습니다. 이때 작사가로서의 필명은 향노鄕奴, 이향노李鄕奴 등을 사용했습니다. 물론 당시 대구의 대표적 레코드사였던 오리엔트레코드사에서 음반을 발표하기도 했습니다.

1950년대 중반 백년설 선생은 서울과 대구, 부산 등지에서 자주 무대 공연에 올랐습니다. 이때 남인수와 백년설은 서로 은근한 라이벌 의식을 가졌던 것으로 보입니다. 당시 공연에서는 선배가 항상 먼저 출연하는 것이 상례였는데, 1918년 출생의 남인수는 1915년 출생의 백년설보다 나이로는 3년 연하였지만 가요계 데뷔는 1936년으로 백년설의 3년 선배임을 앞세워서 자신이 먼저 출연해야 한다고 늘상 우겼다고 합니다. 이 때문에 두 사람의 감정이 다소 불편한 관계에 있었던 것도 사실이었습니다.

이 무렵 대구 키네마극장에서 극장 쇼가 열렸을 때 이 문제로 또다시 긴장된 분위기가 조성되었는데 오리엔트레코드사 대표이자 작곡가였던 이병주 선생이 냉큼 나서서 이를 말끔히 정리했다고 합니다. 이병주 선생으로부터 직접 전해들은 증언에 의하면 "낮 공연에는 남인수가 먼저 출연하고, 밤 공연에서는 백년설이 먼저 출연하는 걸로 타협을 짓자"라고 제의해서 이후 모든 불만과 갈등이 가라앉았다고 합니다.

40대 시절의 가수 백년설

1955년 백년설 선생은 40세의 나이에 아내 이한옥 여사를 병으로 먼저 떠나보내고 홀로 남았습니다. 슬하에는 아직도 어린 1남 3녀의 자녀들이 있었습니다. 그 자녀들은 나중에 외할머니 댁에서 성장했습니다. 첫 부인이 작고한 지 두 해 뒤인 1957년 백년설 선생은 서라벌레코드사에서 뮤지컬 배우 및 전속가수로 활동을 하던 심연옥과 재혼을 하게 되었고, 슬하에 1남 1녀의 자녀가 태어났습니다. 딸 혜정의 증언에 의하면 어머니 심연옥 여사는 서울의 법도를 갖춘 집안에서 성장하여 결코 주변의 유혹에 눈길조차 주지 않는 꼿꼿하고 엄정한 성품의 처녀였다고 합니다. 광복 이후 작곡가 김해송이 운영하던 K.P.K.악단에서 활동하다가 전쟁 직후 대구로 내려와 서라벌 레코드 전속으로 머물고 있었습니다. 하지만 백년설 선생을 만난 이후 선생의 위낙 젠틀하고 다정다감한 성품에 감복이 되어 점차 인간적 신뢰를 느끼게 되었고, 마침내 사랑하는 사이가 되어서 마음을 열게 되었다고 합니다. 서라벌레코드의 주변 친구들이 두 사람의 결합을 위해 많은 협조와 노력을 했던 것도

가수 백년설의 은퇴선언

사실일 것입니다.

백년설 심연옥 부부는 서울로 환도한 이후 서울의 종로구 도염동에서 살았습니다. 1963년 여름, 백년설 선생은 30년 가수생활을 정리하는 은퇴공연을 성대하게 열었습니다. 선생의 노래를 아끼고 성품을 흠모하는 많은 동료 후배 대중연예인들이 출연료를 받지 아니하고 자발적으로 교체 참여하여 무대공연은 그야말로 대성황을 이루었습니다. 공연이 계속되던 여러 날 동안 매일 다른 출연진이 무대에 올라서 극장 앞은 인산인해를 이루었습니다.

은퇴공연 포스터에는 인파로 가득한 서울시민회관 앞 전경을 보여주는 사진을 배경으로 다음과 같은 문구가 인쇄되어 있습니다.

인파, 선풍! 장안의 화제는 시민회관으로
백년설은퇴공연 절찬상연 중!
팬이여 안녕!! 님이여 안녕!
흘러간 30년 세월 속에 노래만 남기고
무대와 가수생활을 작별하는
가요계의 대장성大將星

백년설의 최후의 앵콜!! 가요 로맨스

"세월 속에 노래만 남고" 전3부 18경景

인기 스타진 매일 교체 출연

가객을 보내는 이별정거장의

전 연예인의 대향연!!

주최 백년설 은퇴공연추진위원회

주관 사단법인 한국연예협회

후원 공보부 동아일보사

사단법인 한국영화인협회

사단법인 한국연예단장협회

7월 17일까지 작별 공연합니다.

하지만 공연추진위원회의 한 멤버였던 박아무개가 돌연히 모든 수익금을 챙겨 해외로 도피하는 사건을 겪은 이후로 인간에 대한 뼈아픈 실망과 좌절을 겪게 되었지요. 그 시기까지 백년설 선생은 가수로서의 무대 활동뿐만 아니라 대한레코드작가협회 감사, 평화신문사 사업국장, 센츄리레코드사 문예부장, 대한가수협회 회장, 영화제작자, 쇼 다이아몬드 대표, 연예협회 기획분과위원장, 한국연예단장협회 회장, 『경향신문』 일본 지사장 등을 두루 역임했습니다. 그러나 이후로는 어떤 공식적 직함도 맡지 않고 오로지 종교 활동에만 주력했습니다.

삶의 누적된 피로와 고통의식 속에서도 백년설 선생은 항상 밝고 부지런하며 꼿꼿하고 모범적인 생활을 이어갔습니다. 이 무렵 아내 심연옥과 함께 어느 특정한 종교이념에 심취하기 시작했던 것 같습니다. 자신의 종

교적 활동을 통하여 다양한 봉사활동을 펼치기도 했고, 기도와 묵상의 시간에 철저했습니다. 곰곰이 돌이켜보노라면 그동안 최고의 인기가수로서 이룩했던 화려한 영광과 추억들, 지위와 인기까지도 종교적 실천과 근면성에 비하면 덧없는 물거품이라 여겼습니다. 말하자면 종교적 이상주의를 생활 속에서 실천하는 삶을 살게 된 것이지요. 동시에 과거의 영화로 웠던 기억을 되새겨보노라니 지금보다도 현저히 가치가 떨어지고 거기에 큰 기대나 정신적 비중을 둘 필요가 전혀 없다는 관점에 도달했으리라 여겨집니다. 그리하여 마침내 지난 시절과의 결연한 단절을 선택했던 것입니다.

이런 변화의 과정을 거치며 백년설 심연옥 부부는 1978년, 자녀들의 권유로 미국이민 계획을 세우고 이를 실행에 옮겼습니다. 특히 딸 혜정은 부모님이 미국에서 편안한 노후생활을 보내시기를 간곡히 권유했습니다.

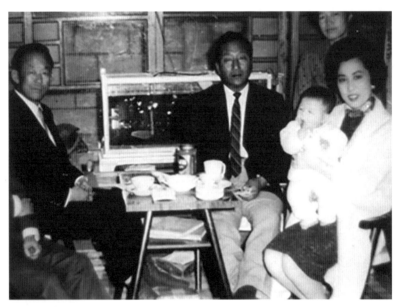

백년설과 가족

마침내 고국을 떠나 미국 땅 현지에서 자리를 잡은 뒤로는 비교적 안정된 삶을 살았습니다. 현지 교민사회에서 운영하는 라디오에 출연하여 지난 시절의 굴곡 많았던 곡절을 떠올리고, 당시의 현황을 구체적으로 회고하는 프로그램에 등장하기도 했습니다. 하지만 살아온 시간의 고단함과 피로 및 좌절감은 기어이 병세의 악화로 이어지고 말았습니다. 병원 중환자실에 입원한 백년설 선생은 식도혈관 파열로 말미암은 과다출혈에다 과거 간염을 앓았던 후유증까지 겹쳐서 기어이 회복할 수 없게 되었지요. 가수 백년설 선생은 1980년 낯설은 미국 땅 로스엔젤레스의 어느 병원 중환자실에서 굴곡 많은 생애를 마감하고 말았습니다. 사랑하는 가족들이 아버지의 임종 머리맡을 지켰습니다.

여러 해 전 백년설 선생의 평전 『오늘도 걷는다마는-백년설 그의 삶 그의 노래』이상희, 선출판사, 2003이 발간되어 잠시 세간의 화제를 모으기도 했으나 흘러간 옛 가수에 대한 대중들의 관심은 따뜻한 눈길도 제대로 주지 않은 채 세월의 바람결에 너무 덧없이 잊어지고 말았습니다. 경북 성주에는 현재 지역 출신의 가수 백년설을 기리는 노래비가 세 군데 세워져 있습니다. 하나는 성밖 숲 도로변에 세워진 〈나그네 설움〉 노래비입니다. 두 번째 노래비는 백년설 선생의 모교 성주고등학교 교정에 건립된 〈나그네 설움〉 노래비입니다. 그리고 세 번째 노래비는 성주 이씨 재실인 봉산재鳳山齋 입구 언덕에 세워진 〈번지 없는 주막〉 노래비입니다. 이 노래비들과 관련해서

가수 백년설의 모습

성주 이씨 봉산재에 세워진 백년설 노래비

도 낱낱이 말하기 힘든 여러 아픈 사연들이 숨어 있습니다. 참외 생산지로 유명한 성주 지역에서 백년설가요제가 열리기도 했었으나 일제 말 백년설 선생의 활동에 대한 반감을 갖는 단체들의 격렬한 반대로 말미암아 다만 1회로 끝나고 지금까지 더 이상 이어가지 못하고 있네요.

백년설 선생은 평생 건강의 비결을 일 년 사계절 하루도 빠지지 않고 냉수마찰을 했다고 합니다. 뿐만 아니라 유도 수련에도 특별한 관심과 재능을 갖고 있어서 무려 5단 실력의 수준에 이를 정도로 유단자로서의 공인자격증까지 가졌다고 하네요.

이제 우리는 식민지 시절, 제국주의 체제 후반기에 가수로 데뷔하여 몹시 불리하고도 불편한 시대적 강요를 받으며 가수활동을 펼쳐가야만 했던 백년설 선생의 처지와 아픔을 생각해 봅니다. 과도한 심적 부담 속

성주고등학교 교정의 백년설 노래비. 미국에 거주하는 딸 혜정이 부친의 흉상을 눈물로 쓰다듬고 있다.

에서 고달프게 한 세상을 살아갔던 한 가수의 존재성과 의미를 다시금 차분하고 냉철하게, 또 한편으로는 따뜻한 손길로 더듬고 의의를 새롭게 정리해보는 시간을 가져야 하겠습니다.

2019년 11월, 백년설 심연옥 부부의 딸 이혜정 씨가 미국에서 일시 귀국했습니다. 그녀는 현재 미국 시애틀에서 공인회계사로 활동하고 있는데, 아버지의 여러 자녀들 가운데서 가장 아버지를 쏙 빼어 닮았다는 평을 들을 정도로 생김새와 윤곽이 비슷합니다. 이혜정 씨는 아버지의 고향 경북 성주에 대한 그리움과 동경을 늘 가슴에 지니고 있었다고 말합니다. 저자의 안내로 그녀는 아버지의 출생지이자 소년시절의 성장지였던 성주 예산리 집터를 방문했습니다. 오래된 골기와 집은 현재 사라지고 그 자리엔 낯선 원룸건물이 들어서 있었습니다. 그리고 성주의 세 군데 노래비와

재실 등 성주 이씨 옛 터전들을 두루 돌아보았습니다. 말하자면 성주 이씨 가문의 후손으로서 아버지의 고향 성주를 난생 처음 찾아온 것입니다. 그 특별한 감회가 어떠했을지 상상해 봅니다.

특히 아버지의 모교인 성주고등학교옛 성주농잠학교의 교정에 세워진 아버지의 노래비와 흉상 앞에서는 흉상을 손바닥으로 쓰다듬다가 기어이 울음을 터뜨렸습니다. 미국으로 돌아가기 전 KBS 〈가요무대〉 프로그램에 출연하여 어머니 심연옥 여사의 대표곡 〈한강〉을 열창하기도 했습니다. 심 여사는 2021년 가을, 향년 93세를 일기로 세상을 떠났습니다. 백년설 선생은 비록 돌아가셨지만 아버지의 표상은 자녀의 가슴 속에서 생기롭게 살아 있습니다. 뿐만 아니라 선생이 남긴 불후不朽의 명곡 〈나그네 설움〉과 〈번지 없는 주막〉을 좋아하는 가요팬들의 뜨거운 아낌과 애호 속에서 여전히 우리 앞에 살아 숨쉬고 있는 것입니다.

박향림, 식민지 어둠을 밝혀준 가수

여러분께서는 영화 〈태극기 휘날리며〉를 기억하시는지요. 그 영화의 주인공, 미남 배우 장동건과 원빈이 함께 얽어 갔습니다. 그 영화에서 두 사람의 행복했던 시절을 묘사하기 위해 사용된 배경음악도 함께 기억하시는지요? '오빠는 풍각쟁이야, 머, 오빠는 심술쟁이야, 머…' 라는 재미난 가사로 펼쳐지는 소녀풍의 간드러진 목소리는 바로 박향림朴響林이라는 1930년대

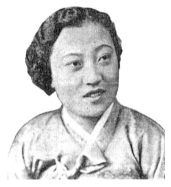

가수 박향림

의 인기가수였답니다. 그녀가 불렀던 〈오빠는 풍각쟁이〉란 당대의 히트곡이지요.

오빠는 풍각쟁이야 뭐

오빠는 심술쟁이야 뭐

난 몰라이 난 몰라이

내 반찬 다 뺏어 먹는 건 난 몰라

불고기 떡볶이는 혼자만 먹구

오이지 콩나물만 나한테 주구

오빠는 욕심쟁이 오빠는 심술쟁이

오빠는 깍쟁이야

오빠는 트집쟁이야 뭐

오빠는 심술쟁이야 뭐

난 싫여이 난 싫여이

내 편지 남몰래 보는 건 난 싫여이

명치좌 구경 갈 때 혼자만 가구

심부름시킬 때면 엄벙땡 하구

오빠는 핑계쟁이 오빠는 안달쟁이

오빠는 트집쟁이야

오빠는 주정뱅이야 뭐

오빠는 모주꾼이야 뭐

난 몰라이 난 몰라이

밤늦게 술 취해 오는 건 난 몰라

날마다 회사에선 지각만 하구

월급만 안 오른다구 짜증만 내구

오빠는 짜증쟁이 오빠는 모주쟁이

오빠는 대포쟁이야

<div align="right">— 〈오빠는 풍각쟁이〉 전문</div>

빠른 비트와 랩을 즐기는 요즘 세대에게는 다소 낡은 느낌에다 우스꽝

스러운 분위기까지 느끼게 하지만 코믹한
가사와 흥겨운 리듬은 그들의 감각에도 즐
거움을 주었고, 심지어 노래방 애창곡으로
떠올려지기도 했습니다. 참 놀라운 일입니
다. 수십 년 전에 활동했으며 그동안 완전히
잊힌 가수가 무덤 속에서 다시 환생하여 지
금도 활발하게 활동을 계속하고 있는 형국
이니 말입니다.

콜럼비아레코드에서 발매한 박향림의
〈옵빠는 풍각쟁이〉

　가요는 그 시대 주민들의 마음속 풍경을 고스란히 대변해준다고 합니
다. 슬픔이면 슬픔, 기쁨이면 기쁨의 감정을 노래 속에 곡진하게 담아서
그 시대 사람들보다 먼저 대신하고 위로하며 고통을 분담해 줍니다. 그러
므로 가요를 만드는 일에 종사하는 작사가, 작곡가, 가수는 언제 어디서
든 대중들의 눈빛과 마음을 기민하게 먼저 읽어야 하겠지요.

　이제는 흘러간 일제강점기. 아픈 가슴을 쓸어내리며 그 어디에도 호소
할 곳조차 없던 시절, 당시 우리 겨레는 가수의 노래를 유성기로 들으며
한과 쓰라림을 달랬던 것입니다. 이러한 시기에 혜성과 같이 나타난 박향
림은 깜찍하고 발랄한 음색과 당돌함이 느껴지는 창법으로 어둡고 우울
하기만 했던 식민지의 어둠을 몰아내고, 잠시나마 밝은 기분을 느끼도록
해주었던 가수였습니다.

　가수 박향림은 1921년 함경북도 경성군 주을朱乙에서 태어났습니다.
어릴 때 이름은 박억별입니다. 주을은 일찍이 조선 중엽부터 온천으로 유
명한 관광지였습니다. 함경선의 주을역에서 북서쪽으로 13km 지점에 주
을온천이 있다지요. 북쪽으로 연두봉蓮頭峰 952m, 남쪽으로는 청계봉淸溪峰

551m이 솟아 있고, 이 사이의 비교적 평탄한 평야 지대에 주을온보朱乙溫堡라는 마을이 있습니다. 어머니는 이 온천 마을에서 작은 식당을 경영했습니다. 어려서부터 분명하고 또랑또랑한 성격의 함경도 소녀 억별은 좋은 학교가 많이 있는 원산으로 내려가서 루씨여자고보를 다녔습니다. 졸업한 뒤에는 요즘의 은행에 해당하는 금융조합에 취직해서 잠시 다니기도 했습니다.

억별의 나이 16살 되던 1937년, 주을온천에는 온통 서울에서 온 오케연주단조선악극단의 신명나는 연주 소리로 시끌벅적했습니다. 이런 연주단이 도착하면 다음 날부터 대표 출연진을 앞세워 거리와 골목을 돌아다니며 선전을 했었는데, 주민들은 가슴이 설레어 그 뒤를 줄곧 따라다니곤 했답니다. 이를 일본말로 '마찌마와리'町廻라 했습니다. 억별은 오케연주단의 마찌마와리에 푹 빠지고 말았습니다. 공연을 다 본 뒤 두근거리는 가슴을 안고 무대 뒤로 작곡가 박시춘을 대뜸 찾아가 이렇게 말했습니다.

"일류가수가 되어서 효도를 하고 싶어요."

이를 갸륵하게 생각한 박시춘은 그 자리에서 우선 노래 솜씨를 시험해 보았습니다. 약간 동그스름한 얼굴에 커다란 쌍꺼풀이 돋보이는 박억별은 또랑또랑한 발성으로 목소리도 마치 은쟁반에 옥을 굴리는 듯해서 박시춘은 흡족한 표정을 지었습니다. 오케연주단 이철 단장은 왠지 마음에 들지 않는 기색이었습니다. 오케레코드사엔 이미 이난영, 장세정, 이은파 등을 비롯한 최고 여성 가수진이 갖추어져 있었기 때문이지요.

"이담에 서울 올 일이 있으면 한번 들르거라. 그때 다시 이야기하자."

이 말은 거절의 뜻이었지요. 그런데도 이 말을 굳게 믿었던 억별은 그해 가을 바로 서울의 오케레코드사를 찾아가서 이철 사장을 만났습니다만

여전히 냉담한 반응이었습니다. 이에 실망하고
화가 치민 억별은 태평레코드사를 찾아가서 오
디션까지 받고 즉시 채용이 되었습니다. 말 그대
로 16세의 소녀가수로 데뷔한 것이지요. 그리하
여 박억별은 〈청춘극장〉과 〈서커스 걸〉이란 노
래를 태평레코드 문예부장이었던 박영호 선생으
로부터 받아서 첫 음반을 발표했습니다. 풍부한

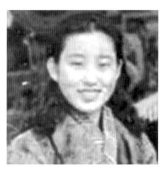

데뷔 초기의 박향림

성량에다 무언가 답답한 속을 확 트이게 하는 야릇한 매력이 있어서 대
중들로부터 뜨거운 반응을 얻었습니다. 이때 음반에 표시된 이름은 박정
림朴貞林이었습니다.

이후 태평레코드사에서 발표한 또 다른 히트곡으로는 〈울고 넘는 무산
령〉, 〈봄 신문〉, 〈막간 아가씨〉 등이 있습니다. 특히 〈막간 아가씨〉는 서
커스단, 혹은 이동악극단에서 일하는 떠돌이 소녀의 애달픈 삶과 운명을
노래하여 많은 가요 팬들의 슬픔과 서러움을 자아내었습니다. 이 노래에
는 깡깡이라는 이름의 바이올린, 색소폰, 실로폰 등의 유랑극단 악기들이
실감나게 소리를 들려줍니다. 이렇게 여러 곡이 히트하게 되자 박정림은
콜럼비아레코드사로 전격 스카웃됩니다. 그리하여 함경도 소녀 박억별은
박정림 시대를 거쳐 박향림이란 예명의 인기가수로 활동하게 됩니다.

이 무렵 많은 노래를 취입했는데 그 가운데서 가장 히트했던 노래로는
단연코 〈오빠는 풍각쟁이〉가 아닐까 합니다. 소녀 가수 박향림의 어리광
이나 투정을 부리는 듯한 느낌에다 간드러진 콧소리로 축음기에서 들려
오던 이 노래는 무엇보다도 가사의 내용이 절묘한 조화를 이루는 일종의
만요 스타일 코믹송입니다. 당시 서민들의 식생활과 삶의 구체성을 너무

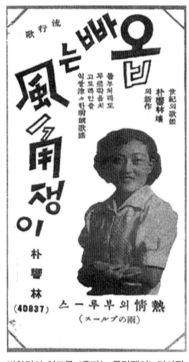

박향림의 히트곡 〈옵빠는 풍각쟁이〉 가사지

도 실감 나게 잘 반영하고 있는 좋은 노래이지요. 흥미로운 것은 노래 가사에 떡볶이, 오이지, 콩나물 등의 음식 이름이 등장하고 있다는 점입니다. 예나 제나 우리 사회의 밑바닥 서민들이 항상 즐겨 먹는 음식입니다. 가사를 음미해보면 여동생을 괴롭히는 짓궂은 오빠를 '풍각쟁이'란 말로 표현하고 있습니다. 풍각쟁이는 원래 시장이나 집을 돌아다니면서 노래를 부르거나 악기를 연주하며 돈을 얻으러 다니는 사람을 가리키는 말인데, 이 노래 가사에서는 심술쟁이 오빠를 대신하는 말로 쓰이고 있네요. 지금은 국립극장으로 바뀐 옛날의 일본식 극장 명치좌明治座도 등장합니다. 지금은 사라진 우리말인 모주꾼, 안달쟁이, 모주쟁이, 대포쟁이란 어휘들도 사뭇 정겹게 다가옵니다.

콜럼비아레코드 전속으로 있던 시기에 박향림은 〈전화일기〉란 만요漫謠를 김해송과 듀엣으로 함께 불러서 큰 인기를 얻기도 했습니다. 노래 속에서 박향림은 전화교환수 역할로 특유의 목소리를 내고 있습니다. 김해송은 이 전화교환수에게 틈만 나면 전화를 걸어서 은근히 수작을 걸고 추파를 던지는 건달로 등장합니다. 이에 대하여 박향림은 때로는 쌀쌀하게, 또 때로는 상대방을 야유하며 오히려 희롱하기까지 하는 여유를 부립니다. 한 가지 흥미로운 사실은 이 노래 가사에 한국어, 일본어, 영어 등

3개 국어가 코믹하게 풍자적으로 뒤섞여 구사가 되고 있다는 점입니다.

콜럼비아레코드 전속 시절 박향림의 주요 히트곡으로는 〈사랑 주고 병 샀네〉, 〈그늘에 피는 천사〉, 〈우리는 멋쟁이〉, 〈봄 사건〉, 〈기생아 울지마라〉, 〈찻집 아가씨〉, 〈선창에 울러 왔나〉 등입니다. 남일연, 신회춘 등과 남녀 혼성으로 부른 〈타국의 여인숙〉도 인기가 높았습니다. 〈구곡간장〉, 〈인생주막〉, 〈희망의 부르스〉 등도 콜럼비아 시절의 히트곡들입니다.

박향림 인기의 기세가 워낙 높아지니까 크게 당황한 쪽은 바로 지난날 제 발로 찾아왔던 박향림을 쌀쌀하게 거절했던 오케레코드사였습니다. 당대 최고의 가수들이 모조리 오케레코드사로 집결해야만 한다고 생각했던 이철 사장의 욕심은 인기가수 박향림을 기어이 오케로 이적移籍시키고야 말았습니다. 물론 예상치 못한 높은 이적료를 지불했을 테지요. 박향림이 오케레코드로 옮겨와서 첫 취입곡으로 발표한 작품은 그 유명한 〈코스모스 탄식〉입니다.

이 노래에는 두만강 다리, 해란강海蘭江, 용정龍井역, 나진행羅津行 열차가 마치 흑백사진으로 보는 듯 선연하게 그려지고 있습니다. 검은빛 증기기관차의 굴뚝에서 뭉글뭉글 피어오르는 매캐한 연기가 눈에 보이는 것 같군요. 이 북방의 쓸쓸한 공간에서 얼마나 많은 백의 동포들이 만나고 헤어지며, 또 눈물로 애타는 가슴을 저미었던 것일까요.

코스모스 피어날 제 맺은 인연도
코스모스 시들으니 그만이더라
국경 없는 사랑이란 말뿐이더냐
웃으며 헤어지던 두만강 다리

해란강에 비가 올 제 다정턴 님도

해란강에 눈이 오니 그만이더라

변함없는 마음이란 말뿐이더냐

눈물로 손을 잡던 용정 플렛홈

두만강을 건너올 제 울던 사람도

두만강을 건너가니 그만이더라

눈물 없는 청춘이란 말뿐이더냐

한없이 흐득이던 나진행 열차

— 〈코스모스 탄식〉 전문

이후로 발표하는 음반마다 줄곧 히트가 이어지자 이철 사장은 그제야 흡족하고 흐뭇한 표정을 지었습니다. 그렇게도 서울로 진출하여 훌륭한 가수가 되고 싶었던 박향림은 오케레코드사가 조직한 당대 최고의 조선악극

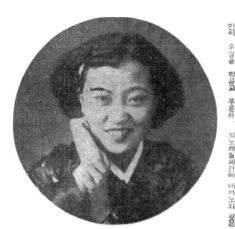

신문에 소개된 가수 박향림 기사

단 중심멤버로서, 그리고 대중들의 우상으로
완전히 자리를 잡았습니다.

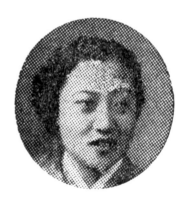

박향림의 전성기 시절

이 시기 박향림이 즐겨 불렀던 노래의 특
성은 다분히 도시적 감수성과 발랄한 정서,
함경도 억양이 느껴지는 정확하고도 야무진
창법이라 할 수 있습니다. 다른 가수들과 뚜
렷하게 변별되는 이러한 개성이 가요 팬들
에게 강렬한 느낌으로 다가왔습니다. 오케
레코드 전속 시절, 박향림의 주요 히트곡으로는 〈코스모스 탄식〉을 비롯
해서 〈순정 특급〉, 〈쓸쓸한 여관방〉, 〈비에 젖은 화륜선〉, 〈요즈음 찻
집〉, 〈해 저문 황포강〉, 〈아름다운 화원〉 등입니다. 이러한 작품들을 연
속으로 발표해서 그야말로 당시 가요계의 중심적 위치를 차지했습니다.
가수 박향림의 인기는 오케레코드사에서 조직한 조선악극단 일본공연으
로 계속 이어져 이난영, 장세정 등을 비롯한 대표적 여성 가수의 반열에
당당하게 자리할 수 있었습니다. 너무 인기가 집중되니 그로 말미암아 피
할 수 없었던 것이 또 한 가지 있었으니 그것은 바로 조선총독부의 요청
에 따른 군국가요 음반녹음이었습니다.

일제는 인기가수의 인기를 이용해서 지원병 정책이나 대동아공영권,
내선일체론 따위의 식민지 통치이념을 가요작품을 통해 슬그머니 전달하
고 주입하려는 계획을 세웠지요. 남인수, 백년설, 이난영 등과 박향림도
여기에 강제동원이 되었고 제국주의 칼날을 피해갈 수 없었습니다. 그렇
게 동원되어 불렀던 것이 1943년 조선징병제 실시를 기념하는 노래 〈혈
서지원〉과 〈총후銃後의 자장가〉 등입니다.

숨 막힐 것 같은 식민지 암흑의 시기를 박향림은 어렵게 버티어 나갔습니다. 일제 말에는 약초若草가극단, 예원좌 등의 악극단에서 활동을 이어가며 힘겨운 시기를 견디었습니다. 드디어 1945년 감격의 해방을 맞이했지만 박향림은 여전히 악극단 가수로 활동하며 전국을 부평초처럼 떠돌았지요. 고단했던 식민지시대를 견딘 겨레를 위하여 어떤 작은 위로라도 전해주고 싶었던 진심이 그녀의 가슴 속에는 갈무리 되어 있었을 것입니다.

1946년 2월에는 무궁화악극단 전속으로 활동하고 있었는데, 바로 그해에 박향림은 혼인을 했고, 곧바로 아기를 갖게 되었습니다. 하지만 점점 불러오는 배를 치마로 조이고 감싼 채 여전히 쉴 새 없이 공연무대에 올랐습니다. 바삐 떠돌아다니던 공연일정 중 어느 지방도시에서 몸을 풀었지만 제대로 산후조리 할 겨를조차 없었습니다. 산모로서 충분한 출산 휴식이 필요했던 박향림에게 고달픈 일정은 처음부터 무리였습니다. 전혀 회복이 덜 된 몸으로 얼굴이 퉁퉁 부은 채 강원도 홍천에서 또다시 무대에 올랐던 박향림은 기어이 공연 중에 쓰러지고 말았습니다. 황급히 병원으로 실려 갔지만 담당의사로부터 뒤늦게 산욕열産褥熱이란 병명만 겨우 확인했을 뿐입니다. 그 후 박향림은 병석에서 다시 일어나지 못했습니다. 이 병이 몹시 위험하고 치명적 질병이란 사실을 주변의 그 누구도 알 리가 없었습니다. 산욕열은 출산 직후의 산모가 불결한 환경에 노출되어 발생하는 무서운 패혈증으로 열이 39도 이상까지 오르는 몹시 위험한 병이었지요.

세상을 하직하던 시기에 박향림의 나이는 겨우 스물다섯. 한창 꽃다운 청춘으로 돌연히 이승을 작별한 한 여성가수를 잃고 가요계는 깊은 충격

에 빠졌습니다. 해방 직후 혼란의 와중이었지만 중요한 가수의 죽음을 그냥 지나쳐갈 수는 없었습니다. 그해 7월, 박향림 추도공연이 서울 동양극장에서 열렸습니다. 그 공연이 열리던 날, 박향림을 사랑하던 가요 팬들이 대거 몰려와서 눈물바다를 이루었다고 합니다. 공연의 명칭은 〈사랑보다 더한 사랑〉이었고, 가수 박향림을 가요계에 첫 데뷔시켰던 태평레코드사 문예부장 출신의 박영호 선생이 슬픈 추도사를 읽었습니다.

그로부터 한참 세월이 흐른 뒤 어느 대중잡지에는 박향림의 아들이라고 자신을 소개하는 한 스님의 인터뷰 기사가 실렸습니다. 글 속에는 어머니를 그리워하는 애타는 사모곡思母曲으로 넘쳐흘렀습니다. 어머니의 사랑을 전혀 느껴보지 못한 그 스님은 지금 어디서 어떻게 살아가고 있을지 궁금해집니다.

황금심, 한국의 마리아 칼라스로 불린 가수

전성기 시절의 황금심

동서고금의 음반이란 음반을 모조리 수집하던 한 선배가 있었습니다. 어느 날 그와 이런저런 방담을 나누다가 문득 가수 황금심黃琴心, 1922~2001 이야기로 화제가 옮겨졌지요. 그런데 선배는 대뜸 "그녀는 한국의 마리아 칼라스였어!"라는 충격적 발언을 쏟아내었습니다.

마리아 칼라스Maria Callas, 1923~1977는 1950년대를 배경으로 전 세계 음악팬들에게 커다란 인기를 누린 프리마돈나 가수로 그야말로 오페라의 전설이었지요. 그리스 이주민의 딸로 미국 뉴욕에서 태어났지만 부모의 이혼 등을 비롯한 삶의 파란으로 인해서 많은 시달림을 받게 됩니다. 하지만 이러한 시달림은 칼라스의 예술을 한 단계 도약시키는 밑거름이 되었습니다. 음악의 감성을 정확히 표현하는 힘, 매력적인 음색은 마리아 칼라스의 상표처럼 여겨졌지요. 여기에다 우아한 용모, 스타로서의 기품까지 갖추어 그야말로 제2차 세계대전 이후 최대의 오페라가수로 인정받았습니다.

저는 곧 선배의 말에 딴지를 걸었습니다. 아무리 황금심 노래가 훌륭

가수 황금심

하다 할지라도 어찌 마리아 칼라스에 비견할 수 있겠느냐는 것이 저의
생각이었습니다. 하지만 선배의 표정은 결연했습니다. 황금심 음반을 다
시금 귀 기울여 여러 차례 반복해서 들어보라는 충고를 줄 뿐이었습니다.
그러나 이런 충고를 들으면서도 저의 속마음은 못내 기쁘고 감격스러웠
습니다. 항상 서양음악에만 심취해 오던 선배의 관점 내부에 이렇게도 한
국의 대중문화에 대한 뜻밖의 놀라운 시각과 애착이 있었다는 사실을 처
음 발견했기 때문입니다.

그날 저녁 집으로 돌아와 저는 1960년대 황금심 절정기에 취입한 음
반을 마호가니 목재로 제작된 매그나복스 장 전축에 걸어놓고 눈을 지그
시 감은 채 몇 시간이고 들었습니다. 고즈넉한 밤, 무르익을 대로 무르익
은 황금심의 노래는 과연 저의 마음 속 깊은 곳까지 처연하게 스며들어
와 저의 아프고 쓰라린 가슴의 상처를 어루만지고 위로해 주었습니다. 그
러다 마침내 도달한 결론은 과연 선배의 지적에 마땅한 일리가 있다는

동의와 공감이었습니다.

황금심 음반을 듣던 중에 저는 오래도록 잊고 있었던 하나의 아련한 실루엣이 떠올랐습니다. 그것은 제가 소년시절이었던 1960년대 초반, 한옥 고가에서 아버님과 함께 살던 시절의 이야기입니다. 마당에는 벽오동 한 그루가 우뚝 서서 바람소리를 내고 있었지요. 힘겨운 가계에 보태기 위해 아버님께서는 꽃밭이 있던 담장 쪽 공터에 새로 방을 넣으셨습니다. 그 방에 40대 중반의 여인이 어린 두 아들을 데리고 세를 들어 살았습니다. 여인은 아마도 과수댁이었던 것 같습니다.

아침식사를 마치면 전축에다 곧장 황금심 음반을 올려놓고, 앞뒷면을 돌려가며 오후 해질 무렵까지 듣고 또 듣는 것이 그녀의 일과였습니다. 걸레질을 할 때도 저녁밥을 지을 때도, 한가한 시간 방바닥에 홀로 누워 있을 때도 오로지 황금심만 들었습니다. 그 덕분에 저는 지금도 황금심 노래만 들으면 그 과수댁 여인의 기억이 먼저 떠오릅니다. 당시 남편과 사별하고 홀로 적막한 삶을 아슬아슬 이어온 과수댁의 복잡하고 힘든 삶의 무게를 지탱해준 힘의 원천은 필시 황금심 노래였을 것이라고 이제 어른이 된 저는 어렴풋이 짐작을 하는 것이지요.

본명이 황금동黃金童이었던 가수 황금심은 1922년 부산 동래 출생입니다. 그러나 젖먹이 때 부모를 따라 서울 청진동으로 이주했었고, 7살에 덕수보통학교에 입학했습니다. 14살 되었을 때 축음기 노래를 따라 부르는 것을 너무도 좋아했는데, 어느 날 동네의 음반가게 점원이 골목을 지나다가 소녀의 기막힌 노랫소리를 들었습니다. 마침 오케레코드사 전속 가수 선발 모집이 있었는데, 점원은 거기에 출전하기를 권했고, 콩쿨에 출전한 황금동은 당당히 1등으로 뽑혔습니다.

드디어 1936년 오케레코드사에서 〈왜 못 오시나요〉와 〈지는 석양 어이 하리오〉란 음반을 맨 처음에는 황금자黃琴子란 이름으로 처음 취입했습니다. 그런데 그 이듬해 작사가 이부풍이 황금동을 빅타레코드사로 안내하여 전수린 작곡의 〈알뜰한 당신〉조명암 작사, 전수린 작곡과 〈한양은 천리원정〉조명암 작사, 이면상 작곡을 취입하도록 했습니다.

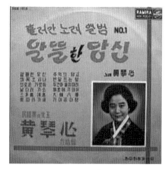

황금심의 LP앨범

울고 왔다 울고 가는 설운 사정을
당신이 몰라주면 누가 알아주나요
알뜰한 당신은 알뜰한 당신은
무슨 까닭에 모른 체 하십니까요

만나면 사정하자 먹은 마음을
울어서 당신 앞에 하소연 할까요
알뜰한 당신은 알뜰한 당신은
무슨 까닭에 모른 체 하십니까요

안타까운 가슴속에 감춘 사정을
알아만 주신대도 원망 아니 하련만
알뜰한 당신은 알뜰한 당신은
무슨 까닭에 모른 체 하십니까요

— 〈알뜰한 당신〉 전문

이 음반을 낼 때부터 예명은 황금심으로 바뀌었습니다. 하지만 이것이 분쟁의 화근이 될 줄 아무도 몰랐던 것이지요. 당시 최고의 가수였던 이화자의 창법을 압도하는 요소가 있다며 빅타레코드 회사에서는 반색을 했습니다. 예측했던 대로 이 음반은 공전의 대히트를 했지만, 장래가 촉망되는 가수를 졸지에 빼앗긴 오케레코드사에서는 황금동을 이중계약으로 법원에 고소를 하고 말았습니다. 결국 가족들이 나서서 황금심을 빅타레코드사에 머물도록 하고, 분쟁을 겨우 무마시켰습니다.

작사가 이부풍, 작곡가 전수린, 가수 황금심! 이 트리오는 그 후 빅타

빅타레코드사에서 나온 황금심의 SP음반
〈꿈꾸던 시절〉 라벨

레코드사를 대표하는 간판격 음악인으로 확고하게 자리를 잡았습니다. 데뷔 시절, 서로가 탐을 내던 인기 때문에 본의 아니게 엄청난 소란에 휘말려 마음의 극심한 고통을 겪었던 황금심은 그 어느 다른 레코드회사에서 취입을 제의해 와도 전혀 듣지 않고, 오로지 빅타레코드사에서만 충직하게 활동했습니다.

황금심 SP음반 〈뽕따러가세〉 라벨

가수 황금심 노래에 가사를 담당했던 작사가로는 이부풍을 위시하여 시인 장만영과 박노춘 등이 있었습니다. 시인 김안서김억 선생도 김포몽金浦夢이란 필명으로 황금심에게 가사를 주었지요. 박영호, 고마부, 화산월, 이경주, 김성집, 산호암, 강남인 등도 황금심 노래의 가사를 몇 곡씩 맡았던 유명 작사가들입니다. 황금심 노래의 작곡을 거의 전담하다시피 했

던 작곡가는 단연코 전수린 선생입니다. 그밖에 형석기, 이면상, 박시춘, 문호월, 조자룡김용환, 김양촌, 진우성 등도 몇 곡씩 맡아서 활동했습니다.

자, 그러면 일제 식민지 후반기에 발표했던 황금심의 대표곡을 어디 한번 보실까요?

신민요 〈울산 큰 애기〉고마부 작사, 이면상 작곡, 빅타 49511, 〈마음의 항구〉, 〈알려 주세요〉, 〈청치마 홍치마〉, 〈꿈꾸는 시절〉, 〈여창에 기대어〉, 〈만포선 천리 길〉, 〈날 다려 가소〉, 〈한 많은 추풍령〉, 〈재 우에 쓰는 글자〉 등입니다. 그 밖에도 좋은 노래가 무척 많습니다.

1939년 4월에 발표한 〈외로운 가로등〉이부풍 작사, 전수린 작곡, 빅타 KJ-1317은 전형적인 블루스곡입니다. 일제 말 제국주의 압제에 지치고 시달린 식민지 백성들의 아픈 가슴을 따뜻하게 쓰다듬어준 아름다운 작품이지요.

비오는 거리에서 외로운 거리에서

울리고 떠나간 그 옛날을 내 어이 잊지 못하나

밤도 깊은 이 거리에 희미한 가로등이여

사랑에 병든 내 마음 속을 너마저 울어주느냐

가버린 옛 생각이 야속한 옛 생각이

거리에 시드는 가슴속을 왜 이리 아프게 하나

길모퉁이 외로이 선 서글픈 가로등이여

눈물에 피는 한 송이 꽃은 갈 곳이 어느 편이냐

희미한 등불 아래 처량한 등불 아래

죄 없이 떨리는 내 설움을 뉘라서 알아주려나

심지불도 타기 전에 재가 된 내 사랑이여

이슬비 오는 밤거리 위에 이대로 스러지느냐

—〈외로운 가로등〉 전문

이 무렵 김용환이 조직한 반도악극좌半島樂劇座의 주요멤버로 활동한 황금심은 노총각이었던 가수 고복수高福壽와 이동열차 안에서 사랑에 빠지게 됩니다. 두 사람의 나이 차이는 무려 10년, 이를 극복하고 마침내 결혼에 골인하게 됩니다. 부부는 악극단 활동에 혼신의 힘을 기울이다가 8·15 해방을 맞이하게 됩니다.

6·25전쟁은 이들 부부에게도 시련의 세월이었습니다. 고복수는 인민군에 납치되었다가 극적으로 탈출하였고, 부부는 국군 위문대원으로 활

고복수 황금심 부부

동하게 됩니다. 1952년 황금심이 취입한 〈삼다도 소식〉유호 작사, 박시춘 작곡, 스타 KB-3002으로 부부는 커다란 삶의 용기를 얻었습니다. 이 노래는 남인수가 일제 말인 1943년에 발표한 노래 〈서귀포 칠십 리〉조명암 작사, 박시춘 작곡와 함께 제주의 풍물을 다룬 가장 대표적인 대중가요로 자리를 잡았습니다. 특히 황금심의 이 노래는 1950년대 초반 제주 모슬포 육군훈련소에서의 슬픔과 애환을 머금고 있는 가슴 아픈 노래였지요.

> 삼다도라 제주에는 돌멩이도 많은데
> 발부리에 걷어챈 사랑은 없다든가
> 달빛이 새어드는 연자방앗간
> 밤새워 들려오는 콧노래가 구성지다
> 음 콧노래 구성지다
>
> 삼다도라 제주에는 아가씨도 많은데
> 바닷물에 씻은 살결 옥같이 희였구나
> 미역을 따오리까 소라를 딸까
> 비바리 하소연에 물결 속에 꺼져가네
> 음 물결에 꺼져가네
>
> ─ 〈삼다도 소식〉 전문

이후 황금심은 〈뽕따러 가세〉나화랑 작곡 등으로 계속 인기를 이어가지만 경제적으로 몹시 힘들어졌고, 남편 고복수는 영화제작사업, 운수업 등 손대는 사업마다 매번 실패의 연속이었습니다. 마침내 1958년 고복수는

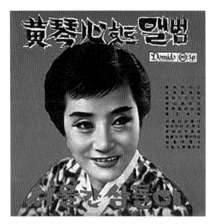

1960년대에 LP로 발간된 황금심 히트 앨범

가수생활을 접고 은퇴하게 되지만 힘겨운 생활고는 고복수로 하여금 월부서적 외판원으로 차디찬 길거리를 헤매 다니도록 했습니다. 서울 종로 거리의 온갖 다방을 찾아다니며 유난히 커다란 신장으로 각종 전집물 도서를 한 아름씩 안고 다니며 슬픈 표정으로 떠돌이 도서판매를 했던 것입니다.

이 무렵 황금심도 생계를 위해 참으로 많은 분량의 노래를 취입하게 됩니다. 영화주제가, 연속방송극 주제가는 거의 황금심이 전담하다시피 했습니다.

한국가요사를 통하여 '가요계의 여왕', '꾀꼬리의 여왕'이란 칭호를 듣던 가수 황금심. 그녀는 1970년대까지 무려 1,000곡 넘게 발표했습니다. 말년에 파킨슨병을 앓으면서도 노래에 대한 애착이 변함없던 황금심은 드디어 2001년, 한도 설움도 많았던 이 세상을 쓸쓸히 떠나갔습니다.

박부용, 창작곡 〈노들강변〉을 민요로 바꾼 가수

겨울이 지나가고 대지에 따스한 봄기운이 감도는 무렵, 어디선가 들려오는 아련한 노랫소리가 있습니다. 〈노들강변〉이 바로 그 주인공입니다. 이 곡을 듣는 주변 환경이 낙동강이나 한강 주변이면 더욱 좋을 듯하고, 그 강가에는 물오른 버드나무가 파릇한 잎을 내밀기 시작하는 계절이라면 금상첨화錦上添花겠지요. 그냥 부르는 노래도 무방하지만 만약 장고 반주가 곁들여진다면 한결 이상적인 분위기라 하겠습니다.

기생 출신 신민요가수 박부용

노돌강변 봄버들 휘늘어진 가지에다가
무정세월 한 허리를 칭칭 동여 매여나 볼가
에헤요 봄버들도 못 미드리로다
푸르른 저기 저 물만 흘러 흘러서 가노라

노돌강변 백사장 모래마다 밟은 자죽
만고풍상 비바람에 몟번이나 지여갓나

에헤요 백사장도 못 미드리로다

푸르른 저긔 저 물만 흘러 흘러서 가노라

노돌강변 푸른 물 네가 무슨 망녕으로

재자가인 앗가운 몸 멧멧치나 데려갓나

에헤요 네가 진정 마음을 돌녀서

이 세상 싸인 한이나 두둥 실구서 가거라

— 〈노들강변〉 전문

〈노들강변〉의 가사지 전문

이제는 경기민요의 대표곡이 된 신민요 〈노들강변〉의 가사 전문입니다. 그런데 이 노래를 부른 가수를 환히 아는 분은 그리 많지 않습니다. 박부용朴芙蓉, 1901~?이란 이름의 기생 출신 가수가 불렀는데, 봄날 오후의 나른한 시간에 라디오 전파를 타고 들려오던 〈노들강변〉의 애잔한 여운을 우리는 기억합니다.

아련한 슬픔을 머금은 듯 약간은 가슴을 설레게 하는 가락으로 가수가 구성지게 엮어가던 이 노래에는 고단하고 힘겹게 살아온 우리 겨레의 강물과도 같은 역사의 내력이 담겨져 있습니다. 이 곡조를 흥얼거리다 보면 인생이 얼마나 덧없고 무상한지 은연중에 깨닫게 됩니다. 뿐만 아니라 고단한 역사 속에서도 자기 앞에 휘몰아쳐온 아슬아슬한 풍파를 모두 이겨내고, 마침내 환한 얼굴로 강바람 맞으며 우뚝 서 있는 강가의 아름드리 버드나무 같은 우리 민족의 듬직한 표상을 느끼게 합니다.

민요와 신민요가 어떻게 다른가 하면 전래민요는 작자가 따로 없고, 지역마다 그 특수성을 담아내고 있지요. 하지만 신민요는 1920년대 후반부터 일부러 만들었고, 그 때문에 지은 사람이 분명합니다. 잡가와 판소리, 민요 등의 영향 속에서 생겨난 신민요는 직업적인 가수가 국악기와 양악기 반주에 맞춰 부르는 특징을 지니고 있습니다. 1930년대로 보면 가수, 작곡가를 겸했던 김용환金龍煥이 조자룡趙子龍이란 예명으로 신민요 작품을 많이 발표했습니다.

신민요를 부른 가수들을 곰곰이 살펴보면 대개 기생 출신들이란 사실을 알게 됩니다. 왜냐하면 기생학교인 권번券番에서 혹독한 수련의 과정을 거친 그녀들이라 발성이 이미 신민요를 부르기에 너무도 적절한 목청을 지니고 있지요. 1933년 평양기생 출신으로 가수가 되었던 왕수복이 첫

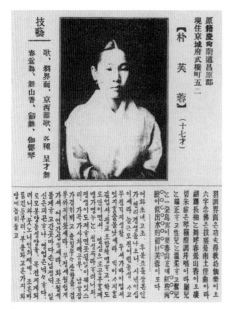

『조선미인보감』에 실린 박부용편

테이프를 끊으면서 기생 출신 가수들은 마치 봇물이 터진 듯 떼를 지어 식민지 가요계에 나왔습니다.

낱낱이 호명해보자면 박채선, 이류색, 이은파, 선우일선, 박부용, 김복희, 김인숙, 한정옥, 미스코리아, 김운선, 왕초선, 김연월, 김춘홍, 이화자 등이 바로 그 꽃다운 이름들입니다. 기생들의 경우 직업적 이유 때문에 자신의 신분이나 이력을 드러내는 것을 탐탁하게 생각하지 않았습니다. 그래서 우리는 그녀들이 언제 어디서 태어나 활동하다가 어느 때에 생을 마감했는지 확인하지 못하는 경우가 대부분입니다.

그녀의 이력에 대해서도 그동안 뚜렷하게 밝혀진 자료가 없었습니다. 이 박부용의 흔적을 찾기 위해 저는 여러 곳을 더듬고 다녔는데, 마침 어느 일본인이 20세기 초반에 펴낸 『조선미인보감朝鮮美人寶鑑』1918이란 책에서 한복을 단정히 입고 머리를 쪽진 박부용의 사진과 약력을 발견하고는 너무나 감격에 찬 나머지 혼자서 커다란 비명을 지른 적이 있습니다.

당시 서울에는 도합 4개의 권번이 있었는데 한성권번, 대정권번, 한화권번, 경화권번이 그것입니다. 이 가운데 한성과 대정이 근 200명 가까운 기생을 거느린 대표적 규모의 권번이었지요. 박부용은 한성권번 소속으로 17세 때 찍은 얼굴 사진과 소개 글이 해당 책에 실려 있었습니다.

그러니까 지금부터 소개하는 글은 박부용의 이력에 관한 최초의 서술입니다. 기생 박부용은 1901년 경남 창원에서 태어났습니다. 서울로 이주해서 살았지만 부친이 사고로 세상을 떠나자 집안 살림은 기울었습니다. 그 때문에 박부용은 어린 시절, 홀어머니와 여동생을 돌보는 소녀가장으로 모진 고초가 많았던 듯합니다.

누군가의 추천으로 박부용은 1913년, 불과 12세의 나이로 서울 광교조합廣橋組合에 기생 이름을 올리게 됩니다. 이때부터 독한 마음을 품고 열심히 학업에 정진해서 가곡과 가사, 경서잡가京西雜歌를 비롯하여 고전무용의 영역인 각종 정재무, 춘앵무, 검무, 무산향까지 모두 익혔습니다. 『조선미인보감』에 묘사된 박부용의 자태는 마치 선녀 같습니다.

> 단정한 용모에 성품은 온유하다. 어여쁜 귀밑머리는 한 덩이 새털구름이 봄 산을 휘돌아 감도는 듯한데, 발그레한 두 볼은 방금 물위에 피어난 한 송이 부용화를 떠올리게 하는구나.

한창 레코드보급에 대한 열망으로 부풀어 오르던 1933년, 박부용은 오케레코드사로 발탁이 됩니다. 맨 처음 서도잡가인 〈영변가〉를 최소옥의 장고 반주로 홍소옥과 함께 병창으로 불렀고, 긴 잡가인 〈유산가〉를 박인영의 장고에 맞춰 불렀습니다.

이후 민요 〈사발가〉, 〈신개성난봉가〉, 〈범벅타령〉, 〈오돌독〉, 〈산염불〉, 〈흥타령〉, 〈창부타령〉, 〈신양산도〉, 〈신청춘가〉, 〈신애원곡〉, 〈한강수타령〉 등을 취입했습니다.

잡가로서는 〈신고산타령〉, 〈선유가〉, 〈수심가〉, 〈엮음수심가〉, 〈신닐니

〈신방아타령〉 음반

리야〉, 〈신창부타령〉, 〈신담바귀타령〉, 〈신오봉산〉, 〈신경복궁타령〉, 〈신방아타령〉, 〈제비가〉, 〈신산염불〉, 〈신천안삼거리〉, 〈풋고치〉, 〈신노랫가락〉 등을 취입했습니다.

서도잡가로서는 〈공명가〉, 〈자진난봉가〉, 〈난봉가〉, 가사로서는 〈죽지사〉, 〈수양가〉 등을 불렀습니다.

박부용이 오케레코드사를 대표하는 신민요가수로 활동했던 시기는 1933부터 1935까지 약 3년 동안입니다. 이 시기 모든 신민요의 으뜸이라 할 수 있는 〈노들강변〉은 1934년 1월에 신불출 작사, 문호월 작곡으로 세상에 나왔습니다. 이 음반은 오케레코드 창립 1주년 기념 특별호로 발매되었습니다. 노들은 '노돌老乭'에서 변화된 말로 서울의 노량진을 가리키는 말입니다. '백로鷺가 노닐던 징검돌梁'이란 뜻에서 유래가 되었다고 하네요. 이 한강은 조선시대부터 구역마다 서로 다른 별칭이 있었던 것 같습니다. 뚝섬에서 옥수동 앞쪽을 동호, 동작동 앞쪽을 동작강, 노량진 앞쪽을 노들강, 용산 앞쪽을 용호 또는 용산강, 마포 앞쪽을 마포강이라고 불렀습니다.

노들강변은 노량진 일대의 한강 지류 강변으로 수십 년 전까지만 해도 한가로운 뱃놀이가 번창했었지요. 당시 오케레코드사 이철 사장은 문예부장 김능인, 전속작곡가 문호월 등에게 전국의 민요를 발굴 수집하도록 했습니다. 문호월文湖月, 1908~1953은 어느 날 만담가 신불출申不出, 1907~1969과 함께 친구의 병문안을 다녀오던 길에 노량진 나루터에서 뱃사공의 구성진 노랫소리와 한강의 푸른 물결 위로 드리워진 봄버들을 바라보며 작곡

의 착상을 얻었다고 합니다. 1930년대 당시 노량진 일대의 한강에서 나룻배를 타고 주변 풍경을 바라보던 광경이 상상이 됩니다. 나라 잃은 시대, 얼마나 아름답고도 처연한 슬픔이 가슴 속에 서렸을 것인지 짐작이 됩니다. 흥을 이기지 못하고 곧

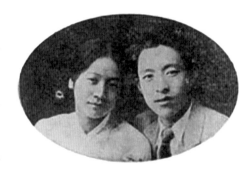

〈노들강변〉의 작사자 신불출과 박부용

장 강가의 선술집으로 들어간 두 사람은 콧노래를 흥얼거리며 무언가를 종이에 옮기기 시작했습니다. 문호월이 흥에 겨워 세마치장단으로 때로는 어깨춤을 추며, 또 때로는 주막집 탁자를 손바닥으로 두드리며 악보를 엮어가노라면, 이를 옆에서 지켜보던 신불출이 즉시 노랫말로 다듬었다고 합니다.

이렇게 해서 이 노래는 세상에 나오게 되었지요. 〈노들강변〉은 전국 방방곡곡으로 삽시에 퍼져나갔습니다. 당시 식민지백성들은 나라 잃은 서러움과 제국주의 통치로 말미암은 가슴 속 울분을 이 노래를 부르며 달랬습니다. 작사자, 작곡자가 분명히 밝혀져 있는 신민요 〈노들강변〉은 이제 〈아리랑〉, 〈도라지〉, 〈양산도〉, 〈천안삼거리〉 등과 함께 한국을 대표하는 5대 민요곡의 하나로 영원불멸의 명곡이 되었습니다. 이 노래로 말미암아 이후 신민요 장르가 엄청난 기세로 확장되어가는 양상을 보이기도 했습니다. 맨 처음 대중가요로 발표되었으나 발표된 직후부터 곧 경기민요의 한 갈래로 슬그머니 포섭되기 시작해서 지금은 완전히 경기민요로 고정된 듯한 느낌마저 들게 하는 민족의 노래가 되었습니다. 분단 이후 북한에서도 이 노래를 빠른 곡조로 편곡해서 즐겨 부르며 연주하고 있지요.

이 노래의 작곡가 문호월은 경남 진주 출생으로 음악의 타고난 천재였던 것으로 보입니다. 어떤 음악수업도 받지 않은 채 독학으로 실력을 키워서 작곡가로 활동을 했으니까요. 여러 공연장을 다니며 바이올린을 연주했고, 특히 무성영화에서의 반주악단 단원으로 참가해서 실력을 키워갔다고 합니다. 문호월이야말로 일본 엔카풍 곡조에 전혀 영향을 받지 않고 오히려 그에 맞서는 한국인 고유의 민족적 스타일로 자신만의 개성을 확립해갈 수 있었습니다. 그의 대표곡은 주로 민요적 풍모를 강하게 발산하고 있습니다. 가히 '신민요의 황제'란 칭호가 전혀 과하지 않다고 느껴집니다. 〈봄맞이〉이난영, 〈불사조〉이난영, 〈오대강타령〉이난영, 〈앞강물 흘러 흘러〉이은파, 〈관서천리〉이은파, 〈풍년송〉고복수. 황금심, 〈섬색시〉윤백단, 〈아리랑 술집〉김봉명, 〈천리타향〉남인수 등의 작품에서 그러한 특징을 확인할 수 있습니다.

자신의 외사촌 아우인 손목인의 음악적 재능을 발견하고 오케레코드사 이철 사장에게 소개하여 전속작곡가로 활동하도록 뜻 깊은 연결을 시켜주기도 했습니다. 광복 이후에는 희망악극단, 빅타가극단, 현대가극단, 백조가극단, 나나악극단 등에서 유랑연예인으로 힘겨운 삶을 살아갔습니다. 6·25전쟁시기에는 고달픈 군예대 소속으로 활동을 했지요. 1982년 겨울, 그가 성장기를 보낸 경북 김천 남산공원에 조촐한 문호월노래비가 세워졌습니다.

작사가 신불출은 서울 출생으로 어린 시절 경기도 개성으로 옮겨 살았습니다. 이름이 신영일, 신흥식, 신상학 등 여러 가지가 있습니다. 워낙 빈궁한 가정에서 자랐고, 이 때문에 막노동과 고학으로 야학을 다녔던 피눈물의 개인사가 있었던 것 같습니다. 1925년 극단 취성좌聚星座에 입단하면

서 드디어 타고난 재능을 나타내기 시작했는데, 그의 재능은 주로 막간극이었습니다. 조선연극사를 거쳐 신무대에 이르기까지 여러 극단을 옮겨다니며 그의 명성은 점점 드높아갔습니다. 풍성한 해학과 날카로운 정치 풍자는 식민지대중들의 심금을 크게 울리며 격동시켰습니다. 이 때문에 일제 경찰에 의해 수없는 구속과 투옥생활을 반복하며 고통을 겪었지요.

대표적 만담으로는 〈동방이 밝아온다〉, 〈곰보타령〉, 〈엿 줘라 타령〉, 〈망둥이 세 마리〉 등이 있습니다. 이 가운데 〈망둥이 세 마리〉는 당시 세계의 흉포한 독재자 셋을 풍자한 것으로 일본의 도조 히데키, 독일의 히틀러, 이탈리아의 무솔리니 등을 다룬 만담으로 큰 인기를 모았지만 이에 따른 혹독한 정치적 박해를 받기도 했습니다. 1947년 북으로 올라가 북조선문학예술총동맹 중앙위원으로 선임되었고, 김일성으로부터 노력훈장을 받으며 공로배우로 뽑혔습니다. 하지만 북한의 조직적 문예정책과 통제사회의 실상을 풍자한 탓으로 보복을 받아 1960년대 초반 숙청을 당했고, 이후로는 전해지는 자료가 별반 없습니다.

1930년대 중반 식민지조선의 두 천재적 청년 문호월의 작곡에다 신불출의 작사를 얹으니 이로써 전설적 창작신민요 〈노들강변〉이란 작품을 민족문화사의 제단에 헌정할 수 있었던 것입니다. 이제 두 위인은 가고 우리 곁에 없지만 빛나는 노래는 남아서 우리의 허전한 마음을 영원히 쓰다듬어줄 것입니다.

이화자, 식민지 여성의 비애를 노래한 가수

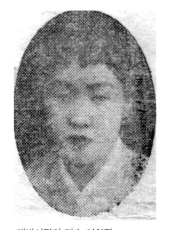

데뷔시절의 가수 이화자

한국가요사의 초창기에는 기생 출신들이 제법 많이 가요계로 진출했습니다. 그 까닭은 가수를 지망하는 사람을 민간에서 쉽게 구할 수 없었기 때문이지요. 딴따라, 풍각쟁이라며 천시하던 풍조로 가득했던 시절, 그 뉘라서 감히 가수가 되고 싶다는 꿈이나 꾸었을까요?

그런데 1930년대 중반 경기도 부평의 어느 술집, 술상 앞에서 노랫가락을 특히 잘 부르는 작부酌婦가 있다는 소문이 서울 장안에까지 널리 퍼졌습니다. 예나 제나 술꾼들은 재미난 술집을 찾아서 불원천리 더듬어 다니는 묘한 버릇이 있질 않습니까. 그 술꾼들로부터 입소문이 난 여성가객은 다름 아닌 이화자李花子, 본명 이원재(李願載)였습니다. 훗날 민요계의 걸출한 여왕이 되어서 그 평판이 높았던 가수입니다.

호젓한 시간에 이화자의 노래를 다시금 귀 기울여 들어보면 자르르 기름이 흘러내리는 듯 부드럽고 매끄러운 윤기에다 군데군데 팽팽한 탄력이 가히 일품입니다. 이화자가 불렀던 대부분의 노래 속에는 주로 남성중심사회에서 여성의 기박한 신세를 넋두리조로 한탄한다거나, 서민들 가

슴에 깊이 자리 잡고 있는 삶의 피로와 체념, 애달픔을 눅진하게 묻어나게 하면서 사무치는 공감으로 젖어들게 하는 호소력이 담겨 있습니다. 당시 뛰어난 여성가수들이 많았건만 그 누구와도 비교할 수 없는 이화자만의 독특한 음색과 창법이 있었던 것이지요.

이화자는 권번券番이나 정악전습소正樂傳習所 등에서 정식으로 수련을 받은 기생도 아닙니다. 그저 팔자가 기구하여 이 거리 저 거리 술집으로 물풀처럼 떠돌던 중, 안목이 뛰어난 대중음악인 김용환필명 김영파에게 발탁이 되었던 것이지요. 사실 이화자가 가수로 데뷔할 수 있었던 배경에는 김용환의 전폭적 지원과 배려를 결코 빼놓을 수 없습니다. 김용환과 이화자는 이렇게 맨 처음 술집에서 손님과 작부의 관계로 만났습니다. 당시 어린 작부는 대담하게도 치마를 무릎까지 걷어 올리고 앉은 채 모든 것이 귀찮고 싫다는 무료한 표정으로 활활 부채질만 하고 있었다는군요.

태어난 곳이 경기도 부평 출생이라지만 이도 확실치 않습니다. 언제 어디서 출생했는지 부모가 누구인지에 대하여 이화자는 평생 입 밖에 내지 않았습니다. 거기엔 어떤 말할 수 없는 서럽고 아픈 사연이 숨어있을 듯합니다. 아마도 1916년 무렵 어느 빈천한 가정에서 태어나 일찍부터 술집에 맡겨져 더부살이를 해온 듯합니다. 아니면 술집 작부의 딸로 태어나 아비가 누구인 줄도 모르고 술집에서 허드렛일이나 심부름하는 아이로 성장한 맹랑한 소녀였을 것입니다. 오로지 밑바닥 삶을 전전하며 비틀비틀 살아온 것을 짐작할 수 있겠지요. 그녀가 겪은 기구한 삶의 애환이 슬픔을 기반으로 하는 가요 창법과 음색에서 어찌 묻어나지 않았겠습니까?

이화자가 뉴코리아레코드사를 통하여 가수로 첫 데뷔한 것은 1936년, 그녀의 나이 20세 때의 일입니다. 최초의 취입곡 〈가거라 초립동〉은 신

민요 스타일의 작품으로 가요팬들에게 깊은 인상을 심어주었습니다.

어리광도 피웠소 울기도 하였소

홍갑사 댕기를 사달라고 졸라도 보았소

아리살짝꿍 응 스리스리 응

문경새재 넘어간다 초립동이 아저씨 떠나간다

간다 간다 초립동이 간다 간다 초립동이

아저씨 떠나간다

가지 말라 잡았소 발광도 부렸소

고무신 한 켤레 사달라고 응석도 부렸소

아리살짝꿍 응 스리스리 응

문경새재 넘어간다 초립동이 아저씨 떠나간다

간다 간다 초립동이 간다 간다 초립동이

아저씨 떠나간다

노잣돈도 뺏았소 봇짐도 뺏았소

영 넘어 오백 리 가는 사람 신발도 뺏았소

아리살짝꿍 응 스리스리 응

문경새재 넘어간다 초립동이 나를두고 못떠나요

못 가 못 가 초립동이 못 가 못 가 초립동이

날 두고 못 떠나요

— 〈가거라 초립동〉 전문

단 한 곡으로 가수로서의 이화자의 위상은 단연 우뚝해졌습니다. 이 노래를 배우려는 사람들이 전국의 레코드 상점 앞에 모여선 광경들이 많았다고 합니다. 빅터사에서 제작한 나팔형 축음기 앞에 모여 서서 이 노래를 따라 배우려 흥얼거리는 모습을 상상해 보시기 바랍니다. 이후 이화자의 사진과 인쇄된 노래 가사지는 전국의 레코드상점으로 속속 배달되었습니다. 뉴코리아레코드사 소속으로 있던 이화자는 단숨에 인기가 솟구치면서 자연스럽게 포리도루레코드사로 옮겨가게 됩니다.

당시 포리도루는 왕수복, 선우일선 등을 비롯하여 이른바 유명기생 출신으로 가수가 된 여성들이 수두룩 자리를 잡고 있었으므로 신민요 왕국이라 불릴 정도로 많은 신민요곡들을 줄기차게 발표하고 있었습니다. 이런 환경 속에서 가수 이화자라는 존재와 그녀의 노래는 포리도루레코드사라는 보금자리를 모태로 날개를 달고 바람 부는 저 하늘 멀리 날아오른 한 마리 새와도 같았습니다. 〈네가 네가 내 사랑〉, 〈조선의 처녀〉, 〈실버들 너흘너흘〉, 〈아즈랑이 콧노래〉 등을 불러서 히트를 했는데, 주로 조선 중엽 이후 서민들에 의해 즐겨 불리던 잡가 스타일의 민요를 많이 취입했습니다.

작사가 조명암과 작곡가 김용환은 이화자 노래의 효과를 제대로 살려내는 충실한 역할을 맡았습니다. 말 그대로 이화자의 노래는 봄바람이 살랑살랑 불어오는 버들 숲에서 들려오는 아련한 조선의 콧노래였습니다. 그것은 제국주의 압제 속에서 우리 민족이 잃어버린 전통의 가락이었고, 삶의 애환을 되살아나게 하였습니다.

이화자의 인기가 자꾸만 상한가를 치게 되자, 오케레코드사의 이철 사장은 도저히 참을 수가 없었습니다. 그는 당대 최고의 가수들이 모두 오

전성기 시절의 이화자

케레코드로 모여야 한다는 욕심을 품고 있었던 것이지요. 당장 이화자를 만나 거액의 전속료를 제시하고 포리도루레코드사에서 소속사를 바꾸도록 했습니다. 이런 화려한 과정을 거쳐 오케로 옮긴 이화자는 곧바로 신민요 〈꼴망태 목동〉조명암 작사, 김영파 작곡, 손목인 편곡, 오케레코드 12190과 〈님 전 화풀이〉 등의 특급 히트곡을 잇달아 냈습니다.

그녀가 발표한 대표곡의 면면을 두루 살펴보면 남권중심의 전통적 한국사회에서 여성들의 핍박과 수난사를 느끼게 하는 작품들이 자주 눈에 띕니다. 〈섬 시악시〉, 〈시악시 열여덟〉, 〈참말 딱해요〉, 〈비련의 자취〉, 〈울어나 다오〉, 〈처녀의 마음〉, 〈얼룩진 화장지〉, 〈겁쟁이 촌 처녀〉, 〈울고 간 무명씨〉, 〈그 여자의 눈물〉, 〈반 웃음 반 눈물〉, 〈수심의 여인〉, 〈신세한탄〉, 〈화류애정〉, 〈님 전 넋두리〉, 〈마지막 글월〉, 〈관서신부〉, 〈눈물의 노리개〉, 〈눈치로 살았소〉, 〈님이란 임자〉, 〈마지막 필적〉, 〈결사대의 아내〉, 〈반도의 차녀들〉, 〈옥퉁소 우는 밤〉, 〈조선의 처녀〉, 〈복수염낭〉 등등입니다.

제목만으로도 가슴에 저릿하게 전해져오는 어떤 기막힌 슬픔이 느껴지지 않는지요.

1939년, 그러니까 이화자의 나이 스물 셋에 발표한 〈어머님전 상백〉 조명암 작사, 김영파 작곡, 오케 12212이란 음반이 하나 발표되었습니다. 이 음반

오케레코드의 최고 가수 남인수, 이화자, 백년설

이화자의 신보 〈남원의 봄빗〉을 소개하는 포리도루레코드 광고

의 라벨에는 자서곡自敍曲이란 장르명칭이 표시되어 있습니다. 그야말로 어려서부터 떠돌이로 술집에서 자랐고, 뭇 남성들의 술시중을 들어야 하는 작부로 살아온 가수 이화자의 한 많은 삶과 비애를 마치 자서전처럼 고스란히 담아낸 기막힌 노래라 할 수 있었지요. 이 노래 가사를 모두 음미해보면 작사가 조명암의 뛰어난 시인적 역량을 짐작해볼 수가 있습니다. 절절한 한과 역사적 애달픔이 눅진하게 묻어나는 이 노래는 듣는 이의 간장을 토막토막 썰어내는 단장곡斷腸曲이었다고 말할 수 있습니다.

어머님 어머님 기체후 일향만강 하옵나이까
복모구구 무임하성 지지로소이다
하서를 받자오니 눈물이 앞을 가려
연분홍 치마폭에 얼굴을 파묻고
하염없이 울었나이다

어머님 어머님 이어린 딸자식은 어머님 전에
피눈물로 먹을 갈아 하소합니다

전생에 무슨 죄로 어머님 이별하고

꽃피는 아침이나 새우는 저녁에

가슴 치며 탄식하나요

어머님 어머님 두 손을 마주잡고 비옵나이다

남은 세상 길이길이 누리시옵소서

언제나 어머님의 무릎을 부여안고

가슴에 맺힌 한을 하소연 하나요

돈수재배 하옵나이다

—〈어머님전 상백〉 전문

이화자의 대표곡 음반 〈어머님전 상백〉

　　이 노래는 우선 한국의 옛날 전통적 서간
체로 시작됩니다. 다른 말로 문안체問安體라고
도 하지요. 혼례를 치른 신부가 신행 전에 시
가媤家 어른들에게 안부 편지를 올릴 때 쓰는
문투입니다. '기체후氣體候 일향만강一向萬康'의
뜻은 기력과 신체가 한결같이 전체적으로 아
주 편안하신지요? 건강하게 편히 잘 계십니
까? 이렇게 묻는 서간의 시작문구입니다. 그
다음 대목은 '복모구구伏慕區區 무임하성지지無任下誠至之'입니다. 우리말로 옮
기면 '엎드려 그리움이 저의 정성스런 마음을 어디 맡길 데가 없을 지경'
이라는 극진한 마음의 전달입니다.

　　그러니까 이 노래가사에서 이 대목은 고향집의 그리운 어머님께 자신

의 고통스런 삶을 하소연하며 꿈에서나마 뵈옵고 위로를 얻으려는 작중화자의 심정이 간절하게 나타나 있습니다. 정신대로 죽음터에 끌려간 한국인 처녀들이 온통 망가진 심신으로 거의 초죽음에 이르렀을 때 흐느끼면서 어머니를 생각하며 불렀던 노래로 알려져 있습니다. 가사 전편을 곡조와 더불어 찬찬히 음미해보노라면 틀림없이 새로운 경험을 얻게 될 것입니다.

노래 속의 작중화자는 지금 고향집으로부터 몇만 리 떨어진 곳으로 떠나와 있습니다. 마을 이장의 꼬드김 속에서 스스로 지원해 이 머나먼 곳까지 떠나온 것이지요. 처음엔 단순히 취직이라고 말했습니다. 고향집을 떠나면 입도 덜고 또 매달 나오는 월급을 모아 고향집 부모님께 부칠 수 있다고 했습니다. 그 말에 속아서 이곳까지 떠나온 것입니다. 남쪽으로는 필리핀, 보르네오, 인도네시아의 수마트라, 자바 등 참으로 먼 곳입니다. 북쪽으로는 중국과 남만주, 북만주 등입니다. 어떤 이는 중국 남부지역 먼 곳으로 떠나갔다고 합니다.

거기서 무얼 하느냐구요. 말 그대로 일본군대의 노리갯감입니다. 전쟁터에서 나날을 보내는 일본군 사병들의 성 노리개였던 것입니다. 혼자 반듯하게 누울 수도 없는 비좁은 밀실에서 마치 공중화장실처럼 줄지어 서서 차례를 기다리는 일본군 사병들의, 이른바 비천한 '정액받이'였습니다. 그래서 이름조차 모멸적으로 위안부慰安婦였던 것이지요. 한 녀석이 누운 여성 위에 엎드려 잠시 헐떡이다 떠나가면 또 다른 녀석이 곧바로 들어와 같은 짓을 해댑니다. 이런 짓을 하루에 무려 백여 명씩 상대해야만 했습니다. 얼얼한 아랫도리는 감각을 잃은 채 너덜너덜 참혹한 만신창이가 되었구요.

고향집과 부모님은 잊은 지 이미 오래입니다. 이런 짓을 하면서도 인간의 삶을 살아야 하는지 궁금증을 가지던 것도 오랜 예전의 기억입니다. 가장 힘들고 온몸이 파김치가 되었을 때 저절로 입안에 웅얼거리던 노래가 바로 이화자의 〈어머님전 상백〉이었습니다. 노래 속에서는 그토록 그리워하던 어머님을 만나 뵐 수도 있었고, 당신의 무릎에 엎드려 실컷 울수도 있었지요. 하지만 잠시 동안의 꿈에서 깨고 나면 다시 악몽의 현실속에 팽개쳐져 있었습니다.

그리하여 이 노래는 모든 정신대 여성들의 핍진한 삶을 담아낸 노래로 특별한 사랑을 받았습니다. 노래 전체가 온통 눈물의 홍수에 잠겨서 흥건했습니다.

여러분, 제발 이 노래만큼은 제 앞에서 부르지 말아 주십시오.

당시 일본군위안부로 끌려가 몹쓸 사역을 강요당했던 어느 할머니는 〈어머님전 상백〉에 얽힌 피눈물의 추억을 떠올리며 이렇게 말했습니다.

같은 해에 이화자가 취입했던 대표곡으로는 〈네가 네가 내 사랑〉, 〈실버들 너흘너흘〉, 〈노랫가락〉, 〈범벅타령〉, 〈삽살개 타령〉, 〈망둥이 타령〉, 〈금송아지 타령〉, 〈십오야 타령〉 등입니다. 곡명에서도 알 수 있다시피 이화자의 노래들은 거의 대부분 신민요 스타일의 창법으로 '타령'조를 즐겨 불렀습니다. 술집마다 거리마다 이화자의 노래는 줄곧 흘러나왔습니다. 보잘것없었던 가련한 술집 여인은 하루아침에 민족의 뜨거운 사랑을 받는 가수로 거듭 태어났습니다.

1940년 봄, 이화자는 자신의 생애를 그대로 옮겨놓은 듯한 또 다른 절

절한 노래 〈화류춘몽〉조명암 작사, 김해송 작곡, 오케 20024을 발표합니다. 이 노래는 모든 화류계 여성들의 기막힌 처지를 그대로 대변한 작품입니다. 평소 담배를 즐기던 버릇이 있던 이화자는 결코 손대지 말아야 할 아편에 슬금슬금 손을 대기 시작하다가 기어이 중독 증세로 옮겨가기 시작했습니다. 순회공연 중에도 아편이 떨어지면 온갖 소동을 부렸습니다. 우리 민족사에서 암흑기였던 1942년은 이화자의 삶에서도 마찬가지로 암흑기였던 것이지요. 이 무렵에 취입한 군국주의 성향의 노래 〈목단강 편지〉가 그녀의 마지막 히트곡이 되었습니다.

목단강牧丹江은 북만주 지역의 길림성과 흑룡강성 등 두 지역을 도도하게 흘러가는 송화강의 여러 지류 중 가장 큰 강을 가리킵니다. 옛 고구려와 발해의 유적지이기도 하지만 당시에는 만주로 망명해간 민족운동가들의 활동지역이기도 했지요. 노래 속의 작중 화자는 여성입니다. 그녀의 남편은 어떤 사연으로 북만주로 떠나가 오랫동안 소식이 없습니다.

가사의 느낌으로 보아선 민족주의자는 아닌 것이 분명하고, 일제가 보낸 만주개척민 중 하나였거나 아니면 지원병으로 징집되어 만주로 파견된 일본군 병사였을 수도 있습니다. 식민지조선의 아내는 남편의 근황이 궁금해서 견딜 수도 없었지만 내내 참던 어느 날 남편이 보내준 편지를 받고 흐느껴 울면서 감격에 젖습니다. 그러면서 속으로 다짐하는 말이 만주는 난초꽃이 피는 복된 땅이니 부디 그곳에서 굳이 조선으로 돌아올 생각을 하지 말고 거기 뼈를 묻으라고 합니다.

자기 또한 비상시국에서 여성에게 맡겨진 책무는 오로지 시국에 충성하는 것이라고 다짐하며 과거 습관이었던 분접시와 화장도 전혀 하지 않겠노라는 맹세를 하고 있군요. 대체 이런 망발이 어디 있습니까? 그 따뜻

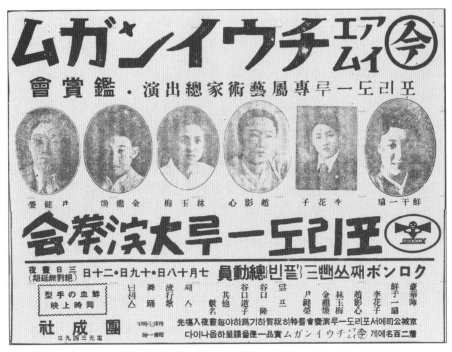

단성사에서 공연된 포리도루레코드 연주회 소식

하고 다정하던 부부사랑은 어디로 증발된 것일까요? 정상적 사고라면 남
편이 어떤 악조건 속에서도 부디 살아서 성한 몸으로 돌아오라는 사랑의
권유일 텐데 이건 앞뒤 논리가 전혀 맞지 않고 어색하기만 합니다. 일제
말 군국주의 정국에 너무도 노골적 아부와 영합의 색채를 보여주고 있군
요. 작사가 조명암의 노래가사가 이 시기에 이르러 이미 군국주의적 동화
의 색채를 너무도 심하게 나타낸 상처와 얼룩의 흔적으로 볼 수밖에 없
습니다.

　1945년 드디어 해방이 되었지만 이미 마약중독자 이화자에게 8·15
는 전혀 감격이 아니었습니다. 오로지 비참한 생활고와 뼈저린 고독만이
그녀의 앞에 빈 개밥그릇처럼 휑뎅그렁하게 놓여있었을 뿐입니다. 몸과

마음이 복구할 수 없을 정도로 무참하게 망가진 이화자는 서울의 종로 단성사 뒷골목 단칸방에 월세를 얻어서 오로지 아편으로만 세월을 잊으려 했습니다. 불과 30대 초반의 한창 곱던 여인은 마치 노파의 얼굴처럼 어둡고 우울해보였다고 합니다.

그래도 1950년 1월, 이화자는 대한청년단 창립 1주년 기념공연 무대에 서게 됩니다. 그날 〈춘풍〉이란 제목의 음악극과 〈칼멘환상곡〉이란 음악시극이 공연되었지요. 주요 출연진으로는 김해송이 이끄는 K.P.K.악단과 더불어 이복본, 손일평, 이종철, 최병호, 이난영, 이인권, 신카나리아, 장세정, 황정자, 이몽녀 등의 대중연예인과 함께 이화자도 모처럼 대중 앞에 모습을 나타내었습니다. 하지만 가요팬들에게 이화자는 이미 잊힌 가수가 되고 말았지요. 노래 몇 곡을 불렀지만 예전과 같은 환호도 전혀 없었습니다.

6·25전쟁이 나던 해 겨울, 이화자는 차디찬 여관방에서 아무도 지켜보는 이 없이 홀로 한 많은 세상을 떠났습니다. 한 기록에 의하면 마지막 상영이 끝나고 문을 닫은 서울의 어느 극장에서 동사한 주검으로 발견되었다는 증언도 있지만 확인할 길이 없습니다. 그녀가 남긴 음반인 〈이화자걸작집〉은 지금도 다음과 같은 세리프를 잡음 속에서 애잔하게 들려주고 있습니다.

꽃다운 이팔소년 울려도 보았고
철없는 첫사랑에 울기도 했더란다
이것이 화류춘몽의 슬픈 애기다
기생이라고 으레 짓밟으라는 낙화는 아니었건만

천만층 세상에 변명이 어리석다

이화자의 대표곡 〈화류춘몽〉

이 대사를 들으면서 반드시 빠뜨리지 말아야 할 것이 바로 이화자의 노래 〈화류춘몽〉입니다. 이 노래는 완전히 이화자의 생애 그 자체를 고스란히 다루고 있는 듯합니다. 권번을 터전으로 살아가던 수많은 기생들에게 이 노래는 거의 통곡의 비기悲歌로 다가갔습니다. 노래의 각 소절이 마무리되기 직전에 기생의 독백체로 중얼거리는 탄식에서 그녀들은 함께 흐느껴 울었습니다. 어찌 이렇게도 우리들의 신세와 처지를 잘 나타낼 수 있단 말인가?

솜씨꾼 작사가 조명암의 붓끝에서 기생들의 가련한 삶과 존재성은 이토록 실감나게 재생이 될 수 있었던 것입니다.

꽃다운 이팔소년 울려도 보았으며
철없는 첫사랑에 울기도 했더란다
연지와 분을 발라 다듬는 얼굴 위에
청춘이 바스러진 낙화신세
(마음마저 기생이란) 이름이 원수다

점잖은 사람한테 귀염도 받았으며

나젊은 사람한테 사랑도 했더란다

밤늦은 인력거에 취하는 몸을 실어

손수건 적신 연이 몇 번인고

(이름조차 기생이면) 마음도 그러냐

빛나는 금강석을 탐내도 보았으며

겁나는 세력 앞에 아양도 떨었단다

호강도 시들하고 사랑도 시들해진

한 떨기 짓밟히운 낙화신세

(마음마저 썩는 것이) 기생의 도리냐

—〈화류춘몽〉 전문

이규남, 〈진주라 천리 길〉의 가수

전성기 시절의 이규남

여러분께서는 〈진주라 천리 길〉이란 노래를 기억하시는지요. 낙엽이 뚝뚝 떨어져 땅바닥 이곳저곳에 굴러다니는 늦가을 무렵에 듣던 그 노래는 듣는 이의 가슴을 마치 칼로 도려내는 듯 쓰리고도 애절하게 만들었지요. 1절을 부른 다음 가수가 직접 중간에 삽입한 세리프를 들을 때면 그야말로 눈가에 촉촉한 것이 배어나기도 했답니다. 오늘은 식민지 후반기의 절창으로 손꼽히는 〈진주라 천리 길〉, 이 노래를 불렀던 가수 이규남李圭南, 1910~1974에 대한 이야기보따리를 끌러놓고자 합니다.

흘러간 식민지 시절에는 성악을 전공했던 사람이 대중가요로 방향을 바꾼 경우가 더러 있었습니다. 그 유명한 〈사의 찬미〉를 불렀던 윤심덕을 비롯하여 채규엽도 일본으로 유학 가서 음대 성악과를 다닌 경력을 찾아볼 수 있습니다. 윤심덕의 경우는 경제적 곤궁함에서 벗어나기 위한 방편이었지만 노래를 취입하고 돌아오는 길에 스스로 생을 마감해버립니다. 다음으로는 김용환, 정재덕, 김안라, 김정구, 김정현 등 음악가족이 떠오르네요. 그들은 성악 및 연주활동에 대한 남다른 자부심을 가졌지만

당시로서는 꽤 화려해 보이는 대중음악 쪽으로 방향을 선회했고, 마침내 성공한 경우입니다.

여성가수로는 왕수복이 생각납니다. 하지만 왕수복은 평양기생 출신으로 자신의 출신기반에 대한 수치심에서 헤어나지 못하고 항시 틈만 나면 성악가로서의 길을 모색했습니다. 그러던 끝에 마침내 대중음악을 서슴없이 버리고 서양음악으로 방향을 바꾸어간 경우였지요. 왕수복의 경우는 우선 과거의 상처와 열등감에서의 탈출이 당면 목표였습니다.

성악에서 대중음악으로 진로를 바꾼 또 하나의 사례로 우리는 이규남 본명 임헌익을 기억합니다. 그런데 이규남에 대한 전기적 자료가 우리에겐 그다지 친숙하지 않습니다. 왜냐하면 남북 분단시기에 그는 어떤 연고로 하여 북으로 납치되어 끌려갔기 때문입니다. 처음엔 월북으로 줄곧 알려져 있었는데 유족들의 증언과 당시 정황의 조사확인에 의해 뒤늦게 납북으로 밝혀진 것은 다행한 일입니다. 현재 미국에서 변호사가 되어 한국에 돌아와 살고 있는 임헌익의 손자 임대우가 저자와 연락이 되어 면담을 하게 되었는데, 그는 식민지시대에 가수활동을 했던 자신의 조부에 대하여 무척이나 존경심과 자부심을 갖고 있었습니다. 그와 더불어 조부의 행적이 세상에 잘못 알려진 사실에 대하여 매우 안타깝게 생각했습니다. 가요사와 관련된 상당수의 자료들에서 6·25전쟁 시기 임헌익의 행적을 여전히 납북이 아닌 월북으로 기록하고 있기 때문입니다. 하지만 손자는 유족들의 피어린 노력으로 월북이

아버지를 납북으로 밝히는 가수 이규남의 아들

아니라 납북이었다는 사실을 정부로부터 공식 확인을 받았다며 증명서까지 보여주었습니다.

가수 이규남은 1910년 충남 연기군 남면 월산리에서 출생했습니다. 본명은 임헌익이었고, 가수로서의 예명은 처음에 본명으로 음반을 발표하다가 이후 본격적 활동을 펼치면서 이규남을 쓰게 되었습니다. 초기에는 한때 윤건혁이란 예명을 썼고, 일본에서는 미나미 쿠니오南邦雄라는 이름을 썼으니 도합 네 가지의 이름을 사용한 셈입니다. 이 때문에 자료에 나타나는 네 이름을 이따금 혼동하는 경우가 발생하기도 하지요. 어떤 가요사 자료에서는 임헌익의 본명을 윤건혁으로 잘못 소개하는 경우도 있었습니다. 일찍이 서울로 올라가 휘문고보를 졸업하고 1930년 일본의 도쿄음악학교 피아노과에 입학할 정도로 가정환경은 비교적 넉넉했던 듯합니다.

이규남, 그러니까 본명이 임헌익이었던 그가 일본에 유학한 지 3년 째 되던 해, 가세는 기울기 시작하여 일시 서울의 집으로 돌아오게 됩니다. 하지만 이 시기 임헌익은 성악에 더욱 깊이 몰입하며 맹렬히 연습을 했습니다. 1932년, 임헌익은 일본 콜럼비아레코드사에서 발매한 조선보를 통해 몇 곡의 노래를 본명으로 취입했었는데, 당시 그의 노래들은 대개 서양풍의 세미클래식한 분위기였습니다. 임헌익은 1933년에도 왈츠풍의 〈봄노래〉를 비롯하여 〈어린 신랑〉, 〈깡깡박사〉, 〈빗나는 강산〉 등과 신민요풍의 노래를 발표합니다. 이 과정에서 그는 대중음악이 지닌 보편성과 고유의 가치에 대한 새로운 깨달음을 갖게 되었습니다.

그러나 임헌익은 가슴 속에서 여전히 활활 타고 있던 성악에 대한 열망을 억제하지 못하고 다시 일본 유학길에 오르게 됩니다. 음악대학 성악과

에 적을 두고 바리톤 분야에서 집중
적 수련을 했습니다. 이때 일본 콜럼
비아레코드 본사에서는 임헌익의 음
악적 재주를 남달리 주목하면서 은
근히 접근하여 음반 취입을 권유했
는데 경제적으로 곤궁한 처지에 있었
던 그는 이를 즉시 수락하고 〈북국의
저녁〉, 〈선유가〉, 〈황혼을 맞는 농
촌〉, 〈찾노라 그대여〉 등이 수록된 두
장의 SP음반을 발표했습니다. 이러한
임헌익의 활동과 존재는 자연스럽게
식민지조선의 대중음악계에도 곧 알
려졌습니다.

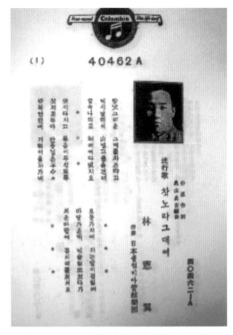

이규남이 본명 임헌익으로 발표한
노래의 가사지

　1935년 7월 초순, 일본유학 중이던 성악가 세 사람이 『조선일보』 주최
콘서트에 초청을 받아 출연하게 되는데, 이때 임헌익도 김안라, 김영일,
장비 등과 함께 성악가로 무대에 올랐습니다. 이미 임헌익의 일본 데뷔 사
실을 알고 있던 서울의 빅타레코드사에서는 작곡가 전수린을 앞세워 마침
내 그와 전속계약을 맺습니다. 이렇게 하여 임헌익은 아예 서울에 머물며
빅타레코드사 전속가수로서 새로운 출발을 하게 됩니다.

　1936년은 임헌익이 윤건혁이란 예명을 잠시 쓰다가 이규남이란 또 다
른 예명으로 서울에서 대중가수로서의 본격 데뷔를 했던 해입니다. 서양
의 성악을 음악의 정통이라 여기며 대중음악에 대한 경멸을 갖는 사례는
예나 제나 마찬가지이지요. 이규남의 경우도 그러한 편견을 오랜 기간까

지 지니고 있었는데 결국 대중음악으로 방향을 수정하고 말았습니다. 그 까닭은 아무래도 경제적 이유 때문이겠지만 그것보다도 '유행가' 장르에 대한 식민지대중들의 뜨거웠던 반응을 직접 체감했던 것이 가장 커다란 배경이 아닌가 합니다. 당시 임헌익은 한 사람의 성악가로서 대중가수가 되기까지 겪었을 마음속의 주저와 갈등을 우리는 숱한 여러 가지 예명에서 느껴지는 듯합니다. 이제는 본명 임헌익, 그리고 예명 윤건혁, 혹은 미나미 쿠니오란 이름을 뒤로 하고 이규남이란 또 새로운 예명으로 태어나게 된 것입니다.

가수 이규남은 빅타레코드 전속이 되어서 1936년 한 해 동안 무려 19곡의 유행가 가요작품을 발표합니다. 〈고달픈 신세〉가 데뷔곡이었고, 〈봄비 오는 밤〉, 〈나그네 사랑〉, 〈봄노래〉, 〈가오리〉, 〈내가 만일 여자라면〉, 〈명랑한 하늘아래〉, 〈주점의 룸바〉, 〈한숨〉, 〈아랫마을 탄실이〉, 〈사막의 려인旅人〉, 〈골목의 오전 일곱 시〉 등이 바로 그 곡목들입니다. 이러한 노래의 작사를 맡은 사람들은 강남월, 고마부, 전우영, 홍희명, 고파영, 김팔련, 김벽호, 김포몽, 이부풍, 박화산, 김성집, 김익균, 이가실 등이었고, 작곡은 거의 대부분 전수린과 나소운이 맡았습니다. 천일석, 김저석, 이기영, 임명학, 이면상, 문호월, 석일송 등도 함께 활동했던 작곡가 들입니다.

이규남의 여러 노래들 가운데서 우리는 〈골목의 오전 일곱 시〉란 노래를 눈여겨 지켜볼 필요가 있습니다. 이 노래에는 1930년대 후반, 서울 장안의 오전 골목길 풍경을 참으로 실감나게 그리고 있습니다. 두부장수, 새우젓장수, 콩나물장수가 번갈아가며 오고가는 골목에는 서민들의 눅진한 삶이 그대로 묻어납니다. '두부 사려!', '새우젓 사려!', '콩나물 사려!' 하고 외치는 장사치들의 목소리가 들립니다.

두부사려 두부요 에헤에헤 두부요

두부 없는 찌개가 무슨 맛있나

조려먹고 무쳐먹는 두부로구려

(두부사려 두부요)

두 모 밖에 안 남았소 부엌 마나님

에헤야 두부요 두부사려

새우젓이요 새우젓 에헤에헤 새우젓

깍두기를 담을 때 생각나는 것

시아버님 진지 상에 빼놓지 마소

(새우젓 사려 새우젓이요)

짭짤하게 잘 절었소 젓 좀 보이소

에헤야 새우젓 새우젓 사려

콩나물이요 콩나물 에헤에헤 콩나물

죽을 쑤어 먹으며 콩나물죽

끓이고 무쳐먹는 콩나물이야

(콩나물 사려 콩나물이요)

시집보낸 색시처럼 잘도 자랐소

에헤야 콩나물 콩나물 사려

—〈골목의 오전 일곱 시〉 전문

여기서 우리는 나소운羅素雲이란 이름에 유난히 눈길이 머물게 됩니다.

그가 누구냐 하면 너무도 유명한 작곡가, 수필가였던 홍난파본명 홍영후, 1898~1941의 또 다른 예명이었지요. 홍난파는 대중음악 작품을 발표할 때 이 나소운이란 예명을 사용했습니다. 그런데 그가 이규남 노래에 다수의 작곡을 맡은 까닭은 홍난파가 같은 서양음악을 전공한 선배였기 때문입니다. 빅타레코드사에서 이규남과 함께 듀엣으로 취입했던 여성가수는 김복희였고, 박단마, 황금심, 조백조 등과도 남다른 친분을 가졌습니다.

이규남은 1937년에도 빅타에서 스무 편가량의 가요작품을 취입했습니다. 물론 대부분이 유행가였고, 신민요 작품도 더러 있었지요. 일본 빅타사에서는 이규남에 대한 미련을 줄곧 지니고 있다가 일본에 왔을 때 취입을 권합니다. 그해 7월 이규남은 '미나미 쿠니오'란 일본 이름으로 유행가 〈젊은 마도로스〉 등 몇 곡의 엔카를 발표하게 되는데, 이 작품은 일본 가요팬들의 폭발적 호응을 얻었다고 합니다.

이규남은 1940년까지 빅타레코드사에서 수십여 편의 가요작품을 취입 발표합니다. 한 가지 눈여겨 볼 점은 이 시기에 이규남이 〈골목의 오전 7시〉, 〈눅거리 음식점〉 등과 같은 만요를 발표하고 있다는 점입니다. 이것은 이규남의 창법과 음색의 특징이 광범한 보편성을 지녔고, 어떤 노래를 취입해도 대개 잘 소화를 시켰다는 사실을 말해줍니다.

1941년, 이규남은 콜럼비아레코드사로 소속을 옮겨서 불후의 명곡인 신가요 〈진주라 천리 길〉이가실 작사, 이운정 작곡, 콜럼비아 40875을 발표합니다.

진주라 천리 길을 내 어이 왔던고
촉석루에 달빛만 나무기둥을 얼싸안고
아 타향살이 심사를 위로할 줄 모르누나

(대사)

진주라 천리 길을 어이 왔던가

연자방아 돌고 돌아 세월은 흘러가고

인생은 오락가락 청춘도 늙었어라

늙어가는 이 청춘에 젊어가는 옛 추억

아 손을 잡고 헤어지던 그 사람

그 사람은 간 곳이 없구나

진주라 천리 길을 내 어이 왔던고

남강 가에 외로이 피리소리를 들을 적에

아 모래알을 만지며 옛 노래를 불러본다

— 〈진주라 천리 길〉 전문

　　나라의 주권을 잃고, 군국주의 체제의 시달림 속에서 허덕이는 식민지 백성들은 이 노래 한 곡으로 가슴 속에 켜켜이 쌓인 서러움과 눈물을 쏟았습니다. 이규남은 식민지시절 일본유학의 학비를 벌기 위해 진주의 재래시장에서 유성기음반과 바늘을 팔았습니다. 작곡가 이면상이 진주에 갔다가 이 처연한 광경을 보았고, 서울에 돌아가서 그 이야기를 작사가 조명암에게 들려주었습니다. 깊은 감동을 느낀 조명암은 즉시 노랫말을 지었고, 이면상이 바로 곡을 붙였습니다. 그리곤 이규남에게 이 노래를 취입하도록 연결했던 것이지요. 그래서 이 노래를 들어보면 가슴 속에 절절히 와 닿는 섬세한 파토스마저 느껴집니다.

　　하지만 이 작품은 분단 이후 줄곧 금지곡목록에 들어있었는데, 그 까

이규남의 대표곡 〈진주라 천리 길〉

닭은 작사자, 작곡가, 가수 모두 북한으로 올라가서 활동했기 때문입니다. 이가실은 조명암, 이운정은 이면상의 예명입니다. 이 노래 때문에 일제 말, 대중들에게 인기가 높았던 이규남은 군국가요를 취입하는 일에도 강제동원이 되었습니다. 일제가 인기가수를 그냥 버려두지 않고 철저히 체제선전의 도구로 이용했기 때문입니다.

이규남은 일제 말 전남 법성포로 가서 음악교사로 활동했습니다. 호젓한 바닷가 어촌마을에서 이규남 부부는 그나마 작은 삶의 여유라도 얻을 수 있었습니다. 하지만 이것도 잠시였지요. 1950년 6·25전쟁이 일어나자 이규남은 북으로 납치되어가서 북한정권에 이용을 당하게 됩니다. 북한에서는 일단 내무성 예술단 소속으로 가수로서의 활동을 계속 이어갑니다. 뿐만 아니라 작곡과 무대예술 분야에서도 약간의 활동 흔적이 보입니다. 북한에서 발간된 가요사 자료는 1974년에 이규남이 사망한 것으로 전하고 있습니다. 비록 남과 북은 갈라져 있지만 〈진주라 천리 길〉의 애절한 가락과 여운은 지금도 우리 귀에 잔잔히 남아있습니다.

〈진주라 천리 길〉 신보소개

해마다 경남 진주에서는 남강에 화려한 꽃등을 띄우고 즐기는 유등축제를 열고 있는데, 강변 어디에서도 노래 〈진주라 천리 길〉이나 이규남의 흔적을 찾을 길이 없습니다. 사람들이 많이 다니는

남강 둑이나 강으로 가는 길목 어디메쯤 〈진주라 천리 길〉 가사를 새긴 조촐한 노래비라도 하나 세우게 된다면 진주시민들로서는 얼마나 자랑이고 기쁨이 되겠습니까?

그리고 그러한 활동은 우리가 잊고 지낸 한국근대 대중문화의 소중한 자료를 되찾아서 마음에 아로새기는 즐거운 쾌거가 될 것입니다. 과연 누가 냉큼 나서서 두 팔 걷어 부치고 이 뜻 깊고도 귀한 일을 해주실지.

이복본, 한국 최초의 재즈전문 가수

가수 이복본

영국의 낭만주의 계열 시인 바이런Byron, 1788~1824은 인간의 삶이 미소와 눈물 사이를 왕래하는 시계추와 같다고 말했습니다. 사실 인간은 항시 넘실거리는 비극 속에서 허우적거리며 아슬아슬하게 자신의 삶을 지탱해가고 있는지도 모릅니다. 특히 우리 한국인의 경우 식민지와 분단의 가파른 시절을 통과해가면서 돌연한 비극성과 수시로 맞닥뜨리며 온통 넋을 놓은 채 무대책으로 견디어갈 수밖에 없었을 것입니다. 그토록 힘겨웠던 난세에도 미꾸라지처럼 힘든 정황을 벗어나 자신과 일가족의 이익만 챙기며 다른 사람들이야 어떤 고통을 겪든 말든 전혀 아랑곳조차 하지 않던 부류들도 많았었지요. 그 격동 속에서 민족 전체가 마치 퍼붓는 소나기를 온몸으로 맞는 어린 고양이처럼 후줄근히 젖은 채 전전긍긍 지낼 적에 우리는 삶에 굴곡과 파란도 유난히 많았던 한 대중문화인의 활동과 발자취를 유심히 뒤따라가며 그가 살았던 삶의 경과를 찬찬히 음미해보면서 많은 상념에 잠깁니다. 그의 개인사가 겪은 사연들은 우리 현대사의 굴곡과 마찬가지로 정비례하기 때문입니다.

누구냐 하면 바로 가수이자 희극배우였던 이복본李福本, 1912~1950이란 인물입니다. 그 낯선 이름을 기억하는 사람은 별로 없을 테지요. '복본'이란 이름은 '후쿠모도'란 일본식 이름의 한자말로 짐작됩니다. 그의 출생과 관련해서는 어떤 자료에서도 찾을 수 없지만 6·25전쟁시기 행방불명된 인사들의 행적을 더듬어주는 문서가 있으니 그것은 '실종사민 안부탐지 신고서失踪私民 安否探知 申告書'란 제도입니다. 세상에 별의별 서류가 다 있다고 하지만 대한적십자사가 발급해주는 이런 문서가 있다는 사실은 전혀 몰랐습니다. 이렇듯 기이한 문서에서 우리는 대중연예인 이복본의 출생지와 기타 여러 내용들을 확인할 수 있었습니다.

이복본은 1912년 황해도 연안에서 출생했습니다. 마지막 주소는 '서울시 중구 명동 66번지'로 되어 있군요. 그는 6·25가 일어난 뒤에도 피란을 떠나지 않고 그 위기 속에서도 전쟁 전부터 자신이 운영해오던 충무로 식당에 나가 평상시처럼 일하고 있었습니다. 이를 재산에 대한 애착으로 보아야 할지 무딘 현실감각으로 보아야 할지 분간이 되지 않습니다. 현실감각이 무딘 탓이었을까요? 공산군 치하이던 1950년 8월 5일 오전 8시경, 인민군 정치보위부에서 나왔다는 내무서원이 식당으로 찾아와 이복본을 체포해 어디론가 끌고 갔습니다. 죄명은 친일활동, 여기에다 해방 후 이승만정권의 국방군위문대에서 활약했다는 것이었습니다. 하지만 어찌된 영문인지 이복본은 그로부터 한 주일 만에 풀려나 집으로 무사히 귀환합니다. 바로 그 직후 너무도 안타깝고 충격적인 사태가 발생합니다. 맥아더 장군이 주도하는 인천상륙작전이 막 개시되기 직전, 그러니까 9·28수복이 가까워지던 어느 날 이복본은 체포되었을 때 빼앗겼던 시계를 찾으러 다시 인민군보위부를 찾아갔다가 그 길로 아주 돌아오지 못하

고 만 것입니다. 그 섣부른 경과가 너무도 한 토막의 코미디 같을 뿐만 아니라 참으로 어리석고 경솔했던 행동으로 보입니다. 가족들이 숨죽이며 가장을 기다리고 있는데 어찌 그처럼 바보스런 짓을 할 수 있단 말인지요? 전쟁 시기 그토록 험한 세월에 참으로 별것 아닌 시계 하나를 찾으러 무서운 호랑이굴로 들어가 스스로 목숨을 버리게 되다니요.

아무튼 이렇게 다시 체포된 이복본은 수많은 납치인사들 틈바구니에 끼었고, 인민군정치보위부는 당시 약 3,000명가량을 납치 구금해두었다가 전황이 불리해지자 서울 미아리고개와 영천고개 등 두 루트를 통해 북으로 끌고 갔습니다. 이 때문에 '단장斷腸의 미아리고개'란 말이 생겼지요. 창자를 끊어내는 듯 비통한 가족이산이 대규모로 발생한 것입니다. 이때 이복본은 의정부방향으로 끌려갔다고 합니다. 내외문제연구소가 제공한 「납북인사 북한생활기 – 죽음의 세월」『동아일보』, 1962.6.6 기사에는 이복본이 평안북도 철산광산의 연예서클에 유배되어 최저생활로 살아간다는 내용이 확인됩니다. 하지만 가요평론가 황문평의 증언에 의하면 이복본은 북으로 끌려가던 중 납치인사들의 관리가 귀찮아진 인민군들이 서울근교에서 무참하게 학살할 때 목숨을 잃고

1950년 8월 25일 오전 8시, 서울 종로구 명동의 자택에서 북한 내무서원에게 납치된 이복본의 납북증명

그 시신이 중랑천 주변에 버려졌다고 하네요. 어느 것이 맞는지 확실한 분간이 잡히지 않습니다. 휴전 후 이복본의 실종자 신고서를 작성 제출한 사람은 부인 이병숙李秉淑 여사였습니다. 그 문서에서 이복본의 최종직업은 연극배우로 표시되어 있습니다.

이렇게 삶의 결말을 비극적으로 마감한 이복본의 생애와 활동을 한번 따라가 보기로 할까요. 황해도에서 태어난 이복본은 일찍이 부모를 따라 서울로 옮겨와서 살았습니다. 어려서부터 키가 남보다 유난히 커서 '키다리 뽀다리'란 별명으로 놀림을 받았습니다. 나이 17세에 이복본의 신장은 이미 183cm나 되었습니다. 옛날식으로 말하자면 육척장신六尺長身의 소유자이지요. 이런 신체적 조건 때문에 이복본은 1929년 서울 중동고보에 입학해서 학교농구부의 대표선수가 되었습니다. 그해 11월에 전조선 고보高普 대항 농구리그전에 출전해서 경성2고, 중앙고보, 청학고보, 선린상고, 경기상고, 휘문고보, 청우고보, 남상고보 등 여러 학교들과 경기를 펼쳤습니다. 그로부터 2년 뒤인 1931년 고보대항농구리그전에서 이복본은 난데없이 삼각고보 대표선수 명단에 이름이 보입니다. 아마도 그의 존재를 탐낸 삼각고보에서 이복본을 특별히 스카우트해간 듯합니다. 중앙기독교청년회원 농구대회에도 대표선수로 출전한 이복본의 이름이 등장하네요.

키도 컸지만 얼굴의 골격이나 윤곽이 마치 혼혈미남 같은 이국적 인상을 주었기 때문에 그 독특함이 마침내 이복본을 연극배우로 데뷔하도록 이끌었던 것 같습니다. 그의 대중연예계 데뷔는 21세 무렵입니다. 1933년 조선연극사朝鮮演劇舍 공연무대에 오른 것이 처음이지요. 이후로 1934년 안종화 감독의 작품 〈청춘의 십자로〉 영화에 이원용, 신일선, 최명화, 양

철 등과 함께 출연하여 배우로서 이름을 얻었습니다. 이복본의 명성이 정식으로 언론에 등장하는 것은 1935년 8월 4일 경성방송국 밤 9시 10분에 방송된 경성방송국JODK 라디오 코미디프로 〈유선형流線型 결혼생활 전경〉입니다. 당시 이복본의 소속은 서울의 극단 '무랑루쥬'였습니다. 배역으로는 모던보이 이복본과 그의 아내 전춘우, 또 그의 친구 노재신과 개똥어멈 김길순 등입니다 배역 중의 노재신盧載信은 바로 배우 엄앵란의 어머니이지요. 연출은 이소동이 맡았습니다.

1935년에는 나운규가 직접 감독한 영화 〈무화과〉와 〈그림자〉에 윤봉춘, 현방란 등과 함께 출연했습니다. 이복본이 본격적인 가수로 데뷔한 것은 1936년의 일입니다. 빅타레코드사에서 재즈송이란 장르명칭으로 〈자미 잇는 노래〉와 〈누가 너를 미드랴〉 등 두 곡이 수록된 음반을 49396번으로 발매한 것이 처음입니다.

이 무렵에 이복본은 이미 코미디언과 가수를 겸한 활동이 무대 위에서 놀라운 각광을 받을 것 같다는 예감을 가졌던 것으로 보입니다. 그리하여

이복본의 무대공연

새롭게 고안해 낸 것이 프랑스의 샹송가수이자 코미디언이었던 모리스 슈발리에Maurice Auguste Chevalier, 1888~1972의 무대매너와 창법모방입니다. 모리스 슈발리에의 특징이라면 코에 걸린 듯한 경쾌한 창법과 모던한 스타일입니다. 슈발리에는 1930년대 프랑스의 정감이 느껴지는 뮤지컬 코미디 스타입니다. 그는 당시 뮤지컬이 영화의 한 장르로 자리를 잡는 데 큰 몫을 했었고, 재치와 세련미가 느껴지는 멋쟁이 영화배우였습니다. 지금도 팬들이 기억하는 슈발리에의 트레이드마크는 한 손에 든 지팡이, 뻐딱하게 쓴 맥고모, 그리고 과장된 억양입니다. 20세기의 개막과 더불어 거의 70년 가까운 세월을 쉬지 않고 슈발리에는 서민들의 삶과 애환을 노래로 달래고 꿈을 키워주었습니다.

이복본은 모리스 슈발리에의 연기와 노래를 보면서 거기에 완전히 매료되었습니다. 아마도 자신이 식민지조선의 모리스 슈발리에가 되어야겠다는 결심을 굳혔을 테지요. 그 후 이복본은 거울을 보며 열심히 슈발리에 스타일을 연습하고 드디어 서울 부민관 무대에 올랐습니다. 마치 슈발리에처럼 검은 연미복에 실크해트를 쓰고 손에는 스틱을 멋스럽게 걸어 휘두르며 등장했습니다. 그때 이복본은 인기 높던 신민요 〈노들강변〉을 빠른 스윙템포로 부르면서 2절의 중간부분 '에헤요 데헤요'를 오케레코드사의 스윙밴드 멤버들과 함께 전원이 일제히 일어서서 합창으로 화답하는 방식을 연출했습니다. 이것이 객석의 관중들에게 엄청난 호응을 불러일으켜서 휘파람과 박수세례가 연달아 터졌습니다. 일부러 술 취한 사람처럼 혀를 꼬부려서 반복, 과장의 변칙창법變則唱法을 연출한 것이 뜻밖에도 놀라운 호응을 얻었던 것이지요. 박부용이 부른 원곡 〈노들강변〉과는 완전히 다른 분위기의 노래가 만들어졌습니다.

노들강변 봄버들 휘늘어진 가지에다가

무정세월 한허리를 칭칭 동여 메여볼까

에헤요 데헤요(에헤요 데헤요) 에헤요 데헤요(에헤요 데헤요)

에헤요 데헤요 에헤요 데헤요 봄버들도 못 믿으리로다

푸르른 저기 저 물만 흘러 흘러 흘러 가노라

이후로 변칙창법으로 부르는 〈노들강변〉은 이복본의 최고대표곡이 되
었습니다. 이복본이 6·25전쟁 시기에 납치되어 사라진 이후로 신카나리
아가 악극단무대에서 줄곧 이 노래를 이복본 스타일로 불렀지만 그 원조
는 어디까지나 이복본이라는 사실을 잊지 말아야 합니다. 하지만 우리는
신카나리아의 변칙창법을 통해서 지금은 전혀 들어볼 수 없는 이복본 스
타일 재즈창법을 상상으로 음미하며 짐작해볼 뿐입니다.

이복본은 일제 말 각종공연에서 일본군에게 항복하는 영국사령관의
모습과 히틀러의 표상을 코믹하게 재현하는 연기로도 인기를 모았습니
다. 콧수염을 단 히틀러의 연기를 하다가 한 순간 항복하는 영국사령관의
모습으로 돌변하는 연기였지요. 1936년 빅타사에서 첫 음반을 낸 이후
로 이복본은 도합 26곡이 담긴 음반을 발표합니다. 거기엔 재즈송만 17
편으로 가장 많고, 재즈민요가 1편, 유행가 5편, 만요 1편, 넌센스 2편 등
이 있습니다. 이것만 보더라도 우리는 이복본을 한국최초의 재즈전문가
수라고 부를 만합니다. 이복본 노래의 작사가는 주로 홍희명, 고파영, 김
해송이 맡았고, 작곡가는 스미스, 전수린, 김송규김해송가 담당했습니다.
넌센스 대본은 이복본 자신이 구성했습니다. 이복본 재즈송의 특성은 삶
의 흥취와 사랑, 행복, 청춘의 표현 등 단순한 내용들이 주류였습니다.

1936년 1월의 데뷔곡 〈누가 너를 미드랴〉에서 시작하여 1940년 3월의 마지막 재즈송 〈쓸쓸한 일요일〉에 이르기까지 이복본의 활동기간은 도합 4년 3개월입니다. 음반발표가 끝난 뒤로는 오케연주단과 조선악극단 등의 각종공연에 참가했습니다. 이복본이 부른 노래는 주로 익살스런 재즈송이지만 대단히 유감스럽게도 현재 이복본의 음반으로 전해지는 것은 단 하나도 없습니다. 무슨 까닭으로 이렇게도 씻은 듯이 음반자료가 사라진 것인지 수수께끼입니다. 오직 단 하나 이복본 노래의 가사가 전하는 것이 있으니 그것은 〈청춘의 노래〉입니다. 하지만 가사의 일부만 보이고 악곡의 음률은 어디에서도 확인할 길 없습니다.

> 으스름 달 아래 옛 노래 그리워라
> 에레나 나의 사랑아 옛날을 잊었느냐
> 너와 나와 단둘이만 달 아래 앉아서
> 사랑의 노래 청춘의 노래 부르던 옛날을
>
> ─ 〈청춘의 노래〉 부분

이 노래를 소개하는 음반사의 광고 문구는 다음과 같습니다. '들으시기에 춤추시기에 어느 편으로든지 만점인, 언제나 대호평인 이복본씨의 재즈송' 이 문구는 빅타레코드사가 이복본의 재즈송에 대한 상당한 자신감을 갖고 있었음을 짐작하게 합니다.

공연의 경과를 살펴보면 1936년 8월 21일부터 이틀간 이복본은 서울의 가극단 '무란루주' 소속으로 대구의 극장 만경관에서 지방공연을 가집니다. 당시 26인으로 구성된 악단은 전 이왕직양악단李王職洋樂團의 멤버

들이었습니다. 그날의 공연메뉴는 독특한 뮤직앨범과 탭댄스, 유행가, 무용, 넌센스 등입니다. 이복본은 임생원 등 총 40명의 단원들과 함께 총출연했습니다.

1937년부터는 가수활동을 잠시 중단하고 오로지 희극배우로만 활동했습니다. 이듬해에는 신불출申不出, 1907~1969의 만담회에 출연하기도 했습니다. 1939년 9월에는 조선악극단의 '리듬보이즈' 멤버로 활동하다가 '아리랑보이즈'로 이름을 바꾸고 본격적인 활동을 펼칩니다. 워낙 우뚝한 신장에 세련된 외모, 그리고 능수능란한 재치와 순발력이 이복본의 명성을 더욱 높여주었습니다. '아리랑보이즈'란 이복본을 중심으로 김해송, 박시춘, 송희선 등이 기타와 바이올린을 함께 다루며 가극에서 코미디를 소화시킨 남성보컬그룹입니다.

1940년 3월 23일은 『동아일보』 창간 20주년 기념 행사로 춘계독자위안연예대회가 서울 부민관에서 열렸습니다. 이날 출연진은 손목인, 이화자, 장세정, 조영숙, 이난영, 김정구, 이준희, 이인권, 박향림, 김해송, 박시춘, 송희선, C.M.C밴드 등이었습니다. 이복본은 오케그랜드쇼 제1부에 나와 〈애마진군가〉, 〈탄식하는 피에로〉 등 두 곡을 불렀습니다. 제2부 '빛나는 눈동자' 편에도 출연해서 이인권, 서봉희, 홍청자, 김혜자, 배남시 등과 함께 춤을 추었습니다. 제3부 '도레미파 데파트'의 〈양복부〉 무대에서는 박시춘, 송구

이복본이 구성했던 남성중창단 아리랑보이즈

선과 함께 춤을 춥니다. '주단포목부'란 이름의 무대에서도 현경섭, 박향림 등과 함께 공연했고, 피날레 직전 여흥장 〈아리랑광상곡〉에서는 아리랑보이즈의 멤버로 출연해서 노래를 불렀습니다. 이날 공연에서는 C.M.C 밴드와, 아리랑보이즈, 저고리시스터즈에 대한 소개가 있었습니다. 당시 신문지상에는 아리랑보이즈에 대한 다음과 같은 소개문이 실렸습니다.

> 아리랑보이즈는 저고리씨스터의 오빠다. 그들은 노래를 사랑하고 춤을 즐기고 기쁨을 풍기고 우슴에 사는 아리랑형제단이다. 설음과 근심걱정에 쩌들어 우슴을 잊은 우리에게 우슴과 노래를 파는 백화점원들이다.

가수 김정구는 당시 〈동양의 장미〉라는 가극에 참가했었는데 극의 중간에 저고리시스터와 아리랑보이즈가 노래와 코미디를 함께 공연했다고 회고합니다. 그 무대에서 이복본은 맥고모자에 기타를 거꾸로 들고 이종철, 박시춘과 함께 청중을 폭소의 도가니에 빠뜨렸습니다. 김해송은 물론 자신의 장기인 재즈곡을 연주했지요. 악극단무대에서 이복본과 자주 공연했던 가수 신카나리아도 은근하고 세련된 유머로 관중들을 사로잡았다고 이복본을 회고합니다. 신카나리아는 이복본과 함께 엮어가는 뮤지컬의 사이사이에 코미디와 노래를 삽입했었는데, 그 재치와 순발력은 타고난 예인기질을 느끼게 했다고 합니다. 당시 신문기사는 이복본을 다음과 같은 표현으로 높이 평가했습니다.

> 보기만 해도 웃음이 터지고야 마는 웃음의 화수분이다. 그의 유모아의 센스는 전일본적이라는 전문가들의 평을 받은 만큼 독보적 재주를 가진 아리랑보

이즈의 중견이다.

이복본의 연기는 흔히 이종철과 비교가 되는데, 이종철이 일본풍 만담가로 간주된다면 이복본의 연기에서는 서구적 세련미가 느껴진다는 세평을 얻었지요.

1941년 봄에는 오케레코드사가 주최하는 악극 〈봄의 콘서트〉 가요제 10경에 출연해서 재즈송 〈춤추는 목가牧歌〉를 불렀습니다. 이날 공연의 연출은 조명암, 편곡은 김해송이 맡았습니다. 드디어 1943년 험난한 제국주의 말기의 세월입니다. 이복본은 만주개척민을 위문하는 연예대로 대장으로 임명되어 만주일대에 파견됩니다. 그해 8월 5일 서울을 출발한 이복본은 만주각지의 조선인개척촌을 순회합니다. 함께 간 대원으로는 배우 김연실과 가수 고운봉, 일본인 지전일남 등입니다. 1942년 2월에는 조선악극단 공연 〈사무한의 태양〉에 장세정, 김해송, 이난영, 김정구, 이화자, 홍정희, 서봉희, 성애라, 김민자, 유정희, 지최순 등과 함께 출연했습니다. 그 출연을 마치고 8월 중순에도 만주개척민위문 연주반을 두 팀으로 구성해서 대장이 되어 만주일대를 순회 공연합니다. 백년설, 장세정, 이규남, 송희선, 김용녀, 임소향, 조선악극단, 화랑좌, 반도악극단, 반도연무좌 등이 이 위문대에 참가했습니다. 같은 해 8월 27일에도 만주개척 위문팀 단장으로 만주의 오도구, 고산자, 창성둔 일대를 다녀옵니다. 이렇게 적극적으로 서너 차례나 대장, 혹은 단장의 직책으로 만주위문공연을 다녀왔는데 그 배경에는 조선총독부 고위관리와의 특별한 친분이 작용한 것으로 추정됩니다.

그해 10월에는 만주개척촌 위문연예대원 귀환보고 좌담회에 참석했습

니다. 그 자리에서 이복본은 만주
개척지의 치안확보는 오로지 특설
부대의 공적이라고 말했습니다.
『매일신보』가 주최한 이날 좌담회
참석자는 백년설, 장세정, 김능자,
이복본, 정대택, 김영택, 고준승 등
입니다. 이복본은 좌담에서도 만
담가 기질로 익살을 떨었습니다.

일제 말의 만주 공연 시절 이복본

개척촌에서 닭 한 마리를 대접받았는데 제대로 익은 상태가 아니어서 싸
갖고 와두었는데 뜻밖에도 낭자비적단娘子匪賊團이 침입해 그 닭을 하나도
남김없이 먹어치웠다고 말합니다. 그 낭자비적대의 두목이란 바로 같은
위문단원 김능자였다고 하면서 좌중을 웃깁니다.

당시 이복본은 사명감을 갖고 이 일에 임했던 것으로 보입니다. 좌담회
중에 만주개척민의 사명을 연극작품으로 만들어 그들로 하여금 사명감을
느낄 수 있도록 노력하겠다는 각오를 밝힙니다. 뿐만 아니라 일본군 병사
들과 특수부대 요원들의 노력 덕분으로 개척민들이 편안하게 잘 살아간
다는 불필요한 말까지 했습니다. 8·15해방이 되기 직전까지 이복본은 각
종 위문공연과 일제가 기획한 공연무대에 올랐습니다. 이 사실들은 이복
본이 각종 친일활동에 자발적이고도 적극적으로 힘을 쏟았다는 것을 말
해줍니다.

해방이 되자 이복본은 잠시 활동을 쉬고 있다가 1947년 5월 16일, 어
느 라디오프로에 출연합니다. 이때 받은 출연료 전액을 순직소방관에 대
한 조의금으로 전달해서 미담으로 칭송을 받았습니다. 여기에다 서울시

소방국 주최 방화防火전람회에 출연하여 그림연극을 공연하기도 했습니다. 이 공연은 한국에서 처음으로 시도된 그림연극으로 기록이 될 것입니다. 같은 해 가을에는 라디오만담 〈무역풍貿易風〉에 신카나리아와 함께 출연해서 화제를 모았습니다. 해방 후 이복본의 활동은 주로 악극단공연에 참가하는 활동으로 일관했습니다. 그가 참가했던 단체는 손목인악단, 수도코메디쇼, K.P.K.악단, 무궁화악극단 등입니다. 6·25전쟁이 일어난 해인 1950년 1월 4일, 이복본은 대한청년단 창립 1주년 기념공연에 참가합니다. 그 공연의 제2부 음악시극 〈칼멘환상곡〉전9경에 출연했는데, 함께 무대에 오른 사람으로는 김해송, 이종철, 손일평, 이인권, 최병호, 이난영, 이화자, 신카나리아, 장세정, 황정자, 이몽녀 등입니다.

프랑스의 코미디언이자 샹송가수 모리스 슈발리에를 흉내 내어 인기가 높던 보드빌리언, 즉 통속적인 희극배우 이복본. 그는 소년시절 농구선수 출신으로 가수지망생이었지만 무대에서의 길은 코미디와 가창을 겸한 익살스런 즐거움을 주는 무대인으로 대중 앞에 모습을 나타내었습니다. 그러나 그가 남긴 노래들 중 단 한 곡도 대중들의 가슴에 크게 각인된 히트곡이 없었다는 사실은 많은 아쉬움을 남기게 합니다. 삶 자체가 불안한 코미디 각본처럼 기우뚱거리다가 돌연히 무대 뒤로 사라져 보이지 않게 된 비운의 대중연예인이었지요. 이 때문에 이복본은 대중들의 기억 속에 안개처럼 나타났다가 덧없이 사라져버렸습니다. 우리가 오늘날 TV를 통해서 대하는 원로 코미디언이나 개그맨의 프로를 보고 있노라면 지난날 이복본을 비롯한 초창기 보드빌리언들의 엉성하면서도 혼신의 열정을 다하던 노력과 열정을 느끼게 됩니다.

비록 비극적 생애로 마감하고 말았지만 이복본은 코미디 장르가 아직

도 제 자리를 잡지 못하던 시절에 극단 막간무대에 혜성과 같이 나타나 시름에 잠긴 식민지 백성들을 웃기고 울렸던 최초의 개그맨이었던 것입니다. 그는 지금 우리 곁을 떠났지만 그가 뿌린 익살과 만담, 코미디, 예인적 재능과 기교는 후배 코미디언들과 개그맨으로 이어져 여전히 우리 곁에서 살아 작용하고 있을 것입니다.

최남용, 의리를 중시하며 이타적 삶을 살았던 가수

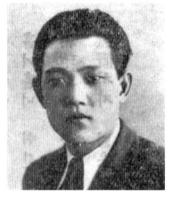

전성기 시절의 최남용

한국가요사의 흐름을 눈으로 따라가다 보면 그 명성이나 활동의 내용이 상당히 화려했음에도 불구하고 후대에 이름이 별로 알려지지 않은 경우가 자주 보입니다. 그러한 대표적 사례가 가수 최남용崔南鏞, 1910~1970이 아닌가 합니다. 한번 유명가수로 고정된 분들의 이름은 줄곧 가요사에 등장하는데 최남용의 경우는 어떻게 해서 이토록 대중들의 기억에서 아주 사라져버린 것일까요.

가수 최남용을 떠올리기 위해서는 먼저 1935년 10월 시인 김동환이 운영했던 당시의 인기대중잡지 『삼천리三千里』지가 실시한 '레코드가수 인기투표'의 결과를 먼저 눈여겨보아야 합니다. 그 투표의 결과에서 1위는 채규엽, 2위는 김용환, 3위는 고복수, 4위는 강홍식, 그리고 5위에 오른 가수가 바로 최남용입니다. 그만큼 대중들의 인기가 상당히 높았다는 증거입니다. 이탈리아의 테너가수 티토 스키파Tito Schipa, 1888~1965를 연상시키게 하는 맑고 깨끗한 미성에다 얼굴이 워낙 잘 생겨 희랍의 조각 작품을 떠올리게 하는 꽃미남이었습니다.

레코드 가수 인기투표에서 5위를 했던 가수 최남용

　가수 최남용은 1910년 경기도 개성에서 수완이 좋고 부유한 '송도거상松島巨商'의 아들로 출생했습니다. 성장기 때부터 내성적이고 감상적 기질이었던지라 문학, 음악 쪽으로 호감을 가졌고, 송도고보를 다니던 중에는 달 밝은 밤에 기타와 바이올린을 들고 선죽교와 만월대로 가서 악기연주와 가창연습에 심취했다고 하네요. 그러던 중 부친의 사업실패로 가정형편이 차츰 기울게 되자 학업을 중단하고 쌀을 전문으로 거래하는 미곡상米穀商으로 나서게 되었습니다. 최남용은 사업에 종사하면서도 틈틈이 악기를 손에서 놓지 않았습니다.

　어느 날, 〈황성옛터〉의 가수 이애리수가 고향 개성을 다니러 왔다가 평소 친하게 지내던 후배 최남용에게 찾아와 서울로 가자고 권유했고, 이애리수는 그를 자신이 전속으로 활동하던 빅타레코드사 이기세李基世, 1888~1945

문예부장에게 소개했습니다. 그것이 최남용의 22세 되던 1932년 가을이었습니다. 당시 빅타레코드사에는 이애리수 외에도 동향 선배인 작곡가 전수린 선생까지 있어서 한결 마음이 편안했습니다. 최남용은 오디션을 거친 다음 1932년 12월, 데뷔작품으로 〈갈대꽃〉이고범 작사, 전수린 작곡, 〈마음의 거문고〉이고범 작사, 김교성 작곡 등 두 곡이 담긴 앨범을 발표하면서 가수로 데뷔하게 됩니다.

이후 빅타사에서 〈마음의 거문고〉, 〈덧없는 봄비〉, 〈방아타령〉, 〈산나물 가자〉, 〈눈물과 거짓〉, 〈아득한 꿈길〉, 〈꿈이건 깨지 마라〉, 〈더듬는 옛 자취〉, 〈사랑의 울음〉, 〈재만조선인행진곡在滿朝鮮人行進曲〉, 〈내가 우노라〉, 〈서울소야곡〉, 〈가세 상상봉上上峰〉, 〈사공의 노래〉, 〈산으로 바다로〉, 〈내버려 두세요〉, 〈미쳐라 봄바람〉, 〈실버들〉, 〈울어 보지〉, 〈가슴만 타지요〉, 〈삼성가三城歌〉, 〈청춘아 부르짖어라〉, 〈우리의 가을〉, 〈나는 싫어〉, 〈노래 부르세〉, 〈끝없는 추억〉, 〈미안하외다〉, 〈이를 어쩌나〉, 〈향내 나는 풀빛〉, 〈한 많은 밤〉, 〈정다운 남국〉, 〈눈물의 가을〉 등 30여 곡을 발표했습니다.

1935년 8월 〈애달픈 피리〉를 마지막 작품으로 발표하고 무슨 사연이 있었던지 빅타레코드와 결별하게 되지요. 빅타 시절에는 '홍작紅雀'이란 예명으로 일본 빅타사에서 음반을 내기도 했습니다. 빅타사에서 활동할 때 가장 콤비를 이루던 작사가는 이고범이서구, 이하윤, 이현경 등입니다. 그 밖에도 시인 김안서, 김팔봉 등과 이벽성, 유백추, 고마부, 이청강, 박영호, 두견화 등과도 함께 했습니다. 콤비 작곡가로는 단연코 15곡의 김교성, 8곡의 전수린 등 두 분입니다. 그 밖에도 장익진, 정사인, 이하윤, 이경주, 조일천, 이경하 등이 있습니다.

당시 가수들은 한 레코드사에 전속으로 활동하면서 조만간 다른 회사로 소속을 옮길 계획이 있는 가운데서도 두 회사 이름으로 제각기 음반을 발표하는 경우가 있었는데, 최남용도 이에 해당합니다. 1935년 1월에 〈즐거운 연가戀歌〉와 〈거리의 향기〉 등 두 곡이 수록된 음반을 태평레코드사에서 발표합니다. 소속사를 완전히 옮긴 다음에 지난 시절을 돌이켜 보노라면 바로 이 음반이 태평에서 발표했던 첫 앨범으로 기록이 됩니다. 태평레코드사에서는 구룡포具龍布란 예명과 최남용이란 본명을 함께 사용했습니다. 태평레코드사에서 발표한 최남용 앨범의 곡목들은 상당히 많습니다.

〈돈바람 분다〉, 〈애상의 썰매〉, 〈풍년타령〉, 〈상사수相思樹〉, 〈푸른 호들기〉, 〈들국화〉, 〈명승행진곡〉, 〈정한의 마음〉, 〈들뜨는 마음〉, 〈울리러 왔던가〉, 〈황금광黃金狂 조선〉, 〈남포의 지붕 밑〉, 〈뽕따러 가세〉, 〈승리의 거리〉, 〈밀월蜜月〉, 〈비빔밥〉, 〈바다의 광상곡狂想曲〉, 〈비련悲戀〉, 〈강남애상곡〉, 〈불야성〉, 〈고향의 처녀〉, 〈망향곡〉, 〈사랑의 포도鋪道〉, 〈인어의 노래〉, 〈해금강타령〉, 〈눈 타령〉, 〈부세가浮世歌〉, 〈비가悲歌〉, 〈시들은 방초〉, 〈아리랑〉, 〈오동나무〉, 〈사향思鄕의 썰매〉, 〈나룻배〉, 〈즐거라 청춘〉, 〈애상의 포구〉, 〈흐르는 신세〉, 〈원정천리怨情千里〉, 〈신혼행진곡〉, 〈부서진 꿈〉, 〈그 여자의 비가〉, 〈들꽃타령〉 등이 있습니다.

이 가운데서 〈들꽃타령〉은 가사의 자연친화적인 대목이 우리의 시선을 주목하게 합니다. 가을 산야에 흐드러지게 피어있는 야생초인 들국화를 작가는 '자연의 따님'이라 표현하고 있네요. 인간의 삶은 허물어졌어도 대자연은 여전히 청정하고 낙백한 인간에게 무한정한 위안을 보내줍니다.

모르는 달빛 아래 이슬을 깔고

가만히 방글방글 웃음을 짓는

나는야 들국화다 아 자연의 따님

봄철엔 수집어서 못 피었지요

가을이 깊어갈 제 남 몰래 피는

나는야 들국화다 아 자연의 따님

누구를 뵈오려고 이 단장했나

초생달 아미아래 눈물 지우는

나는야 들국화다 아 자연의 따님

—〈들꽃타령〉 전문

최남용의 취입음반 〈비오는 선창〉

그 외에도 〈연모戀慕〉, 〈말 못할 사정〉, 〈사랑의 연가〉, 〈춘향가〉, 〈두 사람의 청춘〉, 〈출항〉, 〈십리 고개〉, 〈젊은이의 노래〉, 〈억만億萬이랑〉, 〈영산홍〉, 〈그리운 포구〉, 〈두 사람의 청춘〉, 〈요지경 서울〉, 〈즐거운 일요일〉, 〈실춘곡失春曲〉, 〈청춘가〉, 〈사공의 노래〉, 〈어이나 할 것인가〉, 〈천리원정〉, 〈남강애곡〉, 〈좋지 좋아〉, 〈월미도〉, 〈인간서커스〉, 〈항구의 스타일〉, 〈상여금만 타면〉, 〈연애독본〉, 〈박타령〉, 〈승지평양勝地平壤〉, 〈거리의 이미지〉, 〈나 홀로 울 때〉, 〈백천타령白川打令〉, 〈설월아雪

月夜〉, 〈걸작앨범〉, 〈물새 우는 해협〉, 〈수평선의 감정〉, 〈낙동강제洛東江祭〉, 〈비련의 보譜〉, 〈조선의 봄〉, 〈비오는 선창〉, 〈청춘행객〉, 〈넋 잃은 청춘〉 등을 손꼽을 수 있고, 전체 취입곡이 무려 80여 곡이나 됩니다.

태평레코드사에서 발표한 마지막 곡은 1938년 6월의 〈홍등야화紅燈夜話〉입니다.

이 많은 작품 가운데서 우리는 최남용의 목소리와 특징을 살펴볼 수 있는 〈인간서커스〉의 비감한 분위기를 느껴보고자 합니다.

(대사)
흐~ 계집애야 술을 가져오너라!
진이다 위스키다 창자에 구멍이 뚫어지는 독한 술을 가져 오너라!
뭐? 술을 왜 먹느냐고? 술을 먹지 말라고?
건방진 소리를 말아라!
나는 술이 아니고서는 살 수 없는 가엾은 동물이란다!
고향도 연인도 명예도 황금도 죄다 버린 나더러
술을 떠나서 무엇을 먹고 살란 말이냐!

벌판에서 벌판으로 흐르는 신세
창망한 구름 밖에 쪽달이 운다

술집에서 술집으로 떠도는 신세
때 묻은 베개 맡에 은행꽃 진다

앉아 울고 서서 우는 부서진 가슴

언제나 보리 피는 고향 가리오

<div align="right">— 〈인간서커스〉 전문</div>

〈인간서커스〉는 살아가는 일이 마치 줄타기 곡예를 하듯 1930년대 중후반의 시대가 아슬아슬한 위기의 연속이었음을 그대로 말해줍니다. 시적 화자는 현실에 좌절하고 현재 술로써 고통을 잊으려 합니다. 하지만 그것은 심신이 망가지는 지름길이며, 점차 패배와 절망의 구렁텅이로 빠져드는 자신을 미처 깨닫지 못합니다.

이 내용을 통해 보더라도 30여 곡을 발표했던 빅타사보다 무려 여든 곡 넘게 발표했던 태평레코드사가 가수 최남용의 실질적인 터전이었음을 확인할 수 있습니다. 1939년에는 오케레코드사에서 〈통사정〉, 〈항구는 기분파〉, 〈무정〉, 〈눈 쌓인 십자로〉 등 4곡을 발표합니다. 1939년 12월에 발표한 〈눈 쌓인 십자로〉가 최남용이 가수로서 발표했던 마지막 곡입니다. 그러니까 최남용이 식민지 가요계에서 활동했던 기간은 도합 7년 남짓한 세월입니다.

태평레코드사에서 단골로 콤비를 이루던 작사가로는 박영호처녀림, 향노, 강해인, 김광, 원산인, 소화인, 김성집, 박루월, 김상화, 장만영, 이고범, 이서한 등입니다. 작곡가로는 이기영, 이용준, 백파, 초적도, 유일춘, 조채란 등과 일본인 작곡가 가타오카 시코片岡志行의 이름도 보입니다. 오케레코드사에서는 물론 김상화, 임원 등의 작사가와 작곡가 박시춘이 함께 했었지요. 두 레코드사에서 앨범을 낼 때 최남용과 함께 다정한 콤비로 활동했던 여성가수로는 강석연, 이애리수, 손금홍, 나신애, 김복희, 이

은파, 노벽화, 조채란, 이남순, 미스태평, 박산홍 등이 있습니다. 이 가운데서 강석연과 혼성듀엣으로 취입한 곡이 가장 많습니다.

1939년 조선영화주식회사에서 박기채 감독이 이광수의 원작소설 『무정無情』을 영화로 제작하게 되었는데 이때 최남용은 소설의 중심인물 형식의 배역을 맡아 주연배우로 출연했을 뿐만 아니라 시인 김안서가 작사한 주제가 〈무정〉을 직접 불렀습니다. 여주인공 영채 역에는 배우 한은진이 출연했고, 그밖에 조연으로는 김신재, 이금룡, 김일해 등의 이름도 보입니다. 이후 일제 말에는 주로 영화계와 그 주변에서 머물며 친일영화 〈반도의 봄〉1941 주제가를 직접 작곡했습니다. 하지만 대중들에게 지난날 특별한 사랑을 받던 가수로서의 기억은 점차 그 자취가 엷어져가기만 했습니다.

1945년 광복이 되자 최남용은 무궁화악극단을 조직해서 공연을 다녔습니다. 말하자면 극장 쇼 무대의 프로모터로서 남다른 기질을 나타내 보인 것입니다. 당시 1세대 가수 채규엽蔡奎燁이 자기관리에 실패해서 몹시 고생한다는 소식을 듣고 최남용은 선배가수를 돕는 공연을 열었는데 그 수익으로 채규엽의 삶에 새로운 용기를 북돋워주었습니다. 그러나 채규엽은 남북분단시기에 고향 함경도로 가겠다며 서둘러 북으로 떠나버렸고, 거기서 비극적 최후를 맞이했다고 합니다.

1946년 7월에는 서울 동양극장에서 무궁화악극단 주최로 특별한 공연 하나가 막을 올렸습니다. 그것은 바로 25세의 꽃다운 나이로 요절했던 여성가수 박향림朴響林 추모공연입니다. 공연의 이름은 '사랑보다 더한 사랑'이었고, 박향림을 너무도 아꼈던 태평레코드사 문예부장 출신의 박영호 선생이 직접 추도사를 읽었습니다. 이 공연의 전체기획과 진행을 가

수 최남용 선생이 맡았던 사실을 아는 사람은 그리 많지 않습니다. 그 정도로 최남용은 의리의 사나이였습니다.

1950년 6·25전쟁이 일어나자 최남용은 대구로 피란 내려와 당시 대구 육군본부 휼병감실恤兵監室 소속의 군예대KAS 조직사업에 앞장섰고, 정훈공작대의 기획실장으로도 일했습니다. 이후 영화제작 일을 계속하게

되었을 때 배우지망생 김경자란 소녀가 최남용의 절대적인 후원 속에 영화에 출연할 수 있었지요. 나중에 김경자가 배우로서 정식 예명을 쓰게 되었을 때 은인이었던 최남용을 아버지처럼 여기며 그 성씨를 따서 최지희崔智姬로 지

최남용을 양아버지로 모신 배우 최지희(본명 김경자)

었다고 합니다.

최남용의 일생을 돌이켜보면 가정형편이 어려워진 상태에서 고보 재학 중 시장에서 쌀장사를 하다가 문득 가수의 길로 접어들어 빅타, 태평 두 레코드사에서 대중적 인기를 얻으며 활발한 활동을 펼쳤습니다. 그러다가 영화계로 활동방향을 바꾸어 새로운 변화를 시도했지만 별반 성과를 거두지 못했습니다.

평소 남을 돕는 의리파로서의 명성은 높았어도 정작 자신의 삶은 늘 곤궁하고 쪼들리기만 했습니다. 1967년 최남용은 회갑도 되기 전에 뇌일혈로 쓰러져 병석에 눕게 되었습니다. 하지만 막상 최남용의 병실은 쓸쓸하고 적막했습니다. 그렇게도 주변 어려운 이웃을 돕는 일에 두 팔 걷어 부치고 나서던 최남용을 문병온 사람은 아무도 없었습니다. 예나 제나

세상인심이란 것은 이처럼 달면 삼키고 쓰면 곧 뱉어버리는 비속함이 그 특징이겠지요.

슬하에는 일점혈육도 없는 채로 1970년, 쓸쓸한 병상에서 회갑을 맞이한 최남용은 오직 부인 윤난성尹蘭星 여사 혼자서만 임종을 지키며 흐느끼는 가운데 한 많은 생을 마감했습니다.

노벽화, 〈낙화삼천落花三千〉의 원조가수

데뷔시절의 가수 노벽화

한국의 근대시기는 식민통치와 맞물려 있던 시절이었습니다. 나라의 주권은 이민족의 강압에 늑탈되어 백성들은 내 고향 내 집에 살면서도 나라 잃은 백성의 처량한 신세를 면할 길이 없었습니다.

이러한 때에 우리 가요인들은 비록 일본의 레코드자본에 의존해서 음반을 제작생산하면서도 찍어내는 음반에 담긴 노래들은 식민지백성들의 가슴을 위로하고 격려해줄 수 있는 가요작품을 만들어내려고 애를 썼던 것입니다. 지금 생각해보면 이러한 노력이 얼마나 가상한 것인지 모릅니다.

나라 잃은 시기에 우리 민족은 백제멸망시기의 설화로 구전되어 오던 낙화암과 삼천궁녀 테마를 신소설이나 야담, 시작품 등에서 즐겨 채택하던 일반적 흐름이 있었습니다. 그 까닭과 배경에서 우리는 망국의 심정을 민족사적 소재 가운데서 찾아 거기에 의탁하여 글쓴이의 의도를 전달시키려는 일종의 소박한 대유代喩나 풍유諷諭의 방법적 의도를 발견하게 됩니다.

일제강점기를 통틀어 〈낙화삼천落花三千〉이란 제목의 노래는 두 가지 종류가 발매되었는데, 하나는 1935년 가을에 나온 기생 출신 가수 노벽화盧

碧花의 노래로 박영호가 작사하고 이기영이 작곡을 맡았습니다. 태평레코드사에서 나왔지요. 다른 하나는 김정구의 노래로 조명암 작사, 김해송 작곡인데 1942년 오케레코드사에서 발매되었습니다.

제목은 같지만 두 노래는 완전히 다른 것입니다. 현재는 김정구의 〈낙화삼천〉이 더 널리 알려져 있지만 사실은 노벽화의 〈낙화삼천〉이 먼저 발표되었습니다. 노벽화에서 김정구까지 두 노래의 시간적 거리는 7년입니다.

노벽화의 〈낙화삼천〉에서 중요한 공간배경을 이루는 장소로는 사자수 泗泚水, 백마강 등 두 곳뿐입니다. 대개는 역사적 애달픔과 비통한 정서의 표현에 치중하고 있습니다.

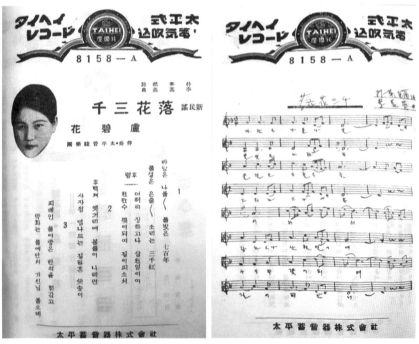

노벽화의 노래 〈낙화삼천〉 가사지와 악보

바람은 나불나불 물빛은 칠백 년
물결은 은줄은줄 소리는 삼천홍三千紅
어허리 장하고나 삼천 얼이여
천만수 꽃이 되어 길이 피소서

후백제 옛 거리에 봄물이 나리면
사자수 넘나드는 길 잃은 꽃송이
어허리 장하고나 삼천 얼이여
천만수 꽃이 되어 길이 피소서

피 배인 물이랑은 반석을 휘감고
낙화는 물에 앉아 가신 님 불으네

어허리 장하고나 삼천 얼이여
천만수 꽃이 되어 길이 피소서

— 노벽화의 〈낙화삼천〉 전문

　노벽화의 〈낙화삼천〉은 낙화암의 역사성과 현장성 표현과 묘사에 더욱 치중한 느낌이 듭니다. '바람은 나불나불 물빛은 칠백 년'이란 대목과 '물결은 은줄은줄 소리는 삼천홍'이란 대목이 바로 이 노래의 압권壓卷에 해당됩니다.
　'은줄은줄'은 햇살에 찬란하게 반짝이는 강물의 모습을 묘사하는 뛰어

난 형용어形容語입니다. 박영호 가요시의 절묘한 특징이기도 한 이런 표현은 매우 시적인 형용어구의 효과를 자아내면서 기묘한 슬픔의 여운으로 감상자를 인도합니다. 이 대목과 유사한 효과는 3절의 1, 2행에서도 동일하게 전개됩니다.

노벽화 노래에 비해 김정구의 〈낙화삼천〉은 반월성, 사자수, 낙화암, 고란사, 백화정, 왕흥사, 청마산, 부소산 등 비교적 풍부한 장소성과 다채로운 공간배경이 역사적 분위기와 특성을 한층 고조시키고 있습니다.

김정구의 〈낙화삼천〉은 당시의 국책영화 〈그대와 나君と僕〉의 주제가로 만들어졌습니다. 이 음반의 다른 면은 영화주제가로 남인수와 장세정이 불렀던 〈그대와 나〉입니다. 〈낙화삼천〉은 영화의 친일적 성격을 부각시키라는 작품효과를 요청받았음에도 불구하고 오히려 민족사의 슬픔이나 주체성을 환기하는 효과로 과감한 일탈을 시도합니다.

바로 이런 효과의 작용 때문에 이 작품은 1943년 일본 도쿄의 아카사카赤坂에 볼모로 끌려가서 살고 있었던 비운의 마지막 왕세자였던 영친왕 이은李垠 공 앞에서 김정구가 노래를 부를 때 영친왕은 비감한 분위기로 설움이 북받쳐 눈물까지 글썽였다고 합니다.

반월성 넘어 사자수 보니
흐르는 붉은 돛대 낙화암을 감도네
옛 꿈은 바람결에 살랑거리고
고란사 저문 날엔 물새만 운다.
물어보자 물어봐 삼천궁녀 간 곳 어데냐
물어보자 낙화삼천 간 곳이 어데냐

백화정 아래 두견새 울어

떠나간 옛 사랑의 천년 꿈이 새롭다

왕흥사 옛 터전에 저녁연기는

무심한 강바람에 퍼져 오른다

물어보자 물어봐 삼천궁녀 간 곳 어데냐

물어보자 낙화삼천 간 곳이 어데냐

청마산 위에 햇발이 솟아

부소산 남쪽에는 터를 닦는 징소리

옛 성터 새 뜰 앞에 꽃이 피거든

산유화 노래하며 향불을 사르자

물어보자 물어봐 삼천궁녀 간 곳 어데냐

물어보자 낙화삼천 간 곳이 어데냐

― 김정구의 〈낙화삼천〉 전문

노래가사에 나오는 사자수泗泚水는 사비수泗沘水의 '비沘'를 '자泚'로 혼동한 데서 생겨난 잘못된 지명입니다. 백마강을 삼국시대부터 사비수라 불렀던 것이지요. 사자수란 지명은 전국 어디에도 없습니다.

각종 검열제도와 수색이 가혹했던 식민통치하에서 이러한 노래들이 음반으로 발매되어 대중들 앞에 다가갈 수 있었던 것은 참으로 놀라운 일입니다. 〈낙화삼천〉의 원조가수 격이었던 노벽화의 생애를 알려주는 자료는 그 어디에서도 확인할 길이 없습니다.

다만 그녀가 1935년 9월 데뷔작 〈낙화삼천〉으로 태평레코드사에서

전속가수로 얼굴을 내밀었을 때 제작사에서는 회심의 기대와 야심을 가졌던 낌새가 보입니다.

음반의 가사지에는 화보집으로 보이는 책자가 놓인 둥근 탁자 앞에 앉아서 깍지 낀 손을 턱밑에 고인 채 엷은 미소를 짓고 있는 노벽화의 얼굴사진이 실렸습니다. 그 사진 위에는 굵은 고딕체로 '신민요계의 태양'이란 선동적 문구가 유난히 강조되어 있습니다.

여기서 우리는 레코드사가 신진가수 노벽화를 신민요계의 새로운 일꾼으로 키우고 싶었던 의도를 확인할 수 있습니다. 아래쪽 설명에는 '신전속 노벽화=

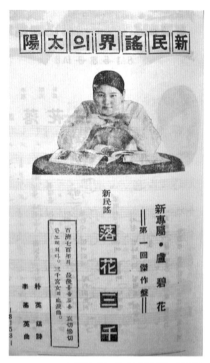

노벽화의 노래 〈낙화삼천〉 가사지

제1회 걸작반傑作盤'이란 글귀와 함께 신민요 〈낙화삼천〉이 짙은 음영의 활자로 부각되어 있네요. 그 옆쪽 작은 활자의 짧은 해설에는 '백제 칠백년의 최후를 읊조른 애절참절哀切慘切한 노래외다. 삼천궁녀의 혈루곡血淚曲'이란 부연설명도 보입니다.

가사지의 이러한 광고구성은 모두 당시 문예부장을 맡고 있었던 박영호의 기획으로 짐작이 됩니다. 더불어 가사지의 노랫말 수록은 일반 활판식活版式 조판도 있지만 친필로 직접 작성한 악보까지 실감나게 수록하고 있습니다. 다만 이 악보와 글씨가 작사가 박영호의 것인지 작곡가 이기영의 필체인지는 확인되지 않습니다.

악보의 흐름을 허밍으로 가만히 따라가며 불러보면 몹시 애절하고 유장한 느낌으로 슬픈 느낌이 가슴에 고입니다. 또 하나 이채로운 것은 〈낙화삼천〉 음반의 가사지에 표시된 태평레코드사의 회사 로고에는 '순국산純國産'이란 대목이 유난히 눈길을 사로잡습니다. 당시 국산이라면 아무래도 일본의 원료와 기술로 만들어진 제품이란 의미를 나타내는 것일 테지만 왜 그런지 우리의 눈에는 오로지 한국인이 만든 작품이란 느낌으로 다가오는 것인지요.

노벽화와 강석연

필시 권번에서 활동하던 기생 출신 가수로 추정이 되는 노벽화는 문예부장 박영호에게 발탁되어 태평레코드사 전속이 된 것으로 보입니다. 그녀는 첫 음반을 내기 1개월 전인 8월 24일에 같은 회사의 선배가수 강석연과 함께 경성방송국에 출연하여 자신의 존재를 알리고 있습니다. 노벽화는 데뷔곡 〈낙화삼천〉 이후로 〈일야몽一夜夢〉, 〈해금강타령〉, 〈뽕따러 가세〉, 〈모랫벌 십리〉, 〈대동강 봄노래〉, 〈흘러간 청춘〉, 〈항구의 스타일〉, 〈새타령〉, 〈불망곡〉 등 도합 42곡의 신민요, 유행가 작품을 발표했습니다.

전체 취입곡의 장르는 신민요와 유행가가 각각 절반가량씩입니다. 노벽화의 가요작품과 호흡을 같이 했던 작사가로는 태평의 문예부장 박영호가 9편으로 가장 많고, 기타 김성집, 김상화, 이춘파 등이 각 1편씩입니다. 작곡가로는 이기영이 11편으로 자주 콤비를 이루었습니다.

이용준이 3편, 일본인 작곡가 중촌광中村曠이 1편입니다. 가수 노벽화와 혼성듀엣으로 노래를 함께 부른 가수는 최남용과 이규남입니다. 최남용

과는 〈해금강타령〉, 〈뽕따러 가세〉, 〈걸작앨범〉상
하 등을 같이 불러서 취입했고, 이규남과는 〈이웃
집 딸네〉를 함께 부른 음반이 있습니다.

노벽화 노래가 지니는 창법상의 특징은 신민요
가수 특유의 부드러움과 정겨운 여운이 느껴지는
울림, 그리고 애잔한 호소력입니다. 노벽화의 음
반을 축음기에 올려놓고 눈을 지그시 감고 듣노
라면 마치 강물 위에 둥실 뜬 나뭇잎이나 꽃송이
가 천천히 흘러가는 듯이 유장하고 쓸쓸한 반응
이 가슴속에서 일어납니다. 이를테면 다음 작품
〈애상〉의 전문을 음미하듯 가사의 분위기를 따라
가 보시기 바랍니다.

노벽화, 최남용의 노래
〈뽕따러 가세〉의 신보 소개

새털같이 보드라운 첫눈이 나리면
오지 못할 한 옛날 님 생각 애닯다

한걸음에 한숨짓고 두 걸음에 눈물
눈 나리는 마천령 울면서 넘었소

울며 울며 가신 길에 나리던 흰 눈은
미나리 강 달밤에 지우는 은행꽃

— 〈애상〉 전문

노벽화의 노래 〈이웃집 딸네〉의 신보 소개(빅타레코드)

식민지 시대의 대표적인 작사가 박영호 노래의 뛰어난 문학성이 돋보이는 작품 〈애상〉의 대목 대목마다 우리 민족의 대표적 페이소스인 이별과 한의 정서가 마치 새벽 강에서 피어나는 물안개처럼 너무나 정겹게 사운대는 애잔함으로 살아나는 것이 보이지 않습니까. '눈 나리는 마천령'과 '미나리 강'의 달밤 분위기는 꼭 창호지에 비치는 은은한 달빛과도 같습니다.

또 하나 아름다운 노래는 〈이웃집 딸네〉입니다. 담 하나를 사이에 두고 옆집 처녀를 사랑하는 총각의 애타는 마음을 잘 그려내고 있는 이 작품은 마침내 처녀가 다른 집안으로 시집을 가버린 뒤에 애달프게 결말이 납니다.

한국의 전형적 민화라든가 풍속화를 보는 듯한 느낌이 물씬 풍겨납니다. 가수 노벽화의 음색과 창법은 이런 노래가사들의 효과를 십분 소화를 시켜내며 승화를 시켜내는 일에 성공을 거두고 있습니다.

담 넘어 살구 남게 댕기가 떳소 댕기가 떳소

댕기가 주머니 옷고름에 휘파람 부오

얼씨구 둥개야 어깨춤 나네

이웃집 딸네 덕에 어깨춤이야

팔꿈치 돋우고서 훔쳐보다가 담 넘어 보다

담 넘어 담장에 턱을 찧어 봉변 당했소

얼씨구 둥개야 어깨춤 나네

이웃집 딸네 덕에 어깨춤이야

담 하나 새에 두고 말을 못 붙여 분하게 됐소

분하게 엊그제 비오는 날 시집 갔다오

아서라 둥개야 눈물이 나네

이웃집 딸네 덕에 눈물이 나요

—〈이웃집 딸네〉 전문

노벽화가 부른 대다수 노래가사의 내용들은 이별의 아픔, 첫사랑의 애달픔, 청춘의 구가, 때 묻지 않은 농촌의 서민적 생활풍경 등입니다. 이것은 태평레코드사 음반제작담당자들이 노벽화의 음색과 창법을 세심하게 배려한 결과라 할 수 있습니다.

그런데 1936년 7월에 발표한 〈항구의 스타일〉은 다소 독특한 구성방식을 보여줍니다. 최남용과 노벽화가 함께 엮음방식으로 부르는 이 노래는 마치 악극이나 신파극의 한 장면을 옮겨다 놓은 것 같은 양식입니다.

항구의 떠돌이 마도로스와 에레나란 이름을 지니고 있는 술집여인의 비속한 사랑을 다루고 있습니다.

전체 4절 구성인데 1, 2절 다음에는 대사세리프도 들어갑니다. 3, 4절 가사에는 뜬금없이 한국어와 일본어 가사가 함께 병용이 됩니다.

> 고향도 싫거니와 사랑도 싫소
> みなと みなとに いこい わさく (항구와 항구에서 사랑꽃 핀다)
> 오늘 밤 이 항구에 맺은 사랑이
> 내일은 저 항구에 눈물이 된다
>
> 어르고 조르고서 매듭 진 사랑
> ひとよ ゆめこわ やぶなさい(하룻밤 꿈으로는 끝낼 수 없다)
> 아무리 웃음팔이 신세다마는
> 새빨간 순정만은 진정이외다
>
> ─〈항구의 스타일〉 부분

이런 전개방식은 아마도 일본어를 가사에 이른바 '국어國語'라 부르며 적극 활용하라는 총독부당국의 은근한 강제에 대하여 레코드사 운영자측이 일시적 모면을 위해 어쩔 수 없이 내놓았던 일종의 임시방편으로 추정이 됩니다. 당시 가요작품들에서 한국어와 일어의 혼용방식은 전체 3절 중 2절이나 3절을 온통 일본어로 표기하는 방식, 혹은 이 노래처럼 한 대목을 일본어로 슬쩍 삽입하는 방식 따위로 확인되고 있습니다. 남인수, 백년설, 장세정 등 당대 대표가수들의 노랫말에서 그러한 사례가 눈에 띱

니다. 억압과 강제의 불편함을 우선 피해보려는 레코드사의 고육지책苦肉 之策으로 이해가 됩니다만 구성의 어설픈 느낌이 고스란히 드러나고 있습니다. 하지만 이런 부자연스런 형태도 일제 말의 시대적 분위기를 증언해 주는 역사적 자료로서의 가치가 있다고 할 것입니다.

태평레코드사 전속가수 노벽화의 전체 활동 시기는 1935년 9월부터 1938년 8월까지 도합 3년 정도에 불과합니다. 가요계에 머무른 시간은 짧았지만 노벽화의 신민요풍 노래와 유행가 분위기가 주는 애상적 느낌은 민족정서에 갈증을 느끼고 있던 당대민중들의 한없이 허탈한 심정을 자애로운 어머니의 음성처럼 부드러운 선율로 감싸고 쓰다듬어줌으로써 그 나름대로의 효과를 담당했습니다. 그것만으로도 노벽화는 한 사람의 가수에게 맡겨진 시대적 역할을 충분히 감당했다는 평가를 할 수 있을 것입니다.

유종섭, 관북 출신으로 북방정서를 노래한 가수

우리 국토개념은 일반적으로 분단 이전의 상태, 즉 남북한이 하나로 통합된 상태의 영역을 말합니다. 하지만 그보다 훨씬 이전 상고시대의 우리나라는 백두산을 중심으로 북녘 삼천리, 남녘 삼천리, 도합 육천리가 한민족의 강토였다고 합니다. 이것은 저 유명한 민족사학자 단재 신채호 申采浩, 1880~1936 선생의 주장이기도 하지요. 지금 우리 동포가 많이 살고 있는 중국의 연변조선족자치주는 옛 고구려, 발해의 영토였습니다. 심지어 흑룡강 너머 연해주의 상당한 부분도 우리 민족이 말달리며 활을 쏘던 고토故土였던 것입니다. 그곳 유적에서 옛 유물이 줄곧 발굴되는 것을 보면 그러한 사실을 짐작하고도 남음이 있습니다. 그런데 지금 우리 민족

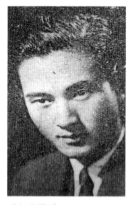

가수 유종섭

의 현재모습은 어떠합니까? 백두산 이남의 땅마저도 온전히 지니지 못하고 허리가 두 동강이 난 채로 분단의 깊은 한을 품고서 불완전한 삶을 살아갑니다. 원래 우리가 지녔던 백두산 북쪽 삼천리강토에 대한 기억은 잊혀진 지 오래입니다. 분단현실에서도 우리는 여전히 지역 간의 불화와 갈등을 여전히 극복하지 못하고 있으니 얼마나 조상님께 부끄러운 일이겠습니까? 그리하여 현재 우리들에게 가장 절실히 필요한 것은 잃어

버린 고토에 대한 정서, 즉 북방정서의 회복이 아닐까 합니다. 과거 식민지시절에 문학을 통하여 이를 일깨워준 문학인들이 있었으니 김소월金素月, 이용악李庸岳, 백석白石 등이 그들입니다. 가요라는 대중문화 쪽에서도 북방정서를 적극적으로 담아 열창했던 가수가 있었으니 채규엽, 유종섭, 송달협이 그 주인공들입니다.

우리가 오늘 다루고자 하는 가수 유종섭劉鍾燮, 1916~?은 두만강 물소리가 들리는 함경북도 회령에서 유재구의 장남으로 태어났습니다. 부친은 회령지역에서 '창덕상회'라는 이름의 물산 위탁업을 대규모로 운영하던 사업가였습니다. 각종 해산물, 약재, 피혁, 곡물, 과일 등을 생산자에게 위탁받아 조선은 물론 남북만주와 연해주 일대까지 직접 찾아다니며 판매하던 일이었지요. 유종섭은 소년시절부터 이런 아버지를 따라 두만강 너머 만주와 연해주까지 다녔습니다. 아들이 가

데뷔 초기의 가수 유종섭

업을 이어가기를 바라는 부친으로 회령상업학교를 졸업하고 북간도로 건너가서 연길의 금융조합에 취직해서 일했습니다. 하지만 그의 마음속 꿈은 따로 있었으니 그것은 성악가로 이름을 널리 알리는 것이었지요. 회령상업 2학년 재학 중에 항시 성악연습으로 목청을 다듬었습니다. 후리후리 큰 신장에 외모도 서구풍 미남형으로 준수해서 특별히 멋스러운 귀공자느낌마저 들었다고 합니다. 유종섭이 가장 존경하고 사모했던 가수는 이탈리아의 전설적인 테너가수 티토 스키파Tito Schipa, 1889~1965였습니다. 그의 깃털처럼 부드럽고 우아한 벨칸토창법의 목소리를 닮고 싶어 늘 모

창으로 기량을 연마했습니다.

유종섭이 가수의 길을 걷게 된 것은 콜럼비아 악극단의 회령공연 때문입니다. 가수가 되고 싶다며 찾아온 회령청년 유종섭의 꿈을 알게 된 콜럼비아 직원은 바로 작곡가를 통해 그의 기량을 테스트했고, 여기서 가능성을 인정받아 서울로 함께 떠나가게 되었습니다. 이때 부친의 극심한 반대가 있었지만 아들 고집을 꺾을 도리가 없었습니다.

1936년 잡지『삼천리』11월호에 실린 콜럼비아레코드사 문예부장 이하윤異河潤의 회고를 보면 유종섭의 가수발탁 배경을 더듬어볼 수 있습니다. 유종섭 성음의 특징은 티토 스키파를 연상케 하는 맑고 부드러운 목소리 속에 슬픈 여운이 실안개처럼 감도는 느낌이라 할까요. 한번 듣고 나면 그 애잔한 울림의 파장이 다시 듣고 싶어지는 효과가 느껴집니다. 유종섭은 드디어 그토록 소망하던 콜럼비아레코드사의 전속가수가 되어서 1936년 5월 여성가수 장옥조蔣玉祚와 함께 부른 〈아리랑〉을 첫 음반으

신문에 소개된 유종섭 인터뷰 기사

로 선보입니다. 이후 1939년 7월에 취입한 마지막 곡인 〈정열의 수평선〉까지 약 37곡을 발표합니다. 그러니까 가수로서의 활동기간은 3년 동안에 불과합니다. 한 해에 평균 12곡의 음반을 발표한 셈인데, 유종섭이 불렀던 음반을 살펴보면 상당수가 유랑, 방

랑 테마입니다. 그것은 〈광야의 달밤〉, 〈내 갈 길이 어드메냐〉, 〈방랑애곡〉, 〈단장애곡〉, 〈유랑의 곡예사〉, 〈방랑의 일야몽〉, 〈광야행 마차〉, 〈눈물의 황포차〉, 〈상해로 가자〉, 〈눈물의 연락선〉, 〈우리는 풍운아〉 등 제목에서도 확인됩니다. 데뷔했던 해인 1936년에 6편, 1937년에 14편, 1938년에 10편, 1939년에 7편을 발표했으니, 가장 활동이 왕성했던 시기는 1937년입니다.

끝없는 광야의 지평선에서
갈밭 속을 불어오는 깊은 가을 찬바람
광야에 달이 뜨면은 눈물만 흘러
가고저 하는 그린 내 고향은 육로 이천리

지나간 그 시절 하도 그리워
오늘밤도 홀로 누워 옛 노래를 부르네
광야에 달이 뜨면은 꿈길을 밟아
가고저 하던 그린 내 고향을 다녀오는 몸

— 〈광야의 달밤〉(이하윤 작사, 탁성록 작곡, 콜럼비아 40703) 전문

유종섭이 가요작품을 발표한 시기는 농토를 잃은 식민지 농민들이 유랑의 신세가 되어 가족들과 아무런 대책이 없이 암담한 가슴을 부여안고 압록강과 두만강을 눈물에 젖어 넘어갔던 때입니다. 연표를 통해 확인해 보면 1936년 9월 30일 경남군수회의는 낙동강 연안지역 주민 1,600호의 만주이주를 결정하고 이를 실행에 옮깁니다. 일제의 대표적 착취기관

이었던 선만척식회사(鮮滿拓植會社)에서는 충남 일대에서 약 3,000명가량의 이른바 만주이민을 모집하여 만주국으로 보내고 있었습니다. 이는 모두 일제에 의한 강제적, 계획적 이주였던 것입니다. 이 밖에도 철도와 도로, 정거장, 공공기관건설 따위의 명분으로 터전을 쫓겨난 식민지 백성들이 무작정 떠나갈 곳은 두만강 너머 만주벌판뿐이었습니다. 유종섭이 부른 노래들은 이러한 당시 현실을 반영하면서 유랑민들의 답답한 가슴과 울분을 쓰다듬고 위로해주는 격려의 메시지를 담고 있었던 것입니다.

콜럼비아레코드사를 통해 발표한 유종섭 음반에 노랫말을 제공했던 작사가는 시인 이하윤이 16편으로 가장 많습니다. 다음으로는 7편의 김다인, 5편의 박영호가 있습니다. 여기서 김다인은 조명암으로 추정이 됩니다. 기타 김안서, 현우, 김백조, 고마부, 김익균, 이선희 등도 유종섭과 함께 활동했습니다. 작곡가로는 탁성록이 8편으로 가장 많고, 다음으로는 6편의 이용준, 5편의 김송규(김해송), 이영근, 전기현, 정진규, 이재호 등과도 함께 힘을 보탰습니다. 특이한 것은 일본인 작곡가 레이몬드 핫토리, 다케오카 노부히코, 이케다 후지오 등도 유종섭의 음반에 곡을 주었습니다. 작곡자 표시가 따로 없이 문예부 편곡으로 표시된 음반은 필시 일본가요의 번안곡(飜案曲)으로 짐작이 됩니다.

유종섭이 가요계에서 활동했던 3년 동안의 경과를 두루 살펴보면 첫해는 〈아리랑〉, 〈수부의 꿈〉, 〈광야의 달밤〉, 〈내 갈 길이 어듸메냐〉, 〈방랑애곡〉, 〈이 마음 실고〉 등 6편을 발매했지만 〈광야의 달밤〉 이외에는 뚜렷한 반응을 얻지 못했습니다. 게다가 그해 12월, 『매일신보』에 실린 추문으로 가득한 악의적 보도에 휘말리는 불운까지 겹쳤습니다. 1937년에는 14편의 가요곡을 발표하는데 이 가운데서 〈단장애곡〉과 〈유랑의

곡예사〉 등 두 곡이 팬들에게 좋은 반응을
얻어서 그나마 체면을 세울 수 있었습니다.
음반으로 유종섭의 노래를 들어보면 차분하
고 안정된 창법은 그런대로 들을만한데 특
별히 내세울 수 있는 깊이와 울림, 뚜렷한
개성의 뒷받침은 없는 편이었지요.

유종섭·장옥조가 부른 〈아리랑〉

챗죽에 말 달린다 등불도 돈다
이국하늘 저무러 별빛 희미한데
고향 그린 무리들 눈물만 흘리고
밤 깊은 이 거리 노래만 처량쿠나

팔다리 피곤하다 이슬도 차다
흘러가는 신세라 한숨 무거운데
고향 그린 무리들 눈물만 흘리고
밤 깊은 이 거리 노래만 처량쿠나

갈 곳이 아득하다 꿈길도 멀다
불러보는 어머니 가슴 답답한데
고향 그린 무리들 눈물만 흘리고
밤 깊은 이 거리 노래만 처량쿠나

바람이 구슬프다 천막도 운다

기울어진 저 달빛 더욱 가여운데

고향 그린 무리들 눈물만 흘리고

밤 깊은 이 거리 노래만 처량쿠나

— 〈유랑의 곡예사〉(이하윤 작사, 탁성록 작곡, 콜럼비아 40767) 전문

　　1937년 8월 4일 서울 부민관에서는 『매일신보』 주최로 열린 '만담 및 가요의 밤'이 열렸습니다. 유종섭은 이 무대에 출연하여 신불출, 황재경, 유추강, 장명호, 선우일선, 운건영, 박단마, 안옥경, 최남용 등과 함께 공연했습니다. 이날 수익금은 전액 일본군부대 위문 및 소위 국방헌금으로 보내졌습니다. 1938년은 가수 유종섭에게 몹시 바쁜 한 해였습니다. 10곡가량의 음반을 발표하기도 했지만 각종 무대공연과 방송출연 요청이 밀려들었습니다. 1938년 2월 22일 부민관에서 열린 '대중연예의 밤'에 유종섭은 표봉천, 장옥조, 박향림, 임옥매, 김해송, 김인숙, 박단마, 장일타홍, 선우일선, 조영심 등과 함께 무대에 올랐습니다. 이날 가수의 프로필을 알리는 신문기사는 유종섭을 '스마트 뽀이'로 소개하고 있습니다.

　　그해 여름, 서울 종로구 익선동 115번지에 주소를 둔 S.M.C밴드가 단성사에서 제1회 공연을 개최할 때 유종섭을 비롯하여 이영욱, 김인숙, 신회춘, 남일연, 박향림 등이 콜럼비아레코드 전속 예술가 자격으로 특별출연했습니다. 경성방송국 JODK 제2방송에도 3회 이상 출연했는데, 주로 저녁시간의 가요곡 프로에서 〈광야의 달밤〉, 〈단장

전성기 시절의 가수 유종섭

애곡〉, 〈두 사람의 사랑〉, 〈비에 젖는 정화〉, 〈불사의 장미〉, 〈눈물의 황포차〉, 〈신혼 아까스끼〉 등을 불렀습니다. 같은 콜럼비아 전속 여성가수 장옥조, 김인숙, 박향림이 함께 동반가수로 출연했습니다.

1938년 잡지 『삼천리』 8월호에서 이서구李瑞求는 「유행가수 금석회상」을 통해 가수 유종섭이 처음 데뷔할 당시 빅타와 시에론레코드사에서 서로 데려가려고 다툼까지 있었다는 일화를 들려줍니다. 유종섭의 외모가 워낙 서구적 분위기의 미남이어서 이서구는 그를 미국의 헐리웃배우 라몬 나바로와 로버트 테일러를 합친 듯한 미남형으로 평하고 있네요. 1939년 1월에 발간된 잡지 『신세기』 9월호의 「레코드가수인물론」이란 글을 보면 서울의 5대 음반회사 전속가수 중 27명에 대한 짤막한 인상기를 수록하고 있습니다. 이 글에서 유종섭은 콜럼비아레코드사 소속 가수 김해송, 김영춘, 강남주, 남일연 등과 함께 대표가수로 거명됩니다.

유종섭이 불렀던 가요곡 중에 〈뚱보의 서울〉이란 만요漫謠가 있었는데 이 노래와 관련해서 1938년 8월 일제가 발간한 『조선출판경찰월보』 제120호의 기록은 흥미로운 사실을 전해줍니다. 고마부 작사, 정진규 작곡의 이 음반은 풍속괴란, 치안방해 등의 이유로 일제당국에 의해 출판금지 처분이 내려집니다. 콜럼비아사에서는 이후 〈뚱딴지 서울〉로 제목과 가사를 일부 수정해서 다시 발표합니다.

이 무렵 함경북도 회령에서 사업에 종사하던 부친은 아들이 하루빨리 돌아와 가업을 이어받기를 재촉하는 전화와 편지를 줄곧 보내왔습니다. 유종섭도 서울 가수생활 3년에 그렇게 만족을 느끼지 못했습니다. 뛰어난 히트곡도 내지 못했고, 그에 따라 레코드회사에서의 위치도 점점 뒷전으로 밀리는 것을 눈치 챈 유종섭은 어느 날 서울생활을 과감하게 청산

하고 미련 없이 고향으로 돌아갔습니다. 대중들의 인기와 반응을 먹고 살아가는 가수로서 그것의 빈약함을 알게 된 후에도 여전히 가요계에 엉거주춤 남아있는 모습이란 얼마나 볼품없고 초라한 것일까요.

1939년 4월 25일에 실린 『동아일보』 특집기사는 가수 유종섭이 고향으로 돌아간 뒤의 소식을 생생하게 보여줍니다. 「약진 회령의 전모」란 제목의 이 기사는 당시 26세의 유종섭이 가수활동을 중단하고 부친의 물산위탁업체인 창덕상회를 이어받아 사업규모를 확장하는 일에 전심전력으로 노력하고 있다는 내용을 보도하고 있습니다. 학창시절 그토록 소망하던 가수의 길을 걷게 되었지만 여러 가지 여건이나 환경이 유종섭으로 하여금 가수로서의 인기와 성공을 유지시켜주지 못했습니다. 하지만 유종섭은 재빨리 자신의 현실을 깨닫고 고향으로 돌아가 사업가로 변신했습니다. 아들의 이런 결정에 가장 흐뭇하고 기뻐했던 사람은 부친이었을 것입니다.

분단 이후 유종섭의 소재나 근황에 대한 기록은 그 어디에서도 찾아볼 길이 없습니다. 남쪽으로 내려왔다는 흔적도 전혀 보이지 않습니다. 북에 남아있었다면 김일성정권하에서 틀림없이 반동부르주아 계급, 악질적 지주자본가로 분류되어 즉시 처형되었거나 무자비한 숙청의 회오리 속에서 비참하게 삶을 마감했을 것입니다.

장옥조, '미스 리갈'이란 이름의 복면가수

1930년대 서울에는 다섯 개의 대표적인 레코드회사가 있었습니다. 빅타, 콜럼비아, 포리도루, 오케, 태평레코드사가 바로 그것입니다. 본사는 일본이었고, 식민지조선의 수도 경성서울에 지점을 열고 있었지요. 각 레코드회사들은 서로 판매경쟁이 되어서 뛰어난 판매실적을 올리는 인기가수들을 여럿 거느렸습니다. 회사들은 그게 하나의 세력이자 자부심이기도 했었습니다. 대개 본명보다는 예명을 사용하는

전성기 시절의 가수 장옥조

작사가, 작곡가, 가수들이 포진하고 있었는데, 그중에는 특이한 예명이 눈에 띠었습니다. 말하자면 '미스', 혹은 '미스터'란 닉네임을 이름 앞에 사용하는 경우라 할 수 있는데, 그 사례들은 다음과 같습니다.

리갈레코드사에는 '미스 리갈'이란 이름의 가수가 있었고, 콜럼비아레코드사에는 '미스터 콜럼비아'란 가수가 음반을 내었는데 박세환이 바로 그 해당인물입니다. 시에론레코드사에는 '미스 시에론'이 있었고, 태평레코드사에는 '미스 태평'과 '미스터 태평', '미스 코리아' 등이 있었습니다. 여가수 김선초는 레코드회사에서 '미스 조선'이란 예명을 쓰기도 했었습니다. 그런가 하면 '미스터 송'이란 이름의 가수도 있었습니다.

장옥조의 데뷔 직후 '미스 리갈'이란
이름으로 눈을 가린 사진

그 밖에도 레코드회사들은 자기 회사의 이름을
딴 연주단, 앙상블, 재즈밴드, 합창단, 여성합창
단, 기악단, 국악기로 반주를 맡던 고악단朝鮮樂團,
기타합주단, 경음악단, 관현오케스트라, 맨도린오
케스트라 등을 다양하게 운영했었습니다. 콜럼비
아와 시에론이 가장 활발한 조직을 거느리고 있었
고 빅타사는 일본현지의 연주단을 그대로 활용했
습니다.

이 가운데서 우리는 오늘 리갈레코드사의 기획
가수 '미스 리갈'에 대해 알아보고자 합니다. 리갈레코드에서 발매했던
음반 가사지를 유심히 살펴보노라면 '미스 리갈'이란 글씨가 쓰인 안대
로 눈을 가린 한 여성가수를 자주 볼 수 있습니다. 그녀는 이른바 복면가
수覆面歌手, 혹은 얼굴 없는 가수로 불리던 인물입니다.

1937년 4월 15일 자 『매일신보』에는 유행가수프로필 콜럼비아 전속
가수 장옥조蔣玉祚의 인터뷰기사가 실려 있습니다. 기사타이틀은 "복면의
여가수로 데뷔하야 인기비등人氣沸騰"이란 표제로 얼굴과 표정이 그대로 공
개된 상반신 사진까지 실었습니다. 사진 속의 장옥조는 한복저고리를 단
정하게 차려입은 귀여운 용모로 생글생글 웃고 있네요. 저 예쁜 눈을 줄
곧 안대로 가려놓았으니 얼마나 답답했을까요. 당시 리갈레코드사에서는
신인가수 장옥조를 선발해서 음반을 내게 되었는데 기왕이면 대중들의
호기심을 자극하고 관심을 특별하게 집중시키려는 방안을 모색했습니다.
그 방안이 바로 본명을 감추고 복면상태로 얼굴을 가리며 예명을 '미스
리갈'로 붙이자는 것이었습니다. 이러한 레코드사의 선전방안은 적중했

습니다. 가요팬들은 장옥조의 음반을 들으며 귀여운 애교와 하소연이 듬뿍 느껴지는 고혹적蠱惑的 목소리의 주인공 '리갈' 양이 과연 누구일까 마음속에서 불같은 궁금증이 일어났던 것입니다.

장옥조는 1935년 10월 가요작품 〈울어도 울어도〉유영일 작사, 에구치 요시 작곡, 리갈 C-298를 발표하면서 리갈레코드사 전속가수가 되었습니다. 이때 나이가 18세 무렵이었는데, 장옥조는 대구 중구 대봉동에서 출생했고, 태어난 해는 1917년 전후로 추정됩니다. 부친을 일찍 여의고 홀어머니 밑에서 성장했습니다. 어려운 가정형편으로 학력은 보통학교를 겨우 마쳤고, 졸업 후에는 여러 해 동안 어머니가 꾸려가는 상점에서 일을 도왔습니다. 장옥조는 가게에서 일을 하면서도 틈만 나면 줄곧 노래를 불렀습니다. 우연한 기회에 그 상점에 들렀던 서울 콜럼비아레코드사 직원의 눈에 띠게 되었는데 그로부터 얼마 뒤 가요계에 정식으로 발탁이 된 것입니다.

십년이 어젠 듯 못 오시냐고
홀로 앉으면 눈물이라
이 밤을 새며 술이나 마실까
가신 님 무덤을 찾아나 보랴

십년 전 가실 때 어렵던 심사
온갖 고초를 겪고 나니
덧없는 세월 외로움뿐이라
가신 님 만나려 길 차비 할까

—〈십년이 어젠 듯〉 전문

리갈레코드사에서는 '미스 리갈'이란 이름으로 〈첫사랑의 꿈〉, 〈십년
이 어젠 듯〉 등의 인기음반을 계속해서 발매했습니다. 사람들은 '미스 리
갈' 양의 음색과 창법이 지니는 묘한 매력에 흠뻑 빠져들기 시작했습니
다. 이로부터 리갈레코드사에서 1938년 4월 마지막 곡 〈첫사랑의 노래〉
까지 2년 6개월 동안 가수 장옥조가 발매한 음반은 〈고향아 잘 있거라〉
등 19편입니다. 가수 활동기간은 너무 짧았습니다.

> 고향아 잘 있거라 마음 자는 내 꿈터야
> 가슴에 설움 안고 외롭게도 떠나가리
>
> 고향아 잘 있거라 기약 묻은 사랑터야
> 산천이 폐허 되도 넋이라도 찾아오리
>
> 고향아 잘 있거라 보금자리 내 집터야
> 쓸쓸한 갈밭 속에 복을 빌어 두고 가리

― 〈고향아 잘 있거라〉 전문

대표곡 〈고향아 잘 있거라〉는 1930년대 중반 조선총독부의 만주이민
정책에 의해 고향을 아주 떠나는 유랑농민들의 서럽고 애달픈 심정이 절
절하게 담겨 있습니다. '가슴에 서러움을 안고 외롭게 떠나가는' 그들의
마음속 눈물에 젖은 풍경과 산천이 폐허가 된다 할지라도 나의 넋은 반드
시 너에게 되돌아 올 것이라는 다짐이 우리의 가슴을 아리게 합니다.

1936년 장옥조는 콜럼비아사에서도 여섯 장의 음반을 내었는데 〈아리

랑〉, 〈두 사람의 사랑은〉, 〈애수의 해변〉, 〈뱃길천리〉, 〈첫 사랑의 꿈〉, 〈십년이 어젠 듯〉 등이 그것입니다. 그리하여 장옥조가 가요계에서 발표한 노래는 모두 25편입니다. 사실 리갈사는 독립적 명칭을 지니고는 있었지만 콜럼비아레코드사의 자회사子會社 성격을 지닌 제작사로 당시 언론에서는 '리갈·콜럼비아레코드'란 통합명칭을 쓰기도 했습니다. 콜럼비아에서 발표한 음반은 이름을 가리지 않고 모두 본명 그대로 표시했습니다.

'미스 리갈', 즉 장옥조가 음반을 발표할 때 함께 활동했던 작사가로는 유

장옥조의 대표곡 〈청춘설계도〉 가사지

일유영일이 6편으로 가장 많고, 김안서김포몽, 이하윤, 김운, 김백조, 천우학, 고마부, 김벽호, 이노홍, 김익균, 소월평이 그 다음입니다. 작곡가로는 유일유영일이 5편으로 가장 많고, 김기방이 3편, 정진규가 3편, 이승학, 김준영, 전기현, 손목인, 홍수일, 이삼사, 이영근 등이 뒤를 잇습니다. 일본인 작곡가 에구치 요시, 고가 마사오, 레이몬드 핫토리, 고세키 유지 등과도 함께 활동했습니다. 유영일은 작사와 작곡에 모두 능했던 인물입니다. 장옥조는 혼성듀엣으로 3장의 음반을 내었는데, 그녀와 함께 호흡을 맞춰 노래 부른 남성가수들은 강홍식, 유종섭, 임원 등입니다. 하나 흥미로운 사실은 임원林園이란 가수입니다. 그는 다름 아닌 〈타향살이〉와 〈목포의

눈물〉을 발표했던 작곡가 손목인입니다. 손목인은 경남 진주 출생으로 본명은 손득렬인데, 손안드레, 양상포란 예명으로 작곡을 했었고, 임원이란 이름으로 가수를 겸하기도 했었습니다. 일본에서 배워온 아코디언 연주자로서도 명성이 높았지요.

장옥조가 임원과 함께 부른 노래 중에 〈청춘십자로〉란 작품이 있습니다. 이 노래에는 1930년대 후반 서울거리를 휘젓고 다니던 이른바 '모뽀모걸'에 대한 풍자가 보입니다. '모뽀모걸'이란 모던보이modern boy, 모던걸modern girl을 합친 말로 그들에 대한 비아냥거림이 담겨있는 당시 용어입니다. 국권을 제국주의자들에게 강탈당한 상태로 민족 모두가 압제의 질곡 속에서 고통을 겪고 있음에도 불구하고 '모뽀모걸'들은 오로지 식민지적 근대가 보여주는 외형적 현란함과 교활한 술수에 현혹되어 불나비처럼 어지럽게 거리를 우쭐거리며 다니던 우둔한 광경을 민중들은 실제로 걱정스럽게 바라보고 있었습니다. 모던걸 핸드백에는 연애편지만 들어있고, 모던보이의 주머니 속에는 급한 돈을 쓰기 위해 전당포에 귀중품을 맡긴 물표만 들어있다는 기막힌 탄식이 가사에 등장하고 있네요. '갈팡질팡'과 '오락가락'이란 대목에서 우리는 당시 청년기 세대의 중심을 잃은 방황과 몰역사적 태도를 실감나게 만나게 됩니다.

모던걸 핸드백엔 사랑의 편지
춤추는 치마폭에 무지개 피네
참말이지 그 꼴은 못 보겠구나
종로 네거리 해지는 거리
갈팡질팡 헤매이는 청춘의 거리

모쁘의 포켓트엔 전당표 천지

연두빛 넥타이에 꿈이 어린다

정말이지 그 모양 못 보겠어요

종로 네거리 한숨의 거리

오락가락 헤매이는 청춘의 거리

— 〈청춘십자로〉 전문

『매일신보』 기자와의 인터뷰에서 장옥조는 자신을
좋아하는 열성팬들이 보내오는 팬레터를 하루에 보
통 20통가량 받는다고 말합니다. 그 편지에는 애정고
백, 구혼 따위가 대부분이었는데 이따금 친절한 지도
나 충고의 내용들도 있었다고 합니다. 가수활동을 하
는 틈틈이 장옥조가 즐겼던 일상적 취미로는 영화 관
람이었습니다.

가수 장옥조의 해맑은 표정

　장옥조가 특히 좋아했던 배우는 미국의 셜리 템플
shirley temple과 죠니 와이스뮬러Johnny Weissmuller였습니다. 1930년대 유
명 아역배우였던 셜리 템플은 경제공황에 지친 미국인들에게 용기와 희
망을 주었습니다. 지금은 일본의 한 아동복 제조업체가 그녀의 이름을 딴
'샤리템플'이란 유명상표로 노래, 영화, 음료수, 스티커, 문구류, 아동복
등등 각종 다양한 명품을 제작판매하고 있지요. 죠니 와이스뮬러는 영화
〈정글의 왕 타잔Tarzan the Ape Man〉1932에 출연해서 선풍적 인기를 모았던
힐리웃 배우입니다. 이 영화는 타잔 배역을 맡았던 역대배우 중에서 최고
였다는 평을 받은 와이스뮬러의 첫 타잔영화입니다. 그는 무려 다섯 개의

올림픽 금메달을 받은 수영선수 출신으로, 당시 제인 역을 연기했던 모린 오설리번Maureen O'Sullivan과 더불어 '타잔' 영화를 최고흥행작으로 만드는 데 결정적 역할을 했습니다.

장옥조는 가수로 데뷔한 뒤에도 규범적 삶으로 자기관리에 철저했었고, 가창능력 개발을 위해 줄곧 성악 개인지도를 받았습니다. 1938년은 가수 장옥조의 이름이 전국적으로 더욱 널리 알려졌던 해였습니다. 각종 무대에서 장옥조를 앞 다투어 초청했는데 그중 1938년 2월 23일 저녁 8시 10분 서울 부민관에서 열린 "대중연예의 밤"에 중요출연진의 한 사람으로 무대에 올랐습니다. 당시 『매일신보』는 장옥조에 대하여 "가락을 잘 맞추는 데다 선정적 노래를 잘하는 가수"로 소개했습니다. 장옥조는 유종섭, 박단마, 표봉천 등 콜럼비아 소속 대표가수들과 함께 이 무대에 출연하여 대표곡 〈울어도 울어도〉, 〈신접살이 풍경〉, 〈두 사람의 사랑〉 등을 불러서 큰 환호를 받았습니다. 경성방송국JODK에서는 이날 공연을 전국에 실황중계했습니다.

오늘은 일찍 오마 약속하시고
자정이 지나 한 시 반인데 왜 인제 오세요
내일도 그렇게 늦게 오시면 싫어요 네
꼭 일찍 와요 네
얼른 오세요 네

회사에 취직할 때 월급을 타면
핸드백하고 파라솔하고 사 주마 했지요

가을이 다 가도 안 사주시면 몰라요 네

꼭 사주세요 네

사다 주세요 네

가을에 황국단풍 곱게 물들면

석왕사 들러 금강산구경 가자고 했지요

거짓말하고서 안 가신다면 안 돼요 네

꼭 가주세요 네

같이 가세요 네

<div align="right">— 〈신접살이 풍경〉 전문</div>

장옥조의 최대 히트곡 중 하나인 〈신접살이 풍경〉입니다. 지금도 복각 음반으로 쉽게 들을 수 있는데, 1930년대 신혼부부 생활풍속도를 실감나 게 확인시켜주는 흥미로운 자료입니다. 시적화자는 신혼의 아내인데 서 방님은 늘 바깥으로만 맴돕니다. 퇴근 후 일찍 귀가하지 않고 자정이 지나 도록 친구나 직장동료들과 어울려 밤거리 술집을 전전하고 있네요. 결혼 초에는 사랑하는 아내를 위해 이것저것 원하는 것 모두 사 주겠다고 큰소 리쳤지만 정작 세월이 지나면서 그 약속은 모두 물거품이 되고 말았네요. 낭군님은 안변 석왕사의 그 유명한 단풍구경도 가자고 쉽게 약속했었는 데 그 말도 차일피일 갈 수 없다는 이런저런 핑계만 둘러댑니다. 아마도 이것은 세상의 모든 부부들이 공통적으로 겪는 일상의 갈등이 아닐까 합 니다.

아내는 남편의 이런 무심함에 대해서 몹시 서운한 마음을 갖고 있습니

장옥조 노래 〈신접살이 풍경〉 가사지

다. 하지만 결코 서방님께 화를 내거나 거칠게 앙탈을 부리지 않습니다. 오히려 아양과 애교 섞인 귀여운 말투로 간절하게 호소합니다. '꼭'이라든가 '네'라는 대목에서 그러한 사랑의 애틋함을 콧소리로 곡진하게 그려냅니다. 이 부분의 섬세한 감정표현은 오로지 '미스 리갈' 장옥조만이 능숙하게 해낼 수 있다는 평을 받았습니다.

같은 해 5월 12일에는 서울에서 경성부민 대운동회가 열렸는데 장옥조는 이 행사의 여흥시간에 출연하여 무대에 올랐습니다. 『매일신보』에서는 그날의 출연진을 소개하면서 가수 장옥조에 대해 이렇게 기사를 썼습니다.

콜럼비아사에서는 제1인자로 손꼽히는 명가수들이니 첫손에 장옥조 양을 손꼽게 된다. 그동안 부민관 스테이지와 혹은 레코드에서 그 연연한 목소리로서 퍽으나 정열적이요 유순한 듯한 낯이 익은 목소리를 들었거니와 이번 특설무대에서 꾀꼬리와 같은 노래를 부르게 되었으니 이에 대한 인기는 또한 놀라운 바가 있을 것이다.

아무튼 장옥조는 1938년 4월 유행가 〈첫사랑의 노래〉소월평 작사, 정진규 작곡, 리갈 C-454를 마지막 음반으로 발표한 이후로 홀연히 가요계에서 사라졌습니다. 장옥조가 가요계를 떠난 까닭은 그 어디에서도 더듬어 확인할 길 없습니다. 결혼과 더불어 무대를 아주 떠나 자취를 감춘 것이 아닐까 짐작해봅니다. 그로부터 무려 한 세기 가까운 세월이 흘러갔으나 '미스 리갈'이라 쓰인 안대를 눈에 가리고 얼굴을 감춘 용모로 귀엽고 깜찍하게 대중들 가슴을 설레게 하던 한 여성가수의 애교 띤 모습이 새삼 그리워지지 않습니까.

최승희, '동양의 무희'로 불렸던 무용가 가수

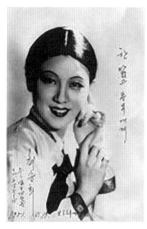

가수이자 무용가였던 최승희

1926년 3월 20일, 서울 소공동의 장곡천정공회당에서는 일본 근대무용의 선구자 이시이 바쿠石井漠, 1886~1962의 공연이 열렸습니다. 이날 공연을 누구보다도 숨을 죽이고 눈 반짝이며 지켜보던 한 소녀가 있었습니다. 그는 강원도 홍천에서 태어나 어린 시절, 서울로 이주한 숙명고녀 재학생 최승희崔承喜, 1911~1969였습니다.

무대 위에서 바람처럼 하늘하늘한 몸짓으로 나비 같은 춤사위를 가볍게 엮어가는 동작을 보면서 소녀의 가슴 속은 환희와 격정으로 달아올랐습니다. 마침 무용가 이시이가 서울을 떠나기 전 조선소녀연구생을 모집한다는 광고를 『경성일보』에 실었는데, 이 광고를 최승희의 오빠 최승일崔承一이 보고 누이에게 보여주었습니다. 최승희는 단박에 일본으로 떠날 결심을 했습니다. 하지만 부모님은 극구 만류했지요. 이때 오빠가 부모를 설득해서 최승희는 겨우 일본 유학길을 떠날 수 있었습니다. 이시이 무용연구소의 재학생으로 열심히 수련한 최승희는 이시이 선생의 조선방문길에 스승을 따라 귀국해서 1927년 10월 서울 우미관 무대에 처음으로 올랐고, 한 해 동안 연습한

결과를 서울시민들에게 선보였습니다. 공연은 대성공이었습니다. 이에 큰 격려를 얻은 최승희는 이듬해인 1928년 11월, 두 번째 공연을 서울에서 가졌습니다. 이제 최승희의 이름 앞에는 훌륭한 무용가란 찬사가 반드시 따라붙었고, 이를 밑거름으로 해서 최승희는 자신만의 창작무용을 개척해가려는 웅대한 꿈을 품었습니다.

이 과정에서 최승희는 스승 이시이 선생의 문하생으로 좀 더 수련을 받아야 했음에도 불구하고 조바심을 이기지 못하고 서둘러 서울로 돌아오게 되었습니다. 1929년 늦가을, 최승희는 서울 적선동에 무용연구소를 열었고, 이듬해 봄, 문하생들과 더불어 공회당에서 첫 공연을 펼쳤습니다. 이날 공연에서는 〈영산무〉, 〈괴로운 소녀〉 등의 신작무용과 도합 열두 가지 작품을 무대에 올렸지요. 당일 공연에 참석한 관객의 숫자는 많았으나 공연내용에 대한 언론의 평은 그리 달갑지 못했습니다. 독창성이 부족하고, 스승 이시이 바쿠의 예술성을 단조롭게 모방했다는 따가운 평만 얻었습니다. 서울과 전국을 순회하며 공연을 활발하게 펼쳤지만 수입은 적었고, 모든 운영이 순조롭지 않았습니다. 이럴 때 최승희는 안필승 安必升이란 사회주의자청년과 결혼하게 됩니다. 안필승은 최승희를 참으로 사랑했고, 아내의 스승 이시이 선생의 이름을 따서 자신의 이름을 안막安漠으로 개명하

세계적 무용가 최승희의 포즈

기도 했습니다.

1932년 일본의 스승 이시이 바쿠 선생이 다시 서울에 공연차 왔습니다. 최승희는 옛 스승을 만나 서운한 마음을 풀고 다시 지도해주기를 간청했습니다. 이시이 선생은 서운한 마음을 풀고 옛 제자를 다시 받아들였습니다. 그리하여 최승희와 그의 가족들은 일본으로 가서 이시이 선생으로부터 본격적인 무용수업을 계속할 수 있었습니다. 1934년은 최승희에게 있어서 기억할 만한 해입니다. 그해 10월 22일 도쿄의 히비야공회당에서 첫 신작무용발표회를 열었는데, 2,500

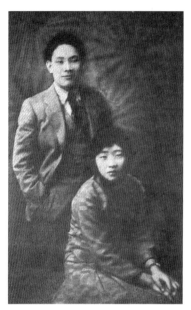

서울 영도사에서 혼례식을 올린
안막과 최승희

명 정원의 공연장에서 열린 오후 3시, 7시 두 차례 공연은 그야말로 인산인해를 이루었다고 합니다. 엄청난 인파가 공연장을 가득 메웠고, 입장하지 못한 사람들은 공연장 앞에서 불만으로 아우성쳤다고 합니다. 이로써 최승희는 성공한 무용가로 완전히 자리를 잡았습니다.

이러한 대중적 인기를 바탕으로 1935년에는 〈반도半島의 무희舞姬〉라는 제목의 최승희 일대기를 그린 영화에 출연하였고, 각종 상품의 광고모델로도 활동했습니다. 레코드회사에서 최승희의 이런 인기를 놓칠 리가 없었겠지요. 콜럼비아레코드사에서는 1935년 최승희의 단독앨범이 발

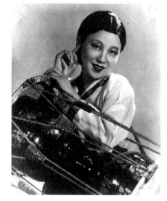

장구를 멘 무용가 최승희

간되었습니다. 〈이태리의 정원〉과 〈향수의 무희〉란 제목의 두 곡이 담겨 있었는데, 모두 직접 부른 최승희의 목소리가 들어있는 매우 희귀하고 홍미로운 음반이었습니다.

맑은 하늘에 새가 울면 사랑의 노랠 부르면서

산 넘고 물을 건너 님 오길 기다리는

이태리 정원 어서 와 주세요.

저녁 종소리 들려오면 세레나델 부르면서

사랑을 속삭이려 님 오길 기다리는

이태리 정원 어서 와 주셔요.

— 〈이태리의 정원〉 전문

이 노래는 시인이자 작사가로 활동했던 이하윤 선생이 노랫말을 지었고, 서양의 작곡가 에르윈Erwin, 1896~1943이 곡을 붙인 노래입니다. 최승희의 음색과 창법에 어울리도록 일본인 작곡가 니키 다키오仁木他喜雄가 다시 편곡을 했습니다. 전체가 2절로 구성이 되어 있습니다. 음반에 표시된 이 노래의 장르는 재즈송입니다. 서양음악의 절대적 영향 속에서 만들어진 노래의 한 갈래이지요.

이 노래가사의 시적화자는 사랑하는 임을 기다리는 젊은 여인입니다. 그 여인은 새소리가 들리고, 아름다운 꽃들이 만발해 있는 멋진 이태리풍의 정원에서 사랑의 노래를 부르고 있습니다. 임에 대한 애타는 갈구와 기다림, 사랑의 기원 따위가 밝고 평화로운 분위기를 배경으로 펼쳐지고

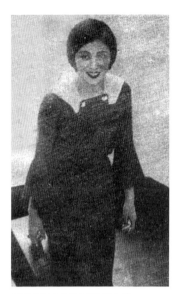
무용가와 가수를 겸한 최승희

있습니다. 에르윈 작곡의 탱고곡 〈이태리의 정원 A garden in Italy〉을 활용해서 무용가 최승희의 이미지를 더욱 부각시키려는 기획의도가 담겨 있었습니다. 1930년대 재즈송의 전형성은 사랑, 현실, 청춘의 희화화를 다룬 것이 가장 많습니다. 그러한 재즈 송들이 대체로 만요漫謠風 경향으로 흘렀던 까닭도 이런 배경에서 찾아볼 수 있지요.

하지만 최승희의 재즈송은 오로지 평화스러움, 고급하고 우아한 분위기의 로맨스가 풍겨납니다. 어둡고 우울한 느낌이 전혀 묻어나지 않습니다. 말하자면 일본에서 크게 성공한 한국인 출신의 최승희라는 한 무용가를 세계적 위상으로 드높여보려는 레코드사의 창작의도가 그대로 느껴집니다. 가장 첨단적이고 가장 모던한 스타일의 표본적 상징처럼 여겨지던 최승희의 존재성은 이 재즈송 한 곡으로 말미암아 대중들의 호기심을 한껏 자극시키고, 하염없는 선망과 동경의 대상으로 떠올랐을 것입니다.

최승희가 취입한 노래는 모두 다섯 편입니다. 서울의 콜럼비아레코드사에서 발표한 곡은 한국어로 취입한 〈이태리의 정원〉과 〈향수의 무희〉입니다. 일본 콜럼비아레코드사에서 취입한 일본어음반은 1936년에 발표한 〈향수의 무희〉와 〈축제의 밤まちりの夜〉이 있고, 1937년에 발표한 〈방랑의 저녁きすらいの夕〉 등 세 곡입니다. 이 가운데 〈향수의 무희〉는 일본 신흥키네마에서 제작한 최승희 일대기 〈반도의 무희〉 주제가로 특별히 만

들어진 노래로서 한국어판, 일본어판 등 두 종류가 있습니다.

앞서 살펴본 〈이태리의 정원〉이 밝고 평화로운 분위기였다면 이 노래의 빛깔은 어둡고 우울합니다. 짙은 슬픔과 외로움까지 묻어납니다. 가사를 담당했던 이하윤異河潤이 최승희를 위해 특별히 고심해서 만들었던 것이니만치 상당한 배려 속에 창작되었을 것입니다. 시인이자 작사가였던 이하윤은 당시 서울의 콜럼비아레코드사 문예부장으로 활동 중이었지요. 그런 이하윤이 최승희의 일생을 정리하면서 어린 나이에 고향을 떠나 일본에서 호된 꾸중을 들으며 무용 수업을 받는 중에 눈물도 많이 쏟았을 삶의 경과를 들었을 것입니다.

무용가로 성공한 뒤에도 일본과 미국, 유럽 등지로 얼마나 많은 경로를 떠돌이로 살아가면서 고향집 부모형제에 대한 그리움으로 사무쳤을까요. 세계적인 무용가로 성공한 최승희의 위상에서 이런 애잔함을 포착한 시인 이하윤은 재즈송 〈향수의 무희〉에서 슬픔, 서러움, 고향에 대한 그리움, 처량함 따위를 촘촘하게 엮어갑니다.

각 절이 불과 2행밖에 되지 않는 도합 2절의 가사 속에서 고독한 방랑자 최승희의 개인사적 애달픔과 쓸쓸함은 농도 짙게 풍겨납니다. 그런데 이 노래의 작곡자 표시는 다름 아닌 최승희 자신의 이름으로 되어있는 것이 우리의 눈길을 끕니다. 최승희는 어린 시절, 음악학교에 진학을 꿈꿀 정도로 음악에 남다른 재능을 지녔다고 합니다. 그 꿈이 줄곧 가슴한편에 남아있었으므로 레코드취입 제의를

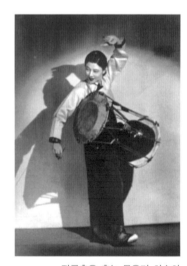

장구춤을 추는 무용가 최승희

선뜻 받아들였는지도 모르겠습니다.

눈물 흘러나려 옷깃을 적시니 서러운 내 가슴
깨고 나면 한 꿈 노래 부르며 길을 가네

고향 그리워라 춤추는 이 밤엔 달빛도 처량해
가이 없는 하늘 노래 부르며 길을 가네

―〈향수의 무희〉 전문

　　최승희는 일본에서 활동하던 시절, 그의 인기를 바탕으로 비타민광고에 모델로 등장했습니다. 1935년 『아사히신문』의 광고 면에는 "공간에 그리는 미와 힘의 리듬"이라는 문구와 더불어 최승희의 사진을 자주 대면할 수 있습니다. 뿐만 아니라 콜럼비아사에서 제작한 축음기 판매광고, 돔보 상표의 연필 광고, 메이지제과에서 만든 초콜릿 광고 등 각종 광고 매체에서도 최승희의 반가운 얼굴이 보입니다. 그만큼 대중적 인기가 높았음을 말해주는 증거들입니다.

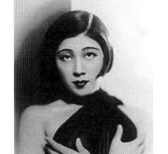

최승희

　　같은 시대의 대중연예인으로 일본과 조선을 오가며 활방한 활동을 펼쳤던 배구자裴龜子가 포리도루레코드사에서 〈천안삼거리〉, 〈도라지타령〉 등을 취입해서 발표하자 이에 자극받은 콜럼비아레코드사에서는 재빨리 최승희를 포착하여 기민하게 대응을 했던 것으로 보입니다. 배구자가 민요를 취입했다면 최승희는 재즈송 취입으로 구별이 됩니

다. 최승희의 음반취입은 대중음악연구가 장유정의 지적처럼 '단순히 음반회사의 상업적인 전략 외에 최승희 자신의 못 다 이룬 꿈의 실현'으로 볼 수도 있을 것입니다.「무용가 최승희와 대중가요」, 『근대 대중가요의 매체와 문화』, 283면

안약광고 모델로 등장한 무용가 최승희

이 재즈송을 발표한 뒤 최승희는 1938년 1월, 미국 샌프란시스코에서 미주지역 첫 공연을 개최합니다. 이어서 뉴욕, 로스앤젤레스 공연을 성공적으로 마치고 유럽으로 건너가서 프랑스의 파리, 스위스의 제네바, 이탈리아, 네덜란드 등 여러 나라들을 순회하면서 숨 가쁜 공연일정을 거침없이 펼쳐 갑니다. 1940년에는 심지어 라틴아메리카까지 가서 멕시코 무대에도 섰습니다. 해외공연을 마치고 돌아오자 평론가들은 최승희에 대하여 '동양의 무희'라고 극찬했습니다. 벨기에에서는 제2회 국제무용콩쿠르 심사위원으로 위촉되었습니다. 최승희의 위상은 그야말로 명실상부한 세계적 무용가의 위상에 올랐지만 심신은 지칠 대로 지쳐있었습니다. 그해 말 최승희는 일본으로 돌아왔습니다.

그럼에도 불구하고 일제는 돌아온 최승희를 곧바로 이끌어내어 이른바 '북지北支 전선 황군皇軍 위문공연'으로 내몰았습니다. 만주와 중국의 화북지역, 조선, 일본 등 공연장으로 무려 130여 회가 넘게 마소처럼 끌려다니며 춤을 추어야만 했습니다. 해방이 되던 무렵 최승희는 북경에 머물고 있다가 귀환동포들의 행렬에 섞여 돌아왔습니다. 하지만 모처럼 고향에 귀환한 최승희에게 날아온 온 것은 친일파, 민족반역자 따위의 모진

비난의 화살이었습니다. 가슴에 큰 상처를 받았던 그녀는 1946년 가족들과 월북을 선택하고 말았습니다.

북한에서의 최승희 활동은 전통악기 개량, 무용관련 도서출판, 후진양성 등이었습니다. 하지만 남로당계열에 대한 김일성의 모진 숙청바람이 불면서 최승희 일가는 풍파를 면할 길 없었습니다. 남편 안필승은 숙청을 당해서 철도노동자로 일하다 죽었고, 혼자 남은 최승희는 고생스럽게 살다가 1969년에 사망했습니다. 그녀의 죽음에 대해서는 여러 설이 분분합니다. 함경도의 북창수용소 18호실 수감설, 자살설, 탈출을 시도하려다 붙잡혀 총살을 당했다는 설 등 온갖 추측이 난무합니다. 아무튼 빛나는 무용가 최승희의 무덤은 평양의 애국열사릉으로 옮겨져 새로 세워졌습니다.

오늘날 TV로 보는 북한무용의 영상 속에는 승무, 칼춤 등에서 빠른 동작과 격정적 춤사위로 펼쳐가던 최승희 무용예술의 잔영을 생기롭게 대면할 수 있습니다. 비록 육신은 이 세상을 떠나갔지만 그녀의 춤과 영혼은 한국인의 가슴속에 살아서 여전히 고동치고 있습니다.

강남향, 여성의 운명적 슬픔을 노래한 가수

세계사에서 그 이름이 우뚝한 선각자들이 남
긴 어록들은 제법 많습니다. 그만큼 그들이 살아
간 삶의 자취와 일거수일투족은 후대인들에게
여전히 상당한 작용력을 끼치고 있다는 말입니
다. 그런데 그 작용력이란 것이 대체로 유익하고
높은 품격을 지니는 것이어야 함에도 불구하고
뜻밖에도 한 사물이나 현상에 대하여 나타내고
있는 인식의 수준이 지나치게 낮을 때 그 실망감
은 매우 큽니다. 고대 희랍의 비극시인 에우리피

전성기 시절의 강남향

데스Euripides, BC 484~406도 그러하고 개혁가 루소Rousseau, 1712~1778도 예
외가 아니었습니다. 프랑스의 화가 르누아르Renoir, 1841~1919의 경우는 또
어떠했습니까?

에우리피데스는 남자들의 운수를 항상 가로막고 불행한 쪽으로만 인
도하는 장본인이 여자라고 말했습니다. 루소는 여성에게 있어서 속박이
란 피할 수 없는 운명이며 그 속박을 피하려 하면 할수록 더욱 심한 고통
을 만나게 될 것이라고 단정했습니다. 그저 묵묵히 자신의 운명을 받아들
이며 참고 살아가라는 야릇한 충고를 하고 있는 것이지요. 르누아르는 여

성을 일컬어 털가죽이 없는 야릇한 동물이지만 일단 없으면 그 가죽이 무척 소중하고 아쉽게 느껴지는 대상이라고 말했습니다. 그들의 이러한 폭력적 발언을 과연 어떻게 다루어야 할까요? 그들의 육신은 이미 부서지고 흔적은 찾을 길조차 없는데 여성들은 허공에 대고 그들의 모멸적 언사에 대하여 공허한 비난만 퍼부어야 할까요?

한국인의 생활사에서도 여성의 존재는 늘 밑바닥에 내팽개쳐지고 곤두박질쳐 왔습니다. 봉건시대에서 여성은 사람이 아니었습니다. 그러므로 인간의 대접을 받지 못했습니다. 근대사회로 접어 들어서도 봉건시대의 낡은 유습은 그대로 남아서 여성성에 대한 차별적 정책과 인식은 빈번한 현상이었습니다. 20세기 후반에 이르러 겨우 여성의 인권이 거론되고, 여성의 인간적 지위와 권익이 민주주의 원칙에 따라 해석이 되며 성차별을 철폐하려는 구체적 움직임이 제기되었습니다. 20세기 전반기는 한국인들에게 있어서 고달픈 식민통치의 수모를 받던 세월이었지요. 이러한 때에 여성성은 이중적 고통과 희생을 강요받으며 살아가도록 권장되었고 그것을 미덕으로 여기는 풍조가 조성되었습니다.

이 시기를 배경으로 산출된 대중가요의 노랫말에는 여성들의 고단하고 신산한 삶의 편모가 반영된 사례들을 어렵지 않게 발견할 수 있습니다. 봉제사접빈객, 부모봉양, 육아와 가사 노동, 논밭을 돌보는 일 따위는 오로지 여성들에게 떠맡겨진 전담이었습니다. 지원병, 징용, 생활고 따위로 가정을 떠난 가장을 대신해서 여성들은 1931년의 노래 〈방아 찧는 색씨의 노래〉 가사 "팔월이라 열사흘 밤 달도 밝구나 / 우리 낭군 안 계셔도 방아를 찧네"의 한 대목처럼 오로지 가정을 혼자서 지탱하는 버팀목으로 살아가야만 했었습니다. 힘든 것을 힘들다고 제대로 표현할 통로조차 없

었고, 고달픈 심정을 속 시원히 털
어놓고 하소연할 수 있는 대상이
없었던 것입니다.

이러한 시기를 배경으로 가요계
에 얼굴을 내밀었던 가수 강남향江
南香은 여성적 삶의 고통과 애달픔
을 담고 있는 노래를 중점적으로
발표함으로써 여성가요팬들의 깊
은 공감을 얻었습니다. 필시 예명

강남향의 노래가 소개된 오케레코드사의 신보 소개

으로 여겨지는 강남향이란 이름만 대할 수 있을 뿐 본명이나 출생지, 심
지어 생몰연대조차 확인할 길 없습니다. 그러니 그녀의 구체적 생애를 알
려주는 자료는 어디에서도 찾을 수가 없네요. 아마도 어느 권번에 소속되
었던 기생 출신으로 풀잎처럼 살다가 떠난 듯합니다. 기생으로서도 유난
히 소리가 곱고 애잔해서 오케레코드사 전속에 발탁이 되었겠지요. 이런
사례들은 많았습니다.

가수 강남향의 활동 시기는 1934년 7월부터 1936년 6월까지 2년 남
짓한 기간입니다. 첫 데뷔곡은 오케레코드사에서 발표한 〈탄식의 밤〉이
며, 마지막 곡은 〈마음의 녹야綠野〉입니다. 같이 활동했던 작사가는 조영
출3편, 김능인 등이며, 작곡가로는 손목인2편, 염석정, 문호월, 이경주, 김
송규 등입니다. 함께 혼성합창으로 노래를 불렀던 가수는 고복수, 이난영
등입니다. 그들과 3인 합창으로 부른 노래가 바로 〈청춘유정〉, 〈신아리
랑〉, 〈도라지타령〉입니다.

1936년 5월에 발매된 유행가 〈목화를 따며〉오케 1896의 신보광고문에

강남향의 신곡 〈마음의 녹야〉

는 강남향에 대하여 '얼마나 크라식하고 낭만
적인 이름인가. 자주빗 당기를 치렁치렁 땋아
늘이고 목화를 따는 강남시악씨가 눈에 서언
하다. 강남향 양의 요술갓혼 매혹적인 목소
리'라고 소개합니다. 사진으로 보는 강남향의
외모는 동그스름한 얼굴에 한국적 분위기가
느껴지는 외모로 귀염성이 풍겨납니다. 창법
이나 음색은 여성의 한과 슬픔을 표현해내는 분위기에 매우 적절한 애조
와 처량함을 머금었습니다.

가수 강남향의 발표작품과 그 특성은 여성적 삶의 고달픔이나 비애,
절망의식을 담은 노래가 많았습니다. 강남향 노래에 대한 세간의 평은
"요술 같은 매혹적 목소리"와 "백열적 호평"이 두 가지가 확인됩니다. 백
열적白熱的이란 말의 의미는 '힘의 정도나 열정이 극도에 다다른. 또는 그
런 상태'를 일컫습니다. 그러니까 이 말에서 우리는 강남향 노래 속에 담
겨있는 여성성의 애타는 하소연과 갈망의 정도가 같은 시대 여성들에게
얼마나 뜨겁고 커다란 반향을 얻었던 것인가를 알 수 있습니다. 말하자면
강남향 노래의 절대적 수용 및 반향주체가 다름 아닌 오로지 여성들이었
던 것이지요.

> 한때는 산에 올나 울어도 보고
> 한때는 개울 건너 탄식도 하얏소
> 그러나 산과 물이 말이 업스니
> 황막한 천지간에 나 혼자였소

그 산을 넘어가리 물도 건너리

그 산천 인연 업서 할 말도 업스면

천 번도 넘어가리 만 번도 넘으리

가다가 돌처스진 아니 하오리

압길은 멀고 멀다 하남 저편 쪽

인생은 포구 우에 한 곡조 피리

울다가 눈물조차 말러버리면

구름을 잡고 안저 웃어보겟소

—〈외로움〉 전문

　문호월文湖月, 1908~1952이 작사한 이 노랫말만 하더라도 세상에 그 어떤
이해자도 하나 없는 절대고독, 고난의 역정에 임하는 다부진 결심, 곡절
도 파란도 많은 여성의 삶과 허탈감을 담아내고 있습니다. 강남향의 마지
막 곡인 〈마음의 녹야〉의 한 대목은 이러한 여성적 삶의 처지와 현실을
압축적으로 묘사합니다. '힘없이 하늘가를 떠
도는 구름'이란 부분이 그것인데요. 그 어디
에도 심신을 의탁할 수 없는 버림받은 신세와
도 같이 여성들의 삶은 휘몰리고 내쫓겼던 것
입니다. 가령 신민요 〈도라지타령〉의 가사에
서 보더라도 '도라지 도라지 도라지 / 요 몹쓸
년의 도라지 / 하도 날 데가 업서서 / 두 바위
바위틈에 가 낫느냐'란 부분에서 고난 속에

강남향의 음반 〈외로움〉

서 핍박을 받으며 시달리는 여성성의 강렬한 자조自嘲와 탄식을 느끼게 합니다.

1935년 9월 서울의 금강키네마에서는 특작영화特作映畵로 〈은하에 흐르는 정열〉을 제작 발표했는데, 이 영화의 주제가를 김능인 작시, 염석정 작곡으로 만들어 강남향에게 취입시켰습니다. 반주는 '오케-페밀리뮤직' 팀이 맡았습니다. 음반의 가사지를 보면 당대의 인기배우 신일선과 이원용이 열연을 펼치는 두 장의 스틸사진이 가사와 함께 실렸습니다. 신일선은 흔히 '세라복'이라 부르던 여학생 교복을 입고 출연했습니다. 안종화 감독이 메가폰을 잡았던 이 청춘멜로물의 줄거리는 다음과 같습니다.

어느 부호의 딸 연숙신일선은 교육자의 아들 순영이원용을 사랑합니다. 그러나 순영의 집은 연숙 아버지의 술책으로 파멸직전에 이릅니다. 순영은 번민하다가 잠시라도 모든 것을 잊고자 홀로 금강산으로 떠나고 이 사실을 날게 된 연숙은 순영의 뒤를 쫓습니다. 산에 오르던 순영은 두 집안에 대한 고민과 괴로움 때문에 그만 실족하여 절벽 이래로 떨어져 중상을 입습니다. 병상에서도 연숙은 수전노인 자기 아버지가 착하게 되기를 비는 한편 순영 부자의 교육 사업이 잘 되기를 기원합니다. 연숙의 노력으로 결국 그녀의 아버지는 과거를 뉘우치고 순영 부자의 교육 사업을 지원합니다. 낡은 교사가 허물어지고 그 자리에 새 교실이 지어졌습니다. 하지만 연숙은 안타깝게도 교사 저편 쓸쓸한 병실에서 조용히 숨을 거둡니다. 주인공의 죽음으로 비극적 결말을 맺게 되는 이 영화주제가의 가사를 살펴봅니다.

강낭콩의 붉은 빛을 대견히 여기면

마음속의 순정은 더 붉을 것을
빨갛게 타옵다가 다 타지면 어떠리

부질없는 인생인 줄 번연히 알면서
갸륵하게 사옵자 맹세 깊건만
폭풍에 지는 낙화 어느 누가 막을까

가슴속의 천 겹 만 겹 서글픈 정한
이에 영화 비옵는 일편단심은
세상이 변하온들 가실 줄이 있으랴

— 〈은하에 흐르는 정열〉 전문

이 노래의 2, 3절이 우리의 시선을 집중시킵니다. 여성으로 태어나 가
혹한 운명을 온몸으로 겪으면서도
여성에게 맡겨진 삶을 묵묵히 인
내하며 살아가고자 하지만 가혹한
운명은 마침내 여성주인공을 시련
속에 빠뜨려 버립니다. 〈폭풍에 지
는 낙화〉란 대목에서 식민지시대
를 살아가던 여성성의 황폐한 위
상을 고스란히 보여줍니다. 3절의
첫 대목 '가슴속의 천겹만겹 서글
픈 정한'이란 부분은 한국 여인들

강남향 신곡 〈은하에 흐르는 정열〉 소개

이난영과 강남향이 함께 부른 〈유선형 아리랑〉

의 가슴속에 쌓인 수심과 울분을 느끼게
합니다.

영화 〈은하에 흐르는 정열〉의 주제 동
요도 제작되었는데 〈갈매기 신세〉란 제목
으로 정경남이 오케 1904번으로 취입했
습니다. 같은 음반에 실린 〈흐르는 스텝〉
은 오케 가수 일동으로 표시가 되어 있지
만 고복수, 이난영과 함께 강남향도 제작
에 참여한 것으로 보입니다.

말하자면 강남향 노래가 보내오는 대부분의 메시지는 이러한 내용과
깊이 관련이 되어 있습니다. 강남향은 가요계에 머물고 있던 당시 도합
19편의 가요작품을 발표했는데 그녀
의 활동장르는 주로 유행가와 민요
등으로 한정이 됩니다. 강남향이 남
긴 작품으로는 〈탄식의 밤〉, 〈항구의
여자〉, 〈청춘유정〉, 〈야우夜雨〉, 〈붉은
장미〉, 〈해당화〉, 〈고사리를 꺾으며〉,
〈인연 없는 사랑〉, 〈흐르는 스텝〉, 〈외
로움〉, 〈낙화의 눈물〉, 〈오케언파레
드〉하, 〈목화를 따며〉, 〈얼시구 청춘〉,
〈마음의 녹야〉, 〈유선형아리랑〉 등의
유행가와 민요 〈신아리랑〉, 〈도라지
타령〉 등이 있고, 영화주제가 〈은하

이난영과 강남향이 함께 부른
〈신아리랑〉 가사지

에 흐르는 정열〉도 여기에 포함됩니다. 우
선 제목만 살펴보더라도 강남향의 노래가
얼마나 현실의 중심에서 내쫓겨 휘몰리고
소외된 여성성의 현황을 짐작하게 하지요.

오케축음기상회^{帝国축음기주식회사}에서 발간
한 음반 중 라벨의 빛깔이 검은색인 흑반^黑
^{盤, 1500~1999}은 비교적 초창기 제품인데 강
남향은 이 흑반으로 대부분의 음반을 발표
했습니다. 오케 음반은 12001번 음반부

강남향이 출연하는 무대 공연

터 후기반의 성격에 속하는 것으로 평가가 됩니다. 20001번 음반부터는
푸른색의 청반^{靑盤}이 나왔고, 붉은색의 적반^{赤盤}은 30001번부터 시작이 됩
니다. 오케레코드사에서는 그 밖에도 신흑반, 교육반, 아동반 따위를 잇
달아 발매했습니다.

1934년 6월부터 1936년 6월까지 오케레코드사를 주된 터전으로 활동
했으니 명실상부한 오케 전속가수입니다. 하지만 오케에서도 큰 인기를
지닌 간판격 반열에는 들지 못했습니다. 1930년대 중반 무렵의『동아일
보』를 비롯한 각종 신문광고의 오케레코드사 신보소개에는 강남향의 노
래가 실렸습니다. 뿐만 아니라 강남향은 오케레코드사 전속가수들이 총
출연하는 무대행사인 '오케 실연의 밤', '오케 대연주회', '오케 그랜드쇼',
'조선악극단' 등에서 분주히 활동했습니다. 특히 여기저기를 이동해 다니
는 순회공연에 많이 참여했습니다. 당시 신문기사에서 확인할 수 있는 가
수 강남향의 동선^{動線}은 전남 목포의 목포극장, 평북 선천의 선천회관 대
강당, 만주 안동의 6번통 공회당, 일본의 도쿄, 오사카, 교토, 고베, 나고

야 등지까지 상당히 넓은 지역이었습니다. 1935년 2월 27일, 28일 양일간 목포극장에서 열린 '신춘음악과 실연의 밤'에는 이난영, 신일선, 강남향, 김소군, 임방울, 나품심, 김해송, 고복수 등 오케 소속 가수진과 더불어 음악, 만담, 재즈, 무용 등을 공연했습니다.

1935년 3월 14일 평북 선천읍 대영서점 주최로 선천회관 대강당에서 오케레코드 취입가수들의 '실연實演의 밤'을 개최했는데 이 무대에 이난영, 강남향, 신일선, 나품심, 김소군, 임방울, 김해송, 고복수, 신불출 등이 출연하여 유행가, 넌센스, 모의취입, 만담, 신무용 등을 공연했습니다. 오케레코드 전속밴드도 총출동했던 이 공연의 수익금은 빈민구제와 선천 유치원에 기부했습니다.

1935년 3월 20일에는 평안도 일대를 순회 공연했고, 이어서 그야말로 가는 곳마다 '백열적 호평'을 받으며 압록강을 건너 만주의 안동현安東縣으로 이동해서 현지의 대송상회 악기부 주최로 안동현 6번통 공회당에서 오케레코드 실연의 밤을 성대하게 개최합니다. 이 공연의 출연진은 신불출, 고복수, 김해송, 이난영, 신일선, 김소군, 강남향, 나품심, 한정옥 오케째즈밴드 등 화려한 면면들입니다. 1935년 10월 15일, 16일에는 서울의 『조선일보』 대강당에서 '오케대연주회'가 열렸고, 1936년 2월 『동아일보』 후원으로 '재류조선인 동포위안-오케순회대연주회'가 도쿄, 오사카, 고베, 교토, 나고야 등지로 순회공연을 개최할 때 강남향은 여기에도 참여했습니다. 1936년 4월 15일부터 오케레코드 사장 이철이 주관한 음악영화 〈노래조선〉이 조선극장에서 상영되었는데, 이 영화는 조선에서 처음으로 시도된 전 7권의 전발성全發聲 음악영화였습니다. 작사가 김능인이 전편을 구성하고, 최호영이 음악지휘를 맡았으며 음악은 오케-재즈밴

드가 담당했습니다. 영화출연은 고복수, 김해송, 임생원, 임방울, 이난영, 김연월, 강남향, 나품심, 한정옥 등 오케레코드사의 쟁쟁한 진용들입니다. 이 모든 공연에서 강남향은 오케레코드의 필수요원이었음을 알 수 있습니다.

1939년 조선악극단이 일본에서 동포들을 위문하는 순회공연을 열었을 때 강남향은 무대에 올라 그녀의 주특기인 승무를 추었습니다. 이때 일본 순사가 강남향이 치는 큰북 가운데의 태극문양을 문제 삼았습니다. 급기야 공연은 황급히 중단되고 조선악극단 책임간부들은 모두 도쿄경시청에 붙잡혀 갔습니다. 이 소식을 듣고 이철 사장이 서울에서 급히 달려와 무마하려 했지만 그도 함께 구속이 되었습니다. 이후 조선악극단 대본은 공연 전에 철저한 사전검열을 받았습니다. 여성의 슬픈 삶을 노래에 담아서 구성지게 풀어내었던 기생 출신 가수 강남향! 그녀의 예술혼은 지금쯤 어느 후배가수에게 전해져서 강물처럼 연면히 이어져가고 있을까요.

설도식, 관북 명문가 출신의 청년가수

　명문가의 형제로 태어나 세상에 그 이름을 널리 알린 경우는 그리 드물지 않습니다. 대구 월성 이씨 집안의 이상정독립투사, 이상화시인, 이상백학자, 이상오수렵가 등 한국근대사에서 출중했던 4형제도 있었고, 안동 도산의 진성 이씨 퇴계 후손으로 이원기, 이원록시인 이육사, 이원일, 이원조문학평론가, 이원창, 이원홍 등 6형제의 사례도 있었지요. 그 밖에도 이런 사례를 들자면 한량이 없거니와 한 집안에서 태어난 형제들에게 빛나는 재주와 그 명성을 세상에 높이 떨친 일들은 두고두고 세간에서 널리 화제가 되곤 합니다.

가수 설도식

　『시경詩經』의 「소민小旻」편에 보면 '흙 피리는 형이 불고, 대 피리는 아우가 분다'는 대목이 보입니다. 이는 의좋은 형제의 돈독한 모습을 묘사한 것이지요. 옛 글귀에 안항雁行이란 아름다운 말도 전하고 있습니다. 이는 기러기가 공중에 나란히 줄지어 가는 모습을 가리키는 뜻이지만 실은 의좋은 형제를 높여서 부르는 멋진 말입니다. 형은 동생을 우애하고 동생은 형을 공경하는 형우제공兄友弟恭의 모습

은 동서고금을 막론하고 지극히 당연한 것이며 인간세상의 아름다운 광경이라 하겠습니다.

우리는 오늘 명문가 형제들의 또 다른 사례를 하나 이야기하려고 합니다. 함경남도 단천端川 출생으로 일찍이 일제침략기 초반에서 조선물산장려운동에 적극 참여했던 선각자요, 이준李儁, 1859~1907과 함께 관북흥학회關北興學會를 조직했고, 안창호安昌浩, 1878~1938와 함께 서북학회西北學會를 조직했으며, 서북학교건국대학교의 옛 이름의 창설공로자였던 구한말의 선각자 오촌梧村 설태희薛泰熙, 1875~1940 선생은 슬하에 다섯 남매를 두었습니다. 장남 설원식薛元植은 만주에서 농장을 경영했는데 장수같이 씩씩한 외모를 가졌다고 합니다. 둘째는 그 유명한 언론인 소오小梧 설의식薛義植, 1901~1954입니다. 손기정孫基禎, 1912~2002의 베를린올림픽 마라톤 우승소식을 보도하면서 선수의 가슴에 그려진 일장기日章旗를 임의로 삭제하고 신문에 게재했던 일장기 말살사건의 책임자로 그 때문에 『동아일보』 편집국장직에서 물러났던 분입니다. 호가 왜 '소오'냐 하면 아버지가 '오촌'이었으니 자신은 '작은 오촌'이라는 뜻으로 그렇게 정한 것입니다. 그만큼 민족주의자로 살아간 부친의 사상적 영향을 크게 받았던 사실이 아호의 선택에서도 느껴볼 수 있습니다. 셋째가 설정식薛貞植, 1912~1953입니다. 그는 1930년대의 시인이자 영문학자로 활동했고, 아호도 아버지와 형님의 절대적 영향 속에서 오원梧園이라 지었습니다. 설정식은 광주학생사건에도 가담했었지요. 하지만 분단시대의 잘못된 선택으로 북으로 올라가 비극적 삶을 마감하고 말았습니다. 막내는 설도식薛道植, 1915~?입니다. 일제 말에 가수로 데뷔해서 음반을 발표하며 가요계에서 활동하다가 광복 이후 사업가로 변신했습니다. 조카는 언론인이자 기업인으로 활동했던 설국환薛國煥,

1918~2007입니다. 이런 내용과 술회들은 모두 설정식의 친구였던 아동문학가 윤석중尹石重, 1911~2003이 쓴 글「이런 저런 편력遍歷」에 나옵니다.

1925년 2월 4일 자『동아일보』기사에는 다음과 같은 총명한 소년 설정식에 관한 기사가 실렸습니다.

수재아동 가정소개 – 장래의 문학가 : 교동보통 4학년 설정식은 매일 아침 학교 갈 때 동생 도식의 손을 잡고 간다.

이 기사를 보면 설도식의 부친 설태희 선생은 1920년대 중반 이미 서울로 옮겨와서 살았던 것으로 보입니다. 그가 자리를 잡았던 곳은 서울 종로구 계동의 보성보통학교 부근에 있었는데 안방으로 들어가려면 여러 개의 대문을 거쳐야 하는 부유한 한옥이었던 것 같습니다. 설도식의 형 정식은 1932년 봄, 보성고보 재학생으로 이 학교가 중심으로 활동하던 반제동맹에도 가담했습니다. 1940년 1월 23일 자『동아일보』기사는 이 설씨 집안의 근황에 대하여 특이한 소식을 전하고 있습니다. '온돌방이 자폭 – 나쁜 석탄 때다 구들장이 폭파 – 종로서 관내만 해도 5개처 – 신교정 설원식의 집에서 폭파 – 효자정 6번지 설도식의 집에서도 폭파 – 날이 추워서 서울 왕십리 삼국상회에서 불량석탄을 구입해 군불을 때다가 폭발되어 온돌이 파괴'란 내용이 그것입니다. 그만큼 당시 석탄의 품질이 좋지 않았음을 증언해 줍니다.

벽초碧初 홍명희洪命憙, 1888~1968 선생과도 교유를 나누던 완고한 우국지사의 가문에서 언론인, 학자, 사회주의자 아들이 배출된 것은 쉽게 이해가 가지만 막내 설도식이 대중음악의 길로 나아간 것은 참으로 뜻밖이라는

느낌이 듭니다. 하지만 한편으로는 자식의 뜻을 극구 만류하지 않고 뜻을 존중해주었던 가문의 자유주의적 가풍을 짐작케도 합니다. 설도식의 정확한 나이는 알 수 없으나 다만 『동아일보』 기사에서 설도식이 형 정식과 세 살 차이란 대목을 보면 1915년 출생이 확실해 보입니다. 서울에서 고보를 마치고 일본의 법정대학 법과를 졸업한 엘리트였습니다. 그런 설도식이 관직이나 법조계에 관심을 두지 않고 대중문화 쪽으로 자신의 방향을 설정한 것은 참으로 놀랍기 그지없습니다.

설도식은 1936년 11월 빅타레코드사 전속가수로 입사해서 가요계에 얼굴을 내밀었습니다. 그의 첫 데뷔곡은 유행가 〈애상의 가을〉입니다. 이 음반은 빅타 49438번으로 발매되었습니다. 설도식은 빅타레코드사에서 1938년 10월, 그의 마지막 곡인 유행가 〈헐어진 쪽배〉를 KJ-1251번 음반으로 발표하기까지 도합 22개월, 2년가량 전속으로 활동했습니다. 비록 활동기간은 짧았으나 그가 발표한 가요곡은 대부분 청년세대들에게 용기를 북돋우는 청춘테마, 이별, 강제이민의 슬픔, 사랑의 구가 등의 메시지를 담고 있었습니다. 음색과 창법은 깔끔하고 단정하며 카랑카랑한 느낌을 주는데 듣기에 따라 일본식 엔카풍이 다소 느껴지는 점에서 흠결을 느끼게 됩니다.

설도식이 남긴 발표곡의 제목들은 〈애상의 가을〉, 〈가시옵소서〉, 〈마지막 선물〉, 〈여자의 마음〉, 〈청춘행진곡〉, 〈청춘비가〉, 〈청춘도 한때〉, 〈아리랑 춘경春景〉, 〈기적이 운다〉, 〈저 멀리 님 계신 곳〉, 〈헐어진 쪽배〉, 〈눈물 시른 기적〉, 〈북국만리〉, 〈달려라 호로마차〉, 〈마도로스의 노래〉, 〈아가씨여 술을〉, 〈유랑 엘레지〉, 〈청춘의 낙원〉 등 18곡입니다. 이 가운데 〈애상의 가을〉, 〈달려라 호로마차〉, 〈헐어진 쪽배〉 등 3곡은 대중적

설도식의 신곡 〈북국만리〉 신보 소개

가수 설도식의 노래 신보 소개

인기가 비교적 높아서 두 번씩이나 재판을 찍었습니다. 다시 찍은 음반까지 합한다면 설도식의 음반 수는 도합 21장입니다. 이 가운데서 〈헐어진 쪽배〉에 대한 레코드사의 광고를 보면 '단연 호평의 최근 걸작반傑作盤'이란 문구로 쓰고 있습니다.

> 너와 나는 이 세상의 외로운 쪽배
>
> 돛대와 삿대 잃은 외로운 쪽배
>
> 물결 따라 지향 없이 흘러가는 곳

저 바다 갈매기야 네가 아느냐

너와 나는 이 세상의 외로운 쪽배

차디찬 뜬세상의 외로운 쪽배

바람 쫓아 가이없이 흘러가기로

어느 누가 찾아주랴 생각해주랴

인정 없는 이 세상에 사랑을 맺고

세상에서 버림받은 우리지마는

울지만은 말아다오 네가 울면은

사나이 두 뺨에도 눈물 어린다

—〈헐어진 쪽배〉 전문

　설도식 가요작품에 작사를 전담했던 작사가로는 고마부, 이부풍, 강남월, 홍토무, 홍희명, 남북평, 김익균 등이 있습니다. 작곡은 전수린, 이기영, 나소운, 나경설 등이 맡았습니다. 이 가운데 작사가 고마부와 이부풍, 작곡가 전수린, 이기영 등은 설도식 노래에 각각 두 편씩 함께 활동했습니다. 작사가 김익균金益均은 시인 김광균金光均의 아우입니다. 작곡가 나소운羅素雲은 그 유명한 홍난파洪蘭坡, 1897~1941가 대중가요를 작곡할 때에 사용한 예명입니다. 홍난파는 이 예명으로 설도식의 〈마도로스의 노래〉를 비롯해서 〈시골 큰애기〉김복희, 〈유랑의 나그네〉이규남, 〈그리운 광한루〉김선초, 〈고원의 황혼〉이규남, 〈님의 향기〉손금홍, 〈애연송〉박향림 등 여러 곡의 유행가를 발표하고 있습니다. 〈마도로스의 노래〉 가사는 다음과 같습니다.

저 멀리 안개 피는 수평선에서

오늘도 아츰 해가 솟아오른다

바다는 우리들의 영원한 고향

그렇다 엥여라 차 호이 호호호이

불같이 타오르는 젊은 꿈을 싣고서

우리는 마도로스 바다로 가자

갈 곳은 어데인가 야자수 그늘

어여쁜 아가씨의 꿈속이란다

하늘가 구름 밑에 물새가 울면

청춘은 엥여라 차 호이 호호호이

남국의 무르녹는 사랑을 찾아서

우리는 마도로스 바다로 가자

동무여 돛을 달고 소리 합하여

다같이 즐거웁게 노래 부르자

데크에 부딪치는 물결은 출렁

인생은 엥여라 차 호이 호호호이

회파람 불며 불며 새 희망에 뛰면서

우리는 마도로스 바다로 가자

—〈마도로스의 노래〉 전문

옛 신문기사에 따르면 설도식은 1937년 6월 13일 저녁, 경성방송국

JODK에 출연해서 〈청춘비가〉 등 7곡을 가창했습니다. 그러나 가수로서의 설도식과 그 명성은 대중들에게 크게 각인이 되지 못한 것으로 보입니다. 극작가이자 대중음악 작사가였던 이서구 선생은 1938년 『삼천리』지에 「유행가수금석회상流行歌手今昔回想」이란 글을 발표하는데 이 글에서 그는 설도식의 실명을 거론하면서 '세상에서 아즉 그의 일홈을 모르는 이가 많은가 한다. 좀 더 선전宣傳을 했으면 하는 느낌을 주는 점에 빅타ー의 매력이 있는지도 모르나 훌륭한 가수를 가지고도 적용을 하지 못하는가 싶은 감이 없지 않다'라고 말했습니다. 즉 가수로서의 자질은 뛰어나지만 대중적 친화력이 아직은 부족하다는 점을 지적하는 것이지요.

설도식은 빅타레코드사에서 1938년 가을까지 전속가수로 활동을 하다가 홀연히 가요계에서 종적을 감추었습니다. 아마도 그때부터 사업계에 투신을 한 것으로 짐작됩니다. 1945년 광복 직후 그는 조선광업회를 결성하고 위원으로 활동하는 한편 일본인소유 광산의 귀속문제와 조선광업의 재편성을 위해 분주히 뛰어다녔습니다. 1947년 6월에는 삼익상사라는 기업체의 사장이 되었습니다. 1958년에는 범한무역공사 사장의 신분으로 정부직할기업 삼화제철을 인수했고, 이어서 1964년에는 인천제철주식회사를 발족시킵니다. 철강공업에 상당한 의욕을 갖고 한국제강대표이사로까지 활동을 했지만 여러 악조건과 부실관리로 말미암아 모든 사업은 실패로 돌아갔습니다. 1960년대 후반까지 기업인으로 활동했던 기록들이 확인됩니다. 음악평론가 박용구가 1980년대 중반에 연재한 회고록에는 설도식을 소오 설의식의 동생이며 젊은 실업가로 활약하고 있다는 서술이 보입니다. 작곡가 김순남金順男, 1917~1983과도 특별한 친분이 있었음을 증언하고 있네요.

명문집안에서 기라성 같은 형제의 막내로 태어나 식민지시대 중반에 대중가수로 활동하다가 이후 기업인으로 변신했지만 화려한 성공을 거두지 못하고 중도에 좌절한 설도식의 실패한 삶과 그 발자취를 곰곰이 더듬어 봅니다.

고운봉, '선창'에서 청년기 좌절을 노래한 가수

초창기 가수들의 소년시절 이력을 두루 살펴보면 음악적 재능이 뛰어난 인물이 가수가 되기 위해 집 안에서 돈을 훔쳐 달아난 경우가 많았습니다. 왜 그 랬을까요?

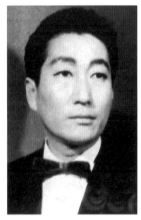

전성기 시절의 고운봉

가슴속에서 용암처럼 끓어오르는 예술적 욕망과 그것을 전혀 뒷받침해주지 못하는 냉혹한 환경 사이 의 갈등과 괴리 때문으로 여겨집니다. 식민통치하였 던 1930년대 당시 부모들은 자신의 귀한 자녀가 판 검사나 면서기 되겠다면 적극 도와주었지만 만약 화 가나 시인, 혹은 가수가 되겠다고 하면 크게 놀라며 만사를 젖혀두고 뜯 어말리던 분위기였지요.

특히 가수지망에 대해서는 몹시 흉하게 생각하며 인간 구실을 제대로 하지 못하는 풍각쟁이로 규정하던 관행이 일반적이었습니다. 이런 몰이 해와 악조건 속에서도 자신의 뜻을 꿋꿋하게 관철시키며 대중예술의 길 을 걸어간 경우가 더러 있었던 것입니다. 고복수와 남인수가 그러했던 것 처럼 오늘 이야기하고자 하려는 가수 고운봉高雲峰, 1920~2001의 경우도 비 슷한 사례였습니다.

1920년 2월 9일 충남 예산에서 출생한 고운봉은 본명이 고명득高明得입니다. 대중가요 작사가 고명기의 아우였지요. 1937년, 그러니까 나이 17세 되던 해에 예산농업학교를 마치고 고명득은 아버지의 돈궤에서 얼마간의 돈을 훔쳐내어 서울로 무작정 달아났던 것입니다. 상경 이유는 오로지 유명한 가수로 성공을 하고 싶다는 열망 때문이었습니다.

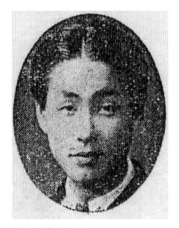

데뷔 시절의 고운봉

서울로 온 고명득은 당시 자신이 좋아하던 강석연, 채규엽, 이난영, 이은파, 최남용 등 일급가수들이 많이 포진되어 있던 태평레코드를 찾아왔지요. 그 무렵 태평레코드를 지휘하던 분은 극작가이자 작사가로 활동하던 문예부장 박영호 선생이었습니다. 박 선생은 마침 한반도의 북부지역과 만주 일대로 악극단 공연을 떠나기 위해 몹시 바쁜 시간이었지만 작곡가 이재호와 함께 고명득의 노래실력을 테스트해 주었습니다. 두 사람은 재능 있는 가수를 발굴해내는 탁월한 안목과 식견을 갖춘지라, 곧바로 고명득을 태평의 전속가수로 채용하고 '운봉'이라는 예명을 주었습니다. 그리곤 잠시도 쉴 틈이 없이 무려 3개월 동안의 악극단 순회공연에 참가하도록 했습니다.

그토록 가수가 되고 싶었던 고명득에게는 실로 꿈같은 세월이었습니다. 이제는 당당하게 태평레코드 전속가수의 신분으로 취입을 하기 위해 일본으로 떠났던 것이지요.

드디어 1939년 여름, 고운봉은 자신의 첫 데뷔곡을 발표하였는데 곡명은 〈국경의 부두〉유도순 작사, 전기현 작곡, 태평 8640였습니다.

앞산에 솜 안개 어리어 있고
압록강 물 우에는 뱃노래로다
농암포 자후창 떠나가는 저 물길
눈물에 어리우는 신의주 부두

똑딱선 뾰족배 오고가는데
갈매기 놀래나서 성급히 난다
부리는 뱃짐에 기다리는 님 소식
횟길에 돌아가는 신의주 부두

석양에 유초도 누여치를 넘고
돛 내린 뱃간에는 불빛이 존다
진강산 바라며 그리웁던 내 고향
설움에 깊어가는 신의주 부두

—〈국경의 부두〉 전문

　이 노래를 작사한 유도순 선생은 이미 시인으로 데뷔하여 시집『혈흔血痕의 묵화默華』를 발간한 경력을 가졌었지요. 작곡가 전기현 선생의 품격 높은 솜씨도 정평이 높았습니다. 여기에다 고운봉의 잔잔한 애수가 느껴지는 창법으로 압록강 국경 지역의 처연한 분위기를 노래했으니 대중들의 가슴이 설레지 않고는 배기지 못했을 것입니다.

　이 노래의 가사는 압록강, 농암포, 자후창, 신의주, 유초도, 진강산 따위의 지명을 떠올리며 우리의 잃어버린 고향, 눈물에 젖은 고토故土를 은

근히 암시했던 것이지요. 작가가 바라보는 신의주 부두는 흥건한 눈물에 서려있고, 깊은 설움에 젖어있습니다. 그 신의주 부두를 찾아왔다가 아무런 성취도 제대로 이루지 못한 채 홧김에 그냥 발길을 돌리고 맙니다. 신의주라는 특정장소를 전면에 내세우고 있지만 사실은 신의주가 바로 우리 국토의 또 다른 표현이었던 것입니다. 이 작품의 작가 유도순 선생은 분단 직후에 신의주에서 신문사 업무로 머물고 있다가 소련군에 의해 의문의 총살을 당하고 맙니다. 그것도 한참이나 지난 뒤에 한 신문의 토막 기사로 짤막한 사망소식이 전해집니다.

뒷면에 실린 〈아들의 하소〉도 고향에 대한 짙은 그리움을 나타낸 애잔한 작품입니다. 당시 태평레코드 작품의 광고지에는 고운봉을 '순정가수'로 소개했습니다. 그만큼 맑고 청아하며 애수에 젖은 창법이라는 점을 부각시킨 것이지요.

〈님 찾는발길〉 음반사진

고운봉은 이 두 곡으로 단번에 인기가수의 반열에 올랐습니다. 연이어 1940년 초반까지 두루 발표한 곡들은 〈홍루야곡〉, 〈남월항로〉, 〈님 찾는 발길〉, 〈남강의 추억〉, 〈달뜨는 고향〉, 〈고향생각은 병이더냐〉, 〈흐르는 트로이카〉, 〈한없는 대륙길〉, 〈안해야 울지 마라〉 등입니다. 이 가운데서는 〈남강의 추억〉무적인 작사, 이재호 작곡, 태평 8662이 빅 히트곡입니다. 이 노래 한 곡으로 항상 오케레코드사에 뒤지기만 했던 태평은 마침내 라이벌로 평가를 받게 되었다고 합니다.

물소리 구슬프다 안개 나린 남강에서

너를 안고 너를 안고 아 울려주던 그날 밤이

울려주던 그날 밤이 음 파고드는 옛 노래여

촉석루 옛 성터엔 가을달만 외로히

낙엽 소리 낙엽 소리 아 처량코나 그날 밤이

너를 안고 울었고 음 다시 못 올 꿈이여

고향에 님을 두고 타향살이 십여 년에

꿈이라도 꿈이라도 아 잊을 소냐 그대 모습

정들자 헤어지던 음 불러라 망향가를

— 〈남강의 추억〉 전문

진주를 공간배경으로 다룬 대중가요가 제법 여러 편이 되지만 이 작품
은 그 가운데서도 단연 압권에 해당된다고 할 것입니다. 작사자 무적인은

고운봉의 LP 음반

작곡가 이재호의 또 다른 예명입니다. 그는 자신의 고향 진주에서의 어린 시절 추억과 역사적인 유적지와 옛 사랑의 아픔을 되새기며 이 절창을 만들었습니다.

무적인, 이재호는 같은 음반에서 동일한 이름의 반복 사용을 꺼린 경우인데, 이러한 사례는 김용환, 김해송, 손목인, 반야월 등의 작품에서 흔히 찾아볼 수 있습니다. 고운봉의 노래에 가사를 주었던 작사가로는 유도순, 이고범이서구, 무적인, 조경환고려성, 천아토, 진우촌, 박원, 조명암이가실, 이성림, 남려성, 고명기 등입니다. 작곡가로는 전기현 선생을 비롯하여 이재호, 손목인, 이봉룡, 김해송, 박시춘, 송희선, 한상기 등입니다.

남인수, 이난영, 김지미 등과 함께 찍은 고운봉
(뒷줄 오른쪽에서 두 번째)

항상 당대 최고의 가수들을 거느려야만 직성이 풀렸던 오케레코드사 이철 사장은 1940년 가을, 고운봉을 오케로 스카웃했습니다. 그리고는 〈홍등일기〉, 〈밤차의 실은 몸〉, 〈모래성 탄식〉, 〈결혼감사장〉, 〈할빈서 온 소식〉, 〈선창〉, 〈백마야 가자〉, 〈일월이 걸어간 뒤〉, 〈광명을 찾어〉 등을 발표시켰는데, 탁월한 대중프로모터의 자질을 지녔던 이철 사장의 선택은 정확히 들어맞았습니다.

1941년 여름, 그 무더위 속에서 구슬땀을 흘리며 힘겹게 발표한 노래 〈선창〉조명암 작사, 김해송 작곡, 오케 31055은 공전의 히트곡으로 떠올랐습니다. 길 가던 행인들이 유행가 〈선창〉의 곡조를 흥얼거리며 다니는 풍경은 어디서나 쉽게 볼 수 있었습니다.

울려고 내가 왔던가 웃으려고 왔던가

비린내 나는 부둣가엔 이슬 맺힌 백일홍

그대와 둘이서 꽃씨를 심던 그날도

지금은 어데로 갔나 찬비만 나린다

울려고 내가 왔던가 웃으려고 왔던가

울어본다고 다시 오랴 사나이의 첫 순정

그대와 둘이서 희망에 울던 항구를

웃으며 돌아가련다 물새야 울어라

울려고 내가 왔던가 웃으려고 왔던가

추억이나마나 건질 소냐 선창 아래 구름을

그대와 둘이서 이별에 울던 그날도

지금은 어데로 갔나 파도만 스친다

— 〈선창〉 전문

유성기 위에 SP음반을 올리고 오랜만에 듣는 유행가 〈선창〉은 험한 세월을 힘겹게 통과해 오느라 서걱거리는 잡음이 절반입니다. 하지만 그 서걱거림 속에서 들려오는 고운봉의 슬픔을 머금은 창법과 쓸쓸한 여운은 가슴 밑바닥에 켜켜이 쌓인 우리들 젊은 날의 미련과 후회를 한 바탕 대책 없이 휘저어 놓고야맙니다. 지난날 우리는 얼마나 많은 꿈과 이상을 가졌었고, 또 얼마나 아름다운 사랑과 열정으로 가득 찼던 것입니까. 이제 그 살뜰한 젊음의 추억들은 모두 어디로 가버린 것일까요.

1절이 끝난 다음에 간주가 연주되는 과정에서 우리는 새소리를 연상케 하는 효과음의 삽입을 대면하게 됩니다. 선창의 그 흔한 갈매기 끼룩거리는 소리를 연상시키는 기교의 표현으로 어색하지만 정겨운 느낌이 들기도 합니다.

이 노래는 식민지 시절, 학생과 지식인층 사이에서 그렇게도 많이 애창이 되었다고 합니다. 가사도 훌륭하고 작곡도 흠잡을 데가 없습니다. 거기다가 가수의 창법 또한 최상의 수준에 이르렀으니 그야말로 작사, 작곡, 노래의 세 박자가 완전히 일치를 이룬 절창으로 다시 태어난 것이었지요. 이런 본보기는 그리 흔하지 않습니다. 분단 이후 작사자와 작곡가가 월북, 혹은 납북으로 올라간 작품이라 작사, 작곡이 다른 분으로 슬그머니 바뀐 괴기적 사례 중의 하나였습니다.

고운봉은 1942년에 다시 콜럼비아레코드로 소속을 옮깁니다. 이후 〈통군정統軍亭의 노래〉, 〈황포강黃浦江 뱃길〉 등을 비롯하여 약 대여섯 곡을 발표하지만 이 가운데는 친일적 성향의 작품들이 더러 포함되기도 했습니다. 광복 이후 일본으로 건너간 고운봉은 특이하게도 10여 년 동안 재즈와 록, 칼립소풍의 미국 대중음악에 심취하여 연습을 하다가 1958년에 돌아옵니다.

1950년대 후반 고운봉은 또 한 곡의 히트곡을 발표하게 되는데 〈명동블루스〉이철수 작사, 나음파 작곡가 바로 그것입니다. 〈명동블루스〉이철수 작사, 나음파 작곡는 6·25전쟁으로 폐허가 된 명동, 그 폐허 위에서 다시 새로운 삶의 의지를 불태워가던 당시 지식인들의 내면풍경을 실감나게 다룬 명곡입니다.

궂은비 오는 명동의 거리 가로등 불빛 따라

쓸쓸히 걷는 심정 옛 꿈은 사라지고

언제나 언제까지나 이 밤이 다 새도록

울면서 불러보는 명동의 블루스

깊어만 가는 명동의 거리 고요한 십자로에

술 취해 우는 심정 그님이 야속튼가

언제나 언제까지나 이 청춘 시들도록

목메어 불러보는 명동의 블루스

—〈명동블루스〉 전문

　　1970년대로 접어들어 가수 고운봉은 흘러간 옛 노래를 자신의 스타일로 리바이벌한 음반을 발표하여 가요팬들로부터 좋은 반응을 얻었습니다. 2000년에는 충남 예산의 덕산온천에 〈선창〉 노래비가 세워졌는데, 고운봉은 이날 〈선창〉을 눈물로 열창했습니다.

　　짙은 우수를 바탕에 깔고 있으면서도 깔끔하고 점잖은 창법, 적절한 울림으로 깊은 호소력을 발휘한다는 평을 받았으며, 일생을 통해 약 200여 곡의 작품을 발표했던 가수 고운봉. 그는 2001년 여름에 영영 이승을 하직했습니다.

원로가수 고운봉 사망보도

나성려, 일제 말 '신명화新名花'로 불린 가수

'신명화'란 말은 무대에 새로 등장한 재능 있는 신진가수나 배우를 일컫던 말입니다. 가수 나성려羅星麗가 태평레코드사 전속가수가 되었던 1939년 가요 〈님 찾는 발길〉을 소개하는 가사지에서 음반사는 나성려에 대하여 이런 닉네임을 붙이고 있습니다.

절연絶緣 - 오, 청춘이 맛보는 최대의 비극이여 - 운명은 또 한 개의 비극 - 장난을 하고 해죽해죽 달어나지 안느냐, 노숙인露宿人의 수첩에서 뒤저진 편지 쪽이 명화은성名花銀星의 목을 빌어 판 우에 빛난다 - 신명화新名花 나성려羅星麗

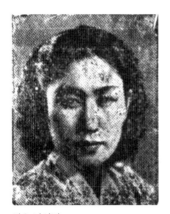

가수 나성려

1939년 12월 〈절연편지〉부터 1940년 8월 〈쪽도리 눈물〉까지 9개월 동안 태평레코드사 전속가수로 총 12곡 발표한 어엿한 가수지만 험한 세월에 출현한 그녀가 대중들에게 다가갈 기회는 그리 많지 않았습니다. 왜냐하면 당시 식민통치자들은 가요라는 문화적 도구가 주민들의 의식을 마비시키거나 중심을 교란케 하는 매우 위험한 것으로 보았기 때문입니다. 가요라면 오로지 시

국성을 담보하는 내용이어야 한다는 강박관념을 갖고 있었으므로 가요곡에서의 그 흔한 주제인 이별이나 눈물 따위의 상투적 테마마저도 쉽게 표현하지 못하게 할 정도로 경색된 분위기를 연출하고 있었던 것이지요.

그런데 이러한 때에 출현한 가수 나성려는 주로 서민적 삶의 이별과 눈물 테마로 그녀가 발표한 12곡 노래의 거의 전체를 가득 채우고 있습니다. 다른 시절의 이별과 눈물과는 확연히 다른 때였습니다. 나성려의 활동시기를 어디 한번 들여다볼까요.

1939년 1월 14일에는 이른바 '조선징발령朝鮮徵發令' 세칙이 공포 시행되었습니다. 징발이란 사람이나 물자를 제도적 강압적으로 거두고 모은다는 뜻을 지니고 있는데 일제는 식민지조선의 인력과 물자를 강제로 수탈하는 법령을 만들어 버젓이 발표하고 도둑질을 자행해가던 시절이었습니다. 이런 법령을 기초로 해서 일제는 그들이 만든 괴뢰정권인 만주국으로 이른바 개척민이란 이름을 붙여 식민지백성들을 3천 명 이상 떠나보내었습니다. 일본에서 건너온 도래인들이 수탈해간 토지를 대신 경작하던 조선농민들이 소작료에 대한 불만을 갖고 자주 불만을 제기하자 일제는 '소작료 통제령小作料統制令'을 공포 시행했던 것입니다.

이런 분위기가 너무 싫어서 국경너머로 탈출하는 망명객들을 방지하기 위해 제국주의자들은 그해 3월 '국경취체법國境取締法'을 황급히 만들어 공포했지 뭡니까. 제국주의 통치자들의 불법적 강압적 통치와 억압에 대하여 그 부당함을 지적하고 해외언론에 기고하던 서양인 기자들을 국경 밖으로 내쫓기 위해서 그해 11월에는 '외국인의 입국체재 및 퇴거령退去令'이란 악명 높은 법령을 만들어 공포시행하기도 했습니다. 급기야 '창씨개명創氏改名'이라는 세계사에서 그 유래를 찾아볼 수 없는 괴상망측한 제

도를 만들어 모든 한국인을 일본인으로 만들어보겠다는 야심찬 동화정책을 펼치기까지 했었지요. 그러니 이 시대를 광기의 시대, 분노의 시대라 규정하지 않을 수 없습니다.

가수 나성려의 본명은 김숙희金淑姬입니다. 그러니까 나성려는 가수로서의 예명입니다. 하지만 태어난 곳과 생년을 확인하게 해줄 자료는 전혀 없습니다. 그 까닭은 나성려가 아마도 권번이나 기타 밑바닥 계층의 삶을 살다가 태평레코드사 책임자들에 의해 가수로 발탁이 된 것으로 추정이 되기 때문입니다. 가수로서의 활동기간도 1939년 12월부터 1940년 8월까지 불과 9개월에 불과합니다. 무대에서의 자기표현력이 뛰어나서 1940년 후반부터는 주로 악극단 무대로 활동의 터전을 옮겨간 듯합니다. 나성려가 발표한 음반목록을 살펴보면 그녀의 가요곡에 가사를 전담해서 맡았던 작사가로는 조경환, 처녀림 등 두 분입니다. 조경환은 경북 김천 출생으로 그 유명한 작사가 고려성의 본명입니다. 처녀림은 태평레코드사의 문예부장을 맡았던 박영호의 필명입니다. 작곡가로는 6편을 맡았던 이재호가 으뜸이고, 다음으로는 김교성이 2편, 육오명이 1곡입니다.

가수 나성려의 노래를 들어보면 실실이 흐느적거리며 휘감는 듯한 창법에다 혓바닥을 낮게 깔고서 애교를 부리는 듯 비음 섞인 성음이 그녀 가요작품의 분위기를 독특한 개성으로 돋보이게 하지요. 사진으로 대면하는 나성려의 얼굴에서 그리 고운 자색이 느껴지지는 않지만 일견 사람 좋은 후덕한 인상이 풍겨나기도 합니다.

1940년 2월부터 3월까지 나성려는 태평레코드사에서 기획한 태평연주단 북선 코스 공연으로 만주일대를 유랑하며 펼치는 공연에 참가하게 됩니다. 북만주의 목단강에서 사흘간 공연할 때는 백년설, 최남용, 이은

파, 고운봉, 송낙천, 금사향, 진방남, 손영옥, 맹예랑 등 태평레코드사를 대표하는 전속 대중연예인과 함께 출연해서 그곳 동포들의 큰 인기를 모았습니다. 이 태평연주단이 8·15해방 후에 '남대문악극단'이라는 이름으로 바꾸어서 계속 활동을 펼쳐가게 되는데 남대문악극단의 실질적 운영은 가수 진방남이 맡았습니다.

나성려는 일제 말 오케레코드사에서 기획 운영했던 조선악극단 무대에도 초청을 받아서 올랐을 정도로 악극계에서 인기가 높았습니다. 특히 조선악극단의 중심 메뉴였던 인기프로 〈흥부와 놀부〉 공연에서 나성려는 송달협, 이종철 등 선배들과 함께 트리오로 무대에 올라 인기를 독점했습니다. 그들 연기를 보고 관객들은 포복절도하면서 배를 움켜잡았다고 합니다. 이 무렵 나성려는 악극단 소속연예인으로 일본, 만주, 중국 등지를 여러 차례 떠돌아다니며 바쁘게 순회공연을 다녔습니다.

나성려는 해방 이후에도 여러 악극단에 초빙되어 무대에 올랐습니다.

K.P.K.악단에서 활동하던 가수 나성려

맨 먼저 김해송이 주도한 K.P.K.악극단에 이
난영, 장세정, 심연옥, 옥잠화, 서봉희 등과
함께 중요멤버로 뽑혀서 무대에 올랐고 극단
활동의 분위기를 뜨겁게 살려내었습니다. 당
시 나성려는 다른 여성가수들과 조화를 맞추
어 부르는 노래로 이른바 '시스터즈' 체제의
명맥을 이어갔습니다. 그야말로 일제 말 '저
고리시스터즈'의 후속편이라 할까요.

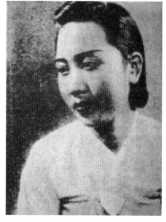

가수 옥잠화의 모습

　1946년 9월 17일 자 『자유신문』 기사에
의하면 서울 수도극장에서 악극단 '부길부길쇼'가 창립공연을 무대에 올
릴 때 작품 〈장장추야곡長長秋夜曲〉 9경을 야심작으로 내세웠습니다. 이 무
대에서 나성려는 대표 윤부길尹富吉과 더불어 현경섭, 계수남, 홍청자, 이
병우 등과 함께 출연하는 영광을 누렸습니다. 이런 경과만 두고 보더라도

태평레코드사에서 발표된
가수 나성려의 신곡 〈절연편지〉

나성려는 악극단무대가 그녀의 주된 터전
이었다고 말할 수 있을 것입니다. 한국악
극사, 혹은 대중뮤지컬사에서도 나성려의
이름은 결코 빠질 수가 없을 정도로 초창
기 악극의 개척자라 하겠습니다.

　다음으로는 나성려가 남긴 노래들을 살
펴보고자 합니다.

　그녀가 남긴 가요작품은 모두 12편입니
다. 태평레코드사에서의 첫 데뷔곡은 〈절
연편지絕緣片紙〉입니다. 이 노래는 조경환 작

사, 이재호 작곡으로 1939년 12월 태평 8658 음반으로 발표되었습니다. 이 음반의 다른 쪽 면에는 역시 동일한 작사가, 작곡가의 〈님 찾는 발길〉이 수록된 독집앨범입니다. 먼저 유행가 〈절연편지〉의 노랫말을 음미해 보기로 합니다.

북으로 가는 차에 지친 몸을 맬기고
끝없이 한정 없이 울며 울며 부른다
고향을 떠나버린 님 계신 곳 찾는 밤
아득한 지평선이 어이타 이다지도
어이타 이다지도 나를 울리나

오늘은 홍등 아래 내일 밤은 무대 위
초조한 일편단심 누가 알어줄 거냐
산속에 하소하고 무대 우에 우는 밤
못 듣던 새소리가 어이타 이다지도
어이타 이다지도 나를 울리나

양버들 속삭이고 애태우던 그 시절
아득히 흘러버린 옛 이야기 같구나
님 찾는 이 발길을 어데 메로 돌릴까
이국의 비낀 달은 어이타 이다지도
어이타 이다지도 나를 울리나

—〈님 찾는 발길〉 전문

오래오래 살아오던 고향땅을 떠나서 북행열차를 타고 만주, 혹은 연해주로 떠나는 사람들은 과연 누구를 가리키는 것이겠습니까? 그들은 필시 이민이란 이름으로 고향을 떠났던 만주개척민, 막연히 살길을 찾아 만주나 중국, 혹은 시베리아로 떠나가는 유랑민들일 것입니다. 그들은 증기기관차를 타고 지평선이 보이는 만주의 광야를 달리며 향수에 젖습니다. 미래시간에 대한 불안감이 가슴을 짓누릅니다. 2절에서 홍등과 무대라는 장소성이 등장하는걸 보면 이 작품의 중심화자는 떠돌이악극단의 악사라든가 가수로 추정이 됩니다. 〈못 듣던 새소리〉라든가 〈이국의 비낀 달〉 따위의 시적 장치가 고립감과 서러움을 한층 고조시킵니다. 작품전면에 넘실거리고 있는 것은 이별과 눈물의 페이소스입니다.

나성려가 1940년 2월에 발표한 〈남양의 눈물〉은 그녀의 대표곡이라 할 수 있습니다. 이 노래는 고려성 작사, 육오명 작곡으로 태평 8665 음반으로 발표되었습니다.

날 저문 도문강가 외로이 서서
강물이 꿈을 실은 남양아가씨
불러도 다시 못 올 지난해의 꿈
눈물은 왜 부르나 저녁노을아

밀수출 짐을 진 채 사라진 총각
오늘도 우는구나 남양아가씨
한밤중 나룻가에 은은한 총성
애타는 가슴속을 실어만 주네

지새는 달 그림자 강심에 어려

선잠깬 배 떠나는 남양아가씨

소리를 질러보자 터지는 가슴

강 건너 호궁 소리 설움 돋운다

　　　　　　　　　　　　　　　—〈남양의 눈물〉 전문

이 노래의 가사를 음미해보노라면 우리는
1930년대의 대표시인이었던 파인 김동환의
서사시 〈국경의 밤〉의 분위기를 떠올리게 됩
니다. 서사시 〈국경의 밤〉에 등장하는 중심
인물 순이와 그녀의 남편, 그리고 옛 애인의
삼각구도가 생각이 납니다. 순이의 남편은
두만강을 몰래 넘어 다니며 장사를 하던 밀
수꾼이었습니다. 어느 추운 겨울밤 순이의

나성려의 음반 〈남양의 눈물〉

남편은 일본군 국경수비대 병사가 쏜 총탄에 맞아서 처참한 시신으로 돌
아오게 되지요. 홀로 남은 순이의 불안한 삶이 가슴을 짓누르던 아련한
기억이 떠오릅니다. 나성려의 노래 〈남양아가씨〉의 1, 2절은 서사시 〈국
경의 밤〉 분위기를 그대로 옮겨다 놓은 듯 실감이 납니다.

이 작품의 공간배경이 되고 있는 남양과 도문圖門은 바로 두만강 가에
두 개의 다리로 마주하고 있는 북한과 중국의 지명입니다. 도문은 옛 가
요 〈눈물 젖은 두만강〉의 창작배경이 된 곳이기도 하지요. 도문과 남양
을 연결하고 있는 두 교량 중 하나는 인도교요, 다른 하나는 철교입니다.
남북이 분단되어 지금 북한쪽 남양은 건너갈 수 없고, 다만 중국쪽 도문

나성려가 부른 〈님 두고 썩는 몸〉 음반

에서 다리 건너 북한의 변방도시 남양지역을 물끄러미 바라다 볼 뿐입니다. 장총을 메고 긴장된 표정으로 서 있는 북한경비병의 모습이 먼 발치로 보입니다. 언젠가 저는 도문에서 자전거를 타고 회령, 삼합지역까지 줄곧 두만 강변을 따라 달린 적이 있습니다. 눈물과 비탄, 고통과 신음, 절규와 애달픔은 구한말부터 일제강점기를 거쳐서 오늘까지

고스란히 이어지고 있지요. 중국과 북한의 국경지역에는 지금도 여전히 밀수, 월경越境 따위의 불법이 적발되는 경우 즉시 총살한다는 무시무시한 경고문이 일정한 간격으로 잇달아 세워져 있는 광경을 볼 수 있습니다. 바로 이 강을 건너서 북한 동포들은 이 시간에도 목숨을 걸고 줄기차게 그들이 살아온 생지옥을 빠져나오고 있는 것입니다.

그 밖에도 나성려가 발표한 노래를 보면 〈현해애곡玄海哀曲〉, 〈내 고향은 강남〉, 〈손풍금 신세〉, 〈쌍굴뚝 이별〉, 〈철뚝 길 팔십 리〉, 〈쪽도리 눈물〉 등 제목만 보더라도 일본, 중국, 만주, 시베리아 등지로 떠나간 유랑동포의 애타는 서러움을 다룬 작품들임을 쉽게 짐작할 수 있습니다. '장명등 졸고 있는 한 많은 부두위에서 / 마지막 고동소리 가슴이 찢어진다 / 잘 가란 말 한 마디 입속을 감돌아도 / 안 가면 안 될 사람 그 누가 막느냐'는 '쌍굴뚝 이별'의 1절입니다. '날이 저문 처마 밑에 가랑비가 나리는 때는 / 눈물 고인 내 가슴에 사모쳐라 옛 꿈이여 / 못 잊는 님을 잡고 하소하던 정거장 / 내 가슴에 아롱아롱 음 깊어간다 타향의 밤'은 가요곡 〈님 두고 썩는 몸〉의 1절입니다. 이 대목에서 가수 나성려는 일제 말 암흑기 식민

지백성들의 구체적 삶을 애달픈 실감으로 엮어가고 있습니다. 대관절 누가 그들에게 이토록 뼈에 사무치는 고통과 상처를 안겨주었습니까. 누가 그들의 눈에서 피눈물이 쏟아지도록 했던 것입니까? 그렇게 잔혹한 유린과 억압을 저질렀던 그들의 현재 모습은 어떠합니까. 우리가 그 시절 노래를 다시 찾아내어 되새기는 까닭은 바로 여기에 있는 것입니다. 우리 대중가요는 이처럼 충직하게 그 시절 아픈 사연을 고스란히 전해주고 있는 매우 소중한 역사적 자료입니다.

　가수 나성려는 1978년까지 생존했던 것으로 알려지고 있습니다.

나성려의 노래 〈쌍굴뚝 이별〉
신보 소개

김영춘, 기생 '홍도' 테마 노래의 원조가수

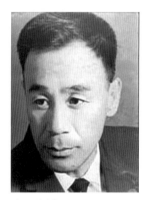

가수 김영춘

다정한 벗들끼리 어울려 술판이 무르익는 밤이면 어김없이 어깨동무를 하고 비장한 표정으로 부르는 노래가 있습니다. 그런 날 부르는 이런저런 단골 곡목들이 많이 있지만 유독 이 노래를 부를 때만큼은 이상야릇하게도 옛 학창시절의 교가를 합창하듯 자못 결연한 표정이 되어 '홍도야 울지 마라 오빠가 있다~'를 구성지게 불러 젖히던 모습들이 떠오릅니다.

세월은 참 많이도 흘러갔습니다. 어떤 익살스런 친구는 '홍도야 떨지 마라 오바가 있다'라고 너스레를 떨기도 했지요. 그러다 보면 또 불씨가 살아나듯 분위기가 새로 살아나서 '홍도야 울덜 말아라! 오빠가 있다'라며 큰소리로 흥겨운 고갯짓을 해대는 친구들도 있었습니다. 이제 그 신명 많던 친구들 모두 어디에 가서 어떻게 살아가고 있는지요? 힘들고 가파른 삶의 고갯길에서 새삼 그 친구들이 그리워집니다.

추억의 노래 〈홍도야 우지 마라〉. 제목은 모르는 이 없지만 이 노래를 부른 가수나 작사, 작곡가의 이름을 아는 사람은 거의 없습니다. 그래서 오늘은 이 노래가 세상에 나오던 무렵의 배경과 사연을 여러분께 들려드리고자 합니다.

1938년 서울 동양극장에서는 연극 〈사랑에 속고 돈에 울고〉임선규 작. 박진 연출. 차홍녀 황철 주연가 공연되었습니다. 이 극장 소속의 전속극단이었던 청춘좌靑春座 팀이 그동안 갈고 닦은 연기를 바탕으로 회심의 역작을 무대에 올렸던 것이지요. 신파극 〈사랑에 속고 돈에 울고〉 제작에 참여한 진용은 화려했습니다. 콜럼비아레코드사에서 발매된 주제가는 두 곡으로 만들어졌는데, 남일연이 부른 〈사랑에 속고 돈에 울고〉와 김영춘의 〈홍도야 우지 마라〉였습니다.

당시 최고의 극작가 중 한 사람인 임선규가 대본을 썼고, 차홍녀, 전옥, 황철 등의 으뜸배우들이 출연했으니 장안의 화제가 될 만도 했습니다. 이 연극의 제작과 공연의 주역들은 훗날 모두들 뿔뿔이 흩어졌습니다. 차홍녀는 병으로 요절했고, 임선규와 황철은 분단 이후 북으로 갔습니다. 임선규는 북한에서 인민배우 문예봉과 혼인하지만 완전히 폐인이 되어 비참한 말로를 겪게 됩니다.

아무튼 이 곡의 배경이 되었던 연극 〈사랑에 속고 돈에 울고〉의 스토리는 이렇습니다.

오빠에게 공부와 출세를 시켜주기 위해 홍도는 스스로 자청하여 기생이 되었습니다. 화류계 생활에서 갖은 고생으로 학비를 모아 오빠를 졸업시켰지요. 여동생의 도움으로 학업을 마친 오빠는 순사가 되었습니다. 이후 홍도는 화류계에서 빠져나와 시집을 가지만 삶이 순탄하지 않습니다. 홍도의 과거를 알게 된 시어머니는 온갖 학대로 홍도를 괴롭힙니다.

어느 날 홍도는 실성한 상태에서 시어머니에게 칼을 휘두르고 살인미수로 잡혀가게 되는데 이때 홍도의 손에 수갑을 채운 순사는 뜻밖에도 홍도의 오빠였던 것입니다. 오, 이런 운명의 장난이 또 어디 있으리오, 통

곡하는 홍도가 몸을 제대로 가누지 못하고 쓰러질 때, 오빠는 홍도를 위로하며 노래 한 곡을 부릅니다. 그 노래가 바로 〈홍도야 우지 마라〉였는데, 이 장면에서 관중석은 온통 눈물바다가 되었다고 합니다. 이 연극을 본 어느 기생은 자신의 처지와 현실이 너무 비관이 되어 마침내 한강에 투신자살을 했는데, 이 사연이 신문에 보도되어 연극과 노래는 더욱 유명하게 되었습니다.

극장 앞과 주변은 온통 화류계의 슬픈 사연을 다루었던 이 연극을 보러 온 기생들로 넘쳐났습니다. 어느 날은 마치 약속이나 한 듯 500여 명의 기생이 아예 손수건을 준비하고 한꺼번에 몰려와서 이 연극을 보며 흐느꼈고, 이 때문에 그날 밤은 서울 장안 권번이 온통 텅텅 비었다고 합니다. 왜 이렇게도 이 연극이 많은 기생들에게 그토록 화제가 되었을까요. 그 까닭은 이 노래가 기생들의 박복한 삶, 고달픈 처지를 마치 그림처럼 생생하게 다루었기 때문이지요. 공연의 전후사정이 이러했으므로 이 연극이 한국연극사에서 최고의 장기공연 작품 중 하나로 기록된 것은 당연한 결과로 보입니다. 훗날 어느 비평가는 이 연극을 일컬어 '여성 수난극의 전형, 한국형 최루극催淚劇의 원조'라 불렀습니다.

연극에서의 이러한 폭발적 인기에 힘을 얻어 영화 〈사랑에 속고 돈에 울고〉가 제작되었는데, 이 영화의 주제가로 올린 곡이 바로 〈홍도야 우지 마라〉였습니다.

사랑을 팔고 사는 꽃바람 속에

너 혼자 지키려는 순정의 등불

홍도야 울지 마라 오빠가 있다

아내의 나갈 길을 너는 지켜라

구름에 싸인 달을 너는 보았지
세상은 구름이요 홍도는 달빛
하늘이 믿으시는 네 사랑에는
구름을 걷어주는 바람이 분다

홍도야 울지 마라 굳세게 살자
진흙에 핀 꽃에도 향기는 높다
네 마음 네 행실만 높게 가지면
즐겁게 웃을 날이 찾아오리라

　　　　　　　　　　　─〈홍도야 우지 마라〉 전문

　이 노래는 나오자마자 대중들의 가슴속을 파고들었습니다. '구름에 싸인 달', '세상은 구름', '홍도는 달빛' 등의 가사 대목들은 1930년대 당시 식민지백성들의 어둡고 먹구름 낀 삶에 깊은 울림으로 작용했을 것입니다. 이 음반의 판매수량은 무려 10만 장이 넘었다고 합니다. 너무 많은 물량이 한꺼번에 수송되어야 하는 물류 때문에 콜럼비아레코드사 영업부에서는 부산역과 서울역에서 화물운송을 담당하는 일손이 턱없이 부족할 정도였다고 합니다.

김영춘의 LP 음반

　바로 이 〈홍도야 우지 마라〉란 노래를 음반에 직접 취입한 가수가 김영춘金英椿입니다. 자기 목소리로

취입을 했음에도 불구하고 대중들은 이 노래의 제목만 기억했지 가수에 대해서 별반 관심을 갖지 않았던 것 같습니다.

데뷔 시절의 가수 김영춘

가수 김영춘! 1918년 경남 김해에서 태어난 그는 본명이 김종재金宗才입니다. 1937년, 열아홉에 김해농림고등을 졸업하고, 시국이 점차 일제 말의 깊은 어둠을 향해 치달아가던 1938년, 김영춘의 나이 불과 스무 살에 콜럼비아레코드사 주최 전국가요콩쿨대회에 출전하여 입상하고 가수의 길로 접어들었습니다. 김영춘의 첫 데뷔곡은 그해 11월에 발표한 〈항구의 처녀설〉 처녀림 작사, 김송규 작곡, 김영춘 노래, 콜럼비아 40838입니다.

흘러온 항구에도 가락눈은 날린다
무심한 갈매기의 울음도 내 귀에는 망향가
지내온 주막에다 지내온 주막에다
두고 떠난 그 얼굴 복을 비고 드는 잔속에
아롱아롱 아롱아롱 떠돈다

맥 풀린 가슴에도 가락눈은 쌓인다
카추샤 울고 가던 얘기도 생각하니 내 신세
지내온 주막에다 지내온 주막에다
남기고 온 옛 노래 눈을 감고 보는 고향에
가물가물 가물가물 떠돈다

흘겨본 이 부두도 떠나려면 아깝다

평생에 한 번뿐인 사랑을 잊을 수가 있느냐

지내온 주막에다 지내온 주막에다

흘리고 온 그 맹세 눈물 속에 어리는 모습

아른아른 아른아른 떠돈다

— 〈항구의 처녀설〉 전문

김영춘 노래의 전문작사자로는 처녀림, 김상화, 이고범, 이하윤, 남해림, 부평초, 산호암, 이가실, 함경진, 남려성, 을파소 등이 있고, 작곡가로는 김송규, 김준영, 이재호, 이용준, 김기방, 남전, 어용암, 한상기, 손목인, 하영랑, 남전 등이 있습니다. 여기서 처녀림은 극작가 박영호 선생의 필명이고, 이가실은 시인 조명암 선생의

만년의 가수 김영춘

또 다른 필명입니다. 이하윤, 을파소김종한, 유도순, 이고범이서구 등의 문학인들이 노랫말 짓는 일을 맡았지요. 그만큼 당시에는 문단과 대중문화계가 서로 도우며 활동하는 밀접한 관련을 갖고 있었던 것입니다.

이들과의 합작으로 만들어 김영춘이 불렀던 가요작품들은 그리 많지 않습니다. 대히트곡 〈홍도야 우지 마라〉를 비롯하여 〈항구의 처녀설〉, 〈국경특급〉, 〈당신 속을 내 몰랐소〉, 〈북국천리〉, 〈동트는 대지〉, 〈나그네 황혼〉, 〈청춘마차〉, 〈장장추야〉, 〈희미한 달빛〉, 〈향수천리〉, 〈타향에 운다〉, 〈버들잎 신세〉, 〈인정사정〉, 〈남국의 달밤〉, 〈비연의 청춘항〉, 〈유랑써커쓰〉, 〈항구의 항등〉, 〈포구의 여자〉, 〈잘 있거라 인풍루〉, 〈청

노새 극장〉, 〈타향사리 목선〉, 〈사막의 환호〉, 〈바다의 풍운아〉, 〈사륜마차〉, 〈항구야 잘 있거라〉, 〈동아의 여명〉, 〈아류산 천리〉, 〈목란의 자랑〉, 〈의주에 님을 두고〉, 〈성황당 고개〉, 〈항구의 전야〉 등 30여 곡이 전부입니다.

워낙 〈홍도야 우지 마라〉 한 곡의 인기가 하늘을 찌를 듯했기 때문에 김영춘의 다른 노래들은 상대적으로 묻혀버리고 만 것이지요. 〈홍도야 우지 마라〉는 원래 남일연이 불렀던 〈사랑에 속고 돈에 울고〉란 노래의 뒷면에 실렸었는데, 이곡보다 오히려 뒷면의 곡이 크게 히트했고, 이로써 김영춘은 콜럼비아레코드사의 대표가수 자리에 올랐습니다.

일제 말 김영춘은 이규남, 송달협, 이화자, 박향림 등과 함께 버라이어티 쇼에 출연하지만 생활은 힘들고 곤궁하기만 했습니다. 이윽고 1950년대로 접어들어 가수 박재홍이 〈홍도야 우지 마라〉를 다시 취입하고 크게 히트를 시키게 됩니다. 이 과정에서 확인할 수 있는 것은 한국인 의식의 원형에서 '슬픈 홍도'가 하나의 표상으로 깊이 각인되어 있다는 사실입니다.

무대 공연에서 열창하는 가수 김영춘의 만년 모습

1970년대로 접어들어서도 같은 제목의 라디오드라마가 제작되어 방송되기도 했습니다.

1995년 경기도 시흥 방산리에는 〈홍도야 우지 마라〉 가요비가 세워졌지요. 이것은 이 고장 출신 문화인 이서구의 업적을 기리기 위한 뜻으로 만들었습니다. 그 누구도 찾는 이 없는 가수 김영춘의 노후는 한없이 쓸쓸했습니다. 2006년, 88세를 일기로 가수는 세상을 떠났지만 노래 〈홍도야 우지 마라〉는 한국인의 기억 속에서 하나의 문화적 원형으로 영원히 자리 잡고 있을 것입니다.

남일연, 상실의 시대에 격려와 위로를 준 가수

데뷔시절의 가수 남일연

가수란 말 그대로 노래 부르는 일을 직업으로 하는 대중적 문화인을 가리키는데, 대개 뛰어난 가창의 재능을 지니고 일찍 꽃피우는 사례가 많습니다. 요즘은 음반 가수와 라이브 가수 등 활동 공간이나 범위에 따라 가수 활동을 규정하기도 하지만 예전에는 이러한 구분이 별도로 필요하지 않았습니다. 왜냐하면 가수의 기본은 음반을 취입하는 것이요, 그 음반의 소개와 선전을 위해 레코드사 전속 멤버가 되어서 미리 계획된 플랜대로 전국을 순회하는 악극단공연에 참가해야만 했습니다.

이런 순회공연이 국내뿐 아니라 일본과 만주, 연해주 일대에까지 그 동선이 확장되었다고 하니 식민지의 열악했던 경제적 여건 속에서 악극단 멤버들의 삶의 고초는 이루 말로 형언하기 어려웠을 것입니다. 이런 가운데서도 가수들은 대중들의 가슴을 파고들어 그들의 고단하고 지친 삶을 위로해주는 뛰어난 가요작품을 많이 발표했습니다.

당시 가수들의 생애를 두루 살펴보면 거의 대부분 십대 후반에 이미 전문적 경로로 접어든 사례를 흔히 확인해볼 수 있습니다. 가수는 자신의

타고난 재능을 바탕으로 운명적 경로의 작용에 의해 마치 한 송이의 꽃이 만발하듯 환하게 피어나 주변에 그윽한 향내와 고운 자태를 전합니다. 이것이 바로 가수에게 주어진 삶과 역할의 필연성이 아니겠습니까.

가수 남일연南一薦,1919~?만 하더라도 우리의 귀와 눈에는 그다지 익숙한 이름이 아

잡지에 소개된 가수 남일연의 성장기

닐 터이나 그녀가 불렀던 대표곡 〈사랑에 속고 돈에 울고〉란 제목을 떠올리면 그저 가슴부터 꽉 메어오는 아픔과 쓰라림을 가눌 길이 없습니다. 그만큼 이 곡은 나라와 주권을 잃어버린 상실의 시대, 그 고통과 애련함을 절절하게 담아낸 실감으로 여전히 우리를 애달프게 합니다.

남일연의 경우도 불과 18세에 가수로 데뷔했습니다.

그녀가 태어난 해는 기미년 독립만세운동이 일어났던 1919년으로 충남 논산이 고향입니다. 본명은 박복순朴福順입니다. 하지만 남일연의 학력과 가정환경, 성장과정에 대해서는 밝혀진 자료가 전혀 없습니다. 아마도 시골에서 소학교 정도는 마쳤을 듯하고, 노래를 무척이

가수 남일연이 '울금향'이란 예명으로 발표한 〈눈물의 경부선〉

나 좋아해서 농촌을 순회하던 악극단 공연에 심취하여 넋을 놓고 뒤쫓아 다니던 철부지 소녀였을 듯합니다.

어떤 경로로 가요계와 구체적 인연을 맺게 되었는지는 알 수 없으나, 남일연은 1937년 가을 태평레코드사에서 첫 음반을 발표하며 가요계에 이름을 올리게 됩니다. 그 작품은 〈눈물의 경부선〉박영호 작사, 이용준 작곡과 〈홍등은 탄식한다〉처녀림 작사, 남지춘 작곡 등 두 곡으로 같은 SP음반에 수록되었습니다.

구름다리 넘을 때 몸부림을 칩니다
금단추를 매만지며 몸부림을 칩니다
차라리 가실 바엔 맹세도 쓸데없다
아 부산차는 떠나갑니다

플랫트홈 그늘 속에 소리소리 웁니다
붉은댕기 매만지며 소리소리 웁니다
차라리 가실 바엔 눈물도 보기 싫소
아 부산차는 떠나갑니다

— 〈눈물의 경부선〉 전문

두 작품의 작사, 작곡을 맡은 사람이 표면적으로 서로 다른 사람인 것처럼 보이지만 실제로는 동일인물입니다. 그럼에도 불구하고 마치 서로 다른 사람인 것처럼 표시하는 까닭은 대중들로 하여금 작품의 신선한 느낌을 유지시키게 하려는 음반제작자의 계산 때문으로 보입니다. 당시 태

평레코드사에서 악사로 활동했던 한 노인은 가수 남일연의 성격과 용모를 다음과 같이 증언합니다.

> 말수도 적은 데다 몹시 착하고 순진한 성격, 항상 한복을 곱게 차려입고 레코드사를 드나들던 모습이 너무도 인상적이었다.

남일연의 신곡
〈흘겨본다 타국땅〉 가사지

남일연이 태평레코드사를 통해 가수로 처음 데뷔하던 시절, 예명은 울금향鬱金香이었습니다. 그 회사의 문예부장으로 많은 가요시 작품을 발표하고 있었던 극작가 박영호가 이 예명을 붙여주었습니다. 울금향은 튤립꽃을 가리키는 중국식 한자말입니다. 남일연이 발표한 두 작품의 반응이 예상외로 좋아서 가수는 울금향이란 예명으로 태평레코드사에서 〈간데 쪽쪽〉, 〈거리의 정조〉, 〈풍년일세〉, 〈만경창파〉, 〈이별의 바다로〉 등 5곡을 더 발표하게 됩니다. 하지만 그 무렵 회사의 경영수지는 극도로 악화되어 거의 문을 닫기 직전이었던 탓으로 남일연은 박향림 등과 함께 콜럼비아레코드사로 소속사를 옮겨갑니다.

콜럼비아에서 본명 남일연으로 발표한 첫 작

남일연 · 이혼성 합창으로 불렀던
〈타국의 여인숙〉 가사지

남일연의 SP 음반 〈홍등은 탄식한다〉

'울금향'이란 이름으로 발매된 노래 〈홍등은 탄식한다〉

품은 〈마즈막 혈시血詩〉입니다. 1938년 2월 5일 자 『동아일보』의 광고는 남일연의 작품을 '압도적 명가반名佳盤', 혹은 '명화名花가 부른 무적반無敵盤'으로 소개하고 있습니다. 이후 남일연이 발표한 곡으로는 〈흘겨본 타국 땅〉, 〈청춘삘딩〉, 〈뱃사공이 조와〉, 〈지배인 될줄 알구〉, 〈풋김치 가정〉, 〈항구의 십오야〉, 〈남자는 듣지 마우〉, 〈야루강 처녀〉, 〈시큰둥 야시〉, 〈벙어리 냉가슴〉, 〈비오는 나진항〉, 〈타국의 여인숙〉, 〈활동사진 강짜〉, 〈바람든 열폭 치마〉, 〈정든님전 상서〉, 〈월명사창〉, 〈꽃바람 님바람〉, 〈춘자의 고백〉, 〈사랑은 속임수〉, 〈연분홍 장미〉, 〈청실홍실〉 등입니다.

남인연이 남기고 있는 노래들 가운데는 참 재미있다는 생각이 드는 작품들이 다수 있습니다. 그중에서 '활동사진 강짜'를 한번 살펴보기로 하지요.

버선목이라고 뒤집어 보이리까

내가 무얼 어쨌다고 트집입니까

모로코 사진보다 웃었기로니

게리쿠퍼한테 반했다니 억울합니다

아 이런 도무지 코 틀어막고

답답한 노릇이 또 어디 있담

호주머니라고 털어서 보이리까

나는 무얼 어쨌다고 바가질 긁소

쓰바끼히메보다 웃었기로니

크레타갈보한테 녹았다니 원통하구려

아 이런 도무지 코 틀어막고

답답한 노릇이 또 어디 있담

피차에 똑같소 좋은 수가 있소 그려

극장을 발 끊으란 그런 말이지

그리고 말썽 많던 서양사진도

구경할 수 없이 되었다니 안성맞춤이요

아 이런 도무지 속 시원하고

답답한 노릇이 또 어디 있담

— 〈활동사진 강짜〉 전문

이 노래는 서민적 가정의 부부대화와 그 풍경을 다룬 만요의 성격에
해당됩니다.

두 사람이 활동사진을 보러 극장에 다녀오는데, 부부는 서로 빈정거리

며 트집을 잡습니다. 그 까닭은 영화를 보다가 미남미녀 배우가 나오는 장면에서 남편과 아내는 각각 반해서 특별한 반응을 보였다고 억지를 부려댑니다. 1절에 나오는 외국인명들은 모두 헐리웃의 남성배우들입니다. 2절은 영화 〈쓰바기히메〉, 즉 〈춘희椿姬〉를 보던 중 역시 헐리웃의 미녀 배우 그레타 가르보에게 남편이 반했다며 아내는 생트집을 잡습니다. 하지만 그 트집이란 것이 아주 결연한 단절이나 거부가 아니라 부부의 깊은 사랑이 바탕에 깔려 있는 상태에서 친근한 장난기가 느껴집니다. 그래서 이 작품은 더욱 듣는 재미가 납니다.

남일연이 취입한 가요작품에 가사를 주었던 작사가로는 박영호를 비롯하여 시인 을파소김종한, 김다인, 이하윤, 이고범, 남해림, 박루월, 산호암, 양훈, 부평초, 함경진 등입니다. 이 가운데서 박영호의 작품이 가장 압도적 다수를 차지합니다. 작곡가로는 이용준, 김송규, 전기현, 김준영, 어용암, 김기방, 한상기, 탁성록, 하영랑 등이 맡았는데, 이들 중 이용준의 작품이 특별히 많았을 정도로 남일연의 노래를 아끼고 사랑했습니다.

남일연의 신곡 〈마지막 혈시〉 발매를 알리는 콜럼비아레코드 신보소개

이제 남일연이 남긴 가요 작품 중 우리 기억에 남아있는 명곡 하나를 살펴보기로 할까요? 가수 남일연 최고의 작품은 단연 〈사랑에 속고 돈에 울고〉이서구 작사, 김준영 작곡일 것입니다. 이 곡은 1936년 7월 극단 청춘좌에 의해 공연된 비극 〈사랑에 속고 돈에 울고〉의 주제가로 〈홍도야 우지 마라〉와 함께 주제가로 발표되었습니다. 식민지백성들의 가슴을 도려낼 듯 깊은 슬픔을 담고 있었던 이 비극의 주연 배우로는 황철, 차홍녀, 한일송 등 최고배역들이 발탁되었습니다.

극중 중심배역인 홍도란 이름은 여배우 차홍녀의 가운데 글자에서 힌트를 얻어 지은 것이라고 합니다. 당시 제작에 참여했던 연출가 박진의 회고에 의하면 '공연을 보러온 기생, 바람둥이, 시골사람 때문에 극장 유리가 모조리 깨졌다고 합니다. 이 공연 때문에 서대문 마루턱이 막혀 전차가 못 다닐 정도'였다고 하니 참으로 대단한 열기였던 것으로 짐작됩니다. 극작가 임선규, 동양극장 사장 홍순언, 동양극장 지배인이었던 소설가 최독견 등이 이 연극을 성공으로 이끌었던 보조인물들입니다. 아무튼 이 연극은 한국연극사에서 가장 많은 관객을 동원했던 작품으로 오늘날까지 하나의 전설처럼 남아있습니다.

거리에 핀 꽃이라 푸대접 마오
마음은 푸른 하늘 흰구름 같소
짓궂은 비바람에 고달퍼 운다
사랑에 속았다오 돈에 울었소

사랑도 믿지 못할 쓰라린 세상

무엇을 믿으리까 아득하구려

억울한 하소연도 설운 사정도

가슴에 쓸어 담고 울고 가리까

계집의 고운 뜻이 꺾이는 날에

무엇이 아까우랴 거리끼겠소

눈물도 인정조차 식은 세상에

때 아닌 시달림에 꽃은 집니다

— 남일연의 〈사랑에 속고 돈에 울고〉 전문

　이후로도 이 연극은 다수의 연출가, 작가들이 새롭게 각색하여 무대에 올렸고, 그때마다 큰 성공을 거두어 한국 신파극의 대명사처럼 확고한 자리를 잡게 되었습니다. 연극 〈사랑에 속고 돈에 울고〉는 일제의 암울한 식민통치 속에서 '가련한 홍도'라는 기생의 처지를 빌어 서민의 애환을 달래주었던 작품입니다. 더불어 극중 배역들을 통하여 식민지 신지식인들의 기회주의적 삶과 그 비열한 행태를 비판하는 의미도 담고 있습니다. 그러므로 홍도는 나라 잃은 식민지백성의 또 다른 표상이었던 것입니다.

　연극 〈사랑에 속고 돈에 울고〉와 그 주제가를 불렀던 가수 남일연. 그리

악극 〈사랑에 속고 돈에 울고〉의 신문광고

고 〈홍도야 우지 마라〉의 김영춘. 그들은 모두 1930년대 대중문화의 중심적 위치에 서있던 인물이었습니다.

LP음반으로 녹음된 남일연의 노래
〈사랑에 속고 돈에 울고〉

이러한 인기를 바탕으로 남일연은 이후 〈말 없이 간 님〉, 〈무정한 님〉, 〈낙화유정〉, 〈사랑 도 팔자라오〉, 〈항구의 야화〉, 〈노류장화〉, 〈청루일기〉, 〈비오는 부두〉, 〈홍도의 고백〉, 〈사랑은 요술쟁이〉, 〈넋두리 순정〉, 〈야속도 해요〉 등 다수의 가요작품들을 잇달아 발표합니다. 1942년 가을로 접어 들어 23세의 꽃다운 가수 남일연은 신가요 〈책력푸념〉을 끝으로 식민지 가요계에서의 활동을 아주 마감해버립니다. 인기가수를 사랑했던 한 남 성과 혼인을 하게 되었기 때문이지요.

광복 이후 남일연의 생애에 대하여 알려주는 자료는 아무데도 없습니다.

다만 1968년 LP음반으로 제작된 〈노래 따라 삼천리 제1집(1)〉 음반에 수록된 노래 〈사랑에 속고 돈에 울고〉 등에서 남일연은 성숙한 중년의 목소리로 녹음하고 있습니다. 이처럼 새롭게 확인되는 사실로 추정해 볼 때 40대 후반이었던 1960년대 후반까지는 생존했던 것으로 보입니다. 1950년 말에는 〈홍도야 우지 마라〉가 영화로 제작되었고, 1970년대 후 반에는 TV 드라마로 만들어져 방영될 정도로 이 연극과 노래는 대중들 의 꾸준한 인기를 얻어왔습니다. 남일연 가요작품이 지닌 여러 장점과 구 성요소들은 후속세대 가수 심연옥, 차은희 등으로 이어져 오늘날까지 전 하고 있습니다.

백난아, 〈찔레꽃〉으로 망향의 한을 달래준 가수

훈풍이 불어오는 오월, 산기슭이나 볕 잘 드는 냇가 주변의 골짜기에
는 하얀색, 혹은 연붉은 빛깔의 꽃이 여기저기 무리지어 피어납니다. 그
이름도 정겨운 찔레꽃입니다. 가지는 대개 끝 부분이 밑으로 처지고 날카
로운 가시가 돋아나 있습니다. 이 찔레꽃에 여러 종류가 있다면 여러분은
깜짝 놀라시겠지요. 좀찔레, 털찔레, 제주찔레, 국경찔레 등으로 나누어
지는데, 대부분 하얀 꽃입니다. 하지만 유독 불그레한 꽃이 피는 것이 있
으니 그것은 바로 국경찔레입니다. 흔히 찔레나무로도 불렀지요.

고향을 떠나 만리타국에서 오랜 세월을 보내온 사람들은 두고 온 고향

전성기 시절의 가수 백난아

을 내내 잊지 못합니다. 아련한 추억의 스크린에
떠오르는 고향의 모든 것은 온통 그리움의 대상
으로 떠오르고, 기어이 눈물방울을 적시게 하지
요. 그러한 그리움의 테마들 가운데 우리는 단연
코 찔레꽃을 손꼽을 수 있습니다. 식민지와 전쟁
을 통과해온 우리의 기억 속에서 고향은 항시 가
난과 서러움, 눈물과 시련으로 가득했던 공간입
니다. 그 어렴풋한 실루엣 속에서 찔레꽃은 언제
나 향수의 단골 테마로 떠오릅니다.

바로 그 때문일까요. 1942년 가수 백난아白蘭兒, 1923~1992가 취입한 노래 〈찔레꽃〉김영일 작사, 김교성 작곡, 태평레코드 5028은 한국인이 언제 어디서나 가장 즐겨 부르는 민족의 노래로 자리 잡았습니다. 그 어떤 고난에 시달려 마음이 쓰리고 아플 때, 혹은 고향 생각에 시름겨울 때 우리가 나직하게 읊조리는 〈찔레꽃〉의 한 소절은 마음의 소란을 차분히 위로하며 쓰다듬어주는 어머니의 다정한 손길로 다가옵니다.

찔레꽃 붉게 피는 남쪽나라 내 고향
언덕 우에 초가삼간 그립습니다
자주고름 입에 물고 눈물에 젖어
이별가를 불러주던 못 잊을 동무야

달뜨는 저녁이면 노래하던 세 동무
천리객창 북두성이 서럽습니다
삼 년 전에 모여앉아 백인 사진
하염없이 바라보니 즐겁던 시절아

연분홍 봄바람이 돌아드는 북간도
아름다운 찔레꽃이 피었습니다
꾀꼬리는 중천에서 슬피 울고
호랑나비 춤을 춘다 그리운 고향아

— 〈찔레꽃〉 전문

옛 노래는 가사를 음미하면서 곡조에 맞춰 흥얼거리는 것이 좋습니다. 그러다 보면 자연스럽게 노래가 지닌 특유의 정서와 분위기가 가슴 속으로 소르르 흘러들어오게 되지요. 가사를 어디 한번 훑어볼까요. '찔레꽃 붉게 피는 남쪽나라 내 고향'이라고 했으니 이 노래는 필시 만주와 시베리아를 비롯하여 바람찬 북쪽으로 울면서 떠나갔던 북간도 유랑민의 처연한 삶을 다룬 작품으로 여겨집니다. 타향에서 바라보는 달과 별은 항상 서러움을 재생시켜주는 장치입니다. 고향집을 떠날 때 친구들과 이별을 하던 장면이 추억의 장막 위에 한 폭의 그림처럼 재생되고 있습니다. '자줏빛 옷고름'은 또 얼마나 한국적인 정서를 자아내게 하는 적절한 소도구이겠습니까.

이 작품의 시적 화자는 틈날 때마다 옛 친구들과 함께 찍은 빛바랜 흑백사진을 꺼내보며 눈물에 젖습니다. 어서 고향으로 돌아가고 싶은 생각뿐입니다. 하지만 돌아가고 싶다고 왈칵 돌아갈 수도 없는 것이 떠돌이 유랑민의 부평초 같은 신세이겠지요.

기타를 연주하는 백난아

이 노래의 3절은 우리에게 그리 익숙하지 않습니다. 하지만 당시 취입된 음반을 들어보면 분명 3절까지 선명하게 들어볼 수 있습니다. 그리고 이 3절은 너무도 아름답고 애잔합니다. 가슴속은 고향 그리움으로 가득하지만 이제 터를 잡은 타향

에서 새로 뿌리를 내려가야만 한다는 다짐이 느껴집니다. 이 다짐을 우리는 춥고 을씨년스럽기만 하던 북간도에 '연분홍 봄바람'이 불어온다는 대목에서 느낄 수 있습니다. 그 북간도에 활짝 핀 찔레꽃을 감격스럽게 바라보며 고향 그리움을 참고 이겨가는 몸부림이 무척 대견스럽습니다.

데뷔시절의 가수 백난아

가요곡 〈찔레꽃〉에는 식민지 시절, 온갖 어려움과 악조건을 극복해내고 마침내 다부진 정착의 삶으로 자리를 잡아가던 우리 겨레의 고단하지만 낙천적인 생존의 과정이 실감나게 느껴집니다. 중천에 높이 떠서 슬피 우는 새를 꾀꼬리라 했는데, 이 대목은 아무래도 종달새노고지리가 맞을 듯합니다. 종달새도 요즘은 예전처럼 보기 흔한 새가 아니지요. 독자 여러분께서는 오늘 이 〈찔레꽃〉을 3절까지 일부러 소리 내어 한번 불러보시기를 권합니다. 그리고 노래를 부른 뒤 가슴 속에서 어떤 반응이 일어나는지를 찬찬히 느껴보시기 바랍니다.

눈 쌓인 금강산을 유람하던 어느 해 겨울, 만물상 가는 길목의 금강산 호텔 2층 손님도 없는 식당에서 혼자 마이크를 잡고 부르던 북한 처녀의 〈찔레꽃〉을 잊을 수 없습니다. 그날 북한 처녀가 1절을 부르고 제가 선뜻 자청해서 2절을 불렀으니 뜻밖의 남북 합작이 되었지요. 눈을 감으면 낭랑하고 아리따운 목소리로 엮어가던 북녀北女의 노래가 지금도 귀에 쟁쟁 들리는 듯합니다. 이 노래는 북에서도 인민들의 사랑을 받는다고 처녀는 전해주었습니다.

〈찔레꽃〉의 원곡을 부른 가수 백난아는 1923년 제주도 한림읍 명월리

만년의 가수 백난아

에서 태어났습니다. 부친은 방어와 자리돔을 낚는 어부였다고 합니다. 본명은 오금숙吳錦淑이지만, 가수 데뷔 이후 태평레코드사의 선배가수 백년설이 자신의 예명에서 성을 따 백난아라고 지어주었습니다. 예명에도 이처럼 성씨가 적용되는가 봅니다.

백난아가 가수로 데뷔한 해는 1940년, 그러니까 17세 때의 일입니다. 일제 말 함경도 회령에서 열렸던 태평레코드사 주최 전국가요콩쿨에 출전하여 2위로 뽑혔지요. 당시 심사를 맡은 사람들은 작사가 박영호, 천아토, 김교성, 작곡가 이재호, 가수 백년설 등이었습니다. 백난아의 첫 데뷔곡은 〈오동동 극단〉과 〈갈매기 쌍쌍〉입니다. 같은 음반에 실린 이 두 작품은 처녀림 작사, 무적인 작곡으로 발표되었습니다. 〈아리랑 랑랑〉도 비슷한 시기의 작품입니다.

원래 태평레코드사는 오케OKEH의 위세에 눌려 기를 펴지 못했지만 백년설, 백난아, 진방남, 박단마 등이 전속가수로 활동하면서 대중들의 높은 인기를 집중시켰습니다. 식민지 시절에 발표했던 백난아의 대표곡들은 〈황하다방〉, 〈망향초 사랑〉, 〈무명초 항구〉, 〈북청 물장수〉, 〈간도선〉, 〈직녀성〉 등입니다. 이 가운데 1941년에 발표한 〈망향초 사랑〉처녀림 작사, 이재호 작곡의 창법은 장세정의 히트곡 〈연락선은 떠난다〉에 비견될 정도로 백난아 특유의 애수와 하소연이 느껴집니다.

꽃다발 걸어주던 달빛 푸른 파지장

떠나가는 가슴엔 희망초 핀다

도라는 울어도 나는야 웃는다

오월달 수평선엔 꽃구름이 곱구나

물길에 우는 새야 네 이름이 무어냐

뱃머리에 매달린 테프가 곱다

고동은 울어도 나는야 웃는다

그믐달 수평선엔 파랑새가 정답다

<div align="right">― 〈망향초 사랑〉 전문</div>

이 노래의 가사에서 파지장波止場이란 단어는 일본식 한자 어휘로 방파제에 해당되는 말입니다. 식민지시대의 가요작품에서 이 어휘는 빈번하게 쓰였습니다. 도라는 동리銅鑼, 즉 방짜유기로 두들겨서 제작한 커다란 징을 가리킵니다. 그러니까 1930년대의 선박에는 뱃고동이 정식으로 출현하기 이전에 이런 징이 매달려 있었는데, 항구를 떠날 시간이 다가오면 이 징을 크게 두들겨서 출항을 알렸던 것 같습니다.

8·15해방 후 백난아는 서울, 부산 등지의 방송국 전속가수로 활동했습니다. 후배가수 이미자는 그녀의 나이 10세였던 부산 피난 시절, 동아극장에서 백난아의 공연을 보고 가수의 꿈을 품었다는 고백을 한 바 있습니다. 백난아는 1960년대까지 수많은 악극단 공연에 참가했고 〈내 고향 해남도〉, 〈님 무덤 앞에〉, 〈금박댕기〉, 〈호숫가의 엘레지〉, 〈봄바람 낭낭〉, 〈낭랑 십팔 세〉 등의 대표곡을 잇달아 발표했습니다. 분단 이후 백난아의 노래는 킹스타레코드와 유니버설레코드사에서 주로 취입되었습

니다. 〈금박댕기〉의 은은하고 아름다운 정취는 지금도 가슴에 아련하게
남아있습니다.

> 황혼이 짙어지면 푸른 별들은
> 희망을 쪼사보는 병아리드라
> 우물터를 싸고도는 붉은 입술은
> 송아지 우는 마을 복사꽃이냐
>
> 화관 쓴 낭자머리 청홍사 연분
> 별들이 심어놓은 꽃송이구나
> 물동이에 꼬리치는 분홍 옷고름
> 그날 밤 나부끼는 금박댕기냐
>
> 목동이 불어주든 피리소리는
> 청춘을 적어보는 일기책이다
> 수양버들 휘늘어진 맑은 우물에
> 두레박 끈을 풀어 별을 건지자

―〈금박댕기〉 전문

언제 어디서 들어도 어머니의 품속처럼 푸근하고 자애로움이 느껴지
는 모성적 감각의 창법. 바로 이것이 백난아 노래의 빛깔이라 할 수 있지
요. 식민지 후반기에 데뷔하여 1992년 지병으로 세상을 떠나기까지 가
수 백난아는 많은 활동을 펼쳤습니다.

가수의 고향 제주 명월리에 세워진 〈찔레꽃〉 노래비 공원

백난아 노래비 안내비. 진짜 비석은 그 옆에 초라하게 서있다.

제주 한림읍 명월리에 있는
백난아의 〈찔레꽃〉 노래비

2007년 제주 한림읍 명월리에는 백난아 노래를 사랑하는 고향 사람들에 의해 '찔레꽃 노래비 공원'이 세워졌습니다. 가수 백난아가 다녔던 명월국민학교는 그 학교명을 그대로 살린 카페로 탈바꿈해 있었습니다. 입

구에는 화강암을 가로로 길게 깎아서 '국민가수 백난아 기념비'란 글귀가 새겨진 표석이 있고, 그 옆으로 가수 백난아의 〈찔레꽃〉 노래비가 아담하게 세워져 있습니다. 제주를 다녀올 일이 있을 때 이곳을 꼭 한번 다녀오시기 바랍니다. 노래비 앞에 서면 비석에 새겨진 가사를 큰 소리로 불러보시기를 권하고자 합니다.

이인권, 죽은 아내를 노래로 위로한 가수

　함경북도 청진에서 출생했던 가수 이인권李寅權, 1919~1973은 6·25전쟁과 더불어 대구로 피란 내려와서 살았습니다. 이인권이 대구와 가졌던 인연은 그보다 훨씬 이전의 일이었습니다. 오케레코드사 전국순회공연을 비롯해서 K.P.K.악극단 순회공연 때 종종 다녀간 곳이기도 했습니다. 이인권이 대구 들릴 때면 공연을 마친 뒤 대구 중심가에서 악기점을 열고 있었던 작곡가 이병주의 사무실에 꼭 들러서 환담을 나누곤 했습니다. 이병주와 이인권은 서로 동갑나기였으므로 남달리 교분이 두터웠습니다.

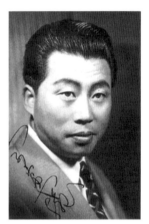

전성기 시절의 가수 이인권

　6·25전쟁이 발발하자 이인권은 아예 대구로 와서 계산성당 맞은 편 골목에 셋방을 얻어 살면서 날이면 날마다 이병주가 운영하는 오리엔트 레코드사로 거의 출근하다시피 했습니다. 그곳에 가면 작곡가 박시춘, 이재호, 작사가 강사랑, 손로원, 유호 등을 비롯하여 예전부터 친밀한 대중예술인들이 항시 포진하고 있었기 때문에 마음이 편했습니다. 이 오리엔트레코드사에서 이인권은 광복 이후 첫 취입곡인 〈귀국선〉을 비롯하여 〈무영탑 사랑〉, 〈백제의 봄빛〉, 〈나의 등대〉, 〈추억의 백마강〉, 〈사랑의

복지〉, 〈미사의 노래〉, 〈그리운 다방〉 등을
발표하게 됩니다.

오리엔트레코드사 창립곡 〈귀국선〉 음반

당시 이인권은 가수활동을 하던 아내와
함께 최전방 전선으로 군부대 위문공연을
자주 다녔습니다. 어느 지역이었던지는 확실
치 않으나 이인권 부부가 무대 위에서 노래
를 부르던 중 난데없는 포탄이 날아와서 아
내는 현장에서 즉사하고, 이인권은 파편에
다리를 찢기는 중상을 입었습니다. 야전병원에서 응급치료를 받은 뒤 이
인권은 절뚝거리는 걸음으로 목발을 짚고 혼자 대구에 돌아왔습니다.

하지만 무대 공연 중에 아내를 잃은 무서운 충격과 고통에서 벗어날
길 없었습니다. 눈만 감으면 떠오르는 아내 얼굴에 이인권의 가슴은 찢어
질 듯했습니다. 너무도 불쌍하고 가여운 사람, 풍각쟁이 남편을 잘못 만
나 그 위험한 지역까지 따라다니다가 기어이 목숨을 잃어버린 것이 아닌
가. 날이 갈수록 이런 번민과 죄책감에 시달리며 유난히 차분하고 건실하
던 성격의 이인권은 깊은 우울증으로 빠져들기 시작했습니다.

아내를 잃고 만든 노래 〈미사의 노래〉

그러다가 이인권은 집 앞의 오래된 성당인
계산동 천주교회를 다니기 시작했고 독실한
신앙을 갖게 되면서 차츰 마음의 중심을 회복
하게 되었습니다. 이따금 불쑥불쑥 떠오르는
아내 생각으로 잠 이루지 못하던 어느 겨울밤,
이인권은 아내의 넋을 위로하는 한 편의 가사
를 이불속에 엎드린 채로 써내려갔습니다. 그

리곤 바로 오선지에 곡조를 옮겨서 탱고풍 작품을 만들었습니다. 몇 차례 연습해보곤 곧바로 오리엔트레코드사로 악보를 들고 가서 이병주에게 취입을 부탁했습니다. 이 음반이 바로 〈미사의 노래〉임영일 작사, 이인권 작곡, 이인권 노래입니다.

1953년 대구 오리엔트레코드사에서 발매된 이 음반에 대한 대중들의 반응은 뜨거웠습니다. 전쟁 통에 사랑하던 가족을 잃고 줄곧 상심 속에 빠져있던 많은 사람들에게 이 노래는 크나큰 위로와 격려가 되었습니다.

　　　당신이 주신 선물 가슴에 안고서
　　　달도 없고 별도 없는 어둠을 걸어가오
　　　저 멀리 니콜라이 종소리 처량한데
　　　부엉새 우지마라 가슴 아프다

　　　두 손목 마주 잡고 헤어지던 앞뜰엔
　　　지금도 피었구나 향기 높은 다리아
　　　찬 서리 모진 바람 꽃잎에 불지마라
　　　영광의 오실 길에 뿌려 보련다

　　　가슴에 꽂아 주던 카네이션 꽃잎도
　　　지금은 시들어도 추억만은 새로워
　　　당신의 십자가를 가슴에 꺼안고서
　　　오늘도 불러보는 미사의노래

　　　　　　　　　　　　　　　　　　　 ─ 〈미사의 노래〉 전문

이인권의 본명은 임영일林榮一입니다. 오케그랜드쇼가 함경도 청진에서 공연 중일 때 무대 뒤로 작업복 차림의 한 청년이 찾아와서 이철 사장과 작곡가 박시춘에게 노래 테스트를 받고 싶다는 뜻을 전했습니다. 마침 조용하던 시간이라 두 사람은 흥미를 느끼고 청년에게 노래를 시켰는데, 뜻밖에도 남인수의 〈꼬집힌 풋사랑〉을 너무도 분위기를 잘 살려서 부르는 것이 아닙니까? 당시 오케그랜드쇼는 결핵이 악화된 남인수가 공연에 불참해서 풀이 죽어있던 터라, 이철은 그 자리에서 청년을 남인수의 대역으로 출연시킬 것을 즉각 결정했습니다. 그날 밤 공연에서 임영일은 '청진의 남인수'로 소개되어 큰 박수를 받았고, 일행과 함께 서울로 와서 정식으로 가수생활을 시작하게 되었습니다.

임영일이 이인권이란 예명을 정식으로 쓰게 된 것은 1938년 10월 서울 부민관 공연이었습니다. 하지만 임영일은 데뷔 초기 오케와 빅타 두 회사에서 동시 전속으로 활동하게 되는 혼란을 빚었습니다. 임영일의 재능을 탐낸 빅타사에서 임영일을 유혹해서 빼돌린 것이 혼란의 원인이었습니다. 하지만 이 해프닝은 잠시였고, 이인권은 오케 전속으로 확정되어 다수의 음반을 취입 발표했습니다. 식민지 시절에 발표한 이인권의 대표곡들은 〈눈물의 춘정〉, 〈향수의 휘파람〉, 〈일허버린 천사〉, 〈항구에서 만난 여자〉, 〈신혼명랑보〉, 〈타관마차〉, 〈이역의 우는 사나히〉, 〈낙타야 가자〉, 〈고향의 풍경화〉, 〈동생을 차저서〉, 〈국경의 다방〉, 〈꿈꾸는 백마강〉, 〈삼등차 일기〉, 〈부녀계도〉〈은혜냐 사랑이냐〉의 원래 제목 등입니다.

이 가운데서 1940년 11월에 발표한 〈꿈꾸는 백마강〉조명암 작사, 임근식 작곡, 이인권 노래, 오케 31001은 가수 이인권의 위상을 단번에 반석 위에 앉힌 대표곡으로 자리를 잡았습니다. 작곡가 임근식은 오케레코드사 악단 전속

의 피아니스트였습니다. 작사가 조명암은 당시 일본 와세다대학 불문과
에 재학 중인 유학생 신분이었지요. 유학중에도 자주 레코드회사로 가사
를 써 보내었고, 노래가 히트하면서 학비에 큰 보탬이 되었다고 합니다.

> 백마강 달밤에 물새가 울어
> 잊어버린 옛날이 애달프구나
> 저어라 사공아 일엽편주 두둥실
> 낙화암 그늘에 울어나 보자
>
> 고란사 종소리 사무치면은
> 구곡간장 올올이 찢어지는 듯
> 누구라 알리요 백마강 탄식을
> 깨어진 달빛만 옛날 같으리
>
> ―〈꿈꾸는 백마강〉 전문

이 노래는 멸망한 백제의 비극적 사실을 환기시키면서 나그네의 시각
으로 식민지체제의 고통과 상실감을 은근히 애절하게 그려내고 있습니
다. 바로 이런 점 때문에 이 노래는 크게 히트하였고, 높은 인기를 두려워
한 조선총독부에서는 즉각 발매금지 조치를 내렸습니다. 이 〈꿈꾸는 백
마강〉은 광복 이후 또다시 금지가요로 묶이는 불운을 겪었습니다. 그 까
닭은 1965년 방송윤리위원회가 이 노래의 작사자 조명암의 월북 사실을
지적했기 때문입니다. 하지만 세월이 흘러서 문화에 대한 정치적 금지란
것이 얼마나 무의미하고 덧없는 행태인가를 깨닫게 되면서 이 노래는 대

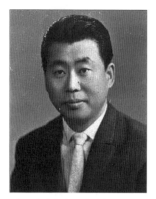

가수 이인권의 중년시절

중들의 사랑 속에서 저절로 살아나게 되었습니다.

가수 이인권은 일제강점기를 배경으로 오케, 빅타, 태평레코드사 등 3대 제작사를 통해 다수의 가요작품을 취입 발표하였습니다. 빅타에서 발매한 음반에는 임영일이란 본명으로 표시되어 있습니다. 하지만 이인권은 가수이면서 동시에 작곡가, 작사가, 기타연주자 등으로 음악적 재능이 두루 뛰어난 만능 대중예술인이었습니다. 가수 데뷔 직전 포리도루레코드사에서 작곡가로 여러 편의 가요작품을 발표하기도 했습니다.

광복 이후 악극과 드라마, 영화음악 분야에서도 탁월한 공적을 쌓았습니다. 1950년대 이후로는 노래보다 작곡 분야에서 한층 두드러진 활동을 펼쳤습니다. 당시 이인권이 작곡한 작품으로는 〈꿈이여 다시 한번〉현인 노래, 〈카추샤의 노래〉송민도 노래, 〈원일의 노래〉, 〈외나무다리〉최무룡 노래, 〈들국화〉이미자 노래, 〈바다가 육지라면〉조미미 노래, 〈후회〉나훈아 등 다수가 있습니다.

노래 잘 부르던 함경도청년 이인권은 한국대중음악사에 크나큰 공적을 남기고, 1973년 54세를 일기로 세상을 떠났습니다.

송달협, 국경정서의 애달픔을 노래한 가수

여러분께서는 송달협宋達協이란 가수의 이름을 들어
보셨습니까. 틀림없이 생소한 이름일 것입니다. 하지
만 이 송달협이란 가수는 1936년부터 1940년까지 5
년 동안 제법 인기를 날리던 대중연예인이었습니다.
그가 취입한 노래는 도합 36곡으로 그리 많지 않습
니다. 오케레코드사에서 28곡, 빅타레코드사에서 8곡
이 모두이지요. 발표한 음반의 수는 적지만 송달협은
주로 극장 쇼 무대와 악극단 공연에서 대단한 인기를
지녔던 가수였습니다.

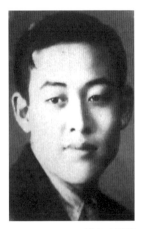

가수 송달협

송달협은 1917년 평양에서 태어났습니다. 그의 성장기 이력에 대해서
는 알려진 것이 없습니다. 다만 그의 나이 19세가 되던 해 오케레코드사
평양에서 주최한 가요콩쿨대회에 출전하여 2등으로 뽑혔고, 그로부터 가
수의 길을 걷게 되었습니다. 당시 그 대회에서 1등을 했던 가수는 역시
평양 출신의 장세정張世貞입니다. 오케레코드사의 이철李哲 사장은 이미 대
회가 열리기 전 평양의 화신백화점 악기판매원으로 일하던 장세정을 점
찍어놓고 대회 1등을 미리 염두에 두고 있었으니, 송달협은 그 과정에서
덤으로 얻게 된 음악재주꾼이었던 셈이지요. 이철 사장은 장세정과 송달

송달협의 노래 〈국경의 버들밧〉 음반　　　송달협의 노래 〈처녀일기〉 음반

협 등 두 사람을 경성방송국에 출연시켜 새로운 가수탄생을 널리 홍보했습니다.

오케레코드사 전속가수가 된 송달협은 첫 데뷔곡으로 〈야루강 천리〉박영호 작사, 손목인 작곡를 1936년 3월에 발표했습니다. 물론 이 음반의 다른 쪽에는 〈끝없는 향수〉란 노래도 함께 실려 있었지요. 이후 송달협은 오케레코드사 전속가수로 〈국경의 버들밭〉, 〈순정의 달밤〉, 〈노타이 시인〉, 〈산유화〉, 〈처녀일기〉, 〈이별에 운다〉, 〈추억의 언덕〉, 〈눈물의 자장가〉, 〈외로운 길손〉, 〈동방의 용사〉, 〈청춘부대〉, 〈포도鋪道의 기사〉, 〈삼월풍三月風〉, 〈장전長箭바닷가〉, 〈저 달이 지면은〉, 〈달빛이 흘러 흘러〉, 〈왜 말이 없소〉, 〈젊은 날의 꿈〉, 〈국경열차〉, 〈동해야 조흘시고〉, 〈못 생긴 영웅〉, 〈목로의 탄식〉, 〈오! 정신貞信아〉, 〈눈물의 꿈길〉, 〈국경의 뱃사공〉, 〈눈 오는 거리〉, 〈창공〉, 〈만주신랑〉 등을 발표하게 됩니다.

오케레코드사에서 1936년에 3곡, 1937년에 11곡, 1938년에 14곡을 발표한 다음, 어찌된 곡절인지 1938년 11월에 빅타레코드사로 소속을

송달협의 노래 〈꿈을 안고〉 음반

송달협의 노래 〈국경의 뱃사공〉 음반

옮겨서 이후 1940년 3월까지 1년 남짓한 기간 동안 8곡을 발표하게 됩니다. 빅타사에서 발표한 곡목은 〈사랑의 황금열차〉, 〈추억의 두만강〉, 〈야멸찬 심사〉, 〈외로운 남아〉, 〈청춘기록〉, 〈향수마차〉, 〈비오는 이국항〉, 〈여로의 조각달〉, 〈순정의 길〉 등입니다.

1941년 송달협은 다시 빅타사를 떠나 자신의 옛 터전인 오케레코드로 복귀했고 여기서 두 장의 음반을 발표하고 있습니다. 그러니까 가수 송달협의 데뷔곡은 〈야루강 천리〉와 〈끝없는 향수〉이고, 마지막 곡은 1942년에 발표한 〈만주신랑〉입니다.

송달협의 발표작품들을 눈여겨보노라면 송달협과 함께 했던 작사가로 박영호, 김능인, 신강, 김진문, 목일신, 조명암, 김용호, 김다인, 이부풍노다지, 김성집 등의 이름이 눈에 띕니다. 이 가운데서 박영호의 작품이 가장 많습니다. 작곡가 손목인앙상표, 박시춘, 문호월, 이봉룡, 전수린, 이경주, 이면상, 김양촌 등과 일본인 작곡가 고가 마사오古賀政男의 이름도 확인이 됩니다. 혼성 듀엣으로 함께 취입했던 여성가수로는 이난영, 장세정,

송달협의 〈처녀일기〉 신보소개

송달협의 노래 〈낙화일기〉 신보 소개 광고.
영화주제가 〈안해의 윤리〉(이난영)과 같은 음반 앞뒷면에 수록되었다.

이은파, 김복희가 보입니다. 혼성합창에 함께 참여했던 가수로는 남인수의 이름도 선명하게 들어옵니다. 이런 가수들과 함께 취입했다는 사실은 당시 송달협의 인기와 수준이 상당히 높았음을 말해줍니다. 키도 컸고 용모도 잘생긴 편이라 특히 극장무대를 찾아온 여성 팬들에게 송달협의 인기는 대단했다고 합니다.

가수 송달협의 음색이나 창법은 마치 남인수와 진방남 두 사람의 특색

을 합친 것 같은 느낌의 성음을 보여주고 있습니다. 맑고 가늘며 높은 음역까지 쉽게 구사하는 창법은 남인수풍이라 할 수 있고, 은근하면서도 호소하는 듯한 애절함은 진방남풍이라 할 수 있을 것입니다. 이런 특징들이 송달협 노래의 비감하고도 곡진한 느낌의 맛을 더해주었습니다.

그래서인지 송달협이 부른 가요작품 제목들을 살펴보면 압록강과 두만강 유역의 국경지역 정서를 담아낸 것들이 여러 편입니다. 〈야루강 천리〉, 〈끝없는 향수〉, 〈국경의 버들밭〉, 〈국경열차〉, 〈국경의 뱃사공〉, 〈추억의 두만강〉, 〈향수마차〉 등 이른바 식민지시대의 비통한 북방정서를 반영하고 있는 작품이라 할 수 있습니다. 이것은 조선이 일본 제국주의의 식민지로 전락되어가던 과정과 이로 말미암은 한국인의 만주이주사滿洲移住史와 깊은 관련을 맺고 있습니다.

망명의 방식으로 전개된 유랑이민, 그 후에 강제로 펼쳐진 일제에 의한 정책이민과정과도 직결되어 있습니다. 1943년 통계자료에 의하면 재만 조선인 숫자가 무려 140만 명이 넘습니다. 이 많은 사람들이 모두 압록강과 두만강을 울면서 넘어갔던 것이지요. 국경도시 회령會寧은 두만강 건너 삼합三合 지역과 오랑캐령兀良哈嶺을 거쳐 드넓은 북간도 용정 벌로 통하는 관문이자 이주통로였습니다.

돌아가는 배 그림자 물속에 어리어
삐걱삐걱 노 소리에 한숨이 찼다
강바람에 실어오는 호궁 소리는
천천히 배 띄워도 눈물 뿌린다

—〈국경의 뱃사공〉 1절

눈물을 베게 삼아 하룻밤을 새고 나니

압록강 푸른 물이 창밖에 구비친다

달리는 국경열차 뿜어내는 연기 속에

아아아아 어린다 떠오른다 못 잊을 옛 사랑이

— 〈국경열차〉 1절

버들잎에 아로새긴 애달픈 사연

어이나 전하리까 그대 가슴에

이 몸이 새 아니라 날 수 없으니

누구라 내 마음을 전해 주겠소

— 〈국경의 버들 밭〉 3절

백양나무 우거진 그늘 아래서

두만강 물결 소리 너와 함께 들으며

손길을 마주 잡든 그 옛날 그 옛날

그러나 어이하랴 두만강아

나 혼자 너를 찾아 목메어 운다

— 〈추억의 두만강〉 1절

　　송달협은 1940년에 만들어졌던 빅타레코드사 직속의 공연단체인 반도악극좌半島樂劇座에 참여했고, 이듬해에는 오케레코드 전속으로 되돌아와 두어 장의 음반을 내는 한편 주로 조선악극단朝鮮樂劇團 무대에서 적극적인 활동을 펼쳤습니다. 오케레코드사 대표이던 이철이 중국 상해에서 돌연

히 객사를 한 뒤에 조선악극단에 참여하던 여러 가수들이 하나둘씩 조직을 떠날 때에도 송달협은 끝까지 남아서 악극단을 지켰다고 합니다. 그만큼 악극단 공연에 쏟았던 송달협의 정성과 애착은 대단했던 것 같습니다.

이 조선악극단은 8·15해방 이후 1947년까지 그 명맥을 유지하면서 공연활동을 이어갔는데 송달협은 마지막 해체단계까지 악극단을 지켰던 의리파였습니다. 이후로는 새별악극단, 빅타가극단 등에서 악극활동에 대한 애정을 이어갔습니다. 6·25전쟁 시기에도 백조가극단, K.P.K.악단 등을 비롯한 여러 공연단체와 무대에서 송달협은 악극활동에 대한 자신의 집념을 펼쳐갔습니다. 돌이켜 보노라면 악극단 공연의 의미와 존재성이야말로 오늘날 뮤지컬 무대의 초창기적 모습이 아닐까 생각해 봅니다.

송달협의 이름은 1950년대의 여러 극장공연 포스터에 자주 등장했습니다. 이를테면 1955년 2월 하순부터 3월 초순까지 공연되었던 계림극장 쇼 무대, 그리고 서울과 대구, 부산 등지의 네 군데 대표적인 극장에서 펼쳐졌던 '호화선 태평양' 합동공연 광고지에서도 송달협의 낯익은 이름을 쉽게 찾아볼 수 있습니다.

부산 피난시절에는 가요작품 〈꿈에 본 내 고향〉이 박두환 작사, 김기태 작곡으로 완성이 되었을 때 맨 먼저 악극단 공연무대에서 활동하던 송달협에게 먼저 부르도록 했습니다. 송달협이 이 노래를 부르면 극장 안은 여기저기서 온통 흐느끼는 소리로 가득했다고 합니다. 북녘 땅에 가족을 두고 내려온 실향민의 애절한 향수와 이산의 슬픔을 절절하게

〈저 달이 지면은〉 음반

다룬 이 노래는 또 다른 실향민 출신 가수 한정무의 목소리로 도미도레코드사에서 나왔습니다. 오늘날 우리는 이 가요를 한정무의 노래로만 알고 있지만 실은 정식음반으로 발매되기 전에 이미 송달협에 의해 높은 대중적 인기를 얻고 있었던 상태였지요.

전국의 크고 작은 극장무대에만 주로 출연하던 송달협의 삶은 볼품없이 시들었고 생기마저 잃어갔습니다. 그 까닭은 송달협이 광복 이후 악극단 공연을 다니던 중에 몰래 아편에 손을 대기 시작했고, 이것이 결국 심각한 중독 상태에 이르렀기 때문이지요. 주변 선후배들로부터도 자주 멸시와 냉대를 받기가 일쑤였습니다.

그런 가운데서도 삶의 안정을 회복하기 위해 오케음악무용연구소의 한 생도출신 처녀와 사랑을 맺었고, 1946년에는 딸이 태어났습니다. 부모의 재능을 물려받았는지 그 아이가 자라서 가수가 되었는데 1960년대 중반 팝송가수로 활동했던 송영란宋暎蘭이 바로 송달협의 유일한 혈육입니다. 가수 윤복희尹福姬가 어린 시절, 졸지에 부모를 잃고 고아가 되었을 때 송영란의 집에서 함께 기거를 했었는데 이때 송달협의 부인은 두 아이에게 노래를 가르쳐서 '투 스쿼럴스'란 이름의 소녀듀엣으로 서울 남산의 UN센터 무대에 출연을 시켰고, 나중에는 미8군 쇼 무대로까지 진출을 시켰습니다. 두 모녀는 나중에 미국으로 이민을 떠났습니다.

고달프게 살아온 송달협의 일생은 그야말로 이리저리 뿌리 없이 떠돌아다니는 한 포기 부평초와도 같았습니다. 아편중독자가 되어서 가족들과도 헤어지고 혼자서 쓸쓸하게 거리를 떠돌던 송달협이 언제 어디서 어떻게 세상을 떠났는지는 아무도 모릅니다. 틀림없이 아무도 돌보는 이 없는 가련한 행려자의 모습으로 비참하게 눈을 감았을 것입니다.

진방남, 효孝의 참뜻을 노래로 일깨워준 가수

중국의 칭다오에는 한국인이 운영하는 공장 기업체가 무척 많습니다. 그래서 시내 곳곳에는 한글 간판도 흔하게 보이지요. 1990년대 후반 어느 초겨울, 칭다오의 한국 교민을 위문하는 공연에 초청을 받아 다녀온 적이 있습니다. '경복궁'이란 한국 식당의 넓은 홀이 공연장이었는데, 초저녁부터 많은 교민들이 몰려들었습니다. 흘러간 옛 가요를 감상하는 자리라서 그랬던지 주로 나이든 분들이 일찍감치 자리를 잡고 공연시간을 기다렸습니다.

가수 진방남

그날 레퍼토리는 고향과 어머니 테마 노래들만 주로 골라서 함께 듣고 부르는 자리를 마련했지요. 마침 〈불효자는 웁니다〉를 부를 때였습니다. 객석 뒤에 앉아있던 한 중년부인이 손수건으로 눈가를 연신 찍어대더니 기어이 흐느껴 우는 모습이 눈에 띠었습니다. 주변의 다른 사람들도 덩달아 눈시울이 불긋불긋해졌지요. 틀림없이 고향을 떠나온 지 여러 해 되어 고국의 어머니 생각에 저절로 솟구친 눈물이었을 것입니다. 그 눈물 속에는 자식의 도리를 제대로 하지도 못한 채 덧없는 세월만 흘려보낸 후회와 안타까움이 들어있었을 것입니다.

노래 〈불효자는 웁니다〉 신보 소개 및 예술상 공고

　효孝라는 글자는 늙을 노老와 아들 자子가 합쳐진 것이라고 합니다. 자녀가 늙은 부모를 업고 있는 형상을 나타낸 글자로 부모나 조상을 잘 섬겨야 한다는 참뜻을 담고 있지요. 오늘은 그러한 효도의 참뜻을 머금고 있는 노래 한 곡을 여러분과 함께 들어보기로 하지요.

　　　불러 봐도 울어 봐도 못 오실 어머님을
　　　원통해 불러보고 땅을 치며 통곡해요
　　　다시 못 올 어머니여 불초한 이 자식은
　　　생전에 지은 죄를 엎드려 빕니다

　　　손발이 터지도록 피땀을 흘리시며
　　　못 믿을 이 자식의 금의환향 바라시고
　　　고생하신 어머님이 드디어 이 세상을
　　　눈물로 가셨나요 그리운 어머니

북망산 가시는 길 그리도 급하셔서

이국의 우는 자식 내 몰라라 가셨나요

그리워라 어머님을 끝끝내 못 뵈옵고

산소에 어푸러져 한없이 웁니다

<div align="right">─〈불효자는 웁니다〉 전문</div>

세월이 아무리 흘러가도 결코 변하지 않는 것이 있으니 그것은 우리를 낳아주고 길러주신 어머니에 대한 그리움입니다. 그러한 그리움은 세월이 흘러가면 갈수록 더욱 애틋한 눈물겨움으로 우리 가슴에서 되살아납니다. 우리의 어머니께서는 불경 『부모은중경父母恩重經』에 나오는 이야기처럼 언제나 우리를 무한정한 사랑으로 돌봐주셨고, 살아계실 때나 돌아가신 후에나 항상 우리 곁에 머물러 계십니다. 오늘 하루 우리가 무탈하게 잘 지낼 수 있었던 것도 어쩌면 어머니의 사랑이 우리를 살뜰하게 돌보아주셨기 때문일 것입니다.

노래 가사 속의 어머니는 성공을 위해 먼 곳으로 떠난 자식을 위해 노동과 기도를 마다하지 않으셨습니다. 하지만 그 아들이 고향집으로 돌아오기 전, 몸에 병이 들어 그토록 몽매간에도 그리던 아들을 끝내 보지 못하고 홀연히 세상을 떠나고 말았군요. 뒤늦게 돌아온 자식은 어머니 산소 앞에 엎드려 통곡을 하는 장면으로 이 노래의 영상이 마무리됩니다.

이 노래를 부른 가수 진방남秦芳男은 1917년

데뷔 시절의 가수 진방남

백년설이 운영하던 서라벌 레코드에서 발매된 진방
남의 음반 〈청춘욧트〉

경남 마산에서 출생했습니다. 본명은 박창오朴昌吾이며, 작사가 반야월半夜月과 같은 사람입니다. 일제강점기 후반에 가수로 데뷔해서 활동하다가 광복 후에 작사가로 더욱 활발한 활동을 펼쳤지요.

그가 가수로서 발표한 대표곡으로는 〈꽃마차〉, 〈불효자는 웁니다〉, 〈마상일기〉, 〈그네줄 상처〉, 〈잘 있거라 항구야〉, 〈사막의 애상곡〉, 〈눈 오는 백무선〉, 〈기타줄 하소〉, 〈오동닙 맹서〉, 〈북지행 삼등실〉, 〈고향 만리 사랑 만리〉, 〈세세년년〉, 〈넋두리 이십 년〉, 〈비 내리는 삼랑진〉 등 다수입니다. 흔히 가요사의 평자들은 진방남의 창법을 '꽁꽁 다져진 듯 옹골차고 매력이 느껴지는 음성으로 빈틈이 없는 특이한 음색'이라 해설했는데, 특히 노래 가사의 의미를 잘 해석하고 새겨서 표현하는 가수로 이름이 높았습니다.

목단눈 오는 밤은 첫사랑이 그리워
북랑성 흐르는 하늘 턱을 고이고
불러보는 망향가는 눈물의 마디냐

목단눈 오는 밤은 고향집이 그리워
남포불 얼룩진 창에 이마를 대고
까닭모를 옛 사랑은 마음의 곡조냐

시발차 허덕이는 고개 넘어 또 고개

백무선 아득한 길에 그 누굴 찾어

가는 거냐 우는 거냐 실없은 발길아

— 〈눈 오는 백무선〉 전문

일제 말 유랑민의 심사와 눈이 펄펄 내리는 북방지역의 정서를 잘 담아내고 있는 독특한 분위기의 가요작품입니다. 모란눈은 함박눈보다도 송이가 한결 더 큰 눈발을 가리키는 시적 표현으로 보입니다. 백두산과 무산茂山을 오고가는 낡은 증기기관차의 헐떡이는 광경이 눈에 보이는 듯합니다. 높은 고개를 넘어가는 시발차의 모습은 위기 속을 통과해가는 우리 민족의 정황을 상징적으로 반영하고 있습니다.

진방남이 불렀던 노래의 제목과 가사를 살펴보면 대개 유랑민의 서러운 심정, 가족이산, 성공에 대한 다짐, 향수와 탄식 등으로 넘실거립니다. 주로 식민지시대 삶의 애환을 다룬 것이 대부분이지요. 식민지시대의 모든 가수들의 생애가 그렇듯 진방남도 고난의 청년기를 보냈던 듯합니다. 철물점 직원, 고물상 잡부, 양복점 점원 등의 경력을 거쳤으니까요. 하지만 어려움 속에서도 언제나 노래를 불러서 그 고통을 삭이며 이겨가는 꿋꿋함과 낙천성을 지녔기 때문에 마침내 훌륭한 가수로 데뷔할 수 있었습니다.

1939년 경북 김천에서는 태평레코드사에서 주최한 전국신인남녀 가요콩쿠르대회가 열렸습니다. 김천은 비교적 작은 도시였음에도 불구하고 작사가 고려성조경환의 고향이 김천인지라 그곳이 선정되었다고 합니다. 북쪽은 함경도의 부령 청진, 동쪽은 일본의 오사카까지 각지에서 수백 명

청년남녀들이 운집한 가운데 장장 나흘 동안 열렸던 대단한 행사였나 봅니다. 이 대회에 출전한 진방남은 당당히 1등으로 입상했고, 곧바로 태평레코드사 전속가수가 되었습니다.

당시 작사가 박영호^{필명 처녀림} 선생이 문예부장으로 있었던 태평레코드사에는 채규엽, 선우일선, 신카나리아, 백년설, 최남용, 백난아, 태성호, 남춘역 등의 최고수준 대표가수들이 활동하고 있었는데, 진방남의 합세로 태평레코드의 위세는 그야말로 하늘을 찌를 듯했습니다. 작사가로는 박영호, 조경환^{고려성}, 김영일^{불사조}, 작곡가로는 전수린, 김교성, 이재호 등이 이들의 노래에 날개를 달아주었지요.

아무튼 진방남은 일본으로 가서 이 〈불효자는 웁니다〉의 취입을 앞두고 대기하던 시간에 '모친별세'란 전보를 받게 됩니다. 솟구쳐 오르는 통곡을 삼키며 몇 차례 노래를 불렀으나 목이 메어 실패하고, 결국 다음 날로 연기한 끝에 울음 섞인 절창으로 녹음을 마치게 됩니다. 녹음실에서

태평레코드의 대표가수 진방남 소개

가수는 일본으로 떠나던 아들을 배웅하러 지팡이를 짚고 마산역까지 나오셨던 어머니의 모습을 떠올립니다. 비오는 날 고쿠라 양복을 입고 우산에 가방 하나 달랑 들고 3등 차표를 손에 쥔 열차의 아들을 향해 연약한 손을 흔들던 그 어머니의 마지막 모습 말입니다. 가수는 녹

음을 마친 뒤 마침내 터져 나오는 통곡을 걷잡을 수 없어서 온몸으로 흐느껴 울었습니다.

이 노래의 원래 가사는 3절에서 '청산의 진흙으로 변하신 어머니여'였는데, 이를 진방남은 '이국에 우는 자식 내 몰라라 가셨나요'로 고쳐서 취입했습니다. 하지만 2절 가사에서 모순이 발견되었지요. '드디어 이 세상을'이란 대목이 바로 그것입니다. '드디어'라고 하면 마치 어머님이 빨리 세상을 떠나기를 기다리는 듯한 느낌이 되기 때문입니다. 그래서 가수는 취입 이후 이 노래를 부를 때마다 '드디어' 대신에 '어이해' 혹은 '한많은'으로 바꾸어서 불렀다고 합니다. 이 노래는 1975년 조총련계 교포 추석성묘단 환영공연장에서 희극배우 김희갑이 불러 장내를 온통 눈물바다로 만들었다고 하지요.

험한 시절을 살아온 모든 한국인들에게 가요곡 〈불효자는 웁니다〉는 자신의 삶을 차분히 되돌아보고 정체성을 회복하는 계기를 만들었습니다. 아울러 어떻게 살아가는 것이 진정한 삶인지를 일깨워주는 동시에 대

무대 공연에 출연한 가수 진방남

만년의 가수 진방남

중들의 가슴 속에서 커다란 공감을 불러일으
켰습니다.

해마다 이 노래는 어버이날이 가까운 시기
에 라디오나 TV를 통해 여전히 우리에게 들려
옵니다. 이 노래를 들으며 가요팬들은 지금은
세상을 떠나신 부모님의 고단했던 시절을 떠
올리며 눈물 짓습니다. 양주동 선생이 작사한
〈어머니 마음〉과 함께 이 노래는 불멸의 가요

곡으로 우리 곁을 지킬 것입니다.

1950년 6·25전쟁 중에 태어나 불과 열 달 만에 어머니를 여읜 저로
서는 이 노래를 차마 안정된 마음으로 불러낼 자신이 없습니다. 부르다가
눈물이 솟구쳐 노래를 멈춘 적이 과연 몇 번인지 모릅니다. 가수 진방남
도 이 노래를 자신의 기피곡이라고 했지만, 저로서도 이 노래는 부르기
전부터 가슴이 꽉 메어져옵니다.

가수로서 400여 곡을 취입했고, 작사가로서는 약 5,000편가량을 발표
했던 진방남반야월은 21세기 초반까지 마지막 원로 대중예술인으로 장엄
한 생애를 살아오며 한국의 소중한 대중문화사를 생생히 증언하다가
2012년 3월 26일 95세를 일기로 세상을 떠났습니다.

유선원, 식민지의 봄을 아리랑곡조로 부른 가수

예나 제나 대중연예계에는 촉망받는 신인으로 소개되면서 혜성처럼 등장했다가 너무도 짧은 기간 동안만 활동하고 어디론가 사라져버리는 경우가 흔했습니다. 그러므로 대중들은 신인들의 이름도 제대로 기억하지 못한 상태에서 자취를 감추어버리니까 과연 이런 사람이 있었던지 기억조차 못하는 사례가 많았습니다. 갑자기 행방불명된 까닭이 무엇일까요. 첫 번째는 새로운 앨범을 발매했

가수 유선원

는데도 대중적 반응이 도무지 느껴지지 않는 경우입니다. 두 번째는 결혼, 전직, 스캔들 따위로 말미암아 가요계를 아주 떠나는 경우가 이에 해당될 것입니다.

1937년 9월 〈이별의 처녀〉 음반을 발표하면서 콜럼비아레코드사 전속 가수로 데뷔한 유선원柳善元은 바로 두 번째 이유로 추정되는 배경 속에 1938년 3월 가요계를 완전히 떠난 것으로 보입니다. 그녀가 가수로 활동했던 기간은 고작 6개월 남짓합니다. 하지만 이 짧은 기간 동안에 유선원은 7곡의 신곡을 발표하였고, 또 그 가운데 특별한 의미가 담겨있는 절창 한 곡이 담겨 있으므로 오늘 우리가 그녀를 특별히 기억하고자 하는 것입니다.

가사지에 수록된 사진으로 가수 유선원의 생김새를 더듬어보면 아주 재기발랄한 20대 초반의 처녀입니다. 사진 속에서 유선원은 귀엽고 동그란 로이드안경을 끼고 왼쪽 옆을 슬쩍 바라봅니다. 그 포즈에서 세련미가 느껴집니다. 한가운데에 가르마를 타서 쪽을 진 머릿결은 동백기름이라도 발랐는지 반짝반짝 윤이 납니다. 타원형으로 동그스름한 얼굴은 꽤 지적이고 세련된 모던 걸의 분위기가 느껴집니다. 유난히 선이 굵고 좌우로 길게 휘어진 아미蛾眉 밑으로 렌즈 속에서 뜨고 있는 동그란 눈에는 특별한 총기와 영민한 광채가 보입니다. 콧날 아래로 굳게 다물고 있는 입술은 다소 두툼해 보입니다. 가느

기생 출신 가수 유선원의 앳되고 지적인 모습

다란 목을 단정하게 여민 하얀 깃동정이 도드라져 보이는 한복저고리의 길이는 요즘 한복에 비해 꽤 섶이 긴 듯합니다. 1930년대 당시의 한복스타일이 바로 그러하겠지요. 저고리무늬는 체크형이고, 옷고름도 같은 무늬인데 치마는 규칙적인 점박이문양입니다. 전체적으로 유선원의 용모를 살펴보면 깔끔 단정한 전문학교의 재학생 분위기를 상당히 풍깁니다.

그런데 이 신인가수 유선원의 출생과 생애, 갑자기 가요계를 떠난 까닭에 대해 알려주는 자료는 어디에도 없습니다. 다만 부른 노래의 스타일과 창법을 비롯한 여러 정황으로 짐작하건대 왕수복이나 선우일선, 이은파처럼 권번에서 활동하던 기생 출신가수였던 것은 분명해보입니다. 권번도 어

느 권번소속인지조차 알아볼 길이 없지만 우리는 다음 활동내용을 통해 유선원이 평양 기성권번 출신이 아닌지 가늠해봅니다.

유선원은 신인가수가 되어서 1938년 3월 29일 저녁 8시 50분 경성방송국 제2방송 〈신민요와 가요곡〉 프로에 가수 최명선과 함께 출연했습니다. 이날 그녀는 〈포구에 우는 여자〉, 〈처량한 기타소리〉, 〈울고 떠나간 님〉 등 자신의 대표곡 3편을 평양방송관현악단 반주에 맞춰서 불렀습니다. 서울의 방송국에 출연했는데 왜 그날따라 하필 평양관현악단의 반주에 맞춰 노래를 불렀을까요? 평양관현악단이 연주차 서울에 왔을 때 공연을 마치고 방송국 요청으로 반주를 하게 되었을 때 일부러 평양출신 가수를 불렀을지도 모릅니다. 이런 일로 우리는 유선원의 출생지를 일단 평안도지역으로 유추해볼 수 있을 듯합니다.

유선원은 데뷔곡인 유행가 〈이별의 처녀〉이하윤 작사, 전우삼 작곡, 콜럼비아 40783를 비롯해서 신민요 〈상록수〉이노홍 작사, 전기현 작곡, 콜럼비아 40786, 〈청춘명랑보〉이하윤 작사, 전기현 작곡, 콜럼비아 40787, 신민요 〈가벼운 인조견을〉을파소 작사, 정진규 작곡, 콜럼비아 40790, 〈포구에 우는 여자〉이하윤 작사, 전기현 작곡, 콜럼비아 40795, 〈처량한 기타소리〉이하윤 작사, 손목인 작곡, 콜럼비아 40798와 마지막 곡인 〈울고 떠나간 님〉박루월 작사, 손목인 작곡, 콜럼비아 40807 등 7곡을 남겼습니다.

이를 통해 살펴보면 유선원 노래에 가사를 붙여준 단골작사가는 이하윤이 4편으로 가장 많습니다. 기타 이노홍, 을파소김종한, 박루월이 각 1편씩입니다. 작곡가로는 3편의 전기현을 비롯해서 2편의 손목인, 그리고 전우삼과 정진규가 각 1편씩입니다. 유선원 노래의 가사와 곡조를 살펴보면 슬픈 색조의 노래가 4편, 밝고 경쾌한 느낌의 노래가 3편입니다.

〈이별의 처녀〉는 슬픈 노래입니다. 향가와 고려가요, 혹은 김소월 시

작품에 나타나는 우리 민족의 전통적 이별정서가 고스란히 느껴집니다. 사랑하던 여인을 버리고 떠나가는 남성을 애타게 찾으며 그리워하는 이별의 정조와 서러움이 담겨있습니다. 1937년 콜럼비아레코드사 전속신인가수로 소개되었는데 〈이별의 처녀〉로 데뷔해서 마지막 곡이 〈울고 떠나간 님〉이니 유선원은 과연 가슴속에 슬픔을 지닌 이별의 처녀로 나타났다가 떠나기 싫었던 가요계를 울면서 홀연히 떠나간 것은 아닐까요?

소매에 매달려 우는 나를
뿌리쳐 버리고
외로이 산을 넘어 어디로 가나
불러도 불러도 말이 없는 그대의 그림자여

—〈이별의 처녀〉 1절

〈상록수〉도 제목의 느낌과는 다르게 서로 사랑하는 마음을 늘 푸른 상록수에 비견해서 엮어가는 노래입니다. 사랑의 아름다움과 영원함, 인생은 유한하지만 사랑의 마음은 언제나 항구적이고 영원무궁토록 이어진다는 삶의 인식, 혹은 사랑의 덧없음과 무상함, 사랑의 질서와 자연스러움, 사랑의 발전과 번성 따위에 대해서 전체 5절가사로 곡진하게 펼쳐갑니다. 민요적 조흥구助興句를 활용하는 방법도 특이합니다.

세월에 우리 몸은 늙어를 가도
마음은 새파래서 상록수로구나
에헤야 데헤야 너하고 나하고

데헤야 어름마 좋다 사랑이로구나

<div align="right">―〈상록수〉5절</div>

〈청춘명랑보青春明朗譜〉는 밝고 긍정적인 노래입니다. 곡조도 경쾌하고 발랄한 느낌을 줍니다. 하지만 1937년 10월의 세상은 그리 밝고 명랑하지 못했습니다. 그해 7월, 일제는 중일전쟁을 스스로 일으켜 놓고 식민지조선의 각도에 비상전시체제를 갖추도록 지시했습니다. 10월 1일에는 이른바 '황국신민서사皇國臣民誓詞'라는 노예적 문장을 제정해서 식민지백성들이 아침마다 늘 일본 왕이 있다는 동쪽을 향해 외치도록 삶을 철저히 강제했습니다. 이런 시기에 발표한 〈청춘명랑보〉의 빛깔과 의미는 전혀 살아날 수가 없는 망언에 가까운 것이었을 테지요.

유선원의 노래 〈청춘명랑보〉 가사지

어깨를 가지런히 우리 함께 가는 길은
명랑한 저 하늘아래 참으로 즐겁다
물결같이 구비치는 희망을 안고서
즐거운 발길 힘있게 나아가자
희망의 나라로

<div align="right">―〈청춘명랑보〉1절</div>

유선원의 절창 〈가벼운 인조견을〉 가사지

명랑함, 즐거움, 구비치는 희망, 즐거움, 풍요로움, 밝음, 경쾌함 따위는 현실에서 이미 퇴색되고 없는 상태로 가사의 관제적官制的 성격이 강하게 느껴지던 구성방식이었습니다. 오히려 유선원이 발표한 다른 노래 〈포구에 우는 여자〉가 담아내는 이별, 눈물, 한숨, '처량한 기타소리'가 강하게 뿜어내는 삶의 혼란, 그리움, 고독, 처량함, 방황심리, '울고 떠나간 님'이 그리고 있는 통곡, 이별, 서러움 따위는 당시 주민들의 비극적 삶과 직접적으로 맞닿아 있습니다. 그런 점에서 오히려 정직한 가요작품이라 할 수 있겠습니다. 그 때문인지 〈포구에 우는 여자〉의 가사는 2절에서 '눈물을 씻으며 짓는 이 한숨'이란 대목의 비극적 느낌 때문에 검열과정에서 해당소절 모두가 삭제되는 비운을 겪기도 했던 것입니다.

이제 우리는 유선원이 남긴 가요작품 중에서 가장 절창이라 할 수 있는 〈가벼운 인조견을〉에 대해 이야기하고자 합니다. 이 노래의 가사를 쓴 을파소乙巴素는 함북 경성 출생의 시인 김종한金鍾漢, 1914~1944의 아호입니다. 최고의 순간을 표현하는 선적禪的인 시풍에 능했다던 『문장』지 출신

의 시인이었지요.

가벼운 인조견을 살짝 몸에 감고서
오늘도 나와 보는 노들강변 백사장
바람아 스리슬슬 치마폭을 놓아라
열여덟 이 마음을 너도 마저 아느냐
아리랑 아리랑 아라리오
그리운 나라로 찾아를 가네

늘어져 하늘하늘 수양버들 가지에
제비도 쌍을 지어 날아들지 않는가
할 말도 채 못하고 이 가슴만 떨려서
뜨거운 눈물 속에 가는 님을 보내네
아리랑 아리랑 아라리오
그리운 나라로 찾아를 가네

노 젓는 나룻배는 꿈을 싣고 가는데
어디서 들려오는 흥에 겨운 봄노래
청춘도 물결이라 가기 전에 이 봄을
열여덟 수집은 때 까닭모를 눈물만
아리랑 아리랑 아라리오
그리운 나라를 찾아를 가네

ㅡ〈가벼운 인조견을〉 전문

가사를 찬찬히 음미해 봅니다.

인조견人造絹이란 말이 나오는데요. 이 말은 인견100% viscose rayon, 즉 목재펄프에서 추출해서 만든 인공적인 순수천연섬유입니다. 얇고 가벼워 땀 흡수가 빠르며 시원한 느낌을 줍니다. 촉감이 부드럽고 살에 달라붙지 않아 여름옷 혹은 여름침구용으로 적합하다는 평을 받습니다. 예전에 없던 이 섬유가 가사에 등장하는 것을 보면 인조견도 식민지적 근대문물의 하나로 떠오릅니다. 1930년대 권번기생들이 여름옷감으로 선호했던가 봅니다. 아마도 인조견으로 만든 한복을 입었거나 인조견 목도리라도 두른 듯합니다. 계절은 초여름인 듯합니다.

작중화자는 서울의 어느 권번소속의 방년 18세가 되는 기생인데 수양버들이 드리워진 한강, 즉 노들강으로 산책을 나온 것 같습니다. 한강주변의 봄 풍경이 너무도 깨끗합니다. 그런데 짓궂은 봄바람이 자꾸만 불어서 젊은 처녀의 치마를 펄럭이게 합니다. 강가의 수양버들은 이미 짙푸른데 거기에 날아 앉는 제비들도 암수가 함께 노니는데 처녀는 자신이 혼자인 것이 그렇게도 쓸쓸하게 느껴집니다. '할 말도 채 못하고 이 가슴만 떨려서' 이 대목은 얼마나 기막히는 처녀의 심정을 고스란히 전해줍니까? 저 멀리 강물위로는 나룻배가 보입니다. 뱃놀이하는 사람들은 조각배를 타고 봄노래를 구성지게 부릅니다. '청춘도 물결이라 가기 전에 이 봄을'과 '열여덟 수집은 때 까닭모를 눈물만'이란 대목이 어찌 그리도 우리의 가슴을 아리게 하는지요. 한국적 정서의 전형적 풍광을 너무도 실감나게 담아내고 있습니다.

각 연의 후렴이 또 이 작품의 아름다움을 고조시켜줍니다. '아리랑 그리운 나라로 찾아를 가네'에서 '그리운 나라'는 과연 어디를 가리키는 것

일까요? 주권을 잃어버린 민족의 고토故土를 떠올리게 하는 은유와 상징성으로 다가옵니다. 우리 모두는 바로 그러한 그리운 나라를 잃어버린 것입니다. 을파소 김종한 시인의 뛰어난 문재文才가 느껴지는 작품입니다.

식민지시대에는 민요 아리랑을 적절히 활용한 가요작품이 제법 여러 편 발표된 적이 있습니다. 〈강남 아리랑〉김용환 등, 〈꼴망태 아리랑〉, 〈아리랑 낭랑〉백난아, 〈아리랑 부두〉장세정, 〈아리랑 술집〉김봉명, 〈아리랑 우지마라〉장일홍, 〈아리랑 춘풍〉신카나리아, 〈유선형 아리랑〉이난영 등이 그 대표적 사례들입니다. 우리 민족에게 가장 친근한 아리랑 가락을 통해서 가요의 서민정서를 곡진하게 전달하고자 했던 것이 이 노래들의 목적입니다.

연극배우 출신으로 옛 가요의 정서를 되살려내는 창법을 중시하면서 부른 노래로 음반까지 내었던 가수가 있습니다. 최은진이 바로 그 주인공입니다. 〈다시 찾은 아리랑〉, 〈풍각쟁이 은진〉은 그녀가 펴낸 음반의 제목입니다. 기타, 클라리넷, 아코디언, 바이올린, 콘트라베이스 등의 악기를 반주에 적절히 배치해서 고전적 흥취를 한층 북돋워줍니다. 앞의 두 음반에는 모두 그녀가 부른 〈가벼운 인조견을〉이 들어가 있습니다. 그런데 제목이 〈아리랑 그리운 나라〉로 바뀌어 있네요. 변화된 시대에 잘 부합되는 제목으로 적절히 바꾼 듯합니다. 여러분께서는 1930년대 후반, 한 기생가수가 애틋하게 불렀던 노래가 무려 80년이 훨씬 넘는 세월을 건너뛰어 새로운 모습으로 재현된 가요작품이 궁금하지 않으십니까.

최병호, 망국의 슬픔을 〈아주까리 등불〉로 표현한 가수

데뷔 초기의 가수 최병호

최병호崔炳浩, 1916~1994란 이름은 몰라도 옛 가요 〈아주까리 등불〉을 모르는 이는 아마 드물 것입니다. KBS 〈전국노래자랑〉 진행자로 오래도록 활동하다가 송해宋海가 이 노래를 즐겨 불러서 더욱 많이 알려진 작품이기도 합니다. 하지만 이 노래는 원곡가수가 따로 있으니 최병호가 바로 그 주인공입니다.

최병호는 전남 무안에서 출생했습니다. 어떤 자료에는 목포에서 태어난 것으로 되어 있는데 이는 잘못입니다. 1916년 전남 무인 출생으로 목포는 그의 성장지였습니다. 본명은 최재련崔載錬, 자신의 가수 명을 한자만 바꾸어서 병호丙浩, 혹은 병호丙虎로 쓰기도 했습니다. 소년시절, 목포에서 거주할 때 선배였던 작곡가 이봉룡李鳳龍, 1914~1987으로부터 일찍부터 재능을 인정받고 자신감을 키우며 가수가 되기로 결심했습니다.

1940년, 그의 나이 24세에 제1회 오케OKEH 가요콩쿨대회에 참가해서 광주예선을 통과하고, 서울본선에서 박달자, 권명성, 신석봉, 성일, 봉일

등과 함께 선발되어 전속가수가 되었습니다. 당시 심사위원은 작곡가 손목인孫牧人, 박시춘朴時春, 이봉룡 등입니다. 그해 8월에 첫 데뷔음반을 내었는데, 그 제목은 이봉룡이 작곡한 〈십년이 하룻밤〉입니다. 그리고 이듬해인 1941년 2월에 〈아주까리 등불〉과 〈실없는 동백꽃〉 등 두 곡이 수록된 음반이 발매되었는데, 뜻밖에도 놀라운 히트를 하게 되었지요. 그화제의 중심은 바로 〈아주까리 등불〉 때문입니다.

> 피리를 불어주마 울지 마라 아가야
> 산 너머 고개 너머 까치가 운다
> 고향 길 구십 리에 어머니를 잃고서
> 네 울면 저녁별이 숨어버린다
>
> 노래를 불러주마 울지 마라 아가야
> 울다가 잠이 들면 엄마를 본다
> 물방아 빙글빙글 돌아가는 고향 길
> 날리는 갈대꽃이 너를 부른다
>
> 방울을 울려주마 울지 마라 아가야
> 엄마는 돈을 벌러 서울로 갔다
> 바람에 깜빡이는 아주까리 등잔불
> 저 멀리 개울 건너 들길을 간다
>
> ─ 〈아주까리 등불〉 전문

시인이자 유명작사가였던 조명암趙鳴岩, 1913~1993이 노랫말을 붙이고 역시 고향선배 이봉룡이 작곡을 한 작품입니다. 이 가요시를 찬찬히 들여다보면 엄마를 잃고 슬피 울고 있는 한 아기의 불쌍한 모습이 보입니다. 아기가 울면서 그토록 간절하게 기다리는 엄마는 영영 돌아오지 못할 길을 떠났습니다. 우는 아기의 옆에서는 까치가 깍깍 하는 소리로 달래주고, 저녁별도 불쌍한 아기를 위로하는 듯 깜빡입니다. 누군가가 자장가를 불러주기도 하고, 바람에 날리는 갈대꽃이 아기를 토닥여주기도 합니다. 줄곧 그치지 않는 아가 울음을 달래주는 방울소리도 들리네요. 오죽하면 슬픈 소식을 알리지 못하고 엄마가 잠시 돈 벌러 위해 서울 갔는데, 오실 때는 틀림없이 맛있는 과자를 사올 거라며 짐짓 거짓말도 해봅니다. 하지만 칭얼대는 아기는 울음을 그치지 않습니다.

엄마 잃은 아기를 잠재우는 자장가 형식의 이 노래는 우리에게 너무나도 슬프고 아름다운 시대적 정서를 느끼게 합니다. 세상을 떠난 아기엄마는 다름 아닌 주권을 잃어버린 조국의 상징입니다. 우는 아기는 고통에 시달리는 우리 민족의 표상이 아니겠습니까. 이렇듯 애절한 정감이 서린 노래를 최병호는 그 특유의 굵고 느릿느릿한 보이스컬러로 구성지게도 펼쳐서 엮어갑니다. 이 가요곡을 사랑하는 많은 팬들은 라디오나 전축에서 들려오는 노래를 따라 부르며 혼자 눈물을 짓거나 가슴이 울컥하는 비통함에 잠길 때가 있었습니다.

작사가 조명암도 가사를 잘 썼지만, 그 분위기를 살려내는 곡조를 작곡가 이봉룡이 워낙 잘 뽑아내었고, 더불어 이 좋은 악곡의 맛을 제대로 살려낸 주인공이 바로 가수 최병호였던 것입니다. 작사, 작곡, 가창 세 박자가 절묘한 삼위일체를 이룰 때 비로소 한 편의 절창이 탄생할 수 있다

는 원리를 이 노래는 보여주었습니다. 놀라운 것
은 이 〈아주까리 등불〉이 일본에서도 높은 인기
를 얻어서 다수의 해외가요팬을 확보했었다는 사
실입니다.

가수 최병호의 활동터전은 거의 대부분 오케레
코드사였습니다. 여기서 그는 1941년부터 1943
년까지 불과 두 해 남짓한 기간 동안 대략 스무 곡
가까운 가요작품을 집중적으로 발표했습니다.
〈십년이 하룻밤〉, 〈아주까리 등불〉, 〈실없는 동백꽃〉, 〈넘으면 세치 반〉,
〈마지막 신표信標〉, 〈유랑의 나그네〉, 〈사랑의 파지장波止場〉, 〈벽오동〉, 〈세
월〉, 〈월하의 선기船歌〉, 〈고성孤城의 달〉, 〈방가로의 달〉, 〈사면초가〉, 〈일
엽편주〉, 〈남아의 정〉, 〈불여귀不如歸〉, 〈산 천리 물 천리〉, 〈황포돛대〉, 〈떠
나갈 해항海航〉 등이 그 목록입니다.

이 가운데서 〈황포돛대〉는 최병호의 두 대표곡 중 하나입니다.

황하수 벅찬 물에 노래를 싣고
어드메로 떠나가는 황포돛대냐
흘러가는 동쪽 바다 동쪽의 사랑
행복을 실어오는 황포돛대냐

병원선 뱃머리에 깃발을 보고
손을 들어 절을 하는 뱃사공이여
아세아의 두견 피는 영원의 사랑

군마를 싣고 가는 황포돛대냐

　　　　　　　　　　　　　　　　　　― 〈황포돛대〉 전문

　유성기 음반에 실린 이 〈황포돛대〉를 가만히 들어보면 3절은 일본말
가사로 되어있는 사실을 알 수가 있습니다. 1943년에 발매된 이 노래는
군국주의 체제와 태평양전쟁 수행에 대한 격려와 당위성이 은연중에 느
껴집니다.

　오케레코드사 전속시절, 최병호의 작품에 가사를 제공한 작사가는 오
로지 조명암 한 사람뿐입니다. 김다인金茶人 명의로 된 작품이 있었지만 그
마저도 오케레코드 음반에서 사용했던 조명암의 또 다른 필명이지요. 작
곡은 김영파金玲波, 김용환의 또 다른 필명, 박시춘, 이봉룡, 김화영金華榮 등이 담당
했는데, 이 가운데서 이봉룡과 박시춘의 작품이 가장 다수입니다.

　가수 최병호가 오케 이외 다른 곳에서 발표한 음반으로는 1943년 태
평레코드사에서 일제 말 이른바 '개병가皆兵歌'란 장르로 낸 〈우리는 제국
군인〉김정일 작사, 김용환 작곡이란 가요가 하나 있습니다. 물론 자신의 자발적
선택은 아니었던 것으로 추정이 되지만 이 노래는 취입하지 말았어야 할
반민족적인 군국가요였습니다. 일제는 음반에서의 가요장르 명칭마저도
종전까지 '유행가'로 써오던 것을 1941년 7월부터 일제히 '가요곡'이란
이름으로 바꿔 쓰도록 강제했습니다. 그것은 유행가란 명칭이 천박하므
로 전체국민이 모범적 삶을 살아야 하는 전시체제에서 대단히 부적절하
다는 군국주의적 판단의 작용 때문입니다.

　재일동포로서 가요사를 연구하는 박찬호는 가수 최병호의 음색이나 창
법상 특징이 일본가수 시오 마사루塩まさる나 오노 메구루小野 巡, おのめぐる와

비슷하다는 지적을 하고 있습니다. 실제로 〈벽오동〉, 〈고성의 달〉과 같은 노래를 들어보면 일본의 전통음악인 낭가浪歌, 나니와부시의 분위기가 느껴지기도 합니다. 무대에서 노래 부르는 그의 자세는 시종일관 꼿꼿한 부동자세였습니다. 가수로서 인기가 높았던 1942년 최병호는 오케레코드사 선배 송달협宋達協의 누이동생을 아내로 맞이해서 혼례식을 올렸습니다.

　1943년이 저물어갈 무렵 최병호는 김해송金海松, 1911~1950과 함께 약초가극단若草歌劇團, 조선악극단朝鮮樂劇團 단원으로 활동하고 있었지요. 기예증技藝證이 있으면 그나마 비교적 안전한 신분이 보장되었음에도 불구하고 최병호는 징용대상자로 소집되어 일본 규슈지방의 고쿠라 탄광으로 끌려갔습니다. 죽음터와 같은 그곳에서의 고통을 견뎌내지 못하고 최병호는 일부러 미치광이 짓을 계속했는데, 이 때문에 극적으로 풀려날 수 있었습니다. 돌아와서 그는 다시 조선악극단 멤버로 전국을 순회공연 다니던 중 8·15해방을 맞이했습니다. 평소 가깝던 선배 김해송이 K.P.K.악단을 결성하게 되자 거기에 들어가 단원으로 활동했는데, 서울에서는 국도극장이 주된 무대였고, 박시춘악단과 무궁화악극단에도 출연했습니다.

　1947년에는 영화 〈그들의 행복〉 주제가를 장세정張世貞, 1921~2003과 함께 불러서 음반을 내었고, 근검절약해서 모은 출연료로 서울 봉익동에 아담한 주택을 장만했습니다. 그러나 돌연히 발발한 6·25전쟁은 최병호의 모든 삶을 원점으로 되돌아가게 했습니다. 그가 살던 주택은 9·28 수복 때 폭격으로 잿더미가 되었습니다. 완전 빈털터리가 된 가수 최병호는 생존을 위해 방송국의 기술직원으로 들어가게 되었고, 그 덕분으로 한강교가 폭파되기 직전에 부산으로 피난길을 떠날 수 있었습니다.

　한강다리를 넘으며 그는 주변의 혼란한 참상에 만감이 교차했습니다.

신문기사로 보도된 〈황포돛대〉의 가수 최병호

부산 피난시절에는 방송국 뒷마당 공터에 판잣집을 짓고, 가족들과 함께 살았습니다. 전쟁의 외중에 그는 해상 이동방송국, 대구방송국 출력증강 등을 위해 지역을 옮겨 다니며 바쁘게 일을 했었고, 때로는 군예대軍藝隊 소속으로 병사들을 위한 위문공연에 나가기도 했습니다. 그러나 과거 인기 높았던 가수로서의 명성은 급격히 시들었고, 이제는 알아주는 사람조차 드물어졌습니다. 이 무렵 목포출신의 코미디언 금년동琴年童과 촌극寸劇으로 무대에 올라 약간의 대중적 인기를 회복하면서 이은관, 장소팔, 고춘자 등의 만담무대에 보조역으로 출연하기도 했습니다.

아코디언 악기를 잘 다루어서 이따금 라디오프로의 독주獨奏 출연도 있었지요. 최병호는 피난생활 중 한강다리를 넘을 때 느꼈던 민족의 참담한 현실과 수난의 역사를 언제나 기억 속에서 잊을 수가 없었습니다. 그리하여 틈날 때마다 피난 내려올 때 한강 주변의 보았던 그 참담한 광경을 되새기며 마침내 한 편의 가요작품을 작사, 작곡해서 완성할 수 있었습니다. 최병호는 이 가요작품을 1952년 대구문화극장에서 가수 심연옥沈蓮玉, 1929~을 통해 공군경음악단 반주로 첫 발표를 하게 되는데, 이 노래가 바로 '한 많은 강가에 늘어진 버들

가지는~'으로 시작되는 그 유명한 〈한강漢江〉입니다. 그러니까 작사, 작곡에도 남다른 재능이 있었던 것이지요.

하지만 최병호의 살림은 점점 더 곤궁해져서 이 곳저곳 셋방살이로 전전하다가 나이 마흔이 되던 1955년에는 서울 충신동 언덕배기 달동네에 판잣집을 짓고 아내와 8남매를 부양하게 됩니다. 이 무렵 그의 비참한 삶을 보도한『동아일보』기사는 독자의 눈물을 자아내게 합니다. 「흘러간 별들」이란 제목의 연재기사 5회째로 「〈황포돛대〉의 가수 최병호 씨」 특집이 그것입니다.

고생하던 시절의 가수 최병호

신문에 실린 최병호의 사진 속 모습은 자신의 판잣집 마당에서 고무신에 파자마 차림으로 왼쪽 손바닥을 턱에 괸 채 넋을 놓고 좌절한 표정과 자세로 망연히 허공을 바라보는 광경입니다. 그리고 신문기사는 "흘러간 날, 젊은이들에게 벅찬 애수를 깃들게 하던 유행가 〈황포돛대〉의 주인공 가수 최병호, 지금은 낙산 중턱의 판잣집에서 추억을 씹으며 가난하게 살아간다"라는 비감한 분위기의 문장으로 시작되고 있습니다.

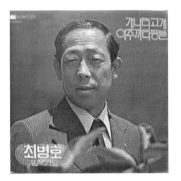

가수 최병호의 LP음반 재킷

1976년 최병호는 회갑기념으로 〈최병호 걸작음반〉을 LP독집 앨범으로 발매하게 됩니다. 그 음반에는 〈유정고향有情故鄕〉, 〈호남의 사나이〉, 〈그들의 행복〉, 〈원한의 산맥〉, 〈배따라기〉 등과 〈새 봄맞이〉, 〈알성급제謁

聖及第), 〈꿈꾸는 백마강〉, 〈나그네 설움〉, 〈삼각산 손님〉 등 다른 가수들의 노래를 리바이벌로 취입한 작품들이 수록되어 있습니다.

만년의 최병호

만년의 최병호는 원로방송인 모임에 가끔 나타나서 옛 동료들과 어울리곤 했습니다. 불후의 가요 〈아주까리 등불〉 한 곡으로 일제 말 실의에 빠진 우리 민족을 위로하고 격려했던 가수 최병호! 그는 중년까지 가난했으나 노후엔 효성스런 자녀들과 더불어 낙산에 빌딩을 짓고 여유로운 말년을 보내다가 1994년 향년 79세로 눈을 감았습니다.

계수남, 분단의 희생물로 고통을 겪은 가수

사람은 일생을 통해 여러 차례의 불행을 겪습니
다. 그 누구도 불행을 전혀 겪지 않은 채 살아가는
사람은 없을 것입니다. 불행은 인간에게 고통과 시
련을 주지만 동시에 불행은 반드시 역경의 과정을
반드시 딛고 극복해야겠다는 의지를 갖게 해줍니
다. 그래서 불행은 인간의 진정한 삶을 위해 꼭 필
요한 스승이라고 일컫기도 합니다. 고대희랍의 유
명한 시인이었던 호메로스도 자신이 겪은 엄청난

데뷔시절의 가수 계수남

불행의 기록으로 명시 「오디세이」를 집필했습니다. 그는 인간의 삶에서
불행의 분량이 행복보다 갑절은 더 많을 것이라고 말했습니다. 가장 어리
석은 사람은 불행 속에서 행복했던 시절을 떠올리며 현재를 탄식하는 경
우가 아닐까 합니다. 지혜로운 사람은 자신에게 다가온 불행도 작게 처리
해버리지만 우매한 사람은 작은 불행도 현미경처럼 확대해서 스스로 큰
고민 속에 빠져버리는 모습이지요.

우리가 오늘 가요이야기에서 다루고자 하는 가수는 계수남桂壽男, 본명 정
덕희, 1920~2004의 생애와 불행에 관한 사연입니다. 그는 1920년 전남 영광
에서 출생했습니다. 가수가 되는 것이 꿈이었던 정덕희 소년은 어려서 서

울로 올라가 경성고등부기학교를 다녔고, 1939년 경성음악전문학교 성악과를 졸업했습니다. 재학 중에는 경성방송국 합창단원으로 활동하기도 했습니다. 1940년 콜럼비아레코드사에서 전속가수를 뽑을 때 여기에 선발되어 첫 작품으로 〈울리는 백일홍〉이가실 작사, 전기현 작곡을 그해 8월, 계수남이란 예명으로 발표했습니다. 이때가 그의 나이 20세 때의 일입니다.

백일홍 꽃밭 위에 싸늘한 눈물 비는
설움의 실마린가 오늘도 부슬부슬
오, 그리운 날의 희미한 추억이여
비 젖는 백일홍에 내 맘도 운다 운다

창 앞에 노래하던 새장의 카나리아
어디로 날아갔나 조그만 발자욱아
오 날아간 꿈의 희미한 사랑이여
텅 비인 새장 안에 내 맘이 운다 운다

나리는 부슬비에 외로운 새장 옆에
그 누굴 기다리나 쓸쓸한 내 가슴은
오 못 믿을 임의 희미한 얼굴이여
백일홍 꽃밭 위에 내 맘이 운다 운다

— 〈울리는 백일홍〉 전문

이 음반의 노래를 들어보면 계수남의 음색과 창법은 맑고 잡티가 없는

깨끗한 보이스컬러로 어절을 길고 유장하게 뽑으면서 후두를 덜덜 떠는 창법이 느껴집니다. 마치 에코 같은 느낌의 다소 기계적인 바이브레이션을 반복해서 쓰고 있습니다. 나름대로의 개성은 느껴지지만 특색은 부족한 인상이랄까. 계수남의 초기노래들은 여러 장의 음반이 주로 콜럼비아에서 발매되었음에도 불구하고 특별한 반응을 얻어내지 못한 듯합니다.

같은 해에 〈밤 주막〉, 〈오호라 김옥균〉, 〈황포강 이슬〉, 〈목단강 술집〉 등을 발표하지만 시대가 군국주의 홍보와 통제에 광분해가던 때였던지라 어떤 곡은 가사의 내용이 꽤 친일적 요소가 느껴지는 것들이 포함되어 있었습니다. 이듬해인 1941년에는 〈꿈꾸는 양자강〉, 〈타향의 찾는 정〉 등 두 곡을 발표합니다. 식민지시대 후반기에 발표한 계수남 음반의 작사와 작곡을 담당한 인사로는 작사에서 이가실조명암, 이서구, 금영화 등이고, 작곡분야에는 전기현, 김준영 두 분입니다. 발표음반의 수도 불과 4개월 남짓한 기간 동안 8곡 내외의 작품뿐인 것은 대중적 인기의 전면에 나서지 못한 탓도 있겠지만 가요곡 발매에 불편한 심기를 드러내며 이른바 시국가요적 성격의 작품만 발매하기를 강요하던 총독부 당국의 억압적 분위기와 관계가 있을 것입니다.

그리하여 계수남은 음반을 내지 않는 대신 콜럼비아레코드사에서 조직한 라미라가극단, 조선악극단 등의 멤버로 여러 지역을 이동해 다니며 공연활동에 참가하게 됩니다. 1941년 서울 부민관에서는 설의식 작, 서항석 연출로 만들어진 〈견우직녀〉가 라미라가극단에 의해 막을 올립니다. 이날 출연진으로는 송진혁, 민인식, 권진원, 윤부길, 김형래, 성애라, 이성운, 고향선, 김옥춘, 이용남, 전방일, 계수남, 태을민, 이화삼, 박용구, 박옥초, 전옥, 임천수, 장동휘, 김용환 등입니다. 작곡은 안기영, 편곡

은 김순남, 안무는 장추화가 맡았지요. 이 작품은 그나마 일제의 민족문화 말살정책에 대항하기 위해 민족의 전통적 소재에서 테마를 찾아내어 극으로 만드는 활동이 주목이 됩니다. 국내 공연뿐만 아니라 일본의 도쿄와 오사카까지 찾아가서 교민위문공연을 했습니다. 1943년에는 오케레코드사에서 조직한 조선악극단 공연에도 참가했습니다.

8·15해방이 되자 계수남은 김해송이 주도한 K.P.K.악단에서 활동하게 됩니다. 이 악단의 공연은 주로 당시 남한에 진주한 미군들을 위문하는 공연을 주로 펼쳤습니다. 과거 CMC악극단의 연주자 현경섭이 연주를 이끌며 가수 최병호, 강준희, 계수남 ,전만경, 이난영, 장세정, 나성려, 심연옥, 홍청자, 전천남, 전해남, 전우봉 등이 단원으로 활약했고, 이인권, 백년설, 남인수, 윤부길 등이 자주 합류했습니다. 계수남은 그 밖에도 신향악극단, 제일가극단, 19번가 등의 악극단 공연에도 참가했습니다. 1946년 9월에는 악극단 부길부길쇼의 코메디쇼 〈장장추야곡〉 9경으로 수도극장에서 막을 올린 창립무대에 윤부길, 현경섭, 홍청자, 나성려, 이병우 등과 함께 출연하기도 했습니다.

해방시기 계수남의 삶에서 하나 특기할 만한 사실은 1947년 고려레코드에서 발매한 〈흘러온 남매〉김해송 작사. 작곡에서 이난영, 남인수, 노명애, 심연옥이 노래를 부르고 이난영, 계수남이 대사를 맡은 것입니다. 계수남은 이 음반에서 분단이후에도 38선 북쪽에 남아있는 아버지역할을 맡아 비통한 목소리로 대사를 읊어갑니다.

　너희들은 남쪽에서 끝까지 참어 다오.
　이 애비는 북쪽에서 힘차게 싸우겠다.

다 같은 혈족이요 우리나라 민족이 아니냐?

원수 같은 삼팔선을 우리의 힘으로 뚫고야 말 것이다.

<div align="right">— 가요 〈흘러온 남매〉의 남성대사 부분</div>

이 음반은 K.P.K.악단에서 공연한 악극대본 〈남남북녀〉를 곧바로 활용한 내용입니다. 계수남은 이 무렵에 이미 좌파조직에 가담하던 벗들과 자주 만나 교류하면서 가극동맹조직에 은밀히 가입한 것으로 추정이 됩니다. 이것이 계수남 생애에서 비극과 불행의 씨앗이 되었던 것이 아닌가 합니다. 난세에는 판단과 선택이 참으로 중요한 것인데 계수남은 다소 급진적인 판단을 했던 것이지요.

미군정하에서 공산주의 활동이 금지되면서 상당수의 좌파지식인 예술가들은 38선을 넘어서 북으로 올라갔습니다. 하지만 계수남은 어쩐 일인지 서울에 그대로 잔류해 있다가 말하자면 정치적 불행을 겪게 되지요. 남아있던 좌파인사들이 모두 검거되어 보도연맹에 이름을 올리고 감시대상자로 분류가 됩니다. 계수남도 이때부터 기관의 사찰을 받습니다. 이 과정에서 1949년 4월 23일 자 『자유신문』에는 계수남 명의의 성명서 하나가 발표됩니다.

과거 본인이 가극동맹원으로서 문화공작대에 출연하야 대한민국의 국시를 배반한 것을 후회하는 동시에 무대인으로서 대한민국 국민으로서 충성을 다할 것을 성명함.

<div align="right">단기 4282년 4월 23일 계수남</div>

몹시 불안하던 분단 직후의 정치적 기류는 기어이 동족상쟁의 무참한 살상전으로 이어지고 말았습니다. 대다수의 사람들이 살길을 찾아 남쪽으로 피난길을 떠날 때 계수남은 서울에 머물러 있었고, 공산군들이 서울을 함락했을 때 북에서 내려온 가요계의 옛 동료들과 만나게 되었습니다. 콜럼비아레코드사 시절 계수남에게 가사를 써주었던 조명암도 월북 이후 처음으로 서울에 내려왔고 계수남을 만나 새로운 시대의 삶에 적극 협조 부응할 것을 당부합니다. 좌파조직의 친구들은 계수남이 무대에 오를 때마다 배급쌀을 주어서 환심을 얻었습니다.

그리하여 계수남은 공산당의 여러 정치적 홍보행사에 출연해 다니며 북한군가와 가요들을 불렀습니다. 뿐만 아니라 아직도 숨어있는 좌익계 예술인들을 규합하여 적색선전 예술부문을 담당하는 업무를 맡았습니다. 작사가 조명암은 계수남을 평양으로 파견시켜 공연무대에 오르도록 했습니다. 여기에다 조명암은 그 혼란의 와중에 소련 모스크바로 음악기행까지 다녀오도록 후원해주었습니다. 바로 이러한 행적이 가수 계수남 생애에서 돌이킬 수 없는 불행의 빌미가 되었던 것입니다.

부역혐의로 구속되어 재판을 받고 있는 계수남의 공판정 모습

영국속담에 '자는 개를 절대로 건드리지 말라'는 말이 있는데, 이는 하지 말아야 할 것을 해서 공연히 재앙을 자초한다는 뜻을 암시하고 있지요. 아무튼 계수남은 이런 전력으로 말미암아 1951년 공안기관에 체포되어 '비상사태하의 범죄처벌에 관한 특별조치령 위반', 즉 국가보안법 위반으로 사형언도를 받고 마포형무소에 수감이 되었습니다.

계수남은 마포형무소 안에서 수감자들로 구성된

가수 계수남에 대한 가요계 동료들의 동정 표시 기사

가수 계수남 출옥 기사

'계수남과 그 악단'을 조직하고 악장으로 활동하면서 그 힘든 옥중생활을 이겨갔습니다. 이후 특사령의 혜택을 받아 사형에서 20년으로 감형되어 복역하던 중 형기에 대한 재심신청을 제출했습니다. 이때 가요계의 박시춘, 이난영, 장세정 등 옛 동료가수들이 법정에 직접 출두하여 계수남을 돕는 증언을 하고 탄원서도 제출하는 놀라운 우정을 보여주었습니다. 마침내 법원은 계수남의 형량을 3년으로 감형시켜 주었지만 계수남은 이미 7년이나 수감생활을 했던 터라 4년 세월을 헛되게 옥중에서 날려버린 결과가 되었지요. 재심 첫 공판이 열렸을 때 계수남은 전쟁 직후 남하하

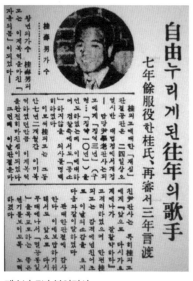

계수남 7년 복역기사

려고 했으나 한강교가 끊어지는 바람에 어쩔 수 없이 창신동 처가에 머무르게 되었다고 변명했습니다. 그가 옥중에 있는 동안 아내는 외아들을 데리고 다른 남성에게 개가해버렸습니다.

계수남이 부른 가요작품 중에는 〈타향의 찾는 정〉이란 노래가 있습니다. 극작가 이서구가 만든 이 가사를 찬찬히 음미하면서 들어보면 마치 가수 자신의 굴곡 많았던 삶을 다룬 것처럼 느껴집니다. 오랜 수감생활에서 풀려난 뒤 아내와 다시 상면했을 때의 광경이 바로 이런 모습이 아니었을까 생각해봅니다.

그리워 찾는 그대 이곳에서 만났구려
어쩌다 이리 됐소 생각사록 아깝구려
눈물을 거두시오 눈물을 거두시오
사정이나 들읍시다

드넓은 이 세상을 두루 찾던 당신 모습
이곳에 있을 줄은 꿈에조차 몰랐구려
고개나 들어주오 고개나 들어주오
얼굴이나 자세 보게

꽃피는 그 자태는 어데다가 던져두고

해쓱한 당신 얼골 야위어진 당신 양자

눈물이 앞을 가려 눈물이 앞을 가려

말 한마디 못 하겠소

—〈타향의 찾는 정〉 전문

출옥 후에는 가톨릭 신앙에 귀의해서 성가극, 반공극 등에 출연합니다. 현대그랜드쇼 이름으로 공연된 '노래하는 자서전' 무대에 출연하기도 합니다. 1960년대 초반에는 계수남음악학원을 열어서 가수 김도향, 하수영, 작곡가 임종수 등을 배출했습니다. 계수남합창단도 조직해서 운영했고, 1976년에는 지구레코드에서 LP독집 앨범을 발매했습니다. 여기에는 다른 가수들의 노래를 리메이크한 12곡이 수록되어 있습니다. 〈나의 길〉, 〈봄

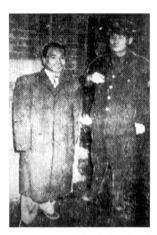

교도소 문을 나서는 계수남

노래〉, 〈과거를 묻지 마세요〉, 〈이팔청춘〉, 〈불효자는 웁니다〉, 〈황성옛터〉, 〈청춘부두〉, 〈세월이 가면〉, 〈인생은 삼십부터〉, 〈나그네 설움〉, 〈눈물 젖은 두만강〉, 〈번지 없는 주막〉 등이 그것입니다. 이 가운데서 과거 현인이 처음 음반을 내었던 〈세월이 가면〉과 같은 노래는 온갖 산전수전을 다 겪은 가수 계수남만의 발효된 삶이 그대로 느껴지는 매우 서늘하고도 감동적인 창법을 보여주고 있습니다.

광복 이후에 발표한 노래들로는 〈물새 우는 백마강〉, 〈돌아가자 내 고향〉, 〈마음의 기도〉, 〈상해야곡〉, 〈서울의 밤거리〉, 〈고향의 사과나무〉, 〈그

계수남 가수 활동 재개 관련 기사

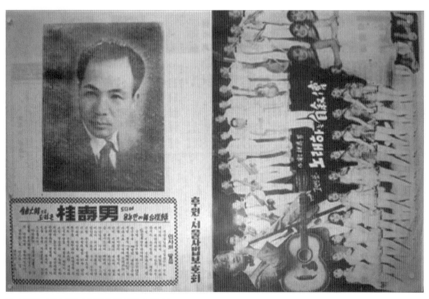

'노래하는 자서전' 공연에 출연한 계수남

리운 바렌티노〉, 〈꽃과 전쟁〉, 〈야간선〉, 〈바
닷가〉 등이 있습니다. 그 외에도 〈사랑하리
라〉, 〈대동강 편지〉, 〈아내에게 바치는 노래〉,
〈축복된 가정〉, 〈주님에게 바치는 노래〉, 〈만
종〉, 〈당신도 울고 있네요〉, 〈임진강변에서〉,
〈열애〉, 〈옛 시인의 노래〉, 〈타인의 계절〉,
〈청춘연가〉 등의 후배가수들이 발표한 악곡
을 다시 리메이크한 노래들도 있습니다.

가수 계수남의 LP 독집

　언론인 남재희의 증언에 의하면 1980년대로 접어들어 계수남은 서울
종로구 관철동의 나이트클럽 '반줄'에서 밤무대 공연에 출연했었는데 피
아노를 치며 생음악으로 노래하는 일을 맡았습니다. 현대그룹의 설립자
인 정주영 회장도 이따금 한잔 술이 생각날 때 이 주점을 찾아와 가수 계
수남의 노래를 들으며 피아노 앞에 앉아서 마이크를 잡고 노래를 종종
불렀다고 하네요.

중년기의 가수 계수남

　당시 가요계에서 베풀어준 회갑연, 고희연도 기
쁘게 받아들이고 노후에는 오로지 독실한 가톨릭
신앙인으로 봉사활동을 하면서 살아갔습니다. 분
단시대의 가련했던 희생양의 처지로 갖은 고초를
송두리째 온몸으로 겪었던 계수남은 2004년, 83세
를 일기로 한 맺힌 삶을 마감했습니다. 출옥 후 새
로 꾸린 가정에서 태어난 자녀들이 아버지의 마지
막 임종을 눈물로 지켜보았을 것입니다.

이해연, 이산離散의 피눈물을 〈미아리고개〉로 노래한 가수

데뷔 시절의 가수 이해연

사람은 누구나 타고난 운명이 있다고 합니다. 그 운명이란 시간성과 공간성이 함께 작용하면서 만들어지는 것일 테지요. 안락한 시간과 평화스런 공간에서 태어난 사람은 일생을 유복하게 살아갑니다만 그 반대인 경우에는 일생을 불안과 시련 속에서 시달리다 떠나가는 경우가 많습니다. 왜 서두에서 이런 말머리를 꺼내는고 하니 가수의 경우도 운명의 시간성과 공간성을 잘 타고나야만 그 노래도 대중들의 가슴속으로 스며들어가서 영원불멸의 존재로 각인될 것이기 때문입니다.

가수 이해연李海燕, 1924~?을 흔히 민요가수라고 합니다만 모든 노래를 민요풍으로 부른 것은 아닙니다. 다만 음색과 창법이 유난히 구성지고 감기며 휘어지는 맛이 마치 바람에 사운대는 버들가지처럼 요염한 맛이 있음은 확실합니다. 이해연의 한자이름을 보노라면 해연海燕, 즉 바다제비의 유연한 날갯짓과 지저귐이 그대로 눈과 귀에 들어오는 듯합니다. 이해연의 대표곡이 여럿 있지만 가요팬들은 대개 〈단장의 미아리고개〉를 맨 먼저 손꼽습니다. 1984년 언론에서 6·25노래에 대한 대중들의 선호곡 통계

를 내었을 때 〈단장의 미아리고개〉는 1위에 선정될 정도로 이미 민족의 노래가 되었습니다. 그런데 이 노래를 찬찬히 음미하면서 감상해보면 가수 이해연의 음색과 창법이 대단한 경지에 들어있음을 확인하게 됩니다.

마치 흐느끼는 듯 슬픔을 안으로 안으로 응축하면서도 기어이 조금씩 가슴의 틈을 비집고 터져 나오는 신음은 거의 통곡 직전의 아슬아슬한 수준입니다. 6·25전쟁의 상처를 겪지 않은 한국인은 그 누구도 없을 것입니다. 그만큼 6·25는 민족의 의식과 바탕에 깊고 어두운 수렁의 몸서리쳐지는 기억으로 남아있습니다. 바로 그 때문에 해마다 6월이 되면 이 노래가 TV와 라디오의 단골노래로 여기저기서 들려오고, 이 노래 듣는 사람들은 기어이 울먹울먹해진 가슴을 참다못해 눈가에 눈물이 맺힙니다.

이해연이 이 〈단장의 미아리고개〉를 완벽한 슬픔의 창법으로 승화시켜 노래할 수 있었던 배경에는 가수로서의 오랜 경험과 천부적 자질이 밑바닥에 자리 잡고 있었기 때문입니다.

가수 이해연은 1923년 황해도 해주에서 출생했습니다. 어린 시절의 성장과정에 대해서는 알려진 자료가 없습니다만 해방 직후 데뷔해서 〈황혼의 엘레지〉1955를 불렀던 가수 백일희白一姬와는 친자매였지요. 백일희의 본명은 이해주李海珠, 1930~?. 1949년부터 배우와 가수로 활동했습니다. 백일희란 예명은 미국의 여성가수 페기 리Peggy Lee를 좋아하던 작곡가 박춘석의 고안으로 만든 것이지요. 자매의 음색과 창법은 매우 비슷했지만 언니는 좀 더 직접적이며 강한 톤을 즐겨 구사한다면 동생은 언니보다 훨씬 부드럽고 안온한 느낌의 창법을 구사했습니다.

가수 이해연의 젊은 시절

이해연은 17세가 되던 1940년에 동일東日가요콩쿨대회에 출전했다가 뽑혀서 콜럼비아레코드사에 전속으로 발탁되었습니다. 음악평론가 양훈楊薰은 1943년 5월 『조광』지에 쓴 「인기유행가수군상」이란 글에서 '짜증이 나고 가슴이 답답할 때 듣는 이해연의 노래는 울분을 해소시켜주는 효과가 있고 노래가 시원하다'는 평을 하고 있습니다. 하지만 이해연이 전속가수가 되었던 시기는 일제 말 군국주의체제가 극악한 몸부림을 보이던 암흑기를 배경으로 하고 있습니다. 아무래도 그 불똥이 어린 가수의 노래취입에도 떨어지지 않을 수 없었을 것입니다. 다시 말하자면 이해연의 데뷔 시기가 결코 좋은 시간과 공간적 배경이 되지 못했었다는 이야기입니다.

첫 데뷔곡은 일본인 작곡가 고가 마사오古賀政男의 작품에 한국인 작사가 이가실, 즉 조명암趙鳴岩이 가사를 붙인 번안가요 〈백련홍련〉입니다. 말하자면 일본 엔카 원곡의 번안가요인 셈이지요. 일본영화 〈열사의 맹세熱砂の誓い〉의 두 주제가 가운데 한 곡으로 만들었던 이 노래는 리샹란李香蘭, 山口淑子이 부른 〈붉은 수련紅い睡蓮〉을 그대로 번안한 노래입니다.

가사를 보면 '행복 찾아 가자네', '사꾸라의 사나이', '꽃이 피는 아세아' 따위의 군국주의적 특성이 느껴지는 구절들이 눈에 몹시 거슬립니다. 〈청란靑蘭의 꽃〉 가사에도 '새 살림 새 깃발'이라든가 '동아의 새 세상' 같은 대목이 확인됩니다. 〈고향산천〉에도 '나랏님께 충성'이란 표현이 보입니다. 〈꽃 실은 양차〉, 〈안남아가씨〉에도 이른바 대동아공영권의 이상이 반영된 흔적이 엿보입니다. 〈보내는 위문대〉는 미영연합군과 싸우는 일본군부대로 보내는 위문품에 대한 예찬입니다. 일제 말 일본의 패전이 임박한 가운데 이해연이 발표했던 음반 중에는 〈아리랑 풍년〉이란 것도 있습니다. 일제가 식량을 비롯한 모든 것을 공출供出이란 이름으로 수탈해갔

던 그 모진 궁핍의 시절에 이게 무슨 망발입니까. 말도 되지 않는 모독에 불과한 내용입니다. 아무튼 이 노래는 일제강점기에 불린 아리랑테마 노래의 마지막 작품이라 하겠습니다. 가장 희극적이고 넌센스라 할 만한 노래는 1943년, 역시 리샹란과 함께 부른 〈영춘화〉일 것입니다. 전체 3절로 구성된 이 노래는 각 절이 한중일 3개국의 언어로 다채롭게 펼쳐갑니다.

창문을 열어치면 아카시아의
새파란 싹이 트는 늦은 봄 거리
페치카 불러다오 이별의 노래를
봄바람 불어 불어 영춘화

一朶開來艶陽光	꽃 한송이 피면 햇빛이 비추고
兩朶開來小鳥唱	두송이가 피면 작은새가 노래하네
滿洲春天好春天	만주의 봄은 찬란하기만 하니
行人襟上迎春化	나그네 옷에도 영춘화로다

春お知らせる花ならば	봄을 알려주는 꽃이라면
人の心もおかる苦	사람의 마음도 알 수 있겠지
今宵彼の君何おか想う	오늘밤 그이는 무슨 생각을 하고 있을지
我にささやけ迎春化	내게 속삭여 다오 영춘화야

　　　　　　　　　　　　　　　　　　　　—〈영춘화〉 전문

가수 이해연은 군국가요만 불렀던 것은 아닙니다. 1941년 가을에 데

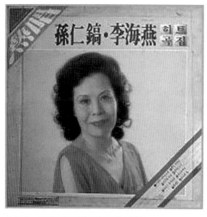
손인호 · 이해연 2인 LP 앨범 재킷

뷔해서 8·15까지 약 21곡의 가요작품을 발표하고 있는데 이 가운데서 아직도 가요팬들의 기억에 남아있는 좋은 노래들은 바로 〈소주蘇州 뱃사공〉과 〈뗏목 이천 리〉, 〈황해도 노래〉 등입니다. 〈소주 뱃사공〉 원곡에는 일제의 대륙침략을 떠올리게 하는 구절이 들어있습니다. 그래서 광복 이후에 반야월이 〈제주 뱃사공〉이란 제목으로 가사의 상당한 부분까지 고쳐서 재취입하기도 했지요. 이 노래는 1959년 1월 23일 자 『동아일보』에서 '백만 인들에게 불리워진 흘러간 옛 노래-힛트 파레이드 20'에서 15위로 선정될 만큼 그때까지도 대중들의 인기를 얻었습니다. 〈뗏목 이천 리〉는 압록강을 뗏목을 타고 유유히 흘러가는 실감을 그대로 느끼게 합니다.

눈 녹인 골짜기에 진달래 피고
강가에 버들피리 노래 부르니
어허이야 어허어야 어야디야
음 ~ ~ ~ ~ ~ ~
압록강 이천 리에 뗏목이 뜬다

전통적인 느낌이 드는 창법으로 유장한 민족사의 현재성과 슬픔을 잔잔하게 풀어가는 애잔한 여운이 감돕니다. 〈황해도 노래〉는 목포 출신

가수 이난영이 불렀던 〈목포의 눈물〉처럼 황해도 출신의 가수가 부르는 참으로 구성지고도 아름다운 고향테마 노래입니다.

재령 신천 나무릿벌 풍년이 들면
장연 읍내 달구지에 금쌀이 넘치네
어서 가세 어서 가세 방아 찌러 어서 가세
우리 고을 풍년방아 연자방아 돌아간다

해주 청풍 바람결엔 달빛도 좋아
연안 백천 모래 틈엔 더운 물이 넘치네
어서 가세 어서 가세 머리 빨러 어서 가세
참메나리 캤었다고 섬섬옥수 못 될 손가

신계 곡산 명주 애기 분단장하고
봉산 탈춤 구경 가네 오월이라 단옷날
어서 가세 어서 가세 탈춤 구경 어서 가세
망질하는 평산 애기 황소 타고 찾어가네

— 〈황해도 노래〉 전문

가수 이해연은 1945년 광복이 되면서 새로운 변신을 꾀합니다. 그것은 신민요 풍의 노래를 부르던 스타일에서 활달하고 자유스러운 분위기의 재즈풍으로 창법의 혁신을 시도합니다. 이 무렵 미8군 쇼 무대에서 재즈를 부를 때 그녀를 눈여겨보았던 트럼펫 연주자 김영순과 다정한 사이

가 됩니다. 재즈창법을 지도받으며 자주 만나던 두 사람은 기어이 사랑이 싹트게 되었고 결혼에 골인하게 됩니다. 김영순은 치과의사 출신으로 미국의 재즈음악에 상당한 조예를 가졌습니다. 김해송金海松과 더불어 한국 재즈의 선구자이면서 미8군 무대에 한국인 가수들이 당당하게 출연하는 과정을 제도화시켰던 장본인입니다. 예명도 베니킴이라 바꾸어 불렀습니다. 한국연예연합회 이사를 지내고, 화양연예주식회사 단장까지 맡으면서 가수 패티김을 발굴하기도 했지요. 두 사람 사이에서 태어난 세 자녀는 나중에 김트리오란 이름의 가수로 데뷔했고, 1979년 가요 〈연안부두〉를 음반으로 취입했습니다. 이 노래는 지금도 스포츠경기장의 응원가로 많이 불립니다.

이해연은 1950년대 초반 방송국 라디오프로에 출연해서 〈통일의 전선〉, 〈슈샤인보이〉, 〈국군의 아내〉, 〈소주蘇州뱃사공〉 등 여러 곡을 불렀습니다. 1961년 가을에는 일본 국제프로덕션과 거류민단본부 초청으로 베니킴, 김치켓 등 60명의 가수들과 함께 일본순회공연을 다녀옵니다. 그러다가 1960년대 후반, 미국으로 가족 모두가 이민을 떠났습니다.

1984년 2월, 지구레코드사에서 음반을 발표했는데, 여기에 〈단장의 미아리고개〉, 〈민들레꽃〉 등 두 곡을 수록했습니다. 1985년 4월 24일 'KBS 트로트가요 시대별 베스트10' 선정에서 1925~1960년 사이의 가요를 대상으로 집계를 낸 결과 〈단장의 미아리고개〉가 〈눈물 젖은 두만강〉, 〈나그네 설움〉 다음으로 인기곡 순위 3위에 올랐습니다.

가수 이해연의 전체 활동 시기는 일제 말 약 4년 동안과 해방 후 20년가량입니다. 해방 직후에는 주로 악극단공연에서 활동했고, 1950년대 후반 작사가 반야월의 가슴 아픈 가족사가 서려있는 〈단장의 미아리고개〉

반야월 작사, 이재호 작곡 한 곡으로 일제 말에 겪었던 수모와 열등감을 깡그리 씻어낼 수 있었습니다. 어떤 무대든 서슴없이 찾아가서 이해연은 이 노래를 애절한 절규와 호소력이 느껴지는 창법으로 대중들의 가슴을 사무치게 하고 후벼 팠습니다. 전체 한국인들은 가수의 노래를 들으며 전쟁 통에 자신들이 겪었던 깊은 한과 서러움을 생각했고, 그 과정

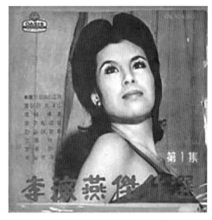

이해연 걸작집 LP 음반

에서 두 볼을 타고 눈물이 주르르 흘러내렸던 것입니다.

미아리 눈물고개 님이 넘던 이별고개

화약연기 앞을 가려 눈 못 뜨고 헤매일 때

당신은 철사 줄로 두 손 꽁꽁 묶인 채로

뒤돌아보고 또 돌아보고 맨발로 절며 절며

끌려가신 이 고개여 한 많은 미아리고개

여보 당신은 지금 어디서 무얼 하고 계세요

어린 영구는 오늘 밤도 아빠를 그리다가 이제 막 잠이 들었어요

동지섣달 기나긴 밤 북풍한설 몰아칠 때

당신은 감옥살이 얼마나 고생을 하고 계세요

십 년이 가도 백 년이 가도 부디 살아만 돌아오세요 네 여보

아빠를 그리다가 어린것은 잠이 들고
동지섣달 기나긴 밤 북풍한설 몰아칠 때
당신은 감옥살이 그 얼마나 고생을 하오
십 년이 가고 백 년이 가도 살아만 돌아오소
울고 넘던 이 고개여 한 많은 미아리 고개

박단마, 끝없는 일탈逸脫 속에서 방황했던 가수

여러분들은 〈세월아 네월아〉라든가 〈아이고나
요 맹꽁〉, 혹은 〈나는 열일곱 살〉, 〈날라리 바람〉
따위의 옛 노래를 들어보신 기억이 나실 테지요.
바로 이 노래를 부른 가수가 박단마라는 이름의
여성이었다는 사실도 혹시 아시는지요. 어린 시
절 라디오를 통해 듣던 이 박단마의 노래들은 동
시대의 다른 노래들에 비해 유난히 리듬이나 템
포가 흥겹고 자유분방하며 은근슬쩍 밀고 당기는

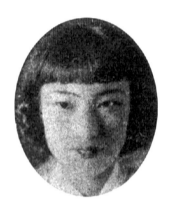

데뷔시절의 가수 박단마

여유롭고 능수능란한 창법이 참 독특하다는 생각을 할 때가 있었습니다.

세월이 한참이나 흘러서 음악에 대한 지식을 조금 알게 된 지금 이 노
래들을 다시 곰곰이 들어보니 참 깜짝 놀랄만한 사실이 거기에 깃들여
있다는 것을 발견하게 되었습니다. 그것은 바로 미국 재즈음악의 특징인
래그타임ragtime, 즉 약박에서 당김음을 재치있게 활용하는 창법과 스윙
swing이 지니고 있는 동적, 리듬적인 분위기를 말합니다. 그런데 그것이
가수 박단마의 창법 속에 강하게 자리 잡고 있었다는 사실입니다. 19세
기 후반에서 20세기 초반에 걸쳐 재즈는 본격적인 음악으로 미국 서민들
의 삶속에서 당당한 위상을 확보하게 되는데, 박단마는 1934년에 빅터

레코드사를 통해 신진가수로 데뷔했으면서도 진작 재즈음악의 창법이 지니고 있는 여러 요소들을 자신의 가창에 적극 활용해서 가수로서의 면모를 부각시키고 있었다는 점이 놀랍습니다. 이것은 박단마가 미국음악의 새롭고 첨단적인 흐름인 재즈에 대해서 익숙해 있었다기보다도 박단마의 창법 자체가 지니는 여러 요소들이 재즈음악의 특성과 자연스럽고도 절묘하게 부합이 되었다는 해석이 더욱 타당할 것 같습니다.

박단마는 1921년 경기도 개성에서 출생했습니다. 어린 시절 가계에 관한 구체적 자료는 확인할 길 없습니다만 극작가 이서구 선생의 증언에 의하면 유년시절부터 연극무대에 섰었고, 또 권번의 기생으로 일하는 언니가 한 번씩 집에 돌아와 조용한 시간에 노래를 부르면 그 모습이 너무 좋아서 어깨너머로 흉내를 내었다고 합니다. 아마도 박단마의 언니가 집에 돌아와 불렀다는 노래들은 민요나 잡가가 아니었을까 짐작해봅니다. 박단마의 나이 불과 13세에 박영호 원작으로 이원용이 감독을 맡았던 영화 〈고향〉에 신일선, 박제행, 권일청 등과 함께 아역배우로 출연했었다는 기록을 보면 일찍부터 대중예술가로서의 끼가 왕성했다는 사실을 추정하게 합니다. 같은 해 여름, 경성방송국JODK에 초청을 받아 〈봄 맞는 꾀꼬리〉, 〈거지의 노래〉를 부르기도 했습니다.

박단마는 16세가 되던 1937년 6월, 드디어 빅타레코드사에서 〈상사구백리〉, 〈날 두고 진정 참말〉 등 두 곡이 담긴 음반으로 가요계에 정식 데뷔했습니다. 요즘 말로 가히 천재소녀라 해도 지나친 말이 아닐 것입니다. 하지만 박단마가 가수로 데뷔했던 시기는 일본 제국주의 체제가 점점 군국화로 광기를 띠어가던 무렵이어서 자유롭고 분방한 무대 활동보다는 체제선전과 홍보에 동원되는 내키지 않는 일들이 많았던 것 같습니다.

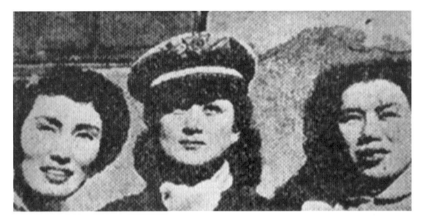

1937년 8월 2일에는 서울 부민관에서 『매일신보』 주최 국방헌금 모금 '조선가요의 밤'이 열렸는데 그 무대에 윤건영, 유종섭, 안옥경, 최남용 등과 함께 출연했습니다. 이런 무대는 1938년 2월에도 열려서 『매일신보』 주최 '대중연예의 밤'에 선우일선, 장옥조, 조영심, 김인숙, 박향림, 임옥매, 김해송, 표봉천, 유종섭 등과 함께 출연하게 됩니다. 아직은 나이 스무 살도 채 되지 않은 어린 소녀가수의 행보로서는 너무 무리하고 힘겨운 강제동원이 아닐 수 없었습니다.

17세에 경성방송국 라디오 제2방송에 표봉천과 함께 출연해서 〈상사구백리〉, 〈날 두고 진정 참말〉, 〈새로 둥둥 못 잊어요〉 등을 불렀고, 19세가 되던 1940년 3월에는 김용환이 주재하는 반도악극좌半島樂劇座 연기부에 멤버로 참가해서 북조선순회공연, 서울공연, 북지황군위문공연 등을 다녀왔습니다. 이어서 1941년 2월 2일에는 영화인 임서방이 연출하는 빅타가극단 공연에 황금심, 고복수, 신카나리아 등과 함께 출연했고, 1942년 10월 9일에는 제일흥업상사 직속으로 발족한 제일악극대 연기

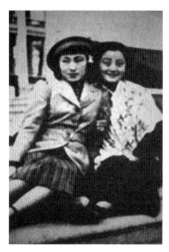

가수 박단마와 심연옥

여자진에 이남순, 함국절, 김활란, 김미라, 이선희, 일본배우 도요타 아이코若原志津子, 와카하라 시즈코豊田愛子 등과 함께 참가하고 있습니다. 그해 10월에는 만주일대를 공연하고 돌아와 서울 부민관에서 중앙공연을 가지기도 했습니다.

박단마의 나이 22세가 되던 해인 1943년 2월 제일악극대에서 징병제 진전을 위한 악극 〈바라와 기旗〉를 공연할 때 이 무대에 올랐고, 그해 4월에는 대륙극장에서 5일 동안 공연한 〈여춘향전〉 무대에도 참가했습니다. 이 공연에는 일본에서 돌아온 가수 왕수복이 특별찬조 출연했으며, 출연진은 박단마를 비롯하여 황금심, 이석묵, 김미라, 일본배우 다카시마 미나타高島美代 등입니다. 모든 것이 일본의 패망을 향해 치달아가던 1943년, 박단마는 중국 톈진에서 한국인 김정남이 운영하는 악극단 '신태양'에 들어가 손목인, 황해, 심연옥, 신카나리아, 오인애무용 등과 함께 멤버로 활동합니다. 그리고 해방되기 한 해 전인 1944년 2월 12일부터 10일 동안 『매일신보』와 조선총독부가 주관하는 전국의 군수공장 위문격려대의 일원으로 서울, 인천 등지를 다녀왔는데, 이때의 멤버들은 손목인, 박단마 등 13명으로 구성되어 있습니다. 1944년 3월 9일부터 이틀간 『매일신보』가 주최하고 서울 육군병원 애국관에서 열렸던 '백의용사위안회'에 위문대의 일원으로 손목인, 성희숙, 정웅 등과 함께 참가하여 무대에 올라 노래를 불렀습니다.

이로 미루어 보더라도 한 가수가 데뷔해서 활동하는 시기가 과연 어떤

성격의 환경이었던가는 그 가수의 전체 생애에서 대단히 중요한 의미를 지니고 있을 것입니다. 그만큼 가수 박단마의 활동 시기는 한없이 자유로운 감성의 일탈逸脫을 꿈꾸던 한 대중예술가의 삶이 제대로 성장하지 못하도록 획일적으로 억압하고 강제동원을 통해서 그 가능성을 모조리 망가뜨리는 둔주遁走의 세월이었던 것입니다.

박단마 귀국 가요제

1938년 8월 1일 『삼천리』지에 발표된 극작가 이서구 선생의 글에는 가수 박단마를 선배가수 김복희의 후계자로 규정하고 있는 점이 이채롭습니다. 「유행가수 금석회상」이란 글의 한 대목을 보면 다음과 같습니다.

　복희 만한 가수가 없었든가 보다. 복희의 뒤를 이어 나타난 애기가수 박단마는 금년 17세의 봉오리 같은 꽃! 언니가 기생노릇을 하는 등 너머에서 어더드른 민요가 판에 박은 듯이 언니 숭내를 잘 내는 통에 차차 소문이 높아 특단의 막간가수로 출진을 해서 절찬을 받고 아즉 나이는 어리지만 버리기 아깝다는 소리가 들니기는 했드니 어느 새에 빅타 전속가수가 되고 말았다.

그만큼 박단마의 대중예술가적 가능성과 잠재력을 일찍이 간파하고 있는 선배비평가의 글이라 하겠습니다. 그 엄혹하던 식민지시절에도 빅타레코드사를 통해서 무려 50여 편이 훨씬 넘는 가요곡을 발표하고 있습니다. 그 작품 가운데서 진작 예를 들었던 〈세월아 네월아〉, 〈아이고나 요맹

꽁〉, 〈나는 열일곱 살〉, 〈날라리 바람〉 등의 대표곡을 발표해서 대단한 인기를 집중할 수 있었던 것은 오로지 일탈의 꿈을 꾸면서 그 꿈을 가창의 과정 속에 자유자재로 응용했던 가수 박단마의 놀라움이 아닐까 합니다.

그런데 놀라운 것은 이 작품을 비롯해서 박단마가 불렀던 상당한 곡들이 대개 신민요풍의 노래였다는 점입니다. 신민요풍 노래임에도 불가하고 자세히 들어보면 흐느적거리는 창법, 가락을 짐짓 밀었다가 당기는 싱코페이션syncopation 창법을 자유분방하게 구사할 수 있었던 것일까요? 박단마가 구사했던 그 창법이 바로 스윙, 래그타임의 재즈창법이 보여주는 특성과 부드럽게 배합될 수 있었습니다. 얼핏 들으면 마치 봄바람에 흐느적거리는 버들가지처럼 유연하게 느껴지기도 합니다. 박단마의 노래들에서 또 하나 독특한 점은 독백monologue을 삽입가사의 한 방법으로 즐겨 쓰고 있다는 점이지요. 〈날 두고 참말〉, 〈꼭 오세요〉 등에서는 실질적 독백이 활용되지만 박단마 노래들의 대부분은 거의 전체가 독백구조로 전개되는 것을 확인할 수 있습니다.

박춘석 악단과 함께 공연했던 박단마 그랜드쇼

박단마의 음색과 창법이 이런 효과를 폭발적으로 거둘 수 있도록 배려했던 작사가, 작곡가들이 있습니다. 그들은 작사가 이부풍과 작곡가 전수린, 이면상입니다. 이부풍은 이부풍, 박화산, 화산월, 노다지, 강영숙이란 필명으로 박단마에게 가사를 주었습니다. 전수린과 이면상은 무려 33곡 이상의 작품에서 집중적으로 작곡을 맡았습니다. 그밖에 박단마 노래와 인연을 가졌던 분들은 작사가로는 고마부, 김성집, 박영호, 김초향, 그리고 시인 안서 김억 선생이 김포몽이란 필명으로 작품을 주었습니다. 작곡가로는 이기영, 문호월, 김저석, 형석기, 일본인 미야케 미키오三宅幹夫, 그리고 특이하게도 위대한 음악가 홍난파 선생이 나소운이란 필명으로 만든 유행가 악보를 주었습니다. 솔로 이외에 듀엣을 함께 했던 가수로는 이인근, 표봉천, 이규남, 임영일, 김봉명, 신불출 등이 있습니다.

가수 박단마의 진정한 삶은 8·15해방과 더불어 펼쳐집니다. 김해송이 주도하던 K.P.K.악단과 이익이 주도하던 샛별악극단 등에 참가하면서 박단마는 발랄함이 느껴지는 독특한 율동과 애교스런 창법, 귀엽성스런 가창으로 청년세대들로부터 대단한 반응을 얻었습니다. 특히 K.P.K.악단에서는 주한미군을 위한 무대공연을 자주 열었는데 주 멤버로 활동하던 박단마는 여기서 미국의 재즈곡과 팝송들을 멋지게 불러서 큰 인기를 모았습니다. 당시 자료에 의하면 여성가수로는 키가 후리후리하게 큰 박단마가 팝송 〈Come on a my house〉를 영어로 기세 좋게 불러서 관중들을 깜짝 놀라게 했습니다. 그만큼 박단마는 자신의 취향에 너무도 잘 맞는 재즈에 심취해서 틈날 때마다 연구하고 연습하면서 스스로의 기량을 갈고닦았다고 합니다.

슈샨 슈샨보이 슈샨 슈샨보이

슈슈슈슈 슈샨보이 슈슈슈슈 슈샨보이

헬로 슈샤인 헬로 슈샤인

구두를 닦으세요 구두를 닦으세요 구두를 닦으세요

아무리 피난 터에 허둥거려도

구두 하나 깨끗하게 못 닦으시는

주변 없고 배짱 없는 고림보 샌님은

요 사이 아가씨는 노 노 노 노굿이래요

슈샨 슈샨보이 슈샨 슈샨보이

슈슈슈슈 슈샨보이 슈슈슈슈 슈샨보이

헬로 슈샤인 헬로 슈샤인

구두를 닦으세요 구두를 닦으세요 구두를 닦으세요

아무리 돈벌이에 뼈가 빠져도

구두 하나 깨끗하게 못 닦으시는

게으름뱅이 안달뱅이 깡노랭이는

요 사이 아가씨는 노 노 노 노굿이래요

슈샨 슈샨보이 슈샨 슈샨보이

슈슈슈슈 슈샨보이 슈슈슈슈 슈샨보이

헬로 슈샤인 헬로 슈샤인

구두를 닦으세요 구두를 닦으세요 구두를 닦으세요

아무리 머슴살이 힘이 들어도

구두 하나 깨끗하게 못 닦으시는

짜다 버린 행주 같은 처량한 신세

요 사이 아가씨는 노 노 노 노 노굿이래요

<div align="right">―〈슈샤인보이〉 전문</div>

6·25전쟁이 발발한 뒤 심신의 깊은 상처와 유린으로 극심한 고통을 겪던 한국인들에게 박단마가 불렀던 〈슈샤인보이〉는 위로와 용기를 주면서 크게 히트했습니다. 박단마와 다정하게 지냈던 초창기 디자이너 노라노 씨는 박단마의 추억에 대해 다음과 같이 말합니다.

명동의 시공관에서 열리는 박단마 1인의 라이브 쇼를 위해 나는 타프타 벨트가 달린 검은색 빌로도 드레스와 구슬을 목 밑으로 늘어뜨린 것을 디자인했다. 무당부채를 들고 나타난 그녀는 느릿한 가락으로 '노세 노세! 젊어서 노세!'를 부르다가 갑자기 갓을 벗어던지며 '슈슈 슈슈 슈샤인보이!' 하고 빠른 템포의 노래로 넘어갔다. 그 순간 극장에서는 우레와 같은 박수가 터져 나왔다. 그런 아이디어를 생각해낼 수 있었던 박단마야말로 천재적 가수이자 진정한 쇼걸이라고 나는 생각한다.

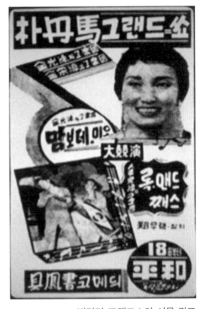

박단마 그랜드쇼의 신문 광고

박단마 사망 기사

박단마는 그녀가 사랑에 빠졌던 미군 헌병장교와 결혼해서 미국으로 옮겨가서 살게 됩니다. 하지만 떠나온 고향이 너무도 그리워 1957년 귀국해서 '박단마 그랜드쇼'를 구성하고 전국 순회공연을 개최합니다. 당시 공연의 슬로건은 "17년 만에 고국에 돌아온 스테이지쇼의 프리마돈나 박단마 귀국가요제 쇼"였습니다. 1977년, 오아시스 레코드사에서 박단마 독집 LP음반이 발매가 되었지만 이미 박단마는 대중들에게 잊혀진 존재가 되고 말았습니다. 1992년, 71세의 할머니가 된 가수 박단마는 미국 애틀랜타에서 심장병으로 수술을 받던 중 수혈 거부로 세상을 떠났습니다.

강남주, 일제 말 떠돌이 유랑민을 노래한 가수

식민지시대 36년 동안 제작 발매된 가요곡은 모두 몇 편이나 될까요? 여기에 대해서 정확한 통계를 낸 자료는 별도로 없습니다만 당시 음반제작사에서 발매했던 일련번호를 통해 거칠게 집계를 해보면 전체음반은 대략 6,500장가량 제작되었습니다.

이 가운데서 국악음반이 3,200장 내외 6,400편 전후로 절반을 차지하고, 나머지 절반 중 가요곡이

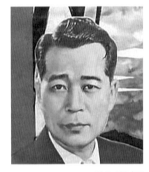

가수 강남주

2,300장 안팎으로 또 절반을 차지합니다. 일반적으로 가요장르에 속하는 명칭으로는 유행가유행패, 유행곡, 유행소곡, 서정소곡, 애정소곡, 가요가요곡, 신가요, 신민요서정민요, 만요만곡, 넌센스쏭, 재즈재즈송, 주제가, 시국가국민가, 국민가요, 개병가, 환영가, 동요 등입니다. 레코드회사마다 이름이 다르고 갈래도 번잡하게 느껴지지만 대체로는 서로 비슷합니다. 수량으로는 SP, 즉 축음기음반 한 장에 앞뒤로 불과 두 곡밖에 수록되지 않으므로 전체 가요곡은 음반수의 갑절인 4,600곡 정도로 추산됩니다. 그 나머지가 잡다한 장르들로 양악관악, 경음악, 댄스뮤직, 찬송가, 넌센스스켓취, 재담, 코메딕, 극시대극, 풍자극, 비극, 고대비극, 아동극, 아동비극, 순정비극, 영화극영화설명, 영화소패(小唄), 영화모노가타리(物語), 전지戰地미담, 애화화류애화 등이 이에 해당합니다.

가요곡이 4,600곡 정도라면 생각보다 그리 많은 것 같지는 않습니다. 문제는 이 음반들도 보존이 너무 소홀하고 부실하다는 점입니다. SP음반은 대체로 여섯 가지 재료를 배합시켜 만드는 물건입니다. 인도에서 생산되는 천연수지 셀락 60%, 접착보강제로 쓰이는 단마루 고무, 파라핀송진, 백색 점토성분인 SP돌가루, 밀랍이 각 10%, 여기다 검은 색상을 내는 카본분말이 조금 들어갑니다. 이 반죽된 재료를 롤러로 밀어서 반듯하게 펴고 압축기로 눌러서 음반을 찍어냅니다. 완성된 음반중앙에 상표를 붙이면 작업공정이 끝납니다. SP음반은 무른 상태에서 열처리와 냉각 과정을 거치며 단단해지지만 작은 충격에도 금방 깨지거나 금이 갑니다.

또 중량이 무거워서 오랜 세월토록 이를 살뜰히 보관해온 개인이나 가정이 없었습니다. 대부분 이사 갈 때 한꺼번에 버리거나 고물로 팔았지요. 1950년대 후반에 제가 직접 목격한 사실로는 유성기음반을 엿장수나 고물장수들이 대량으로 입수해서 자루에 넣고 한꺼번에 망치로 깨어 부수는 광경을 보았습니다. 이렇게 잘게 부순 음반파편은 분쇄기로 갈아서 다시 백열전구의 소켓으로 만드는 이른바 재활용품재료로 사용되었습니다. 헤아릴 수 없이 많은 귀하고 소중한 음반들이 이처럼 허무하게 사라져버렸을 것입니다.

이런 점을 생각해보면 우리가 익혀 알고 있는 옛 가요목록들은 불과 몇 곡 되지 않습니다. 주로 유명가수 위주로만 약간 기억하고 있을 뿐이지요. 하지만 음반이 발매된 당시 대중들에게 꽤나 히트했던 인기곡들이 제법 많았던 것을 생각할 때 식민지시대에 불렸던 음원자료에 대한 지속적 발굴과 수집은 우리가 잃어버린 과거 문화유산의 정리라는 차원에서도 커다란 역사적 의미와 가치 있는 활동이라 할 것입니다.

오늘 우리가 다루고자 하는 일제 말의 가수 강남주姜南舟, 1914~1976의 경우만 하더라도 이제는 사람들의 기억에서 완전히 사라진 가수의 한 사람입니다. 하지만 그는 1939년 5월 콜럼비아레코드 전속이 되면서 발표한 데뷔곡 〈울고 싶은 마음〉 한 곡으로 험한 세월에 마음을 안정시키지 못하고 헤매던 당시 식민지백성들의 비통한 마음을 쓰다듬고 위로해준 가수였습니다. 말하자면 대중문화인에게 맡겨진 시대적 사명을 그 나름대로 감당했던 가수였지요.

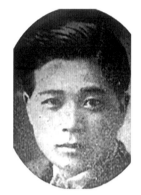

가수 강남주의 청년 시절

홀러가는 물결과 떠도는 구름
동서남북 내 홀로 헤매이건만
언제나 울고 싶은 나그네 심사
아 떠나온 고향 잊을 수 없네

지향 없는 나그네 고달픈 꿈아
오늘밤도 풀밭에 맺어보건만
밤마다 찾아오는 님의 그림자
아 지나간 시절 다시 그리워

님께 받은 꽃송이 빛이 여위어도
향기만은 아직도 소매에 남아
지나는 바람결에 마음 울리는

아 흐르는 눈물 앞을 가리네

<div align="right">—〈울고 싶은 마음〉 전문</div>

이 노래가 발표된 1939년의 시대적 정황은 참담했습니다. 식민지조선의 모든 물자와 인력을 수탈해가기 위한 구체적 단계로 일제가 기획했던 '조선징발령朝鮮徵發令' 세칙이 그해 1월 14일에 공포 시행되었습니다. 2월 초에는 대표적 수탈기관의 하나인 선만척식회사鮮滿拓植會社 주관으로 충남 일대에서 3천 명가량의 농민들을 이민이란 명목으로 뽑아서 만주국으로 떠나보냈습니다.

점점 숨통을 옥죄어드는 제국주의 통치에 염증을 느끼고 망명의 길을

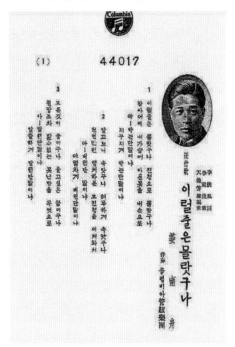

강남주의 SP음반 〈내 이럴 줄은 몰랐구나〉 가사지

떠나는 사람들을 일일이 검속하기 위해서 그해 3월 말에는 '국경취체법國境取締法'이란 악법도 공포 시행했습니다. 7월에는 전국에서 농민들을 강제 징발하여 '근로보국대勤勞報國隊'란 이름으로 만주에 보냈지요. 이 무렵 만주일대로 떠나와서 살고 있는 한국인은 무려 110만 명에 이르렀습니다. 일제가 소련을 꼬드겨 연해주지역의 우리 동포 수만 명을 중앙아시아의 키질쿰사막으로 강제 이주시킨 것도 이 무렵입니다. 9월 말에는 '국민

징용령國民徵用令'이란 것을 만들어 이후 6년 동안 45만 명의 한국인을 동원이란 이름으로 끌고 가서 죽음터로 몰아넣었습니다. 가장 악랄한 정책은 1939년 11월 10일에 법령을 공포해서 이듬해 2월에 시행한 '창씨개명創氏改名'입니다. 이것은 한국인의 성씨와 이름을 아예 일본식으로 바꾸게 하는 무서운 민족말살정책이었습니다.

이처럼 뒤숭숭한 난세亂世에 식민지백성들은 한치 앞을 예측할 수 없는 불안감 속에서 살던 집을 떠나 타관객지를 떠도는 정처 없는 유랑민으로 전락했습니다. 삶의 위기를 헤쳐 나갈 그 어떤 뚜렷한 방책도 찾아낼 길 없고 다만 그들의 심정은 이 노래 제목과 같이 그저 〈울고 싶은 마음〉뿐이었을 것입니다. 이 노래 1절은 그러한 전후사정을 그림처럼 생생히 보여줍니다. 그의 다른 노래들, 이를테면 〈애수의 여로〉, 〈애수의 사막〉, 〈고달픈 여로〉, 〈항구의 물망초〉, 〈님 없는 신세〉, 〈청춘회상〉 등도 떠돌이신세의 비애와 서러움을 다루고 있는 작품입니다.

언제나 오시려나 나를 두고 가신님
새봄이 다시 와도 소식이 없네

목메어 불러 봐도 다시 못할 사랑은
허무한 꿈이런가 그림자런가

뉘라서 믿고 살리 오지 못할 뜬세상
봄바람 가을비가 나를 울리네

—〈청춘회상〉 전문

가수 강남주의 대표곡은 누가 뭐래도 〈울고 싶은 마음〉이며 해방 후 그가 가수활동을 접은 다음 후배가수 최갑석이 다시 불러 음반을 내기도 했습니다. 『동아일보』 1939년 5월 28일 자 기사에는 "신인 강남주 군 입사 제1탄 〈울고 싶은 마음〉부평초 시, 이용준 곡"에 대한 소식이 실려 있고 이후 기사에서도 이 노래를 콜럼비아레코드 걸작반傑作盤으로 소개하고 있습니다. 같은 해 10월 말에는 일본의 유명제과회사인 모리나가森永 주최 '오락의 밤─음악, 무용, 만담' 행사가 서울 부민관강당에서 열렸는데, 이 무대에 강남주는 김영춘, 남일연, 장일타홍 등 콜럼비아 가수들과 함께 출연했습니다. 입장료는 따로 없었고, 모리나가 과자를 구입한 고객만 관람할 수 있도록 하는 일종의 판촉행사販促行事였던 것 같습니다.

강남주는 1941년 6월 19일 서울 부민관강당에서 열린 제1회 조선음악전朝鮮音樂典에 김영춘, 조백조, 장일타홍, 미스코리아 등과 함께 출연하여 〈울고 싶은 마음〉, 〈꽃피는 마을〉 등을 불렀습니다. 일제 말 그의 전체 활동시기는 1939년 5월부터 1941년 6월까지 2년 정도에 불과합니다. 데뷔곡 〈울고 싶은 마음〉을 비롯해서 마지막 곡 〈항구의 물망초〉에 이르기까지 도합 13편을 발표했습니다. 강남주 노래의 장르는 유행가 10편, 신가요, 블루스, 만요가 각 1편씩입니다. 〈비오는 밤〉, 〈거리의 신풍경〉, 〈애수의 여로〉, 〈청춘회상〉, 〈님 없는 신세〉, 〈가등街燈의 꿈〉, 〈꽃피는 마을〉, 〈황혼의 언덕〉, 〈애수의 사막〉, 〈고달픈 여로〉, 〈이럴 줄은 몰랐구나〉, 〈항구의 물망초〉, 〈여인 탑〉 등이 그 곡목들입니다.

강남주 노래에 가사를 주었던 작사가는 부평초, 이하윤, 박루월, 산호암, 남해림, 이부풍 등입니다. 작곡가로는 이용준과 김준영 등인데, 이용준은 강남주와 친분이 특별하여 취입곡의 대부분을 작곡했습니다. 우리

는 이 가운데서 〈거리의 신풍경〉이란 흥미로운 가요곡 하나를 살펴보고
자 합니다.

저편에 가는 아가씨 좀 봐 주걱턱 납작코
절름발이 꼴불견 그래 뵈도 몸맵시만은 멋쟁이다
하하하 사랑을 찾아서 헤맨다

이편에 오는 아씨 좀 봐 조리상 들창코
안짱다리 꼴불견 그래 뵈도 스타일만은 모던이다
하하하 사랑을 찾아서 헤맨다

내 앞에 오는 아가씨 좀 봐 말상에 주먹코
덧니박이 꼴불견 그래 뵈도 스타일만은 하이칼라
하하하 사랑을 찾아서 헤맨다

— 〈거리의 신풍경〉 전문

얼핏 봐도 대단히 위험천만한 가사로 느껴지지 않습니까. 여성외모에
대한 경멸적 표현이 지나치게 부각됩니다. 주걱턱, 납작코, 절름발이, 조
리상, 들창코, 말상, 주먹코, 안짱다리, 덧니박이 등 민감한 외모를 이렇
게 '꼴불견'이란 표현까지 써가며 엮어가는 과정에서 아슬아슬함마저 느
껴집니다. 예나 제나 작사가, 작곡가들의 대다수가 남성들의 독점이자 전
유물이었으므로 가부장적 관점의 여성편견, 여성비하가 뚜렷하게 감지됩
니다. 가사 중 '하하하'란 대목에서는 뭇 남성들의 조롱과 멸시의 낌새조

차 발견됩니다. 바람둥이 남성의 전후좌우를 휘젓고 다니는 그 적극적 포즈의 여성들은 다름 아닌 모던여성이었던 것입니다.

그리하여 모던modern이란 말속에는 식민지적 근대의 낯설고 도발적인 풍속을 몸으로 과감하게 표현하고 있는 청년세대들에 대한 강한 풍자와 비판이 담겨있습니다. 이런 부류의 청년남녀를 통칭해서 당시 언론에서는 '모뽀모걸'이란 말로 비아냥거리기도 했습니다. 이처럼 서양식 외모를 즐기는 당시 청년남녀들에 대한 기성세대의 시각은 그리 곱지 않았습니다. 그들에게 건강한 현실의식이나 역사의식의 분별은 전혀 기대할 수 없었지요. 태양을 뒤좇는 해바라기처럼 식민지적 근대문화를 오로지 무비판적으로 흡수하려는 자세만 나타내보였을 뿐입니다. 만요 〈거리의 신풍경〉에는 이런 모던 걸에 대한 투박한 풍자가 담겨있습니다.

가수 강남주가 1941년 두 해 만에 가수활동을 접은 까닭은 밝혀져 있지 않습니다. 아마도 험한 세월에 활동기회를 더 이상 얻지 못하고 항도 부산으로 내려가 새로운 삶의 터전을 마련한 듯합니다. 부산의 가요연구가 김종욱의 증언에 의하면 강남주는 1914년 황해도 봉산 출생이라고 합니다. 1955년 부산에서 〈여인 탑〉이란 노래의 취입음반을 확인할 수 있지만 이후 더는 가수활동은 하지 않았고, 작곡으로 방향을 바꾼 것으로 보입니다. 1950년대 후반, 부산진釜山鎭 성곽이 보이는 자성대 언저리에 음악학원을 열고 작사 작곡을 겸하며 〈강남주작곡집〉, 〈강남주작편곡집〉 등을 발표했습니다. 이 시기에는 역시 황해도 박연 출생으로 부산에 살고 있던 동향의 작사가 야인초野人草, 본명 김봉철와 친밀하게 어울리며 음반활동을 기획하고 제자들도 양성했던 바 가수 진송남, 작곡가 남국인 등은 이때 배출된 그의 제자들입니다.

〈강남주작편곡집〉은 LP음반으로 발매가 되었는데 도토리자매 가요특집으로 기획되었고 오메가음반공사에서 발매되었습니다. 이 음반에는 〈애사哀詞의 노래〉, 〈여인심정〉, 〈울고 싶은 인생선〉, 〈진정코 몰라주네〉, 〈무정한 인생길〉, 〈번지 없는 사랑〉, 〈여수항구〉, 〈비 나리는 삼천포〉, 〈울고 싶은 마음〉, 〈외로운 슈샨보이〉, 〈낙엽 지던 밤〉, 〈애련

LP로 제작된 강남주의 작곡집 앨범

의 가을밤〉 등 12곡의 작품을 실었습니다. 〈강남주작곡집〉 제1집에는 〈울고 싶은 마음〉, 〈여인고백〉, 〈여인탑〉, 〈성산포 해당화〉, 〈로타리의 밤〉, 〈무정한 인생길〉, 〈넋두리 김삿갓〉, 〈울고 싶은 인생선〉 등이 실려 있습니다. 1962년에는 부산 서면을 테마로 한 〈로타리의 밤〉을 직접 작곡해서 가수 후랑크백의 노래로 취입시켰습니다. 가수 강남주는 1976년 부산에서 62세로 사망했습니다.

일제 말 암흑기에 가수로 데뷔해서 해방 이후 새로운 활동으로 변신했던 분으로는 진방남반야월을 들 수 있습니다. 그는 가수에서 작사가로 전업했지만 강남주의 경우 가수에서 작곡가로 바꾼 특이한 사례입니다. 일제 말에는 가창에 전념하다가 해방 이후 항도 부산에 정착해서 부산가요사의 토대 구축과 발전을 위해 많은 노력을 했습니다. 가요계의 한쪽 귀퉁이 변방지역에서 조용히 자신의 활동을 묵묵히 펼쳐갔던 한 대중음악인의 생애를 곰곰이 더듬어봅니다.

김봉명, 술 노래로 격려와 위안을 준 가수

가수 김봉명

나라의 주권을 제국주의에게 강탈당하고 우리 민족은 얼마나 고통스런 삶을 살았는지 모릅니다. 의식주의 기본권조차 누릴 수 있는 기회와 권리를 잃어버린 채 얼마나 고통스런 세월 속에 허덕였을까요? 삶의 자잘한 즐거움인들 제대로 있기나 했겠습니까? 주린 배를 안고 성공의 기회마저 박탈당한 상태로 이리저리 떠도는 유랑의 서러운 삶을 살아갈 수밖에 없었습니다. 그 무렵 삶의 고달픔과 근심을 잠시나마 잊게 해주는 도구로는 오로지 술뿐이었습니다. 하지만 술을 담는 재료인 곡식조차 집에 없으니 어쩌다 대면하는 술은 너무나 귀하고 소중한 보물이었습니다. 어떤 의미에서 박목월朴木月, 1916~1978의 시 「나그네」의 한 구절인 '술 익는 마을마다 타는 저녁놀'은 너무나 비현실적인 표현이었는지도 모릅니다.

예부터 술을 일컬어 '배중물盃中物', '망우물忘憂物'이라 했습니다. '배중물'은 그냥 '잔 속에 담긴 물건'이요, '망우물'은 시름을 잊어버리도록 도와주는 물건이라는 뜻이지요. 영국속담에도 술이 들어가면 근심이 없어진다고 했던가요. 조선 중엽에 엮은 시조집 『동가선東歌選』을 읽다 보면 술

과 근심의 밀착된 상호관계를 엮어놓은 흥미로운 작품이 눈에 떱니다.

> 술은 언제 나며 수심愁心은 언제 난고
> 술 난 후 수심인지 수심 난 후 술이 난지
> 아마도 술 곧 없으면 수심 풀기 어려워라

작가 이봉구李鳳九, 1916~1983도 자신의 「시들은 갈대」란 소설작품에서 '요즘 같은 시절에 술 없이 어찌 마음을 지탱할 수 있겠느냐? 술은 곧 마음을 잡는 약수와도 같은 게다'라고 해서 험한 세월에 술의 덕으로 상처받은 마음을 겨우 지탱하고 살아간다는 말을 했습니다. 식민지시절이 바로 그런 시절이었습니다. 하루해가 저물어가는 저녁 무렵, 근심을 잊게 해준다는 한잔의 '망우물'이 슬그머니 떠오르던 것은 지극히 자연스러운 하늘의 이치였습니다.

이 무렵 술집을 다루고 있는 명편名篇 가요들이 몇 곡 나왔었지요. 〈선술집 풍경〉김해송, 〈항구의 선술집〉김정구, 〈술집의 비애〉김복희, 〈목단강 술집〉계수남, 〈타향술집〉김정구 등의 구성진 가락들이 떠오릅니다. 김정구의 〈타향술집〉은 '흘러온 타향 하늘 날이 저문 술집에서 / 술잔을 기울이며 외로이 우나니 / 눈물도 하염없어라 갈 데 없는 신세랍니다'로 펼쳐지는 노래로 가슴을 사무치게 합니다. 계수남의 〈목단강 술집〉은 '술잔 위에 어리우는 고향하늘도 / 술잔 위에 흐려지는 눈물의 술집'이란 대목이 듣는 이의 늑골을 후벼파고 아프게 했습니다.

그런데 여기다 진정한 한 편의 술집 테마 노래를 결코 빠뜨릴 수 없으니 그것은 김봉명이 불렀던 〈아리랑 술집〉화산월 작사. 문호월 작곡입니다.

추억도 맡아주마 미련도 맡아주마
어스름 하룻밤을 술집에 던지고
잔속에 노래 실어 부르자 부르자
아리랑 아리랑 아리랑 아리랑 아라리요
아리랑 술잔은 몇 구비냐

눈물도 이리 다오 한숨도 이리 다오
조각달 내 신세를 타관에 뿌리고
잔속에 꿈을 띄워 부르자 부르자
아리랑 아리랑 아리랑 아리랑 아라리요
아리랑 눈물은 몇 섬이냐

감으면 고향산천 뜨면은 천리타향
베개에 젖어가는 고달픈 과거사
잔속에 정을 쏟아 부르자 부르자
아리랑 아리랑 아리랑 아리랑 아라리요
아리랑 고개엔 눈물도 많다

— 〈아리랑 술집〉 전문

　가수 김봉명金鳳鳴, 1917~2005이 부른 이 노래의 가사를 가만히 음미해보
노라면 그 힘든 시절에서도 삶의 여유와 의젓한 배포가 느껴집니다. 시적
화자가 지금 머물러 있는 허름한 술집에서는 쓰라린 추억도 애달픈 미련
도 술을 마시는 동안만큼은 모두 맡아줍니다. 심지어 가슴속 저 깊은 곳

에 감추고 있는 눈물과 한숨까지도 모두 꺼내어서 맡기라고 말합니다. 흥미로운 대목은 각 소절의 끝부분인 '아리랑 술잔', '아리랑 눈물', '아리랑 고개'입니다. 여기서 '아리랑'으로 표현된 본뜻은 우리국토와 민족입니다. 2절에서는 우리가 그동안 흘린 눈물이 대체 몇 섬이나 되느냐라고 식민지백성의 삶과 고통의 사연을 웅변적으로 되묻고 있습니다. 김봉명이 발표한 노래가 모두 9곡밖에 되지 않는데 그 적은 분량의 노래 가운데 이러한 명곡이 들어있었다는 사실이 놀랍기만 합니다. 가사와 곡조의 배합이 너무도 구성지고 아름답습니다. 광복 이후 이부풍이 다시 2절 가사로 개사했지만 원곡의 맛을 제대로 살려내지 못했습니다.

우리에게 그리 친숙하지 않은 가수 김봉명은 1917년 경남 마산에서 출생했습니다. 본명은 김용환金龍煥인데 그가 빅타레코드사에 처음 전속이 되어서 입사했을 때 포리도루레코드사에서 같은 이름의 선배음악인 김용환 1909~1949이 이적해 와서 결국 혼동을 피하기 위해 이 예명을 쓰게 되었다고 합니다. 당시 빅타레코드사는 황금심黃琴心, 1912~2001과 박단마朴丹馬, 1921~1992라는 간판격 여자가수는 있었지만 남성가수진이 부족했습니다. 그리하여 1938년 대구에서 신인콩쿨대회를 열었는데 그때 1등이 정근수鄭槿秀, 2등이 김봉명이었습니다. 정근수는 가수 정훈희鄭薰姬, 1952~의 부친으로 빅타에서 1939년 〈가거라 청색차〉란 노래를 취입했으나 반응이 좋지 않아 그 길로 가수생활을 접고 연주자의 길로 진로를 바꾸었지요. 그음반의 다른 쪽 면에는 김봉명의 〈깨여진 단심丹心〉이 실렸습니다. 이 노래는 비교적 판매실적이 좋아서 빅타레코드사에서는 지난 1년간 최고의 걸작유행가 중 하나로 소개했습니다. 김봉명은 이 데뷔곡의 인기에 힘입어 레코드사의 섭외로 방송출연까지 했습니다.

1940년 2월 10일 경성방송국JODK 제2방송의 저녁 8시 40분 프로에 출연하여 데뷔곡과 함께 〈여로인생〉, 〈얄구진 운명〉, 〈십년간 조각편지〉, 〈청춘문답〉, 〈미련의 눈물〉 등 6곡을 경성방송국관현악단 반주에 맞춰서 불렀습니다. 이날 부른 〈얄구진 운명〉은 이부풍 작사, 전수린 작곡, 임영일이인권 노래로 1938년 10월 빅타사에서 발매된 다른 가수의 노래입니다. 〈미련의 눈물〉은 어떤 음반인지 자료에서도 확인되지 않습니다.

1940년 3월에 발매된 김봉명의 노래 〈청춘문답〉 가사지에는 '사람아! 뭇노니 사랑이란 무엇이며 청춘이란 무엇이며 인생이란 무엇인고? 대답해 주렴아!'란 글귀가 실려 있습니다. 가수 김봉명은 일제 말 빅타레코드사에서 9곡, 해방 후에 2곡을 취입한 것으로 확인됩니다. 김봉명 가요작품에 노랫말을 붙여서 힘을 보태준 작사가로는 이부풍이 6편으로 가장 많았고, 다음으로는 김득봉, 박영호, 고마부가 각 1편씩입니다. 작곡가로는 5편의 문호월을 비롯하여 이면상, 전수린이 각 2편씩입니다.

식민지시절 김봉명의 데뷔곡은 1939년 3월에 발표한 〈깨여진 단심〉이고, 마지막 곡은 1941년 4월의 〈파랑새 우는 언덕〉입니다. 전체 가요작품으로는 데뷔곡을 비롯하여 〈서글픈 결심〉, 〈여로인생〉, 〈십년간 조각편지〉, 〈청춘문답〉, 〈눈물의 오리정〉, 〈아리랑 술집〉, 〈뻐꾹새 우는 주막〉, 〈파랑새 우는 언덕〉 등 9곡입니다. 〈이국의 다방〉이란 노래도 취입한 것으로 알려지지만 출전을 확인할 길이 없습니다. 해방 후에는 〈황금송아지〉란 노래를 LP로 발표하기도 했습니다. 고전 『춘향전』에서의 이도령과 성춘향의 이별장면을 다룬 노래 〈눈물의 오리정〉은 악극 〈노래하는 춘향전〉의 삽입곡으로 모두 세 가지 종류의 판이 있습니다. 남인수, 이화자, 이난영이 부른 함께 부른 노래가 있고, 김봉명이 조백조趙白鳥와 함께 부른

판도 있습니다. 해방 후에는 박재홍, 옥두옥이 부른 음반도 있습니다.

　다음으로 살펴볼 노래는 〈뻐꾹새 우는 주막〉입니다. 이 작품의 가사를 읽다 보면 1절 셋째 줄의 '지나친 주막마다 눈물 뿌린 베개 맡에'란 대목에 눈길이 머뭅니다. 시인 백석白石, 1912~1995이 1938년 3월 『조광朝光』지에 발표한 시 「산숙山宿」의 느낌과 어찌 이리도 비슷한지요. 산골여인숙 방안에 떼굴떼굴 굴러다니는 목침에 반들반들 기름때를 묻히고 간 무수한 떠돌이 민초들의 아프고 시린 사연들이 떠오릅니다. 그들은 국내의 이곳저곳을 살길 찾아 헤매 다녔을 것입니다. 시인은 그 산골여인숙에서 하룻밤을 보내며 윗목에 놓인 낡은 국수분틀과 방안에 까맣게 기름때로 절어 있는 목침들, 그리고 그 목침을 베고 이 방에서 하룻밤을 자고 떠났던 무수한 서민들의 고달픈 삶과 그 내력을 생각합니다. 뿐만 아니라 그들의 용모와 생업, 삶의 서러웠던 이유까지도 낱낱이 떠올리고 있지요.

　가요곡 〈뻐꾹새 우는 주막〉의 작사자 화산월華山月은 이부풍李扶風, 본명 박노홍, 1914~1982의 또 다른 필명입니다. 가요곡 한편으로 일제 말 주민들의 고통과 연민까지 담아내고 있는 모습은 놀랍기만 합니다.

　　시들픈 가랑비가 창호지를 흔들고
　　때 묻은 옷소매에 꽃 보라가 덮인다
　　지나친 주막마다 눈물 뿌린 베개맡에
　　밤새며 울려주던 뻐꾹새가 그립다

　　선잠 깬 베개맡에 허물어진 타향 길
　　부서진 가슴벌판 조각조각 외롭다

지나친 주막마다 달 지우던 창 허리에

눈물을 밟고 가던 뻐꾹새가 그립다

비 오는 타향 밤이 쓸쓸만 하구나

뿔 빠진 사슴처럼 억울키만 하구려

언제나 끝이 나랴 오나가나 주막집

뻐꾹새 울어 주던 지난날이 그립다

<div align="right">─〈뻐꾹새 우는 주막〉 전문</div>

　가수 김봉명이 대외활동을 그리 활발하게 한 기록은 없으나 1940년 8월 서울 부민관 강당에서 열렸던 작사가 왕평의 추도극, 추모공연 무대에 김용환, 송달협 등 빅타 가수들과 함께 출연했습니다. 이 행사는 서울의 여러 레코드사 소속가수들 연합으로 이루어졌는데 이를테면 태평레코드사의 선우일선, 오케레코드사의 고복수, 이화자, 유춘옥, 윤월심, 김송학 등이 함께 출연했습니다. 만담가로는 신불출, 손일평, 김윤심, 전방일 등도 무대에 올랐습니다. 그리고 이 자리에서는 왕평이 세상을 떠나던 날의 마지막 무대였던 연극 〈남매〉가 공연되었습니다.

　1942년 10월 9일에는 제일악극대第一樂劇隊란 단체를 조직하여 실무를 맡았습니다. 이 악극대는 제일흥업상사란 회사의 직속이었고 대표는 풍천서방豊川曙昉으로 창씨개명한 임서방任曙昉입니다. 악극대 음악부에는 손목인이 있었고, 남성출연자는 고복수, 남광, 김봉명, 경윤수 등과 일본인 미사와 가즈오三澤一夫, 도쿠야마 유타키德山豊, 원영진양진 등이었습니다. 여성출연자는 박단마, 이남순, 함국절, 김활란, 김미라, 이선희 등과 일본

인 와카하라 시즈코若原志津子, 다야마 에이코田山榮子, 도요타 아이코豊田愛子 등이 있었습니다. 그들은 그해 10월 중순부터 1개월 동안 만주일대를 두루 공연하고 돌아와 11월 하순 부민관에서 중앙공연도 가졌습니다.

만년의 가수 김봉명

김봉명은 악극단 운영의 경험을 되살려서 8·15해방 이후 서라벌악극단을 조직하고 단장으로 통솔하면서 악극 작사가 박두환이 대본을 쓴 악극 〈울며 헤어진 부산항〉으로 대중들의 인기를 얻었습니다. 뿐만 아니라 악극 〈아리랑 술집〉에는 김미라, 김미선 등과 자신이 직접 출연하기도 했습니다. 이 악극에서 김봉명은 대표곡 〈아리랑 술집〉을 멋지게 불러 관객들의 큰 호응과 갈채를 받았습니다. 이날 함께 연기했던 김미라는 '눈물의 여왕'으로 불리던 전옥과는 또 다른 스타일의 신파조 순정여배우였는데 그녀와 사랑의 불이 붙어서 마침내 부부가 되었지요. 김봉명은 악극계의 경험이 많은 대중연예인으로 확고한 자리를 차지하며 악극의 기세가 거의 쇠퇴한 1960년대까지도 악극 활동의 명맥을 이어갔습니다. 6·25전쟁 시기에는 작곡가 박시춘이 군예대장으로 가 있던 제주도의 육군 제1훈련소에 입소하여 신카나리아, 구봉서, 주선태, 김용태, 유호, 금사향, 고화성, 이수동 등과 함께 군부대 위문공연에 참가했습니다.

1984년은 김봉명의 나이 67세가 되던 무렵입니다. 그해 가을, 패티김을 비롯한 후배가수들은 힘겹게 살아가는 원로가수 돕기의 일환으로 공연을 열었고, 많은 가수들이 여기에 참가했습니다. 후배들은 그날의 수익

금을 김봉명을 비롯한 가요계 원로 50인에게 전달하는 아름다운 미담을 남겼습니다. 1990년 여름에는 KBS의 가요무대프로가 특집으로 제작한 〈악극단의 노래〉에 출연하여 악극단시절을 회고하면서 노래도 불렀지요. 작곡가 반야월半夜月, 1917~2012이 주도하던 원로대중연예인모임 '만나리'에 황금심, 신카나리아, 고춘자 등과 함께 입회해서 활동했고, 1998년에는 가수 김정구金貞九, 1916~1998가 미국에서 세상을 떠났을 때 서울에 차려진 빈소에 조문을 다녀가기도 했습니다. 김봉명은 2005년 88세를 일기로 사망했습니다. 한국인의 삶이 가장 힘겨웠던 식민지시대 후반기, 구수하고 정겨운 특유의 저음으로 부른 〈아리랑 술집〉 한 곡으로 민족의 쓰라린 가슴을 위로하고 격려를 보내주었던 가수 김봉명의 생애와 그 정겨운 발자취를 곰곰이 떠올려봅니다.

차홍련, 영광과 오욕을 바쁘게 오고간 가수

한 가수의 영광과 오욕은 그가 어떤 시기를 배경으로 활동하였던가에 크게 좌우됩니다. 안정되고 평화스러운 시절에 활동을 했던 가수와 극도로 불안정한 시기에 활동했던 가수의 삶은 판연히 달라집니다. 이런 점에서 본다면 식민지시대에 활동했던 대부분의 가수들은 극도로 불안정한 시기에 데뷔한 대중예술인들입니다. 그래서 그들의 노래 속에는 당시 주민들의 슬픔과 좌절, 비탄과 한숨, 방황과 불안심리가 그대로 드러나 있습니다. 식민지시대 후반기에 데뷔한

가수 차홍련의 데뷔시절

가수들은 중반기 가수들에 비해서 한층 더 혹심한 고통을 겪었습니다. 1938년에 데뷔한 가수 백년설이 그러했고, 일제 말에 데뷔한 여러 가수들의 삶이 바로 그러했을 터인즉 1942년 초여름, 가요곡 〈무의도舞衣島 사랑〉으로 데뷔한 차홍련車紅蓮의 경우도 이런 점에서 예외가 아닐 것입니다. 무의도는 현재 인천시 중구 무의동에 딸린 섬입니다. 섬의 형태가 마치 장군이 갑옷을 입고 춤추는 것 같다고 해서 무의도라 불렀다는 전설이 남아있습니다.

차홍련의 출생지와 성장배경에 대해서 구체적으로 알려진 자료는 없습니다. 다만 그녀가 불렀던 대표곡 중 〈아주까리선창〉이란 노래의 가사와 중간대사를 엮어가는 데서 차홍련의 억센 함경도 억양과 발음법을 느낄 수 있어 그녀를 관북지역 출신으로 추정할 뿐입니다. 차홍련의 고향은 아마도 함남 원산 쪽이 아닌가 합니다. 왜냐하면 태평레코드 문예부장 박영호의 성장지가 원산이었으므로 박영호는 자주 원산을 왕래했고, 이런 인연으로 자신의 옛 터전에서 발굴한 가수를 태평레코드 전속으로 입사시켰으리라 짐작됩니다. 권번 기생으로 추정되는 차홍련은 아마도 원산 권번을 찾았던 박영호의 눈에 띄었을 것입니다. 출생은 1922년 전후로 여겨집니다.

1942년 제2회 태평레코드예술상콩쿠르가 열렸는데 1등에는 서해림徐海林, 2등에 차홍련, 3등에는 윤월로尹月심가 각각 뽑혔습니다. 이때 김천 출신의 청년 나화랑羅花郎이 등외로 뽑혔는데 그는 나중에 작곡가로 크게 성공했습니다. 이때가 콩쿠르의 황금기였다고 합니다. 그해 6월에 데뷔곡이 수록된 첫 음반을 발표했는데, 차홍련의 스무 살 무렵이었습니다. 가수로서

차홍련의 음반 〈무의도 사랑〉

의 활동기간은 어찌된 까닭인지 도합 16개월에 불과합니다. 1943년 9월 〈월야月夜의 보譜〉가 그녀의 마지막 발표곡입니다. 1년 4개월 동안 발표한 노래는 모두 8곡에 지나지 않습니다. 〈무의도 사랑〉처녀림 작사, 이재호 작곡, 태평 5039을 비롯하여 〈낭낭초娘娘草〉태평 5046, 〈명월보明月譜〉태평 5046, 〈이동극단 아가씨〉차영일 작사, 이재호 작곡, 태평 5067, 〈어머니의

차홍련의 SP음반 〈낭랑초〉

기원〉신목경조 작사, 전기현 작곡, 태평 5079, 〈북경제北京祭〉김다인 작사, 이재호 작곡, 태평 5081, 〈아주까리 선창〉처녀림 작사, 김용환 작곡, 태평 5081, 〈월야의 보〉김영일 작사, 전기현 작곡, 태평 8703 등이 차홍련이 발표한 가요곡 전부입니다. 이 가운데서 상당한 히트곡으로 평가할 수 있는 노래로는 〈명월보〉와 〈아주까리선창〉이 있습니다. 〈명월보〉에 대한 인기가 높아지자 주변사람들은 차홍련의 별명을 '명월이'란 애칭으로 불렀다고 합니다.

차홍련의 가요곡에 가사를 제공한 작사가로는 극작가 박영호와 차영일, 김영일, 김다인, 신목경조神木景祚 등입니다. 신목경조는 마치 일본인처럼 보이지만 사실은 한국인 박경조의 창씨개명입니다. 작곡가로는 이재호, 전기현, 김용환 등입니다.

차홍련이 가수로 데뷔한 1942년은 1월에 '조선군사령朝鮮軍事令'이 공포되고, 소위 전쟁터의 소모품이라 불리던 하급병사가 점차 부족해지자 이에 조바심을 느낀 일본정부는 식민지조선에서도 징병제를 실시할 것을 결정하게 됩니다. 같은 해에 총독 미나미 지로南次郎가 퇴진하고 후임으로 고이소 구니아키小磯國昭가 부임해왔습니다. 6월이 되면서 조선총독부는 이른바 '전국애국반'을 총동원해서 소위 국민개로운동國民皆勞運動이란 것을 요란스레 펼쳐가게 됩니다. 이 모든 것은 일본의 패전기색이 드높아지자

일제 말에 활동했던
가수 차홍련

이에 따라 식민지백성들을 군국체제의 최전방에 볼모로 앞장세워 그들의 전쟁목적을 더욱 발악적으로 부추기려는 의도 속에 전개된 것입니다. 그해 10월 일제는 뜻밖에도 조선어학회에 관계하던 학자들을 33명이나 체포해서 이 가운데 29명을 구속하고 함경도 일대의 여러 감옥에 분산 투옥시키는 악질적 만행을 저지르기도 했지요. 이것은 일제가 저지른 민족문화말살정책의 하나입니다. 더할 나위 없이 살벌한 공포분위기를 확산시켜가던 시절입니다.

1942년 당시 일본가요계의 정황을 어떠했을까요? 기리시마 노보루霧島昇가 〈대동아결전의 노래大東亞決戰の歌〉를 발표했고, 후지야마 이치로藤山一郎의 〈결전의 하늘決戰の大空〉, 미하라 쥰꼬三原純子의 〈남으로 남으로南から南から〉를 비롯하여 기타 여러 가수들이 〈대동아결전의 노래〉, 〈가등부대가加藤部隊歌〉, 〈전우의 유골을 껴안고〉, 〈하늘의 가미가제神兵〉, 〈바다의 진군進軍〉, 〈흥아행진곡興亞行進曲〉 따위의 살기등등한 행진곡풍의 군국가요를 줄지어 발표함으로써 태평양전쟁을 확장해가는 결전분위기를 한껏 고취시키고 있었습니다.

이러한 시대적 고달픔에 박자를 맞추기라도 하려는 듯 1943년 7월 3일 『매일신보』 기사에는 "부르자 개병皆兵의 노래, 인기의 본사 현상가 발표회 박두"란 제목의 기사가 실렸습니다. 그로부터 한 달 뒤인 8월 3일 오후 4시 서울 부민관 강당에서는 두 곡의 군국가요를 새로 소개하는 성대한 발표회가 열렸습니다. 조선총독부의 기관지로 알려진 『매일신보』에서는 일금 1,500원이란 당시로서는 거금을 현상금으로 내걸고 반도개병

일제 말 군국가요 〈우리는 제국군인〉(최창은·차홍련 노래) 신보 소개

차홍련의 음반 〈무의도 사랑〉 신보 소개

노래를 공모했었는데, 그에 대한 심사를 마치고 선정된 가사에 곡을 붙여서 드디어 발표회를 갖는다는 안내였습니다.

안내기사는 또 이렇게 펼쳐집니다. 「이천오백만의 대합창 – 금일 반도 개병노래 발표회」란 제목의 선동적 기사입니다. 두 곡의 노래 중 하나는 최창은崔昌殷이 부르는 〈우리는 제국국인〉, 다른 하나는 차홍련이 부르는 〈어머니의 기원〉이었습니다. 행사의 식순은 먼저 국민의례를 필두로 일본 왕이 있다는 바다건너 동쪽을 향해 참석자 모두가 허리를 굽히고 절을 하는 이른바 궁성요배宮城遙拜를 한 뒤, 전몰용사에 대한 묵념, 황국신민서사皇國臣民誓詞 제창이 있었습니다. 다음으로는 가나카와『매일신보』사장의 축사와 당선작품에 대한 시상을 한 다음, 조선총독부경찰국 정보과의 도모도 국장이 축사를 했습니다. 그리고는 마쓰무라松村란 사람이 심사경과보고와 강평을 하는데, 이 마쓰무라가 누구냐 하면 바로 1920년대 자

유시 「불놀이」를 발표했던 시인 주요한朱耀翰의 일본식 이름, 즉 마쓰무라 고이치松村紘一이었던 것입니다.

이어서 당선자와 취입가수를 소개한 뒤 2부에서는 가수 최창은과 차홍련이 무대에 나와서 〈우리는 제국군인〉과 〈어머니의 기원〉을 각각 독창으로 불렀습니다. 당시 『매일신보』 기사는 이런 내용을 보도하면서 흥분된 어조로 다음과 같이 썼습니다. "창화唱和하자 이천오백만 반도개병의 노래를." 다음날 『매일신보』 기사는 또 아래와 같이 이어집니다. 이 기사에는 두 군국가요에 대한 제작경위와 음반사 선정의 과정이 소상하게 밝혀지고 있습니다.

징병조선徵兵朝鮮을 구가謳歌한 음반에 불멸不滅할 감격―본사 선정의 2대 애국가 동경서 취입―거룩한 은혜의 부르심 바다 새로난 반도의 사나히들아' 이 한 구절 노래에 제국의 군인 되는 징병제徵兵制 실시의 깃붐과 감격이 넘처 잇거니 이 〈우리는 제국군인〉과 함께 〈어머님의 기원〉의 두 편 노래는 아름다운 곡조로 소리판音盤에 곱게 취입되어 이천오백만 우리 동포에게 널리 불러지게 되엇다. 이 두 노래는 징병제 실시를 기념하고저 본사에서 천하의 걸작을 현상으로 모집한 어머니와 아들의 노래로 여기에 응모된 노래가 무려 수천 편 여기서 골르고 추려서 당선된 이 두 편 노래는 태평레코드 회사에 부탁하게 된 것이다.

그러면 당시 차홍련이 불렀다는 〈어머니의 기원〉 노랫말의 구성은 어떻게 이루어져 있을까요? 1절에는 '센닌바리'란 낯선 말이 나옵니다. 이것은 천인침千人針을 일본식 발음으로 부른 것입니다. 전쟁에 출정 나가는

병사들의 안녕을 기원하는 의미에서 일본여성들이 흰색헝겊에 붉은색실로 한 명이 한 침씩 천 명이 정성의 매듭을 만들어 준, 일종의 부적符籍에 해당하는 물건입니다. 이런 풍습은 청일전쟁, 러일전쟁 당시부터 존재했었으나, 태평양전쟁이 본격화되면서 여러 친일단체가 앞다투어 이것을 만들고 전달하는 운동이 펼쳐졌습니다. 병사들은 센닌바리를 받아 허리에 두르고 전쟁터에 나가면 1천 명의 간절한 기원이 작용해서 탄환조차 비껴간다고 믿었습니다.

2절의 서두에 나오는 정국靖國은 최근 일본각료들이 줄곧 이곳을 방문해서 국제적 원성과 외교마찰을 빚어내고 있는 야스쿠니 신사를 가리키는 말입니다. 일본에서 메이지유신明治維新을 위해 목숨 바친 3,588명을 제사지내기 위해 1869년 도쿄 초혼사東京招魂社로 창건되었다가 1879년 국가를 위해 순국한 자를 기념한다는 뜻을 가진 야스쿠니 신사로 개칭되었습니다. 이곳에는 각종내란이나 청일전쟁, 러일전쟁 심지어는 제1·2차 세계대전 등에서 전사한 사람들을 포함하여 국제사회에서 A급 전범으로 규정된 사람까지 합동으로 제사지내며 그 대상이 현재 약 250만 명여는 6만 명에 이르고 있다고 합니다. 일제에게 고통을 겪었던 주변 여러 나라들은 일본위정자들이 야스쿠니 신사를 정기적으로 방문하는 것에 대하여 참으로 못마땅하게 생각하고 매번 불편한 심기를 내색합니다.

한겨울 거리에 센닌바리도
일억의 감격을 모으고 섯는
용사의 어머니가 부러웁더니
이제는 소원을 푸럿나이다

꽃피는 정국靖國의 신사神社 앞에서
아들의 충혼과 대면을 하는
영령의 어머니가 부러웁더니
이제는 소원을 풀었나이다

사나이 장부로 세상에 나서
내 품에 안기여 듣던 자장가
오늘은 군대軍隊로 화답하오니
어머니는 웁니다 감격의 울음

나서는 아들의 모습을 안고
묵묵히 그 뒤를 따르는 마음
돌아옴을 바라지 아니하오니
군국軍國의 어머니는 굳세나이다

— 〈어머니의 기원〉 전문

태평레코드사 전속가수 차홍련은 가혹한 시기에 가수로 데뷔해서 일
제의 군국주의정책에 볼모잡혀 희생양이 되었던 불행한 가수입니다. 한
사람의 신인가수로 이 노래가 어떤 사연이 들어있는지 어떤 해독이 작용
하고 있는지, 또 거기에 어떤 정치적 목적이 작용하고 있는지 전혀 영문
도 모르고 시키는 대로 무대에 올라 이 노래를 불렀던 것입니다. 같은 시
기에 발표한 가요곡 〈이동극단 아가씨〉는 일제 말 세상이 온통 군국주의
적 광기로 미쳐 날뛰던 무렵의 전형적 분위기를 잘 그려내고 있습니다.

차홍련의 노래 〈이동극단 아가씨〉 배경이 된 악극단

그 시절은 입만 열면 오로지 천황과 국가를 위해 은혜를 갚아야 한다는 보국報國만을 강조했었지요. 노래도 연극도 무용도 모두 보국을 위한 활동으로 이어져야 한다는 점을 강조한 황민체제皇民體制의 논리가 이른바 '가요보국, 연극보국, 무용보국'이란 슬로건입니다.

가수, 배우, 무용수는 오직 자기가 맡은 역할을 충실히 수행함으로써 나라의 은혜에 보답한다는 일제 말의 정치적 의도를 그대로 담아내고 있습니다. 국민복 유니폼, 대절차, 석유등화, 푸르세늄procenium, 앞무대, 국민개로, 콘코스concourse, 넓은 길 따위의 야릇한 용어들이 마치 한 장의 낡고 빛바랜 흑백사진 같은 일제 말 암흑기의 우울한 시대적 색조를 선명하게 재생시켜 줍니다. 이 노래는 차홍련의 음반으로 취입이 되었으나 현재 그 원반을 찾아내지 못하고 다만 광복 이후 가수 금사향錦絲響에 의해 재취입이 되어서 현재까지 가사와 곡조가 전하고 있습니다.

나는야 가요보국 이동극단 아가씨

푸른 하늘 아가씨다

국민복 유니폼에 흔들리는 대절차

나루터로 공장지대 울려가는 징소리다

나는야 연극보국 이동극단 아가씨

아지랑이 아가씨다

깜박이는 석유등화 반짝이는 별 아래

꿈을 꾸는 푸르세넘 흔들리는 라이트다

나는야 무용보국 이동극단 아가씨

버들가지 아가씨다

오늘은 남쪽으로 내일 날은 서쪽으로

국민개로 깃발 아래 흘러가는 콘코스다

─〈이동극단 아가씨〉 전문

이제 우리는 비운의 가수 차홍련의 마지막 절창 한 편에 대하여 이야기할 차례가 되었습니다. 〈아주까리선창〉이란 노래가 바로 그것인데요. 이 노래는 작사가 박영호가 자신의 고향인 강원도 통천의 동해안 부두풍경을 추억하면서 쓴 노래로 알려지고 있습니다. 그만큼 박영호의 가요시에는 삶의 구체적 체험이나 토착적 정서가 농도 짙게 반영된 작품들이 많습니다. 아주까리등불은 석유가 귀하던 식민지시절에 피마자열매의 기름을 짜서 등불을 밝히던 눈물겹던 풍습을 증언해 줍니다. 아주까리기름으로 등잔에 불을 켜면 그 불빛 속에 귀신이 보인다는 말을 어떤 노인으

로부터 들은 적이 있습니다. 그래서인지 우리 옛 가요에는 아주까리란 말이 들어가는 노래가 몇 곡 남아있는데 〈아주까리등불〉최병호, 〈아주까리수첩〉백년설 등이 바로 그것입니다. 예부터 내려오는 잡가에는 〈아주까리타령〉이란 노래도 있었습니다.

흔히 피마자라고도 불리는 이 아주까리는 원래 열대아프리카 원산인데 현재는 전 세계로 퍼져나가 온대지방에서도 널리 재배되고 있습니다. 높이 2m가량 되는 이 식물은 나무처럼 단단하게 자라는 여러해살이풀입니다. 여러 갈래로 쪼개진 형상을 하고 있는 피마자 잎은 정월대보름날 참기름을 듬뿍 넣어서 팥을 넣어서 지은 찰밥과 함께 묵나물로 무쳐서 먹기도 하지요. 피마자기름은 변비가 심할 때 설사약으로도 썼습니다.

차홍련은 이 노래를 부르면서 함경도 억양이 물씬 느껴지는 애조 띤 창법과 발음으로 구성지게도 엮어갑니다. 하루해가 지고 땅거미가 짙어오는 저녁나절, 그녀의 노래 〈아주까리선창〉을 듣고 있노라면 부둣가에 닻을 내린 고기잡이 목선들에서 하나둘씩 흐릿한 아주까리등불이 밝혀지던 쓸쓸한 풍경이 떠오릅니다. 그런데 그 등불은 시대적 광명을 회복하기 어려웠던 민중들의 암담한 심정을 담아낸 상징으로도 다가옵니다. 어부들은 바다로 나갔다가 방어 떼를 만나 배에

차홍련의 노래 〈아주까리 선창〉

한가득 방어를 잡아서 만선의 깃발을 올리고 포구로 돌아옵니다. 선창에는 이미 어부의 아낙들이 나와서 낭군님을 애타게 기다리고 있습니다. 낭군을 반갑게 맞이하려는 아낙네들은 모처럼 머리에 동백기름을 발라 곱

게 윤을 낸 정성이 보입니다. 일제 말 그 혹독한 수탈경제의 처절한 궁핍 속에서도 이처럼 사랑스럽고 애틋한 삶의 스크린은 남아있었습니다.

아주까리 선창 위에 해가 저물어
천리타향 부두마다 등불이 피면
칠석날 찾아가는 젊은 뱃사공
(合) 어서가자 내 고향 어서가자 내 고향
아주까리 섬

(대사)
사공님, 오시마는 날짜가 오늘이 아닙니까.
아주까리 선창에 칠석달이 둥그렇게 올랐소.
열두 척 나룻배에 꽃 초롱을 달고
오시마는 날짜가 정녕 오늘입니다.
동해바다에 섬도 많고 꽃도 많지만
이 아주까리 선창으로 어서 오세요, 네.

뱃머리에 흔들리는 피마주 초롱
동백기름 비린내가 고향을 안다
열두 척 나룻배에 방어를 싣고
(合) 어서가자 내 고향 어서가자 내 고향
아주까리 섬

— 〈아주까리선창〉 전문

1절과 2절의 중간에 삽입된 대사를 직접 엮어가는 가수 차홍련의 억양에서 억센 함경도 악센트가 강하게 느껴집니다. 가수 차홍련은 일제 말 암흑기에 데뷔해서 불과 10곡 미만의 노래밖에 남기지 않았으나 그녀의 가창목록 속에는 반민족적인 군국가요에서부터 구체적 생활사를 증언해주는 귀한 음원자료까지 둘 사이의 거리가 엄청나게 느껴지던 가요들이 담겨 있었던 것입니다. 그리하여 우리는 군국가요를 불렀다는 이유 하나만으로 결코 차홍련을 매도할 수 없습니다. 그 소량의 목록 속에서도 〈아주까리선창〉처럼 훌륭한 가요곡 하나가 남아있어서 당시의 민족생활사의 일단을 경험하게 해주었으니 이 얼마나 값진 작품인지 모릅니다. 한 가수가 남긴 유작과 삶의 흔적들은 이런 점에서 매우 소중한 문화유산이자 자료적 가치로 우리들에게 새롭게 다가오는 것이 아니겠습니까.

현인, 해방의 감격을 스타카토 창법으로 담아낸 가수

만년의 가수 현인

얼마 전 벗들과 부산을 다녀왔습니다. 그날 방문길에 우리는 특별한 전시 하나를 보았습니다. 그것은 '6·25전쟁과 대중가요' 기획전입니다. 부산 동광동에는 그 이름도 유명한 40계단이 있지요. 바로 그 위에 지어진 40계단 문화관 전시실에서 이 기획전이 열렸습니다. 전시장에는 피난살이 설움과 망향의 심정을 절절하게 표현한 1950년대 대표곡 앨범, 각종 공연 사진, 악극단 전단지, 작곡가의 자필 악보, 가요사 관련 중요 사진 자료들, 과거의 녹음기와 축음기 등을 직접 만날 수 있었습니다. 특히 작사가 반야월 선생의 친필, 작곡가 김교성 선생의 친필 악보, 가수 백난아와 금사향의 친필은 귀한 자료였습니다. 이제는 거의 빛바래져가는 당시 흑백 사진들에서 낯익은 가수의 얼굴을 발견할 때는 마치 가수를 직접 대면한 듯 가슴 속은 흥분과 감격으로 설레었습니다.

40계단을 내려오며 당시의 애환을 담고 있는 조각 작품을 눈물겹게 감상했습니다. 물 지개를 진 소녀, 튀밥 튀기는 노인, 혼자 계단에 앉아 아코디언 켜는 사내를 바라보며 나는 깊은 상념에 잠겼습니다. 모두들 제

어린 시절의 추억어린 유물들이어서 감회가 남달랐습니다. 더운 날씨가 지쳤지만 다시 발걸음을 옮겨 영도다리로 천천히 접어들었습니다. 과거 식민지 시절, 개폐식으로 제작된 다리가 오랫동안 일반 교량으로 바뀌었다가 다시 예전처럼 개폐식으로 복원시킨다는 소식입니다.

영도다리 입구 오른편, 바닷가로 내려가는 계단 우측에는 지금도 1950년대 초반의 우울한 흔적들이 여전히 남아있습니다. 사주, 관상, 작명, 택일을 본다는 낡고 허름한 점집들이 바로

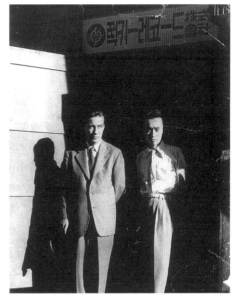

작사가 유호와 함께 1974년 서울 럭키레코드 앞에서. 위쪽 간판의 회사명을 '럭키레코드'로 표기한 것이 이채롭다.

그것입니다. 가족들은 난리통에 헤어질 때 무작정 "영도다리에서 만나자!"며 외쳤습니다. 하지만 찾아온 영도다리에는 갈매기 울음과 파도소리만 들렸습니다. 그 피난민의 쓸쓸한 마음에 이 점집 주인들은 실낱같은 희망과 용기나마 주었을 것입니다. 돌계단을 내려가며 간판을 보니, 금강산철학관, 목화철학관, 소문난 대구점집 등등 이름은 여전히 과거의 위세를 자랑하듯 거창한데 찾는 발길은 전혀 보이지 않습니다. 점집 주인으로 보이는 깡마른 장님 노파는 문을 반쯤 열어놓은 채 바닥에 손등을 베고 누워서 깊은 낮잠에 빠져 있습니다. 영도다리의 철판 위에는 누가 쓴 것인지 "너무 보고 싶다!"란 글씨가 희미하게 보입니다.

다리를 건너 영도 쪽으로 들어서기 직전 오른 편에 앉아계신 반가운

다 쪽을 물끄러미 보며 생각에 잠겨 있습니다. 일제강점기 때 노래활동을 시작한 이른바 '가수 1세대'의 대표적인 대중가수로 본명은 현동주玄東柱이지요. 1919년 부산 구포에서 태어난 그는 일제 말 일본 우에노음악학교지금의 도쿄예술대학 성악과를 졸업했습니다. 일제의 징용을 피해 중국 상하이로 건너가 '신태양'이란 이름의 악단을 조직해 활동하였고, 1946년 귀국하여 해방된 조국에서 악단을 조직한 뒤 극장 무대에서 연주하였습니다. 그 과정에서 작곡가 박시춘과 운명적 만남의 과정을 거쳤고, 마침내 순수음악의 자부심으로 꼿꼿하던 현인은 대중가수의 길로 접어들었습니다.

목젖을 덜덜 떠는 듯한 현인의 독특한 스타카토 창법과 음색으로 취입한 〈신라의 달밤〉은 과거의 틀에 박힌 창법에 피로를 느끼던 대중들로 하여금 신선한 충격을 주었습니다. 맑고 깨끗하며 경쾌한 현인 고유의 발성법은 해방된 조국의 벅찬 시대적 감수성을 한껏 만끽하기에 특별한 즐거움을 제공해 주었지요.

아 신라의 밤이여
불국사의 종소리 들리어 온다
지나가는 나그네야 걸음을 멈추어라
고요한 달빛어린 금오산 기슭에서
노래를 불러보자 신라의 밤 노래를

아 신라의 밤이여
화랑도의 추억이 새롭고나
푸른 강물 흐르건만 종소리는 끝이 없네

화려한 천년사직 간곳을 더듬으며

노래를 불러보자 신라의 밤노래를

아 신라의 밤이여

아름다운 궁녀들 그리웁구나

대궐 뒤에 숲속에서 사랑을 맺었던가

님들의 치맛소리 귓속에 들으면서

— 〈신라의 달밤〉 전문

 하지만 월북한 작사가 조명암은 1970년대의 어느 날, 일본을 방문했던 길에 기자회견을 열고 현재 남조선에서 히트곡이 되어있는 〈신라의 달밤〉은 원래 〈인도의 달밤〉이란 제목으로 발표했던 자신의 작품이라는 충격적 사실을 털어놓았습니다. 그러나 이 보도에 대해서 작사가 유호는 자신의 입장을 뚜렷하게 밝히지 않았지요.

 현인이 럭키레코드사를 통해 잇따라 발표한 〈비 내리는 고모령〉은 식민지시절의 가족이산과 그 눈물겨운 곡절을 고스란히 되살려준 노래로 크나큰 감명을 느끼게 했습니다. 이 노래는 다름 아닌 대구 테마 노래였지요. 현인의 대표곡은 6·25전쟁과 더불어 더욱 빛을 발했습니다. 대구의 오리엔트레코드사를 통해 발표된 〈굳세어라 금순아〉 노랫말에는 흥남부두, 1·4후퇴, 국제시장, 영도다리 등 시대를 상징하는

현인의 음반 〈신라의 달밤〉

단어들이 등장합니다. 전쟁 때문에 가족과 생이별을 하고 낯선 타향에서 고통받아야 했던 월남실향민들의 슬픔은 이 가요작품에서 모두 절절하게 재생되고 있습니다.

눈보라가 휘날리는 바람찬 흥남부두에
목을 놓아 불러봤다 찾아를 봤다
금순아 어디로 가고 길을 잃고 헤매었더냐
피눈물을 흘리면서 일사 이후 나 홀로 왔다

일가친척 없는 몸이 지금은 무엇을 하나
이 내 몸은 국제시장 장사치기다
금순아 보고싶구나 고향 꿈도 그리워진다
영도다리 난간 위에 초생달만 외로이 떴다

철의 장막 모진 설움 받고서 살아를 간들
천지간의 너와 난데 변함 있으랴
금순아 굳세어다오 북진통일 그날이 되면
손을 잡고 울어보자 얼싸안고 춤도 추어보자

―〈굳세어라 금순아〉 전문

사람들은 거의 대부분 이 〈굳세어라 금순아〉란 노래가 부산에서 제작된 것으로 알고 있는데, 이는 가사 내용의 효과에서 비롯된 선입견입니다. 작사가 강사랑은 여순사건에 관련이 된 인물로 오랜 도피생활 끝에

부산 시절 가수 박재홍, 방운아 등과 함께 찍은 현인

1950년대 초반 대구 오리엔트레코드사 문예부장으로 있던 옛 친구 박시
춘에게 찾아와 의지하며 살고 있었습니다.

 당시 이병주 선생이 운영하던 오리엔트레코드사는 대구의 송죽극장
맞은편 건물에 있었는데, 어느 날 점심 때 오리엔트 식구들과 냉면을 먹
으러 가던 중 강사랑은 피난민의 초라하고 지친 행색을 물끄러미 바라보
다가 문득 착상을 얻었다고 합니다. 사실 강사랑은 대구 양키시장(교동시장)
에서 옷장사를 하는 금순이란 처녀와 교제 중이었다고 합니다. 〈굳세어
라 금순아〉 노래의 가사는 모두 그녀로부터 전해 들었던 이야기를 옮긴
것이라고 증언했습니다.

 1·4후퇴와 흥남철수의 후유증은 고스란히 대구와 부산으로 밀어닥쳤
습니다. 대구의 양키시장(교동시장)과 부산의 국제시장은 생존을 위한 그들

의 마지막 공간이었습니다. 완성된 가사에 감흥을 얻은 박시춘은 곧바로 작곡에 들어갔고, 오리엔트레코드사 2층의 다방에서 자정이 넘은 시간, 군용담요를 창문에 겹겹이 가리고 참으로 눈물겨운 녹음을 했습니다. 첫날 녹음이 거의 완성되기 직전, 일찍 나온 두부장수의 종소리가 녹음에 들어가 이튿날 다시 했다고 오리엔트레코드 이병주 사장은 회고했습니다. 이렇게 해서 만들어진 가요작품이 바로 〈굳세어라 금순아〉입니다.

1950년대 초반의 대구는 이처럼 문화적 중심지로서의 역할을 톡톡히 해내었습니다. 모든 예술가들이 대구와 부산으로 피난 내려와 집결해 있던 시절, 대구란 지역의 의미는 경제적 궁핍 속에서도 놀라운 내공의 빛을 발휘했던 것입니다. 하지만 지금 현재 대구의 문화적 위상은 어떠합니까. 그 절박한 굶주림과 고달픔 속에서도 〈굳세어라 금순아〉 같은 불멸의 가요작품을 만들어내었던 대중문화의 우뚝한 패기와 담력은 이제 어디로 잠적해버린 것인지요. 피난지 대구에서 만들어졌던 이 노래는 이제 민족의 노래가 되었습니다.

가수 개인별 작품목록

■ 채규엽 발표작품 총목록

제목	분류	작사가	작곡가	가수(출연)	발표기관	음반번호	발표연도
유랑인의 노래	유행가	채규엽	채규엽	채규엽	콜럼비아	40087	1930.3
봄노래 부르자	유행가	김서정	김서정	채규엽	콜럼비아	40087	1930.3
군인행진곡	독창			채규엽	이글		1931.9
사랑의 째즈	독창			채규엽	이글		1931.9
모더-ㄴ사랑	알토독창			강석연 채규엽	콜럼비아	40264	1931.11
애로와구로	바리톤독창			채규엽 강석연	콜럼비아	40264	1931.11
레코-드카페- (상하)	희가극			김영환 강석연 김선초 채규엽	콜럼비아	40266	1931.6
댓스오-케-	유행가	홍로작 역		채규엽 강석연	콜럼비아	40269	1931.12
북쪽으로	독창	스키타 료조 편곡		채규엽	콜럼비아	40270	1931.12
종로네거리	독창	김동환	정순철	채규엽	콜럼비아	40270	1931.12
홍타령	민요	문예부		채규엽 강석연	콜럼비아	40271	1931.12
개성난봉가	민요	문예부		채규엽 강석연	콜럼비아	40271	1931.12
술은눈물일가 한숨이란가	유행소곡		고가 마사오	채규엽	콜럼비아	40300	1932.2
희망의 고개로	유행소곡		고가 마사오	채규엽	콜럼비아	40300	1932.2
누가그를그러케햇나	유행소곡			채규엽	콜럼비아	40301	1932.2
님생각	민요		문예부 편곡	채규엽	콜럼비아	40301	1932.2
봄타령	유행소곡	김서정	김서정	강석연 채규엽	콜럼비아	40305	1932.2
뜬세상	유행소곡			채규엽 김선초	콜럼비아	40305	1932.2
대동강	바리톤독창			채규엽	콜럼비아	40307	1932.5
도라지타령	민요			채규엽 김선초	콜럼비아	40307	1932.5

제목	분류	작사가	작곡가	가수(출연)	발표기관	음반번호	발표연도
죽이든지 살리든지 나는몰나요	유행소곡			채규엽 김선초	콜럼비아	40308	1932.5
가련한내옵바	독창			채규엽	콜럼비아	40323	1932.7
오양간 송아지	독창	윤복진	박태준	채규엽	콜럼비아	40323	1932.7
타는 이 마음	유행소곡			채규엽	콜럼비아	40326	1932.7
가는 청춘	유행소곡		아네스트 카아이 편곡	채규엽	콜럼비아	40326	1932.7
가을밤	독창		고가 마사오 편곡	채규엽	콜럼비아	40332	1932.8
님자최 찾아서	독창		고가 마사오	채규엽	콜럼비아	40332	1932.8
일하러 가세	독창	모은천	오쿠야마 사다요시 편곡	채규엽	콜럼비아	40344	1932.9
조선의 노래	독창	모은천	오쿠야마 사다요시 편곡	채규엽	콜럼비아	40344	1932.9
수선화	독창		아네스트 편곡	채규엽	콜럼비아	40345	1932.9
秋聲	독창		아네스트 편곡	채규엽	콜럼비아	40345	1932.9
지낸 꿈	독창			채규엽	콜럼비아	40362	1932.10
흰 돗대 간다	독창			채규엽	콜럼비아	40362	1932.10
가을	유행소곡			채규엽	콜럼비아	40363	1932.10
조선아가야	독창		니키 다키오 편곡	채규엽	콜럼비아	40376	1933.1
달래캐는 아가씨	독창	학수봉	학수봉	채규엽	콜럼비아	40376	1933.1
골불견	유행만곡 (주제가)		문예부	채규엽 김선초 김문규	콜럼비아	40378	1933.1
빗싸게 굴지마라	유행만곡		고가 마사오	채규엽 김선초 김문규	콜럼비아	40378	1933.1
눈물의 밤	유행가			채규엽	콜럼비아	40401	1933.2
不忘草	유행가			채규엽	콜럼비아	40401	1933.2
나의 사랑아	유행가		김학봉	채규엽	콜럼비아	40405	1933.3
눈물의 고개 (신아리랑)	유행가		고가 마사오 편곡	채규엽	콜럼비아	40405	1933.3
양산도	민요			채규엽 김덕회	콜럼비아	40407	1933.3
못니즐 사랑	유행곡		고가 마사오	채규엽	콜럼비아	40425	1933.4
저녁의 바다ㅅ가	유행곡		고가 마사오	채규엽	콜럼비아	40425	1933.4
비오는 포구	유행가		고가 마사오	채규엽	콜럼비아	40434	1933.5

제목	분류	작사가	작곡가	가수(출연)	발표기관	음반번호	발표연도
처량한 밤	유행가		고가 마사오	채규엽	콜럼비아	40434	1933.5
春愁	유행가		모리 기하치로	채규엽	콜럼비아	40445	1933.8
홍등야곡	유행가		에구치 요시	채규엽	콜럼비아	40445	1933.8
낙화	유행가	박용수	박용수	채규엽	콜럼비아	40459	1933.10
낙엽	유행가		니키 다키오 편곡	채규엽	콜럼비아	40463	1933.10
방랑의 노래	유행가		안일파 편곡	채규엽	콜럼비아	40468	1933.11
사랑은 구슬허	유행가	안익조	고가 마사오	채규엽	콜럼비아	40468	1933.11
희망의 북소리	유행가	유도순	고가 마사오	채규엽	콜럼비아	40475	1933.12
봉자의 노래	유행가	유도순	이면상	채규엽	콜럼비아	40488	1933.12
떠도는 신세	유행가	김동진	고가 마사오	채규엽	콜럼비아	40488	1933.12
(의사)병운의 노래	유행가	김동진	고가 마사오	채규엽	콜럼비아	40490	1934.2
서울노래	유행가	조명암	안일파	채규엽	콜럼비아	40508	1934.4
홍루원(紅淚怨)	유행가	김안서	에구치 요시	채규엽	콜럼비아	40508	1934.4
아- 외로워	유행가	김동진	금자사랑	채규엽	콜럼비아	40527	1934.7
사랑의 란데부-	째즈합창	김동진	스기타 료조 편곡	채규엽 안일파 정일경 조금자	콜럼비아	40529	1934.7
사랑의 유-레이티	째즈합창	김동진	오쿠야마 사다요시 편곡	채규엽 안일파 정일경 조금자	콜럼비아	40529	1934.7
시들은 청춘	유행가	서두성	전기현	채규엽	콜럼비아	40575	1934.12
순풍에 돛달고	유행가	서두성	고관유이	채규엽	콜럼비아	40591	1935.1
유랑의 애수	유행가	유도순	다케오카 노부히코	채규엽	콜럼비아	40599	1935.3
쓰라린 추억	유행가	김동진	에구치 요시	채규엽	콜럼비아	40599	1935.3
눈물의 부두	유행가	조명암	김준영	채규엽	콜럼비아	40612	1935.5
아득한 천리 길	유행가	유도순	에구치 요시	채규엽	콜럼비아	40621	1935.7
녹쓰른 비녀	유행가	유도순	에구치 요시	채규엽	콜럼비아	40624	1935.7
못 잊는 꿈	유행가	유도순	에구치 요시	채규엽	콜럼비아	40628	1935.8
외로운 길손	유행가	유도순	고가 마사오	채규엽	콜럼비아	40628	1935.8
내 사랑의 그대여	유행가	김웅	하라노 유지	채규엽	콜럼비아	40645	1935.11
헌만혼 신세	유행가	김웅	다케오카 노부히코	채규엽	콜럼비아	40650	1935.11
고향에 님을 두고	유행가	이하윤	하라노 유지	채규엽	콜럼비아	40654	1935.12

제목	분류	작사가	작곡가	가수(출연)	발표기관	음반번호	발표연도
희망의 종이 운다	유행가	유도순	전기현	채규엽	콜럼비아	40654	1935.12
울며 새우네	유행가		손목인	채규엽	오케	7001	1936.1
한많은 몸	유행가		스기타 료조	채규엽	오케	7001	1936.1
무지개 설음	유행가		고가 마사오	채규엽	오케	7002	1936.2
서글픈 마음	유행가		고가 마사오	채규엽	오케	7002	1936.2
무심한 마부	유행가	김월림	하라노 유지	채규엽	콜럼비아	40660	1936.2
빛나는 청춘	유행가	김동진	에구치 요시	채규엽	콜럼비아	40660	1936.2
봄을 찬미하자	유행가	서수미례		채규엽	콜럼비아	40661	1936.2
추억의 환영(幻影)	유행가	이하윤	에구치 요시	채규엽	콜럼비아	40661	1936.2
두 목숨의 저승길	유행가	유도순	김준영	채규엽	콜럼비아	40666	1936.3
포구의 회포	유행가	이하윤	탁성록	채규엽	콜럼비아	40671	1936.4
서러운 자취	유행가	유도순	아케모토 교세이	채규엽	콜럼비아	40672	1936.4
유랑의 가수	유행가	유도순	전기현	채규엽	콜럼비아	40677	1936.4
물새야 왜 우느냐	유행가	이하윤	다케오카 노부히코	채규엽	콜럼비아	40685	1936.5
일허진 마음	유행가	유도순	안일파	채규엽	콜럼비아	40686	1936.6
애련비곡 (哀戀悲曲)	유행가	김호	김준영	채규엽	콜럼비아	40694	1936.6
달빛어린 사막	유행가	이하윤	에구치 요시	채규엽	콜럼비아	40695	1936.7
남자의 사랑	유행가	이하윤	지전불 이남	채규엽	콜럼비아	40727	1936.11
시달닌 가슴	유행가	이하윤	고관유이	채규엽	콜럼비아	40727	1936.11
마라손 제패가		문예부	고관유이	채규엽	콜럼비아	40733	1936.11
만주의 달	유행가	이하윤	에구치 요시	채규엽	콜럼비아	40735	1936.12
정열의 탄식	유행가	이하윤	다케오카 노부히코	채규엽	콜럼비아	40735	1936.12
사랑의 토로이카	유행가	이하윤	에구치 요시	채규엽	콜럼비아	40736	1936.12
광야의 황혼	유행가	이하윤	에구치 요시	채규엽	콜럼비아	40744	1937.1
애상의 청춘	유행가	이하윤	에구치 요시	채규엽 김인숙	콜럼비아	40747	1937.2
실연비가	유행가	이하윤	아케모토 교세이	채규엽	콜럼비아	40748	1937.2
눈물어린 등대	유행가	이하윤	고관유이	채규엽	콜럼비아	40752	1937.3
정열의 산보	재즈송	김동진	오쿠야마 사다요시 편곡	채규엽	콜럼비아	40756	1937.3

제목	분류	작사가	작곡가	가수(출연)	발표기관	음반번호	발표연도
청춘의 향기	재즈송	김동진	오쿠야마 사다요시 편곡	채규엽	콜럼비아	40756	1937.3
산은 부른다	유행가	이하윤	사토 기치고로	채규엽	콜럼비아	40757	1937.3
명사십리	유행가	장재성	다케오카 노부히코	채규엽	콜럼비아	40770	1937.7
남해의 황혼	유행가	이하윤	문예부 편곡	채규엽	콜럼비아	40818	1938.6
문허진 오작교	유행가	이하윤	문예부 편곡	채규엽	콜럼비아	40827	1938.8
북국 오천키로	유행가	박영호	무적인	채규엽	태평	8600	1939.1
키타에 울음실어	유행가	박영호	무적인	채규엽	태평	8600	1939.1
불꺼진 화로엽헤	유행가			채규엽	태평	8606	1939.1
상선뿌이	유행가	박영호	전기현	채규엽	태평	8610	1939.2
메리켕 항구	유행가	박영호	무적인	채규엽	태평	8618	1939.3
동물원 가세	만요			채규엽	태평	8625	1939.5
국경의 등불	유행가	유도순	전기현	채규엽	태평	8629	1939.5
파이푸 哀傷	유행가	천아토	김교성	채규엽	태평	8633	1939.6
思鄕夢	유행가	유도순	전기현	채규엽	태평	8638	1939.7
哀戀花	유행가	유도순	전기현	채규엽	태평	8638	1939.7
任相思	유행가	이고범	이윤우	채규엽	태평	8643	1939.9
第二流浪劇團	유행가	이고범	전기현	채규엽	태평	8643	1939.3
노래하는 절믄이	유행가	유도순	전기현	채규엽	태평	8646	1939.8
낙화암의 옛꿈	유행가	유도순	전기현	채규엽	태평	8646	1939.8
삼천리 오대강	신민요	유도순	전기현	채규엽	태평	8651	1939.10
조선의 명산	신민요	유도순	전기현	채규엽	태평	8651	1939.10
거리의 적성(笛聲)	유행가			채규엽	태평	8653	1939.11
그대여 왜 우는가	유행가	이고범	전기현	채규엽	태평	8663	1939.12
마음의 연가	유행가			채규엽	포리도루	X-642	1939.12
바닷가의 추억	유행가	고마부	채규엽	채규엽	포리도루	X-642	1939.12
비오는 요꼬하마	유행가			채규엽	포리도루	X-647	1940.1
피서지의 추억	유행가			채규엽	포리도루	X-648	1940.1
포구의 청춘	유행가			채규엽	포리도루	X-652	1940.2
포구는 멋쟁이	유행가			채규엽	포리도루	X-657	1940.3
북국의 나그네	유행가	왕평	에구치 요시	채규엽	포리도루	X-8001	1940.5
흘너간 연가	유행가	왕평	도리구찌	채규엽 대사 전중건대	포리도루	X-8001	1940.5
마도로스 밤길	유행가	이서구	화전 건	채규엽	태평	8672	1940.4
봄은 청춘의 향기다	유행가	이서구	전기현	채규엽	태평	8672	1940.4

■ 강홍식 발표작품 총목록

제목	분류	작사가	작곡가	가수	발표기관	음반번호	발표일자
침묵(상하)	극			강홍식 전옥	포리도루	19056	1933.4
만월대의 밤	유행가	왕평	김탄포	강홍식	포리도루	19060	1933.4
효녀의살인(상하)	극			강홍식 전옥 지계순	포리도루	19066	1933.5
안해의무덤을안고 (상하)	극	이응호		강홍식 왕평 전옥 지계순	포리도루	19069	1933.7
가을비소래	유행가	이응호	김탄포	강홍식	포리도루	19076	1933.8
눈나리는밤(상하)	극	왕평		강홍식 왕평 지계순	포리도루	19078	1933.8
水夫의 노래	유행가	김안서	김교성	강홍식	빅타	49228	1933.9
아차실수	만곡	이고범		강홍식	빅타	49228	1933.9
도라지타령	경기민요			강홍식 박월정 강석연 전옥	빅타	49231	1933.9
밀양아리랑	경상민요			강홍식 박월정 강석연 전옥	빅타	49231	1933.9
삼수갑산	유행가	김안서	김교성	강홍식	빅타	49233	1933.9
아─難事	유행가	이벽성		강홍식	빅타	49233	1933.9
한세상 웃세	만요	이벽성	김교성	강홍식 전옥	빅타	49234	1933.9
봄아가씨	유행가	이벽성	전수린	강홍식 강석연	빅타	49240	1933.9
생활전선(상하)	넌센쓰	김병철 작		강홍식 전옥	빅타	49242	1933.9
임시방송(상하)	넌센스			전경희 강홍식	빅타	49248	1933.12
꿈길에 보든 님	유행곡	김안서	김교성	강홍식	빅타	49249	1933.12
오시마든 님	유행곡	김안서	김교성	강홍식	빅타	49249	1933.12
놀고지고	신민요	김안서	김교성	강홍식 전경희 전옥 손금홍	빅타	49257	1933.12
술노래	유행가	김안서	홍수일	강홍식	콜럼비아	40480	1934.1
처녀총각	신민요	범오	김준영	강홍식	콜럼비아	40489	1934.2
포구의 처녀	유행가	김벽호	신 진	강홍식	콜럼비아	40491	1934.2
사람 살녀라	만요	범오 안		강홍식 전옥	콜럼비아	40497	1934.2
이 잔을 들고	유행가	김안서	신 진	강홍식	콜럼비아	40497	1934.2
망향	유행가	유백추	김교성	강홍식	빅타	49266	1934.2
니젓노라	유행가			강홍식	빅타	49272	1934.2
짜스는 운다	유행가			강홍식	빅타	49272	1934.2
배따라기	신민요	김안서	홍수일	강홍식	콜럼비아	40501	1934.3
처녀사냥	신민요	유도순	김준영	강홍식	콜럼비아	40501	1934.3
눈물저즌 가야금	유행가	범오	전기현	강홍식	콜럼비아	40558	1934.10
조선타령	신민요	유도순	전기현	강홍식	콜럼비아	40565	1934.11

제목	분류	작사가	작곡가	가수	발표기관	음반번호	발표일자
서울띄기				강홍식	콜럼비아	40573	1934.11
안해의 무덤 안고	유행가	유도순	전기현	강홍식	콜럼비아	40582	1935.1
어나곳 머무리	신민요	김 웅	김준영	강홍식	콜럼비아	40593	1935.2
압록강 뱃사공	신민요	유도순	김준영	강홍식	콜럼비아	40605	1935.4
해당화	유행가	범오	우에노 다이시	강홍식	콜럼비아	40605	1935.4
청춘타령	신민요	유도순	김준영	강홍식	콜럼비아	40610	1935.4
시집가는 님	신민요	범오	좌등길 오랑	강홍식	콜럼비아	40611	1935.5
눈물의 바다	유행가	범오	고가 마사오	강홍식	콜럼비아	40616	1935.6
고향을 찾어가니	유행가	유도순	김준영	강홍식	콜럼비아	40621	1935.7
서울명물	재즈송	범오	오쿠야마 사다요시	강홍식	콜럼비아	40622	1935.7
제가 젠척	재즈송	범오	김준영	강홍식	콜럼비아	40622	1935.7
님이여잘잇거라	유행가	조명암	김준영	강홍식	콜럼비아	40629	1935.8
長嘆夜曲(상하)	극	김병철		전옥 강홍식	콜럼비아	40633	1935.8
정회의오빠(상하)	극	김병철		전옥 강홍식	콜럼비아	40640	1935.9
불경기시대	넌센스	김병철		전옥 강홍식	콜럼비아	40643	1935.10
아주쫄딱망햇네	넌센스	김병철		전옥 강홍식	콜럼비아	40643	1935.10
황아의 孤客	유행가	유도순	에구치 요시	노은홍 강홍식	콜럼비아	40644	1935.10
빗장이퇴치법 (상하)	넌센스	김병철		강홍식 전옥	콜럼비아	40647	1935.11
주막의하로밤	유행가	조명암	김준영	강홍식	콜럼비아	40649	1935.11
결혼전야(상하)	스켓취	김병철		강홍식 전옥	콜럼비아	40652	1935.12
낙화암의천년몽	신민요	유도순	전기현	강홍식	콜럼비아	40653	1935.12
恐鳥의녀	유행가	범오	김준영	강홍식	콜럼비아	40653	1935.12
울어도보앗지요	유행가	범오	홍수일	강홍식	콜럼비아	40659	1936.1
칠선녀	유행가	유도순	김준영	강홍식	콜럼비아	40662	1936.2
나리는이슬비	유행가	범오	김준영	강홍식	콜럼비아	40667	1936.3
놀고지고	유행가	김안서	홍수일	강홍식	콜럼비아	40677	1936.4
다이나	재즈송	범오	핫토리 이쓰로 편곡	강홍식 안명옥	콜럼비아	40680	1936.5
두사람의사랑은	유행가	김안서	레이몬드 핫토리	강홍식 장옥조	콜럼비아	40685	1936.5

제목	분류	작사가	작곡가	가수	발표기관	음반번호	발표일자
유쾌한식골영감	재즈송	범오	핫토리 이쓰로 편곡	강홍식	콜럼비아	40680	1936.5
그대를 생각하면	유행가	김안서	홍수일	강홍식	콜럼비아	40687	1936.6
첫사랑의꿈	유행가	김백조	김준영	강홍식 장옥조	콜럼비아	40695	1936.7
신농부가	신민요	임일영	김준영	강홍식	콜럼비아	40696	1936.7
항구의 애수	유행가	김백조	김준영	강홍식	콜럼비아	40702	1936.7
황야에해가저무러	유행가	조명암	김준영	강홍식 김초운	콜럼비아	40705	1936.9
月夜의 雁聲	유행가	김안서	홍수일	강홍식	콜럼비아	40711	1936.10
추억의 不眠鳥	유행가	이하윤	전기현	강홍식	콜럼비아	40711	1936.10
환희의농촌	신민요	김백조	김준영	강홍식	콜럼비아	40719	1936.10
님그리는눈물	유행가	김안서	김준영	강홍식	콜럼비아	40721	1936.10
눈물의술잔	유행가	김백조	김준영	강홍식	콜럼비아	40726	1936.11
춘몽	신민요	조명암	김준영	강홍식	콜럼비아	40734	1936.12
마음의고향	유행가	이하윤	김준영	강홍식	콜럼비아	40742	1936.1
사랑의 달	유행가	이하윤	레이몬드 핫토리	강홍식	콜럼비아	40748	1937.2
무명화	유행가	범오	전기현	강홍식	콜럼비아	40749	1937.2
강산의 신록	유행가	이하윤	전기현	강홍식	콜럼비아	40752	1937.3
명승의사계	신민요	이하윤	김준영	강홍식 김초운	콜럼비아	40762	1937.6
명물남녀	재즈송	범오	레이몬드 핫토리 편곡	강홍식	콜럼비아	40769	1937.6
열여듧시악씨	신민요	범오	손목인	강홍씨	콜럼비아	40782	1937.9
상록수	신민요	이노홍	전기현	강홍식 유선원	콜럼비아	40786	1937.10
육대도타령	신민요	고마부	홍수일	강홍식	콜럼비아	40786	1937.10
두매아가씨	신민요	소공자	전기현	강홍식	콜럼비아	40790	1937.11
청춘광상곡	신민요	범오	손목인	강홍식	콜럼비아	40795	1937.12
나는알지나는알아	신민요	소공자	정진규	강홍식 김숙현	콜럼비아	40799	1938.2
봄총각봄처녀	신민요	범오	윤기항	강홍식	콜럼비아	40802	1938.3
심청이자장가	심청전	범오	문예부 편곡	강홍식	콜럼비아	40807	1938.3
백만장자의꿈	신민요	김수련	전기현	강홍식	콜럼비아	40825	1938.8
홍화가낫네	유행가	김익균	정진규	강홍식	콜럼비아	40833	1938.9
흘으는주막	유행가	김병철	윤기항	강홍식	콜럼비아	40854	1939.4

제목	분류	작사가	가수(출연)	발표기관	음반번호	발표연도
장한몽(1, 2)	영화극	김향란	서월영 복혜숙 설명 김영환	콜럼비아	40004	1929.2
장한몽(3, 4)	영화극	김향란	서월영 복혜숙 설명 김영환	콜럼비아	40004	1929.2
부활(카츄샤)	영화극	유경이	이경손 복혜숙 설명 김조성	콜럼비아	40019~20	1929.4
쌍옥루(1~4)	영화극	김용환	이경손 복혜숙 설명 김영환	콜럼비아	40046~7	1929.2
낙화유수(상하)	영화극	유경이	복혜숙 설명 김영환	빅타	49017	1929.6
숙영낭자전(3,4)	영화극		서월영 복혜숙 설명 김조성	콜럼비아	40037~38	1929.7
심청전(상하)	영화극		김영환 복혜숙 박녹주	콜럼비아	40065	1930.1
그대그립다	재즈송		복혜숙	콜럼비아	40071	1930.1
종로행진곡	재즈송		복혜숙	콜럼비아	40071	1930.1
목장의노래	째즈		복혜숙	콜럼비아	40089	1930.3
愛의 光	째즈		복혜숙	콜럼비아	40089	1930.3
불어귀(1~4)	영화		복혜숙 해설 김영환	콜럼비아	40093~4	1930.3
하느님잃은동리(3,4)	영화설명		복혜숙 설명 김영환	콜럼비아	40109	1930.5
춘희(1~2)	영화극		김영환 복혜숙	콜럼비아	40110	1930.5
춘희(3~4)	영화극		김영환 복혜숙	콜럼비아	40110	1930.5

■ 이경설 발표작품 총목록

제목	분류	작사가	작곡가	가수(출연)	발표기관	음반번호	발표연도
그리운 그대여(강남제비)	유행소곡			이경설	돔보		1931.2
아 요것이 사랑이란다	유행소곡			이경설	돔보		1931.2
아리랑	유행소곡			이경설	돔보		1931.2
온양온천 노래	유행소곡			이경설	돔보		1931.2
울지를 마서요	유행소곡			이경설	돔보		1931.2
콘도라	유행소곡			이경설	돔보		1931.2
피식은 젊은이(방랑가)	유행소곡			이경설	돔보		1931.2

제목	분류	작사가	작곡가	가수(출연)	발표기관	음반번호	발표연도
허영의 꿈	유행소곡			이경설	돔보		1931.2
무정한 세상	유행소곡			이경설	돔보		1931.5
양춘가	유행소곡			이경설	돔보		1931.5
온양온천 노래	유행소패			이경설		13	1932.2
방랑가	유행소패			이경설		22	1932.2
인생은 초로같다	유행소곡			이경설		25	1932.2
하리우드 행진곡	째쓰			이경설		29	1932.2
강남제비	유행소패			이경설		31	1932.2
국경의哀曲	극			왕평 이경설 김용환	포리도루	19018	1932.9
방아타령	민요	왕평	문예부 편곡	이경설	포리도루	19024	1932.9
세기말의 노래	유행가	박영호	김탄포	이경설	포리도루	19024	1932.9
서울가두풍경	유행가	김광	김탄포	김용환 이경설	포리도루	19025	1933.1
이역정조곡	유행소곡	김광	김탄포	김용환 이경설	포리도루	19025	1933.1
얼간망둥이	넌센스	왕평		김용환 이경설 왕평	포리도루	19028	1932.9
조선행진곡	스켓취	박영호	호소다 마사오 편곡	김용환 이경설	포리도루	19028	1932.9
국경의애곡(상하)	극			왕평 이경설 김용환	포리도루	19029	1932.9
총각과처녀(상하)	극			이경설 왕평 김용환	포리도루	19030	1933.1
경성은 조흔 곳	유행가	추야월	에구치 요시	이경설	포리도루	19032	1932.12
천리원정(상하)	넌센스	왕평		왕평 김용환 이경설	포리도루	19037	1932.12
도회의 밤거리(상하)	스켓취	왕평		왕평 이경설 김용환	포리도루	19046	1933.3
浿水悲歌	유행가			이경설	포리도루	19047	1933.3
폐허에서	유행가			이경설	포리도루	19045	1933.3
아리랑한숨고개	민요			이경설	포리도루	19048	1933.7
古城의 밤	유행소곡			이경설	포리도루	19052	1933.3
녜터를차자서	유행곡			이경설	포리도루	19053	1933.7
울고웃는인생(상하)	극	이응호		이경설 왕평	포리도루	19140	1934.5

제목	분류	작사가	작곡가	가수(출연)	발표기관	음반번호	발표연도
청춘일기(山遊篇)	스켓취			이경설 신은봉	포리도루	19144	1934.6
멍텅구리(학창생활) (상하)	넌센스			이경설 왕평	포리도루	19154	1934.8
춘희(상하)	극	이응호		이경설 왕평 신은봉	포리도루	19159	1934.9
孤島에지는꽃(상하)	서정소곡			이경설 왕평	포리도루	19177	1935.1
멍텅구리학창생활 (상하)	넌센스	왕평		이경설 왕평	포리도루	19184	1935.2
망향비곡(상하)	극	이경설		이경설 심영 왕평	포리도루	19189	1935.3

■ 전옥 발표작품 총목록

제목	분류	작사가	작곡가	가수(출연)	발표기관	음반번호	발표연도
배반당한그남자는	가극	김광	김용환	김용환 전옥	포리도루	19054	1933.4
짜즈의메로디-	유행소곡	왕평	김탄포	전옥	포리도루	19054	1933.4
침묵(상하)	극			강홍식 전옥	포리도루	19056	1933.4
살어지는情炎	유행가			전옥	포리도루	19057	1933.4
님을두고가는나를	유행가			전옥	포리도루	19060	1933.4
영어박사	넌센스	왕평		왕평 전옥 춘광	포리도루	19061	1933.4
카페 ·景	넌센스	왕평		왕평 전옥 춘광	포리도루	19061	1933.4
항구의일야 (상하)	극	이응호		왕평 전옥	포리도루	19062	1933.4
이슬비나리는밤	유행가	강홍식	에구치 요시	전옥	포리도루	19064	1933.5
효녀의살인(상하)	극			강홍식 전옥 지계순	포리도루	19066	1933.5
낙엽지는 밤	유행소곡	왕평	김용환	전옥	포리도루	19068	1933.7
일엽편주	유행소곡	김광	김탄포	전옥	포리도루	19068	1933.7
안해의무덤을안고(상하)	극	이응호		강홍식 왕평 전옥 지계순	포리도루	19069	1933.7
추억	유행소곡	전기현	전기현	전옥	포리도루	19072	1933.7
엉터리부부일기	넌센스	왕평		왕평 전옥	포리도루	19073	1933.7
그대여아는가이마음을	유행가	이백수	전기현	전옥	포리도루	19076	1933.8
항구의히로인	유행소곡	김광	김용환	전옥	포리도루	19081	1933.9
풍년마지	신민요	이고범	김교성	전옥	빅타	49229	1933.9

제목	분류	작사가	작곡가	가수(출연)	발표기관	음반번호	발표연도
도라지타령	경기민요			강홍식 박월정 강석연 전옥	빅타	49231	1933.9
밀양아리랑	경상민요			강홍식 박월정 강석연 전옥	빅타	49231	1933.9
한세상웃세	만요	이벽성	김교성	강홍식 전옥	빅타	49234	1933.9
저달지기전	유행가	이고범	전수린	전옥	빅타	49240	1933.9
생활전선(상하)	넌센쓰	김병철		강홍식 전옥	빅타	49242	1933.9
날새면가실님	유행곡	이고범	김교성	전옥	빅타	49250	1933.12
모던아리랑	유행곡	이고범	전수린	전옥	빅타	49250	1933.12
꿈이건깨지마라 (상하)	만요			전옥	빅타	49254	1933.12
놀고지고	신민요	김안서	김교성	장홍식 전경희 전옥 손금홍	빅타	49257	1933.12
포구의밤	유행소곡	강홍식	근등정이랑	전옥	포리도루	19109	1934.1
그리운 님	유행가	김희규	유일	전옥	콜럼비아	40481	1934.1
섬밤	유행가	유도순	유일	전옥	콜럼비아	40481	1934.1
실연의노래	유행가	범오	김준영	전옥	콜럼비아	40489	1934.2
지향업는몸	유행가	임창인	유일	전옥	콜럼비아	40492	1934.2
그도그럴듯해	만요	범오		강홍식 전옥	콜럼비아	40497	1934.2
사람살녀라	만요	범오		강홍식 전옥	콜럼비아	40497	1934.2
훗터진사랑	유행가	남궁랑	전수린	전옥	빅타	49266	1934.2
밋지를마오	유행가			전옥	빅타	49271	1934.2
유랑의꼿	유행가	이고범	전수린	전옥	빅타	49273	1934.2
물길천리	유행가	유도순	유일	전옥	콜럼비아	40499	1934.3
수부의안해	유행가	유도순	이면상	전옥	콜럼비아	40499	1934.3
첫사랑	유행가	범오	김준영	전옥	콜럼비아	40517	1934.6
울음의벗	유행가	이하윤	전기현	전옥	콜럼비아	40528	1934.7
눈물에젓는가을	유행가	이청강	전수린	전옥	빅타	49303	1934.7
탄식하는실버들	유행가	김안서	김준영	전옥	콜럼비아	40559	1934.10
달갓혼님	유행가	범오	고가 마사오	전옥	콜럼비아	40566	1934.11
思鄕	유행가	김안서	전기현	전옥	콜럼비아	40566	1934.11
탄식하는밤	유행가	이하윤	전기현	전옥	콜럼비아	40575	1934.12
피지못한꼿	유행가	범오	곤도 세이지로	전옥	콜럼비아	40582	1935.1
수집은처녀	유행가	유도순	전기현	전옥	콜럼비아	40593	1935.2

제목	분류	작사가	작곡가	가수(출연)	발표기관	음반번호	발표연도
못부치는편지	유행가	유도순	에구치요시	전옥	콜럼비아	40612	1935.5
別後	유행가			전옥	빅타	49363	1935.6
남양의아가씨	유행가	추야월	남풍명	전옥	포리도루	19207	1935.7
항구의일야(추억편) (상하)	극	이응호		전옥 왕평	포리도루	19209	1935.7
정말인가요	유행가	왕평	지공보	전옥	포리도루	19211	1935.7
비단실사랑	유행가	유도순	전기현	전옥	콜럼비아	40624	1935.7
종로의달밤	유행가	유도순	에구치요시	전옥	콜럼비아	40629	1935.8
長嘆夜曲(상하)	극	김병철		강홍식 전옥	콜럼비아	40633	1935.8
나루의애상곡	유행가	금운탄	김면균	전옥	포리도루	19219	1935.9
정희의오빠(상하)	극	김병철		강홍식 전옥	콜럼비아	40640	1935.9
불경기시대	넌센스	김병철		강홍식 전옥	콜럼비아	40643	1935.9
아주꼴딱망햇네	넌센스	김병철		강홍식 전옥	콜럼비아	40643	1935.9
浮世草	유행가	추야월	임벽계	전옥	포리도루	19224	1935.10
바다없는항구	유행가	금운탄	김탄포	전옥	포리도루	19228	1935.11
탄식의소야곡	유행가	금운탄	김면균	전옥	포리도루	19230	1935.11
빗장이퇴치법(상하)	넌센스	김병철		강홍식 전옥	콜럼비아	40647	1935.11
夜夢	유행가	이하윤	전기현	전옥	콜럼비아	40649	1935.11
결혼전후(상하)	스켓취	김병철		강홍식 전옥	콜럼비아	40652	1935.12
사막의情歌	유행가	금운탄	김범진	전옥	포리도루	19232	1935.12
유랑의나그내	유행가	추야월	김교성	전옥	포리도루	19286	1936.2
名優의애화 (고이경설의추억담) (상하)	극			전옥 왕평	포리도루	19283	1936.2
저언덕을넘어서	유행가	김월탄	김은파	전옥 윤건영	포리도루	19285	1936.2
눈물의추억 (항구의일야최종편)	극	이응호		전옥 왕평	포리도루	19287	1936.2
상사초	유행가	왕평	김용환	전옥	포리도루	19293	1936.3
靑鳥야웨우느냐	유행가	왕평	이촌인	전옥	포리도루	19293	1936.3
사공의안해	유행가	유도순	전기현	전옥	콜럼비아	40667	1936.3
청춘도한때	유행가	추야월	김교성	전옥	포리도루	19297	1936.4
꿈길도설어위	유행가	왕평	오무라노쇼	전옥	포리도루	19304	1936.5
홍장미	유행가	백춘파	미카이미노루	전옥	포리도루	19308	1936.6

제목	분류	작사가	작곡가	가수(출연)	발표기관	음반번호	발표연도
대기는향기롭다	유행가	왕평	이면상	전옥	포리도루	19311	1936.6
꿈갓흔우리청춘	유행가	남강월	이영근	전옥	포리도루	19313	1936.6
수양버들	유행가	유도순	전기현	전옥	콜럼비아	40694	1936.6
동리압수양버들	유행가			전옥	포리도루	19323	1936.7
고향의바다를차저	유행가			전옥	포리도루	19331	1936.9
산으로바다로	유행가	금운탄	김면균	전옥	포리도루	19332	1936.9
그여자의일생 (전편)(상하)	극			전옥 왕수복 김용환	포리도루	19335	1936.9
청춘의하이킹	유행가	김목운	이영근	전옥	포리도루	19341	1936.9
인정	유행가	일지영	김교성	전옥	포리도루	19343	1936.9
마음의방랑자	유행가	편월	석일송	전옥	포리도루	19344	1936.9
그여자의일생(후편) (상하)	극			전옥 왕평 왕수복 김용환	포리도루	19346	1936.9
相思雁	유행가	추야월	김교성	전옥	포리도루	19353	1936.9
자연미	유행가	김목운	김교성	전옥	포리도루	19353	1936.9
가을에보는달	유행가	범오	고가 마사오	전옥	콜럼비아	40713	1936.10
마음의사막	유행가			전옥	포리도루	19365	1936.11
즐거운시절	유행가			윤건영 전옥	포리도루	19383	1937.1
추억의노래(하)	걸작집			전옥 선우일선	포리도루	19386	1937.1
설어운일요일 (상하)	극	왕평		이응호 전옥 왕평 윤건영 독창	포리도루	19387	1937.1
여보세요네!	유행가			윤건영 전옥	포리도루	19394	1937.2
항구의이별(상)	걸작집			전옥 왕수복 윤건영	포리도루	19396	1937.2
항구의이별(하)	걸작집			선우일선 김용환 전옥	포리도루	19396	1937.2
異域의애와(상하)	극	이운방		전옥 왕평	포리도루	19408	1937.5
뱃노래	유행가	목일신	임영일	윤건영 전옥	포리도루	19413	1937.5
아루강뱃사공				전옥 윤건영	포리도루	19426	1937.7
항구일야의후일담	승방애화			왕평 전옥 윤건영	포리도루	19427	1937.7
걸작집				김용환 전옥	포리도루	19433	1937.8
금수강산	신민요	고일출	이영근	윤건영 전옥	포리도루	19445	1937.10
청춘만세	유행가			전옥 윤건영	포리도루		1937.12

제목	분류	작사가	작곡가	가수(출연)	발표기관	음반번호	발표연도
황포강변의고별	화류애화			전옥 나품심	포리도루		1937.12
니즈리그넷날을	유행가	편월	스기야마 하세오	전옥	포리도루	19472	1938.5
추억의노래(하)	걸작집			선우일선 전옥	포리도루	19486	1938.5
항구의일야(1-8)	극	이응호		왕평 전옥	포리도루	X-520~3	1939.1
울고아떠날길을	유행가			전옥 김용환	포리도루	X-526	1939.2
상사초	유행가			전옥	포리도루	X-527	1939.2
엉터리부부일기	넌센스			왕평 전옥	포리도루	X-531	1939.2
꿈길도서러워	유행가			전옥	포리도루	X-534	1939.3
설어운일요일 (상하)	극			전옥 왕평 윤건영	포리도루	X-540	1939.3
그여자의일생 (1~4)	극			전옥 왕평	포리도루	X-549~50	1939.4
저언덕을넘어서	유행가	김월탄	김은파	전옥 윤건영	포리도루	X-545	1939.4
사랑의속고돈에울고 (후편)	극(상하)			전옥 왕평	포리도루	X-556	1939.5
정말인가요	유행가			전옥	포리도루	X-563	1939.6
황포강변의고별편(상하)	극			전옥 왕평	포리도루	X-585	1939.8
황포강변의고별편(상하)	극			전옥 왕평	포리도루	X-586	1939.8
청조아왜우느냐	유행가			전옥	포리도루	X-590	1939.9
모던販賣術	넌센스			왕평 전옥 지계순	포리도루	19065	1933.5
무사태평	넌센스			왕평 전옥 지계순	포리도루	19065	1933.5

■ 식민지시대에 발표된 아동물 음반 총목록(1926.9~1939.5)

제목	분류	작사가	작곡가	가수(출연)	발표기관	음반번호	발표연도
춤추세 (노래하며 춤추세)	동요	최옥란	박태준	이순갑 : pi 홍난파 : vi 홍재유	닙폰노홍	k-589	1926.9
할미꼿 (뒷동산에 할미꼿)	동요	윤극영	윤극영	이순갑 : pi 홍난파 : vi 홍재유	닙폰노홍	k-589	1926.9
배노래	동요			이정숙 : pi 서용운 : vi 임건순	닙폰노홍	k-622	1927.1

제목	분류	작사가	작곡가	가수(출연)	발표기관	음반번호	발표연도
속임 해질녁해	동요독창			이순갑 : pi 홍난파 : vi 홍재후	닙폰노홍	k-631	1927.1
거북	동요			이정옥	닛토	B-117	1927.1
어머니	동요			이정옥	닛토	B-117	1927.1
이동리저동리	동요			이정숙	닙폰노홍	k-635	1927.7
가을유희	동요			이정숙 : pi 서용운 : con 양재익	닙폰노홍	k-645	1927.7
비행의꿈	동요			이정숙 : pi 서용운 : con 양재익	닙폰노홍	k-645	1927.7
북악산톡기	동요독창	윤극영	윤극영	이종숙	콜럼비아	40001	1929.2
저녁노을	동요독창	윤극영	윤극영	이정숙	콜럼비아	40001	1929.2
낙화유수	유행가	김서정	김영환	이정숙	콜럼비아	40016	1929.4
숨박잡기 (상하)	동요극			아동예술연구회원	닙폰노홍	k-808	1929.12
가을밤	동요			이정숙	닙폰노홍	k-809	1929.9
기러기 집업는새				이정숙	닙폰노홍	k-809	1929.9
꼬부랑이 보름달	동요			이정숙	콜럼비아	40057	1929.12
어린동무	동요			이정숙	콜럼비아	40057	1929.12
자라메라				이정숙			
저녁달				이정숙			
형제별							
반달	동요	윤극영	윤극영	이정숙	콜럼비아	40068	1930.1
설날	동요	이정숙	윤극영	이정숙	콜럼비아	40068	1930.1
기차	동요			이정숙	콜럼비아	40069	1929.12
톡기의귀	동요			이정숙	콜럼비아	40069	1930.1
세동무	동요	김서정	김영환	채동원	콜럼비아	40070	1930.1
아리랑	동요			채동원	콜럼비아	40070	1930.1
단풍닙	동요			이정숙	콜럼비아	40083	1930.3
참새춤	동요			이정숙	콜럼비아	40083	1930.3
봄편지	동요			이정숙	닙폰노홍	k-817	1930.3
까막잡기 옵바생각	동요			이정숙	닙폰노홍	k-817	1930.3
선장의 자(子)	동화			윤백남	빅타	49067	1930.3

제목	분류	작사가	작곡가	가수(출연)	발표기관	음반번호	발표연도
야자수의 은(隱)	동화			김연실	빅타	49087	1930.3
仁童의 夢				윤백남	빅타	49091	1930.3
自作의 笛(상하)				윤백남	빅타	49091	1930.3
나의노래 할미꼿	동요			이정숙	콜럼비아	40103	1930.5
잘가거라	동요			이정숙	콜럼비아	40103	1930.5
숨박잡기	동요			이정숙	콜럼비아	40123	1930.7
바다가에서 무명초	동요			서금영	콜럼비아	40142	1931.1
꿀돼지 골목대장	동요제창	윤석중	홍난파	최명숙 이경숙 서금영	콜럼비아	40142	1931.1
귓두람이	동요			이정숙	콜럼비아	40158	1931.2
비행기	동요			이정숙	콜럼비아	40158	1931.2
녹쓴 가라지	동요	윤복진	홍난파	서금영	콜럼비아	40159	1931.2
방아쩟는색씨의 노래	동요	윤복진	홍난파	서금영	콜럼비아	40159	1931.2
감둥병아리 나무닙	동요		홍난파	이경숙 최명숙	콜럼비아	40165	1931.3
빨간가라닙 싀골길	동요		홍난파	이경숙 최명숙	콜럼비아	40165	1931.3
고드름	동요	유지영	윤극영	이정숙	콜럼비아	40200	1931.5
백일홍 을지문덕	동요	윤석중	박태현	이정숙	콜럼비아	40200	1931.5
은행나무아래서	동요	김수향	홍난파	이경숙	콜럼비아	40238	1931.8
나무닙배 참새	동요	방정환	정순철	이정숙	콜럼비아	40239	1931.8
허잡이 참새집	동요			이정숙	콜럼비아	40239	1931.8
숨박잡기	동요			이정숙	이글		1931.9
짱아	동요	김태오	이신명	이정숙	이글		1931.9
숨박잡기	동요			이정숙	닙폰노홍	k-844	1931.9
짱아	동요			이정숙	닙폰노홍	k-844	1931.9
꼿밧 조선의꼿	동요	이승원	구왕삼	김현순	콜럼비아	40252	1931.10
무영탑	동화			윤백남	콜럼비아	40253	1931.10
삼색병	동화			윤백남	콜럼비아	40253	1931.10
가울밤	동요			강금자	디어	D-29	1931.11
매암이 노래	동요			강금자	디어	D-29	1931.11

제목	분류	작사가	작곡가	가수(출연)	발표기관	음반번호	발표연도
뻐꾹이	동요			신카나리아	디어	D-4	1931.11
월광	동요			신카나리아	디어	D-4	1931.11
잘아거라 농부야	동요			신카나리아	디어	D-	1931.11
추색	동요			강금자	디어	D-	1931.11
고향의봄 장미꽃	동요	이원수	홍난파	서금영	콜럼비아	40273	1931.12
낫에나온반달	동요	이원수	홍난파	서금영	콜럼비아	40273	1931.12
가을바람	동요	박노춘	홍난파	서금영	이글		1932.1
참새	동요	김수경	홍난파	서금영	이글		1932.1
초생달	동요	박수순	홍난파	이경숙	이글		1932.1
하모니가	동요	윤복진	홍난파	이경숙	이글		1932.1
참새 가을바람	동요	김수경 박노춘	홍난파	서금영	닙폰노홍	k-860	1932.1
하모니가 초생달	동요	윤복진 박노춘	홍난파	이경숙	닙폰노홍	k-860	1932.1
메암이	동요			강금자	시에론	6	1932.2
벅국이	동요			신카나리아	시에론	6	1932.2
달빗	동요			신카나리아	시에론	15	1932.2
추엽	동요			강금자반주 시에론관현악단	시에론	24	1932.2
해당화	동요			강금자반주 시에론관현악단	시에론	24	1932.2
봄편지	동요			임수금 만도린삼중주	시에론	33	1932.2
횟바람	동요			감금자반주 시에론관현악단	시에론	33	1932.2
가나리아	동요			김순임	빅타	49018	1932.3
옵바생각	동요	최순애	박태준	김순임	빅타	49108	1932.3
봄노래	동요	정인섭	정순철	윤현향	빅타	49123	1932.3
진달내	동요	엄홍섭	정순철	윤현향	빅타	49123	1932.3
어머님품에안겨	동요			강석연 고복수	빅타	49137	1932.4
연노래	동요	윤백남		강석연 고복수	빅타	49137	1932.4
병정나팔 배사공	동요	홍난파		김순임	빅타	49146	1932.5
영감님 꽃밧	동요	안기영		김순임	빅타	49146	1932.5

제목	분류	작사가	작곡가	가수(출연)	발표기관	음반번호	발표연도
갈닙피리	동요	한정동	정순철	이정숙	콜럼비아	40309	1932.5
늙은잠자리	동요			이정숙	콜럼비아	40309	1932.5
오양간 송아지	동요	윤복진	박태준	채규엽	콜럼비아	40323	1932.7
봄제비	동요			임수금	시에론		1932.5
퐁당퐁당	동요			임수금	시에론		1932.7
달마중 두루마기	동요	윤석중	홍난파	서금영	이글		1932.7
쪼각배 고향하늘	동요			최명숙	이글		1932.7
말탄놈도겻더 소탄놈도겻더	동요			이경숙	콜럼비아		1932.7
양양범버궁	동요			이경숙	콜럼비아		1932.7
달마중 두루마기	동요			서금영	닙폰노홍-	k-8??	1932.7
쪼각빗 고향하늘	동요			최명숙	닙폰노홍-	k-8??	1932.7
우리애기행진곡	동요			이정숙	콜럼비아	40337	1932.8
하하호호	동요			이정숙	콜럼비아	40337	1932.8
쇄붓한자루	동요			이삼홍	콜럼비아	40364	1932.10
오줌싸개똥싸개	동요			이삼홍-	콜럼비아	40364	1932.10
당나귀 라수물	동요			이삼홍-	콜럼비아	40379	1933.1
전차	동요			이삼홍-	콜럼비아	40379	1933.1
물방아	동요			길귀송	태평	8097	1934.5
봄노래	동요			길귀송	태평	8097	1934.5
봄편지	동요			이정숙	리갈	C-110	1934.6
가을밤 기러이	동요			이정숙	리갈	C-110	1934.6
달마중 두루막이	동요	윤석중 선우만년	홍난파	이정숙	리갈	C-140	1934.6
참새 가을바람	동요		홍난파		리갈	C-140	1934.6
백일홍 을지문덕	동요			이정숙	리갈	C-141	1934.6
비행기	동요			이정숙	리갈	C-141	1934.6
배사공 가을밤	동요	송무익 이정구	홍난파	이정숙	리갈	C-161	1934.6

제목	분류	작사가	작곡가	가수(출연)	발표기관	음반번호	발표연도
집신짝 병정나팔	동요	김청엽 홍난파	홍난파	서금영	리갈	C-161	1934.6
하모니까 초생달	동요		홍난파	이경숙	리갈	C-162	1934.6
해바래기 봉사꽃	동요독창			서금영	리갈	C-163	1934.6
참새춤	동요			이정숙	리갈	C-167	1934.6
용감한소년(상하)	동화			김복진	리갈	C-193	1934.7
고요한강가	동요	원유각	유기흥	최선숙	리갈	C-194	1934.7
자장가	동요	김성도	유기흥	최선숙	리갈	C-194	1934.7
버들피리	동요	박종선	윤극영	최선숙	리갈	C-208	1934.8
꿩 샛대	동요	강석홍	윤극영	윤극영	리갈	C-208	1934.8
생명수(상하)	동화			김복진	리갈	C-218	1934.9
빗방울 제비야	동요합창	박소농 고호봉	유기흥	녹성동요합창단	리갈	C-219	1934.9
색동닙	동요	유기흥	유기흥	녹성동요합창단	리갈	C-219	1934.9
가을	동요합창	임원호	유기흥	녹성동요합창단	리갈	C-227	1934.10
비오는저녁	동요	박영하	유기흥	최선숙	리갈	C-227	1934.10
겁만흔톡기	동화			김복진	리갈	C-228	1934.10
흑뗀이야기	동화			김복진	리갈	C-228	1934.10
구슬혼달밤	동요	이인숙	유기흥	최선숙	리갈	C-236	1934.11
시집가는누나 솟곱질	동요	유기흥	민영성	녹성동요합창단	리갈	C-236	1934.11
찍 멍멍	동화			김복진	리갈	C-237	1934.11
야옹 꼬꼬댁	동화			김복진	리갈	C-237	1934.11
겨울밤	동요	손정봉	원치승	최선숙	리갈	C-243	1934.12
눈오는아침 줄넘기	동요합창	원유각 원치승	케너다동 요	녹성동요합창단	리갈	C-243	1934.12
보름달	동요	김성도	유기흥	녹성동요합창단	리갈	C-249	1935.1
참새의발자죽	동요	현증순	유기흥	최선숙	리갈	C-249	1935.1
현철이와옥주 (상하)	동화			김복진	리갈	C-250	1935.1
봄의시내	동요	현증순	유기흥	최선숙	리갈	C-257	1935.2

제목	분류	작사가	작곡가	가수(출연)	발표기관	음반번호	발표연도
새끼도야지세마리	동화			김복진	리갈	C-258	1935.2
용용약올나 촛불밋	동요합창	박소농 유기흥	유기흥	녹성동요합창단	리갈	C-257	1935.2
달나라	동요합창	송창일	유기흥	녹성동요합창단	리갈	C-265	1935.2
마을	동요합창	지상하	유기흥	녹성동요합창단	리갈	C-265	1935.2
종달새 애기각시	동요합창	정윤희 한만금	유기흥	녹성동요합창단	리갈	C-270	1935.2
거미줄	동요	송완순	윤극영	최선숙	리갈	C-270	1935.4
숫닭과호도	동화			김복진	리갈	C-282	1935.7
콩배터진이아이	동화			김복진	리갈	C-282	1935.7
까막잡기 시내물	동요			김정임	빅타	KJ-1024	1935.7
꼿밧 눈·꼿·새	동요	이정구 모령	홍난파	김정임	빅타	KJ-1032	1935.9
갈매기신세	동요 (주제가)	박세영	염석정	정경남	오케	1804	1935.9
개암이 너구나구둘이서	동요	김태오	김소희	고천명	오케	1804	1935.9
햇빗은쨍쨍 돌맹이	동요			김정임	빅타	KJ-1042	1935.11
고드름수염 기차	동요			전명희	빅타	KJ-1042	1935.11
메밀꼿 허재비	동요			송보선 정경남	빅타		1935.12
고두름수염 기차	동요	원유각 김태오	조현운	전명희 조창 송보선	오케	1850	1935.12
메밀꼿 허쳅이	동요	박세영	조현운	정경남 전명희 송보선	오케	1850	1935.12
무지개 물방울	제2학년용 제16과와 제53과			심의린 이종태 정인섭	오케	102	1936.1
바른독법과 틀닌독법	제1학년용 제1과로 제10과			심의린 이종태 정인섭	오케	100	1936.1
반절	제3학년용 제17과와 제43과			심의린 이종태 정인섭	오케	100	1936.1

제목	분류	작사가	작곡가	가수(출연)	발표기관	음반번호	발표연도
코끼리 비	제1학년용 제45과로 제50과			심의린 이종태 정인섭	오케	101	1936.1
해(아침해) 아버지와아들	제1학년용 제39과와 제40과			심의린 이종태 정인섭	오케	101	1936.1
봄	제2학년용 제1과			심의린 이종태 정인섭	오케	102	1936.1
한석봉	제2학년용 제31과			심의린 이종태 정인섭	오케	103	1936.1
산울님	제2학년용 제29과			심의린 이종태 정인섭	오케	103	1936.1
박혁거세	제3학년용 제5과			심의린 이종태 정인섭	오케	104	1936.1
꿈 달아달아	제3학년용 제14과와 제15과			심의린 이종태 정인섭	오케	105	1936.1
자장가	제3학년용 제19과			심의린 이종태 정인섭	오케	105	1936.1
꽃닙 점심밥	제3학년용 제4과와 제23과			심의린 이종태 정인섭	오케	105	1936.1
혹뗀이야기(상하)	제4학년용 제8과			심의린 이종태 정인섭	오케	106	1936.1
돌분이와쌀분이 (상하)	동화			김복진	리갈	C-314	1936.1
굴둑영감 아젓시모자	동요합창	지상하 박천룡	유기홍	녹성동요합창단	리갈	C-318	1936.1
종희배	동요	남궁인	유기홍	최선숙	리갈	C-318	1936.1
시내물 물오리	동요	목일신 김성칠	조현운	고천명	오케	1865	1936.2
해변의소녀	동요	김태오	조현운	고천명 전명회 송보선 박정회 정경남	오케	1865	1936.2
눈가루	동요대창	김여수	윤극영	최선숙 강한일	리갈	C-376	1936.10
흰눈	동요대창	김여수	윤극영	녹성동요합창단	리갈	C-376	1936.10
제비말	동요	윤석중	중산진평	진정회	빅타	KJ-3004	1937.7
퐁당퐁당	동요	윤석중	중산진평	진정회	빅타	KJ-3004	1937.7
동리의원	동요			계혜련	빅타	KJ-3005	1937.9

제목	분류	작사가	작곡가	가수(출연)	발표기관	음반번호	발표연도
햇빛은쨍쨍	동요			진정희 계혜련	빅타	KJ-3005	1937.9
머리감은새앙쥐 샘	동요			김숙이 외 4인	오케	제1집	1938.7
산바람강바람	동요			김숙이 외 4인	오케	제2집	1938.7
잠들기내기	동요			김숙이 외 4인	오케	제2집	1938.7
공패 달따라러가자	동요			김숙이 외 4인	오케	제2집	1938.7
꼬아리 저녁놀	동요			김숙이 외 4인	오케	제2집	1938.7
라디오 누가누가잠자나	동요			김숙이 외 4인	오케	제3집	1938.7
고향길 고사리나물	동요			김숙이 외 4인	오케	제4집	1938.9
방패연 고양이와새앙쥐	동요			김숙이 외 4인	오케	제4집	1938.9
낮에나온반달 눈오신아츰	동요			김숙이 외 4인	오케	제5집	1938.9
물새발자국 오즘싸기 똥싸기	동요			김숙이 외 4인	오케	제5집	1938.9
눈꽃새 모래성 라발불어요	동요			김숙이 외 4인	오케	제6집	1938.9
우는꽃웃는새	동요			김숙이 외 4인	오케	제6집	1938.9
우리집 호박말엄마 뺄내	동요			김숙이 외 4인	오케	제7집	1938.9
항미꽃 봄마지가자 꽃닢	동요			김숙이 외 4인	오케	제8집	1938.9
누나야봄비나린다	동요			김숙이 외 4인	오케	제8집	1938.9
오케동요레코드질 작판소개					오케	1850	
참새의춤	동요			계혜련	빅타	KJ-3008	1938.8
도리도리짝짝꿍	동요	윤석중	정순철	계혜련	빅타	KJ-3009	1938.8
오뚝이	동요	윤석중	박태준	진정희	빅타	KJ-3009	1938.8
홍부와제비(상하)	아동극			신흥동인회	빅타	KJ-3010	1938.8
봄이오면(상하)	아동극			신흥童人會	빅타	KJ-3011	1938.8
맴맴	동요	윤석중	박태준	진정희	빅타	KJ-3012	1938.8

제목	분류	작사가	작곡가	가수(출연)	발표기관	음반번호	발표연도
병아리	동요	윤복진	홍난파	계혜련	빅타	KJ-3012	1938.8
콩쥐와팟쥐(상하)	아동극			신흥동인회	빅타	KJ-3013	1938.8
숨바곡질	동요			계혜련 진정희	빅타	KJ-3014	1938.8
저녁때	동요			계혜련	빅타	KJ-3014	1938.8
인형(상하)	아동극			신흥동인회	빅타	KJ-3016	1938.8
반달	동요			진정희	빅타	KJ-3018	1938.8
설날	동요			계혜련	빅타	KJ-3018	1938.8
수레	동요			진정희	빅타	KJ-3018	1938.8
옵바생각	동요	최순애	박태준	김순임	빅타	KJ-1306	1939.3
가나리아	동요			김순임	빅타	KJ-1306	1939.3
병정나팔 배사공	동요		홍난파	김순임	빅타	KJ-1307	1939.3
영감님 꼿밧	동요		안기영	김순임	빅타	KJ-1307	1939.3
비행기	동요			진정희	빅타	KJ-3017	1939.5
꼬부랑할머니	동요			계혜련	빅타	KJ-3017	1939.5
쪼갓빗 고향하늘	동요	신고송 윤복진	홍난파	이정숙	리갈	C-162	1934.6
짱아	동요			이정숙	리갈	C-164	1934.6
귓드라미	동요			이정숙	리갈	C-164	1934.6
옵빠생각	동요			이정숙	리갈	C-165	1934.6
갈닙피리	동요			이정숙	리갈	C-166	1934.6
고드름	동요			이정숙	리갈	C-166	1934.6
늙은잠자리	동요			이정숙	리갈	C-167	1934.6
부여	제4학년용 제28과			심의린 이종태 정인섭	오케	107	1936.1
아침바다	제4학년용 제1과			심의린 이종태 정인섭	오케	107	1936.1
어부가	제5학년용 제9과			심의린 이종태 정인섭	오케	108	1936.1
언문의제정	제5학년용 제12과			심의린 이종태 정인섭	오케	108	1936.1
심청(상하)	제5학년용 제21과			심의린 이종태 정인섭	오케	109	1936.1
시조 5수定	제6학년용제 2과			심의린 이종태 정인섭	오케	110	1936.1

제목	분류	작사가	작곡가	가수(출연)	발표기관	음반번호	발표연도
공자와맹자	제6학년용·제12과			심의린 이종태 정인섭	오케	110	1936.1
도상의일가	제6학년용·제12과			심의린 이종태 정인섭	오케	111	1936.1
時話 2편정	제6학년용·제9과			심의린 이종태 정인섭	오케	111	1936.1

■ 강석연 발표작품 목록

제목	분류	작사	작곡	가수	음반사	음반번호	발표연도
방랑가 (放浪歌)	유행소곡	이규송	강윤석	강석연	Columbia	40138	1931.1
오동나무	유행소곡	이규송	강윤석 편곡	강석연	Columbia	40138	1931.1
레코-드 대회(상하)	영화만곡			김영환 강석연 이애리수	Columbia	40144	1931.1
암로(暗路)	삽입곡			강석연	Columbia	40144	1931.4
젊은이의 노래	유행가	이서구	이광준 편곡	강석연	Columbia	40176	1931.4
패수(浿水)의 애상곡	유행가	벽오	고가 마사오 (古賀政男)	강석연	Columbia	40176	1931.4
회심곡(상하)	영화설명			강석연(노래) 김영환(설명)	Columbia	40207	1931.6
애로와 구로	바리톤 독창			채규엽 강석연	Columbia	40264	1931.11
애닲은 밤	유행가	김서정	김서정	강석연	Columbia	40265	1931.11
모더-ㄴ사랑	알토독창			강석연 채규엽	Columbia	40266	1931.11
레코-드,카페- (상하)	희가극			김영환 강석연 김선초 채규엽	Columbia	40266	1931.11
댓스 오-케- (THAT'S O.K.)	유행소곡	홍로작 역		채규엽 강석연	Columbia	40269	1931.12
개성난봉가	민요		콜럼비아 문예부 편곡	채규엽 강석연	Columbia	40271	1931.12
흥타령	민요		콜럼비아 문예부 편곡	채규엽 강석연	Columbia	40271	1931.12

제목	분류	작사	작곡	가수	음반사	음반번호	발표연도
우리집(상하)	가극	김서정		김영환 강석연 김선초	Columbia	40272	1931.12
세 동무	유행소곡			강석연	Eagle		1931.12
形容歌 꾀꼬리	창가			강석연	Eagle		1931.12
로-맨스	영화노래			강석연	Eagle		1932.10
아리랑(1-4)	영화설명			강석연(노래) 성동호(설명)	Eagle		1932.10
아가씨 마음	유행가	홍로작 역	고가 마사오 (古賀政男)	강석연	Columbia	40284	1932.1
고도(古都)의 밤	유행가	홍로작	스기타 료조 편곡	강석연	Columbia	40284	1932.1
레코드 부부	넌센스			김영환 김선초 강석연	Columbia	40302	1932.2
여군습격 (女軍襲擊)	넌센스 컴미틔			김영환 김선초 강석연	Columbia	40304	1932.2
봄타령	유행소곡	김서정	김서정	강석연 채규엽	Columbia	40305	1932.2
아츰	독창			강석연	Columbia	40325	1932.7
자전거	독창	홍로작	스기타 료조	강석연	Columbia	40325	1932.7
우리네의 노래	유행소곡		이광준	강석연	Columbia	40398	1932.2
방아타령 (芳娥打令)	영화설명 (신흥푸로덕 숀특작영화)	김동환		강석연	Victor	49099	1932..2
세상은 젊어서요	유행가	마해송		강석연	Victor	49105	1932.3
인생은 초로(草露)갓다	유행소곡			강석연	Victor	49118	1932.3
양산도	속요			강석연	Victor	49128	1932.4
만주의 달밤	스켓취	윤백남		윤백남 이애리수 강석연	Victor	49129	1932.4
마셔라 칵텔	유행가			강석연	Victor	49134	1932.4
철쇄(鐵鎖)	유행가			강석연	Victor	49135	1932.4
그리운 님이시여	유행가			강석연	Victor	49136	1932.4
어머니 품에 안겨	동요			강석연	Victor	49137	1932.4
연노래	동요	윤백남		강석연	Victor	49137	1932.4

제목	분류	작사	작곡	가수	음반사	음반번호	발표연도
진상회사장 (塵箱會社長)	스켓취			윤백남 강석연 이애리수	Victor	49142	1932.5
창백한 저 달빗	유행가			강석연	Victor	49143	1932.5
항구는 소란하다	연극 주제가			강석연	Victor	49144	1932.5
悲歌(상하)	영화설명			서상필 강석연	Victor	49151	1932.6
아름다운 강기슭	유행소곡			강석연	Victor	49152	1932.6
에로를 찻는 무리	유행소곡			강석연	Victor	49152	1932.6
영객(迎客)	애정소곡	이현경 역	김교성	강석연	Victor	49154	1932.7
윙크 바람	유행만곡	윤백남	전수린	강석연	Victor	49155	1932.7
서울행진곡	유행곡	이현경	김교성	강석연	Victor	49157	1932.9
아이러부유-	유행속요	윤백남	전수린	강석연	Victor	49159	1932.9
배노래	신민요	윤백남		강석연	Victor	49159	1932.9
사설방송국 (상하)	코메듸			이애리수 윤백남 전수린 강석연	Victor	49163	1932.9
군밤타령	속요		전수린	이애리수 강석연	Victor	49167	1932.10
베틀가	속요		문예부 편곡	이애리수 강석연	Victor	49167	1932.10
단장곡(斷腸曲)	유행가	윤백남	김교성	강석연	Victor	49168	1932.10
그립은 그대	유행소곡			강석연	이글 Nippono phone	k-8??	1932.11
남국(南國)의 노래	유행소곡			강석연	이글 Nippono phone	k-8??	1932.11
로맨스	영화노래			김영환 김선초 강석연	이글 Nippono phone	k-880	1932.8
아리랑(1,2)	영화설명			강석연(노래) 성동호(설명)	이글 Nippono phone	k-8??	1932.10
아리랑(3,4)	영화설명			강석연(노래) 성동호(설명)	이글 Nippono phone	k-8??	1932.10

제목	분류	작사	작곡	가수	음반사	음반번호	발표연도
영화노래	영화노래			김영환 김선초 강석연	이글 Nippono phone	k-8??	1932.10
규원(閨怨)	유행가	이현경	김교성	강석연	Victor	49176	1932.12
한양의 사계(四季)	유행가	이고범	전수린	강석연	Victor	49176	1932.12
수집은 나도 웁니다	유행가	이고범	김교성	강석연	Victor	49177	1932.12
후피껄	유행가	이운방		최남용 강석연	Victor	49182	1933.6
삼병자(三病者)	유행가			강석연 이애리수	Victor	49182	1933.6
남대문타령	신민요	이고범	전수린	강석연	Victor	49183	1933.6
부평초 (浮萍草)	유행가	윤백남	김교성	강석연	Victor	49183	1933.6
그리운 꿈	유행가	윤백남	김교성	강석연	Victor	49189	1933.6
수양버들	유행가			강석연	Victor	49190	1933.6
남몰내 타는 가슴	유행가	이고범	전수린	강석연	Victor	49191	1933.6
방아타령	서도잡가			강석연 최남용	Victor	49195	1933.6
산나물 가자	신민요	이고범	김교성	강석연 최남용	Victor	49203	1933.6
님마저 가네	유행가	이고범	전수린	강석연	Victor	49213	1933.6
향내 나는 강짜(상하)	넌센쓰			이애리수 강석연 윤 혁	Victor	49214	1933.6
마도로스의 노래	유행가	이고범	김교성	강석연	Victor	49220	1933.6
비연(悲戀)의 곡(曲)	유행가	이고범	김교성	강석연	Victor	49220	1933.6
이를 엇저나	유행가	두견화	김교성	강석연	Victor	49224	1933.6
눈물과 거줏	만곡	이고범	김교성	최남용 강석연	Victor	49227	1933.6
길 일흔 꾀꼬리	유행가	이고범	김교성	강석연	Victor	49229	1933.9
도라지 타령	경기민요			강홍식 박월정 강석연 전 옥	Victor	49231	1933.9
밀양아리랑	경상민요			강홍식 박월정 강석연 전 옥	Victor	49231	1933.9

제목	분류	작사	작곡	가수	음반사	음반번호	발표연도
꿈이건 깨지마라	만요	이벽성	김교성	최남용 강석연	Victor	49234	1933.9
봄 아가씨	유행가	이벽성	전수린	강홍식 강석연	Victor	49240	1933.9
서른 신세	유행곡	김안서	사사키 순이치	강석연	Victor	49251	1933.12
눈물에 지친 꽃	유행곡	김 억	김교성	강석연	Victor	49252	1933.12
재만조선인행진곡 (在滿朝鮮人 行進曲)	행진곡	관동군참모 부 撰	오바 유노스케	강석연	Victor	49253	1933.12
갈바람은 산들산들	신민요	김 억	전수린	전경희 강석연	Victor	49257	1933.12
아서라 이 여성아	유행가	김안서	하시모토 구니히코	강석연	Victor	49259	1933.12
물 긷는 처녀	유행곡			강석연	Victor	49267	1934.2
홍루(紅淚)	유행곡			강석연	Victor	49267	1934.2
돌아라 물방아	유행가	이고범	전수린	강석연	Victor	49268	1934.2
자라는 경성(京城)	유행가			강석연	Victor	49274	1934.2
추풍감별곡 (秋風感別曲)	고대비극			이소연 석금성 양백명 강석연 유장안 최승이	Kirin	176	1934.4
눈물의 칵텔	유행가	이정강	전수린	강석연	Victor	49284	1934.5
밋처라 봄바람	만곡	이춘풍	김교성	강석연 최남용	Victor	49284	1934.5
가슴만 타지요	만요	이하윤	김교성	최남용 강석연	Victor	49286	1934.7
고향의 나루터	유행가	김추원	사사키 순이치	강석연	Victor	49287	1934.6
아서라 이 바람아	유행가	김안서	김교성	강석연	Victor	49287	1934.6
봄도 한때	유행가	이정강	전수린	강석연 홍남표	Victor	49289	1934.6
삼성가(三城歌)	유행가	이정강	김교성	최남용 강석연	Victor	49301	1934.7
추억의 강까	유행가	김추원	마쓰다이라 노부히로	강석연	Victor	49301	1934.7
건우화(牽牛花)	유행가	이정강	전수린	강석연	Victor	49302	1934.7

제목	분류	작사	작곡	가수	음반사	음반번호	발표연도
아리랑고개 (상하)	향토극			김진문 한지석 강석연	Kirin	186	1934.7
뜨내기 사랑	넌센쓰	황 철		황 철 강석연	Victor	49317	1934.10
여사무원 모집	넌센쓰	넌센스	황 철	황 철 강석연	Victor	49317	1934.10
아득한 휜돛	유행가	김안서	전수린	강석연	Victor	49319	1934.10
해녀의 노래	유행가	김추원	마쓰다이라 노부히로	강석연	Victor	49319	1934.10
종로행진곡	유행가	이하윤	전수린	강석연	Victor	49323	1934.11
미안하외다	만 요	이하윤	김교성	최남용 강석연	Victor	49324	1934.11
이를 엇저나	만 요	두건화	김교성	최남용 강석연	Victor	49324	1934.11
결혼 전후(상하)	넌센쓰	황 철		황 철 강석연	Victor	49325	1934.11
고조(孤鳥)의 탄식	유행가	이하윤	전수린	강석연	Victor	49329	1934.12
월광(月光)의 곡	유행가			강석연	Victor	49334	1935.1
벽창호와 멍텅구리(1-4)	만극 (漫劇)			김포연 강석향 탄 월	Kirin	208 209	1935.4
청춘은 외로워	유행가			강석연	Victor	49338	1935.2
동모 찾는 물새	유행가			강석연	Victor	49343	1935.2
우리의 봄	유행가			강석연	Victor	49343	1935.2
구슯은 회파람	유행가			강석연	Victor	49353	1935.4
나는 곱지요	유행가			강석연	Victor	49358	1935.5
맘속의 무덤	유행가			강석연	Victor	49359	1935.5
왜 모르는가	유행가			강석연	Victor	49359	1935.5
무심한 님아	유행가			강석연	Victor	49364	1935.6
첨단 껄 노래	유행가			강석연	Victor	49364	1935.6
수집은 처녀	유행가			강석연	Victor	49369	1935.7
그리운 연기 (いとしきけむり)	유행가	사이조 야소	김교성	강석연	Victor	52419	?
新婚箱根ノ巻	유행가	?	?	강석연	Victor	?	?
회포천사 (懷抱千絲)	유행가의 밤 (今夜放送)			전속예술가 최남용 강석연	Taihei	8148	1935.7

제목	분류	작사	작곡	가수	음반사	음반번호	발표연도
살지는 팔월	유행가의 밤 (今夜放送)			전속예술가 최남용 강석연	Taihei	8148	1935.7
유선형 만세	유행가의 밤 (今夜放送)	이선희	오무라 노쇼	전속예술가 최남용 강석연	Taihei	8149	1935.7
들국화				전속예술가 최남용 강석연	Taihei	8149	1935.7
황금광 조선 (黃金狂 朝鮮)	신민요	박영호	이기영	최남용 강석연	Taihei	8153	1935.8
승리의 거리	유행가	강해인	이경주	강석연 최남용	Taihei	8156	1935.8
비빔밥	만요	박영호	이용준	최남용 강석연	Taihei	8159	1935.9
바다의 광상곡	유행가	박영호	이기영	최남용 강석연	Taihei	8159	1935.9
꽃피는 강남	유행가			강석연	Taihei	8161	1935.9
월광한 (月光恨)	유행가	박영호	성하목	강석연	Taihei	8161	1935.9
인어의 노래	유행가	박영호	곤도 도쿠지	최남용 강석연	Taihei	8164	1935.10
사랑의 포도(鋪道)	유행가			강석연	Taihei	8166	1935.10
피눈물	유행가	박영호	이기영	강석연	Taihei	8166	1935.10
서반아 연가	재즈송	박영호	문예부	강석연	Taihei	8169	1935.10
약산동대 (藥山東臺)	신민요	김광	조명근	강석연	Taihei	8172	1935.10
아리랑	민요	태평 문예부	이기영 편곡	최남용 강석연	Taihei	8175	1935.10
오동나무	민요			최남용 강석연	Taihei	8175	1935.10
눈타령	신민요			최남용 강석연	Taihei	8181	1935.12
청노새	유행가			최남용 강석연 노벽화	Taihei	8181	1935.12
그의 얼굴	유행가			강석연	Taihei	8183	1935.12
말 못할 심사	유행가			강석연	Taihei	8183	1935.12
청춘의 노래	유행가	김광	이사완	강석연	Taihei	8190	1936.1

제목	분류	작사	작곡	가수	음반사	음반번호	발표연도
봄처녀	유행가			강석연	Taihei	8193	1936.1
아리랑 (1,2,3,4)	영화설명			성동호 노래 강석연	Regal	C-107 C-108	1936.1
모던 小話(상하)	스켓취			도 무 강석연	Regal	C-331	1936.1
송화강 (松花江)	유행가	박영호	이기영	강석연	Taihei	8197	1936.2
문허진 사랑	유행가	박루월	미즈타니 고	강석연	Taihei	8209	1936.4
황혼의 부두	유행가			강석연	Taihei	8211	1936.4
흘으는 신세	유행가			강석연	Taihei	8211	1936.4
원정천리 (怨情千里)	유행가	박루월	가타오카 시바유키	강석연	Taihei	8213	1936.4
신혼행진곡	유행가			최남용 강석연	Taihei	8213	1936.4
그 여자의 연가(戀歌)	유행가			강석연 최남용	Taihei	8216	1936.5
휘바람	극			강석연	Taihei	8216	1936.5
흘으는 사람	유행가			강석연	Taihei	8221	1936.6
사랑의 구가(謳歌)	유행가			최남용 강석연	Taihei	8223	1936.6
동남풍	유행가			강석연	Taihei	8238	1936.8
연심(戀心)	유행가			강석연	Taihei	8238	1936.8
유랑남매 (상하)	비극	문예부		강석연 도 무	Regal	C-466	1939.3

■ 이애리수 발표작품 총목록

제목	분류	작사가	작곡가	가수(역할)	발표기관	음반번호	발표일자
군밤타령	만곡			이애리수 전경희	빅타	49094	1930.3
정숙이와月城	만곡			이애리수 전경희	빅타	49094	1930.3
오동나무	유행가			이애리수	빅타	49095	1930.3
카페의노래	유행소곡			이애리수	빅타	49095	1930.3
강남제비	유행가	김서정	김서정	이애리수	빅타	49096	1930.3
방랑가	유행가	이규송		이애리수	빅타	49096	1930.3
붕까라	유행가(합창)			이애리수 전경희	빅타	49097	1930.3
사랑가	유행가(합창)			이애리수 전경희	빅타	49097	1930.3

제목	분류	작사가	작곡가	가수(역할)	발표기관	음반번호	발표일자
모보모가	유행가			이애리수 전경희	빅타	49098	1930.3
아이구나긔막혀	유행가			이애리수 전경희	빅타	49098	1930.3
늴리리야	속요			이애리수 전수린	빅타	49100	1930.3
님그리워타는가슴	유행가	왕평	전수린	이애리수	빅타	49122	1930.3
라인강	유행소곡			이애리수	콜럼비아	40139	1931.1
메리의노래	유행소곡		외국곡	이애리수	콜럼비아	40139	1931.1
레코-드대회(상하)	영화만곡			김영환 강석연 이애리수	콜럼비아	40144	1931.1
춘향전(1~4)	춘향전			김영환 윤혁 이애리수 박녹주	콜럼비아	40146~7	1931.2
베니스의노래	유행소곡	이규송	강윤석 편곡	이애리수	콜럼비아	40162	1931.3
부활	유행소곡			이애리수	콜럼비아	40162	1931.3
개척자(상하)	영화극			김영환 윤혁 이애리수	콜럼비아	40163	1931.3
풍운아(상하)	영화설명			이애리수 설명 김영환	콜럼비아	40164	1931.3
설명레뷰-(상하)	영화설명			이애리수 설명 김영환	콜럼비아	40181	1931.4
실연	유행가			이애리수	콜럼비아	40223	1931.7
旅窓	유행가			이애리수	콜럼비아	40223	1931.7
유랑(상하)	영화설명			이애리수 설명 김영환	콜럼비아	40236	1931.8
종소리(상하)	영화극			김영환 윤혁 이애리수	닙폰노홍	k-858	1932.1
종소리	영화극			김영환 윤혁 이애리수	이글		1932.1
밤의서울	유행가		曄구 精八	이애리수	빅타	49105	1932.3
뻐꾹새	유행소곡			이애리수	빅타	49118	1932.3
신아리랑	유행가		문예부 편곡	이애리수	빅타	49122	1932.3
이국의하늘	서정소곡	왕평	전수린	이애리수	빅타	49125	1932.3
荒城의跡	서정소곡	왕평	전수린	이애리수	빅타	49125	1932.3
이팔청춘가	속요		문예부 편곡	이애리수	빅타	49128	1932.4
만주의달밤(상하)	스켓취	윤백남		윤백남 이애리수	빅타	49129	1932.4
레뷰-행진곡	유행가			이애리수 전수린	빅타	49134	1932.3

제목	분류	작사가	작곡가	가수(역할)	발표기관	음반번호	발표일자
동백꽃	연극 주제가	이고범		이애리수	빅타	49136	1932.3
복사꽃	유행가			이애리수	빅타	49143	1932.5
서울노래	유행가			이애리수	빅타	49143	1932.5
청춘곡	유행소곡			이애리수	빅타	49150	1932.6
황혼의悲	유행소곡			이애리수	빅타	49150	1932.6
고요한장안	애정소곡	이현경	전수린	이애리수	빅타	49154	1932.7
처녀행진곡	유행만곡	김교성	김교성	이애리수	빅타	49155	1932.7
에라좃쿠나	신민요	전수린	전수린	이애리수	빅타	49156	1932.7
에헤루야	신민요	이현경	전수린	이애리수	빅타	49156	1932.7
희망봉	유행곡		전수린	이애리수	빅타	49157	1932.9
가을은날울니네	유행소곡	윤백남	문예부 편곡	이애리수	빅타	49158	1932.9
봄소식	유행소곡	이현경	이현경	이애리수	빅타	49158	1932.9
사설방송국(상하)	코메듸			윤백남 이애리수 전수린 강석연	빅타	49163	1932.9
군밤타령	속요		전수린	이애리수 강석연	빅타	49167	1932.10
베틀가	속요		문예부 편곡	이애리수 강석연	빅타	49167	1932.10
넷터를차자서	유행가			이애리수	빅타	49168	1932.10
님마지가자	유행가	이고범	전수린	이애리수	빅타	49175	1932.12
상사타령	유행가	이현경	전수린	이애리수 최남용	빅타	49175	1932.12
슬허진젊은꿈	유행가	이광수	전수린	이애리수	빅타	49177	1932.12
三病者			강구 야시	강석연 이애리수	빅타	49182	1933.6
순정	서정소곡	유백추	전수린	이애리수	빅타	49184	1933.6
꼿과별	서정소곡	이고범	전수린	이애리수	빅타	49184	1933.6
古城을떠나				이애리수	빅타	49189	1933.6
愛戀	유행가	유백추	전수린	이애리수	빅타	49191	1933.6
사발가	경기속요			이애리수	빅타	49195	1933.6
애수의沙濱	유행가	유백추	전수린	이애리수	빅타	49196	1933.6
오동꽃	유행가	이춘원	전수린	이애리수	빅타	49196	1933.6
룸팬행진곡(상하)	넌센쓰			윤혁 이애리수 최남용	빅타	49199	1933.6
버리지마라요	유행가	이고범	전수린	이애리수	빅타	49206	1933.6
變調아리랑		이고범	전수린	이애리수	빅타	49206	1933.6
눈물의흐린거울	유행가	이고범	전수린	이애리수	빅타	49206	1933.6

제목	분류	작사가	작곡가	가수(역할)	발표기관	음반번호	발표일자
봄비	유행가	유백추	전수린	이애리수	빅타	49206	1933.6
장다리꼿	유행가	김안서	김교성	이애리수	빅타	49211	1933.6
노래야바람타고	유행가	이고범	전수린	이애리수	빅타	49213	1933.6
향내나는강짜 (상하)	넌센쓰			이애리수 강석연 윤혁	빅타	49214	1933.6
뜨네기인생		김안서	전수린	이애리수	빅타	49219	1933.6
포구의밤	유행가	김안서	김교성	이애리수	빅타	49219	1933.6
꼿각씨서름	유행가	이청강	전수린	이애리수	빅타	49275	1934.3

■ 왕수복 발표작품 총목록

제목	분류	작사가	작곡가	가수(역할)	발표기관	음반번호	발표일자
울지마러요	유행가		스기타 료조 편곡	왕수복	콜럼비아	40441	1933.7
한탄	유행가		스기타 료조 편곡	왕수복	콜럼비아	40441	1933.7
신방아타령	신민요		박용수	왕수복	콜럼비아	40449	1933.8
월야의강변	유행가			왕수복	콜럼비아	40449	1933.8
연밥따는아가씨	유행소곡	윤영우	윤영우	왕수복	콜럼비아	40455	1933.9
위듸부싱	유행소곡	윤영우	윤영우	왕수복	콜럼비아	40455	1933.9
汨城의가을밤	유행가	박용수	박용수	왕수복	콜럼비아	40459	1933.10
망향곡	유행가	박용수	박용수	왕수복	콜럼비아	40463	1933.10
生의恨	유행가	박용수		왕수복	콜럼비아	40470	1933.11
孤島의情恨	신유행가	청해	전기현	왕수복	포리도루	19086	1933.10
인생의봄	신유행가	주대명	박용수	왕수복	포리도루	19086	1933.10
술파는소녀	유행가	이대객	김면균	왕수복	포리도루	19088	1933.10
젊은마음	유행가	청해	전기현	왕수복	포리도루	19088	1933.10
외로운꼿	유행가	전기현	전기현	왕수복	포리도루	19094	1933.11
春怨	유행가	주대명	전기현	왕수복	포리도루	19094	1933.11
최신아리랑	신민요			왕수복	포리도루	19095	1933.11
추억의애가	유행가	주대명	박용수	왕수복	포리도루	19101	1933.12
어스름달밤	유행가	주대명	박용수	왕수복	포리도루	19109	1934.1
언제나봄이오랴	유행가			왕수복	포리도루	19110	1934.2
청춘회포	유행가	전기현	전기현	왕수복	포리도루	19117	1934.2
그리운고향	유행가	주대명	박용수	왕수복	포리도루	19118	1934.2
그어데로	유행가	전기현	전기현	왕수복	포리도루	19122	1934.5
봄은왔건만	유행가	전기현	전기현	왕수복	포리도루	19122	1934.5
못니저요	유행가	왕평	전기현	왕수복	포리도루	19130	1934.4

제목	분류	작사가	작곡가	가수(역할)	발표기관	음반번호	발표일자
조선타령	신민요	유도순	전기현	왕수복 김용환	포리도루	19133	1934.5
그리운강남	신민요	김석송	안기영	김용환 윤건영 왕수복	포리도루	19133	1934.5
눈물의달	유행가			왕수복	포리도루	19135	1934.5
봄노래	유행가			왕수복	포리도루	19136	1934.5
개나리타령 (상하)	향토민요	김소운	이면상	왕수복	포리도루	19141	1934.6
청춘을차저	유행가	왕평	임벽계	왕수복	포리도루	19142	1934.6
새길것는날	유행가	김영환	김영환	왕수복	포리도루	19146	1934.7
靑春恨	유행가	임규창	김면균	왕수복	포리도루	19146	1934.7
그여자의일생	유행가	왕평	전기현	왕수복	포리도루	19153	1934.8
몽상의봄노래	유행가	남궁랑	박문수	왕수복	포리도루	19153	1934.8
순애의노래	유행가	김정호	임벽계	왕수복	포리도루	19161	1934.10
래일가서요	신유행가	김정호	이면상	왕수복	포리도루	19164	1934.11
왕소군의노래	유행가	조영출	김범진	왕수복	포리도루	19166	1934.12
남양의한울	유행가			왕수복	포리도루	19174	1935.1
바다의처녀	유행가	남궁랑	박용수	왕수복	포리도루	19189	1935.2
덧업슨인생	유행가			왕수복	포리도루	19191	1935.4
봄은가누나	유행가			왕수복	포리도루	19191	1935.4
시냇가의추억	유행가	남풍월	정사인	왕수복	포리도루	19200	1935.6
출범	유행가	왕평	박용수	왕수복	포리도루	19200	1935.6
어부사시가	유행가	남강월	김탄포	왕수복	포리도루	19213	1935.8
항구의여자	유행가	편월	박용수	왕수복	포리도루	19213	1935.8
부두의연가	유행가	왕평	곤도 세이지로	왕수복	포리도루	19218	1935.9
玉笛야울지마라	유행가	편월	김면균	왕수복	포리도루	19218	1935.9
청춘비가	유행가	남궁랑	박용수	왕수복	포리도루	19223	1935.10
어머니	유행가	편월	김탄포	왕수복	포리도루	19224	1935.10
오늘도울엇다오	유행가	남궁랑	박용수	왕수복	포리도루	19228	1935.11
눈물의부두	유행가	을파소	김탄포	왕수복	포리도루	19232	1935.12
아가씨마음	유행가	김월탄	김탄포	왕수복	포리도루	19280	1936.1
사공의안해	유행가	김정호	유현	왕수복	포리도루	19284	1936.2
지척천리	유행가	편월	오무라 노쇼	왕수복	포리도루	19284	1936.2
믿음도허무런가	유행가			왕수복	포리도루	19294	1936.3
상사일념	유행가	추야월	김교성	왕수복	포리도루	19297	1936.4

제목	분류	작사가	작곡가	가수(역할)	발표기관	음반번호	발표일자
무정	유행가			왕수복	포리도루	19305	1936.5
그리워라 그옛날님	신민요	김범진	김범진	왕수복	포리도루	19311	1936.6
세월만가네	유행가	이인	야마다 에이치	왕수복	포리도루	19312	1936.6
布穀聲	신민요	추야월	이면상	왕수복	포리도루	19320	1936.7
부서진거문고	유행가			왕수복	포리도루	19331	1936.9
그여자의일생 (전편)(상하)	극			왕수복	포리도루	19335	1936.9
눈물	유행가	편월	박용수	왕수복	포리도루	19342	1936.9
그여자의일생 (후편)(상하)	극			왕수복	포리도루	19346	1936.9
화월삼경	유행가	유한	김운파	왕수복	포리도루	19351	1936.10
유랑의노래	유행가			왕수복	포리도루	19367	1936.11
이마음외로워	유행가	박용수	박용수	왕수복	포리도루	19366	1936.11
달마지	유행가	이운방	김면균	왕수복	포리도루	19375	1936.12
처녀열어덜은	유행가			왕수복	포리도루	19393	1937.2
항구의이별(상)	걸작집			전옥 왕수복 윤건영	포리도루	19396	1937.2
兄妹(하)	걸작집			윤건영 김용환 왕수복 선우일선	포리도루	19402	1937.4
걸작집				왕수복 이경설 윤건영	포리도루	19433	1937.8
바다의하소				왕수복	포리도루		1938.2
부두의연가	유행가			왕수복	포리도루	X-501	1938.12
청춘을차저	유행가			왕수복 김용환	포리도루	X-504	1938.12
布穀聲	유행가			왕수복	포리도루	X-505	1938.12
고도의정한	유행가			왕수복	포리도루	X-511	1939.1
인생의봄	유행가	왕평	전기현	왕수복	포리도루	X-516	1939.1

■ 선우일선 발표작품 총목록

제목	분류	작사가	작곡가	가수(출연)	발표기관	음반번호	발표일자
꼿을잡고	신민요	김안서	이면상	선우일선	포리도루	19137	1934.5
영감타령	서도신속요	이고범	김면균 편곡	선우일선 김주호	포리도루	19138	1934.5
숩사이물방아	신민요	이고범	이면상	선우일선	포리도루	19143	1934.6
원포귀범	신민요	김봉혁		김주호 선우일선	포리도루	19143	1934.6
느리게타령	신민요	이고범	김면균	선우일선	포리도루	19148	1934.7
迎春賦	신민요	이고범	김면균	선우일선	포리도루	19148	1934.7
지경다지는노래	신민요	김덕재	정사인	윤건영 선우일선 김용환 최창선	포리도루	19157	1934.9
청춘도저요	유행가	왕평	엄재근	선우일선	포리도루	19157	1934.9
別恨	신민요	왕평	이면상	선우일선	포리도루	19168	1934.11
가을의황혼	신민요	왕평	이면상	선우일선	포리도루	19168	1934.12
남포의추억	주제가	금운탄	이면상	선우일선	포리도루	19172	1935.2
그리운아리랑	신민요	이준례	이준례	선우일선	포리도루	19186	1935.3
풍년마지	신민요	이고범	김면균	선우일선	포리도루	19193	1935.4
긴아리랑	민요	이호	이면상	선우일선	포리도루	19195	1935.5
조선의달	민요	왕평	이면상	선우일선	포리도루	19195	1935.5
신이팔청춘가	신민요	남강월	이면상	선우일선	포리도루	19205	1935.6
원앙가	신민요	왕평	이면상	선우일선 김주호	포리도루	19205	1935.6
놀고나지고	신민요	남풍월	김교성	선우일선	포리도루	19215	1935.8
處女祭	신민요	금운탄	이면상	선우일선	포리도루	19215	1935.8
사랑가	신민요	편월	김탄포	선우일선 김용환	포리도루	19222	1935.10
가을의노래	신민요	김정석	김면균	선우일선	포리도루	19229	1935.11
태평연	신민요	강남월	정사인	선우일선	포리도루	19229	1935.11
세월가	신민요	편월	이면상	선우일선	포리도루	19231	1935.12
조선의밤	유행가	금운탄	이면상	선우일선	포리도루	19231	1935.12
마누라타령	속요	이응호		선우일선 김주호	포리도루	19234	1935.12
영변가	속요			선우일선	포리도루	19234	1935.12
신쾌지나칭칭	신민요	왕평	이면상	선우일선	포리도루	19279	1936.1

제목	분류	작사가	작곡가	가수(출연)	발표기관	음반번호	발표일자
애원곡	신민요	왕평	오무라 노쇼	선우일선	포리도루	19279	1936.1
조선팔경가	신민요	편월	형석기	선우일선	포리도루	19290	1936.4
신늴늬리야	신민요	왕평	김교성	선우일선	포리도루	19290	1936.4
신방아타령	신민요	이호	이면상	선우일선	포리도루	19291	1936.3
한강수타령	신민요			선우일선	포리도루	19291	1936.3
낙동강칠백리	신민요	남강월	이면상	선우일선	포리도루	19300	1936.4
일락서산	신민요	편월	김면균	선우일선	포리도루	19300	1936.4
무지개	신민요	왕평	김교성	선우일선	포리도루	19308	1936.6
능수버들	신민요	왕평	김교성	선우일선	포리도루	19309	1936.5
피리소리	신민요	백춘파	김교성	선우일선	포리도루	19309	1936.5
꽃피는상해	유행가	왕평	이면상	선우일선	포리도루	19319	1936.7
패성에밤비올제	유행가			선우일선	포리도루	19321	1936.7
밋을곳업서라	신민요	왕평	남춘길	선우일선	포리도루	19330	1936.9
포구의우는물새	신민요	금운탄	이면상	선우일선	포리도루	19330	1936.9
신수심가	신민요	추아월	이면상	선우일선	포리도루	19340	1936.9
신청춘가	신민요	편월	김교성	선우일선	포리도루	19340	1936.9
강남처녀	서정민요	추아월	이면상	선우일선	포리도루	19350	1936.10
思친曲譜	서정민요	고일복	김면균	선우일선	포리도루	19350	1936.10
오작교	신민요	금운탄	이면상	선우일선	포리도루	19354	1936.10
은실금실	신민요	편월	김용환	선우일선	포리도루	19354	1936.10
이별가	가요			선우일선	포리도루	19362	1936.11
세월만흘읍니다	신민요			선우일선	포리도루	19362	1936.11
제야종	신민요			선우일선	포리도루	19364	1936.11
추억의가을	신민요	일지영	임벽게	선우일선	포리도루	19366	1936.11
月下待人	신민요	유한	이면상	선우일선	포리도루	19373	1936.12
또다시못오는인생				선우일선	포리도루	19374	1936.12
추억의노래(상)	걸작집			선우일선	포리도루	19386	1937.1
추억의노래(하)	걸작집			전옥 선우일선	포리도루	19386	1937.1
노래가락	속요			선우일선	포리도루	19389	1937.1
창부타령	속요			선우일선	포리도루	19389	1937.1
얄미운아가씨	신민요			선우일선	포리도루	19391	1937.2
항구의이별(하)	걸작집			선우일선 김용환 전옥	포리도루	19396	1937.2

제목	분류	작사가	작곡가	가수(출연)	발표기관	음반번호	발표일자
적막강산	신민요	김월탄	석일송	선우일선	포리도루	19398	1937.3
지화자좃타	신민요	이소백	임영일	김용환 선우일선	포리도루	19398	1937.3
신양산도	신민요	이인	김교성	선우일선	포리도루	19399	1937.4
兄妹(하)	걸작집			윤건영 김용환 왕수복 선우일선	포리도루	19402	1937.4
무정도해라	신민요	왕평	이춘추	선우일선	포리도루	19405	1937.4
세상은제멋대로	유행가	선우야실	이면상	선우일선	포리도루	19410	1937.5
봄노래	신민요			선우일선	포리도루		1937.6
화류애가	유행가	금운탄		선우일선	포리도루	19417	1937.6
해당화필때	신민요			선우일선	포리도루	19422	1937.7
물레에시름얹고	신민요			선우일선	포리도루	19423	1937.7
에헤라청춘				선우일선	포리도루	19424	1937.7
처녀무정	신민요			선우일선	포리도루	19429	1937.8
추석노래	유행가			선우일선	포리도루	19430	1937.8
청춘은눈물인가 한숨인가	신민요			선우일선	포리도루	19435	1937.9
산절로수절로	신민요			선우일선	포리도루	19441	1937.10
맘대로해요	유행가			선우일선	포리도루	19444	1937.10
바람아광풍아	유행가			선우일선	포리도루		1937.11
남국의사랑	신민요			선우일선	포리도루		1937.12
미나리캐는처녀	신민요			선우일선	포리도루		1938.1
날나리고개	신민요			선우일선	포리도루		1938.1
아차차말말어라				선우일선	포리도루		1938.2
저거동보소				선우일선	포리도루		1938.2
해저문강물우에	유행가			선우일선	포리도루		1938.2
춘향전	춘향전			선우일선	포리도루	19474	1938.5
추억의노래(상)	걸작집			선우일선	포리도루	19486	1938.5
추억의노래(하)	걸작집			선우일선 전옥	포리도루	19486	1938.5
조선팔경가	신민요	편월	형석기	선우일선	포리도루	X-502	1938.12
원앙가	신민요			선우일선 김주호	포리도루	X-504	1938.12
노래가락	속요			선우일선	포리도루	X-508	1938.12

제목	분류	작사가	작곡가	가수(출연)	발표기관	음반번호	발표일자
영감타령	속요			선우일선 김주호	포리도루	X-508	1938.12
꽃을잡고	신민요			선우일선	포리도루	X-511	1939.1
숨사이물방아	신민요			선우일선	포리도루	X-512	1939.1
원포귀범	신민요			선우일선 김주호	포리도루	X-512	1939.1
태평연	신민요			선우일선	포리도루	X-515	1939.1
능수버들	신민요			선우일선	포리도루	X-524	1939.2
처녀제	신민요			선우일선	포리도루	X-524	1939.2
느리게타령	신민요			선우일선	포리도루	X-532	1939.3
영춘부	신민요			선우일선	포리도루	X-532	1939.3
애원곡	신민요			선우일선	포리도루	X-534	1939.3
사랑가	신민요	편월	김탄포	선우일선 김용환	포리도루	X-535	1939.3
신방아타령	신민요	이호	이면상	선우일선	포리도루	X-541	1939.4
한강수타령	신민요	유한	이면상	선우일선	포리도루	X-541	1939.4
피리소리	신민요			선우일선	포리도루	X-542	1939.4
얄미운아가씨	신민요			선우일선	포리도루	X-543	1939.4
신벌늘이	신민요			선우일선	포리도루	X-551	1939.5
신이팔청춘	신민요			선우일선	포리도루	X-551	1939.5
그리운아리랑	신민요	이준례	이준례	선우일선	포리도루	X-562	1939.6
무정세월	신민요	왕평	이면상	선우일선	포리도루	X-562	1939.6
商賈船	민요			선우일선 김주호	포리도루	X-572	1939.8
풍년마지	민요			선우일선	포리도루	X-572	1939.8
긴아리랑	가요			선우일선	포리도루	X-579	1939.8
이별가	가요			선우일선	포리도루	X-579	1939.8
창부타령	속요			선우일선 김주호	포리도루	X-582	1939.8
思君譜	유행가			선우일선	포리도루	X-590	1939.9
꽃피는상해	유행가	왕평	이면상	선우일선	포리도루	X-591	1939.9
가을의노래	신민요			선우일선	포리도루	X-	1939.10
놀거나지고	신민요			선우일선	포리도루	X-	1939.10
오작교	신민요			선우일선	포리도루	X-	1939.10
은실금실	신민요			선우일선	포리도루	X-	1939.10

■ 김복희 발표작품 총목록

제목	분류	작사가	작곡가	가수(출연)	발표기관	음반번호	발표일자
애상곡	유행가	이하윤	전수린	김복희	빅타	49304	1934.8
어디를갈까	유행가	김벽호	전수린	김복희	빅타	49320	1934.10
굴따는아가씨	신민요	이고범	전수린	김복희	빅타	49322	1934.11
청춘곡	신민요	조영출	김교성	김복희	빅타	49329	1934.12
날다려가오	유행가	전수린	전수린	김복희	빅타	49337	1935.2
탄식하는술잔	유행가	김동운	사사키 순이치	김복희	빅타	49337	1935.2
하로밤매진정	속요	이현경		김복희	빅타	49346	1935.3
가는봄	유행가	유도순	김준영	김복희 김교성	빅타	49347	1935.3
단장원(斷腸怨)	유행가	이하윤	전수린	김복희	빅타	49352	1935.4
야원그림자	유행가		전수린	김복희	빅타	49352	1935.4
사향루(思鄕淚)	유행가			김복희	빅타	49356	1935.5
우리고향	신민요	이하윤	전수린	김복희	빅타	49357	1935.5
직녀의탄식	유행가			김복희	빅타	49362	1935.6
속아도조와요	유행가			김복희	빅타	49365	1935.7
꿈길	유행가			김복희	빅타	49369	1935.7
신방아타령	신민요	오관자	전수린	김복희	빅타	49372	1935.8
백마강의추억	유행가	강남월	나소운	김복희	빅타	49373	1935.8
우지마서요	유행가	강남월	나소운	김복희	빅타	49377	1935.9
얼화듸야	신민요			김복희 손금홍	빅타	49380	1935.10
제주아가씨	신민요	고파영	전수린	김복희	빅타	49380	1935.10
달떠온다	신민요			김복희	빅타		1935.11
폐허의낙조	유행가			김복희	빅타		1935.11
상사의한	유행가	고마부	전수린	김복희	빅타	49390	1935.12
그리운광한루	주제가	김팔련	홍난파	김복희	빅타	49391	1935.12
연지의그늘	유행가	고마부	전수린	김복희	빅타	49395	1936.1
눈물의축복	유행가			김복희	빅타	49399	1936.2
포구의야곡	유행가			김복희	빅타	49399	1936.2
전수린걸작집(상하)	유행가			이규남김복희	빅타	49400	1936.2
눈물	유행가			김복희	빅타	49404	1936.3
천리원정	유행가			김복희	빅타	49404	1936.3
낙동강 천리	유행가	이현경	탁성록	김복희	빅타	49405	1936.3
담바구야	신민요			김복희	빅타	49408	1936.4

제목	분류	작사가	작곡가	가수(출연)	발표기관	음반번호	발표일자
황혼의 옛추억	유행가	고파영		김복희	빅타	49412	1936.5
내가만일남자라면	유행가	홍희명	나소운	김복희	빅타	49413	1936.5
오월단오	신민요	고마부	나소운	김복희	빅타	49414	1936.5
세골큰애기	신민요	고파영	나소운	김복희	빅타	49417	1936.6
사랑의물결	재즈송	이고범	전수린	김복희	빅타	49419	1936.6
내고향칠백리	유행가	고파영	전수린	김복희	빅타	49421	1936.7
농(籠)속에든새				김복희	빅타	49422	1936.7
가오가오	신민요			김복희	빅타	49424	1936.7
성화타령	신민요	강남월	전수린	김복희	빅타	49425	1936.8
무정의꿈	유행가	고마부	사사키순이치	김복희	빅타	49430	1936.7
다려가주서요	유행가			김복희	빅타		1936.9
쓸쓸한세상	신민요			김복희	빅타		1936.9
한양천리	신민요			김복희	빅타		1936.9
사랑해주서요	유행가			김복희	빅타	49448	1936.12
사랑도병이러냐	유행가			김복희	빅타	49453	1937.1
엇저면조와요	유행가			김복희	빅타	49453	1937.1
봄바람	신민요			김복희	빅타	49455	1937.2
흐르는풀닙	유행가			김복희	빅타	49456	1937.2
아름다운추억	유행가			김복희	빅타	49458	1937.2
외로운버개맛헤	유행가			김복희	빅타	49458	1937.2
初戀日記	유행가			김복희	빅타	49460	1937.3
아이고답답해라	유행가			김복희	빅타	49462	1937.3
무정세월	유행가	홍희명	나소운	김복희	빅타	49463	1937.3
번연히아시면서	유행가			김복희	빅타	49466	1937.5
아가씨와도련님	유행가		이복본	김복희	빅타	49471	1937.5
순정의눈물	유행가			김복희	빅타	49474	1937.6
아무럼그럿치	신민요			이규남김복희	빅타	49474	1937.6
북관아가씨	신민요			김복희	빅타	49477	1937.7
순정의상아탑	유행가	박화산	전수린	이규남김복희	빅타	49482	1937.8
처녀일기	신민요			김복희	빅타	49487	1937.9
눈물	신민요	유춘수	김저석	김복희	빅타	49490	1937.11
思君怨		김포몽	김면균	김복희	빅타	49490	1937.11
웃어주세요네	유행가	이부풍	김면균	김복희	빅타	49492	1937.11
이즈시면몰라요	유행가	고마부	호소다요시카쓰	김복희	빅타	49495	1936.7

제목	분류	작사가	작곡가	가수(출연)	발표기관	음반번호	발표일자
구슬픈야곡	유행가	이부풍	김송규	김복희	빅타	KJ-1156	1938.3
내마음알아주세요	유행가	조벽운	형석기	김복희	빅타	KJ-1156	1938.3
명랑한양주	유행가	박화산	김송규	김복희 김해송	빅타	KJ-1157	1938.3
술집의비애	유행가			김복희	빅타	KJ-1161	1938.3
애꾸진달만보고	유행가	박화산	김송규	김복희	빅타	KJ-1161	1938.3
애상곡	유행가	이하윤	전수린	김복희	빅타	KJ-1171	1938.3
탄식하는술잔	유행가	김동운	사사키 슌이치	김복희	빅타	KJ-1171	1938.3
니즈시면몰라요	유행가	고마부	호소다 요시카쓰	김복희	빅타	KJ-1172	1938.3
무정의꿈	유행가	고마부	사사키 슌이치	김복희	빅타	KJ-1172	1938.3
눈물석긴하소연				김복희	빅타	KJ-1210	1938.7
가지말라우요	유행가			김복희	빅타	KJ-1216	1938.8
분바르지안앗소	유행가			김복희	빅타	KJ-1221	1938.8
번연히아시면서	유행가			김복희	빅타	KJ-1226	1938.8
추야애상				김복희	빅타	KJ-1229	1938.10
흐르는풀닙	유행가	김송파	사사키 슌이치	김복희	빅타	KJ-1233	1938.10
눈물도말넛소				김복희	빅타	KJ-1254	1938.11
아가씨감격	유행가	이부풍	문호월	김복희	빅타	KJ-1266	1938.12
길섭혜핀꼿				김복희	빅타	KJ-1277	1938.12
애달푼패배	유행가			김복희	빅타	KJ-1280	1939.1
아무럼그럿치	유행가			이규남 김복희	빅타	KJ-1297	1939.3
함경도아가씨	유행가	박화산	이기영	김복희	빅타	KJ-1299	1939.3
울니고웃는때가 행복한시절	유행가	고마부	최상근	김복희 이훈식	포리도루	X-557	1939.5
청춘비극	유행가	고마부	고창근	김복희 이훈식	포리도루	X-557	1939.5
애닯은산문시			강해인	김복희	포리도루	X-559	1939.6
애상의수첩				김복희	포리도루	X-568	1939.8
백두산아가씨	신민요			김복희	포리도루	X-570	1939.8
압록강처녀				김복희	포리도루	X-570	1939.8
목동수심가				김복희	포리도루	X-577	1939.8
둥둥타령	민요			김복희	포리도루	X-588	1939.9
최후의진정서				김복희	포리도루	X-588	1939.9

제목	분류	작사가	작곡가	가수(출연)	발표기관	음반번호	발표일자
청춘알범	유행가			김복희	포리도루	X-621	1939.10
엇저면그럿탐	유행가			김복희	포리도루	X-622	1939.10

■ 고복수 발표작품 총목록

제목	분류	작사가	작곡가	가수(출연)	발표기관	음반번호	발표일자
이원애곡	유행가	김능인	손목인	고복수	오케	1677	1934.5
타향	유행가	김능인	손목인	고복수	오케	1677	1934.5
불망곡	유행가	송효단	염석정	고복수	오케	1683	1934.10
항구야잘잇거라	유행가	이규희	손목인	고복수	오케	1683	1934.10
젊은배사공	신민요	윤백○	염석정	고복수	오케	1695	1934.7
신아리랑	민요			고복수 강남향 이난영	오케	1696	1934.9
도라지타령	민요			고복수 강남향 이난영	오케	1696	1934.9
애상의거리	유행가			고복수	오케	1703	1936.1
휘파람	유행가			고복수	오케	1723	1935.4
외로운꿈	유행가			고복수	오케	1732	1934.12
그리운넷날	유행가			고복수	오케	1732	1934.12
사랑의노래	유행가			고복수 이난영 김복순	오케	1734	1934.12
즐거운청춘	유행가			고복수 이난영 김복순	오케	1734	1934.12
오!새벽이로다	유행가			고복수	오케	1744	1935.1
희망의언덕	유행가			고복수 이난영	오케	1744	1935.1
바다로가자	유행가			이난영 고복수	오케	1745	1935.1
즐거운석양	유행가			고복수	오케	1759	1935.4
사막의한	유행가			고복수	오케	1762	1935.3
환영	유행가			고복수	오케	1762	1935.3
갈매기신세	유행가			고복수	오케	1764	1935.3
남강행	유행가	남풍월	문호월	고복수	오케	1772	1935.4
오늘도흘너흘너	유행가			고복수	오케	1776	1936.1

제목	분류	작사가	작곡가	가수(출연)	발표기관	음반번호	발표일자
이어도	신민요	김능인	문호월	고복수	오케	1777	1936.1
가로수에기대여	유행가			고복수	오케	1784	1935.6
이국의달	유행가			고복수	오케	1794	1936.1
꿈길천리	유행가	남풍월	손목인	고복수	오케	1796	1934.8
가리감실	신민요		손목인 편곡	고복수	오케	1806	1936.1
평양행진곡	당선향토찬가	김상룡	문호월	고복수	오케	1808	1936.1
구천에맺친한	유행가			고복수	오케	1822	1936.1
落日은수평선	유행가			고복수	오케	1832	1936.1
고향의꿈	유행가			고복수	오케	1840	1935.12
묽어진烽台	유행가		손목인	고복수	오케	1852	1936.1
또도라지	신민요		문호월	고복수	오케	1853	1936.1
哀詞	유행가		손목인	고복수	오케	1862	1936.2
湘南의밤거리	유행가		손목인	고복수	오케	1863	1936.2
정열의신비	유행가			고복수	오케	1874	1937.3
漢水春色	신민요			고복수	오케	1879	1937.3
울며새우네	유행가			고복수	오케	1881	1937.3
오케- 언파레드(하)	유행가레뷰-			고복수 김연월 이난영 강남향 한정옥	오케	1882	1937.3
뿔빠진청춘	유행가	김능인	손목인	고복수	오케	1894	1936.5
리별은설다오	유행가			고복수	오케	1900	1936.6
얼씨구청춘	유행가			이난영 강남향 고복수	오케	1900	1936.6
밀월의대동강	유행가	박영호	손목인	고복수	오케	1908	1936.7
물망초				고복수	오케	1909	1936.7
고향은눈물이냐	유행가	박영호	손목인	고복수	오케	1912	1936.8
불멸의눈길	유행가			고복수	오케	1919	1937.3
유랑의노래	유행가			고복수	오케	1921	1937.3
마음의무지개	유행가			고복수	오케	1935	1937.3
큰애기타령	신민요			고복수	오케	1938	1937.3
짝사랑	유행가	김능인	손목인	고복수	오케	1945	1937.3
黃布車	유행가			고복수	오케	1951	1937.3
말갓혼처녀	신민요			고복수	오케	1952	1937.3

제목	분류	작사가	작곡가	가수(출연)	발표기관	음반번호	발표일자
룸바는부른다	유행가			고복수	오케	1953	1937.3
여자된허물	유행가			고복수	오케	1962	1937.3
流轉兒의노래	유행가			고복수	오케	1964	1937.3
사나희마음	유행가	김능인	손목인 편곡	고복수	오케	1965	1937.3
마차의방울소리	유행가			고복수	오케	12085	1937.12
귀곡새우는밤	유행가			고복수	오케	12104	1938.2
망향시	유행가			고복수	오케	12116	1938.3
고복수걸작집				고복수	오케	12125	1938.4
광야의서쪽	유행가			고복수	오케	12142	1938.7

■ 김용환 발표작품 총목록

제목	분류	작사가	작곡가	가수(출연)	발표기관	음반번호	발표일자
세기말의 노래	유행가	박영호	김탄포	이경설	포리도루	19024	1932.9
목동아리랑	민요			김용환	포리도루	19035	1932.12
서울가두풍경	유행가	김광	김탄포	김용환	포리도루	19025	1933.1
이역정조곡	유행소곡	김광	김탄포	김용환 이경설	포리도루	19025	1933.1
낙동강	유행가			김용환	포리도루	19026	1933.3
조선행진곡	스켓취			김용환 이경설	포리도루	19028	1932.9
얼간망둥이	넌센스			김용환 왕평 이경설	포리도루	19028	1932.9
국경의 애곡		왕평		왕평 이경설김용환	포리도루	19029	193
총각과처녀(상)	극			왕평 이경설김용환	포리도루	19030	1933.1
총각과처녀(하)	극			왕평 이경설김용환	포리도루	19030	1933.1
숨쉬는부두	유행가	추야월	송포마고도	김용환	포리도루	19032	1932.12
춤추며노래하자	유행가			김용환	포리도루	19033	1932.12
鐘路四重奏	유행가	후지타 마사토	森義八郎	김용환	포리도루	19034	1932.12

제목	분류	작사가	작곡가	가수(출연)	발표기관	음반번호	발표일자
천리원정(상)	넌센스	왕평		왕평 김용환 이경설	포리도루	19037	1932.12
천리원정(하)	넌센스	왕평		왕평 김용환 이경설	포리도루	19037	1932.12
방랑인	유행소곡			김용환	포리도루	19045	1933.3
도회의밤거리				왕평 김용환 이경설	포리도루	19046	1933.4
이팔청춘	민요			김용환	포리도루	19048	1933.7
이팔청춘	민요			김용환	포리도루	19048	1933.7
배반당한그남자는	가극	김광	김용환	김용환 전옥	포리도루	19054	1933.4
눈물저즌술잔	유행가		김용환	김용환	포리도루	19057	1933.4
느진봄아침	유행가	왕평	김용환	김용환	포리도루	19058	1933.4
무명초	유행가	김능인	에구치 요시	김용환	포리도루	19058	1933.4
항구의일야(상하)	극	이응호		왕평 전옥 주제가 김용환 (情怨)	포리도루	19062	1933.4
바다의노래	유행가	김용환	池讓편곡	김용환	포리도루	19063	1933.5
하날가도는바람	유행가	마강춘	김탄포	이양순	포리도루	19063	1933.5
그는나를이젓나	유행가	왕평	조자룡	김용환	포리도루	19064	1933.5
러부파레드	유행가		김용환	김용환	포리도루	19067	1933.7
영치기행진곡	유행가		김용환	김용환	포리도루	19067	1933.7
낙엽지는밤	유행소곡	왕평	김용환	전옥	포리도루	19068	1933.7
일엽편주	유행소곡	김광	김탄포	전옥	포리도루	19068	1933.7
마음의노래	유행가		김용환	김용환	포리도루	19071	1933.7
어두운강변에서	유행가		김용환	김용환	포리도루	19071	1933.7
임자없는나루터	유행소곡	마강춘	김용환	이양순	포리도루	19072	1933.7
동무의무덤안고	유행곡			김용환	포리도루	19075	1933.8
큐핏트의화살	유행가	왕평	김용환	김용환	포리도루	19075	1933.8
가을비소래	유행가	이응호	김탄포	강홍식	포리도루	19076	1933.8
이꼴저꼴	유행가	김광	김탄포	김용환	포리도루	19077	1933.8
님의무덤	유행가	마강춘	유현	김용환	포리도루	19080	1933.9
시드는청춘	유행가	마강춘	유현	김용환	포리도루	19080	1933.9
창파만리	유행소곡	왕평	김탄포	이양순	포리도루	19081	1933.9

제목	분류	작사가	작곡가	가수(출연)	발표기관	음반번호	발표일자
항구의히로인	유행소곡	김광	김용환	전옥	포리도루	19081	1933.9
그리워요	유행가	왕평	김탄포	김용환	포리도루	19082	1933.9
울어만주노나	유행가	편월	김탄포	김용환	포리도루	19087	1933.10
주고간노래	유행가	왕평	이춘	김용환	포리도루	19087	1933.10
낙화의한	유행가			김용환	포리도루	19093	1933.11
보느냐저달을	유행가			김용환	포리도루	19093	1933.11
최신아리랑	신민요			김용환 왕수복	포리도루	19095	1933.11
이도령	유행가			김용환	포리도루	19100	1933.12
중거리	서도잡가			김춘홍 김용환	포리도루	19102	1933.12
미스터.조선	유행가			김용환	포리도루	19108	1934.1
방아타령	민요		야마다 에이치 편곡	김춘홍 김용환	포리도루	19111	1934.1
가고싶허	유행가	박영호	전기현	김용환	포리도루	19118	1934.2
情怨	유행가	편월	에구치 요시	김용환	포리도루	19121	1934.2
부평초				김용환	포리도루	19123	1934.5
나도몰라				김용환	포리도루	19124	1934.5
춤을추잔다	유행가			김용환	포리도루	19129	1934.4
사랑의꽃다발	유행가			김용환	포리도루	19130	1934.4
조선타령	신민요	유도순	전기현	김용환 왕수복	포리도루	19133	1934.5
두만강뱃사공	유행가			김용환	포리도루	19134	1934.5
목매처옵니다	유행가	왕평	백남훈	김용환	포리도루	19134	1934.5
사공의서름	유행가	왕평	다케오카 노부히코	김용환	포리도루	19142	1934.6
청춘을차저	유행가	왕평	임벽계	왕수복김용 환	포리도루	19142	1934.6
모던비가	유행가	나운규	전기현	김용환	포리도루	19152	1934.8
부령청진	신민요	최일갑	최일갑	김용환	포리도루	19152	1934.8
지경다지는노래	신민요	김덕재	정사인	윤건영 선우일선 김용환 최창선	포리도루	19157	1934.9
그대의마음	유행가	김정호	김탄포	윤건영	포리도루	19160	1934.10
수일의노래	유행가	김정호	임벽계	김용환	포리도루	19161	1934.10
석양산로	유행가	왕평	김탄포	김용환	포리도루	19162	1934.10

제목	분류	작사가	작곡가	가수(출연)	발표기관	음반번호	발표일자
그 곡조	유행가	이하윤	임벽계	김용환	포리도루	19166	1934.12
고원의새벽	유행가	조영출	임벽계	김용환	포리도루	19173	1935.1
도성의밤노래	짜쓰	조영출	김탄포	김용환	포리도루	19173	1935.1
울기는웨우나요	유행가	왕평	다케오카 노부히코	김용환	포리도루	19179	1935.2
농부	합창	남풍월	임벽계	김용환	포리도루	19180	1935.2
젊은이의봄	유행가	김정호	김탄포	김용환	포리도루	19185	1935.3
이꼴저꼴	유행가	김광	김탄포	김용환	포리도루	19187	1935.3
청춘부두	유행가	조영출	임벽계	김용환	포리도루	19187	1935.3
몽상의불쓰	유행가			김용환	포리도루	19192	1935.4
숨죽은주점	유행가			김용환	포리도루	19192	1935.4
마적의합창	합창	왕평	김용환	김용환	포리도루	19202	1935.6
상투가갓닥	합창			김용환	포리도루	19202	1935.6
상투가갓닥	재즈송	왕평	야마다 에이치	김용환	포리도루	19208	1935.7
상해릴	재즈송	금운탄	야마다 에이치 편	김용환 오리엔탈 리듬뽀이즈	포리도루	19208	1935.7
여정다한	유행가	편월	이면상	윤건영 김용환	포리도루	19208	1935.7
支那街의悲歌	유행가	편월	김탄포	김용환	포리도루	19212	1935.8
어부사시가	유행가	남강월	김탄포	왕수복 김용환	포리도루	19213	1935.8
십삼도합창	유행가	편월	김탄포	김용환 오리엔탈 합창단	포리도루	19217	1935.9
아리랑사시가	유행가	추야월	임벽계	김용환 오리엔탈 합창단	포리도루	19217	1935.9
어부가	유행가	추야월	김탄포	윤건영	포리도루	19219	1935.9
신사발가	신민요	김용환	김용환	선우일선	포리도루	19222	1935.10
사랑가	신민요	편월	김탄포	선우일선 김용환	포리도루	19222	1935.10
붉은꿈푸른꿈	유행가	금운탄	임벽계	김용환	포리도루	19223	1935.10
어머니	유행가	편월	김탄포	왕수복	포리도루	19224	1935.10
笑國萬歲	유행가	편월	임벽계	김용환 로-스쳐	포리도루	19227	1935.11
청춘무정	유행가	편월	임벽계	김용환	포리도루	19227	1935.11

제목	분류	작사가	작곡가	가수(출연)	발표기관	음반번호	발표일자
바다없는항구	유행가	금운탄	김탄포	전옥	포리도루	19228	1935.11
雪嶺을넘어서	유행가	편월	유현	김용환	포리도루	19233	1935.12
야월공산				김용환	포리도루	19233	1935.12
방랑의길손	유행가			김용환	포리도루	19280	1936.1
아가씨마음	유행가	김월탄	김탄포	왕수복	포리도루	19280	1936.1
웃마을권생원	유행가	추야월	김면균	김용환	포리도루	19281	1936.1
마도로스의노래	유행가	왕평	다무라 시게루	김용환	포리도루	19285	1936.2
고향은옛천리인가	유행가	백춘파	아베 다케오	김용환	포리도루	19286	1936.2
청춘과봄	유행가	추야월	다케오카 노부히코	김용환	포리도루	19292	1936.3
상사초	유행가	왕평	김용환	전옥	포리도루	19293	1936.3
안개긴섬	유행가	편월	김용환	김용환	포리도루	19296	1936.3
月夜夢	유행가	임창인	이춘추	김용환	포리도루	19296	1936.3
三番通아가씨	만요	박고송	김용환	김정구	뉴코리아	H-1016	1936.4
春夢	유행가	김목은	김용환	김용환	포리도루	19304	1936.5
인생의행로	유행가			김용환	포리도루	19305	1936.5
은하야곡	신민요	금운탄	기네야 쇼이치로	김용환	포리도루	19312	1936.6
청춘리듬	재즈송	쪼-헨리	구도 스스무 편곡	김용환	포리도루	19314	1936.6
청춘의추억	재즈송	금운탄		김용환	포리도루	19314	1936.6
산간처녀	유행가	왕평	김용환	김용환	포리도루	19319	1936.7
인생타령	재즈송			김용환	포리도루	19324	1936.7
금노다지타령	유행가	금운탄	이면상	김용환	포리도루	19332	1936.9
그리운아미	재즈송			김용환	포리도루	19334	1936.9
그여자의일생 (전편)(상하)	극			전옥 왕수복 김용환	포리도루	19335	1936.9
정한의남북	유행가	금운탄	김로가	김용환	포리도루	19342	1936.9
浮世졈	유행가	일지영	호소다 마사오	김용환	포리도루	19344	1936.9
추억의꿈노래	재즈송	금운탄	이면상	김용환	포리도루	19345	1936.9
그여자의일생 (후편)(상하)	극			전옥 왕평 왕수복 김용환	포리도루	19346	1936.9
떠도는나그네밤	유행가	금운탄	임벽계	김용환	포리도루	19351	1936.10

제목	분류	작사가	작곡가	가수(출연)	발표기관	음반번호	발표일자
탄식하는밤	유행가	김창건	임벽계	김용환	포리도루	19352	1936.10
온실금실	신민요	편월	김용환	선우일선	포리도루	19354	1936.10
당콩	재즈송	일지영	구도 스스무 편곡	김용환	포리도루	19355	1936.10
땡똥!땡똥!	재즈송	김교운	모리 기하치로 편곡	김용환 리듬뽀이즈	포리도루	19355	1936.10
이역의설음	유행가			김용환	포리도루	19361	1936.11
황야의가을	유행가			김용환	포리도루	19364	1936.11
情怨의부두	유행가			김용환	포리도루	19367	1936.11
눈물의피애로				김용환	포리도루	19374	1936.12
달빗을안고	유행가			김용환	포리도루	19376	1936.12
정열의연가				김용환	포리도루	19377	1936.12
제복의처녀(상하)	영화해설			김용환	포리도루	19378	1936.12
가시면몰라요	유행가	추야월	조자룡	김용환	포리도루	19382	1936.12
물래방아타령	신민요	금운탄		김용환	포리도루	19384	1937.1
구십리고개	신민요	금운탄	조자룡	김용환	포리도루	19392	1937.2
항구의이별(하)	결작집			선우일선 김용환 전옥	포리도루	19396	1937.2
지화자좃타	신민요	이소백	임영일	김용환 선우일선	포리도루	19398	1937.3
兄妹(상)	결작집			김영길 김용환	포리도루	19402	1937.4
兄妹(하)	결작집			윤건영 김용환 왕수복 선우일선	포리도루	19402	1937.4
울고떠날길을		금운탄		김용환	포리도루	19405	1937.4
청춘항해	유행가			김용환 김영태	포리도루	19407	1937.5
꼬리빠진처녀	유행가			김용환	포리도루	19409	1937.5
풍월을실고	신민요			김용환	포리도루	19422	1937.7
추억의고향	유행가			김용환	포리도루	19431	1937.8
결작집B				김용환 전옥	포리도루	19433	1937.8
갈매기의탄식	유행가			김용환	포리도루	19438	1937.8
왜이가삼몰나주나요	유행가			김용환	포리도루	19441	1937.10

제목	분류	작사가	작곡가	가수(출연)	발표기관	음반번호	발표일자
남아의의기	애국가			김용환	포리도루	19446	1937.10
반도의용대가	애국가	이주	김준영	김용환	포리도루	19446	1937.10
바다와싸우는어부	유행가			김용환	포리도루		1937.11
얄구진운명	유행가			김용환 임옥매	포리도루		1937.11
어부의노래				김용환	포리도루		1937.11
홍야라타령				김용환	포리도루		1937.12
눈싸힌지평선	유행가			김용환	포리도루		1938.1
나는못노캣네	신민요			김용환	포리도루		1938.2
배꼿타령				김용환	포리도루		1938.2
꼿타령				김용환	포리도루		1938.2
불어라봄바람아	유행가	김정석	성하연	김용환	포리도루	19472	1938.5
추야장				김용환	포리도루	19475	1938.5
旅窓에기대여	유행가	이부풍	조자룡	황금심	빅타	KJ-1252	1938.10
두만강뱃사공	신민요	이원형	임벽게	김용환	포리도루	X-501	1938.12
꼬리빠진처녀	유행가			김용환	포리도루	X-503	1938.12
청춘을차저				왕수복 김용환	포리도루	X-504	1938.12
안개긴섬	유행가	편월	김용환	김용환	포리도루	X-506	1938.12
얄구진운명	유행가	고일우	김준영	임옥매 김용환	포리도루	X-506	1938.12
꼴망태목동	신민요	조명암	김영파	이화자	오케	12190	1938.12
님전화푸리	신민요	조명암	김영파	이화자	오케	12190	1938.12
섬진강嘆曲	유행가	조명암	김영파	남인수	오케	12195	1938.12
홀너간고향집	유행가	조명암	김영파	남인수 이난영	오케	12195	1938.12
애인부대	유행가	조명암	김영파	서봉회	오케	12201	1939.1
모던관상쟁이	만요	조명암	김영파	김정구	오케	12203	1939.1
산호채축	유행가	조명암	김영파	고복수	오케	12205	1939.1
어머님전상백	유행가	조명암	김영파	이화자	오케	12212	1939.1
미녀도	신민요	조명암	김영파	이화자	오케	12212	1939.1
얼너본타관여자	유행가	조명암	김영파	남인수	오케	12213	1939.1
돈타령	신민요	조명암	김영파	김정구	오케	12214	1939.1
제3일요일	유행가	조명암	김영파	이난영 남인수	오케	12214	1939.1
고향은몇천리인가				김용환	포리도루	X-513	1939.1

제목	분류	작사가	작곡가	가수(출연)	발표기관	음반번호	발표일자
총각과처녀(상하)	넌센스			왕평 김용환 이경설	포리도루	X-519	1939.1
도성의밤노래	유행가			김용환	포리도루	X-525	1939.2
뒷골목에피는꽃	유행가			김용환	포리도루	X-525	1939.2
울고야떠날길을	유행가			전옥 김용환	포리도루	X-526	1939.2
산간처녀	유행가			김용환	포리도루	X-527	1939.2
가을의황혼	유행가	조명암	김영파	고복수	오케	12218	1939.2
怨春詞	유행가	노다지	조자룡	임영일	빅타	KJ-1310	1939.3
젊은이의봄	유행가			김용환	포리도루	X-533	1939.3
마도로스의노래	유행가			김용환	포리도루	X-533	1939.3
사랑가	신민요	편월	김탄포	선우일선 김용환	포리도루	X-535	1939.3
그리운아미	재즈송			김용환	포리도루	X-536	1939.3
유칼레리삐삐	재즈송			김용환	포리도루	X-536	1939.3
오로라의눈썰매	유행가	조명암	김영파	남인수	오케	12222	1939.3
금강산절경	신민요	조명암	김영파	이화자	오케	12223	1939.3
화초신랑	만요	조명암	김영파	김정구	오케	12223	1939.3
눈물의피에로	유행가	금운탄	조자룡	김용환	포리도루	X-542	1939.4
금노다지타령	유행가			김용환	포리도루	X-543	1939.4
무명초	유행가	김능인	에구치 요시	김용환	포리도루	X-544	1939.4
낙화유수호텔	신가요	화산월	조자룡	김용환	빅타	KJ-1319	1939.4
술취한陳書房	신가요	김성집	조자룡	김용환	빅타	KJ-1319	1939.4
얼늑진화장지	유행가	조명암	김영파	이화자	오케	12230	1939.4
복덕장사	만요	조명암	김영파	김정구	오케	12236	1939.4
山深夜深	신민요	조명암	김영파	이화자	오케	12236	1939.4
이꼴저꼴	유행가			김용환	포리도루	X-552	1939.5
지나가의비가	유행가			김용환	포리도루	X-552	1939.5
붉은꿈플은꿈	유행가			김용환	포리도루	X-563	1939.6
눈깔먼노다지	신민요	김성집	조자룡	김용환	빅타	KJ-1322	1939.6
정어리타령	신민요	김성집	조자룡	김용환	빅타	KJ-1322	1939.6
연인의무덥압헤	유행가			김용환	빅타	KJ-1331	1939.6
천당과지옥	만요			김용환	빅타	KJ-1332	1939.6
꽃시절	신민요	조명암	김용환	고복수 김정숙 김정구	오케	12240	1939.6

제목	분류	작사가	작곡가	가수(출연)	발표기관	음반번호	발표일자
꼴망태아리랑	신민요	김성집	조자룡	김용환	빅타	KJ-1335	1939.7
초가삼간	신민요	조명암	김용환	이화자	오케	12245	1939.8
사랑낭군	신민요	조명암	김영파	이은파	오케	12260	1939.7
삽살개타령	민요	조명암	김영파	이화자	오케	12265	1939.8
울기는웨우나요	유행가			김용환	포리도루	X-574	1939.8
청춘과봄	유행가			김용환	포리도루	X-574	1939.8
가시면물라요	유행가			김용환	포리도루	X-580	1939.8
홍야라타령	신민요			김용환	포리도루	X-581	1939.8
상투가갯따	재즈송			김용환	포리도루	X-583	1939.8
상해릴	재즈송			김용환	포리도루	X-583	1939.8
연인의무덤압헤				김용환	빅타	KJ-1344	1939.8
田園 二重奏	신민요	이부풍	김용환	김용환 조백조	빅타	KJ-1346	1939.9
사공의설음	유행가	왕평	다케오카 노부히코	김용환	포리도루	X-591	1939.9
구십리고개	유행가			김용환	포리도루	X-	1939.10
내칼에내가절넛소				김용환	빅타	KJ-1357	1939.10
심봉사의탄식	유행가	이부풍	김양춘	김용환	빅타	KJ-1360	1939.12
장모님전항의	가요곡	김성집	김양춘	김용환	빅타	KJ-1381	1940.3
목동의사랑	유행가	조명암	김영파	김정구	오케	K-5031	1941.1
포장친異國街	유행가	조명암	김영파	박향림	오케	31012	1941.1
호르는남꿋동	유행가	조명암	김영파	박향림	오케	31012	1941.1
남산골다방골	유행가	조명암	김영파	이화자	오케	31013	1941.1
오호라父王前	유행가	조명암	김영파	이화자	오케	31013	1941.1
사나회지평선	유행가	조명암	김영파	김정구	오케	K-5035	1941.2
꼿바람분홍비	유행가	조명암	김영파	이화자	오케	K-5034	1941.2
시립슨동백꼿	유행가	조명암	김영파	최병호	오케	K-5035	1941.2
숨쉬는칸데라	유행가	조명암	김영파	이난영	오케	K-5036	1941.2
노랑저고리	신민요	조명암	김영파	이화자	오케	31017	1941.3
아리랑삼천리	신민요	조명암	김영파	이화자	오케	31017	1941.3
눈치로사릿소	유행가	이성림	김영파	이화자	오케	31023	1941.3
신경가는汽車	유행가	조명암	김영파	김정구	오케	31023	1941.3
가거라초립동	신민요	조명암	김영파	이화자	오케	31027	1941.4
함경도장사군	신민요	조명암	김영파	이화자	오케	31027	1941.4
홀너간化粧車	가요곡	화산월	김양춘	김용환	빅타	KA-3036	1941.4

제목	분류	작사가	작곡가	가수(출연)	발표기관	음반번호	발표일자
세기의청춘열차	유행가	조명암	김영파	김정구 권명성	오케	31042	1941.5
님이란남字	신민요	조명암	김영파	이화자	오케	31047	1941.6
얼너본日月曲	유행가	조명암	김영파	이난영	오케	31048	1941.6
비둘기소식	신민요	조명암	김영파	이화자	오케	31133	1942.12

■ 김정구 발표작품 총목록

제목	분류	작사가	작곡가	가수(출연)	발표기관	음반번호	발표일자
부평초	유행가	海粟		김정구	뉴코리아	H-	1935.4
어머니품으로	유행가	백조		김정구	뉴코리아	H-	1935.4
인생의봄	유행가	백조		김정구	뉴코리아	H-	1935.4
쨔스종로	유행가	박고송		김정구	뉴코리아	H-	1935.4
처녀시절	유행가	백조		김정구	뉴코리아	H-	1935.4
三番通아가씨	만요	박고송	김용환	김정구	뉴코리아	H-1016	1936.4
이밤이세기전	만요	달성생	김목운	김정구	뉴코리아	H-1016	1936.4
모던종로	유행가			김정구	뉴코리아	H-1020	1936.5
부평초				김정구	뉴코리아	H-1025	1936.5
어머님품으로	유행가			김정구	뉴코리아	H-1020	1936.5
청춘란데뷰	재즈송			김정구	뉴코리아	H-1025	1936.5
異域의달	유행가			김정구	뉴코리아	H-1028	1936.7
인생의본				김정구	뉴코리아	H-1028	1936.7
황혼의목동	신민요	위정학	해성	김정구	뉴코리아	H-1027	1936.7
힝야라타령	신민요	김주	고불진	김정구	뉴코리아	H-1027	1936.7
처녀시절				김정구	뉴코리아	H-1030	1936.7
야루강타령	신민요			김정구	뉴코리아	H-1043	1936.8
달빛을안고	유행가	초적	초적	김정구	뉴코리아	H-1048	1936.8
해점은백두산	유행가	박고송	해성	김정구	뉴코리아	H-1059	1936.8
항구의선술집	유행가	박영호	박시춘	김정구	오케	1960	1937.2
돈실너가	유행가	박영호	손목인	김정구 외4인	오케	1975	1937.4
유쾌한주정꾼	유행가	박영호	손목인	김정구	오케	1975	1937.4
버들피는고향	유행가	박영호	낙랑인	김정구	오케	1986	1937.3
순정문답	만요	박영호	손목인	김정구 이난영	오케	1988	1937.3
눈깔나온다	유행가			김정구	오케	1999	1937.5
황금송아지	유행가			김정구	오케	1999	1937.5

제목	분류	작사가	작곡가	가수(출연)	발표기관	음반번호	발표일자
건건이하이킹	유행가	박영호	박시춘	김정구 이은파	오케	12008	1937.5
사랑실은남풍	신민요	박영호	양두인	김정구	오케	12009	1937.6
아양과뱃심	유행가	박영호	문호월	김정구	오케	12041	1937.7
바다의와팟슈	유행가	박영호	박시춘	김정구	오케	12042	1937.7
우러라쌕쓰폰	유행가	박영호	김정구	김정구	오케	12055	1937.9
뽐내지마쇼	유행가	박영호	문호월	김정구	오케	12061	1937.10
광란의서울	유행가			김정구	오케	12072	1937.11
백만원이생긴다면	만요	남초영	양상포	김정구 장세정	오케	12079	1937.12
戀愛三色旗	유행가			김정구 이난영	오케	12081	1937.12
창백한물결	유행가	최다인	이시우	김정구	오케	12082	1937.12
왕서방연서	만요	김진문	박시춘	김정구	오케	12092	1938.1
눈물저즌두만강	유행가	김용호	이시우	김정구	오케	12094	1938.1
청춘의불야성	유행가	박루월	양상포	김정구	오케	12101	1938.2
탄식하는사막	유행가	최다인	문호월	김정구 이난영	오케	12101	1938.2
櫻花暴風	만요	조명암	박시춘	김정구	오케	12111	1938.3
타향의집웅밑	유행가	박영호	박시춘	김정구	오케	12114	1938.3
하누님맙쇼	만요	조명암	손목인	김정구 장세정	오케	12123	1938.4
항구의뒷골목	유행가			김정구	오케	12132	1938.5
바다의교향시	유행가	조명암	손목인	김정구	오케	12140	1938.7
총각진정서	만요	조명암	박시춘	김정구	오케	12147	1938.6
타향의술집	유행가	조명암	이시우	김정구	오케	12156	1938.9
뽕빠리의리즘	유행가			김정구	오케	12167	1938.9
잘나자망녕	유행가	조명암	박시춘	김정구	오케	12169	1938.9
눈물의국경	유행가	박영호	이시우	김정구	오케	12177	1938.10
약혼시절				장세정 김정구	오케	12184	1938.11
열여섯살신부				장세정 김정구	오케	12184	1938.11
월급날정보	만요	조명암	박시춘	김정구	오케	12186	1938.11
가정전선	만요	김용호	손목인	장세정 김정구	오케	12186	1938.11
눈물의신호등	유행가	조명암	박시춘	김정구	오케	12193	1938.12

제목	분류	작사가	작곡가	가수(출연)	발표기관	음반번호	발표일자
모던관상쟁이	만요	조명암	김영파	김정구	오케	12203	1939.1
세상은요지경	만요	조명암	박시춘	김정구	오케	12203	1939.1
돈타령	신민요	조명암	김영파	김정구	오케	12214	1939.1
화초신랑	만요	조명암	김영파	김정구	오케	12223	1939.3
신혼삼색기	유행가			김정구 장세정	오케	12226	1939.4
화랑	유행가	최다인	김송규	김정구	오케	12230	1939.4
복덕장사	만요	조명암	김영파	김정구	오케	12236	1939.4
신춘대방송				장세정 김정구	오케	12239	1939.6
화란춘성				김정구	오케	12239	1939.6
꽃시절	신민요	조명암	김용환	고복수 김정숙 김정구	오케	12240	1939.6
봄타령	신민요	김용호	손목인	고복수 김정구	오케	12240	1939.6
마음의태양	유행가			장세정 김정구	오케	12246	1939.8
꿈실혼대동강	유행가			김정구	오케	12249	1939.6
젊은날의꿈	유행가			김정구	오케	12249	1939.6
춘풍신호	유행가	조명암	손목인	김정구 장세정	오케	12250	1939.6
洋襪이천리	유행가	조명암	박시춘	김정구	오케	12258	1939.7
수박행상	만요	조명암	손목인	김정구	오케	12265	1939.8
방랑일기	유행가	강해인	박시춘	김정구	오케	12275	1939.10
가을의漫遊記	유행가	조명암	손목인	김정구	오케	12283	1939.10
십삼도총각회의				김정구	오케	12286	1939.10
뒤저본사진첩	유행가	강해인	김해송	김정구	오케	12292	1939.11
마차의은방울	유행가	조명암	손목인	김정구	오케	12292	1939.11
열정만점	유행가	박원	박시춘	김정구	오케	12302	1939.11
청춘대합실	유행가	유모아	낙랑인	김정구 이화자	오케	12304	1939.12
만유행각	만요			김정구 장세정	오케	12309	1940.1
비상시이발사	만요			김정구	오케	12310	1940.1
김정구걸작집(A)	걸작집	문예부 구성		김정구	오케	20009	1939.12

제목	분류	작사가	작곡가	가수(출연)	발표기관	음반번호	발표일자
김정구걸작집(B)	걸작집	문예부 구성		김정구	오케	20009	1939.12
靑春市街	유행가			김정구	오케	20015	1940.1
북경의달밤	유행가	조명암	손목인	김정구	오케	20018	1940.2
유쾌한봄소식	유행가	조명암	채월탄	김정구	오케	20026	1940.3
장인의호령	만요	박원	채월탄	김정구	오케	20038	1940.5
思鄕의船歌	유행가	율목이	채월탄	김정구	오케	20049	1940.6
땅콩장사	유행가			김정구	오케		1940.7
청춘주막	유행가			김정구 김해송	오케	20057	1940.7
내가슴의슬픈문	유행가			김정구 이난영	오케	K-5008	1940.8
新版守一	만요			김정구	오케	K-5008	1940.8
하이킹부대	유행가	박원	손목인	김정구	오케	K-5012	1940.9
룸바의都城	유행가	이성림	손목인	김정구	오케	K-5018	1940.10
명랑한부부	만요	김용호	손목인	김정구 장세정	오케	K-5018	1940.10
바보家政記	만요			김정구 장세정	오케	K-5024	1940.11
치마타령	만요			김정구	오케	K-5024	1940.11
딸도괜찮아	만요	이부풍	김해송	김정구	오케	K-5027	1940.12
목동의사랑	유행가	조명암	김영파	김정구	오케	K-5031	1941.1
사랑엿장수	유행가	조명암	손목인	김정구	오케	K-5031	1941.1
사나회지평선	유행가	조명암	김영파	김정구	오케	K-5035	1941.2
신경가는洋車	유행가	조명암	김영파	김정구	오케	31023	1941.3
항구의수첩	유행가			김정구	오케	31032	1941.4
櫻花春	유행가	조명암	박시춘	김정구	오케	31035	1941.4
세기의청춘열차	유행가	조명암	김영파	김정구 권명성	오케	31042	1941.5
두루마지행복	유행가	이성림	박시춘	김정구	오케	31044	1941.5
선창의사나회	유행가			김정구	오케	31050	1941.6
斷腸의五里亭	유행가			김정구	오케	30157	1941.7
만주뒷골목	가요곡	조명암	박시춘	김정구	오케	31062	1941.8
尾燈에매달려	가요곡			김정구	오케	31070	1941.10
낙화삼천	가요곡	조명암	김해송	김정구	오케	31084	1942.1
애국반	가요곡	조명암	김해송	김정구	오케	31092	1942.1
너도백년나도백년	가요곡	김다인	박시춘	김정구	오케	31105	1942.5

제목	분류	작사가	작곡가	가수(출연)	발표기관	음반번호	발표일자
서생원일기	가요곡	조명암	김해송	김정구	오케	31111	1942.7
국경의사공	가요곡			김정구	오케	31123	1942.7
촌색씨	가요곡			김정구	오케	31128	1942.8
행복의마차	가요곡			김정구	오케	31137	1942.11

■ 남인수 발표작품 총목록

제목	분류	작사가	작곡가	가수(출연)	발표기관	음반번호	발표일자
눈물의 해협	유행가	김상화	박시춘	강문수	시에론	2003	1936.7
돈도싫소사랑도싫소	유행가	박영호	손목인	남인수	오케	1934	1936.10
범벅서울	유행가	박영호	손목인	남인수	오케	1934	1936.10
항구의하소	유행가	박영호	손목인	남인수	오케	1943	1936.12
눈물의사막길	유행가	박영호	손목인	남인수	오케	1943	1936.12
인생극장	유행가	박영호	문호월	남인수	오케	1961	1937.3
물방아사랑	유행가	박영호	박시춘	남인수	오케	1961	1937.3
애수의제물포	유행가	박영호	손목인	남인수	오케	1976	1937.4
천리타향	유행가	박영호	문호월	남인수	오케	1984	1937.3
유랑마차	유행가	박영호	손목인	남인수	오케	1984	1937.3
사랑의처녀지	유행가				오케	1985	1937.3
일허진곡조	유행가	박영호	손목인	남인수	오케	12000	1937.5
캠핑전선(青い背廣で)	유행가	박영호	고가마사오	남인수	오케	12008	1937.5
님자없는남매	유행가	박영호	손목인	남인수	오케	12011	1937.6
잘잇거라	유행가	박영호	박시춘	남인수	오케	12038	1937.7
유랑선	유행가	박영호	손목인	남인수	오케	12043	1937.7
거리의순정	유행가	박영호	손목인	남인수	오케	12051	1937.9
아가씨운명	유행가			남인수	오케	12062	1937.10
키업는죠각배	유행가			남인수	오케	12069	1937.11
청춘부대	유행가			남인수 송달협 이난영	오케	12077	1937.12
북국의외론손	유행가	김용호	박시춘	남인수	오케	12078	1937.12
타항에외로운손	유행가			남인수	오케		
애수의소야곡	유행가	이로홍	박시춘	남인수	오케	12080	1937.12
망향가	유행가	김용호	양상포	남인수	오케	12093	1938.1
향수	유행가	강해인	양상포	남인수	오케	12093	1938.1

제목	분류	작사가	작곡가	가수(출연)	발표기관	음반번호	발표일자
미소의지평선	유행가		양상포	남인수	오케	12095	1938.1
청춘개가	유행가	박시춘	양상포	남인수	오케	12102	1938.2
長箭바닷가	유행가	김진문	박시춘	남인수 장세정 송달협	오케	12103	1938.2
저달이지면은	유행가	목일신	문호월	남인수 장세정 송달협	오케	12103	1938.2
꼬집힌풋사랑	유행가	조명암	박시춘	남인수	오케	12110	1938.3
얼마나행복일까요	유행가			남인수	오케	12112	1938.3
사랑이천만근	유행가	강해인	박시춘	남인수 장세정	오케	12113	1938.3
청노새탄식	유행가	조명암	손목인	남인수	오케	12122	1938.4
외로운푸념	유행가	김진문	박시춘	남인수	오케	12130	1938.5
세월을등지고	유행가	박영호	손목인	남인수	오케	12139	1938.7
미소의코스	유행가	김용호	박시춘	남인수 이난영	오케	12148	1938.6
남쪽의여수	유행가		고가 마사오	남인수	오케	12150	1938.7
감격의언덕	유행가	조명암	고가 마사오	남인수	오케	12155	1938.9
울니는만주선	유행가	조명암	손목인	남인수	오케	12164	1938.9
신접사리풍경	유행가	조명암	오쿠보 도쿠지로	이난영 남인수	오케	12165	1938.9
항구마다괄세더라	유행가	조명암	박시춘	남인수	오케	12168	1938.9
기로의황혼	유행가	조명암	박시춘	남인수	오케	12175	1938.10
외로운아가씨	유행가			남인수	오케		
청춘공장	유행가	조명암	박시춘	남인수	오케	12185	1938.11
섬진강曲	유행가	조명암	김영파	남인수	오케	12195	1938.12
흘너간고향집	유행가	조명암	김영파	남인수 이난영	오케	12195	1938.12
정한의국경	주제가			남인수	오케	12196	1938.12
인생간주곡	유행가	조명암	박시춘	남인수	오케	12204	1939.1
일너본타관여자	유행가	조명암	김영파	남인수	오케	12213	1939.1
제3일요일	유행가			남인수	오케		
방랑극단	유행가	조명암	박시춘	남인수	오케	12216	1939.2
오로라의눈썰매	유행가	조명암	김영파	남인수	오케	12222	1939.3
청춘야곡	유행가	조명암	박시춘	남인수	오케	12222	1939.3

제목	분류	작사가	작곡가	가수(출연)	발표기관	음반번호	발표일자
꿈인가추억인가	유행가	조명암	송희선	남인수	오케	12229	1939.4
눈물의매리켕	유행가	조명암	송희선	남인수	오케	12231	1939.4
감격시대	유행가	강해인	박시춘	남인수	오케	12237	1939.4
연애편의대	유행가			남인수	오케		
쩨스의꼿거리	유행가	처녀림	송희선	남인수	오케	12242	1939.6
사막의자장가	유행가	조명암	박시춘	남인수	오케	12246	1939.8
고향은젊엇다	유행가			남인수	오케	12251	1939.6
뒷골목청춘	유행가	문일석	이봉룡	남인수	오케	12255	1939.7
초록색해안선	유행가	조명암	이봉룡	남인수	오케	12255	1939.7
눈물의태평양	유행가	조명암	손목인	남인수	오케	12263	1939.8
항구일기	유행가	조명암	박시춘	남인수	오케	12273	1939.10
청춘일기	유행가	조명암	손목인	남인수	오케	12285	1939.10
항구의청춘시	유행가	김운하	박시춘	남인수	오케	12294	1939.11
안개긴상해	유행가	강해인	박시춘	남인수	오케	20004	1939.12
울며혜진부산항	유행가	조명암	박시춘	남인수	오케	20006	1939.12
일홈이기생이다	유행가	조명암	박시춘	남인수	오케	20010	1940.1
추억의여자	유행가			남인수	오케	20013	1940.1
꼿업는화병	유행가	조명암	손목인	남인수	오케	20017	1940.2
슬기찬천리마	유행가	조명암	손목인	남인수	오케	20019	1940.2
남쪽의연가	유행가	조명암	김해송	남인수	오케	20028	1940.3
망향의뺀취	유행가	조명암	손목인	남인수	오케	20045	1940.6
人生내거리	유행가			남인수 박향림 장세정	오케	20050	1940.6
인생산맥	유행가			남인수	오케	20054	1940.7
남인수걸작집(상하)	유행가			남인수 轟夕起子 (대사)	오케	31000	1940.8
진주의달밤	유행가			남인수	오케		
눈오는부두	유행가	율목이	채월탄	남인수	오케	K-5011	1940.9
오케걸작집	유행가			남인수	오케		
불어라쌍고동	유행가	조명암	양상포	남인수	오케	31003	1940.10
울어라쌍고동	유행가			남인수	오케		
눈오는네온가	유행가	조명암	박시춘	남인수	오케	31005	1940.10
잘잇거라전우야	유행가	조명암	박시춘	남인수	오케	K-5020	1940.10
청춘소야곡	유행가			남인수	오케	K-5020	1940.10

제목	분류	작사가	작곡가	가수(출연)	발표기관	음반번호	발표일자
오케가요걸작집	걸작집			남인수 박향림 이인권 김정구 이난영 장세정	오케	31002	1940.11
문허진오작교	유행가	조명암	손목인	남인수	오케	31007	1940.11
미완성戀歌	유행가	조명암	김해송	남인수	오케	K-5023	1940.11
분바른青鳥	유행가	조명암	박시춘	남인수	오케	31010	1940.12
오케가요걸작집제2탄	걸작집	문예부 구성		가수전원	오케	31015	1941.1
끈허진테푸	유행가		이봉룡	남인수	오케	K-5032	1941.1
수선화	유행가	조명암	박시춘	남인수	오케	31019	1941.2
추억은상록수	유행가	이성림	송희선	남인수	오케	31022	1941.3
그리운茶집	유행가	조명암	박시춘	남인수	오케	31030	1941.4
여인행로	유행가	조명암	박시춘	남인수 이난영	오케	31036	1941.5
妻의面影	유행가	이창근	조계원	남인수	오케	31036	1941.5
무정천리	유행가	조명암	박시춘	남인수	오케	31039	1941.6
청춘항구	유행가	조명암	박시춘	남인수	오케	31039	1941.6
常綠의거리	유행가	조명암	이봉룡	남인수	오케	31045	1941.6
집없는천사	가요곡	조명암	박시춘	남인수	오케	31052	1941.7
인생	가요곡	조명암	김해송	남인수	오케	31053	1941.7
포구의인사	가요곡	김다인	이봉룡	남인수	오케	31065	1941.10
인생출발	가요곡	조명암	박시춘	남인수	오케	31065	1941.10
윤수건길손	가요곡	조명암	박시춘	남인수	오케	31061	1941.8
비오는삼삼봉	가요곡	조명암	박시춘	남인수	오케	31072	1941.10
나의회상시	가요곡	강갑순	이봉룡	남인수	오케	31073	1941.10
달려라노새	가요곡			남인수	오케		
오호라왕평	가요곡	조명암	김해송	남인수	오케	31080	1941.12
그대와나	주제가	조명암	김해송	남인수 장세정	오케	31084	1942.1
강남의나팔수	가요곡	조명암	김해송	남인수	오케	31085	1942.1
青旗紅旗	가요곡			남인수	오케	31086	1942.1
지평선아	가요곡	김다인	윤학구	남인수	오케	31094	1942.2

제목	분류	작사가	작곡가	가수(출연)	발표기관	음반번호	발표일자
남매(1~8)	가요극	조명암		유계선 한일선 박창원 주제가 : 남인수 장세정	오케	20119~22	1942.3
병원선	가요곡	조명암	박시춘	남인수	오케	31097	1942.3
국민皆勞歌	신가곡			남인수 장세정	오케	31101	1942.5
다정등대	가요곡	김다인	이봉룡	남인수	오케	31103	1942.5
남매	가요곡	조명암	이봉룡	남인수	오케	31110	1942.5
낙화유수	가요곡	조명암	이봉룡	남인수	오케	31110	1942.5
등불무성	가요곡	김다인	김해송	남인수	오케	31114	1942.7
사막의화원	가요곡	조명암	박시춘	남인수	오케	31114	1942.7
춘향전(1~10)	가요극주 제가	조명암 각색	문예부 선출	유계선 박창환 강정애 이백수 (설명)남인수 이화자(노래)	오케	31116~20	1942.7
남쪽의달밤	가요곡	조명암	박시춘	남인수	오케	31122	1942.7
미풍의항구	가요곡			남인수	오케	31127	1942.8
낭자일기	가요곡	조명암	박시춘	남인수	오케	31127	1942.8
일자상서	가요곡	조명암	김해송	남인수	오케	31135	1942.11
바다의반평생	가요곡	조명암	남방춘	남인수	오케	31135	1942.11
청년고향	가요곡	김다인	박시춘	남인수	오케	31136	1942.11
인생선	가요곡	김다인	이봉룡	남인수	오케	31136	1942.11
어머님전상백(1~8)	가요극삽 입곡	조명암	문예부 선곡	남인수 이화자	오케	31140~3	1942.12
어머님안심하소서	가요곡	조명암	김해송	남인수	오케	31146	1942.12
남아일생	가요곡	조명암	이봉룡	남인수	오케	31158	1943.2
대지의사나이	가요곡	조명암	박시춘	남인수	오케	31167	1943.6
서귀포칠십리	가요곡	조명암	박시춘	남인수	오케	31167	1943.6
오케가요극장	가요극			배우 유계선 (낭독대사) 남인수 (노래)	오케	31175	1943.8

제목	분류	작사가	작곡가	가수(출연)	발표기관	음반번호	발표일자
혈서지원	가요곡	조명암	박시춘	백년설 박향림 남인수	오케	31193	1943.12
이천오백만감격	가요곡	조명암	김해송	남인수 이난영	오케	31193	1943.11
고향수만리				남인수			
순정월야				남인수			
일가친척				남인수			
흘러온남매				남인수			
가거라삼팔선				남인수			
희망삼천리				남인수			
몽고의밤				남인수			
달도하나해도하나				남인수			
여수야화				남인수			
해같은내마음				남인수			
망향의사나이				남인수			
흘거본삼팔선				남인수			
청춘무성				남인수			
향수				남인수			
사랑의낙랑공주				남인수			
허물어진청춘성				남인수			
내고향진주				남인수			
너와나의꽃수레				남인수			
무정백서				남인수			
사랑의수화				남인수			
눈물의청춘선				남인수			
고향은내사랑				남인수			
이별의부산정거장				남인수			
고향의그림자				남인수			
밤비는온다				남인수			
가을인가가을				남인수			
기다리겠어요				남인수			
청춘고백				남인수			
미련만남았소				남인수			
추억에운다				남인수			
휴전선엘레지				남인수			

제목	분류	작사가	작곡가	가수(출연)	발표기관	음반번호	발표일자
추억의소야곡				남인수			
리라꽃피는밤				남인수			
꿈은사라지다				남인수			
이별의플레트홈				남인수			
이별의종열차				남인수			
사랑의고백				남인수			
영애의사랑				남인수			
낭자의눈물				남인수			
그사랑바친죄로				남인수			
산유화				남인수			
바다와같은마음				남인수			
불효자의하소				남인수			
눈물진봄아가씨				남인수			
무정열차				남인수			
기타야곡				남인수			
작별				남인수			
내고향내어머니				남인수			
다정도병이런가				남인수			
어린결심				남인수			
애상의밤				남인수			
마도로스사랑				남인수			
애수의밤비는온다				남인수			
오 이나라 나이팅겔 이효정님				남인수			
방랑자				남인수			
결혼청첩장				남인수			
풍랑				남인수			
기다려다오				남인수			
세월이늙어가네				남인수			
서울가도 부산가도				남인수			
방초는푸르건만				남인수			
고요한 밤				남인수			
캬라반의방울소리				남인수			
황혼의사나이				남인수			
경부선엘레지				남인수			
내진정몰랐구나				남인수			

제목	분류	작사가	작곡가	가수(출연)	발표기관	음반번호	발표일자
눈오는밤				남인수			
달리는완행열차				남인수			
삼백리고향길				남인수			
원앙의그림자				남인수			
진주의하룻밤				남인수			
황성옛터				남인수			
사백환의인생비극				남인수			
무너진사랑탑				남인수			
울리는경부선				남인수			
수일의노래				남인수			
별만이아는인생				남인수			
비오는정거장				남인수			
나는떠난다				남인수			
기타소릴들나요				남인수			
이별의한강인도교				남인수			
고향친구				남인수			
허물어진청춘				남인수			
한많은백마강				남인수			
눈감아드리오리				남인수			
불효자는떠납니다				남인수			
유정무정				남인수			
나는사람이아니외다				남인수			
님의통곡				남인수			
사월의깃발				남인수			
석류꽃피는고향				남인수			
한많은누님				남인수			
모른체하네				남인수			
이별의소야곡				남인수			
이별슬픈플래트홈				남인수			
운명의카라반				남인수			
사랑에우는밤				남인수			
사랑의기원				남인수			
고향산천				남인수			
인생의귀향지				남인수			
꽃피는청춘마을				남인수			
청춘무정				남인수			

제목	분류	작사가	작곡가	가수(출연)	발표기관	음반번호	발표일자
不死鳥	유행소곡	김능인	문호월	이난영	오케	1587	1933.10
孤寂	서정소곡	김능인	문호월	이난영	오케	1587	1933.10
향수	유행소곡	김능인	염석정	이난영	오케	1580	1933.10
過去夢	유행가			이난영	오케	1590	1933.11
홍등의탄식	유행가			이난영	오케	1590	1933.11
밤고개를넘어서	유행가	신불출	문호월	이난영	오케	1607	1933.12
신강남	신민요	고마부	오낙영	이난영	오케	1607	1933.12
스케팅시대	유행가	김능인	손목인	이난영 김창배	오케	1608	1933.12
아츰전주곡	유행가	김능인	손목인	이난영	오케	1608	1933.12
괴로운꿈길	유행가			이난영	오케	1617	1934.1
봄마지	유행가	윤석중	문호월	이난영	오케	1618	1934.1
사랑의고개	유행가	김능인	김기방	이난영	오케	1618	1934.1
사랑의무덤	유행가			이난영	오케	1632	1934.2
월견화	유행가			이난영	오케	1632	1934.2
네네그래주세요	만요			이난영 김창배	오케	1633	1934.2
익살마진지게꾼	만요			이난영 김창배	오케	1633	1934.2
바다의로맨스	유행가	김능인	문호월	이난영	오케	1642	1934.3
영춘곡	유행가	김능인	염석정	이난영	오케	1642	1934.3
별오돌독	제주민요	김능인	문예부 편곡	이난영	오케	1643	1934.3
밤의애수	유행가	이규남	손목인	이난영	오케	1657	1934.4
청춘亂想	유행가	김능인	염석정	이난영	오케	1657	1934.4
광야에서	유행가	김능인	문호월	이난영	오케	1660	1934.4
망월	유행가	신불출	손목인	이난영	오케	1660	1934.4
비오는여름밤	유행가			이난영	오케	1672	1934.5
野童의노래	유행가			이난영	오케	1672	1934.5
봄강	유행가	김능인	문호월	이난영	오케	1681	1934.6
오대강타령	신민요	김능인	문호월	이난영	오케	1681	1934.6
청춘유정	유행가			이난영 고복수 강남향	오케	1682	1934.6

제목	분류	작사가	작곡가	가수(출연)	발표기관	음반번호	발표일자
바다의행진곡	유행가			고복수 이난영 강남향	오케	1684	1934.6
鈴蘭花	유행가	김능인	염석정	이난영	오케	1691	1934.7
녹쓸은거문고	유행가	김능인	오낙영	이난영	오케	1693	1934.7
에헤라청춘	신민요	김능인	염석정	이난영	오케	1694	1934.7
젊은배사공	신민요	윤석중	염석정	고복수 이난영	오케	1695	1934.7
도라지타령	민요			이난영	오케	1696	1934.7
신아리랑	민요			고복수 이난영 강남향	오케	1696	1934.7
시골길	유행가			이난영	오케	1702	1934.8
시집사리삼년	유행가			이난영	오케	1702	1934.8
집씨의노래	유행가			이난영	오케	1703	1934.8
고사리를꺽그며	유행가			고복수 이난영 강남향	오케	1704	1934.8
情炎을안고	유행가	손재륜	손목인	이난영	오케	1710	1934.9
인연업는사랑	서정소곡	김능인	손목인	이난영 고복수 강남향	오케	1711	1934.9
相思草	신민요			이난영	오케	1716	1934.10
실연자의기원	유행가			이난영	오케	1716	1934.10
강변의비밀	유행가	김능인	손목인	이난영	오케	1719	1934.9
감상의가을	유행가	박팔양	염석정	이난영	오케	1726	1934.11
등대불과개나리	유행가	김능인	문호월	이난영	오케	1733	1934.12
어촌낙조	유행가	차몽암	염석정	이난영	오케	1733	1934.12
사랑의노래	유행가			고복수 이난영	오케	1734	1934.12
즐거운청춘	유행가			고복수 이난영	오케	1734	1934.12
희망의언덕	유행가			고복수 이난영	오케	1744	1935.1
국경	유행가	김능인	손목인	이난영	오케	1745	1935.1
바다로가자	유행가	남풍월	손목인	이난영 고복수	오케	1745	1935.1
월아소곡	유행가			이난영	오케	1759	1935.2

제목	분류	작사가	작곡가	가수(출연)	발표기관	음반번호	발표일자
유허를지나며	유행가	김능인	문호월	이난영	오케	1765	1935.3
창파천리	유행가			이난영 김연월	오케	1776	1935.5
이어도	유행가	김능인	문호월	이난영	오케	1777	1935.5
松京落日	유행가			이난영	오케	1784	1935.6
목포의눈물	지방신민요	문일석	손목인	이난영	오케	1795	1935.8
봄아가씨	유행가	남풍월	문호월	이난영	오케	1795	1935.8
흐르는스텝	유행가	문예부	손목인	고복수 이난영	오케	1803	1935.9
호이타령	신민요	남풍월	손목인	이난영	오케	1806	1935.9
구천에맺친한	유행가			이난영	오케	1822	1935.10
新谿谷山	신민요	김능인	문호월	이난영	오케	1831	1935.11
아버지는어데로	유행가	신불출	손목인	이난영	오케	1840	1935.12
흐르는별	유행가		문호월	이난영	오케	1862	1936.2
아지랑이눈물	유행가	남풍월	손목인	이난영	오케	1873	1936.3
아츰의출범	유행가	정서죽	손목인	이난영	오케	1873	1936.3
우리들은젊은이	유행가	김능인	고가 마사오	김해송 이난영	오케	1880	1936.4
봄소식	유행가	김능인	김해송	이난영 고복수	오케	1881	1936.4
오케-언파레-드 (상)	유행가			김연월 이난영 가수일동	오케	1882	1936.4
캐리오카	째쓰쏭	문예부		김해송 이난영	오케	1883	1936.4
심슬구진봄바람	유행가			이난영	오케	1887	1936.4
님사는마을	재즈송	장한월	이경주	이난영	오케	1889	1936.4
낙화의눈물	재즈송	김능인	손목인	이난영	오케	1889	1936.4
갑판의소야곡	유행가	고마부	손목인	이난영	오케	1895	1936.5
남포로가는배	유행가	김능인	손목인	이난영	오케	1901	1936.6
유선형아리랑	유행가			이난영	오케	1902	1936.6
이별은설다오	유행가			고복수 이난영	오케	1900	19336.6
명랑한젊은날	유행가	박영호	김송규	이난영 김해송	오케	1906	1936.7
알어달나우요	유행가	박영호	김송규	이난영	오케	1907	1936.7
청춘해협	유행가	박영호	문호월	이난영 김해송	오케	1913	1936.8

제목	분류	작사가	작곡가	가수(출연)	발표기관	음반번호	발표일자
흐르는세월	유행가	박영호	고가마사오	이난영	오케	1915	1936.8
사랑은물거품	유행가	박영호	문호월	이난영	오케	1920	1936.9
얼룩진매무시	유행가			이난영	오케	1922	1936.9
지워진사랑	유행가			이난영	오케	1927	1936.10
감격의그날	째쓰쏭	박영호	김송규	김해송 이난영	오케	1928	1936.10
이별전야	째쓰송	박영호	김송규	이난영	오케	1928	1936.10
마도로스의꿈	유행가	박영호	김송규	이난영	오케	1937	1936.11
청춘항의	유행가	박영호	손목인	김해송 이난영	오케	1937	1936.11
청춘제	유행가			김해송 이난영	오케	1939	1936.12
추억의등대	유행가	조명암	손목인	이난영	오케	1943	1936.12
당신은깍정이야요	유행가	박영호	김송규	이난영	오케	1944	1936.12
룸바는부른다	유행가			이난영	오케	1953	1937.1
연애특급	유행가	박영호	나팔인	이난영	오케	1960	1937.2
올팡갈팡	유행가	박영호	김송규	김해송 이난영	오케	1963	1937.4
고향은부른다	유행가	박영호	김송규	이난영 이봉룡	오케	1963	1937.4
봄처녀	유행가	박영호	손목인	이난영	오케	1974	1937.4
순정문답	만요	박영호	손목인	김정구 이난영	오케	1988	1937.3
마음의창공	유행가	박영호	강명철	이난영	오케	1990	1937.3
추억의장미	유행가			이난영	오케	12000	1937.5
이!글세엇저면	유행가	처녀림	고가마사오	이난영	오케	12007	1937.5
영란꼿필때	유행가	박영호	손목인	이난영	오케	12011	1937.6
문허진荒城	유행가	박영호	김송규	이난영	오케	12039	1937.7
연애합대	유행가	박영호	박시춘	김해송 이난영	오케	12042	1937.7
우럿답니다	유행가	박영호	김송규	이난영	오케	12052	1937.9
배떠날때	유행가			이난영	오케	12063	1937.10
끗업는탄식	유행가			이난영	오케	12065	1937.10
눈물의자장가	유행가			송달협 이난영	오케	12070	1937.11

제목	분류	작사가	작곡가	가수(출연)	발표기관	음반번호	발표일자
외로운길손	유행가			송달협 이난영	오케	12070	1937.11
청춘부대	유행가			남인수 송달협 이난영	오케	12077	1937.12
海鳥曲	유행가	이로홍	양상포	이난영	오케	12079	1937.12
연애삼색기	유행가			김정구 이난영	오케	12081	1937.12
鋪道의騎士	유행가			송달협 이난영	오케	12081	1937.12
눈물의자장가	유행가			이난영	오케	12084	1937.12
독수공방	유행가	신강	박시춘	이난영	오케	12091	1938.1
넘우심하오	유행가	강해인	박시춘	이난영	오케	12092	1938.1
망향가	유행가	김용호	양상포	남인수 이난영	오케	12093	1938.1
탄식하는사막	유행가	최다인	문호월	김정구 이난영	오케	12101	1938.2
술뒤에오는것	유행가	김용호	박시춘	이난영	오케	12111	1938.3
산호빗하소연	유행가	조명암	박시춘	이난영	오케	12113	1938.3
이제나저제나	유행가	박영호	김송규	이난영	오케	12114	1938.3
애당초붙어	유행가	조명암	박시춘	이난영	오케	12123	1938.4
창랑에지는꽃	유행가	김용호	손목인	이난영	오케	12130	1938.5
사랑은가시밧	유행가	조명암	박시춘	이난영	오케	12140	1938.7
꽃피는포구	유행가	조명암	손목인	이난영	오케	12147	1938.6
미소의코스	유행가	김용호	박시춘	남인수 이난영	오케	12148	1938.6
파무든편지	유행가	조명암	손목인	이난영	오케	12148	1938.6
괄세를하오	유행가	조명암	박시춘	이난영	오케	12155	1938.9
님전상서	유행가	조명암	박시춘	이난영	오케	12164	1938.9
신접사리풍경	유행가	조명암	오쿠보 도쿠지로	이난영 남인수	오케	12165	1938.9
외로운處女島	유행가			이난영	오케	12167	1938.9
병든장미	유행가	조명암	이봉룡	이난영	오케	12168	1938.9
이난영걸작집(A)	걸작집	문예부	문예부 편곡	이난영	오케	12176	1938.10
이난영걸작집(B)	걸작집	문예부	문예부 편곡	이난영	오케	12176	1938.10

제목	분류	작사가	작곡가	가수(출연)	발표기관	음반번호	발표일자
홀겨본가정뉴-스	만요			김해송 이난영	오케	12179	1938.10
낙엽일기	유행가			김해송 이난영	오케	12179	1938.10
거리의낙화	유행가	조명암	엄재근	이난영	오케	12185	1938.11
홀녀간고향집	유행가	조명암	김영파	남인수 이난영	오케	12195	1938.12
국경애화				이난영	오케	12196	1938.12
목포의추억	유행가	문일석	이봉룡	이난영	오케	12204	1939.1
제3일요일	유행가	조명암	김영파	이난영 남인수	오케	12214	1939.1
돈반정반	유행가	조명암	박시춘	이난영	오케	12216	1939.2
紅炎의街燈빛	유행가	조명암	이봉룡	이난영	오케	12225	1939.4
달업는항로	유행가	김용호	엄재근	이난영	오케	12232	1939.4
눈물의事變	유행가	조명암	박시춘	이난영	오케	12237	1939.4
연애算術	유행가	조명암	박시춘	이난영	오케	12238	1939.6
남행열차	유행가	조명암	박시춘	이난영	오케	12247	1939.6
일허버린아버지	유행가	조명암	손목인	이난영	오케	12256	1939.7
바다의꿈	유행가	조명암	박시춘	이난영	오케	12263	1939.8
다방의푸른꿈	유행가	조명암	김해송	이난영	오케	12282	1939.10
연락선비가	유행가	조명암	손목인	이난영	오케	12273	1939.10
눈물의商船	유행가	박원	손목인	이난영	오케	12293	1939.11
열풍	유행가			이난영	오케	12294	1939.11
끗업는白沙地	유행가			이난영	오케	12309	1940.1
담배집처녀	유행가	조명암	손목인	이난영	오케	20004	1939.12
춤추는해바라기	유행가			이난영	오케	20013	1940.1
우러라문풍지	유행가	박영호	김해송	이난영	오케	20016	1940.2
홀겨본과거몽	유행가	박영호	김해송	이난영	오케	20016	1940.2
연지곤지	유행가	조명암	손목인	이난영	오케	20019	1940.2
애수의압록강	유행가	조명암	손목인	이난영	오케	20020	1940.2
항구야울지마라	유행가	조명암	박시춘	이난영	오케	20025	1940.3
처녀합창	유행가	박원	김해송	장세정 박향림 이난영	오케	20037	1940.5
失戀草	유행가			이난영	오케	20043	1940.5
船人의안해	유행가	김용호	박시춘	이난영	오케	20045	1940.6
항구의불근소매	유행가	조명암	손목인	이난영	오케	20058	1940.7

제목	분류	작사가	작곡가	가수(출연)	발표기관	음반번호	발표일자
남경아가씨	유행가	조명암	이봉룡	이난영	오케	K-5004	1940.8
내마음의슬픈문	유행가			김정구 이난영	오케	K-5008	1940.8
가거라똑딱선	유행가	조명암	이봉룡	이난영	오케	K-5011	1940.9
西窓의밤눈물	유행가	조명암	박시춘	이난영	오케	K-5021	1940.11
차이나등불	유행가	조명암	김해송	이난영	오케	31001	1940.11
오케가요걸작집 제1집	걸작집			남인수 박향림 이인권 김정구 이난영 장세정	오케	31002	1940.11
눈감은포구	유행가	조명암	박시춘	이난영	오케	31003	1940.10
꿈꾸는타관역	유행가	이성림	김해송	이난영	오케	K-5026	1940.12
꼿도실소풀도실소	유행가	조명암	박시춘	이난영	오케	31014	1941.1
오케가요걸작집 제2집	걸작집	문예부 구성		가수전원	오케	31015	1941.1
진달내시첩	유행가	조명암	이봉룡	이난영	오케	31016	1941.1
날짜업는일기	유행가	조명암	김해송	이난영	오케	31019	1941.2
숨쉬는칸데라	유행가	조명암	김영파	이난영	오케	K-5036	1941.2
흘러간학창	유행가	조명암	이봉룡	이난영	오케	31021	1941.4
그대안해는감니다	유행가			이난영	오케	31029	1941.4
풀각시고향	유행가	조명암	임근식	이난영	오케	31030	1941.4
할빈서온소식	유행가			이난영 고운봉	오케	31032	1941.4
봄편지	유행가	김다인	고가 마사오	이난영	오케	31035	1941.4
여인행로	유행가	조명암	박시춘	남인수 이난영	오케	31036	1941.5
어머니울음	유행가	이성림	이봉룡	이난영	오케	31044	1941.5
희망	유행가	조명암	김해송	이난영	오케	31045	1941.6
얼너본일월곡	유행가	조명암	김영파	이난영	오케	31048	1941.6
고향	유행가	조명암	김해송	이난영	오케	31053	1941.7
상사몽	유행가			이난영	오케	31056	1941.7
마음의포구	가요곡	김다인	김해송	이난영	오케	31061	1941.8
안해의윤리	주제가	조명암	김해송	이난영	오케	31071	1941.9
娘娘祭	가요곡	김다인	이봉룡	이난영	오케	31072	1941.10
해점은南洋路	가요곡			이난영	오케	31080	1941.12

제목	분류	작사가	작곡가	가수(출연)	발표기관	음반번호	발표일자
신춘엽서	가요곡	조명암	김해송	이난영	오케	31085	1942.1
태양송	가요곡			이난영 남인수	오케	31088	1942.1
산호초	가요곡	김다인	이봉룡	이난영	오케	31094	1942.2
할빈다방	가요곡	조명암	김해송	이난영	오케	31099	1942.3
들과산	가요곡			이난영 박향림	오케	31101	1942.5
목포는항구	가요곡	조명암	이봉룡	이난영	오케	31103	1942.5
옥루몽	가요곡	조명암	김해송	이난영	오케	31111	1942.7
홍도	가요곡	조명암	서영덕	이난영	오케	31122	1942.7
열녀비	가요곡	조명암	박시춘	이난영	오케	31124	1942.7
옥잠화	가요곡	조명암	송희선	이난영	오케	31129	1942.8
행복의마차	가요곡			김정구·이난영	오케	31137	1942.11
목화를따며	주제가	조명암	김해송	이난영	오케	31144	1942.12
낙화일편	가요곡	조명암	김해송	이난영	오케	31147	1942.12
장화홍련전(1~12)	가요극	조명암 각색	문예부 선곡	복혜숙 이난영 (주제가) 유계선 김양춘 이백수	오케	31151~6	1943.2
인생가두	가요곡	조명암	김해송	이난영	오케	31172	1943.8
이천오백만감격	가요곡	조명암	김해송	남인수 이난영	오케	31193	1943.11

■ 김해송 발표작품 총목록

제목	분류	작사가	작곡가	가수(출연)	발표기관	음반번호	발표일자
항구의서정	유행가	남풍월	김송규	김해송	오케	1820	1935.10
우리들은젊은이	유행가	김능인	고가 마사오	김해송 이난영	오케	1880	1936.4
청공(靑空)	째쓰쏭	문예부		김해송	오케	1883	1936.4
캐리오카	째쓰쏭	문예부		김해송 이난영	오케	1883	1936.4
사나희설음	유행가			김해송	오케	1887	1936.4
청춘은물결인가	유행가	김능인	김송규	김해송	오케	1895	1936.5
무정한밤차	유행가	김능인	김송규	김연월	오케	1901	1936.6

제목	분류	작사가	작곡가	가수(출연)	발표기관	음반번호	발표일자
꽃서울	유행가	박영호	고가 마사오	김해송	오케	1906	1936.7
명랑한젊은날	유행가	박영호	김송규	이난영 김해송	오케	1906	1936.7
알어달나우요	유행가	박영호	김송규	이난영	오케	1907	1936.7
첫사랑	유행가	염석정	김송규	김해송	오케	1907	1936.7
설음의벌판	유행가	박영호	김해송	김해송	오케	1912	1936.8
꽃피는桑山浦	유행가	김능인	문호월	이은파 김해송	오케	1913	1936.8
청춘해협	유행가	박영호	문호월	이난영 김해송	오케	1913	1936.8
사나히스물다섯	유행가	박영호	고가 마사오	김해송 이은파	오케	1915	1936.8
불멸의눈길	유행가	박영호	김송규	김해송	오케	1919	1936.8
시악씨비밀	유행가	박영호	문호월	이은파 김해송	오케	1922	1936.9
단풍제	유행가	박영호	김송규	이은파 김해송	오케	1925	1936.10
안달이나요	신민요	김능인	김송규	이은파	오케	1925	1936.10
고향의달빛	유행가			김해송	오케	1927	1936.10
감격의그날	째쓰쏭	박영호	김송규	김해송 이난영	오케	1928	1936.10
이별전야	째쓰쏭	박영호	김송규	이난영	오케	1928	1936.10
길섶에피는꽃	유행가	박영호	김송규	김현숙	오케	1930	1936.10
청춘쌍곡선	유행가	박영호	김송규	김현숙 고복수	오케	1935	1936.11
마도로스의꿈	유행가	박영호	김송규	이난영	오케	1937	1936.11
靑春抗議	유행가	박영호	손목인	김해송 이난영	오케	1937	1936.11
가시면실여	유행가			김해송	오케	1939	1936.12
청춘제	유행가			김해송 이난영	오케	1939	1936.12
카푸리의섬	유행가			김해송	오케	1940	1936.11
당신은깍정이야요	유행가	박영호	김송규	이난영	오케	1944	1936.12
어엽분惡魔	유행가	박영호	손목인	김해송	오케	1944	1936.12
연락선은떠난다	유행가	박영호	김송규	장세정	오케	1959	1937.2
천리춘색	민요	박영호	김송규	김해송 이은파	오케	1959	1937.2
애달픈행복	유행가	박영호	김송규	고복수	오케	1962	1937.3

제목	분류	작사가	작곡가	가수(출연)	발표기관	음반번호	발표일자
고향은부른다	유행가	박영호	김송규	이난영 이봉룡	오케	1963	1937.4
올팡갈팡	유행가	박영호	김송규	김해송 이난영	오케	1963	1937.4
고향의로맨스	째쓰쏭	박향노	김송규	김해송	오케	1966	1937.3
목장의로맨스	째쓰쏭	박향노	김송규	김해송	오케	1966	1937.3
인생오전	유행가	박영호	김송규	김해송	오케	1974	1937.4
애상의뿌루쓰	째쓰쏭			김해송	오케	1977	1937.4
한양천리	신민요	박영호	김송규	춘외춘	오케	1987	1937.3
청춘풀이	만요	박영호	김송규	김해송 이은파	오케	1988	1937.3
꽃피고새우러도	유행가	박영호	김송규	장세정 이봉룡	오케	12009	1937.6
장미는피엿소	유행가	박영호	박시춘	김해송	오케	12010	1937.6
아듀몬파리	째쓰쏭			김해송	오케	12014	1937.6
문허진荒城	유행가	박영호	김송규	이난영	오케	12039	1937.7
연애함대	유행가	박영호	박시춘	김해송 이난영	오케	12042	1937.7
라쿠카라차	째쓰쏭			김해송	오케	12043	1937.7
방아타령	二重奏			문호월 김해송	오케	12050	1937.7
우럿답니다	유행가	박영호	김송규	이난영	오케	12052	1937.9
고백하세요네?	유행가	박영호	김송규	장세정	오케	12054	1937.9
밀월의코스	유행가	박영호	김송규	김해송	오케	12054	1937.9
요평개조평개	유행가	박영호	김송규	이은파	오케	12061	1937.10
정열의크로바	유행가			김해송	오케	12065	1937.10
센치의가을	유행가			김해송	오케	12071	1937.11
사공의뱃길	유행가			김해송	오케	12105	1938.2
사랑주고병삿소	유행가	박영호	김송규	박향림	콜럼비아	40801	1938.2
선술집풍경	유행가	박영호	김송규	김해송	콜럼비아	40801	1938.2
전화일기	유행가	박영호	김송규	박향림 김해송	콜럼비아	40800	1938.2
이제나저제나	유행가	박영호	김송규	이난영	오케	12114	1938.3
봄사건	신민요	박영호	김송규	박향림 김해송	콜럼비아	40802	1938.3
내캣죽에 내가마젓소	유행가	박영호	김송규	김해송	콜럼비아	40803	1938.3

제목	분류	작사가	작곡가	가수(출연)	발표기관	음반번호	발표일자
뱃사공이좋아	유행가	처녀림	전기현	김해송 남일연	콜럼비아	40806	1938.3
청춘뻴딍	유행가	박영호	김송규	남일연 김해송	콜럼비아	40805	1938.3
풍차도는고향	유행가	박영호	김송규	김해송	콜럼비아	40805	1938.3
꽃피는綠地	재즈송	박영호	이용준	김해송	콜럼비아	40811	1938.4
폭풍에우는꽃	유행가	박영호	김송규	김인숙	콜럼비아	40810	1938.10
풋김치家庭	만요	박영호	이용준	남일연 김해송	콜럼비아	40808	1938.4
남자는듯지마우	유행가	처녀림	김송규	남일연	콜럼비아	40814	1938.5
대패밥사랑	유행가	처녀림	이용준	박향림 김해송	콜럼비아	40814	1938.5
不死의장미	유행가	박영호	김송규	유종섭	콜럼비아	40815	1938.5
新婚아까쓰끼	유행가	박영호	김송규	유종섭 김인숙	콜럼비아	40813	1938.5
청춘계급	유행가	박영호	김송규	김해송	콜럼비아	40813	1938.5
꿈꾸는행주치마	유행가	임지현	김송규	박향림	콜럼비아	40817	1938.6
모-던기생點考	유행가	처녀림	김송규	김해송	콜럼비아	40820	1938.6
선창에울너왔다	유행가	박영호	김송규	박향림 지경순 (대사)	콜럼비아	40816	1938.6
松濤園滿員	유행가	박영호	김송규	박향림	콜럼비아	40818	1938.6
시큰둥夜市	유행가	처녀림	이용준	박향림 남일연 김해송	콜럼비아	40820	1938.6
야루강처녀	유행가	을파소	김송규	남일연	콜럼비아	40817	1938.6
벙어리냉가슴	유행가	처녀림	김송규	남일연	콜럼비아	40821	1938.7
개고기主事	유행만요	김다인	김송규	김해송	콜럼비아	40824	1938.8
九曲肝腸	유행가	박영호	김송규	박향림	콜럼비아	40826	1938.8
도리깨박총각	신민요	문소양	김송규	김해송	콜럼비아	40828	1938.8
放浪曲	주제가	최금동	홍난파	김해송	콜럼비아	40829	1938.8
活動寫眞강짜	유행만요	김다인	김송규	남일연 김송규	콜럼비아	40824	1938.8
담배를물고	유행가	박영호	김송규	이옥남	콜럼비아	40831	1938.9
海峽의달빗	유행가	배정숙	김송규	김해송	콜럼비아	40831	1938.9
눈물의詩集	유행가	박영호	김송규	이옥남	콜럼비아	40834	1938.10
낙엽일기				김해송 이난영	오케	12179	1938.10

제목	분류	작사가	작곡가	가수(출연)	발표기관	음반번호	발표일자
흘겨본가정뉴-스	만요			김해송 이난영	오케	12179	1938.10
사랑	유행가	최다인	김송규	김정구	오케	12230	1939.4
집씨의고향	유행가	김용호	김송규	김해송	오케	12233	1939.4
無情詞	신민요	조명암		김해송	오케	12233	1939.4
알아달나구요	경음악		김송규 윤학규 편곡	오케쩨스빼드	오케	12235	1939.4
요꼉게조꼉게	경음악		김송규 현경섭 편곡	오케쩨스빼드	오케	12235	1939.4
探春曲	유행가			김해송	오케	12252	1939.6
총각진정서	HwGt독주			김해송	오케	12268	1939.8
항구의무명초	HwGt독주			김해송	오케	12268	1939.8
다방의푸른꿈	유행가	조명암	김해송	이난영	오케	12282	1939.10
괄세를마오	HwGt독주			김해송	오케	12288	1939.10
달업는항로	HwGt독주			김해송	오케	12288	1939.10
뒤저본사진첩	유행가	강해인	김해송	김정구	오케	12292	1939.11
산호빗하소연	HwGt독주			김해송	오케	12305	1939.12
애달픈행복	HwGt독주			김해송	오케	12305	1939.12
순정특급	유행가	조명암	김해송	박향림	오케	20003	1939.12
코스모스탄식	유행가	조명암	김해송	박향림	오케	20003	1939.12
무정고백	유행가	조명암	김해송	박향림	오케	20006	1939.12
우러라문풍지	유행가	박영호	김해송	이난영	오케	20016	1940.2
흘겨본過去夢	유행가	박영호	김해송	이난영	오케	20016	1940.2
황혼의목가	유행가	김해송	김송규	이복본	오케	20021	1940.2
끗업는지평선	HwGt독주			김해송	오케	12324	1940.3
코스모스탄식	HwGt독주			김해송	오케	12324	1940.3
화류춘몽	유행가	조명암	김해송	이화자	오케	20024	1940.3
화류선아가거라	유행가	조명암	김해송	이화자	오케	20024	1940.3
남쪽의戀歌	유행가	조명암	김해송	남인수	오케	20028	1940.3
처녀합창	유행가	박원	김해송	장세정 박향림 이난영	오케	20037	1940.5
밋치는鄕愁歌				김해송	오케	20039	1940.5
아리랑코라스				김해송	오케	20039	1940.5
파무든편지	HwGt독주			김해송	오케	20041	1940.5

제목	분류	작사가	작곡가	가수(출연)	발표기관	음반번호	발표일자
방아타령 요꼉게조꼉게	Gt독주			김해송	오케	20053	1940.6
양산도 노들강변	Gt독주			김해송	오케	20053	1940.6
꼿뚜껑詩集	유행가	박영호	김해송	박향림	오케	K-5005	1940.8
진주의달밤	유행가	강해인	김해송	남인수	오케	K-5005	1940.8
애송이사랑	유행가	조명암	김해송	이인권	오케	K-5007	1940.8
촤이나등불	유행가	조명암	김해송	이난영	오케	31001	1940.11
추풍낙엽	유행가	조명암	김해송	이화자	오케	31004	1940.10
잘잇거라단발령	유행가	조명암	김해송	장세정	오케	31005	1940.8
눈물의노리개	유행가	조명암	김해송	이화자	오케	31008	1940.11
미완성戀歌	유행가	조명암	김해송	남인수	오케	K-5023	1940.11
꿈꾸는타관역	유행가	이성림	김해송	이난영	오케	K-5026	1940.12
딸도괜찬아	만요	이부풍	김해송	김정구	오케	K-5027	1940.12
북변의창허리	유행가		김해송	박향림	오케	K-5032	1941.1
해점은黃浦江	유행가	조명암	김해송	박향림	오케	K-5034	1941.2
날짜업는일기	유행가	조명암	김해송	이난영	오케	31019	1941.2
삼등차일기	유행가	처녀림	김해송	이인권	오케	31018	1941.2
요즈음茶집	유행가	조명암	김해송	박향림	오케	31018	1941.2
남의다리극다가	유행가	김용호	김송규	손석봉	오케	31025	1941.3
역마차	유행가	조명암	김해송	장세정	오케	31026	1941.1
맹서한토막	유행가	처녀림	김해송	박향림	오케	31028	1941.4
염주알을굴니며	유행가	처녀림	김해송	고운봉	오케	31028	1941.4
희망	유행가	조명암	김해송	이난영	오케	31045	1941.6
고향	가요곡	조명암	김해송	이난영	오케	31053	1941.7
인생	가요곡	조명암	김해송	남인수	오케	31053	1941.7
船艙	유행가	조명암	김해송	고운봉	오케	31055	1941.7
二號室의落花	가요곡	조명암	김해송	이화자	오케	31060	1941.8
마음의포구	가요곡	김다인	김해송	이난영	오케	31061	1941.8
항구의집씨	가요곡	이성림	김해송	이인권	오케	31063	1941.8
낙화일기	주제가	조명암	김해송	송달협	오케	31071	1941.9
안해의윤리	주제가	조명암	김해송	이난영	오케	31071	1941.9
고향	경음악			서영덕(Vi), 지재화(Ac), 김해송(Gt)	오케	20104	1941.10

제목	분류	작사가	작곡가	가수(출연)	발표기관	음반번호	발표일자
불어라쌍고동	경음악			서영덕(Vi), 지재화(Ac), 김해송(Gt)	오케	20104	1941.10
요동칠백리	신민요	조명암	김해송	이화자	오케	31066	1941.10
달려라노새	가요곡	김다인	김해송	남인수	오케	31078	1941.11
오호라王平	가요곡	조명암	김해송	남인수	오케	31080	1941.12
그대와나	주제가	조명암	김해송	남인수 장세정	오케	31084	1942.1
落花三千	가요곡	조명암	김해송	김정구	오케	31084	1942.1
江南의나팔수	가요곡	조명암	김해송	남인수	오케	31085	1942.1
신춘엽서	가요곡	조명암	김해송	이난영	오케	31085	1942.1
女性詩帖	가요곡		김해송	박향림	오케	31089	1942.1
半島의안해	가요곡	조명암	김해송	장세정	오케	31092	1942.1
애국반	가요곡	조명암	김해송	김정구	오케	31092	1942.1
경기나그네	가요곡	조명암	김해송	백년설	오케	31096	1942.3
銃後의자장가	가요곡	조명암	김해송	박향림	오케	31097	1942.3
할빈다방	가요곡	조명암	김해송	이난영	오케	31099	1942.3
雪中花	가요곡	조명암	김해송	백년설	오케	31106	1942.6
서생원일기	가요곡	조명암	김해송	김정구	오케	31111	1942.7
옥루몽	가요곡	조명암	김해송	이난영	오케	31111	1942.7
희망타관	가요곡	김다인	김해송	백년설	오케	31112	1942.7
등불무성	가요곡	김다인	김해송	남인수	오케	31114	1942.7
이몸이죽고죽어	가요곡	조명암	김해송	백년설	오케	31121	1942.7
삼천년의꽃	신민요	조명암	김해송	이화자	오케	31133	1942.12
일자상서	가요곡	조명암	김해송	남인수	오케	31135	1942.11
목화를따며	주제가	조명암	김해송	장세정 이난영	오케	31444	1942.12
半島의처녀들	주제가	조명암	김해송	이화자	오케	31144	1942.12
望樓의밤	가요곡	조명암	김해송	백년설	오케	31145	1942.12
菊花一片	가요곡	조명암	김해송	이난영	오케	31147	1942.12
圖們江아가씨	가요곡	김다인	김해송	박향림	오케	31159	1943.6
부모이별	가요곡	조명암	김해송	백년설	오케	31172	1943.8
인생가두	가요곡	조명암	김해송	이난영	오케	31172	1943.8
이동천막	가요곡	조명암	김해송	백년설	오케	31182	1943.9
이천오백만감격	가요곡	조명암	김해송	백년설 남인수 박향림	오케	31193	1943.11

■ 백년설 발표작품 총목록

제목	분류	작사가	작곡가	가수(출연)	발표기관	음반번호	발표일자
유랑극단	유행가	박영호	전기현	백년설	태평	8602	1939.1
두견화사랑	신민요	천아토	전기현	백년설	태평	8611	1939.2
고향의지평선	유행가		강명철	백년설	태평	8612	1939.2
눈물의百年花	유행가			백년설	태평		
왜왓든가	유행가	광산	무적인	백년설	태평	8619	1939.3
마도로스수기	유행가	처녀림	이재호	백년설	태평	8633	1939.6
북방여로	유행가	임서방	이재호	백년설	태평	8656	1939.12
一字一淚	유행가	유도순	전기현	백년설	태평	8656	1939.12
나그네설움	유행가	조경환	이재호	백년설	태평	8665	1940.2
비오는海關	유행가	조경환	무적인	백년설	태평	2001	1940.5
어머님사랑	유행가	조경환	이재호	백년설	태평	2001	1940.5
제3유랑극단	유행가	유도순	전기현	백년설	태평	2003	1940.6
春宵花月	유행가	조경환	전기현	백년설	태평	2003	1940.6
눈물의수박등	유행가	김상화	김교성	백년설	태평	3001	1940.8
한잔술에한잔사랑	유행가	처녀림	이재호	백년설	태평	3002	1940.8
꿈꾸는항구선	유행가	처녀림	이재호	백년설	태평	3005	1940.8
번지없는주막	대중가요	처녀림	이재호	백년설	태평	3007	1940.8
산팔자물팔자	대중가요	처녀림	이재호	백년설	태평	3007	1940.8
남포불역사	유행가	불사조	김교성	백년설	태평	3008	1940.8
滿浦線길손	가요곡	박영호	이재호	백년설	태평	3017	1941.1
복지만리	주제가	김영수	이재호	백년설	태평	3028	1941.3
대지의항구	주제가	김영수	이재호	백년설	태평	3028	1941.3
虛虛바다	가요곡	처녀림	이재호	백년설	태평	3029	1941.3
고향길부모길	가요곡	처녀림	김교성	백년설	태평	3033	1941.4
마도로스박	가요곡	처녀림	김교성	백년설	태평	5001	1941.5
석유등길손	가요곡	처녀림	이재호	백년설	태평	5006	1941.7
청춘해안	가요곡	처녀람	이재호	백년설	태평	5006	1941.7
相思의月夜	가요곡	김영일	김교성	백년설	태평	5009	1941.8
男中男	가요곡	김영일	이재호	백년설	태평	5012	1941.9
烽火臺의밤	가요곡	처녀림	김교성	백년설	태평	5016	1941.10
백년항구	가요곡	처녀림	전기현	백년설	태평	5020	1941.11
아리랑만주	가요곡	윤해영	전기현	백년설	태평	5020	1941.11
더벙머리과거	가요곡	김다인	박시춘	백년설	오케	31090	1942.1
천리정처	가요곡	김다인	박시춘	백년설	오케	31090	1942.1

제목	분류	작사가	작곡가	가수(출연)	발표기관	음반번호	발표일자
아들의혈서	가요곡	조명암	박시춘	백년설	오케	31093	1942.2
京畿나그네	가요곡	조명암	김해송	백년설	오케	31096	1942.3
고향설	가요곡	김다인	이봉룡	백년설	오케	31096	1942.3
아주까리수첩	가요곡	김다인	이봉룡	백년설	오케	31102	1942.5
즐거운상처	가요곡	조명암	박시춘	백년설	오케	31102	1942.5
남양통신	가요곡	조명암	박시춘	백년설	오케	31106	1942.6
雪中花	가요곡	조명암	김해송	백년설	오케	31106	1942.6
청춘썰매	가요곡	조명암	이봉룡	백년설	오케	31112	1942.7
희망타관	가요곡	김다인	김해송	백년설	오케	31112	1942.7
내고향	가요곡	조명암	박시춘	백년설	오케	31121	1942.7
이봄이죽고죽어	가요곡	조명암	김해송	백년설	오케	31121	1942.7
위문편지	가요곡	조명암	남방춘	백년설	오케	31126	1942.8
청춘銅羅	가요곡	김다인	박시춘	백년설	오케	31134	1942.12
희망의달밤	가요곡	김다인	박시춘	백년설	오케	31134	1942.12
누님의사랑	가요곡	조명암	박시춘	백년설	오케	31139	1942.12
모자상봉	가요곡	조명암	능대팔랑	백년설	오케	31139	1942.12
月棧의밤	가요곡	조명암	김해송	백년설	오케	31145	1942.12
알쌍급제	가요곡	조명암	이봉룡	백년설	오케	31157	1943.2
정든땅	가요곡	조명암	이봉룡	백년설	오케	31157	1943.2
옥톡기충성	가요곡	조명암	이봉룡	백년설	오케	31159	1943.2
백년설걸작집(상)		김다인 편성		백년설	태평	5060	1943.2
백년설걸작집(하)	가요곡	김다인 구성		백년설	태평	5068	1943.3
부모이별	가요곡	조명암	김해송	백년설	오케	31172	1943.8
고향소식	가요곡	조명암	이촌인	백년설	오케	31182	1943.9
이동천막	가요곡	조명암	김해송	백년설	오케	31182	1943.9
끝없는생각	가요곡	조명암	박시춘	백년설	오케	31183	1943.9
낙동강손님	가요곡	조명암	박시춘	백년설	오케	31183	1943.9
조선해협	주제가	조명암	박시춘	백년설	오케	31192	1943.8
혈서지원	가요곡	조명암	박시춘	백년설 박향림 남인수	오케	31193	1943.11
추억의수평선	가요곡	조명암	남촌인	백년설	오케	31215	1943.12
희망마차	가요곡	조명암	남촌인	백년설	오케	31215	1943.12
新羅尔길손			이병주	백년설	오리엔트		

제목	분류	작사가	작곡가	가수(출연)	발표기관	음반번호	발표일자
마음의고향				백년설	오리엔트		
해인사나그네				백년설	서라벌		
출범				백년설			

■ 박향림 발표작품 총목록

제목	분류	작사가	작곡가	가수(출연)	발표기관	음반번호	발표일자
써커스껄	유행가	처녀림	남지춘	박정림	태평	8326	1937.10
청춘극장	유행가	박영호	이용준	박정림	태평	8326	1937.10
부부쌍쌍	유행가			김웅선 박정림	태평	8327	1937.10
고향의녹야		박영호	이용준	박정림	태평	8331	1937.11
연지찍고곤지찍고		박영호	전기현	박정림	태평	8331	1937.11
꼭오세요	유행가	박영호	이용준	박정림	태평	8337	1937.12
추억의윤락				박정림	태평	8338	1937.12
전화일기	유행가	박영호	김송규	박향림 김해송	콜럼비아	40800	1938.2
사랑주고병삿소	유행가	박영호	김송규	박향림	콜럼비아	40801	1938.2
봄사건	신민요	박영호	김송규	박향림	콜럼비아	40802	1938.3
그늘에우는천사	유행가	박영호	이용준	박향림	콜럼비아	40803	1938.3
우리는멋쟁이	유행가	박영호	이용준	박향림	콜럼비아	40806	1938.3
기생아울지마라	유행가	박영호	이용준	박향림	콜럼비아	40809	1938.4
흘러간牧歌	재즈송	처녀림	이용준	박향림	콜럼비아	40811	1938.4
부서진정이나마	유행가	처녀림	이용준	박향림	콜럼비아	40812	1938.5
대패밥사랑	유행가	처녀림	이용준	박향림	콜럼비아	40814	1938.5
지상의어머니	유행가	처녀림	이용준	박향림	콜럼비아	40815	1938.5
선창에울너왔다	유행가	박영호	김송규	박향림 대사 : 지경순	콜럼비아	40816	1938.6
차집아가씨	유행가	박영호	이용준	박향림	콜럼비아	40816	1938.6
꿈꾸는행주치마	유행가	임지현	김송규	박향림	콜럼비아	40817	1938.6
송도원풍경	유행가	박영호	김송규	박향림	콜럼비아	40818	1938.6
시큰둥夜市	유행가	처녀림	이용준	박향림 남일연 김해송	콜럼비아	40820	1938.6
눈물의금강환	유행가	박영호	전기현	박향림	콜럼비아	40822	1938.8

제목	분류	작사가	작곡가	가수(출연)	발표기관	음반번호	발표일자
타국의여인숙	유행가	박영호	문예부 편곡	박향림 남일연 신회춘	콜럼비아	40822	1938.8
바람든열폭치마	신민요	박영호	전기현	남일연 박향림 신회춘	콜럼비아	40825	1938.8
구곡간장	유행가	박영호	김송규	박향림	콜럼비아	40826	1938.8
愛戀頌	주제가	서항석	홍난파	박향림	콜럼비아	40829	1938.8
인생주막	유행가	박영호	이용준	박향림	콜럼비아	40830	1938.9
항구에서항구로	유행가	박영호	이재호	박향림	콜럼비아	40834	1938.10
이국의등불	유행가	처녀림	이용준	박향림	콜럼비아	40835	1938.10
열정의부루-스	유행가	박영호	문예부 편곡	박향림	콜럼비아	40837	1938.11
옵빠는풍각쟁이	유행가	박영호	김송규	박향림	콜럼비아	40837	1938.11
加味 大婦湯	유행만요	처녀림	이용준	김해송 박향림	콜럼비아	40840	1938.11
항구의부루-스	유행가	처녀림	핫토리 료이치	박향림	콜럼비아	40841	1938.12
희망의부르-스	유행가	박영호	이용준	박향림	콜럼비아	40841	1938.12
못갑니다	유행가	김다인	이용준	박향림	콜럼비아	40845	1939.1
고향우편	유행가	김다인	이용준	박향림	콜럼비아	40850	1939.4
별일이다만어	만요	김다인	전기현	박향림	콜럼비아	40852	1939.4
애수의강변	유행가	김다인	이재호	박향림	콜럼비아	40853	1939.4
왜이럴가요	유행가	김다인	이재호	박향림	콜럼비아	40857	1939.5
숨쉬는靑公詩	유행가	박영호		박정림	태평	8601	1939.1
울고넘는무산령	유행가	박영호	전기현	박정림	태평	8601	1939.1
봄신문	유행가	박영호	무적인	박향림	태평	8605	1939.1
봉대맨신혼차	유행가	처녀림	무적인	안기옥 박향림	태평	8605	1939.1
막간아가씨	유행가	박영호	무적인	박향림	태평	8610	1939.2
펄뚱말뚱	유행가	처녀림	무적인	박정림	태평	8618	1939.3
울어라몽풍선	유행가	박영호	무적인	박정림	태평	8619	1939.3
상해아가씨	유행가	박영호	무적인	박향림	태평	8624	1939.5
청춘다방	유행가	박영호	전기현	박정림	태평	8624	1939.5
사막에서	유행가			박향림	태평	8629	1939.5
고향소식	유행가			박향림 채규엽	태평	8634	1939.6

제목	분류	작사가	작곡가	가수(출연)	발표기관	음반번호	발표일자
방랑팔천리	유행가			박향림 채규엽	태평	8634	1939.6
순정특급	유행가	조명암	김해송	박향림	오케	20003	1939.12
코스모스탄식	유행가	조명암	김해송	박향림	오케	20003	1939.12
무정고백	유행가	조명암	김해송	박향림	오케	20006	1939.12
쓸쓸한여관방	유행가	조명암	박시춘	박향림	오케	20011	1940.1
비젓는화륜선	유행가	강해인	박시춘	박향림	오케	20018	1940.2
그대는어데로	유행가			박향림	오케	20021	1940.2
벙어리이별	유행가	조명암	박시춘	박향림	오케	20027	1940.3
화류잡기장	유행가	조명암	박시춘	박향림	오케	20027	1940.3
어머니비극	유행가			박향림	오케	20036	1940.5
처녀합창	유행가	박원	김해송	장세정 박향림 이난영	오케	20037	1940.5
서울아잘잇거라	유행가			박향림	오케	20046	1940.6
靑淚紅淚	유행가	조명암	박시춘	박향림	오케	20049	1940.6
청춘이별	유행가			박향림	오케	20046	1940.6
봄극장	유행가	조명암	박시춘	박향림	오케	20050	1940.6
인생내거리	유행가			남인수 박향림 장세정	오케	20050	1940.6
청춘手記	유행가			박향림	오케	20054	1940.7
아가씨아리랑	유행가			박향림	오케	20057	1940.7
꽃뚜껑시집	유행가	박영호	김해송	박향림	오케	K-5005	1940.8
아-모란봉	유행가	조명암	박시춘	박향림	오케	K-5010	1940.9
흑장미	유행가	이성림	채월탄	박향림	오케	K-5013	1940.9
牧丹의靑春頌	유행가	박원	이봉룡	고운봉 박향림	오케	K-5017	1940.10
서울은웃는다	유행가	박원	손목인	박향림	오케	K-5017	1940.10
도화강변	유행가	조명암	박시춘	박향림	오케	K-5022	1940.11
서울아가씨	유행가			박향림	오케	K-5023	1940.11
오케걸작집제1집	걸작집			남인수 박향림 이인권 김정구 이난영 장세정	오케	31002	1940.11

제목	분류	작사가	작곡가	가수(출연)	발표기관	음반번호	발표일자
결혼감사장	유행가	이성림	박시춘	고운봉 박향림	오케	K-5027	1940.12
꽃피는支那街	유행가	조명암	손목인	박향림	오케	31010	1940.12
설음의고개	유행가	조명암	박시춘	박향림	오케	31011	1940.12
北邊의창허리	유행가		김해송	박향림	오케	K-5032	1941.1
포장친異國街	유행가	조명암	김영파	박향림	오케	31012	1941.1
흐르는남끗동	유행가	조명암	김영파	박향림	오케	31012	1941.1
오케가요걸작집제2집	걸작집	문예부 구성		가수 전원	오케	31015	1941.1
요즈음찻집	유행가	조명암	김해송	박향림	오케	31018	1941.2
해점은황포강	유행가	조명암	김해송	박향림	오케	K-5034	1941.2
아모滿江	유행가			박향림	오케	31024	1941.3
맹서한토막	유행가	처녀림	김해송	박향림	오케	31028	1941.4
발병나는사랑인가	신민요	조명암	박시춘	박향림	오케	31040	1941.5
진달네순정	유행가	조명암	박시춘	박향림	오케	31046	1941.6
여기가타향	유행가	조명암	박시춘	박향림	오케	31054	1941.7
철뚝알의여인숙	유행가			박향림	오케	31055	1941.7
사랑의폭풍	가요곡	이성림	임근식	박향림	오케	31063	1941.8
다정연심	가요곡			박향림	오케	31068	1941.10
구소설푸넘	가요곡	김다인	박시춘	박향림	오케	31069	1941.10
望鄕鳥	가요곡			박향림	오케	31074	1941.10
배표를사들고	가요곡			박향림	오케	31076	1941.10
구름길册曆	가요곡	김다인	박시춘	박향림	오케	31081	1941.12
박향림걸작집(A)	걸작집			박향림	오케	31083	1941.12
박향림걸작집(B)	걸작집			박향림	오케	31083	1941.12
가거라밤차	가요곡	조명암	박시춘	박향림	오케	31087	1942.1
여성詩帖	가요곡		김해송	박향림	오케	31089	1942.1
陳頭의남편	가요곡	김다인	박시춘	박향림	오케	31091	1942.1
紅桐栢	가요곡			박향림	오케	31095	1942.2
총후의자장가	가요곡	조명암	김해송	박향림	오케	31097	1942.3
들과산	신가요			이난영 박향림	오케	31101	1942.5
산추억물추억	가요곡			박향림	오케	31108	1942.6
쑥도리맹서	가요곡	조명암	윤학구	박향림	오케	31128	1942.8
男兒의情	가요곡			최병호 박향림	오케	31138	1942.11

제목	분류	작사가	작곡가	가수(출연)	발표기관	음반번호	발표일자
불여귀	가요곡			최병호 박향림	오케	31138	1942.11
도문강아가씨	가요곡	김다인	김해송	박향림	오케	31159	1943.2
아름다운화원	주제가	조명암	박시춘	박향림	오케	31172	1943.8

■ 황금심 발표작품 총목록

제목	분류	작사가	작곡가	가수(출연)	발표기관	음반번호	발표일자
지는석양어이하리	신민요	추엽생	양상포	황금자	오케	12083	1937.12
알뜰한당신	유행가	조명암	전수린	황금심	빅타	KJ-1132	1937.12
왜못오시나	신민요	최다인	양상포	황금자	오케	12094	1938.1
마음의항구	유행가	이부풍	전수린	황금심	빅타	KJ-1144	1938.2
울산큰애기		고마부	이면상	황금심	빅타	49511	1938.2
저도몰나요	유행가	이부풍	전수린	황금심	빅타	KJ-1144	1938.2
미련의꿈	유행가	박노춘	전수린	황금심	빅타	KJ-1160	1938.3
月光戀	유행가	박노춘	형석기	황금심	빅타	KJ-1160	1938.3
알녀주세요				황금심	빅타	KJ-1197	1938.5
뻬앗긴사랑	유행가	조화암	전수린	황금심	빅타	KJ-1206	1938.7
청치마홍치마	신민요			황금심	빅타	KJ-1200	1938.7
熱情無限	유행가	이부풍		황금심	빅타	KJ-1217	1938.8
꿈꾸는시절	신민요	이부풍	문호월	황금심	빅타	KJ-1218	1938.8
旅窓에기대여	유행가	이부풍	조자룡	황금심	빅타	KJ-1252	1938.10
포구의이별	유행가	장만영	전수린	황금심	빅타	KJ-1266	1938.12
당신입니다	유행가	이부풍	문호월	황금심	빅타	KJ-1275	1938.12
안오시나요	유행가	이부풍	문호월	황금심	빅타	KJ-1282	1939.1
이별넉두리	신민요	이부풍	형석기	황금심	빅타	KJ-1284	1939.1
외로운가로등	유행가	이부풍	전수린	황금심	빅타	KJ-1317	1939.4
만포선천리길	유행가	화산월	문호월	황금심	빅타	KJ-1318	1939.4
날다려가소	신민요	사마동	이면상	황금심	빅타	KJ-1324	1939.6
입술을깨물면서	유행가	이부풍	이면상	황금심	빅타	KJ-1330	1939.6
풋댕기숙제	유행가			황금심	빅타	KJ-1331	1939.6
보내는심정	유행가	이부풍	전수린	황금심	빅타	KJ-1333	1939.7
酒場한구석	유행가	이부풍	전수린	황금심	빅타	KJ-1333	1939.7
추억의탱고	유행가		이경주	황금심	빅타	KJ-1337	1939.8
풋댕기숙제				황금심	빅타	KJ-1344	1939.8
원망스럽소	유행가	이부풍	이면상	황금심	빅타	KJ-1353	1939.10

제목	분류	작사가	작곡가	가수(출연)	발표기관	음반번호	발표일자
눈물의손수건	유행가	강영숙	김양춘	황금심	빅타	KJ-1361	1939.12
심청의노래	유행가	김성집	이면상	황금심	빅타	KJ-1360	1939.12
광야에서	유행가	이부풍	김양춘	황금심	빅타	KJ-1365	1939.12
반달뜨는밤	가요곡	박영호	문호월	황금심	빅타	KJ-1375	1940.2
여성행로	가요곡	박영호	진우성	황금심	빅타	KJ-1382	1940.3
춘향의노래	가요곡	이부풍	이면상	황금심	빅타	KA-3002	1940.6
東路坊川	가요곡	김포몽	이면상	황금심	빅타	KA-3006	1940.6
항구의풋사랑	유행가	강남인	전수린	황금심	빅타	KA-3009	1940.6
不遠千里내가왔소	가요곡	화산월	김양춘	황금심	빅타	KA-3025	1940.12
한만혼추풍령		산호암	문호월	황금심	빅타	KA-3026	1940.12
싫다紅女			전기현	황금심	빅타	KA-3027	1940.12
재우에쓰는글자	가요곡	박영호	이면상	황금심	빅타	KA-3034	1941.4
하로사리사랑	가요곡	이부풍	전수린	황금심	빅타	KA-3036	1941.4

■ 박부용 발표작품 총목록

제목	분류	작사가	작곡가	가수(출연)	발표기관	음반번호	발표일자
遊山歌	긴잡가			박부용	톰보		1931.5
遊山歌(상하)	긴잡가			박부용 홍소월 장고 : 박인영	오케	1505	1933.1
신개성난봉가	민요			박부용	오케	1507	1933.1
사발가	민요		문예부 편곡	박부용	오케	1509	1933.1
범벅타령(상하)	잡가			박부용	오케	1511	1933.1
孔明歌(상하)	서도잡가			홍소월 박부용 장고 : 박인영	오케	1513	1933.1
영변가(상하)	서도잡가			박부용 홍소월 장고 : 최소옥	오케	1513	1933.1
신고산타령	잡가			박부용 장고: 최소옥	오케	1514	1933.1
오돌독	민요			박미형 박부용	오케	1526	1933.4
산염불, 홍타령				박부용 장고 : 홍소월	오케	1534	1933.4
창부타령				박부용 장고 : 홍소월	오케	1534	1933.4
船遊歌(상하)	긴잡가			홍소월박부용	오케	1537	1933.4

제목	분류	작사가	작곡가	가수(출연)	발표기관	음반번호	발표일자
신양산도	민요		문예부 편곡	박부용	오케	1541	1933.6
수심가	잡가			박부용	오케	1550	1933.7
홍백타령	넌센스			신불출 신은봉 노래 : 박부용	오케	1555	1933.8
신담바귀타령	잡가	문예부	문예부 편곡	박부용	오케	1557	1933.8
新五峰山	잡가	문예부	문예부 편곡	박부용	오케	1557	1933.8
난봉가	서도잡가			박부용 홍소월	오케	1564	1933.8
자진난봉가	서도잡가			홍소월박부용	오케	1564	1933.8
신경복궁타령	잡가			박부용	오케	1571	1933.9
신방아타령	잡가			박부용	오케	1571	1933.9
신오돌독	경기민요	문예부	문예부	박부용	오케	1573	1933.10
신청춘가	경기민요	문예부	문예부	박부용	오케	1573	1933.10
제비가(상하)	경기잡가			박부용 홍소월	오케	1582	1933.10
신산염불	민요	문예부	문예부 편곡	박부용	오케	1589	1933.11
新天安三街里	민요	문예부	문예부 편곡	박부용	오케	1589	1933.11
풋고치(상하)	경기잡가			박부용 홍소월	오케	1598	1933.11
首陽歌(상하)	가사			박부용 홍소월	오케	1604	1933.12
노들강변	신민요	신불출	문호월	박부용	오케	1619	1934.1
신애원곡	신민요		문예부 편곡	박부용	오케	1619	1934.1
신늴늴리야	잡가			박부용	오케	1641	1934.2
신창부타령	잡가			박부용	오케	1641	1934.2
한강수타령	민요	문예부 補詞	문예부 편곡	박부용	오케	1643	1934.3
소춘향가(상하)	경기잡가			박부용 홍소월	오케	1651	1934.3
嶺東처녀	민요소곡	문예부	문예부	박부용	오케	1658	1934.4
병신난봉가	서도잡가			최순경 조창 : 박부용	오케	1667	1934.4

제목	분류	작사가	작곡가	가수(출연)	발표기관	음반번호	발표일자
사설난봉가	서도잡가			최순경 조창 : 박부용	오케	1667	1934.4
애원성	서도잡가			박부용	오케	1671	1934.6
달거리(상하)	경기잡가			박부용	오케	1673	1934.5
평양가(상하)	서도잡가			박부용	오케	1687	1934.6
신노래가락	잡가			박부용	오케	1692	1934.7
신밀양아리랑	민요			박부용	오케	1692	1934.7
적벽가(상하)	잡가			박부용	오케	1707	1934.8
강원도아리랑	민요			박부용	오케	1711	1934.9
자진배다라이	서도잡가			박부용	오케	1717	1934.10
푸른산중	경기잡가			박부용	오케	1717	1934.10
방아타령(합창)	서도잡가			박부용 홍소월 장고 : 최소옥	오케	1756	1935.2
양산도(합창)	서도잡가			홍소월 박부용 장고 : 최소옥	오케	1756	1935.2
한강수	경기잡가			홍소월 박부용	오케	1791	1935.7

■ 이화자 발표작품 총목록

제목	분류	작사가	작곡가	가수(출연)	발표기관	음반번호	발표일자
千里夢	신민요	유한	김교성	이화자	포리도루	19372	1936.12
말슴하세요네	신민요	이운방	박영배	이화자	포리도루	19373	1936.12
동풍이불어오면				이화자	포리도루	19381	1936.12
네가네가내사랑	신민요	금운탄	이면상	이화자	포리도루	19383	1937.1
정월보름	신민요			이화자	포리도루	19385	1937.1
실버들너흘너흘	신민요	추야월	박영배	이화자	포리도루	19393	1937.2
금송아지타령	신민요	금운탄	김저석	이화자	포리도루	19399	1937.4
그네뛰는선녀	신민요	금운탄	이춘추	이화자	포리도루	19407	1937.5
망둥이타령	신민요			이화자	포리도루	19409	1937.5
漢城譜新民謠	신민요	고일출	형석기	이화자	포리도루	19413	1937.5
신고산타령	신민요			이화자	포리도루	19423	1937.7
悲戀의자취				이화자	포리도루	19425	1937.7
울어나다오	신민요			이화자	포리도루	19429	1937.8
조선의처녀	신민요	금운탄	석일송	이화자 조영심	포리도루	19431	1937.8
사랑의국경				이화자	포리도루	19435	1937.9

제목	분류	작사가	작곡가	가수(출연)	발표기관	음반번호	발표일자
殘月抄	유행가	이운방	김면균	이화자	포리도루	19442	1937.10
처녀의마음	유행가			이화자	포리도루	19443	1937.10
에헤라노아라	유행가			이화자	포리도루		1937.11
왜그렁타령	신민요			이화자	포리도루		1937.12
바람타령	신민요			이화자	포리도루		1938.1
남원의봄빛	유행가			이화자	포리도루		1938.2
사랑의적신호	유행가			이화자	포리도루	19475	1938.5
千里夢	신민요	유한	김교성	이화자	포리도루	X-502	1938.12
참말딱해요	유행가			이화자	포리도루	X-503	1938.12
꼴망태목동	신민요	조명암	김영파	이화자	오케	12190	1938.12
님전화푸리	신민요	조명암	김영파	이화자	오케	12190	1938.12
미녀도	신민요	조명암	김영파	이화자	오케	12212	1939.1
어머님전상백	自敍曲	조명암	김영파	이화자	오케	12212	1939.1
금강산절경	신민요	조명암	김영파	이화자	오케	12223	1939.3
얼눅진화장지	유행가	조명암	김영파	이화자	오케	12230	1939.4
山深夜深	신민요	조명암	김영파	이화자	오케	12236	1939.4
노래가락	경기잡가			이화자	오케	12243	1939.6
범벅타령	경기잡가			이화자	오케	12243	1939.6
젊머나줏치	신민요	조명암	박시춘	이화자	오케	12258	1939.7
물방아	신민요	김용호	손목인	이화자	오케	12245	1939.8
겁쟁이촌처녀	만요	조명암	손목인	이화자	오케	12248	1939.6
초가삼간	신민요	조명암	김용환	이화자	오케	12245	1939.8
삽살개타령	민요	조명암	김영파	이화자	오케	12265	1939.8
때목에실흔정	유행가			이화자	오케	12274	1939.10
十五夜打令	신민요	조명암	낙랑인	이화자	오케	12283	1939.10
울고간무명씨	유행가	박원	낙랑인	이화자	오케	12295	1939.11
신사발가	신민요			이화자	오케	20005	1939.12
신청춘가	신민요			이화자	오케	20005	1939.12
그여자의눈물	유행가	문일석	이봉룡	이화자	오케	20008	1939.12
반우슴반눈물	유행가	조명암	채월탄	이화자	오케	20008	1939.12
청춘대합실	유행가	유모아	낙랑인	김정구 이화자	오케	12304	1939.12
말슴하세요네	신민요	편월	박영배	이화자	오케	X-514	1939.1
아즈랑이콧노래	신민요	백춘파	김교성	이화자	오케	X-514	1939.1
조선의처녀	신민요	금운탄	석일송	이화자	오케	X-535	1939.3
망둥이타령	신민요			이화자	오케	X-581	1939.8

제목	분류	작사가	작곡가	가수(출연)	발표기관	음반번호	발표일자
금송아지타령	신민요	금운탄	김저석	이화자	오케	X-592	1939.9
실버들너홀너홀	신민요	추야월	박영배	이화자	오케	X-592	1939.9
殘月抄	유행가			이화자	오케	X-	1939.10
일편단심	신민요			이화자	오케	20015	1940.1
긴아리랑	신민요			이화자	오케	20023	1940.2
신오돌독	신민요			이화자	오케	20023	1940.2
花柳春夢	유행가	조명암	김해송	이화자	오케	20024	1940.3
火輪船아가거라	유행가	조명암	김해송	이화자	오케	20024	1940.3
살랑춘풍	유행가	조명암	박시춘	이화자	오케	20026	1940.3
신세한탄	신민요	박원	채월탄	이화자	오케	20035	1940.5
花柳哀情	신민요	김용호	손목인	이화자	오케	20035	1940.5
愁心의여인	신민요	박원	박시춘	이화자	오케	20038	1940.5
신사발가	신민요			박부용 이화자	오케	20042	1940.5
노래가락	신민요			이화자	오케	20043	1940.5
신창부타령	신민요			박부용 이화자	오케	20043	1940.5
신방아타령	신민요		문예부 편곡	박부용 이화자	오케	20044	1940.5
신베틀가	신민요	김용호		이화자	오케	20051	1940.6
신작노들강변	신민요	조명암		이화자	오케	20051	1940.6
月明紗窓	유행가			이화자	오케	20055	1940.7
허송세월	유행가			이화자	오케	20055	1940.7
님전녁두리	신민요	조명암	채월탄	이화자	오케	K-5006	1940.8
이별이외다	신민요	조명암	박시춘	이화자	오케	K-5006	1940.8
비오는杏花村	유행가	이성림	박시춘	이화자	오케	K-5012	1940.9
마음의화물차	유행가	조명암	손목인	이화자	오케	31004	1940.10
마즈막글월	유행가	조명암	박시춘	이화자	오케	31006	1940.10
일시구당기	신민요	강해인	박시춘	이화자	오케	31006	1940.10
추풍낙엽	유행가	조명암	김해송	이화자	오케	31006	1940.10
關西新婦	유행가	조명암	손목인	이화자	오케	31008	1940.11
눈물의노리개	유행가	조명암	김해송	이화자	오케	31008	1940.11
남산골茶방골	유행가	조명암	김영파	이화자	오케	31013	1941.1
오호라窓上前	유행가	조명암	김영파	이화자	오케	31013	1941.1
노랑저고리	신민요	조명암	김영파	이화자	오케	31017	1941.3
아리랑삼천리	신민요	조명암	김영파	이화자	오케	31017	1941.3

제목	분류	작사가	작곡가	가수(출연)	발표기관	음반번호	발표일자
꽃바람분홍비	유행가	조명암	김영파	이화자	오케	31020	1941.2
눈치로사렷소	유행가	이성림	김영파	이화자	오케	31023	1941.3
가거라초립동	신민요	조명암	김영파	이화자	오케	31027	1941.4
함경도장사꾼	신민요	조명암	김영파	이화자	오케	31027	1941.4
강원도아리랑	민요	조명암 補詞		이화자	오케	31034	1941.4
山念佛	민요	조명암 補詞		이화자	오케	31034	1941.4
이화자걸작집 (상하)	걸작집			이화자	오케	31037	1941.5
꽃거리사정	신민요	조명암	박시춘	이화자	오케	31040	1941.4
님이란남字	신민요	조명암	김영파	이화자	오케	31047	1941.6
살님丹粧	신민요	조명암	박시춘	이화자	오케	31054	1941.7
兩山道당나귀	신민요	김다인	박시춘	이화자	오케	31060	1941.8
二號室의落花	가요곡	조명암	김해송	이화자	오케	31060	1941.8
南柯一夢	가요곡	조명암	박시춘	이화자	오케	31066	1941.10
遼東七百里	신민요	조명암	김해송	이화자	오케	31066	1941.10
山전水전	가요곡	조명암	이봉룡	이화자	오케	31073	1941.10
牧丹江便紙	가요곡	조명암	박시춘	이화자	오케	31093	1942.2
장미와폭풍	가요곡	김다인	이봉룡	이화자	오케	31098	1942.3
春風曲	가요곡	조명암	이봉룡	이화자	오케	31098	1942.3
이별	가요곡			이화자	오케	31105	1942.5
달曆걸曆	가요곡	김다인	이봉룡	이화자	오케	31107	1942.6
꿈타령	가요곡	김다인	박시춘	이화자	오케	31107	1942.6
영산홍	가요곡	조명암	이봉룡	이화자	오케	31113	1942.7
춘향전(1-10)	주제가			이화자	오케	31116~20	1942.7
일편정성	가요곡	조명암	박시춘	이화자	오케	31123	1942.7
신작도라지	신민요	조명암	문예부 구성	이화자	오케	31125	1942.7
신작아리랑	신민요	조명암	문예부 구성	이화자	오케	31125	1942.7
마지막필적	가요곡	조명암	이봉룡	이화자	오케	31126	1942.8
비둘기소식	신민요	조명암	김영파	이화자	오케	31133	1942.12
삼천년의꽃	신민요	조명암	김해송	이화자	오케	31133	1942.12
半島의처녀들	가요곡	조명암	김해송	이화자	오케	31144	1942.12
결사대의안해	가요곡	조명암	박시춘	이화자	오케	31145	1942.12
福壽염낭	신민요	조명암	박시춘	이화자	오케	31160	1943.2

제목	분류	작사가	작곡가	가수(출연)	발표기관	음반번호	발표일자
옥통수우는밤	신민요	조명암	박시춘	이화자	오케	31160	1943.2
楊山道	신민요	조명암		이화자	오케	31166	1943.2
放我打令	신민요	조명암		이화자	오케	31166	1943.2

■ 이규남(윤건혁, 임헌익) 발표작품 총목록

제목	분류	작사가	작곡가	가수(출연)	발표기관	음반번호	발표일자
깡깡박사	만요			임헌익	콜럼비아	40377	1933.1
어린신랑	만요			임헌익	콜럼비아	40377	1933.1
노세젊어서	신민요			임헌익	콜럼비아	40399	1933.2
북국의저녁	유행소곡			임헌익	콜럼비아	40399	1933.2
선유가	신민요			임춘방 임헌익	콜럼비아	40406	1933.3
흘러가는물	가요곡			임헌익	콜럼비아	40439	1933.7
머슴의녁	신민요		일호	임헌익	콜럼비아	40452	1933.9
황혼맛는농촌	신민요		임일춘	임헌익	콜럼비아	40452	1933.9
짜스·맥이	유행가	춘부일	일호	임헌익	콜럼비아	40460	1933.10
찻노라그대여	유행가	박한	광원	임헌익	콜럼비아	40462	1933.10
밝어진마을	유행가	서상필	유파	임헌익	콜럼비아	40467	1933.11
나의설음	유행가		일호	임헌익	콜럼비아	40470	1033.11
상해의 一夜	유행가		유파	임헌익	콜럼비아	40476	1933.12
인생의한탄	유행가		유파	임헌익	콜럼비아	40476	1933.12
나무軍	유행가		일호	임헌익	콜럼비아	40483	1934.1
사공의노래	유행가	주대명	박용수	임헌익	콜럼비아	40494	1934.2
가노라그대여	유행가	남궁춘		임헌익	콜럼비아	40560	1934.10
꿈가튼사랑	유행가			임헌익	콜럼비아	40560	1934.10
孤島의추억	유행가	이하윤	전기현	임헌익	콜럼비아	40583	1935.1
이별	유행가	유도순	김준영	임헌익	콜럼비아	40583	1935.1
그대여가자	째즈합창	김벽호	니키 다키오 편곡	임헌익 조금자	콜럼비아	40595	1935.2
잔디밧	째즈합창	김벽호	니키 다키오 편곡	임헌익 조금자	콜럼비아	40595	1935.2
추억의소야곡	유행가	조명암	김준영	임헌익	콜럼비아	40606	1935.4
말잘하는사위	넌센스쏭			이규남 백우선	빅타	49402	1936.2
빙경대머리	넌센스쏭			이규남 백우선	빅타	49402	1936.2

제목	분류	작사가	작곡가	가수(출연)	발표기관	음반번호	발표일자
낙동강천리	유행가	이현경	탁성록	김복희 이규남	빅타	49405	1936.3
봄비오는밤	유행가		나소운	이규남	빅타	49405	1936.3
나그네사랑	유행가			이규남	빅타	49409	1936.4
봄노래	유행가	고마부	전수린	이규남	빅타	49409	1936.4
가오리	유행가	전우영	전수린	이규남	빅타	49412	1936.5
내가만일여자라면	유행가	홍희명	나소운	이규남	빅타	49413	1936.5
명랑한하날아래	유행가	고마부	전수린	이규남	빅타	49416	1936.6
靑空九萬里	신민요	고파영	나소운	이규남	빅타	49416	1936.6
주점의룸바	유행가	고마부	쿠가트	이규남	빅타	49419	1936.6
고원의황혼	유행가		나소운	이규남	빅타	49422	1936.7
아랫마을탄실이	유행가	김팔련	전수린	이규남	빅타	49429	1936.7
한숨	유행가	강남월	전수린	이규남	빅타	49421	1936.7
오동추야	신민요	고마부	전수린	이규남	빅타	49425	1936.8
이팔청춘	신민요	전우영	전수린	이규남	빅타	49430	1936.7
님실은배	유행가			이규남	빅타		1936.9
사막의旅人	유행가	홍희명	나소운	이규남	빅타	49438	1936.11
참인가거짓인가	유행가	유춘수	삼손부	이규남 백우선	빅타	49439	1936.12
울어보아도		강남월	김동원	이규남	빅타	49445	1936.12
이역의길손	유행가		나소운	이규남	빅타	49447	1936.12
주점의밤	유행가			이규남	빅타	49447	1936.12
늬늬�İ난실	신민요	김벽호	천일석	이규남	빅타	49450	1937.1
사랑의哀歌	유행가			이규남	빅타	49452	1937.1
頌春詞	신민요			이규남	빅타	49455	1937.2
훗터진개나리꼿	유행가	김벽호	김저석	이규남	빅타	49463	1937.3
널늬리고개	신민요			이규남	빅타	49464	1937.3
사랑은소근소근	유행가	이부풍	전수린	이규남 백우선	빅타	49466	1937.5
송화강밝은달	유행가			이규남	빅타	49467	1937.5
아무렴그럿치	신민요			이규남 김복희	빅타	49474	1937.5
애닯허라님이여	유행가			이규남	빅타	49475	1937.5
사랑의뱃노래	신민요			이규남	빅타	49476	1937.7
어서가자나귀야	유행가			이규남	빅타	49479	1937.7
유랑의나그네	유행가	이부풍	나소운	이규남	빅타	49480	1937.8

제목	분류	작사가	작곡가	가수(출연)	발표기관	음반번호	발표일자
그대와가게되면	유행가	이부풍	김저석	이규남 박단마	빅타	49481	1937.8
순정의상아탑	유행가	박화산	전수린	이규남 김복회	빅타	49482	1937.8
영원히나의품에	유행가	이부풍	호소다 요시카쓰	이규남	빅타	49482	1937.8
얼럴럴타령	신민요	김성집	이기영	이규남	빅타	49484	1937.9
풍년가	신민요	고마부	임명학	이규남	빅타	49484	1937.9
인생행로	유행가	김익균	전수린	이규남	빅타	49485	1937.9
꿈을잡고		이부풍	전수린	이규남	빅타	49492	1937.11
이팔청춘	신민요	전우영	전수린	이규남	빅타	KJ-1167	1938.3
고닯흔신세	유행가	강남월	전수린	이규남	빅타	KJ-1173	1938.3
지구는돈다	유행가	이부풍	이면상	이규남	빅타	KJ-1194	1938.5
젊은사공		이부풍	문호월	이규남	빅타	KJ-1206	1938.7
그대와가게되면	유행가	이부풍	김저석	이규남 박단마	빅타	KJ-1224	1938.8
서러운댁네	신민요	남북평	형석기	이규남	빅타	KJ-1218	1938.8
사랑은소근소근	유행가	이부풍	전수린	이규남 백우선	빅타	KJ-1224	1938.8
순정의상아탑	유행가	박화산	전수린	이규남 김복회	빅타	KJ-1226	1938.8
이웃집딸내				이규남 노벽화	빅타	KJ-1227	1938.8
크로버를차즐때				이규남	빅타	KJ-1230	1938.10
사막의旅人	유행가			이규남	빅타	KJ-1250	1938.10
눅거리음식점	만요	노다지	석일송	이규남	빅타	KJ-1263	1938.12
장모님전상서	만요	노다지	석일송	이규남	빅타	KJ-1263	1938.12
안달이로다	유행가			이규남	빅타	KJ-1283	1939.1
봄풍경	신민요			이규남 박단마	빅타	KJ-1286	1939.2
이래야만올캣소	유행가	이부풍	이면상	이규남	빅타	KJ-1288	1939.2
봄노래	유행가	고마부	전수린	이규남	빅타	KJ-1298	1939.3
아무럼그럿치	유행가			이규남 김복회	빅타	KJ-1297	1939.3
사랑시대	신민요	이부풍	형석기	이규남	빅타	KJ-1311	1939.3
꿈꾸는녹아	유행가	김성집	이면상	이규남	빅타	KJ-1326	1939.6
청춘의바다	유행가	이부풍	전수린	이규남	빅타	KJ-1323	1939.6

제목	분류	작사가	작곡가	가수(출연)	발표기관	음반번호	발표일자
골목의오전七時	만요			이규남	빅타	KJ-1332	1939.6
애상의마도로스	유행가			이규남	빅타	KJ-1338	1938.8
마도로스일기	유행가	김성집	호소다 요시카쓰	이규남	빅타	KJ-3009	1940.6
진주라천리길	신가요	이가실	이운정	이규남	콜럼비아	40875	1941.9
차이나달밤	신가요	이가실	핫토리 료이치	이규남	콜럼비아	40877	1941.9
연평바다로	신가요	남해림	김준영	이규남	콜럼비아	40878	1941.9
꼿파는姑娘	신가요	손자평	한상기	이규남	콜럼비아	40881	1942.1
꽃피는국경선	신가요	이부풍	이윤우	이규남	콜럼비아	40884	1942.1
낙엽지는신작로	신가요	부평초	하영랑	이규남	콜럼비아	40885	1942.2
회파람청춘	신가요	양훈	한상기	이규남	콜럼비아	40888	1942.3
경주나그네	신가요			이규남	콜럼비아	40891	1942.8
대지의아들	신가요	남려성	손목인	이규남	콜럼비아	40893	1942.9
명랑한일요일	신가요	김상기	박시춘	이규남 이해연	콜럼비아	40898	1942.2
海棠頌	신가요	남려성	나리타 다메조	이규남	콜럼비아	40898	1942.2
군사우편 (일명'아들의기원')	신가요	이가실	이운정	이규남	콜럼비아	40900	1942.2
熱砂의맹서	신가요	이가실	고가 마사오	이규남	콜럼비아	40902	1943.1
勝戰歌	신가요	김태오	김준영	이규남	콜럼비아	40907	1943.3

■ 이복본 발표작품 총목록

제목	분류	작사가	작곡가	가수(출연)	발표기관	음반번호	발표일자
자미있는노래	재즈송			이복본	빅타	49396	1936.1
누가너를미드랴	재즈송			이복본	빅타	49396	1936.1
헛물만켜네	재즈송			이복본	빅타	49401	1936.2
귀한보배	재즈송			이복본	빅타	49401	1936.2
저달을보라	재즈송			이복본	빅타	49407	1936.3
내사랑아	재즈송			이복본	빅타	49407	1936.3
나는집에안가	재즈송			이복본	빅타	49410	1936.4
님그리는밤	재즈송			이복본	빅타	49410	1936.4
여름은부른다	재즈송	김춘수	스미스	이복본 백우선	빅타	49418	1936.4
맘속에꼿다리	재즈송	홍희명		이복본	빅타	49418	1936.4

제목	분류	작사가	작곡가	가수(출연)	발표기관	음반번호	발표일자
				백우선			
사랑의물결	재즈송	이고범	전수린	이복본김복희	빅타	49419	1936.6
오!내사랑	재즈송			이복본	빅타	49423	1936.7
행복의그날	재즈송	홍희명	스미스	이복본	빅타	49423	1936.7
청춘의노래	재즈송	고파영	전수린	이복본	빅타	49427	1936.8
눈물을것고오라	재즈송	홍희명	스미스	이복본	빅타	49427	1936.8
사막의밤	재즈송			이복본	빅타		1936.10
압집의은순이	재즈송			이복본	빅타		1936.10
종로안내	유행가			이복본	빅타	49457	1937.9
하괘치안어	만요			이복본	빅타	49457	1937.9
사랑의칼렌다	유행가			이복본	빅타	49460	1937.9
노래하세그대여	유행가			이복본	빅타	49471	1937.9
아가씨와도련님	유행가			이복본 김복희	빅타	49471	1937.9
아리랑	째스민요			이복본	빅타	49472	1937.9
양산도	째스민요			이복본	빅타	49472	1937.9
황혼의牧歌	유행가	김해송	김송규	이복본	오케	20021	1940.2
나는신사다	재즈송			이복본	오케	20031	1940.3
쓸쓸한일요일	째쓰송			이복본	오케	20031	1940.3
엉터리방송(상하)	넌센스			이복본	오케	12325	1940.3
그다음방송(상하)	넌센스	이복본		이복본 이순례	오케	12329	1940.6

■ 최남용 발표작품 총목록

제목	분류	작사가	작곡가	가수(출연)	발표기관	음반번호	발표일자
갈대꼿	유행가	이고범	전수린	최남용	빅타	49174	1932.12
마음의 거문고	유행가	이고범	김교성	최남용	빅타	49174	1932.12
상사타령	유행가	이현경	전수린	이애리수 최남용	빅타	49175	1932.12
덧업는봄빗	유행가	이현경	김교성		빅타	49205	1933.6
룸펜행진곡(상하)	넌센쓰			윤혁 이애리수 최남용	빅타	49199	1933.6
방아타령	서도 잡가			강석연 최남용	빅타	49195	1933.6

제목	분류	작사가	작곡가	가수(출연)	발표기관	음반번호	발표일자
산나물가자	신민요	이고범	김교성	최남용 강석연	빅타	49203	1933.6
후피샐		이운방		최남용 강석연	빅타	49182	1933.6
흐르는꽃닙	유행가	이고범	김교성		빅타	49205	1933.6
눈물과거줏	만곡	이고범	김교성	최남용 강석연	빅타	49227	1933.9
꿈이건깨지마라	만요	이벽성	김교성	최남용 강석연	빅타	49234	1933.9
아득한꿈길	유행가	이고범	김교성		빅타	49227	1933.9
더듬는옛자최	유행가	이고범	전수린		빅타	49259	1933.12
사랑의우름	유행곡	유백추	사사키 순이치		빅타	49251	1933.12
재만조선인행진곡	유행곡	관동군참모부 선	오바 유노스케	최남용 강석연 三島一聲	빅타	49253	1933.12
가세上上峯	유행가				빅타	49271	1934.2
내가우노라	유행가	김안서	전수린		빅타	49265	1934.2
사공의노래	유행가	김팔봉	김교성		빅타	49273	1934.2
산란케마소	유행가				빅타	49274	1934.2
서울소야곡	유행가	김안서	장익진		빅타	49268	1934.2
산으로바다로	유행가	김안서	전수린		빅타	49275	1934.3
내버려두서요	유행가	고마부	정사인		빅타	49282	1934.5
밋처라봄바람	만곡	이청강	김교성	강석연 최남용	빅타	49284	1934.5
실버들	유행가	김석죽	사사키 순이치		빅타	49282	1934.5
가슴만타지요	만요	이하윤	김교성	최남용 강석연	빅타	49286	1934.6
울어보지	만요	이벽성	김교성	최남용 홍남표 손금홍 나신애	빅타	49286	1934.6
三城歌	유행가	이청강	김교성	최남용 강석연	빅타	49301	1934.7
우리의가을	신민요	이하윤	김교성	최남용 김복희 이은파 손금홍	빅타	49312	1934.9

제목	분류	작사가	작곡가	가수(출연)	발표기관	음반번호	발표일자
청춘아부루지저라	유행가	박영호	이경주	최남용	빅타	49311	1934.9
빗나는조선	신민요 합창	박영호	이경주	구룡포	태평	8107	1934.9
흘으는범선	유행가	박영호	이경주		태평	8107	1934.9
사랑의팔맷돌	유행가	박영호	이경주		태평	8111	1934.10
新상사타령	신민요	박영호	이경주		태평	8111	1934.10
고향아잘잇거라	유행가				태평	8121	1934.12
그리운淇城	유행가				태평	8121	1934.12
도시풍경	유행가	남궁랑	문예부	구룡포	태평	8116	1934.12
열정	유행가	박영호	이경주	구룡포	태평	8116	1934.12
거리의향기	유행가	박영호	이경주	구룡포	태평	8126	1935.1
즐거운戀歌	유행가	박영호	이경주	구룡포	태평	8126	1935.1
명승행진곡	신민요			최남용	태평	8141	1935.6
정한의버들	유행가	박영호	이기영	최남용	태평	8143	1935.6
천리장강	유행가			최남용	태평	8146	1935.6
들국화	신민요	박영호	이용준	최남용	태평	8147	1935.7
나는실어	만요	두건화	전수린	최남용 이은파	빅타	49318	1934.10
노래부루세	만요	두건화	문예부 편곡	손금홍 최남용	빅타	49318	1934.10
미안하외다	만요	이하윤	김교성	최남용 강석연	빅타	49324	1934.11
끗업는추억	유행가	이하윤	이경주	최남용	빅타	49323	1934.11
이를엇저나	만요	두건화	김교성	최남용 강석연	빅타	49324	1934.11
향내나는풀밧	유행가				빅타	49331	1934.12
한만흔밤	유행가				빅타	49353	1935.4
돈바람분다	신민요	박영호	이기영	최남용 이은파	태평	8129	1935.4
애상의썰매	유행가			최남용	태평	8131	1935.4
相思樹	유행가	박영호	이기영	최남용	태평	8137	1935.5
푸른호드기	신민요	박영호	이기영	최남용	태평	8135	1935.5
풍년타령	신민요	박영호	이기영	최남용 이은파	태평	8137	1935.5
정다운南國	유행가				빅타	49358	1935.5
눈물의가을	유행가				빅타	49361	1935.6
넘가신나라	유행가				빅타	49363	1935.6

제목	분류	작사가	작곡가	가수(출연)	발표기관	음반번호	발표일자
들뜨는마음	유행가			최남용	태평	8152	1935.7
유선형만세	유행가	이선희	오무라 노쇼	최남용 강석연	태평	8147	1935.7
살찌는팔월	신민요			최남용 강석연	태평	8149	1935.7
남포의집웅밋	유행가		문예부	최남용	태평	8156	1935.8
승리의거리	유행가	강해인	이경주	강석연 최남용	태평	8156	!935.8
울니러왓던가	유행가			최남용	태평	8153	1935.8
黃金狂朝鮮	신민요			최남용 강석연	태평	8153	1935.8
애닯흔피리	유행가	이하윤	이경주		빅타	49374	1935.8
밀월	유행가	박영호	요코하마 하루오	최남용	태평	8158	1935.9
바다의광상곡	유행가	박영호	이기영	최남용	태평	8159	1935.9
불야성	유행가				태평	8163	1935.9
비련	유행가				태평	8163	1935.9
비빔밥	만요	박영호	이용준	최남용 강석연	태평	8159	1935.9
강남애상곡				최남용	태평	8177	1935.10
고향의처녀	유행가	김광	이기영		태평	8172	1935.10
망향곡	유행가	박영호	이기영		태평	8176	1935.10
사랑의鋪道	유행가	박영호	이경주		태평	8166	1935.10
시들은방초(상하)	극	이품향		박세명 신은봉 노래 : 최남용	태평	8165	1935.10
아리랑	민요			최남용 강석연	태평	8175	1935.10
오동나무	민요			최남용 강석연	태평	8175	1935.10
인어의노래	유행가	박영호	곤도 도쿠키	최남용 강석연	태평	8164	1935.10
해금강타령	신민요	박영호	이용준	최남용 노벽화	태평	8169	1935.10
눈타령	신민요			최남용 강석연	태평	8181	1935.12
浮世歌	유행가			최남용	태평	8187	1935.12

제목	분류	작사가	작곡가	가수(출연)	발표기관	음반번호	발표일자
悲歌				최남용 강석연	태평	8178	1935.12
뻥따라가세	신민요			노벽화 최남용	태평	8178	1935.12
思鄕의 썰매	유행가	김광	이기영	최남용	태평	8190	1936.1
나루배	유행가	元山人	中村	최남용	태평	8197	1936.2
노라보세				최남용	태평	8200	1936.2
신혼행진곡				최남용 강석연	태평	8213	1936.4
哀想의浦口	유행가	김성집	이기영	최남용	태평	8209	1936.4
戀情千里	유행가	박누월	가타오카 시코	최남용 강석연	태평	8213	1936.4
질겨라靑春	재즈송	笑華人	白波	최남용	태평	8206	1836.4
흘으느身勢	유행가			최남용 강석연	태평	8211	1936.4
그여자의悲歌	유행가			강석연 최남용	태평	8216	1936.5
부서진 꿈	유행가			최남용	태평	8214	1936.5
戀慕	유행가			최남용	태평	8221	1936.6
말못할사정				최남용	태평	8228	1936.6
사랑의 연가	유행가			최남용 강석연	태평	8223	1936.6
億萬이랑				최남용	태평	8226	1936.6
영산홍				최남용	태평	8228	1936.6
그리운浦口				최남용	태평	8237	1936.8
두사람의靑春	유행가	김상화	가타오카 시코	최남용 미스 태평	태평	8233	1936.8
失春曲	유행가			최남용 노벽화	태평	8232	1936.8
청춘가	신민요			미스 태평최남용 노벽화	태평	8230	1936.8
사공의노래	유행가	이고범	류일추	박산홍,최남 용	태평	8246	1936.10
千里고개	유행가	이고범	류일추	최남용	태평	8253	1936.10
어이나할것인가	유행가	이고범	류일추	최남용	태평	8251	1936.10
千里遠程				최남용	태평	8243	1936.10
출항	유행가	장만영	草笛道	최남용	태평	8251	1936.10

제목	분류	작사가	작곡가	가수(출연)	발표기관	음반번호	발표일자
南江哀曲				최남용	태평	8261	1936.12
못올길간사람			최남용		태평	8266	1936.12
젊은이노래	유행가	이서구	류일춘	최남용	태평	8259	1936.12
정든고향				최남용	태평	8266	1936.12
조치조와	신민요	이서구	백파	최남용 조채란	태평	8259	1936.12
젊은이노래	신민요			최남용 조채란 태평합창단	태평	8271	1937.2
조치조와	신민요			최남용 조채란 태평합창단	태평	8271	1937.2
南國아가씨			불사조	최남용	태평	8284	1937.4
버들닙하나				최남용	태평	8285	1937.4
떠도는신세				최남용	태평	8293	1937.4
거리의에레지				최남용	태평	8301	1937.6
나홀로누울때	유행가			최남용	태평	8295	1937.6
白川打令	유행가	장만영	이용준	최남용	태평	8305	1937.6
雪月夜	유행가			최남용	태평	8295	1937.6
월미도	유행가	이서한	이용준	최남용	태평	8305	1937.6
行樂譜				장숙희 최남용	태평	8301	1937.6
걸작알범(上下)		박영호 구성		최남용 노벽화	태평	8311	1937.7
인간써커쓰	유행가	박영호	이용준	최남용	태평	8309	1937.7
항구의스타일	유행가	박영호	이용준	최남용 노벽화	태평	8309	1937.7
물새우는해협	유행가			최남용	태평	8318	1937.9
불사조는운다	유행가	박영호	처녀림	최남용	태평	8316	1937.9
水平線의感情	유행가			최남용	태평	8318	1937.9
洛東江祭				최남용	태평	8336	1937.12
悲戀의譜				최남용	태평	8338	1937.12
朝鮮의봄				최남용	태평	8336	1937.12
넉일은청춘				최남용	태평	8501	1938.6
비오는船倉				최남용	태평	8510	1938.6
靑春行客				최남용	태평	8501	1938.6
紅燈夜話				최남용	태평	8510	1938.6

제목	분류	작사가	작곡가	가수(출연)	발표기관	음반번호	발표일자
無情	주제곡	김안서		최남용	오케	12192	1938.12
항구는기분파				최남용	오케	12217	1939.2
통사정	유행가	김상화	박시춘	최남용	오케	12266	1939.8
눈싸힌十字路	유행가	박원	박시춘	최남용	오케	12303	1939.12

■ 노벽화 발표작품 총목록

제목	분류	작사가	작곡가	가수(출연)	발표기관	음반번호	발표일자
낙화삼천	신민요	박영호	이기영	노벽화	태평	8158	1935.9
一夜夢	유행가	박영호	이기영	노벽화	태평	8164	1935.10
해금강타령	신민요	박영호	이용준	노벽화	태평	8169	1935.10
애상	유행가	박영호	이용준	노벽화	태평	8170	1935.10
콧노래	신민요	김성집	이기영	노벽화	태평	8170	1935.10
남국의추억	신민요	박영호	이기영	노벽화	태평	8176	1935.10
꼿질때				노벽화	태평	8177	1935.10
청노새	유행가			노벽화	태평	8181	1935.10
고향부르는새	유행가			노벽화	태평	8187	1935.12
뽕따러가세	신민요			노벽화 최남용	태평	8187	1935.12
모랫벌십리	신민요	김성집	中村曠	노벽화	태평	8188	1936.1
流轉十年	신민요	박영호	이기영	노벽화	태평	8188	1936.1
울면서갈길	유행가			노벽화	태평	8193	1936.1
해뜨는언덕				노벽화	태평	8200	1936.3
가로수				노벽화	태평	8203	1936.2
줄어진몸				노벽화	태평	8203	1936.2
봄바람	신민요			노벽화	태평	8214	1936.5
대동강봄노래	신민요			노벽화	태평	8215	1936.5
흘너간청춘	신민요			노벽화	태평	8215	1936.5
호르는사람	유행가			노벽화	태평	8221	1936.6
울나시면	유행가			노벽화	태평	8223	1936.6
청춘의樂上				노벽화	태평	8226	1936.6
청춘가	신민요			미스 태평 최남용 노벽화	태평	8230	1936.8
낙화삼천(상하)	사극			김연실 김영환 노벽화	태평	8231	1936.8

제목	분류	작사가	작곡가	가수(출연)	발표기관	음반번호	발표일자
傷痕의사내	유행가				태평	8232	1936.8
失春曲	유행가			최남용 노벽화	태평	8232	1936.8
꽂이필때마다					태평	8237	1936.8
님타령					태평	8239	1936.8
片時春					태평	8239	1936.8
사랑의천국				노벽화	태평	8243	1936.10
지나간亡百年	유행가	김상화	이기영	노벽화	태평	8246	1936.10
不忘曲	신민요	이춘파	이기영	노벽화	태평	8268	1937.2
새타령	신민요	김상화	이기영	노벽화	태평	8268	1937.2
大長安打令	신민요		이기영	노벽화	태평	8278	1937.4
思春歌				노벽화	태평	8278	1937.4
노들강	유행가	김상화	이기영	노벽화	태평	8282	1937.4
분홍빗애상	유행가	김상화	이기영	노벽화	태평	8282	1937.4
항구의스타일	유행가	박영호	이용준	최남용 노벽화	태평	8309	1937.7
연애독본	유행가			노벽화	태평	8310	1937.7
賞與金만타면	유행가	박영호	이용준	노벽화	태평	8310	1937.7
걸작알범(상하)		박영호		최남용 노벽화	태평	8311	1937.7
기생울줄아오	유행가	박영호	문예부	노벽화	태평	8316	1937.9
그러면그러치	유행가			노벽화	태평	8317	1937.9
珊瑚피는고향	유행가			노벽화	태평	8317	1937.9
어느여자의일기	유행가	김성집	이기영	노벽화	빅타	KJ-1159	1938.3
情怨哀史				노벽화	빅타	KJ-1209	1938.7
이웃집딸네				이규남 노벽화	빅타	KJ-1227	1938.8

■ 유종섭 발표작품 총목록

제목	분류	작사가	작곡가	가수(출연)	발표기관	음반번호	발표일자
아리랑	민요			유종섭 장옥조	콜럼비아	40678	1936.5
수부의꿈	유행가	김안서	레이몬드 핫토리	유종섭	콜럼비아	40693	1936.6
광야의달밤	유행가	이하윤	탁성록	유종섭	콜럼비아	40703	1936.9
내갈길이어듸메냐	유행가	김백조	탁성록	유종섭	콜럼비아	40713	1936.10

제목	분류	작사가	작곡가	가수(출연)	발표기관	음반번호	발표일자
방랑애곡	유행가	이하윤	이영근	유종섭	콜럼비아	40720	1936.10
이마음실고	유행가	김안서	레이몬드 핫토리	유종섭	콜럼비아	40737	1936.12
단장애곡	유행가	이하윤	다케오카 노부히코	유종섭	콜럼비아	40760	1937.6 히트
우중행인	유행가	이하윤	다케오카 노부히코	유종섭	콜럼비아	40760	1937.6
이러케되었답니다	유행가	이하윤	다케오카 노부히코	유종섭	콜럼비아	40761	1937.6
피거든들이지요	유행가	이하윤	이케다 후지오	유종섭	콜럼비아	40765	1937.6
유랑의곡예사	유행가	이하윤	탁성록	유종섭	콜럼비아	40767	1937.6
네온의파라다이스	유행가	현우	탁성록	유종섭	콜럼비아	40771	1937.7
방랑의일야몽	유행가	이하윤	이영근	유종섭	콜럼비아	40776	1937.7
서울의밤	유행가	이하윤	에구치 요시	유종섭	콜럼비아	40773	1937.7
즐거위라이내청춘	유행가	이하윤	이영근	유정섭	콜럼비아	40772	1937.7
청천녹원	유행가	이하윤	문예부편곡	유종섭	콜럼비아	40778	1937.7
낙동강의애상곡	신민요	이하윤	탁성록	유종섭	콜럼비아	40782	1937.9
광야행마차	유행가	이하윤	문예부 편곡	유종섭	콜럼비아	40787	1937.10
호르는세월	유행가	현우	전기현	유종섭	콜럼비아	40789	1937.10
눈물의항구	유행가	이하윤	탁성록	유종섭	콜럼비아	40792	1937.12
눈물의황포차	유행가	박영호	이용준	유종섭	콜럼비아	40810	1938.4
비에젓는情話	유행가	이하윤	문예부 편곡	유종섭	콜럼비아	40809	1938.4
不死의장미	유행가	박영호	김송규	유종섭	콜럼비아	40815	1938.5
신혼아까쓰끼	유행가	박영호	김송규	유종섭 김인숙	콜럼비아	40813	1938.5
戀의외쪽길	유행가	박영호	탁성록	유종섭	콜럼비아	40819	1938.6
낙화의꿈	유행가	조명암	정진규	유종섭	콜럼비아	40823	1938.8
똥딴지서울	만요	고마부	정진규	유종섭	콜럼비아	40828	1938.8 금지곡
연애쌍곡선	유행가	김익균	전기현	유종섭	콜럼비아	40833	1938.9
상해로가자	유행가	김다인	이용준	유종섭	콜럼비아	40839	1938.11
상사월야	유행가	박영호	김송규	유종섭	콜럼비아	40843	1938.12
눈물의연락선	유행가	김다인	김송규	유종섭	콜럼비아	40846	1939.1
청춘무정	유행가	김다인	김송규	유종섭	콜럼비아	40849	1939.2
미운사랑고운사랑	유행가	이선희	이용준	유종섭	콜럼비아	40853	1939.4
흘으는춘색	유행가	김다인	이용준	유종섭	콜럼비아	40851	1939.4
울고간언덧가	유행가	김다인	이재호	유종섭	콜럼비아	40858	1939.5

제목	분류	작사가	작곡가	가수(출연)	발표기관	음반번호	발표일자
우리는풍운아	유행가	김다인	이용준	유종섭	콜럼비아	40861	1939.6
정열의수평선	유행가	김다인	이용준	유종섭	콜럼비아	40864	1939.7

■ 고운봉 발표작품 총목록

제목	분류	작사가	작곡가	가수(출연)	발표기관	음반번호	발표일자
국경의부두	유행가	유도순	전기현	고운봉	태평	8640	1939.7
아들의하소	유행가	유도순	전기현		태평	8640	1939.7
南月航路	유행가	이고범		고운봉	태평	8647	1939.10
紅淚夜曲	유행가	이고범		고운봉	태평	8647	1939.10
南江의追憶	유행가	霧笛人	이재호	고운봉	태평	8662	1940.1
고행생각은병이드냐	유행가	秦雨村	전기현	고운봉	태평	8669	1940.2
달뜨는내고향	유행가	千亞土	霧笛人	고운봉	태평	8666	1940.2
한없는대륙길				고운봉	태평	8674	1940.4
回想의戀情	유행가	이서구	이재호	고운봉	태평	8675	1940.4
흐르는토로이카				고운봉	태평	8671	1940.4
青春問答	유행가	유도순	전기현	고운봉	태평	8677	1940.6
旅情無限				고운봉	태평	8678	1940.7
牧丹의青春頌	유행가	박원	이봉룡	고운봉 박향림	오케	K-5017	1940.10
埠頭의落書	유행가			고운봉	오케	31026	1941.3
밤車의실은몸	유행가	조명암	박시춘	고운봉	오케	K-5022	1940.11
결혼감사장	유행가	이성림	손목인	고운봉 박향림	오케	K-5027	1940.12
모래성탄식	유행가	조명암	이봉룡	고운봉	오케	31011	1940.12
鐵石의情	유행가	조명암	박시춘	고운봉	오케	K-5030	1941.1
염주알을굴니며	유행가	처녀림	김해송	고운봉	오케	31028	1941.4
槍劍이우는밤	유행가	조명암	박시춘	고운봉	오케	31041	1941.5
추억을등지고	유행가			고운봉	오케	31049	1941.6
船艙	유행가	조명암	김해송	고운봉	오케	31055	1941.7
일월이거러간뒤	가요곡	이성림	송희선	고운봉	오케	31064	1941.8
백마야가자	가요곡		박시춘	고운봉	오케	30167	1941.10
광명을차저	가요곡			고운봉	오케	31081	1941.12

■ 남일연 발표작품 총목록

제목	분류	작사가	작곡가	가수(역할)	발표기관	음반번호	발표일자
눈물의경부선	유행가	박영호	이용준	울금향	태평	8325	1937.10
홍등은탄식한다	유행가	처녀림	남지춘	울금향	태평	8325	1937.10
간데쪽쪽	유행가			울금향	태평	8332	1937.11
풍년일세	유행가			울금향 김응선	태평	8333	1937.11
만경창파	신민요	박영호	이용준	울금향	태평	8337	1937.12
이별의십자로	유행가	김다인	이용준	울금향	태평	8347	1937.12
마지막血詩	유행가	박영호	전기현	남일연	콜럼비아	40801	1938.2
뱃사공이좋아	유행가	처녀림	전기현	남일연	콜럼비아	40806	1938.3
청춘뺄딍	유행가	박영호	김송규	남일연 김해송	콜럼비아	40805	1938.3
홀거본타국땅	유행가	처녀림	이용준	남일연	콜럼비아	40804	1938.3
지배인될줄알고	만요	처녀림	전기현	남일연	콜럼비아	40808	1938.4
풋김치가정	만요	박영호	이용준	남일연 김해송	콜럼비아	40808	1938.4
남자는듯지마우	유행가	처녀림	김송규	남일연	콜럼비아	40814	1938.5
항구의십오야	유행가	박영호	이용준	남일연	콜럼비아	40812	1938.5
시큰둥夜市	유행가	처녀림	이용준	박향림 남일연 김해송	콜럼비아	40820	1938.6
아루강처녀	유행가	을파소	김송규	남일연	콜럼비아	40817	1938.6
벙어리냉가슴	유행가	처녀림	김송규	남일연	콜럼비아	40821	1938.7
비오는羅津港	유행가	박영호	전기현	남일연	콜럼비아	40821	1938.7
바람든열폭치마	신민요	박영호	전기현	남일연 박향림 신회춘	콜럼비아	40825	1938.8
정든님전상서	유행가	박영호	이용준	남일연	콜럼비아	40827	1938.8
타국의여인숙	유행가	박영호	문예부 편곡	박향림 남일연 신회춘	콜럼비아	40822	1938.8
활동사진강짜	유행만요	김다인	김송규	남일연 김해송	콜럼비아	40824	1938.8
꽃바람님바람	유행가	김다인	전기현	남일연	콜럼비아	40832	1938.9
月明紗窓	유행가	박영호	이용준	남일연	콜럼비아	40830	1938.9
춘자의고백	유행가	처녀림	이용준	남일연	콜럼비아	40835	1938.10
사랑은속임수	유행가	박영호	김송규	남일연	콜럼비아	40844	1938.12
연분홍장미	유행가	김다인	이용준	남일연	콜럼비아	40849	1939.2
사랑에속고 돈에울고	주제가	이고범	김준영	남일연	콜럼비아	40855	1939.4
청실홍실	유행가	김다인	이용준	남일연	콜럼비아	40851	1939.4
말없이간님	유행가	이하윤	이용준	남일연	콜럼비아	40858	1939.5
무정한님	유행가	이하윤	이용준	남일연	콜럼비아	40856	1939.5

제목	분류	작사가	작곡가	가수(역할)	발표기관	음반번호	발표일자
낙화유정	유행가	박루월	이용준	남일연	콜럼비아	40860	1939.6
사랑도팔자라오	유행가	이고범	이용준	남일연	콜럼비아	40862	1939.7
애수의여로	유행가	이하윤	문예부 편곡	강남주 남일연	콜럼비아	40866	1939.9
엄마의노래	주제가	이고범	김준영	남일연	콜럼비아	40865	1939.9
항구의夜話	유행가	남해림	김준영	남일연	콜럼비아	40869	1939.9
노류장화	유행가			남일연	콜럼비아	40872	1939.11
무심한낙엽	유행가	박루월	이용준	남일연	콜럼비아	40870	1939.11
항구일기	유행가	박루월	이용준	남일연	콜럼비아	40873	1939.11
青淚日記	유행가	산호암	김기방	남일연	콜럼비아	C-2021	1940.1
비오는부두	유행가	남해림	이용준	남일연	콜럼비아	C-2026	1940.2
홍도의고백	유행가	산호암	어용암	남일연	콜럼비아	C-2031	1940.5
사랑은요술쟁이	유행가	남해림	김준영	남일연	콜럼비아	C-2039	1940.5
짝사랑십년	유행가	김영수	김기방	남일연	콜럼비아	44002	1940.5
이별의소야곡	유행가	산호암	이용준	남일연	콜럼비아	44006	1940.7
넉두리순정	유행가			남일연	콜럼비아	44011	1940.8
너업는세상은	유행가			남일연	콜럼비아	44013	1940.10
야속도해요	유행가	박루월	이용준	남일연	콜럼비아	44017	1940.11
망부석	신가요	양훈	한상기	남일연	콜럼비아	40875	1941.9
제주도아가씨	신가요	부평초	탁성록	남일연	콜럼비아	40879	1941.9
冊曆푸념	신가요	함경진	하영랑	남일연	콜럼비아	40886	1942.2

■ 백난아 발표작품 총목록

제목	분류	작사가	작곡가	가수(출연)	발표기관	음반번호	발표일자
갈매기쌍쌍	유행가	처녀림	이재호	백난아	태평	3011	1940.11
오동동극단	유행가	처녀림	무적인	백난아	태평	3011	1940.11
아리랑娘娘	유행가	처녀림	김교성	백난아	태평	3014	1940.12
黃河茶房	가요곡	김영일	이재호	백난아	태평	3017	1941.1
多島海갈매기	가요곡	처녀림	이재호	백난아	태평	3020	1941.2
하소맷친이겹실	가요곡	천아토	김교성	백난아	태평	3020	1941.2
望鄕草사랑	가요곡	처녀림	이재호	백난아	태평	3029	1941.3
興亞의봄	가요곡	처녀림	이재호	백난아	태평	3033	1941.4
도라지娘娘	신민요	불사조	전기현	백난아	태평	5002	1941.5
上情下達	가요곡	김영일	김교성	백난아	태평	5004	1941.6
숭가리姑娘	가요곡	김다인	전기현	백난아	태평	5004	1941.6

제목	분류	작사가	작곡가	가수(출연)	발표기관	음반번호	발표일자
白蘭馬車	가요곡	처녀림	이재호	백난아	태평	5009	1941.8
毘盧峰바라보고				백난아	태평	5010	1941.8
아가씨茂盛	가요곡	김다인	김교성	백난아	태평	5012	1941.9
間島線	가요곡	처녀림	이재호	백난아	태평	5016	1941.10
山海關사랑	가요곡	김영일	전기현	백난아	태평	5017	1941.10
織女星	가요곡	박영호	김교성	백난아	태평	5018	1941.11
民草合唱	국민가요	박영호	전기현	태성호 백난아	태평	5021	1942.1
편지를만지고	가요곡	처녀림	이재호	백난아	태평	5023	1942.1
땅버들물버들	가요곡	처녀림	김교성	백난아	태평	5025	1942.2
인생썰매	가요곡	처녀림	전기현	백난아	태평	5026	1942.2
절레꽃	가요곡	김영일	김교성	백난아	태평	5028	1942.2
할미꽃아리랑	가요곡	처녀림	김교성	백난아	태평	5028	1942.2
國境線步哨兵	가요곡	반야월	이재호	백난아	태평	5031	1942.4
인생극장	가요곡	처녀림	전기현	백난아	태평	5033	1942.4
며누리	가요곡	처녀림	이재호	백난아	태평	5036	1942.5
人情花情	가요곡			백난아	태평	5037	1942.5
華燭東方	가요곡	처녀림		백난아	태평	5039	1942.6
北靑물장수	가요곡	처녀림	김교성	백난아	태평	5042	1942.7
昭南島달밤	가요곡	김영일	이재호	백난아	태평	5042	1942.7
버들님手帖	가요곡	김영일	전기현	백난아	태평	5045	1942.8
花盆日記	가요곡			백난아	태평	5033	1942.11
無名草港口	가요곡	김영일	이재호	백난아	태평	5067	1943.3

■ 이인권 발표작품 총목록

제목	분류	작사가	작곡가	가수(출연)	발표기관	음반번호	발표일자
눈물의春情	유행가	김운하	박시춘	이인권	오케	12191	1938.12
항수의휘파람	유행가	문일석	이봉용	이인권	오케	12202	1939.1
일허버린천사	유행가	김운하	박시춘	이인권	오케	12215	1939.2
쪼각달항로	유행가	조명암	엄재근	이인권	오케	12215	1939.4
황혼의波止場	유행가	강해인	강해인	이인권	오케	12232	1939.4
내마음은이럿소	유행가	조명암	박시춘	이인권	오케	12238	1939.6
悲戀의출발	유행가	조명암	박시춘	이인권	오케	12247	1939.6
타관마차	유행가			이인권	오케	12241	1939.6
異域의우는사나히	유행가	김용호	손목인	이인권	오케	12256	1939.7

제목	분류	작사가	작곡가	가수(출연)	발표기관	음반번호	발표일자
순정과운명	유행가	조명암	박시춘	이인권	오케	12264	1939.8
우편마차	유행가	조명암	이봉룡	이인권	오케	12264	1939.8
서울뿌루-쓰	유행가	조명암	손목인	이인권	오케	12272	1939.10
아가씨風物記	유행가			이인권	오케	12284	1939.10
잘잇거라淸津港	유행가			이인권	오케	12274	1939.10
달뜨는舟橋	유행가	조명암	손목인	이인권	오케	12295	1939.11
純情試驗	유행가			이인권 장세정	오케	12296	1939.11
애수의끼타-	유행가	조명암	박시춘	이인권	오케	20007	1939.12
英子야가거라	유행가	조명암	박시춘	이인권	오케	20011	1940.1
街燈의小夜曲	유행가	조명암	낙랑인	이인권	오케	20020	1940.2
고향의風景華	유행가			이인권	오케	20022	1940.2
동생을차저서	유행가	조명암	박시춘	이인권	오케	20029	1940.3
鄕愁列車	유행가	조명암	박시춘	이인권	오케	20025	1940.3
고향을이젓느냐	유행가	조명암	송희선	이인권	오케	20033	1940.5
사랑은不死鳥	유행가	조명암	박시춘	이인권	오케	20033	1940.5
떠도는마음	유행가			이인권	오케	20047	1940.6
눈물의戀歌	유행가	김용호	손목인	이인권	오케	20058	1940.7
모래알戰爭	유행가	처녀림	박시춘	이인권	오케	20056	1940.7
애송이사랑	유행가	조명암	김해송	이인권	오케	K-5007	1940.8
路傍의荒草	유행가	율목이	채월탄	이인권	오케	K-5014	1940.9
뻴딍아가씨	유행가			이인권	오케	K-5016	1940.10
꿈꾸는白馬江	유행가	조명암	임근식	이인권	오케	31001	1940.11
國境의茶房	유행가	조명암	이봉룡	이인권	오케	31009	1940.12
홍장미	유행가	조명암	박시춘	이인권	오케	31009	1940.12
새살림	유행가	이서구	임근식	장세정 이인권	오케	K-5010	1941.1
설흠의寢臺車	유행가		손목인	이인권	오케	K-5033	1941.1
三等車日記	유행가	처녀림	김해송	이인권	오케	31018	1941.2
아라비아天幕	유행가			이인권	오케	31024	1941.3
잘잇거라鄕愁	유행가			이인권	오케	31029	1941.4
處女航海	유행가	강해인	박시춘	이인권	오케	31042	1941.5
청춘뿌루-스	유행가	김다인	오쿠보 도쿠지로	이인권	오케	31038	1941.5
白牧丹追憶	유행가	조명암	박시춘	이인권	오케	31048	1941.6
흘겨본순정	유행가			이인권	오케	31056	1941.7

제목	분류	작사가	작곡가	가수(출연)	발표기관	음반번호	발표일자
항구의집씨	가요곡	이성림	김해송	이인권	오케	31063	1941.8
내고향은항구	가요곡	조명암	박시춘	이인권	오케	31075	1941.10
사나히행복	가요곡			이인권	오케	31074	1941.10
출항뿌루스	가요곡	김능인	손목인	이인권	오케	31068	1941.10
만주벌황혼차	가요곡			이인권	오케	31082	1941.12
女人薔薇	가요곡			이인권	오케	31088	1942.1
환희의눈길	가요곡	김다인	김화영	이인권	오케	31100	1942.3
국경의다방	가요곡	조명암	이봉룡	이인권	오케	31109	1942.6
나그네극장	가요곡			이인권	오케	31115	1942.7

■ 진방남 발표작품 총목록

제목	분류	작사가	작곡가	가수(출연)	발표기관	음반번호	발표일자
歎息하는鐘閣뒤	유행가	초적동	이재호	진방남	태평	8666	1940.2
잘잇거라항구야	유행가	천아토	이재호	진방남	태평	8676	1940.6
불효자는웁니다	유행가	김영일	이재호	진방남	태평	8678	1940.7
흘러간강남달	유행가			진방남	태평	8692	1940.7
그네줄상처	신민요	처녀림	김교성	진방남	태평	4003	1940.8
울고간황혼	유행가	김영일	김교성	진방남	태평	3008	1940.8
荷物船사랑	유행가	처녀림	이재호	진방남	태평	3005	1940.8
馬上日記	유행가	조경환	홍갑득	진방남	태평	3012	1940.12
세세년년	유행가	불사조	무적인	진방남	태평	3012	1940.12
눈오는中茂線	유행가	불사조	이재호	진방남	태평	3016	1941.1
키다풀하소	유행가	불사조	무적인	진방남	태평	3016	1941.1
부친딱지편지	가요곡	불사조	김교성	진방남	태평	3022	1941.2
오동님맹서	가요곡	김영일	이재호	진방남	태평	5003	1941.5
꾀꼬리曲馬團	가요곡	김영일	전기현	진방남	태평	5007	1941.7
아세아의鐘	가요곡			진방남	태평	5007	1941.7
비둘기타령				진방남	태평	5010	1941.8
北支行 三等室	가요곡	김영일	이재호	진방남	태평	5013	1941.9
길손수첩	가요곡	김영일	김교성	진방남	태평	5017	1941.10
고향만리사랑만리	가요곡	박영호	이재호	진방남	태평	5018	1941.11
대륙길사랑길	가요곡	처녀림	이재호	진방남	태평	5022	1942.1
백장미의꿈	가요곡	김영일	전기현	진방남	태평	5022	1942.1
백일홍사랑	가요곡	김영일	김교성	진방남	태평	5026	1942.2
一億總進軍	국민가	반아월	이재호	진방남	태평	5024	1942.2

제목	분류	작사가	작곡가	가수(출연)	발표기관	음반번호	발표일자
祖國의아들	국민가			진방남	태평	5027	1942.2
志願兵의안해	국민가			진방남	태평	5027	1942.2
넉두리이십년	가요곡	반야월	김교성	진방남	태평	5032	1942.4
돈풍년쌀풍년	신민요	반야월	김교성	진방남	태평	5034	1942.4
冬柏아가씨	신민요	이서구	김교성	진방남	태평	5034	1942.4
꽃마차	가요곡	반야월	이재호	진방남	태평	5032	1942.4
國境의波止場	가요곡	처녀림	이재호	진방남	태평	5036	1942.5
國境一家	가요곡	처녀림	김교성	진방남	태평	5051	1942.10
明沙百里	가요곡	김영일	김교성	진방남	태평	5051	1942.10
少年草	가요곡	김다인	이재호	진방남	태평	5052	1942.11
朝鮮의누님	가요곡	김다인	이재호	진방남	태평	5052	1942.11
冬柏꽃피는마을 (1~8)	극	임선규		진방남; 주제가 전옥 박창환 김양춘 세명생	태평	5055~8	1942.12
高原의十五夜	가요곡	김익균	전기현	진방남	태평	5066	1943.3
龍馬車	가요곡	반야월	이재호	진방남	태평	5066	1943.3

■ 현인 발표작품 총목록(작사 : 15편, 작곡 : 4편, 노래 : 81편, 가나다順)

제목	분류	작사가	작곡가	가수	발표기관	음반번호
검은 눈동자	가요	나경숙		현인	킹스타	K1142
계곡의 등불	가요	현동주		현인	킹스타	K5890
고궁의 달	가요	김문웅	한복남	현인	라라	R637A
고요한 밤	가요	문예부		현인	킹스타	K5897
고향만리	가요	유호	박시춘	현인	럭키	L7709
고향의 어머니	가요	현동주	현동주	현인	유니온	K2521
구라파 항로	가요	손로원	한복남	현인	도미도	D138A
굳세어라 금순아	가요	강해인	박시춘	현인	오리엔트	R8025A
그대 오신다면	가요	김연숙	박○성	현인	고향	S3002
그대는 가고	가요	호동아	박시춘	현인	유니버살	P1003B
꿈속의 사랑	가요	손석우		현인	오아시스	66641
꿈이여 다시 한 번	가요	조남사	이인권	현인	오아시스	66982
나의 주리엣	가요	한산도	백영호	현인	빅토리	A53
나의 진실한 사랑	가요	현동주		현인	도미도	D122A
나의 청공	가요	현동주		현인	오아시스	66620

제목	분류	작사가	작곡가	가수	발표기관	음반번호
나포리 맘보	가요	고명기	박춘석	현인	오아시스	66670
낙엽	가요	현동주		현인	오아시스	66690
낙엽	가요	현동주		현인	도미도	D122B
남국의 처녀	가요	문예부		현인	럭키	L7704
내 사랑 그대에게	가요	유호	만리종	현인	도미도	D189A
내가 사랑하는 파리	가요	이엽		현인	라라	R646A
눈물 젖은 내 고향	가요	한산도	백영호	현인	빅토리	M52A
눈물의 탱고	가요		손석우	현인	유니버살	P1071
능금나무 밑에서	가요	현동주		현인	오아시스	66642
다이나	가요			현인	라라	R648
댕기의 노래	가요	현동주	현동주	현인	유니온	K2521
도미노	가요	강해인		현인	오리엔트	R8027B
럭키 서울	가요	유호	박시춘	현인	럭키	L7705A
룸바탕바	가요	현동주		현인	오아시스	66647
맘보 징글벨	가요	현동주		현인	킹스타	K5898
망향의 소야곡	가요	김종현	이병주	현인	오리엔트	R903
명동엘레지	가요	호동아	박시춘	현인	유니버살	P1018B
명동야곡	가요	손석우	손석우	현인	오리엔트	66677
모나리자 눈동자	가요	손로원	한복남	현인	도미도	D183B
모나리자의 얼굴	가요	손로원	박시춘	현인	유니버살	P1080
목련공주	가요	손로원	강남민	현인	유니버살	P1072
미련의 여인	가요	강위규	이시우	현인	신동아	0-0011
베니스의 썸머타임	가요	현동주		현인	킹스타	K5889
벽공	가요	현동주		현인	오아시스	66621
분가왕스로	가요	현동주		현인	오아시스	66689
불국사의 밤	가요	손로원	한복남	현인	도미도	D135A
비 내리는 고모령	가요	호동아	박시춘	현인	럭키	L7707
비가 온다	가요	손석우	손석우	현인	오아시스	66676
사랑은 가고	가요	한산도	백영호	현인	유니온	C1507
사랑의 굴다리	가요	이엽		현인	라라	R649A
사부리나	가요	현동주		현인	오아시스	66687
사육신	가요	김건	박시춘	현인	럭키	L7703A
사하라사막	가요	손로원	이시우	현인	신동아	K1020
삼천만의 합창	가요	김건	박시춘	현인	럭키	L7703B
서울블루스	가요	현인	전오성	현인	럭키	L7713

제목	분류	작사가	작곡가	가수	발표기관	음반번호
서울야곡	가요	유호	현동주	현인	럭키	L7712
세월은 가고	가요	박인환	이진섭	현인	라라	R646B
신라의 달밤	가요	유호	박시춘	현인	럭키	L7700A
애수의 네온가	가요	천봉	한복남	현인	도미도	D183A
애수의 맘보	가요	유광주	이봉룡	현인	대한	D3009
애정산맥	가요	유호	박시춘	현인	럭키	L7710
애정원정	가요	반야월	이시우	현인	은성	S351
어두운 일요일	가요	이엽	세레스	현인	라라	R648A
여인의 밤	가요	김운하	한복남	현인	도미도	D203A
육탄십용사 UN고지 용전가	가요	이영순	박시춘	현인	럭키	L7706
이별의 탱고	가요	강해인	이병주	현인	오리엔트	R8027A
이태리 정거장	가요	손로원	박춘석	현인	오아시스	66669
인도의 향불	가요	손로원	전오성	현인	럭키	L7713
잘 있거라 고모령	가요	한산도	백영호	현인	빅토리	M43A
장미꽃 인생	가요	현동주		현인	오아시스	66688
장글의 밤	가요	손석우	손석우	현인	유니버살	P1068
즐거운 여름	가요	이재현	이재현	현인	신세기	B1260
지구가 돈다	가요		박시춘	현인	유니버살	P1079
청춘스테숀	가요	손석우	전오성	현인	오리엔트	R903
추억	가요	김사조	김호길	현인	유니온	K2522
추억의 꽃다발	가요	천정철	현동주	현인	럭키	L7701B
캬라반의 방울소리	가요	천봉	한복남	현인	라라	R135A
파리의 다리 밑에서	가요	이엽		현인	도미도	D192A
파리쟌느	가요	이철수	이시우	현인	오리지날	K1021
파리제	가요	이엽		현인	라라	R649B
푸른 언덕	가요	김영일	황문평	현인	센츄리	10037A
피난일기	가요	천상률	백영호	현인	유니온	C1507
하샤바이	가요	이엽		현인	도미도	D192B
항구엘레지	가요	손로원	김호길	현인	유니온	K2525
햅반아가씨	가요	손로원	나화랑	현인	킹스타	K1149
흘러간 로맨스	가요	김해송	김해송	현인	럭키	L7711